大音乐时代

欧美当代流行音乐漫谈

宋刚 —— 著

清华大学出版社

北京

内 容 简 介

本书以生动有趣的笔法，描绘了当代欧美流行音乐的全景图。作者全面、系统介绍了欧美流行音乐的历史脉络、主要流派和重要的流行艺术家；剖析了流行音乐产业的运行机制、流行音乐与技术和设计的互动，以及欧美流行音乐对当代社会和文化的深刻影响。书中附带了大量的背景知识和逸闻趣事，最后展望了未来流行音乐的发展趋势。

本书娓娓道来，兼顾学术性、知识性和娱乐性，不仅是流行音乐产业相关专业人士和音乐院校师生必备的参考资料，也是普通流行乐迷深入了解欧美当代流行音乐的有益向导。

图书在版编目 (CIP) 数据

大音乐时代：欧美当代流行音乐漫谈 / 宋刚著 . —北京：清华大学出版社，2024.3
ISBN 978-7-302-64944-1

Ⅰ . ①大… Ⅱ . ①宋… Ⅲ . ①通俗音乐－音乐欣赏－西方国家 Ⅳ . ① J605.1

中国国家版本馆 CIP 数据核字 (2023) 第 240854 号

责任编辑：胡　月
封面设计：钟　达
版式设计：方加青
责任校对：王凤芝
责任印制：沈　露

出版发行：清华大学出版社
　　　　　网　　　址：https://www.tup.com.cn，https://www.wqxuetang.com
　　　　　地　　　址：北京清华大学学研大厦 A 座　　　　　邮　　编：100084
　　　　　社 总 机：010-83470000　　　　　邮　　购：010-62786544
　　　　　投稿与读者服务：010-62776969，c-service@tup.tsinghua.edu.cn
　　　　　质 量 反 馈：010-62772015，zhiliang@tup.tsinghua.edu.cn
印 装 者：北京嘉实印刷有限公司
经　　销：全国新华书店
开　　本：214mm×275mm　　印　　张：27.75　　字　　数：677 千字
版　　次：2024 年 3 月第 1 版　　印　　次：2024 年 3 月第 1 次印刷
定　　价：169.00 元

产品编号：099204-01

序言

音 乐 是 你 我 生 命 中 的 一 道 光

音乐是人类情感的独特表达。

座无虚席的音乐厅里灯光全暗，听众在漆黑之中屏息以待。

当代 New Age 钢琴家、作曲家凯文·科恩（Kevin Kern）生来双目失明，但他创作了一系列打动人心的音乐，并鼓励听众通过被称之为"声音绘画"的过程来感受他所描述的世界。黑暗之中，凯文以钢琴呈现出令人无限回味的温暖画卷，引领听众进入盲人音乐家多彩的内心世界。1991 年，凯文发行的专辑 *In the Enchanted Garden* 一度蝉联新世纪音乐排行榜首长达 26 周，其温暖如光的音乐魅力可见一斑。

如果生活给每个人披上了一层阴郁的外壳，音乐就是破壳而入的那道温暖光芒。

本人长期从事音乐产业的管理及实际运营工作，深感当今的音乐产业不断面临新的挑战与机遇，需要全面回顾、思考及展望。最近有幸预读宋刚先生的书稿《大音乐时代——欧美当代流行音乐漫谈》，不禁眼前一亮。

很多人在感受流行音乐魅力的同时，不免会寻求以下问题的答案：
流行音乐从哪里来，又到哪里去？

流行音乐目前由哪些流派组成？怎么分辨这些特定的流派？

在过去的几十年间，有哪些值得铭记的伟大流行音乐家？又有哪些值得流传的经典作品？

流行音乐产业是怎么运作的？

当代技术的发展对流行音乐的影响何在？

流行音乐与当代的流行文化又是如何互动的？

流行音乐对我们日常生活以至整个人生有多么重要？

这些问题的答案都是行业内外所有人需要或深或浅了解的。

《大音乐时代——欧美当代流行音乐漫谈》一书，恰好为我们展现了欧美当代流行音乐的历史与现状、文化与技术演进的全景画卷，逐一解答了上面那些疑问，并激发我们去思考流行音乐的未来。

常言道："旁观者清。"宋刚先生作为流行音乐行业的局外人，却可能是仅有的有精力、有动力、有能力完成这项研究工作的少数人之一。其宽广的格局，犀利的视角，准确、精练而活泼的语言叙述，清晰明了的图解表达，加上对翔实丰富而极具时效性的行业资料的适当运用，均不失学者本色。特别是书中对若干名词概念的辨析有独到见解，可供业内参考。另外，我想本书应该会有助于启发和培养青少年学习英语的兴趣。

1997 年成立于澳大利亚墨尔本的电子乐队 The Avalanches 在他们的歌曲 *Music is the Light* 中反复唱道：

"音乐是那道光，

我拥有它闪耀的光芒。"

宋刚先生的力作高屋建瓴，让我再次感受到流行音乐的强大能量。音乐是你我生命里的一道光。愿它继续照亮前方的道路，陪伴我们所有人始终记得和坚持自己所热爱的，于千山万水中收获爱与自由。

我们都是音乐的孩子。

华山

董事总经理

索尼音乐版权中国公司

百代音乐版权中国公司

2022 年 7 月于北京

前言

哲学家尼采说:"没有了音乐,人生就是一场错误。"

我们每个人的成长都离不开音乐。各个门类的音乐,包括欧美当代流行音乐,都是人类共同的文化财富,值得所有人珍惜和花时间探索。

幸运的是,我们正生活在一个绚丽多彩的**"大音乐时代"**中。

本书之所以把流行音乐在当代的进程称为"大音乐时代",不仅是因为这个时期星光灿烂、人才辈出,音乐作品的深度和广度、艺术的革命性,以往任何时代都无法企及;还因为这个时期流行音乐的传播范围之广,对社会和文化的影响之深,还有产业规模之庞大,与技术结合之紧密,都是空前的。如果说古典音乐是皇家宫廷和贵族庄园里规整的园艺,民间音乐是路边一丛丛的野花,那么当代流行音乐就是漫山遍野、郁郁葱葱的森林。其演进场景之波澜壮阔、激荡人心,在音乐史、艺术史上怎么评价都不为过,在文化学、社会学上也值得进一步研究。

美国著名诗人亨利·沃兹沃斯·朗费罗 **❶** 直言:"音乐是人类的共同语言。"

"摇滚之父"查克·贝瑞(Chuck Berry)如是说:"音乐可以让人们忘记他们的烦恼,尽管只是很短的时间。"

"摇滚常青树"布鲁斯·斯普林斯汀(Bruce Springsteen)也曾说:"最好的音乐本质上是为你提供面对世界的勇气。"

美国音乐教育家大卫·李·乔伊纳 **❷**(David Lee Joyner)这样描述流行音乐的重要性:"流行音乐在我们的生活中无处不在,它以其特有属性愉悦我们,并与我们产生联系。"

在美国卡内基梅隆大学音乐学院讲授音乐理论的副教授理查德·兰德尔(Richard Randall)在其文章《一桩音乐隐私案》(A Case for Musical Privacy)中写道:"作为人类的普遍性文化,音乐可以说是我们物种发

❶ 亨利·沃兹沃斯·朗费罗(Henry Wadsworth Longfellow,1807—1882),美国诗人、翻译家,被誉为美国最伟大的诗人,他在英国的声誉与丁尼生(Alfredlord Tennyson)并驾齐驱。

❷ 摘自〔美〕大卫·李·乔伊纳著、鞠薇译. 美国流行音乐(第 3 版)[M]. 北京:人民音乐出版社,2012。这是一本系统介绍美国流行音乐起源和发展脉络的名副其实的教科书。大卫·李·乔伊纳是美国太平洋路德大学爵士乐研究院主任、音乐教授。他为《剑桥美国音乐史》(The Cambridge History of American Biography Music)、《当代音乐评论》(Contemporary Music Review)、《美国传记词典》(Dictionary of American Biography)以及其他书籍和期刊撰写了大量文章。他在美国音乐学会、国际流行音乐协会、民族音乐学会以及大学音乐协会等机构举办过各种主题的音乐讲座。

展和生存的核心。"

英国埃克塞特大学（University of Exeter）哲学系副教授乔尔·克鲁格（Joel Krueger）也指出："（音乐）是培养和调节我们社会生活的关键工具。"

其他研究者 ❶ 也进一步阐述："人们通过听音乐来实现自我意识和社会相关性，以及唤醒和情绪调节。……音乐提供有价值的陪伴，有助于提供舒适的激活水平和积极的情绪……"，"音乐会刺激控制肌肉运动的大脑部分。音乐还能刺激大脑中与语言相关的部分，这就是人们经常随着歌词一起唱歌的原因。音乐还刺激大脑中已知对奖励、动机和情绪很重要的部分，听音乐会促使大脑释放多巴胺。"

另有研究表明 ❷，音乐可以改善心血管功能，帮助癌症患者重拾希望，给中风患者带来积极的情绪，甚至产生"刺激运动"。给年轻人上音乐课程可以提高他们的非语言记忆能力，提升他们的语言流畅性，并增强他们处理声音的能力。

2014 年秋，英国的一组研究人员进行了一项研究，发现聆听流行音乐，特别是贾斯汀·比伯的歌曲，提高了执行一系列重复的办公室任务的工作人员的工作表现——尤其是文件处理速度，这就是所谓的"贾斯汀·比伯效应"。负责这项研究的 Mindlab 国际公司的大卫·刘易斯（David Lewis-Hodgson）博士解释说："音乐是提高劳动效率的一个令人难以置信的强大管理工具，它可以对员工的士气和主动性产生非常有益的影响，帮助提高产出，甚至提高公司的利润。"

综合多项研究 ❸，普通人或群体主动播放音乐时不外乎下面几个目的：

● 心理建设

释放情绪，比如失恋、怀旧，反复体验喜怒哀乐，彻底释放感情；

排解无聊或孤独，放松心情，减轻抑郁，激励斗志。

● 调节注意力

集中注意力，提高自己的学习、工作锻炼的效率，比如作为背景音乐；

分散注意力，比如开车时减轻焦虑、减少路怒等；

转移注意力，助眠、催眠，缓解疲劳、疼痛等。

● 营造预设的氛围

使全体在场人员立即融入一个集体主义氛围，比如播放国歌或球队队歌，或胜利时播放《我们是冠军》这类歌曲；

❶ 见 Schäfer T, Sedlmeier P, Städtler C, et al. The Psychological Functions of Music Listening[J]. Frontiers in Psychology, 2013(4):511.

❷ 参见 Dr. Universe: Why Do People Like to Listen to Songs Over and Over? -Daniel, 13, Richland, WA [DB/OL]. https://askdruniverse.wsu.edu/2018/09/15/people-listen-songs/, 2018-07-15.

❸ 此处主要参考了以下研究：

（1）Groarke J M, Hogan M J. Listening to Self-chosen Music Regulates Induced Negative Affect for Both Younger and Older Adults[J]. PLOS ONE, 2019, 14(6): e0218017.

（2）Aditya Shukla . The Importance Of Music: When and Why we listen to music[EB/OL]. https://cognitiontoday.com/the-importance-of-music-when-and-why-we-listen-to-music/, 2020-11-05.

（3）Schäfer T. The Goals and Effects of Music Listening and Their Relationship to the Strength of Music Preference[J]. PLOS ONE, 2016, 11(3):e0151634.

用于特殊场合如婚丧典礼、生日聚会，或者需要增进亲密感的时刻，如约会；

纯粹作为舞会时的伴奏、伴唱。

● 文化和艺术素养的培育

欣赏音乐，提高和涵养自己的艺术品位。

● 展示个人身份

给自己贴上一个社会或文化标签，以期得到群体认同，促进人际关系。当两个人试图了解彼此时，音乐偏好是最常见的话题，人们仅根据其音乐偏好就能对他人的性格形成非常准确的评估。

另一项全球性研究❶还证明音乐能够稳固家庭关系，增进家人之间的感情。成立于 2002 年的美国著名智能扬声器系统生产商 Sonos 集团的"音乐铸就家庭"（Music Makes It Home）项目研究发现，大声播放音乐会带来更牢固的关系、更亲密和更幸福的家庭以及更多的美好时光。调查结果显示：

在家中与家人一起听音乐的人每周与家人在一起的时间会比那些独自听音乐的人多出 3 小时 13 分钟；

那些说他们一起聆听音乐的夫妇的身体亲密程度提高了 67%；

在家中播放音乐后，43% 的参与者表示感到充分被爱，这一人数比在家中播放音乐之前增加了 87%；

在家里时，有三个场景会让人们特别渴望听点音乐：做饭、洗澡和健身。音乐使无聊的事情变得更有趣。该调查发现，83% 的人认为听音乐时做家务更容易，50% 的受访者更喜欢边听音乐边做饭。

毋庸置疑，在所有我们日常听的音乐中，"流行音乐"仅就它的词义而言，必然是当代人们最喜爱、最常听的门类。

本书写作的冲动是基于笔者近几年来一直希望能把流行音乐的重要组成部分——欧美当代流行音乐的各个方面都梳理清楚的愿望。目前国内外相关著述多数集中在回顾音乐流派发展历程，主要是介绍 20 世纪的乐队和歌手，很少涉及 21 世纪最新的音乐产业进展，可能因为之前的资料更翔实完整，能参照的研究也更丰厚。但是很多论著对流行音乐风格分类和谱系关系各执一词，基本术语也莫衷一是，对于笔者这种爱较真儿的人来说，仿佛是啮檗吞针。

本书的主要内容集中在从甲壳虫乐队组建的 1960 年到 2020 年一个甲子的跨度内；更早的历史溯源仅作为背景简要介绍。主线是欧美国家的流行音乐，但也包含了同属英语文化圈的澳新两国，还有与美国地理位置上最接近、对美国文化影响日益显著的加勒比海地区的流行音乐。

2020 年音乐产业由于新冠疫情风云突变，笔者特意采撷了大量疫情以来的资料，因而具有更强的时效性。本书不是单纯的流行音乐编年史，也不属于音乐分析、音乐评论或音乐批评，而是整个产业的侧写或漫谈，试图建立一个基础的、全视角的当代流行音乐的场景。故而本书较少涉及音乐艺术的讨论，从乐理

❶ 该研究的情况参见以下资料：

（1）Sonos. Can Music Out Loud Change The Way We Connect At Home?[EB/OL].https://www.prnewswire.com/news-releases/can-music-out-loud-change-the-way-we-connect-at-home-300217815.html,2016-02-10.

（2）John Patrick Pullen. This Speaker Company Says Music Makes You Happier[EB/OL].https://time.com/4214322/apple-sonos-music-happier/, 2016-02-09.

（3）Angel Yulo. Study shows stronger relationships built by playing music at home[EB/OL].https://bluprint.onemega. com/sonos-music-out-loud/, 2018-01-11.

层面分析音乐作品，既非兴趣所在，也非能力所及。

　　本书不是终极的答案，而是提供线索，引发更深入的思考和探索，所以更像是一个旅程的起点。

　　因为流行音乐源自欧美，相关词语的精确翻译就至关重要，但"在目下的国内学界，对音乐学文献的翻译，相对于其他人文学术领域，就质与量而言，还存在一定差距。……即在对大量专门性术语的翻译上，不同译者的理解往往并不统一。"❶ 有的外文专著翻译成中文时，书名明明是"流行音乐"，正文却通通替换成"通俗音乐"；又比如在文中"摇滚乐"和"摇滚"两个词不加区别来回换用；有的严重依赖机翻，比如把美国著名嘻哈团体"武当派"（Wu-Tang Clan）直译为"吴唐家族"，其实稍作搜索研究就不致贻笑大方。

　　有鉴于此，为确保信息准确，本书主要直接参考英美等国外的文献资料，并且尽量争取做到转译的"信、达、雅"。为不致混淆和误导，同时方便读者进一步查找相关信息，很多人名、名称和专业词汇在后面的括号里附英语原文。同时，为避免叙述中反复使用同一词汇而致读者厌倦，书中对于"音乐风格"这个概念，会轮流采用"风格""流派""曲风""体裁"和"音乐类型"等词语替换。不过当说到音乐"门类"时，肯定是与流行音乐、古典音乐或民间音乐这三个最大的音乐领域相对应。

　　还有一个枝节问题，就是一部分外国人的姓名拼读并不是依照英语习惯，对于偏差明显且没有统一标准的译名，本书尽量按原发音翻译，比如其中就有这两个典型情况：原译"碧昂丝"（Beyoncé [biˈjɒnsei]，正确读音接近"bee-YON-say"，注意重音在第二字）改为"碧扬赛"；原译"席琳·迪翁"（Céline Dion [seiˌliːn diˈɒn]，正确读音接近"say-lin-di-ON"，注意重音在第四字）改为"赛琳·迪昂"。为尊重艺术家起见，纠正读音，从你我做起！

　　因专门研究人类大脑、身体和行为的极端问题而获奖的英国科学作家大卫·罗伯森（David Robson）指出："'社会环境导向'会潜移默化地影响思考推理的基础层面。生活在崇尚集体主义的社会当中的人们，遇到问题时，倾向于思考得更'全面'，着眼于问题所处情境的大背景及其中的相互关系；而生活在崇尚个人主义的社会中的人们，则会着重分析各个不同影响因素，认为所处情境固定不变。"❷

　　美国密歇根大学心理学系的研究者也认为，"知觉过程受文化的影响。西方人倾向于通过关注独立于其上下文的各个对象来分析与上下文无关的感知过程；而亚洲人倾向于通过关注对象与上下文之间的关系，并借助上下文相关的整体感知过程来定位对象。"❸

　　诚如上面两位外国学者指出的那样，中外的文化和思维存在显著差异。因此本书在组织篇章架构和优化表达方式方面不遗余力，以便国内读者理解并内化。另外，"一图胜过万语千言"（a picture is worth a thousand words），书中部分内容也适当以图表来表达，这样也能有效节约篇幅。

　　第一章里部分内容是比较学究的讨论，对于本书立论应属必要，正所谓"名不正，言不顺"，但读者尽可以绕开，并不影响阅读其他章节。

❶　伍维曦. 英语音乐学著作中非英语术语的汉译问题——以理查德·霍平《中世纪音乐》一书的汉译为例 [J]. 星海音乐学院学报,2017(02):13-23.

❷　〔英〕大卫·罗伯森. 东西方心理思维之大不同 [EB/OL]. https://www.bbc.com/ukchina/simp/vert-fut-38919115, 2017-02-09.

❸　Nisbett R E, Miyamoto Y. The Influence of Culture: Holistic Versus Analytic Perception[J]. Trends in Cognitive Sciences2005, 9(10): 467-473.

为了满足读者刨根问底的探索精神，书内背景知识根据内容长短分别以注释、小贴士、附录或番外篇的形式供读者深度了解。书中诸多掌故也都是为了增加趣味性。附录中"中英文人名、乐队名对照表"中列有本书提及的大部分艺术家和乐队的简介；又因为本书主题侧重产业与文化，所以这些词条的主要内容是艺术家的所处时期、风格和成就，而具体作品、乐队成员组成等细节内容因篇幅所限一般予以省略。

本书是从产业、技术和流行文化几个方面对流行音乐进行跨学科的审视和剖析，需要对巨量信息进行搜集、筛选、解构和重组，也需要多个专业的知识储备，这对笔者的学习、研究和写作能力是前所未有的锻炼和挑战。但毕竟道行微末，百密一疏，如有错误和缺漏，诚恳欢迎批评指正。

本书力争能够兼顾学术性和趣味性，不仅针对从事流行音乐创作、表演和制作的专业人士、音乐院校（系、专业）的师生，也面向希望在流行音乐产业发现商机的企业家和投资人、潜心流行文化的艺术家和设计师、流行音乐和流行文化的研究者，以及所有对欧美当代流行音乐感兴趣的读者。笔者近年由于工作关系，深感研究城市的文化个性、历史沿革和产业发展的必要性，所以本书的相关内容，特别是第八章"音乐城市和音乐旅游"，或可供从事城市规划设计和城市管理的读者旁鉴。欢迎各年龄段读者一起加入这个轻松有趣的发现之旅。

Contents 目录

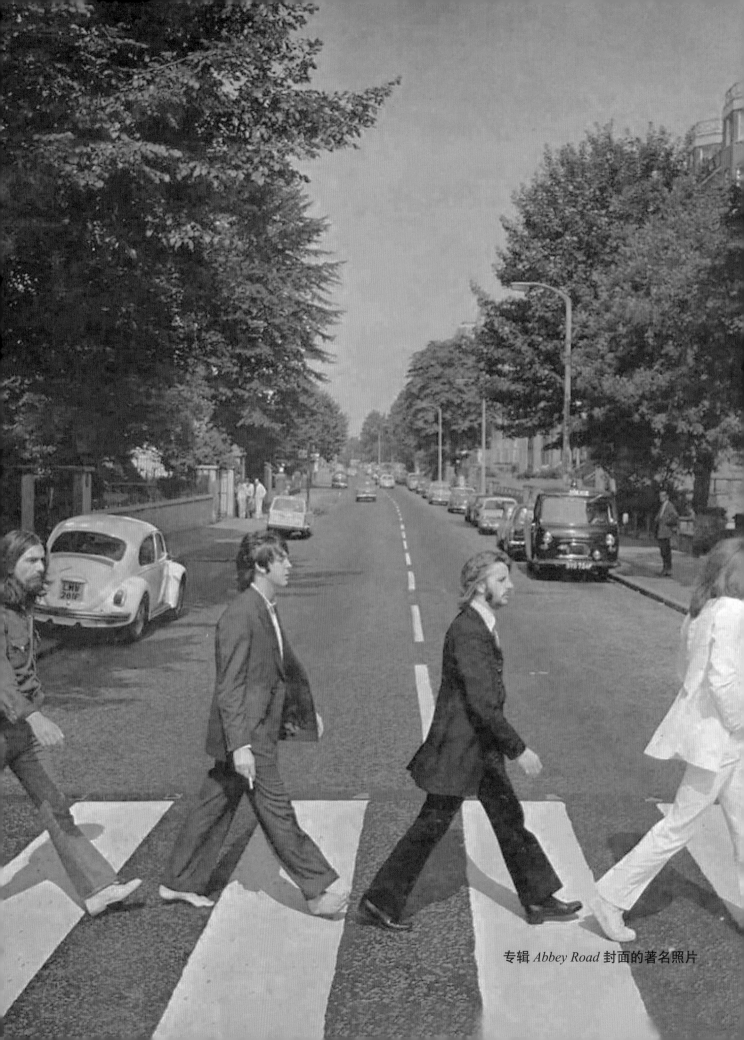

专辑 *Abbey Road* 封面的著名照片

引 子

老夫聊发少年狂

"音乐，就其本质而言，是带给我们回忆的东西。一首歌
在我们生活中存在的时间越长，我们对它的记忆就越多。"

——美国盲人歌手史蒂维·旺德（Stevie Wonder）

辛弃疾曾有词云："少年不识愁滋味。●"加拿大女歌手、词曲作者和画家乔妮·米切尔（Joni Mitchell）也说："有一天你醒来，猛然发现青春已逝，尽管内心依然年轻。"

回顾往昔，1969 年绝对是值得截取出来凝视的一年，因为这是 20 世纪 60 年代的最后一年，也是"大音乐时代"这场大戏第一幕的收场。这一年刚刚开始的 1 月 29 日，吉米·亨德里克斯和皮特·汤森[Pete Townshend，谁人乐队（The Who）的吉他手]展开了吉他演奏技法的世纪巅峰对决。

当年的 7 月 11 日，就在阿波罗 11 号登月发射前五天，当时还名不见经传的大卫·鲍伊（David Bowie）的迷幻民谣歌曲《太空怪人》（Space Oddity）发布，也许是蹭到了热度，竟一举闯入英国单曲榜前五名。7 月 20 号，阿波罗 11 号成功登陆月球，人类在太空迈出了一大步。而在人类的母星地球上，当时如日中天的英国披头士乐队（The Beatles）正在一步步走向解体。

1969 年 1 月 30 日午后，披头士乐队最后一次公开演出，是在伦敦苹果唱片公司❷（与现在美国的苹果公司没有任何关系）的屋顶上，这是这支有史以来全世界人民最爱戴的乐队最后一次公开的演出，表演的大部分节目被录制下来并被收录于纪录片《顺其自然》（Let It Be）中。

可喜的是，随后保罗·麦卡特尼（Paul McCartney）和音乐家琳达·路易斯·伊斯特曼（Linda Louise Eastman）于当年 3 月 12 日在伦敦完婚。又过了 8 天，约翰·列侬（John Lennon）与日本音乐家小野洋子结为伴侣。3 月 25 日和 5 月 26 日，约翰·列侬和新婚妻子在荷兰首都阿姆斯特丹和加拿大魁北克省

蒙特利尔分别举行了两场在床上的呼吁和平的行为艺术（图 0-1）。

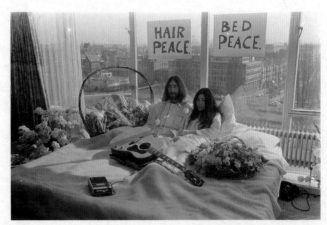

图 0-1　约翰·列侬和小野洋子在酒店的床上倡议世界和平

1969 年 9 月 26 日，披头士乐队录制了全体合作的最后一张专辑《修道院之路》（Abbey Road）之后，于翌年的 4 月正式解散，四人从此分道扬镳。其实在前一年，约翰·列侬就独自与小野洋子创作发行了专辑《两个处女》（Two Virgins）。

这张经典专辑《修道院之路》的封面照片是约翰·列侬、林戈·斯塔尔（Ringo Starr）、保罗·麦卡特尼和乔治·哈里森（George Harrison）在著名的艾比路录音工作室大门前依次走过斑马线的标志性场面（见章前插页）。他们在共同的道路上明显拉开了距离，不再是以往勾肩搭背的亲密兄弟。

该专辑包括 Here Comes the Sun、The End 等歌曲，描写最后的阳光转瞬而逝，颇具象征意义。它一经发布就在全球流行音乐排行榜上高居榜首，在英国和美国的流行音乐排行榜上停留了 80 多周。虽然最初人们对这张专辑褒贬不一，但许多歌迷认为这是乐队有史以来制作最好的一张专辑，也是披头士乐队最畅销的专辑之一。

那个年代最著名的流行音乐节"伍德斯托克"（Woodstock Rock Festival，图 0-2、0-3）也肇始于1969 年，当年 8 月 15 日至 17 日，在纽约北郊的一

❶ 引自辛弃疾的《丑奴儿·书博山道中壁》。另引子的标题"老夫聊发少年狂"引自苏轼 38 岁时创作的词《江城子·密州出猎》。

❷ 1967 年由披头士乐队的四位成员发起并成立于英国，以录制摇滚音乐为主业。而四人成立该公司也是形势所迫，因为同年稍早时候乐队的经理人布莱恩·爱普斯坦（Brian Epstein）意外死亡。

个农场，超过 40 万狂热的音乐迷观赏了谁人乐队、吉米·亨德里克斯（Jimi Hendrix）、克罗斯比·斯蒂尔斯·纳什和杨乐队（Crosby Stills Nash and Young）等人的现场表演。参加音乐节的更有以下响当当的热门乐队和歌手：门户乐队（The Doors）、齐柏林飞艇（Led Zeppelin）、披头士乐队和贾尼斯·乔普林（Janis Joplin）。

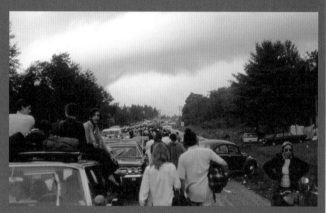

图 0-2　乐迷们在赶往伍德斯托克音乐节的路上

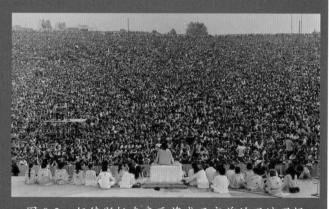

图 0-3　伍德斯托克音乐节盛况空前的观演现场

1969 年，谁人乐队发行了划时代的摇滚音乐剧专辑《汤米》（Tommy）。同年，在英国的伯明翰，一个不知名的乐队 "Polka Tulk Blues Band"（一度更名为 "Earth"），最终决定更名为 "黑色安息日"（Black Sabbath），同时改变他们的音乐风格，由此 "重金属" 流派诞生了。

1969 年也是一个疯狂的年份，很多歌手都因为行为不检点而遭到刑事指控。3 月 31 日，披头

士乐队的吉他手乔治·哈里森和英国模特兼摄影师帕蒂·博伊德（Pattie Boyd）因非法持有违禁品分别被罚款 250 英镑；7 月 22 日，"灵歌天后" 阿蕾莎·富兰克林（Aretha Franklin）因扰乱底特律社会秩序而被捕；10 月 11 日，美国蓝调音乐家马迪·沃特斯（Muddy Waters，即 "浑水"）卷入一起车祸，造成 3 人死亡；11 月 11 日，吉姆·莫里森（Jim Morrison，门户乐队主唱）因醉酒在飞机上被美国联邦调查局逮捕；11 月 15 日，"蓝调天后" 贾尼斯·乔普林在佛罗里达州坦帕被指控使用粗俗语言。

而这一年对于另一个当时红极一时的滚石乐队（The Rolling Stones，图 0-4）来说祸不单行。乐队吉他手，也是乐队的创始人之一和最初的领队布莱恩·琼斯❶（Brian Jones）于当年 7 月 3 日不幸溺水身亡，成为 "27 岁俱乐部"❷ 最早的成员。当年 12 月 6 日，由滚石乐队组织的免费音乐会在加利福尼亚州利弗莫尔（Livermore）的 Altamont 赛车场举行，但是由于雇用 "地狱天使"❸ 作为保安团队导致多人伤亡（其中死亡 4 人）。悲剧发生后，主唱米克·贾格尔（Mick Jagger）谴责了 "地狱天使"。作为报复，该团伙成员还曾密谋杀害贾格尔。

1969 年，流行音乐的金童玉女卡萝·金（Carole King）和杰瑞·葛芬（Gerry Goffin）劳燕分飞，从此各自发展。著名女子偶像组合 The Supremes 也在这一年解散。当年 "公告牌" 的年度单曲是 The Archies 乐队的 Sugar, Sugar，现在已无人提及。

❶ 因为滚石乐队最终决定放弃翻唱摇滚布鲁斯，1969 年 6 月，失意的乐队创始成员之一布莱恩·琼斯正式退出，带着 10 万英镑退职金和此后每年 2 万英镑退休金的保证离开。

❷ 详见第 21 页的 "音乐 X 档案：'27 岁俱乐部' 是什么？"。

❸ 地狱天使（Hells Angels）由加州的毕晓普家族（Bishop family）在 1948 年创立，是一个被美国司法部视为有组织犯罪集团的摩托车帮会。会员大多骑乘哈雷摩托车，主要是由白人男性组成，小部分成员是西班牙裔和美洲原住民血统，没有任何黑人。2008 年，美国犯罪类电视连续剧《混乱之子》（Sons of Anarchy）的原型便参考自地狱天使。

图 0-4　滚石乐队主要创始成员查理·沃茨（Charlie Watts）（前排中）、布莱恩·琼斯（左）、凯斯·理查兹（Keith Richards）（后排中）和米克·贾格尔（右）

1969 年，摇滚的序曲刚刚谢幕。这一年同样上演生死罔替，新一代流行音乐的领军人物纷纷悄然临世：

1 月 5 日，玛丽莲·曼森（Marilyn Manson）诞生。

3 月 27 日，未来的美国流行音乐天后玛丽亚·凯莉（Mariah Carey）出生。

7 月 24 日，"拉丁天后"詹妮弗·洛佩兹（Jennifer Lopez）出世。

12 月 4 日，美国著名嘻哈歌手 Jay-Z 降生。

当年出世的流行音乐重要人物还有 Timo Kotipelto（灵云乐队主唱）、Bobby Brown（Whitney Houston 前夫）、Ice Cube、Gwen Stefani、Puff Daddy 和中国的王菲，等等。

往事如歌，昨日的记忆就像音乐视频的画面，不仅有快放，也有慢放和闪回。而笔者最早接触欧美流行歌曲，是 20 世纪 80 年代早期上小学期间初学英语的广播节

目《英语 900 句》和《跟我学》(*Follow Me*)中结尾播放的英文歌曲，有《雨的节奏》[1](*Rhythm of the Rain*)、《乡村路带我回家》(*Take Me Home Country Roads*)，还有卡朋特兄妹(Carpenters，图 0-5)的《昨日重现》(*Yesterday Once More*)等。同时期引进的德国电影《英俊少年》[2]的插曲《小小少年》《夏日里最后一朵玫瑰》《两颗小星星》等也让人惊为天"物"，从此开启了笔者对音乐世界好奇和饥渴的探索。

似曾相识，过耳即忘。诸多感慨，很早就催促笔者去把关于欧美流行音乐的认知串联起来。

时光荏苒，还没等动笔，转眼就到了 2020 年。谁曾想就在这一年，世界的一切将被按下暂停键，然后重启……

图 0-5　卡朋特兄妹（1972 年）

和其他人一样，笔者成年以后的生活就像按了快进键，听多了各色音乐，甚至渐渐有了审美疲劳。旋律趋同的音乐就像通过软件用大数据合成的"平均脸美女"，让人挑不出毛病，也很悦目，但是往往

[1]　1999 年，版权组织 BMI（Broadcast Music，Inc.）宣布了在美国广播或电视上播放的"本世纪前 100 首歌曲"，其中《雨的节奏》排在第 9 位，由美国五人合唱乐队 The Cascades 演唱。

[2]　1970 年摄制，上海电影译制厂 1981 年译制，随后在中国上映。

"我知道我是一个通俗歌星。但有时我想成为一名摇滚明星。"

——英国当代著名歌手詹姆斯·布朗特

（James Blunt）

流行音乐　概述

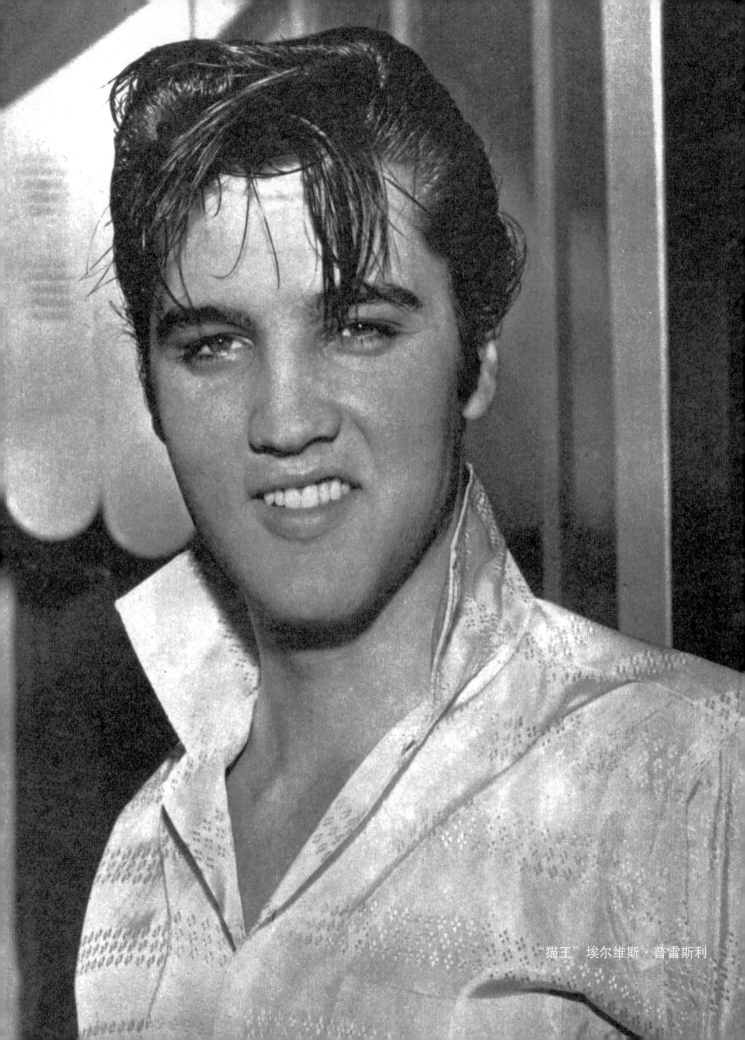

"猫王"埃尔维斯·普雷斯利

欧美流行音乐与名人

流行音乐不仅是市井大众的最爱，欧美许多顶流的名人也对经典的流行歌曲如数家珍。

据说已故戴安娜王妃生前也像同龄人一样，喜欢 20 世纪 80—90 年代的经典流行音乐，而她最喜爱的乐队是杜兰杜兰（Duran Duran）。戴安娜王妃曾透露她最爱听的歌曲是莱昂内尔·里奇（Lionel Richie）的《你好》（Hello）。不过她也曾亲口对迈克尔·杰克逊开玩笑说她最喜欢的歌曲是《不羁的戴安娜》（Dirty Diana）❶。

2018 年，戴安娜王妃的长子威廉王子与东约克郡一所高中的学生谈论了他的 Spotify 播放列表上的音乐家。威廉告诉青少年们他很喜欢埃米纳姆（Eminem），不过他最喜欢的乐队是林肯公园（Linkin Park）和酷玩乐队（Coldplay）❷。另一次在英国广播公司第五台现场直播节目中，当主持人问威廉王子最喜欢在公共场合演唱的歌曲时，他回答说："老实说，我不会撒谎，我已经有一段时间没唱卡拉 OK 了，不过应该是皇后乐队的《波西米亚狂想曲》，这是我知道全套歌词的少数歌曲之一。"

尽管大卫·贝克汉姆娶了辣妹乐队中的一员维多利亚 ❸，但他参加《荒岛》❹（Desert Island）节目的选唱片环节时"背叛"了他的妻子。这位前足球明星选择了滚石乐队的《野马》（Wild Horses）、埃尔顿·约翰的《今夜芳颜》（Something About The Way You Look Tonight）和亚历杭德罗·桑兹（Alejandro Sanz）的《不一样》（No Es Lo Mismo，这是西班牙语）作为他的最爱。而比尔·盖茨在《荒岛》节目中选择独处的时候聆听大卫·鲍伊和皇后乐队共同创作并演唱的《压力之下》（Under Pressure）、吉米·亨德里克斯的《你经历过吗》（Are You Experienced）、音乐剧《汉密尔顿》❺（Hamilton）中的《轮到我开枪》（My Shot）❻ 和 U2 乐队的《一体》（One）❼。

美国女演员安吉丽娜·朱莉（Angelina Jolie）背上有一个文身"知道你的权利"（Know Your Rights），这是她最喜欢的乐队"冲突"（The Clash）的一首歌的歌名。

"流行音乐"这顶"大帽子"

"流行音乐"（popular music）这个词最早出现在 19 世纪初，是为了将在城市底层流行的曲目与"高雅音乐"，即我们现在说的"古典音乐"区分开来，用来表示结构简单、没有节奏变化、充满活力的音乐形式。

当代意义上的"流行音乐"于 20 世纪 50 年代中后期到 60 年代初期开始在美国流行，最初大多是关于青少年的男欢女爱，主要用于舞会派对。流行音乐起初以非常缓慢的速度发展，其在美国、欧洲和其他地区的迅速普及则归功于广播和电视的传播。"猫王"埃尔维斯·普雷斯利（Elvis Presley，见章前插页）是那个时代的传奇和标杆。很多人认为流行音乐的发展

❶ 参见 Tinubu A. What Was Princess Diana's Favorite Song? [EB/OL].https://www.cheatsheet.com/entertainment/what-was-princess-dianas-favorite-song.html/, 2019-01-12.
另当杰克逊接受芭芭拉·沃尔特斯（Barbara Walters）的采访时，他解释说："我写了一首名为《不羁的戴安娜》的歌，这并不是关于戴安娜王妃，而是关于某种在音乐会或俱乐部附近闲逛的女孩，你知道，他们称她们为追星族。"

❷ 参见 Kapusta M. Prince William's Playlist Looks Just Like Yours Would Have 20 Years Ago [EB/OL]. https://www.cheatsheet.com/entertainment/prince-williams-playlist-looks-just-like-yours-would-have-20-years-ago.html/,2020-05-04.

❸ 即 Victoria Beckham，原名 Victoria Caroline Adams。

❹ 《荒岛》是英国广播公司第四电台播出的一个广播节目，1942 年 1 月 29 日首播。在节目中，每周都有一位称为"弃儿"的客人被要求选择 8 张唱片（通常是音乐，但不总是音乐）、一本书和一件奢侈品，假设他们一旦被遗弃在荒岛上，他们会随身带这些物品到荒岛上作为仅有的文化消遣，并要交代他们这样选择的理由。

❺ 百老汇音乐剧，讲述了美国国父之一亚历山大·汉密尔顿的故事。由 Lin-Manuel Miranda 创作。

❻ 指在决斗中按规则开枪击中对方的机会；歌词中"My Shot"也暗指主人公抓住时机为革命理想冒险。

❼ U2 乐队 1991 年的专辑《呵护婴儿》（Achtung Baby）中的一首单曲，为 2006 年德国世界杯主题曲之一。

在20世纪70年代末到90年代末之间达到了顶峰。

几十年来，"流行音乐"的定义发生了太多的变化。这个词经常被用来形容那些具有大众吸引力、用大成本制作的音乐，其目标是在商业上取得成功。正是这种"商业成功"使一些自视甚高的音乐家刻意与之保持距离，因为他们觉得音乐的商业化会使自己脱离音乐的纯粹主义——他们认为艺术性才是音乐的本质。正统摇滚歌迷们会嫌弃他们眼中的20世纪80年代的"即听即抛型"的通俗音乐，然而他们所钟爱的乐队却往往使用了种种令他们厌恶的技巧——华丽浮夸的形象设计、矫揉造作的表演等。

又比如摩城唱片（Motown）的老板贝瑞·戈迪（Berry Gordy）基于其商业本性，开创了一条热门歌曲的生产流水线。虽然有许多人认为摩城发行的是"灵魂音乐"，但对灵魂音乐纯粹主义者来说，摩城音乐就是所谓的"流行音乐"，而不是"纯"的灵魂音乐。所以流行音乐究竟是什么，每个人心中的定义都会有所不同。

■ 三足鼎立：流行音乐与古典音乐、民间音乐

国外当代音乐界一般把音乐（包括歌曲）作品大致分为以下三类：古典音乐、流行音乐和民族（民间）音乐❶；咱们中国的艺考标准也把音乐按旋律风格分为古典音乐、流行音乐和民族音乐。而世间所有事物都不是无根之草、无源之水，流行音乐就是对古典音乐和民族音乐的继承、融合与创新。

■ 众说纷纭：国外权威词典和百科网

《新格罗夫音乐与音乐家词典》❷（*The New Grove*

Dictionary Of Music and Musicians）是音乐学家们最权威的参考资源，它将"流行音乐"定义为自19世纪工业化以来最符合城市中产阶级口味和兴趣的广泛的音乐，包括从杂耍和吟游诗人表演，直到重金属。而"Pop music"一词，作为popular music的缩写，主要用于描述从20世纪50年代中期的摇滚乐（rock and roll）革命以来，并在今天继续沿着一条明确的道路演变的音乐。

对于"流行音乐"对应的英文单词，两大权威词典——剑桥词典和牛津词典也相互龃龉。根据剑桥词典在线，"popular music"（简写为"Pop"）指现代的流行音乐，通常有强烈的节拍，用电声或电子设备制作，适于聆听和记忆。而牛津词典则把"Pop"定义为"20世纪50年代以来流行的通俗音乐，通常节奏强烈、曲调简单，经常与摇滚（rock）、灵魂（soul）和其他形式的流行音乐形成对比"，是"Pop music"的简写。

再看看英文维基百科对"美国流行音乐"（American popular music）的定义：

"美国流行音乐对世界音乐有深远的影响。许多对世界文化产生重要影响的音乐流派都源自美国，它们包括布鲁斯、爵士乐、摇摆乐、摇滚乐、蓝草音乐❸、乡村音乐、节奏布鲁斯、福音音乐、灵魂乐、放克、重金属、朋克、迪斯科、浩室音乐和嘻哈音乐。此外，美国音乐产业相当多样化，地区性音乐如柴迪科舞曲❹（zydeco）、传统东欧犹太教音乐（klezmer）和夏威夷吉他音乐（slack-key）等都有各自的一席之地。

"美国音乐产业在20世纪早期从布鲁斯和民间

❶ 美国社会学家和作家丹尼索夫（R. Serge Denisoff, 1939—1994）认为民间音乐具有三个定义特征：（1）这首歌的作者不可考；（2）歌曲世代口口相传；（3）歌曲在代际传播过程中必须经历语言变化，这强化了民间音乐是普通人的音乐这一特点。

❷ 近年来，它已转变为格罗夫音乐在线（Grove Music Online），这是现在牛津音乐在线（Oxford Music Online）的一个重要组成部分。

❸ 蓝草音乐（Bluegrass Music），乡村音乐的另一个分支，以Bill Monroe的乐队"Bluegrass Boys"来命名，其标准风格就是硬而快的节奏，高而密集的和声，并且显著地强调乐器的作用。蓝草最初作为一种乡村音乐继续发展，同时保存其纯净性，后来发展成为一种具有自己风格与特色的流派。

❹ zydeco是路易斯安那州西南部的一种音乐流派，在讲法语的克里奥尔人中间发展而来，融合了布鲁斯、R&B，以及路易斯安那克里奥尔人和当地土著的音乐。

音乐中发展出了一系列新音乐类型，包括乡村、节奏布鲁斯、爵士和摇滚乐。20 世纪 60 年代和 70 年代见证了美国流行音乐的几个重要变化，如重金属、朋克、灵魂乐和嘻哈乐等新类型的诞生。这些音乐类型都属于'流行音乐'（popular music）是因为它们是商业性的（与民间音乐和古典音乐相对）。"这里"popular music"明显指的是一个包括林林总总一大票音乐风格的统称。

中文维基百科对"流行音乐"的定义则另有乾坤：

"流行音乐（英语：Popular Music），亦称流行歌曲、现代流行音乐，是指一段时间内广泛被大众所接受和喜欢的音乐。现代流行音乐又可作商业化运作，有时称作商业音乐。和流行音乐形成对比的音乐形式是古典音乐和民间音乐。

不同时期所流行的音乐皆有不同。不过在当前认识上，流行音乐是以大众传媒广泛传播的音乐，通常有以下特点：

电子化：通过不同的电子平台出现，例如电视、广告、电影、MV。

商业化：以音乐公司与合约歌手的形式推出歌曲并作为商品销售，形成一个庞大的产业。

娱乐化：以娱乐大众为目的。

偶像化：包装歌手，以此吸引大众。"

至于英文单词"pop"，中文维基百科也倾向于"pop"目前特指一种狭义的音乐风格（这与词义辨析网站 differencebetween.net 的定义相同），但是又构造出了"流行乐"一词与之对应。

流行乐（Pop Music），流行音乐的一个分支音乐类型。"Pop"一开始是"流行音乐"（Popular Music）的缩写，也是其同义词，不过大约在 1954 年以后逐渐被用来指称狭义的特定音乐类型。流行乐歌曲特指歌词内容主要以现代潮流为主，例如叙述爱情或生活等，乐器以现代流行的乐器为主。流

行乐也有分支，例如电子流行、合成器流行、流行舞曲、流行摇滚……。

而百度百科就把"通俗音乐"等同于"流行音乐"：

"所谓通俗音乐（流行音乐），准确的概念应为商品音乐，即以营利为主要目的创作的音乐。它的商品性是主要的，艺术性是次要的。"

不过还好，各百科网站都认定"流行音乐"不是仅指单一的音乐风格，也都强调了"流行音乐"的商业性。

最极端的是，如新世界百科全书网站 ❶ 对于英文"Pop music"这个词到底是指与古典音乐和民间音乐并列的一大门类还是一种具体的"子流派"，都语焉不详、自相矛盾：

"流行音乐（Pop music），通常简称为'Pop'，是当代音乐（contemporary music）和一种常见的大众音乐（popular music），区别于古典音乐/艺术音乐（classical/art music）和民间音乐。这个词并不是专门指一种体裁或风格（genre），它的含义因时间和地点而异。在流行音乐（popular music）中，'流行音乐'（Pop music）与其他子流派的区别在于其风格特征，如可伴舞的节奏或节拍、简单的旋律和重复的结构，这些都让人想起卡伦·卡彭特（Karen Carpenter）和罗伯塔·弗莱克（Roberta Flack）等音乐家的歌曲。流行歌曲的歌词通常是情绪化的，与爱情或舞蹈有关。"

看到这里，相信细心的读者都已经跟笔者一样满脸问号了，先不说"流行音乐"的定义，眼前这些中英文词汇里，到底谁跟谁是对应的一对呢？（图 1-1）

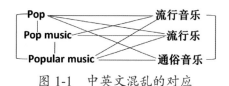

图 1-1　中英文混乱的对应

❶ 参见 Popmusic[DB/OL]. https://www.newworldencyclopedia.org/entry/Pop_music.

■ 莫衷一是：专业学者的不同认知

美国学者安娜比德·卡沙比安❶（Anabid Kassabian）对"流行音乐"的定义非常宽泛，囊括了所有被大众日常消费的音乐产品："相比之下，流行代表的则是被大规模生产和消费的当代文化。在这里，流行音乐将包括许多大众所聆听和购买的音乐，从流行榜前40名的音乐，到嘻哈音乐、世界打击乐，也包括电台、电视及唱片、磁带或是CD中的音乐。"

印度学者❷对"流行音乐"的定义比较符合东方人的理解方式："流行音乐被认为是简单的，容易获得的和朗朗上口的。流行音乐的历史可以追溯到20世纪50年代，流行音乐从一开始就不是一个独立的流派，而是不同的、被认为是流行的风格的音乐的集合。因此可以说，流行音乐本身就是一种超级流派。"

又比如美国音乐专栏撰稿人比尔·兰姆❸（Bill Lamb）研究"流行音乐"定义时则闪烁其词❹："什么是流行音乐（pop music）？流行音乐的定义是故意留有灵活余地的。它适应了这样一个事实，即被认定为流行音乐（pop）的特定音乐在不断变化。在任何一个特定的时间点上，将流行音乐确定为在流行音乐排行榜上成功的音乐可能是最直接可行的。

在过去的50年里，流行音乐排行榜上最成功的音乐风格一直在不断地变化和发展。然而，在我们所知的流行音乐中有一些一成不变的模式。"

其实，对"pop music"或"pop"这两个词，欧美一直有最苛刻和相对包容的两类观点❺。

对比较粗放的人来说，"pop"可能指的是几十年来流行的各种音乐风格，从弗兰克·西纳特拉（Frank Sinatra）到猫王，再到披头士、麦当娜和无数其他家喻户晓（包括地下的）的音乐家的作品。其他人可能还有更宽泛的定义，把流行音乐（pop music）简单地看作古典音乐之外的、任何现代音乐的总称。

然而，对于其他更较真儿的人来说，"pop music"是一次性的、用后即弃的消费品。他们把它看作是由大型唱片公司制造的商业化的音乐，目的是易于向青少年（和更年轻的）听众推销；而这些消费者"并不知道世界上还有更好的艺术消费品"。这些爱钻牛角尖儿的人认为"pop"一词配不上"摇滚""民谣""爵士""独立音乐"或其他一百种音乐标签中的任何一种。对他们来说，"pop"是最低级的东西，没有一个有自尊的音乐迷会是"pop"的死忠粉。还有一些极端的人甚至不认为任何"pop"音乐是严格意义上的音乐。所以对于这些苛刻的乐迷来说，"pop music"或"pop"都被理解为所谓的"通俗音乐"。

《企鹅百科全书》（Penguin Encyclopedia）从未试图以任何常规形式来定义"流行音乐"，而是指出："'流行音乐'一直是一个庞大的主流音乐，有许多分支，包括爵士乐、乡村摇滚乐（Ragtime）❻、蓝调、节奏和布鲁斯、乡村、摇滚（包括rock & roll和rockabilly❼）、酒吧摇滚、朋克摇滚、酸性摇滚、重金属、泡泡糖流行（bubblegum）和雷鬼音乐。与

❶ 引自〔美〕布鲁斯·霍纳，托马斯·斯维斯 主编，陆正兰 等译. 流行音乐与文化关键词 [M]. 成都：四川大学出版社，2016. 安娜比德·卡沙比安（Anabid Kassabian）是美国纽约的福特汉姆大学（Fordham University）媒介与传播学教授，《流行音乐研究》（Journal of Popular Music Studies）杂志主编。她编写了大量关于流行研究和电影音乐研究的著作，代表作有《留住乐谱：音乐、学科性和文化》（Keeping Score:Music,Disciplinarity, Culture, 1997）等。

❷ 引自Ramakrishnan D, Sharma R. Music Preference in Life Situations A Comparative Study of Trending Music[J]. International Journal of Humanities, Arts and Social Sciences, 2018, 4(6): 262–277.

❸ 比尔·兰姆（Bill Lamb）是一位音乐和艺术作家，在通俗、摇滚音乐和娱乐领域拥有数十年的经验。1999年，他开始写舞曲和迪斯科音乐的历史。比尔拥有印第安纳大学图书馆学硕士学位，目前为《威斯康星州公报》和其他地区的出版物撰稿。

❹ Lamb B. What Is Pop Music?[EB/OL]. https://www. liveabout.com/ what-is-pop-music-3246980, 2018-09-29. 另LiveAbout是一个Dotdash的子品牌，是一个专注于娱乐、文体活动和业余爱好的参考网站。

❺ 参见McGuinness P. Pop Music: The World's Most Important Art Form[EB/OL]. https://www.udiscovermusic.com/in-depth-features/ pop-the-worlds-most-important-art-form/, 2021-06-29.

❻ 这是一种早期爵士音乐，多在钢琴上演奏，20世纪初由非洲裔美国音乐家发展而成。

❼ 一种融合了摇滚乐和乡村音乐的美国音乐。

上述定义方法相关的是基于流行音乐商业性质的定义方式，即用包括了被视为具有商业导向的各种音乐体裁来涵盖这个概念。"

新西兰传播学学者罗伊·舒克尔 ❶（Roy Shuker）在其《探究流行音乐文化》（*Understanding Popular Music Culture*，2001 年第二版）中指出："'流行音乐'很难有精确、直截了当的定义。因此，一些流行音乐作家回避了定义问题，而是把这个词作为理所当然的'常识'来理解。……古典音乐显然有足够多的爱好者而被视为'流行音乐'；相对地，某些形式的流行音乐则相当冷僻和小众，例如鞭打金属（thrash metal）……大多数都是基于确定构成'流行音乐'的组成体裁来定义，尽管对于应该包括哪些体裁的观点各不相同。……这是一个不断变化的范畴。"

罗伊·舒克尔当时总结道："看来，流行音乐令人满意的定义必须包括音乐和社会经济双重属性。从本质上讲，所有流行音乐都是包括音乐的传统、风格和影响的混合体，也是一种被消费者视为具有意识形态意义的商业产品。"

然而在该书 2005 年的电子图书版中，罗伊·舒克尔再次对"流行音乐"的定义感到无所适从，甚至绝望地用"摇滚"（rock）一词来代替"流行音乐"这一概念。他写道：

"总之，在'流行/摇滚'这一总括类别下，只能给出最一般的定义：本质上，它由音乐传统、风格和影响的混合体组成，唯一的共同点是它具有强烈的节奏成分，并且通常（但不完全）是依靠电子技术放大。事实上，纯粹的音乐定义是不够的，因为流行/摇滚的主要特征是其社会经济特性：它以大规模生产而面向大众，主要是年轻人市场。当然，

同时它也是一种经济产品，许多消费者也将其视为具有意识形态意义的产品。

正如这一讨论所表明的，与'流行文化'一词一样，试图对正在变化的文化现象赋予过于精确的含义是错误的。然而，为了方便起见，我在整个研究过程中使用了'摇滚'一词，作为大众（主要是年轻人）市场以商品形式生产的各种流行音乐流派的简写。"

在 2016 年该书第五版，作者终于痛下决心用"popular music"一词来指代"流行音乐"：

"'摇滚'（rock）和'流行'（pop）这两个术语经常被用来代表'流行音乐'，因为它们是更广泛的音乐体裁中的元体裁。与这种对流行音乐的强调相关的是对流行音乐的商业性质的定义，包括被视为商业的音乐类型。'主流'一词经常用来表示这些，这是为了说明商业化是理解流行音乐的关键，而这种吸引力可以通过销售额、排行榜、广播播放量等量化。……定义的另一种方法侧重于流行音乐风格的音乐特征，借鉴了从研究更传统/古典音乐形式中衍生出来的概念：和声、旋律、节拍和节奏，以及声乐风格和歌词。

大多数形式的流行音乐的核心是音乐制作过程中的原创性与其大量生产和传播的商业性之间根本的矛盾对立。……为了方便，尽管它本身也有相关的困难，在整个研究过程中，我使用'流行音乐'（popular music）一词作为以商品形式生产的各种流行音乐流派的简写，主要但不再仅限于自 20 世纪 50 年代初以来起源于盎格鲁-美洲（或对其形式的模仿），现在普及全球范围青年人市场的（音乐）。"

但是用流行性或商业性来定义"流行音乐"都难免以偏概全或顾此失彼，因为许多音乐体裁，如世界音乐等元体裁，只有有限的大众吸引力和商业曝光率。此外，很多音乐类型的受欢迎程度因国家而异，甚至因地区而异。而那些被动接听的"无处不在的音乐"往往被排除在常规的"流行音乐"定义之外，比如在电梯、商店、电话、办公场所、电影、广播和电

❶ 罗伊·舒克尔（Roy Shuker），新西兰惠灵顿维多利亚大学媒体研究系的副教授，主要的教学及研究领域为流行音乐和媒体政策，已出版了大量著作，横跨教育学、历史学、社会学、文化研究、媒体研究和流行音乐研究等诸多学科领域。另著有《流行音乐的关键概念》（*Popular Music: The Key Concepts*）。

视广告中的背景和伴奏音乐，都不是我们为自己主动选择的音乐，却能在日常生活中对我们反复洗脑。

无论如何，通过对以上各种定义的分析，我们可以肯定的是，对"流行音乐"这个概念的认识是一个因人而异、不断更新的动态过程。

■ 各执一词：各音乐专科院校和机构的用词

美国一些音乐专科院校习惯用"商业音乐"（Commercial Music）来指代我们说的"流行音乐"这个概念。比如美国的贝尔蒙特大学❶（Belmont University）对其商业音乐（Commercial Music）学位的介绍❷：

"贝尔蒙特大学提供音乐学士学位，主修商业音乐。该项目成立于1979年，是美国历史最悠久的认证项目。该项目是建立在古典、爵士和蓝调的基础上，以加强研究更多现代风格的音乐，如蓝草、爵士乐、通俗、R&B、摇滚等。在商业音乐专业，学生可以从五个不同的重点领域选择：表演、歌曲创作、作曲与编排、音乐商务和音乐技术。商业音乐专业的学生不仅在音乐学院（School of Music），而且在娱乐和音乐商务学院（CURB❸ College of Entertainment and Music Business）与教授们一起学习。音乐学院致力于不断提供创新的课程，为学生们在表演艺术和音乐行业的职业生涯做好准备。

"商业音乐学位的学习工具有：人声、小提琴、中提琴、大提琴、竖琴、萨克斯管、小号、长号、打击乐器、钢琴、吉他、曼陀林和电贝斯。"

又比如美国米利金大学❹（Millikin University）的商业音乐专业的音乐学士学位（B.M.，Bachelor of Music）定义为"旨在为学生在音乐行业的创造性方面的职业生涯做好准备。商业音乐强调合作和以项目为基础的学习，学生通过高度整合和创业驱动的课程，学习包括歌曲创作、管理、表演、录音工程（在专业录音棚设施）和音频制作"。❺

还有美国利普斯科姆大学❻（Lipscomb University）也设立了"商业音乐"专业。

不过其他音乐院校还是倾向于采用更常见的"popular Music"一词来命名院系和专业。

南加州大学桑顿音乐学院（USC Thornton School of Music）被《滚石》杂志誉为"其最前沿的部门，已经成为洛杉矶最富有成效的新音乐场景"，其流行音乐课程是一个独特的音乐学位课程，培养传统的古典音乐和爵士乐以外的摇滚、通俗、R&B、民谣、拉丁和乡村等各种音乐风格的艺术家❼。

俄勒冈大学的音乐与舞蹈学院（University of Oregon，The School of Music and Dance），其音乐学士或学士学位（BA or BS in Music with a Popular Music Concentration），专注于流行音乐：

"这个学位集中为学生提供了一个全面的学习课程，重点放在歌曲创作、音乐制作、表演、音乐理论、流行音乐的历史和文化。它还通过市场营销、会计和法律课程为学生们的音乐创业做准备。学生们从各种表演合奏中选择，包括福音合唱团（gospel choirs）、爵士组合（jazz combos）、嘻哈合奏（hip hop ensemble）和电子设备合奏（electronic device ensemble）等。他们可以根据选修课的要求，深入参与各种科目的课程，包括音频工程、录音技术、

❶ 贝尔蒙特大学（纳什维尔）是美国田纳西州一所男女同校的文科私立大学。它是田纳西州最大的基督教会大学，也是该州第二大的私立大学。

❷ 见 Bachelor of Music in Commercial Music [DB/OL]. https://www.belmont.edu/cmpa/music/undergrad/commercial-music/index.html.

❸ College and University Resource Board 的缩写。

❹ 1927年建校，位于伊利诺伊州的 Decatur，其艺术学院有艺术、艺术管理、艺术教育、艺术疗法、商用艺术/电脑设计、商业音乐、音乐、音乐运营、音乐教育、音乐演奏、音乐剧、戏剧等专业。U.S. News & World Report 将该校评为中西部地区最好的综合性大学之一。

❺ 见 https://millikin.edu/commercialmusic.

❻ 利普斯科姆大学成立于1891年，位于田纳西州的音乐之城纳什维尔，是美国田纳西州一所著名的高等学府，隶属于基督教会。该校与其他大学的明显不同就是其课程非常的多元化。大学设有娱乐和艺术学院。见 https://www.lipscomb.edu/academics/programs/commercial-music.

❼ 见 https://music.usc.edu/departments/popular-music/.

电子音乐，以及侧重于摇滚乐、电子音乐、嘻哈和其他流行音乐形式的历史和文化课程。"❶

还有美国卡托巴学院❷（Catawba College）的流行音乐专业"致力于流行音乐的学习，他们准备在某些当代流行音乐形式中成为专业的表演者、歌曲作者、技师或制作人。他们可能会探索多种音乐类型的职业生涯，包括摇滚、另类音乐、乡村爵士乐、福音音乐、城市音乐等"。❸

除了"商业音乐"和"流行音乐"这两个词汇，位于美国波士顿伯克利音乐学院（Berklee College of Music）的音乐制作与工程系教授、前王子乐队的音效技师苏珊·罗杰斯（Susan Rogers）引入了"当代音乐"一词，代表了一部分学院派或政府机构的观点："当代音乐（contemporary music）是由年轻人创作的，为年轻人而创作的，也是关于年轻一代人的。它服务于舞蹈、社交、求爱，以及个人希望自身在文化场景中呈现的形象。与听早期音乐相比，听当代音乐听的应该更多的是感觉，而不是分析。年轻艺术家应该突破旧有的音乐规范，而老一辈艺术家则可以保存他们的优点。"❹

澳大利亚联邦政府认定："澳大利亚当代音乐被定义为当今由澳大利亚人创作、录制和表演的音乐。它的音乐类型包括（但不限于）蓝调、乡村、电子／舞曲、实验、民谣、放克、嘻哈、爵士、金属、通俗、摇滚、根音乐❺和世界音乐。"❻

不过在爱尔兰当代音乐中心（https://www.cmc.ie/）的网站上，"当代音乐"（contemporary music）似乎又不包括流行音乐，只是涵盖当代音乐家创作的古典音乐和民族音乐。所以"当代音乐"这个术语的使用更小众，更没有共识。

■ 语焉不详："流行音乐"对应的英语

有些欧美流行音乐研究者或音乐评论家自认为词汇的混用无伤大雅，还能显得行文有变化，但实际上往往把读者，甚至自己都搞糊涂了。

新西兰音乐评论家尼克·博林杰（Nick Bollinger）在解释为什么把他的新作命名为《如何欣赏流行音乐（pop music）》时，也表露了他的困惑：

"这本书本来打算命名为《如何听摇滚音乐（Rock Music）》，但总感觉这样有点名不副实。说起摇滚（Rock），在这本书中，您将读到的大部分与音乐相关的内容都属于摇滚。我从1988年开始为《新西兰听众》杂志写专栏，在之后的很多年中，专栏的标题就是简单的'摇滚'一词（直到几年前才改成了概念更为模糊的'音乐'）。而我所写的内容一直被称作摇滚评论。"❼随后他在正文中又莫名其妙地把"摇滚"一词换掉："摇滚乐（Rock & roll）无论在遭到排挤时还是后来华丽的回归，传递更多的是一种态度，而非一种音乐流派。"连这位专业人士也这样来回混用，令笔者也觉得汗颜。

总结起来，英文文献中对于"流行音乐"一词常见有以下几种混用的形式：

● 第一种情况比较单纯，是把流行音乐这个大门类轮流用"popular music""pop music""pop"这几个词表示。按上下文，"pop"或"pop music"应该是"popular music"的简写，但是

❶ 见 https://music.uoregon.edu/popularmusic.

❷ 卡托巴学院，成立于1851年，是美国北卡罗来纳州萨尔斯堡的一所男女同校的四年制私立文科学院。

❸ 见 https://catawba.edu/academics/programs/undergraduate/popular-music/.

❹ 参见 Mirisola J. What Is Contemporary Music?[EB/OL].https://www.berklee.edu/news/berklee-now/what-contemporary-music, 2019-09-13.

❺ 根据美国公共电视台的系列片《美国根音乐》，"根音乐"不仅仅是某一种类型或流派的音乐。相反，它涵盖了多种音乐风格，主要是指体现美国原住民文化的各类音乐，包括蓝调、蓝草、凯金（Cajun）、福音（Gospel）、传统乡村、柴迪科舞曲、特哈诺（Tejano）和美洲土著音乐。这里的"根音乐"应该指澳州土著音乐。

❻ 引自澳大利亚联邦政府2010年《当代音乐产业战略规划2010》（Strategic Contemporary Music Industry Plan, 2010）。 见 What is contemporary music?[DB/OL].https://www.musicnsw.com/contemporary-music/.

❼ 该书的中译本为：〔新西兰〕尼克·博林杰 著. 郑晓岚译. 如何欣赏流行音乐（乐活系列）[M]. 哈尔滨：黑龙江教育出版社，2017. 括号内的英文是笔者根据该书的英文原版添加，以避免歧义。英文原版见 Bollinger N . How to Listen to Pop Music[M]. 2004.

在文中并没有明确说明。

- 第二是在使用"pop music"或"pop"时，在同一文章中有时明显是指流行音乐这一音乐门类，与古典音乐和民间音乐并列；但同时在文章的其他段落里又仅指"通俗"这个细分的音乐风格，令人无所适从。

- 第三种情况更让人抓狂，就是把"通俗"风格称作"pop music"，或者把流行音乐这一领域称作"pop"，但其实这两种用法在正规的学术论文或专栏文章中几乎看不到。

这些都是典型的在同一个语境中用词随心所欲，指代不清。特别是这些概念在不加分辨地引入中国后，中国读者不免"丈二和尚摸不着头脑"。

■ 一锤定音："流"而不"俗"

为了避免上述困扰，经过再三斟酌，笔者决心在本书中仅用"流行音乐"指代与古典音乐和民间音乐并列的音乐门类；以"通俗"唯一对应与摇滚、乡村、爵士等并列的、在"流行音乐"之下的音乐分支；同时舍弃"流行乐"这一模棱两可的词语，也不再引入"当代音乐"和"商业音乐"这两个对于国内读者完全陌生的概念。这样通篇就清清爽爽、明明白白。另外，不用"通俗音乐"指代与古典音乐和民间音乐并列的音乐门类，也是因为没有摇滚（包括金属）、爵士甚至嘻哈歌手愿意承认自己是"通俗"歌手，而他们多数情况下并不排斥自己被归入"流行音乐"的分类中。

流行音乐面面观

■ "流行音乐"的两个根源

流行音乐是一种复杂而奇妙的艺术领域，其演变的可能性是无限的。它已经不仅仅是一段朗朗上口的旋律加上重复的歌词，还代表了音乐和音乐潮流多年来演变的方式。

谈及流行音乐的演变，绕不开流行音乐的起源。欧美流行音乐源自美国，简单说最初源自爵士音乐和乡村音乐的结合。美国音乐史学者大卫·李·乔伊纳（David Lee Joyner）也概括说："美国流行音乐和文化是非洲和欧洲文化的独特混合物。"[1] 而爵士音乐和乡村音乐在中国相对小众，至于它们的渊源及融合的故事更是说起来话长，也有太多相关论述可以查阅，这里且就以几个笑谈代替。

关于爵士音乐，美国音乐家弗兰克·扎帕（Frank Zappa）打趣说："爵士乐还没有消亡，只是听起来很好笑。"还有一个更刻薄的挪揄爵士音乐的说法："谈到爵士乐迷的平均年龄，那就是'已故'。"[2]

轮到乡村音乐，下面这个笑话更令人扎心：

"两名音乐迷都将被枪决，其中一个是乡村音乐爱好者，另一个喜欢其他各类音乐。在吃枪子儿之前，行刑者允许他们提出最后一个要求。

"乡村音乐爱好者说：'我想死前连续听50遍 *Achy Breaky Heart*[3]。'

"另一个音乐爱好者：'那就拜托先毙了我吧！'"

[1] 引自〔美〕乔伊纳．美国流行音乐：第3版 [M]．鞠薇译．北京：人民音乐出版社，2012。

[2] 波兰女哲学家、作家和前爵士乐歌手、卡托维兹的西里西亚大学（University of Silesia in Katowice）的副教授玛格丽特·格雷博维茨（Margret Grebowicz）在其《互联网与爵士乐的死亡：种族、即兴创作和社区的危机》（*The Internet and the Death of Jazz: Race, Improvisation, and the Crisis of Community*）中断定："许多当代音乐家和歌迷都一致认为爵士乐艺术形式已经消亡。"

[3] 中文译名为《疼痛的破碎之心》，美国歌手 Billy Ray Cyrus 在1992年演唱的著名乡村歌曲。这首歌是塞勒斯的首张单曲和代表作，它成为澳大利亚有史以来第一支获得三白金地位的单曲，也是1992年澳大利亚最畅销的单曲。在 Billboard Hot 100 排行榜上排名第四，并在热门乡村歌曲排行榜上高居榜首，成为自肯尼·罗杰斯（Kenny Rogers）和多莉·帕顿（Dolly Parton）1983年的《激流中的岛屿》（*Islands in the Stream*）以来第一首获得白金认证的乡村单曲。这首单曲在英国的流行音乐排行榜上名列榜首，在英国单曲排行榜上排名第三。同时，这也是塞勒斯在美国最畅销的单曲。

■ 早期的流行音乐

无论哪个社会的哪一代人，都在创作属于自己的流行音乐。在都铎和斯图亚特时代流行的"宽版纸民谣❶"（broadside ballads）有时被历史学家称为"早期流行音乐"。这些街头和酒馆里粗俗、滑稽或伤感的歌曲被街头小贩印在乐谱上，在地主贵族和田里劳作的农奴中都很受欢迎。在维多利亚时代，观众会欣赏德国出生的作曲家朱利叶斯·本尼迪克特（Julius Benedict）爵士的音乐会，这在当时就被称作"伦敦流行音乐会"。而"流行歌曲"（pop song）一词至少在19世纪就已经开始使用了。

今天，人们普遍认为早期的爵士乐音乐家，如绰号"流行佬"（Pops）的路易斯·阿姆斯特朗（Louis Armstrong，图1-2）和艾拉·菲茨杰拉德（Ella Fitzgerald），以及约翰·科尔特兰（John Coltrane）或桑尼·罗林斯（Sonny Rollins）等"贝博普❷"（Bebop/Bop）音乐家是当时最有才华的"流行"艺术家。但在那个时期，许多持传统立场的音乐评论家对这样的

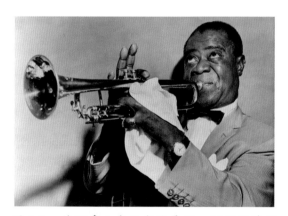

图1-2 美国爵士音乐家路易斯·阿姆斯特朗

"暴发户"不屑一顾，说他们"高声吼叫，到处乱跳，当场胡编乱造，而不是踏踏实实坐着按乐谱弹唱"。

同样，那些蓝调音乐家，如"嚎叫野狼"（Howlin' Wolf）和"浑水"（Muddy Waters）等，在当时都被认为在音乐格调上低人一等，如今他们的作品被正式纳入史密森博物馆❸和美国国会图书馆的馆藏。

直到20世纪50年代中期，流行音乐才真正开始有了自己的意义。随着摇滚乐的爆发，流行音乐行业终于确立起自己的帝国版图。在纽约传奇的布里尔大厦❹（Brill Building）里，以菲尔·斯佩克特（Phil Spector）为首的制作人们精心完成了一批三分钟的"流行交响曲"（pop symphonies），其层次丰富，音色多样，就像瓦格纳（Wagner）巅峰时期的作品一样。在接下来的十年里，布莱恩·威尔逊（Brian Wilson）的作品和歌曲创作在斯佩克特（Spector，美国著名吉他品牌）吉他上得到了充分发挥；1966年，歌曲《宠物之声》❺（Pet Sounds）标志着威尔逊和海滩男孩乐队的创作高潮。不过在披头士乐队出现之前，流行音乐在很大程度上仍然被知识界的评论家所忽视，如果不是出于鄙视的话。

■ 流行歌曲的创作

流行音乐通常不是以交响乐、组曲或协奏曲的形式创作、表演和录制的。其基本形式是歌曲，通常是由主歌和反复吟唱的副歌组成。通常歌曲的时

❶ 宽版纸是一种廉价的单面纸，通常印有民谣、韵文、新闻，有时还附有木刻插图。它们是16世纪至19世纪最常见的印刷品形式之一，特别是在英国、爱尔兰和北美，通常与这些国家最重要的传统民谣音乐联系在一起。

❷ 贝博普音乐（Bebop）是爵士乐的一种风格，其特点是复杂的、不可预测的和实验性的旋律。这种音乐流派出现于20世纪40年代和50年代，完全脱离了爵士的另一种风格——"大乐队"音乐的限制。贝博普音乐偏爱由4到6名演奏者组成的小合奏，而大乐队的特点是由10名或10名以上的音乐家组成。贝博普的音乐家们相互交流，经常即兴演奏歌曲，使爵士乐更加个人化和富有亲切感。

❸ 史密森博物馆一般指史密森尼学会（Smithsonian Institution），是唯一由美国政府资助、半官方性质的博物馆机构。由英国科学家詹姆斯·史密森（James Smithson）遗赠捐款，根据美国国会法令于1846年创建于美国首都华盛顿。

❹ 布里尔大厦是一座办公楼，位于纽约曼哈顿区第49街百老汇大街1619号，在时代广场以北。它始建于1931年，高11层。布里尔大厦以其主要容纳音乐产业的办公室和工作室而闻名，其中一些最受欢迎的美国歌曲就是在这里创作的。它被认为是20世纪60年代早期主导流行音乐排行榜的美国音乐产业的中心。"Brill"这个名字来自一位服装店老板，他在街上开了一家商店，后来买下了这座建筑。Brill Building（也称为Brill Building pop或Brill Building sound）是流行音乐的一个子流派。

❺ 《宠物之声》是美国摇滚乐队海滩男孩的第11张录音室专辑，专辑制作人由布莱恩·威尔逊担任。

长在 2 分半钟到 5 分半钟之间。不过在 20 世纪 50 年代末和 60 年代初，受录音和唱片灌制技术限制，热门歌曲的时长普遍不到 2 分钟。

也有一些明显的例外，比如披头士乐队的《嘿，裘德》（Hey Jude）是一部长达七分多钟的史诗级的歌曲。然而，在一般情况下，如果一首歌超长，唱片公司就会为广播电台发行一个剪短的版本，比如唐·麦克莱恩（Don McLean）的《美国派》（American Pie），它从最初的 8 分半钟的录音被剪辑成了一个只有 4 分多钟的广播节目版本。

一首流行歌曲可以由专业的词曲作者或作曲家创作，然后将其作品交给专业歌手演唱，也可以是由演唱该歌曲的歌手自己完成创作。自从披头士乐队在 20 世纪 60 年代取得成功以来，流行音乐表演者自己创作歌曲的现象越来越普遍。然而，许多流行歌曲仍然不是由表演者自己编写的，流行歌曲的翻唱版本也很常见。

■ 非传统的表演形式

流行音乐中的通俗歌曲常因过于简单和重复而受到批评。与其他需要多年才能掌握的音乐形式相比，它通常被认为比古典音乐更容易学习和演奏。制作录音的精密录音棚能够创造出现场演出无法重现的混音效果，这就导致歌手在现场表演或在电视上露面时"对口型"，而不是真唱。使用假唱技术的表演将歌手的吸引力从真正的演唱技巧转移到"表面形象"（image）。继 20 世纪 80 年代 MTV 音乐录影带盛行以后，流行音乐变得更加注重图像的表现力，音乐家们也不再那么注重培养音乐方面的表演功底。流行音乐家通常使用简单的音乐技巧，避免复杂的独奏或使用冷僻的拍号 ❶（time signatures）。

当一首歌的演唱者和创作者不是同一人时，歌

❶ 拍号是西方乐谱中使用的一种符号约定，用于指定每个度量（小节）中包含多少节拍，以及音符时值。

手往往被认为是"流行歌星"，而创作者是在幕后工作的"幽灵"。这些流行歌星有时会因为不从事创作而受到揶揄。同时，流行歌手有时会因为缺乏艺术训练而受到古典音乐爱好者的批评，因为古典音乐的表演者通常会凭借个人的表演技巧和对作品的个人理解，艺术性地诠释他人创作的音乐。

■ 制作技术

录音技术的发展被视为流行音乐的"王牌"，流行音乐表演者通常利用最先进的录音技术来获得他们想要的音效，这样以往的唱片制作人可能会有很大的影响力和发言权。在以往录音时代，流行音乐的传播方式通常是单曲和专辑，并以 CD、磁带和唱片的形式发行。而今天最畅销的流行音乐中充斥着以数字方式录制和播放的电子音效。本书第 10 章将对此作详细介绍。

■ 音乐特征

与其他旨在吸引大众的艺术形式——电影、电视、音乐剧一样，流行音乐一直是并将继续是一个从各种音乐风格中借鉴和吸收思想元素的熔炉。

摇滚、R&B、乡村、舞曲和嘻哈都是非常鲜明的音乐流派，在过去 60 年里，它们以各种方式影响并融入流行音乐，其中拉丁音乐和包括雷鬼在内的其他风格在流行音乐中的作用比过去更为突出。

许多流行音乐的声乐风格深受非裔美国人音乐传统的影响，如 R&B、灵魂音乐和福音音乐。其中，通俗歌曲的节奏和旋律明显有摇摆爵士乐、摇滚乐、雷鬼音乐、放克、迪斯科舞曲的痕迹，最近还不得不接受了嘻哈音乐的一些特征。

仍以流行音乐中的通俗风格为例，通俗歌曲非常商业化，旨在吸引每一个愿意倾听的人。它被用来反映新的社会文化趋势，而不是特定的意识形态。因此，它的重点是录音和合成技术，而不是现场表

演。通俗歌曲既可以用来伴舞，也可以用来欣赏歌词，而其歌词通常是关于浪漫关系。通俗歌曲通常有一个主歌（verse）和一个副歌（chorus），在许多情况下还有一个连接主、副歌的过桥（bridge）。通俗歌曲通常使用简单、令人难忘的旋律，强调节奏，通常有切分音，还有一个基本的即兴段落或循环。

■ 传播与消费

自 20 世纪 50 年代中期以来，流行音乐通常被认为是最能为广大听众所接受的音乐风格，这表现为销售最多专辑的音乐同样吸引了最多的音乐会观众，并且最常在收音机里播放。最近，它还包括了最常见的数字流媒体音乐。音乐视频和现场表演经常被用来在媒体上播放，明星艺术家们演唱时经常会伴有奢华的舞台特效和舞蹈编排。音乐视频通常在原创单曲面世之后发行，引导乐迷购买单曲或专辑。

在录音时代的早期，像弗兰克·辛纳特拉（Frank Sinatra，图 1-3）这样的艺术家唱的是爱情、香槟和夜总会；歌词吸引的是投资者、商人和"高雅"的市场。随着唱片、CD 和 DVD 变得越来越便宜，流行音乐的平均消费年龄急剧下降，青少年开始影响市场。年轻人总是对时尚感兴趣，乐意把钱花在崭露头角的艺术家身上。

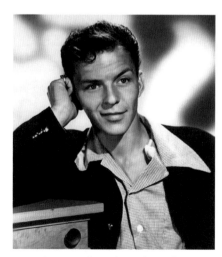

图 1-3　弗兰克·辛纳特拉

上一代人倾向于选择他们各自最中意的艺术家；年轻一代则更倾向于同龄人的共同喜好，这种一致性为特定艺术家提供了商业支持基础，并确立了流行音乐作为青少年文化的重要媒介。正因为如此，流行音乐在历史上一直被认为是众多"道德恐慌"（moral panics）的根源，家长们把露骨和暗示性的歌词视为通向不道德的大门，并指责流行音乐导致青少年文化中那些令人反感的行为日益增多。

■ 音乐视频的助力

至少从 20 世纪 50 年代开始，录制歌手演唱热门歌曲的短片就作为一种宣传工具而存在。爵士音乐家托尼·贝内特（Tony Bennett）声称是他于 1956 年制作了第一个音乐视频《天堂的陌生人》（*Stranger In Paradise*）。20 世纪 60 年代，披头士乐队和鲍勃·迪伦等主要唱片艺术家纷纷录制了他们歌曲的影视片段。

1981 年，随着有线电视频道 MTV（全球音乐电视台）的推出，音乐视频行业得到了极大的推动。MTV 每天 24 小时都在循环播放音乐视频节目。该频道最终因收视率下降而降低了播放音乐视频的频次，并陆续关闭了一些国家和地区的频道❶，但音乐短片的制作已经成为流行音乐产业一个不可分割的组成部分。

如今，一首歌曲很少能在没有音乐视频伴随的情况下攀上热门排行榜。事实上，在确定一首歌曲的全国排名时，一段音乐视频被观看的次数往往被视为歌曲受欢迎程度的另一个指标。许多艺术家还为他们的歌曲发布配有歌词的视频。

■ 对社会和文化的影响

毋庸置疑，大多数音乐史学家会认同现代意义

❶　2020 年 11 月 11 日，中视卫星电视有限责任公司发出公告，宣布 MTV 中文台于 2021 年 2 月 1 日停播。

上的流行音乐是伴随着唱片业一起诞生的。流行音乐作为全球音乐市场的一部分，由各大唱片公司发行，经常通过广播、电视和其他媒体进行大规模营销，使之成为许多人日常生活的一部分。

流行音乐因其贴近生活和关注社会话题而获得大量关注。许多流行歌曲的歌词都对社会产生了或积极或消极的影响。流行音乐的演变塑造了大众文化和道德，其流行趋势决定了什么被认为是"酷"、什么已经过时。流行音乐也易于形成融合的音乐风格，如 R&B、巴洛克流行（baroque pop）、力量流行（power pop）、流行摇滚（pop rock）、迷幻流行（psychedelic pop）、轻柔爵士乐（smooth jazz）、乡村流行（country pop）、电子流行（electropop）、独立流行（Indie pop）和拉丁流行（Latin pop）等。

■ 有趣的社会效能

2008 年，法国的一项研究发现，酒吧里音量大的音乐能在更短的时间内带来更多的酒水消费量。❶

据报道，英国海军曾反复大音量播放"小甜甜"布兰妮的歌曲，用以吓退索马里海盗。《哎呀，我又做了一次》（*Oops I Did It Again*）和《宝贝再来一次》（*Baby One More Time*）都是被心理战专家精心挑选的歌曲。播放这些歌曲的理由是，据"专家们"推测，索马里海盗强烈厌恶西方文化，特别是流行音乐。

莱斯特大学（University of Leicester）心理学学院的两位心理学家 Adrian North 和 Liam MacKenzie 在 2001 年进行的一项研究表明❷，听 R.E.M. 的《人人都受伤》（*Everybody Hurts*），以及西蒙和加芬克尔二人组的《忧郁河上的金桥》（*Bridge Over Troubled Water*）等舒缓歌曲的奶牛产奶量比对照组多 3%，对照组中听饶舌音乐和快节奏电子音乐的奶牛其产奶量则没有增加。该研究认为，当奶牛感到压力时，它会减缓催产素的释放，而催产素对产奶量多寡至关重要。

■ 欧美流行音乐的主导国家

到了 20 世纪 60 年代，流行音乐已经从美国和英国传播开来，成为国际公认的音乐门类。一直以来，美国和英国主导了流行音乐的创作和消费，英文歌曲在全球范围内被广泛接受。尽管如此，加拿大、瑞典和澳大利亚等其他国家在国际流行音乐舞台上也争得了一席之地。世界上大多数地区都有自己的流行音乐形式，这也促进了音乐市场的全球化和各地文化艺术的融合。

■ 流行音乐界的尊称

流行音乐中的尊称通常在媒体或歌迷中被用来表示艺术家的重要地位。在过去半个世纪（1969—2019 年）的所有艺术家中，有两位堪称"王中之王"：迈克尔·杰克逊（Michael Jackson）在销量榜首的累积年数最高（约 12 年），是当之无愧的"通俗音乐

❶ 该研究的相关内容见以下三篇论文：

[1] Loud Music Can Make You Drink More, In Less Time, In A Bar[J]. Alcoholism: Clinical & Experimental Research 2008-07-21.

[2] Guéguen N, Jacob C, LE-Guellec H, et. al. Sound Level of Environmental Music and Drinking Behavior: A Field Experiment With Beer Drinkers[J]. Alcoholism: Clinical and Experimental Research, 2008, 32(10): 1795-1798.

[3] Stafford LD, Fernandes M, Agobiani E. Effects of Noise and Distraction on Alcohol Perception. Food Quality and Preference, 2012, 24(1): 218-224.

另 2012 年，有英国的研究者也发表了类似的研究结果。

❷ 关于该项研究可以参见以下几个资源：

[1] Holden C. Music for Relactation?[EB/OL]. https://www.sciencemag.org/news/2001/07/music-relactation. 2001-07-05.

[2] Cooper M. Milking the Music.[EB/OL]. https://www.newscientist.com/article/mg17022971-500-milking-the-music/. 2001-06-29.

[3] Briggs H. Sweet Music for Milking[EB/OL]. http://news.bbc.co.uk/2/hi/science/nature/1408434.stm. 2001-06-26.

[4] Milk Yields Affected by Music Tempo[DB/OL]. https://www.biologyonline.com/articles/milk-yields-affected-music.

之王"（King of Pop）；而埃米纳姆（Eminem）则是最长的连续畅销艺术家（8.5年）❶，他也曾被《滚石》杂志誉为"嘻哈之王"❷。另外，如小理查德（Little Richard）就被誉为"摇滚乐建筑师"；而麦当娜自20世纪80年代以来就以"通俗音乐女王"称号雄霸歌坛。

■ 短寿的音乐家们

悉尼大学心理学与音乐教授黛安娜·狄奥多拉·肯妮（Dianna Theodora Kenny）的论文《通往地狱的阶梯：流行音乐行业生死录》（*Stairway to Hell: Life and Death in the Pop Music Industry*）统计了1950年至2014年6月期间音乐艺术家的寿命。研究发现，音乐家的寿命与美国普通人口按性别和年代划分的平均寿命相比，竟然少了25年。

音乐X档案："27岁俱乐部"是什么？

"27岁俱乐部"其实是一份主要由27岁时去世的流行音乐家、艺术家或演员组成的名单，包括：布赖恩·琼斯（Brian Jones，滚石乐队的创建者之一，也是最初时期的乐队领队、天才吉他手）、吉米·亨德里克斯（摇滚音乐史中最伟大的电吉他演奏家之一）、贾尼斯·乔普林（美国"蓝调天后"）、吉姆·莫里森（The Doors乐队主唱）、让·米歇尔·巴斯奎特（Jean-Michel Basquiat，美国20世纪80年代新表现主义艺术家）、科特·柯本（Kurt Cobain，涅槃乐队主唱）和英国灵歌小天后艾米·怀恩豪斯（Amy Winehouse）。这似乎是天妒英才的一个"诅咒"。

❶ Viens A. Chart-Toppers: 50 Years of the Best-Selling Music Artists[EB/OL].https://www.visualcapitalist.com/chart-toppers-50-years-of-the-best-selling-music-artists/. 2019-11-08.
❷ Molanphy C. Introducing the King of Hip-Hop[EB/OL]. https://www.rollingstone.com/music/music-news/introducing-the-king-of-hip-hop-101033/. 2011-08-15.

尘埃落定：当代流行音乐的新定义

流行音乐可以基于几乎任何当代的音乐风格，而且流行程度和商业成功并不是流行音乐的充分必要条件。一方面，不能说一首歌不流行，就只能归为古典音乐或民间音乐；另一方面，古典音乐和民间音乐也可能在公众中很流行。

我们也不能忽视广播等公共媒体的"洗脑"作用。有研究表明❸，"最令人愉悦的音乐往往是最熟悉的，广播和公共场所播放的节目不可避免地会影响听众的偏好，这从长远来看会影响音乐作品的商业成功"。

对于"当代流行音乐"这个概念的定义、范围和分类，每个研究者都有自己的主观偏向，如尼克·博林杰❹就大大方方承认❺："还有其他大量的音乐也被称为流行音乐，但我选择将其忽略。"

为了给"当代流行音乐"一个更清晰的定义，我们可以先汇总一下音乐三大门类的特点，见表1-1。

基于表1-1和前述的分析，本章终于能够给出对于"当代流行音乐"的新认知：

当代流行音乐是这样一个音乐门类——这是在**20世纪50年代中后期以后发展起来的，传统古典音乐、民间音乐以外的，意在追求广泛流行和商业成功的，主要依托公共媒体推广的，不断变化、融合的各**

❸ Russell P A. Experimental Aesthetics of Popular Music Recordings: Pleasingness, Familiarity and Chart Performance[J]. Psychology of Music, 1986, 14（1）: 33–43.
❹ 尼克·博林杰（Nick Bollinger）1958年出生在新西兰的惠灵顿，是一名作家、广播员和音乐家。他在新西兰广播电台制作和播放《采样器》节目。他的回忆录《冈维尔》于2016年末出版并获得好评。他还是《新西兰100张必不可少的专辑》（2009年）的作者。2020年因其著作《每分钟的革命：1960—1975年新西兰的反文化》获得新西兰版权许可和新西兰作家协会的作家奖（The CLNZ/NZSA Writers' Award，奖金25000新西兰元）。尼克是"声音设计"和"猕猴桃风格"在新西兰唱片封面设计展览的策展人，该展览于2002年至2004年在新西兰巡回展出。
❺ 见〔新西兰〕尼克·博林杰. 如何欣赏流行音乐[M]. 郑晓岚 译. 哈尔滨：黑龙江教育出版社，2017.

表 1-1　音乐三大门类的区别和特点一览表

音乐门类	古典音乐（Classic music）	流行音乐（Popular music）	民间音乐（Folk music）
创作时期和地区	主要在 16—19 世纪的欧洲	20—21 世纪世界各国、各地区有各自的流行音乐圈层，但主流是以美英为核心的欧美文化圈	从人类文明开始至今，广泛分布在世界各地
起源	欧洲宫廷和教堂音乐	起源于美国爵士乐、蓝调、灵魂乐、乡村音乐，并吸收各民族（民间）音乐的影响	民间口口相传，自娱自乐
创作规范和特征	有严格的规范，结构严谨，创作载体是五线谱。古典音乐是音乐家个人的创作成果。而在当代，由特定的独立音乐家按照古典音乐范式创作的音乐作品，尽管表现手法甚至配器有了很大演进，但也仍然属于古典音乐	无绝对的规范，融合、多元和创新是其特点，不采用五线谱记谱；流行音乐更凸显其商业属性，创作过程没有古典范式约束，更符合中下阶层的审美和表达，而不是古典音乐那种宫廷、学院和音乐厅里的美学标准。由当代确定的音乐人创作的，即使听上去很"民间"的音乐，只要不是直接挪用自民间音乐，就只能算是带有民间风格的流行音乐，或者归入世界音乐这一流行音乐分支	有明显地方和民族特征；创作和普及不依赖书面乐谱；创作过程自然、率真，反映劳动阶层的审美。没有明确特定的创作人；民间音乐更多是集体创作的、不断添砖加瓦的动态结果
演奏手段	欧洲古典乐器（管弦乐器、弹拨乐器、打击乐器）	主要但不限于电吉他、低音吉他、架子鼓、键盘、萨克斯管、电子合成器等，有时也借用欧洲古典乐器和传统民间乐器，甚至可以采用任何人为和自然的声响。演唱时也可以无伴奏或用人声伴奏	各民族、各地方的传统民间乐器
歌唱形式	美声唱法	流行唱法，也可以借用美声唱法（如哥特金属风格）和民族唱法（如世界音乐风格）	民族唱法
细分风格	巴洛克、古典主义、浪漫主义、印象主义等	除了早期的爵士乐、蓝调、灵魂乐、乡村、民谣还继续生存和演化外，又有当代的摇滚、Pop、Hip Hop 等风格不断细分和融合，甚至用流行风格重新演绎古典音乐（跨界）和民族/民间音乐（如世界音乐风格）	各民族、各地方的风格
创作主体	受过专业训练的音乐家	有一定音乐基础（会演唱、演奏）的音乐人即可，甚至 Hip Hop 或饶舌风格只需要节奏感和吐字流利就行	不知名的民间艺术家
主流推广方式	16—19 世纪靠印刷乐谱和音乐厅演出；19 世纪末以来以唱片发行和音乐厅演出为主，以印刷乐谱为辅	20 世纪主要是以唱片公司发行唱片（或磁带、CD 等）来销售，还有现场演出，并靠广播电视等公共媒体宣传推广；21 世纪主要是靠互联网传播	口口相传，只能在小范围内流传
当代的演变	其片段经过重新演绎也可以成为流行音乐中的"跨界"一派	流行音乐的范围在不断变化，有些旧的流行音乐风格成为"化石"而不再流行，而其他风格被不断创新出来	经过专业音乐人的整理、改编推广后，也可以成为流行音乐
商业性和流行性程度	不刻意追求商业成功和流行，努力保持其艺术标准和格调	以追求商业成功和最大的流行性为主要目标	不追求商业成功，只追求在当地流行
音强	据笔者聆听体验，一般流行音乐开到家庭音响音量的 1/4 就已经很吵了，而古典歌剧和民间音乐开到 3/4 还能忍受		

种音乐风格的多元化集合；其演唱、演奏、伴奏、表演、形象设计、录音制作技术和发行传播方式不断演进和迭代，并持续占据着当代大众音乐消费主流市场，与流行明星（歌手）并列为流行音乐产业的核心资源。

当代流行音乐不仅是音乐艺术的一个门类，还深刻影响着当代社会文化和时尚，成为不断塑造一代又一代青少年精神面貌和价值取向的重要驱动力。

流行音乐这锅"大杂烩"

■ 流行音乐家心中的"云泥之别"

美国女歌星蕾哈娜曾说："我觉得通俗歌星不会再成为摇滚明星了，因为他们必须成为榜样；这让我们失去了乐趣，因为我们其实只想享受艺术的乐趣。"

所以我们首先要明确，在流行音乐界的通识里，"通俗"和"摇滚"肯定是并列而互不相属的两种音乐风格。无怪乎有研究❶是这样界定流行音乐最基本的音乐流派，包括：摇滚、城市、通俗、电子、民歌、乡村、基督教音乐❷、拉丁-非洲-加勒比、实验和爵士乐共10类。

■ 流行音乐风格/流派分类的复杂性

音乐是一种灵魂的语言，当代流行音乐形成了多种多样的音乐风格。近年的研究表明❸，流派会随着时间的推移而演变，而音乐风格分类的重要性正在下降。音乐世界从来不是单一的组织模式，而是同时呈现出无中心、单中心和多中心等3种组织形态。

首先，各个曲风的定义五花八门，没有所谓绝对的权威定义。其次，不同流派相互影响，邻近的风格相互渗透，每个风格也在不断变化。另外，很多歌手曲风的特点并不明确，或者会在不同风格之间变动。为了便于按图索骥，我们还是需要把各个流派梳理清楚。

美国音乐文化专家布鲁斯·霍纳❹指出："商业性的音乐分类系统很难划分一些交叉性的音乐类型，……（不过）听者依然会依赖现有的音乐分类，因此听者个人的音乐体验也会受到现有音乐分类的影响。（尽管）这些音乐分类名称有着自己的弱点和缺陷。"

新西兰音乐评论家尼克·博林杰指出，曾几何时，对于音乐分类这个棘手的差事，"唱片行业则自有应对之道，有些会明目张胆地进行种族隔离，将唱片分成两个阵营：'黑人音乐'（有时也会委婉地称之为节奏布鲁斯或者城市音乐）和'白人音乐'（通常叫摇滚乐或者流行音乐）"。

随着音乐创作更加专业化，新的音乐风格的深入融合成为可能。在音乐体裁领域的一个例子是摇滚分出"硬"的细分类别，如"硬核"和"金属"，同时"说唱"有可能通过与之跨界从而推出自己的硬核变种——"金属说唱"（metal-rap）。同时，其他研究表明，某些音乐流派的存在感正在减弱，或者被更灵活地重新设定，甚至在某些情况下逐渐消失。另外，有相当多的音乐发行新渠道创造了独立于风格分类的音乐排序新方法，以至于像iTunes商店这样的主流数字音乐商店几乎没有提及音乐类型。

❶ 见 Florida R. The Geography of America's Pop Music/Entertainment Complex[EB/OL].https://www. bloomberg.com/news/articles/2013-05-28/the-geography-of-america-s-pop-music-entertainment-complex, 2013-05-28.

❷ 基督教音乐是一种表达基督徒生活和信仰的音乐风格，主题包括赞美、崇拜、悔罪和哀叹。与其他形式的音乐一样，基督教音乐的创作、表演、意义甚至定义也因地域、文化和社会背景而异。其创作和演出有许多目的，如娱乐、审美乐趣，到宗教或礼仪的目的。

❸ 引自 Silver D, Lee M , Childress C C . Genre Complexes in Popular Music[J]. PLOS ONE , 2016, 11(5): e0155471.

❹ 引自〔美〕布鲁斯·霍纳，托马斯·斯维斯. 流行音乐与文化关键词[M]. 陆正兰 等译. 成都：四川大学出版社, 2016. 布鲁斯·霍纳（Bruce Horner）是美国路易斯维尔大学修辞与写作系主任，曾任美国德雷克大学的英语系教授，主要从事音乐文学、写作修辞研究。代表著作有《写作术语：一个唯物批评》（2001，获得罗斯·温特鲁德最佳写作理论图书奖）、《重写作品》（2016），以及合著《超语言，超模态，区分：探索语言与学术中的品行》（2015）等。此外，他还在《马赛克》《先锋写作》《音乐学》等网站和杂志上发表大量关于音乐教育的文章。

但随着更加细化分类的出现，新的分类很可能就不需要再考虑旧的音乐风格边界。似乎毫不相关的细分类型之间的融合，如"说唱民谣"（rap-folk）或"任天堂内核"（Nintendo Core），以及其他新奇的组合，如"流行朋克"（pop-punk）或"前卫金属"（Avant-garde metal）应该会变得更容易发生。音频技师和"数据炼金术士"格伦·麦克唐纳（Glenn McDonald）甚至使用了一种特殊算法来识别现存的1306种流行音乐类型。可以想见，随着音乐体裁无限细分下去，它们的约束能力将接近于零，届时音乐体裁分类将毫无价值。

不过目前，对音乐作品的流派进行分类仍然有一定的意义。许多研究认为，音乐流派的确立深刻地影响了音乐产业如何生产和消费，决定了音乐家们如何组队和合作，演出的策划人怎样选择场地和预订乐队，广播电台的节目选择播放什么歌曲，唱片公司的部门如何被组织，音乐新闻如何被报道，以及歌迷如何快捷地搜到适合自己品位的音乐和提供身份认同的标签。因此，音乐体裁的确定在相当大的程度上提供了关键参考点，并提示音乐家如何公开展示他们的作品和人设。

■ 数字技术的搅局

最近，数字技术有望迅速而深刻地改变并最终削弱通行的音乐流派分类体系，其原因可能是以下几种机制在起作用：

● 音乐应用场景的扩展

音乐应用的场景不再局限在特定的物理空间，比如应用于虚拟世界。

● 音乐家之间的无缝合作

艺术家的社交媒体资料可以在世界上任何地方被查阅，这使得在任何地方工作的音乐家都有可能了解、影响和混合彼此的作品，而不必考虑对方属于什么元流派或什么细分的子流派。

● 流行音乐产品可以按无限的方式分类

在线音乐商店展示销售的音乐风格基本上是无限的。例如，iTunes、Amazon、eMusic❶和Pandora❷所使用的算法不是基于现有的流派，而是基于消费者个人过去的选择，或者购买的歌曲与其他歌曲之间的相似度，来预测消费者的音乐偏好。因此，音乐体裁划分对消费者的影响力在逐渐降低。类似地，社交网站（如Facebook或Twitter）可能会增加网络联系在音乐传播中的重要性，同时降低流派标签和其他传统分类形式的影响力。

在这种背景下，哥伦比亚大学师范学院艺术管理学副教授珍妮弗·C·莉娜（Jennifer C. Lena）甚至开创性地提出四种主要的流派形式：前卫派（avant-garde）、情景派（scene-based）、工业派（industry-based）和传统派（traditionalist）。

■ 网络平台最有代表性的细分标准

我们先看音乐和有声读物网站eMusic的曲风划分（截至2021年12月底）：

摇滚／另类（Rock/Alternative）

通俗（Pop）

金属（Metal）

朋克（Punk）

嘻哈（Hip Hop）

古典音乐（Classical）

电子（Electronic）

❶ eMusic成立于1998年，是一家在线音乐和有声图书商店，通过订阅进行运营。eMusic的订阅用户每月可以下载固定数量的MP3曲目。eMusic从事音乐的网上正版收费下载，有几百家唱片公司支持。其特色在于只销售独立厂牌下的音乐产品。网站还提供很多有价值的文章，内容从巴黎的爵士音乐到巴西的通俗音乐，引领用户寻找到更多的音乐资源。

❷ Pandora是美国流媒体音乐服务商，已于2019年被收购并从纽交所退市。Pandora是Pandora Media开发的网络电台，由用户在网页的搜索栏输入自己喜欢的歌曲或艺人名，该网站将播放与之曲风类似的歌曲。用户对于每首歌的评价，会影响Pandora之后的歌曲选择。在收听的过程中，用户还可以通过多个在线销售渠道购买歌曲或专辑。

爵士（Jazz）

蓝调（Blues）

民间 / 乡村（Folk/Country）

灵魂 / 放克 / 节奏布鲁斯（Soul/Funk/R&B）

大乐队 / 摇摆乐（Big Band/Swing）

雷鬼 /Dub❶/ 斯卡（Reggae/Dub/Ska）

世界音乐（World）

实验音乐 ❷（Experimental）

环境音乐 / 器乐曲（Ambient/Instrumental）

宗教音乐（Religious）

原声音乐 / 电影音乐 / 戏剧音乐（Soundtrack/Film/Theater）

其他（Others）

注意，在这个一共 19 类的列表中，不仅加入了古典音乐和民间音乐，而且民间音乐是和乡村音乐归在同一类的。另外，单独有"蓝调"，同时还并列有"灵魂 / 放克 / 节奏布鲁斯"类别。

再看看社交平台 MySpace❸ 的曲风划分。虽然使用来自社交网站的数据是一个相对较新的现象，但有相当多的文献利用了这些数据。

在 MySpace 平台上，音乐家可以在他们的个人资料中定义自己的音乐流派，这些音乐家可能比普通大众更敏锐地意识到流派标签的微妙内涵。此外，音乐家最多可以选择三种流派给自己加上标签，这意味着，如果音乐家们愿意的话，他们可以用传统的方式（如说唱、嘻哈、R&B）或任意非传统的名词组合方式定义自己的流派。

图 1-4 显示了 MySpace 数据集中包含的流派的基本描述性统计数据。它根据音乐家用户选择自己音乐类别标签的频率对 121 种 MySpace 平台的音乐类型进行排名。其中，嘻哈、说唱、R&B、摇滚、另类、实验、环境、独立、通俗和金属是最常见的 10 个类别，特别是前 4 种音乐被选择的频次远远高于其他类别；而 10 个类别以外的直到最后的桑巴(Samba)、探戈（Tango）、意大利流行音乐（Italian Pop）和摇摆舞（Swing）依次是最不常见的类型，这些都属于所谓的"长尾"❹ 部分。不过，MySpace 的用户数据并没有囊括所有的音乐类型，这可能意味着这些数据在某种程度上忽略了更久远、更传统的音乐家而偏向于更年轻、更懂数字技术的音乐家。

根据对 MySpace 平台上所有可供公众查看的音乐家个人资料的统计和分析，研究者们发现多数音乐家们倾向于将音乐体裁组合到几个集群。

MySpace 上音乐体裁的集群

其中，摇滚是一个其亚文化不断分化和融合的世界，在更广泛的摇滚文化共同体中繁衍。具体来说，摇滚世界是一个由多个相互渗透的亚群落组成的综合体，被强大的外部边界所包围。这些亚体裁之间的混合很常见，而与超出摇滚界限的体裁混合就很少见。例如，朋克摇滚（Punk Rock）音乐人更倾向于用"朋克摇滚"和一些非朋克摇滚流派如流行朋克（Pop Punk）和独立音乐（Indie）来描述自己，却很少用非摇滚风格来形容自己。

类似的是，嘻哈是只有一个中心（没有副中心）的世界。也就是说，嘻哈在很大程度上存在于自己的音乐世界中，嘻哈乐队极有可能只用其他嘻哈流派来描述自己的音乐，他们和摇滚乐手一样，不大

❶ Dub 是电子音乐的一种子体裁，在 20 世纪 60 年代末和 70 年代初由雷鬼音乐发展而来，并且已经超出了雷鬼音乐的范围。

❷ 实验音乐是一个通用的音乐标签，包括任何推动改变现有流派边界的音乐。其广义上是指探索性的、与现存音乐中的作曲、表演和审美惯例完全对立的，并对它们提出质疑的音乐类型。

❸ MySpace.com 是一个国际知名的网站，因其社交网络功能而广受欢迎，并被寻求推广自己作品的音乐家大量使用。MySpace.com 能帮助公众即时了解流行音乐家们的创作动态。

❹ "长尾"是统计学名词。正态曲线中间的突起部分叫"头"；相对平缓的部分叫"尾"。从人们需求的角度来看，大多数的需求会集中在头部，而这部分我们可以称为流行；而分布在尾部的需求是个性化的、零散的需求，这部分差异化的、少量的需求会在需求曲线上面形成一条长长的"尾巴"。

可能超越自己的音乐世界。嘻哈和非嘻哈之间的界限很强，很少交叉。在嘻哈的范围内，这是一个相对无限的世界，因为各种子体裁混合流畅，几乎没有明显的内部亚文化差异。

而游离的小众流派社区只是非常松散地结合在一起，就像不受星系中心束缚的、自由漂浮的独立恒星系或星体。

■ 其他网站的不同立场

有些网站的流派划分非常简洁，如著名音乐评分网站 www.ranker.com 只有 5 种：摇滚、嘻哈、乡村、金属、通俗音乐。最权威的《公告牌》网站的分类也只有 6 种：通俗、摇滚、嘻哈、舞曲 / 电子音乐、乡村和拉丁。

而按照世界著名的统计门户网站 www.statista.com 对美国消费者最喜爱的音乐类型（按年龄组）的统计，当代音乐划分为以下 12 种风格❶：

通俗音乐（Pop music）

摇滚音乐（Rock music）

嘻哈 / 说唱❷（Hip Hop/Rap）

独立 / 另类摇滚（Indie/Alternative Rock）

经典摇滚（Classic❸ Rock）

原声音乐（Soundtrack）

节奏布鲁斯（R&B）

器乐曲（Instrumental）

乡村 / 西部（Country/Western）

歌唱家 / 词曲作者（Singer/Songwriter）

摇滚乐（Rock & Roll）

表演音乐 / 音乐剧（Show music❹/Musicals）

这组分类的主要破绽在于：

● "Singer/Songwriter"这个条目的出现可谓"独一份儿"。

● 在这里所谓"摇滚音乐"（Rock music）不包括摇滚乐、"独立 / 另类摇滚"和"经典摇滚"。

● "原声音乐"与其他音乐风格并列也师出无名。因为原声音乐的风格千差万别，所谓"Soundtrack"只能说是一种音乐用途。

总之，这个网站的分类让人"大开眼界"，太不靠谱。不过值得宽慰的是，在该网站编辑心目中，"经典摇滚""独立 / 另类摇滚"与"摇滚乐"显然不是一路货。

再看看中文维基百科对"流行音乐"更复杂的分类有以下 21 种❺：流行乐（这个词又冒出来了——笔者注）、蓝调、节奏蓝调（这里 R&B 又跟蓝调分家了——笔者注）、灵魂乐、放克音乐❻、雷鬼乐、巴萨诺瓦、乡村音乐、无伴奏合唱（仅此一家有这个类别——笔者注）、摇滚乐、电子音乐、流行舞曲、嘻哈音乐（饶舌）、爵士乐、拉丁音乐、轻音乐、中国风❼、现代民俗音乐、新世纪音乐、沙发音乐（也是仅此一家有这个类别——笔者注）、当代基督教音乐。注意，这里面连别处常见的"摇滚"这个名目都不见了，只有"摇滚乐"这个门类。

而百度百科"流行音乐风格"词条竟然连翻译成中文都省了，明显不求甚解："流行音乐包括很多种类，包括 R&B、House、Britpop、Trip-Hop、Gangsta、Rap、Synth Pop、Orchestra、Chamber

❶ 见 Statista Research Department. Favorite music genres among consumers in the United States as of July 2018, by age group[EB/OL]. https://www.statista.com/statistics/253915/favorite-music-genres-in-the-us/, 2021-01-08.

❷ 一般认为，嘻哈（Hip Hop）是包括说唱（Rap）的一种文化，所以只有"说唱者 / 说唱歌手"（rapper），没有所谓"嘻哈儿"（hip hopper）！另"hopper"在英语里是指"漏斗"。

❸ 注意英语里"Classic"是指"经典的"，而在音乐领域"classical"肯定是指古典音乐。

❹ 在搜索引擎上根本查不到"Show music"这个词。应该是指歌舞表演时的配乐和歌曲。

❺ 更详细的分类可以参见英文维基百科"List of popular music genres"词条，此处就不花篇幅照搬了。

❻ 放克是一种美国的音乐类型，起源于 20 世纪 60 年代中期至晚期，非裔美国音乐家将灵魂乐、灵魂爵士乐和节奏布鲁斯融合成一种有节奏的、适合跳舞的音乐新形式。放克不再强调旋律与和声，而是强调电贝斯与鼓的强烈节奏律动。

❼ 明显是为了迎合中文网友强行加入的类别。

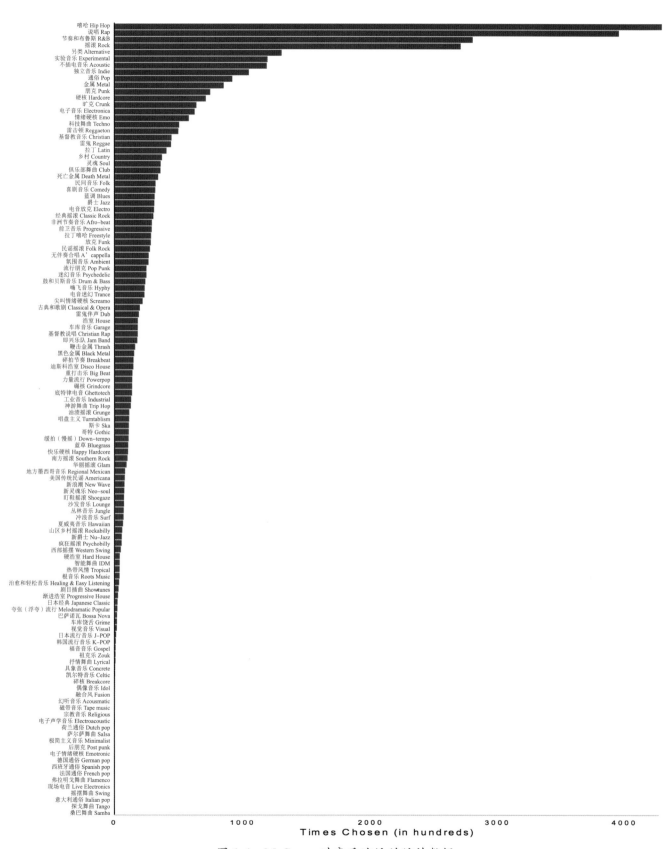

图 1-4　MySpace 对音乐流派的统计数据

Pop、民歌（Folk）、Bossa Nova、Classical 等。"

还有英语在线学习网站 www.englishclub.com 的分类有：蓝调音乐、爵士音乐、节奏布鲁斯音乐、摇滚乐、摇滚音乐、乡村音乐、灵魂音乐、舞曲音乐和嘻哈音乐一共 9 类。注意，这里"摇滚乐"和"摇滚音乐"也是分开的。

专门为音乐家推广作品的音乐网站 official.fm 按以下条目归类：古典、乡村、迪斯科、民谣、电子舞曲、嘻哈、独立、歌剧流行❶、通俗、R&B、雷鬼、雷击顿、摇滚和灵魂共 14 种。这里我们看到"Disco"是单独的条目，同时"雷鬼"和"雷击顿"被并列为两种不同的音乐风格。

■ 音乐电台的曲风分类

著名的天狼星（SiriusXM）卫星电台现在的 10 个音乐类别如下❷：

通俗（Pop）

摇滚（Rock）

乡村（Country）

嘻哈 / 节奏与蓝调（Hip-Hop/R&B）

舞曲 / 电子音乐（Dance/Electronic）

按年代划分的音乐（Decades，显然并不是指音乐风格）

基督教音乐（Christian）

爵士（Jazz）

拉丁音乐（Latino）

家庭音乐（Family，按该网站罗列的音乐内容，其实就是儿童歌曲——笔者注）

笔者也总结了欧美部分其他知名网络音乐电台的曲风分类，见表 1-2。

从上表所列的频道，我们可以观察到：

● 音乐电台按曲风细分频道更加符合听众习惯。

● 有的电台按年代细分"50s""60s""70s""80s""90s"，说明不同年代音乐的听众群是有区别的。

● 对于流行音乐的主流听众来说，Jazz、Seasonal Christmas、Easy listening、Children 都不算是主流的流行音乐类目，甚至 Chillout、World Music、Reggae、Punk、Gothic 等类别都很少出现。

再结合之前对部分音乐平台、社交媒体、在线百科、在线英语学习、统计或评分网站的音乐分类的研究，我们还能发现：

● 流行音乐门类的划分没有统一的标准。

❶ 歌剧流行是流行音乐的一种亚流派，以歌剧演唱风格演绎流行歌曲，或以流行音乐的风格演唱古典音乐中的歌曲，也就是我们常说的"古典跨界"。

❷ 见其官网主页 https://www.siriusxm.com/music?intcmp=Global%20Nav_NA_www:Home_Music.

续表

表 1-2　音乐电台曲风分类汇总表

曲风	.977	Hooked On Radio	.113FM	Power Hitz	Radios Best	Star104	The Mixx Radio Network
Hits/ 热门单曲	√	√	√		√		
Pop/ 通俗	√		√	√	√	√	√
Rock, Indie/ 摇滚，独立			√				
Rock, Hard, Metal/ 摇滚，硬摇滚，金属						√	√
Rock（Rock classic）/ 摇滚，经典摇滚	√	√	√	√	√		√
Heavy Metal/ 重金属							
Rock, Alternative/ 摇滚，另类			√				
Alternative/ 另类	√	√		√			
Country/ 乡村	√	√	√	√		√	
Rap/ 说唱		√		√	√		√
Hip-Hop/ 嘻哈	√	√	√				
R&B/ 节奏布鲁斯				√		√	
Soul/ 灵魂							
Blues/ 蓝调			√				
Jazz（Jazz, Smooth）/ 爵士（顺滑爵士）	√		√				
Spanish/ 西班牙语流行歌曲			√				
Latin/ 拉丁		√	√		√	√	
Electronica, Dance DJ/ 电子音乐，舞曲			√	√	√		√
Electronica, Chillout/ 电子音乐，放驰音乐			√				
Electronica, Hard House/ 电子音乐，硬浩室			√				
Electronica, Ambient/ 电子音乐，氛围音乐			√				
Decade（50s, 60s, 70s, 80s, 90s, 00s）/ 按年代划分			√	√		√	√
Oldies/ 老歌			√	√	√	√	
New Age/ 新纪元			√				
Easy listening/ 轻松音乐					√		
Children/ 儿童歌曲							√
Adult Contemporary/ 成人当代			√				
Christian, Contemporary/ 基督教音乐，当代音乐			√				
Seasonal Christmas/ 应季圣诞节音乐		√					

1. 为不产生歧义，本表细分曲风频道的名称维持英文原文，并注以中文翻译；
2. 上下两格合并表示电台的一个频道同时包含这两种风格，这也反映了这两种风格的高度相关性；
3. 不同的细分频道也按风格的相关性大致分成 8 个组，以底纹区隔。

- 流行音乐主要门类（或叫元流派）可以至少归纳为 5~6 种，也可以更多，甚至达 20 种以上。
- 摇滚、通俗、嘻哈、乡村是必有的，而其他一些音乐风格出现的频率较低。
- 未来音乐消费会以特定场景体验为主，曲风的区隔会越来越模糊。

■ 适合中国乐迷的流派分类

如果不考虑音乐的应用场景，综合前述不同的细分方式，当代欧美流行音乐的元流派可以归纳到以下 10 个组别中，这样可能更容易被中国听众接受：

- 通俗（Pop）
- 摇滚 / 金属 / 摇滚乐（Rock/Metal/Rock & Roll）
- 嘻哈 / 说唱（Hip Hop/Rap）
- 乡村 / 民谣（Country/Folk）
- R&B/ 爵士 / 灵魂 / 蓝调 / 福音音乐（R&B/ Jazz/Soul/Blues/Gospel）
- 电子 / 舞曲（Electronic/Dance）
- 拉丁 / 雷鬼 / 雷击顿（Latin/Reggae/Reggaeton）
- 新世纪 / 世界音乐（New age/World music）
- 古典跨界（Classical crossover）
- 实验音乐 / 其他❶（Experimental/Others）

这样基本上所有的流行音乐作品都被包含在内了；每个组别内部有强烈的血缘关系，且与其他组别互不相容（在这一点上，"通俗"风格是个例外，因为其他每种音乐都对它有程度不一的影响，反之亦然）。后面第 3 章我们详细介绍音乐风格时也会大致按这个分组来进行。

❶ 这一组别专门兜底那些听起来怪怪的、无法归入前面 9 种风格的音乐作品。

流行音乐"谱系考"

■ 里比·加罗法洛的"源流图"

美国学者里比·加罗法洛❷（Reebee Garofalo）的《流行 / 摇滚音乐谱系图》❸（*Genealogy of Pop/ Rock Music*）受到了许多学者和粉丝的好评。从 1955 年到 1978 年，从左到右的"溪流"映射了 700 多位艺术家和 30 种音乐风格，提供了主要流行音乐家活跃的时间跨度。长条重叠的部分使读者可以比较多个艺术家在同一时间段的创作生涯跨度和影响力。图中列出了每种曲风类别的起源和分支关系，以及其在总唱片销售中所占份额的估计值。不过这张图会误导人们以为当代流行音乐的特定分支起源于单个流派甚至是某一个人，或让人们误以为一个流派与其远亲不可能发生融合。当然，流行音乐的演化过程比这张图表示的拓扑关系复杂得多。

■ 其他有特色的谱系图研究成果

网络上还能找到其他一些有特色的流行音乐谱系图。

❷ 里比·加罗法洛是美国音乐家、活动家和教育家，麻省大学波士顿分校的名誉教授，他在那里任教了 33 年。在学术方面，他撰写或编辑了五本关于流行音乐的书籍和大量文章。他是美国国际流行音乐研究协会执行委员会的前任主席和名誉会员。他最近的相关著作是《Rockin' Out: Popular Music in the USA and HONK! A Street Band Renaissance of Music and Activism》。

❸ 可以参阅《Rockin' out: popular music in the USA》一书（该书自 1997 年以来有六个版本）及此网站 http://reebee.net/；还有 Tufte E. Popular Music: The Classic Graphic by Reebee Garofalo[EB/OL].https://www.edwardtufte.com/bboard/q-and-a-fetch-msg?msg_id=0002N4，时间不详.
另外，设计这张"源流图"的幕后故事详见：Krum R. PopWaves: Making of the Genealogy of Pop/Rock Music[EB/OL]. https://coolinfographics.com/blog/2016/7/11/popwaves-making-of-the-genealogy-of-poprock-music.html, 2016-07-11. 该"源流图"可以到 http://reebee. net/ 网站进一步了解。

比如意大利媒体学者厄内斯托·阿桑特 ❶（Ernesto Assante）在其所著《摇滚信息图：一部摇滚乐简史》（*Info Rock: The History of Rock Music*）中的摇滚谱系图（图1-5），不过其最大的不足是不能反映时间线。

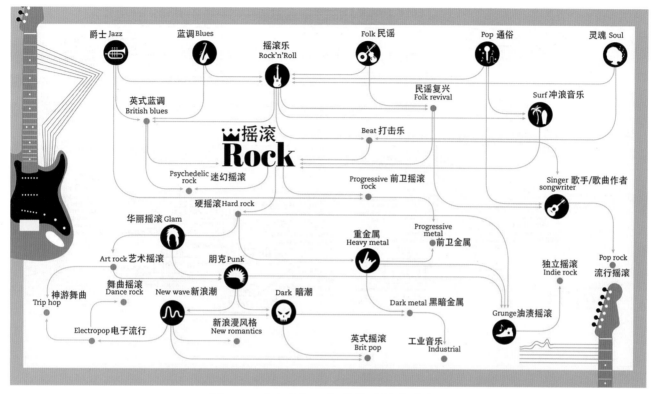

图1-5　厄内斯托·阿桑特的摇滚谱系图

还有图1-6所示的这张在网上流传的摇滚历史图示 ❷，绘图者把"摇滚"一词等同于"流行音乐"了，而这只代表了部分人的观点。另外，图中"Brit Invasion"这个名目应该是指所谓的"经典摇滚"。

❶ 厄内斯托·阿桑特是意大利 *La Repubblica* 报的记者和总编辑。他于1978年在 *Il Manifesto* 报担任音乐评论家，并为此一直写作至1984年。1979年，他开始为 *La Repubblica* 报撰稿。他是意大利百科全书 *Treccani* 的合作者，负责有关流行音乐的项目；他还撰写了有关音乐批评的书籍。自2005年以来，他举办了"摇滚课程"；从2003年到2009年，他在罗马萨皮恩扎大学传播科学学院教授"新媒体理论与技术"和后来的"音乐语言分析"课程。

❷ 资料来源：What do you think of this Rock & Roll Family Tree?[EB/OL]. https://shoeuntied.wordpress.com/2016/04/27/what-do-you-think-of-this-rock-roll-family-tree/, 2016-04-27. 以及 The History of Rock Music Part 2[DB/OL]. https://christofmusic.com/2017/09/12/the-history-of-rock-music-part-2/, 2017-09-12.

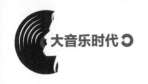

图 1-6 摇滚历史图示

再比如图 1-7 所示的这张"音乐树"[1]（The Music Tree），同时显示了各个音乐风格所处的年代，更为简洁鲜明。

另外，一套新的交互式信息图表由比利时建筑师温特·克劳维尔斯（Kwinten Crauwels）建立，汇集了一个百科全书般的视觉参考图示与详尽的音乐档案[2]。*Fast Company* 杂志[3]评价不吝溢美之词："这个流行音乐谱系图远远超过了在线上的同类产品，该谱系树彻底消除了几乎所有现存对音乐流派的歧义。"温特·克劳维尔斯的观点和表达方式见仁见智，有兴趣的读者可以去该建筑师专门为此设立的网站（https://musicmap.info/）一探究竟。

[1] 资料来源：Fran and Dave's Musical Adventure. The Music Tree[DB/OL]. https://frananddavesmusicaladventure.wordpress.com/the-music-tree/.

[2] 参见Josh Jones. Behold the MusicMap: The Ultimate Interactive Genealogy of Music Created[EB/OL]. https://www.openculture.com/2018/03/behold-the-musicmap-the-ultimate-interactive-genealogy-of-music-created-between-1870-and-2016.html, 2018-03-28.

[3] *Fast Company* 是一份美国商业月刊，以印刷和在线形式出版，主要关注技术、商业和设计，每年出版八期。

图 1-7 "音乐树"

■ 经过简化的源流图

经过整理比较本章前述多项研究，笔者绘制了一张新的"当代欧美流行音乐源流图"（图 1-8）。

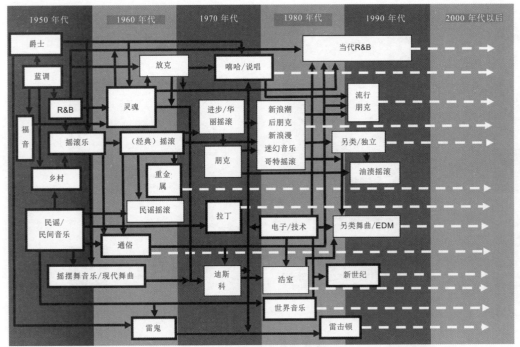

图 1-8　当代欧美流行音乐源流图

几点绘制说明：

● 本图参考了大量相关研究，也对照了英文维基百科各个音乐流派的词条。

● 关于欧美流行音乐各个流派的渊源和演化历程，存在差异甚至对立的观点，笔者必须综合判断，这个结果当然也只是代表笔者个人目前的认识。

● 本图仅是欧美当代流行音乐流派发展的粗犷轮廓，可以给读者们提供继续探索和验证的基础和线索，但肯定不是最终和完善的答案。真相绝不止一个，特别是对于愿意独立思考的读者来说更是如此。

● 各个音乐流派的位置对应的年代不一定很精确，但是相互之间的主要传承关系（黑色实线箭头）是成立的。

● 粗框表示现存主要元流派，细框表示有代表性的子流派；字框的大小仅为满足绘图的拓扑关系，不表示该音乐流派的影响力；本图省略了其他更多的分支和融合流派，有兴趣的读者不妨自行详窥。

● 白色虚线箭头表示该流派持续开枝散叶并与其他流派融合，一直繁荣至今。

根据上图，我们可以总结出几个有趣的事实：

● 主要音乐流派在 2000 年之前（甚至更早）就已经固定下来了。

● 虽然存在观点分歧，但很多元流派的本体，如爵士、蓝调、R&B、灵魂、福音、摇滚乐、迪斯科、乡村和雷鬼，似乎被多数研究者判断早已止步不前。当然上面说的几种音乐流派并没有彻底消亡，只是缺少流行意义上的突破，

特别是在英美以外受众寥寥(偶尔会有小热潮,如2016年美国电影《爱乐之城》(*La la land*)带来的爵士乐回归)。

■ **仿效生物学的谱系脉络**

由前面的那些"源流图",我们可以联想到,摇滚乐、硬摇滚和重金属之间的沿袭,就像恐龙之前的爬行动物、恐龙和恐龙的一支后裔——鸟类之间的传承关系(图1-9)。现在基本上已经没有人说自己是在唱"摇滚乐",除了在扮演"猫王"。不过尽管"摇滚已死",但其分支之一重金属的一大批更细分的子流派,到今天还颇为繁盛,特别是在北欧。

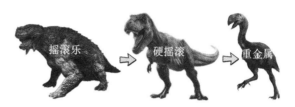

图1-9 摇滚乐、摇滚和重金属的"进化史"

由此,我们甚至可以效仿不同物种在生物学的谱系分类来表示音乐流派的类生物学谱系关系,凸显音乐基因的承袭、突变和交融。不过在生物界是有生物(物种)隔离的,也就是不能跨种繁衍;而在音乐门类中,不仅可以跨"种"(以及科、属)融合,甚至可以跨"纲""目"融合。

仿照生物学的分类,"哥特金属"风格在整个流行音乐文化图景中的谱系关系就可以大致如图1-10所示:

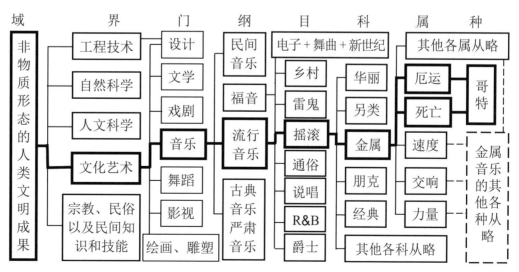

图1-10 "哥特金属"在仿生物学的谱系图中的传承关系

其中"目"相当于英语中"metagenres"（元流派），"科"可以等同于一般意义上的"流派"（genres），而"属"或更低的"种"可以视作"subgenres"（亚流派或子流派）。

流行音乐的哲学和美学初探

在本章最后，我们简单了解一下当代流行音乐的哲学和美学，这在学术界基本上还是处女地。

英国音乐评论家西蒙·弗里斯❶（Simon Frith）把当代流行音乐分为四个大类别：摇滚乐（rock and roll），在1956—1957年达到顶峰；摇滚（rock），在1966—1967年达到高度成熟；朋克摇滚（punk rock），在1976—1977年作为一种社会和意识形态反抗形式出现；"多元化音乐"，在1986—1987年出现，并在之后不断融合演化。

与弗里斯划分的音乐大类相对应的四个时期是：

● 传统时期，主要是指白人摇滚乐音乐家移植了"黑人音乐"元素。

● 现代主义时期，在这个时期，酸摇滚、硬摇滚、软摇滚和华丽摇滚等形式摊薄了流行音乐这张大饼，使其枝繁叶茂。

● 新传统主义时期，表现为更纯粹、更为精简的雷鬼、斯卡和朋克摇滚等音乐形式。

● 后现代时期，在这个时代里，多种类型的音乐被再利用、粘贴和突变。

米卡·蒂尔曼（Micah Tillman）是斯坦福在线高中核心事业部讲师，还是Top 40 Philosophy播客的创建者和主持人，他认为："从哲学的角度来看，有史以来最好的歌曲只能是约翰·列侬的《想象》（*Imagine*）。作为一首流行歌曲和文化神器，这是一个巨大的成就。……亚军必须是'二十一位飞行员'乐队（Twenty One Pilots）的《直摄心魂》（*Holding Onto You*，图1-11）、Kid Cudi的《追求幸福》（*Pursuit of Happiness*，图1-12）和麦当娜的《物欲女郎》（*Material Girl*）。《直摄心魂》不仅在音乐上非常出色，而且在歌词方面也很讲究，并且其音乐视频（的艺术感染力）则更上一层楼。《追求幸福》和《物欲女郎》在歌词写作上或可商榷，但在哲学上很有趣。他们的音乐视频以引人入胜的方式使其含义复杂化。"❷

❶ 西蒙·弗里斯生于1946年，是英国社会音乐学家、摇滚评论家，专攻流行音乐文化，是研究流行音乐形式方面最多产、最具吸引力的学术作家。

❷ 见Cleary S. Philosophy and Pop Music[EB/OL]. https://blog.apaonline.org/2018/01/24/philosophy-and-pop-music/, 2018-01-24.

图 1-11 "二十一位飞行员"乐队的《直摄心魂》MV 画面

图 1-12 Kid Cudi 的《追求幸福》MV 画面

在从摇滚乐到摇滚视频（rock video）和高科技流行音乐（high technopop）的发展过程中，流行音乐也用尽了自己的元叙事❶（metanarratives），在一个后现代的粘贴和融合过程中接纳和挪用了多种艺术形式，其中主要包括表演、舞蹈、场景、录音、诗歌、叙事小说、视频、电影、摄影、平面艺术和动画。

自从 1981 年音乐电视（MTV）在美国兴起以来，4 分钟左右的音乐视频剪辑已经成为流行音乐中一种重要的新的表达方式，并形成了自己的规则和表演特点。

流行音乐的视频多被视为一种后现代艺术形式，表现为折中主义、模拟主义和涂鸦艺术，是前卫与媚俗、高雅与低俗艺术之间的两极分化，围绕艺术原创性理念形成了流派纯粹性的教义和后现代美学概念的合体。

20 世纪 70 年代末，朋克摇滚在某种意义上令人耳目一新，在催生新的表

❶ "元叙事"即诠释系统，是指对历史事件、精神和知识的叙事，从而给现代社会提供一个相对完整的历史观。元叙事通常也被叫作"大叙事"。这一术语在批判理论特别是在后现代主义的批判理论中，指的是完整解释，即对历史的意义、经历和知识的叙述，对一个主导思想赋予社会合法性。

演形式以及音乐的简单性和侵略性之后，摇滚音乐变得自我反思、有互文性❶（intertextuality）和自我参照❷。西蒙·弗里斯在他的《音效》（*Sound Effects*）一书中评论说："到了 20 世纪 70 年代末，摇滚音乐家（无论多么年轻）所能创作的音乐中，没有一首不是主要参照以前的摇滚作品。"

流行音乐的美学取向中还有一个异类——"Lo-Fi"（低保真），本书会在第 2 章详述。

流行音乐研究专家托马斯·基茨❸教授总结说："音乐的持续体验能让我们成为更好的人、更完整的个人、更关心世界的公民。……音乐以其独特的能力来激发我们的情感、想象力、智力和体能，可以成为有意识提升和变革社会的有力推动者。同时，我要提醒的是，**在这个日益分裂的时代，我们更需要记住披头士乐队教会我们的东西，并对世界抱有更多的希望：'你所需要的就是爱'❹**。"

参考文献

[1] Origins of Pop[DB/OL]. https://www.ceciliatheband.com/origins-of-pop/.

[2] McGuinness P. Pop Music: The World's Most Important Art Form[EB/OL]. https://www.udiscovermusic.com/in-depth-features/pop-the-worlds-most-important-art-form/, 2021-06-29.

[3] Pop Warner[DB/OL]. https://www.newworldencyclopedia.org/entry/Pop_music.

[4] Category: Pop[DB/OL]. https://official.fm/pop/.

[5] Mitchell T. Performance and the Postmodern in Pop Music[J]. Theatre Journal. 1989, 41 (3): 275.

[6] Kitts T M. The Festival for Peace: Some Ruminations on My Journey through Music[J]. Popular Music and Society, 2020, 43(2): 163-175.

❶ 在文学研究领域，"互文性"（intertextuality）一般指不同文本之间的相互关系，通常也称为"文本间性"。这一概念最早由法国符号学家茱莉亚·克利斯蒂娃（Julia Christeva）提出。

❷ 即我们现在常说的"内卷化"，指一种社会或文化模式在某一发展阶段达到一种确定的形式后，便停滞不前或无法转化为另一种高级模式的现象。

❸ 托马斯·基茨（Thomas Kitts）是圣约翰大学的英语和演讲教授。他撰写和编辑了几本关于流行音乐的书，发表了许多文章和评论。他是流行文化协会和美国文化协会的音乐区域主席，与北伊利诺伊大学的加里·伯恩斯（Gary Burns）共同编著了《流行音乐与社会及摇滚音乐研究》（*Popular Music and Society and Rock Music Studies*）一书。

❹ *All You Need Is Love* 一歌由 John Lennon 创作（署名为 Lennon-McCartney），由披头士乐队在《Our World》（第一个全球卫星直播的电视节目）中首次表演，当时共有来自 26 个国家的 4 亿观众收看该节目。

"是鲍勃·迪伦打破了流行音乐的边界，让它更丰富多彩。"

——新西兰音乐评论家尼克·博林杰

2

欧美
流行音乐的
主要脉络

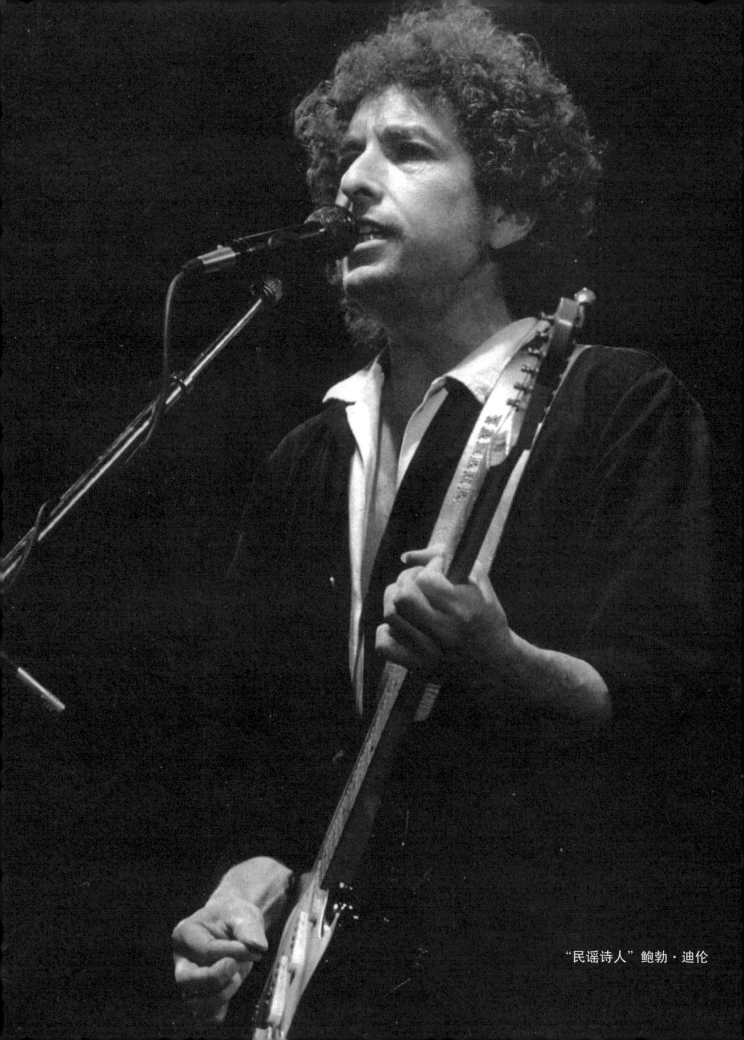

"民谣诗人"鲍勃·迪伦

欧美流行音乐的时间线

■ 欧美流行音乐发展的总体图景

美国流行音乐史学者吉尔伯特·罗德曼❶（Gilbert B. Rodman）说："流行音乐故事的开始，往往是那些我们没有讲述的故事的结尾。"

自从人类意识诞生以来，音乐的进化就一直是我们生活方式中不可或缺的一部分。无论是哪种类型的音乐，人们总是欣赏迎合其喜好的那些作品。音乐的演进永远是人类文明最重要的驱动力之一。

美国和英国是当代欧美流行音乐的发祥地和演进的主战场；而这里说的"当代"，是从二战后世界政治经济格局基本成形的 20 世纪 50 年代肇始。从那时起，来自美英音乐界的天才艺术家们掌握了强大的国际影响力，赢得了全球乐迷的喜爱和支持。同时，美英两国的流行音乐也反映了多元文化和各个族裔人口的此消彼长。爱尔兰、苏格兰、欧洲、澳大利亚、印度、东亚甚至西非的文化影响都可以在美英流行音乐中体现出来。

在过去的 80 年里，我们听音乐的方式发生了巨大的变化。在很长一段时间里，唱片和收音机是人们聆听歌曲的主要方式。唱片技术始于 19 世纪蜡制唱片和留声机，随着技术的进步，唱片的尺寸、容量、播放速度和材质都发生了变化。尽管在技术上取得了许多进步，但今天许多艺术家仍然用乙烯基唱片以及 CD 发行他们的专辑，因为许多乐迷仍然相信乙烯基唱片（或 CD）提供了最好的音乐体验。电视也影响了我们听音乐的方式，艺术家们可以通过综艺节目、音乐选秀和 MTV 音乐录影带接触到全

世界的观众。

来自世界各地的多族裔艺术家的涌现，为流行音乐提供了源源不断的新形式、手法和流派分支，如舞曲流行、独立摇滚、Emo（Emotional，情绪摇滚）、流行朋克、当代 R&B、青少年流行、男孩组合、迪士尼风格、乡村流行和拉丁流行等新流派。

随着众多音乐流派的盛行，人们也意识到了互联网在展示自己音乐才华方面的无限潜力。许多青少年流行歌星首先在 YouTube 上异军突起，然后才被唱片公司所接受，如现在名声如雷贯耳的贾斯汀·比伯（Justin Bieber）、阿莱西亚·卡拉（Alessia Cara）或查理·普思（Charlie Puth）。像 YouTube 这样的平台允许这些新人被专业音乐工作室发掘，为年轻一代提供了一条绕过现有的"录音棚和录音交易"的音乐发展道路。这导致了所谓"互联网艺术家"群体的兴起，这些艺术家中的一些人只在 YouTube 上表演，而且还相当成功（如 Kurt Hugo Schneider、Sam Tsui、Madilyn Bailey 等青年音乐家）。

据英国广播公司报道，在 21 世纪，英语歌曲不再永远是王者，取而代之的是来自非洲、拉丁美洲和亚洲的流行音乐。K-pop 在欧美获得了前所未有的成功，老牌歌手开始在音乐中引入拉丁和非洲风格，不同语言的合作变得很普遍。在过去的 20 年里，随着电子舞曲（Electronic Dance Music，EDM）的崛起，DJ 成为音乐界的重要影响者。

21 世纪初期，计算机和互联网技术显著进步，使 MP3 格式和 MP3 播放器成为更可行的娱乐手段。苹果的 iPod 于 2001 年 11 月发布，它永远改变了我们听音乐的方式，允许我们无限扩展自己的音乐收藏。借助 Pandora 或 Spotify 等即时流媒体服务以及 iTunes 或 Amazon 等在线音乐商店，我们能够以相对较低的成本，通过使用电脑、手机、MP3 播放器和平板电脑，就能免费和即时收听喜爱的歌曲。如

❶ 吉尔伯特·罗德曼是美国南佛罗里达大学的传播系教授。代表作有《埃尔维斯之后的猫王：一个传奇人物留给世人的事业》（*Elvis after Elvis: the Posthumous Career of a Living Legend*, 1996）。他在《文化研究》（*Cultural Studies*）、《认知传播研究》（*The Journal of Communication Inquiry*）等刊物上发表了大量文章。

今，随着 YouTube 和 TikTok 等视频分享网站的普及，不仅不知名的艺术家正通过这类媒介被发现，同时老牌艺术家也可以更快速、更深入地与粉丝建立情感联系。

■ 民间音乐和古典音乐对流行音乐的影响

民间音乐对流行音乐的影响不言而喻——看看吉他等民间乐器的使用就知道两者的紧密联系。曲目和风格的重叠表明了两者的交叉融合，以至于有些歌曲可以同时被称为民间音乐和流行音乐。流行音乐与民间音乐一样，已成为各种族和各地区文化的重要标志，而民间音乐也逐渐变得更像流行音乐，由专业人士制作并通过大众媒体传播，供城市大众消费。

古典音乐对流行音乐的影响则往往被忽视。有时候可以这样戏说——随便哪个人都能评论流行音乐的优劣，而那些普通人不敢置言的一般就是古典音乐。古典音乐对流行音乐的浸染，在 20 世纪 70 年代初期蓬勃发展的前卫摇滚运动中显而易见。Genesis、King Crimson、Pink Floyd 和 Yes 等乐队都从古典世界中汲取了他们可以利用的要素。

事实上，你听的流行音乐越多，你就会发现越多的流行音乐中有着古典风格作品的痕迹。比如英国著名歌手斯汀（Sting）的名为《俄罗斯人》（*Russians*，图 2-1）的曲目中，明智地借鉴了普罗科菲耶夫的《基耶中尉》❶组曲。最近，拉娜·德·雷（Lana Del Rey）的《老钱》（*Old Money*）也公然借用了尼诺·罗塔（Nino Rota）的《罗密欧与朱丽叶主题》（*Romeo and Juliet Theme*）。

古典音乐对流行音乐的影响具体体现在以下几点：

图 2-1　斯汀的专辑《俄罗斯人》MV 画面

● 副歌

古典音乐对流行音乐的最大影响之一是副歌部分（在流行音乐中一般称之为 hooks，笔者译为"韵钩"）。每个人都知道流行音乐中那些不断在你耳边重复的引人入胜的曲调。但这是由古典音乐确立的一种短旋律，它通过重复将听众带回乐曲的主题。你听到的几乎每一首流行歌曲都是围绕着副歌而构建的，它通常是我们记忆最深刻的歌曲片段，而古典音乐是它的鼻祖。

● 巴洛克时期的音乐特征

摇滚音乐的复杂性在很大程度上要归功于古典音乐的巴洛克时代。这个时代以其音乐的复杂性和节奏而闻名。齐柏林飞艇等乐队已经确定了巴洛克风格作曲家对其音乐的重要性。甚至 Lady Gaga 在她的许多歌曲中也都有巴洛克风格的主题。

● 音乐结构

古典音乐的结构在当今的许多流行歌曲中起着重要作用。前奏、副歌、过门、中八❷（middle 8）和

❶ 俄国伟大的音乐家谢尔盖·普罗科菲耶夫（Sergei Prokofiev）的《基耶中尉》（*Lieutenant Kijé*）最初是为 1934 年同名苏联电影创作的配乐。这是普罗科菲耶夫第一次尝试电影音乐。该组曲的元素已被用于后来的几部电影和冷战时期的两首流行歌曲中。

❷ "中八"是歌曲中经常出现在歌曲中间的一段，长度往往为 8 小节。其目的是通过在歌曲中引入新元素，打破诗歌 / 合唱 / 诗歌 / 合唱结构的简单重复。这可能是一个新的和弦序列和旋律，也可能是歌曲安排的一个重大变化，甚至是一个器乐独奏。歌曲中的这些新元素有助于保持听众的兴趣，就像小说或电影情节中的微妙转折。用"起承转合"来解释的话，也就是"转"的部分。当然，没有规则规定中间"中八"的必须是八小节长，但这是最常见的长度。

尾声也是多数流行歌曲的结构。

● 有规律的节奏

流行音乐以稳定的音节标榜强烈的节奏，不会有很大波动，在整首歌曲中基本保持不变。这种特征可以追溯到古典音乐，其中旋律及和声都由稳定的节拍驱动。

● 和声与和弦

流行音乐的另一个特点是源于古典音乐的全音阶和声。全音阶和声意味着歌曲的和弦由大调和小调的七个音调构成。大多数流行歌曲都是以这七音和弦为基础的，这也是古典音乐的一个重要特征。

■ 起源：1950 年代之前

当代流行音乐可以在各种不同的音乐风格中找到源头，包括 19 世纪末至 20 世纪初拉格泰姆（Ragtime❶）的爵士钢琴旋律。流行音乐的根源也可以在 1920 年代和 1930 年代爵士乐时代的即兴节奏，以及 1940 年代统治乐坛的大乐队时代 ❷（Big band，图 2-2）的乐队组成中一窥端倪。

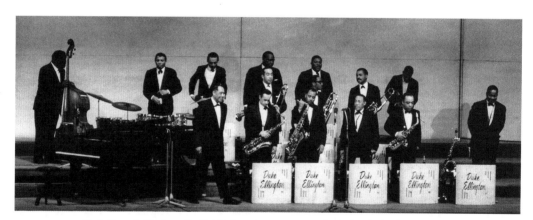

图 2-2　由杜克·艾灵顿（Duke Ellington）领衔的典型的大乐队

尽管当代流行音乐的流派似乎壁垒森严，但我们今天听的大多数流行音乐至少可以部分追溯到一个令人敬仰的音乐风格——蓝调。滚石乐队的主要成员基思·理查兹（Keith Richards）告诉我们："如果你不了解蓝调……那么弹吉他、演奏摇滚乐或任何其他形式的流行音乐都无从谈起。"蓝调音乐起源于 19 世纪"深南

❶ Ragtime 是美国流行音乐形式之一，是美国历史上第一个真正意义上的"黑人音乐"。拉格泰姆产生于 19 世纪末，是在非裔传统音乐旋律的基础上，采用切分音法（Syncopation）、循环主题与变形乐句等法则结合而成的早期爵士乐，盛行于第一次世界大战前美国的经济繁荣时期。它发源于圣路易斯与新奥尔良，而后在美国的南方和中西部开始流行，影响了新奥尔良传统爵士乐的独奏与即兴演奏风格。

❷ 大乐队是演奏爵士乐的乐团，流行于美国 20 世纪 30 年代初到 50 年代末的摇摆年代（Swing Era）。大乐队的编制通常有 10 到 25 位乐手，包括演奏萨克斯风、小喇叭、伸缩喇叭、钢琴的乐手，还有歌手以及负责节奏乐器的乐手。大乐队所演奏的音乐多经过改编，且会依照事先预备好的书面乐谱（charts）来演奏。唯有当编曲者特别指定时，才会有乐手即兴独奏。

部"❶（Deep South）的非裔美国人社区，在欧洲和美洲大陆的民间音乐中以及非洲传统音乐和奴隶所唱的古老宗教歌曲中都能找到其根源。随着近代音乐的发展，它几乎成为所有流行音乐的共同出发点。

比如嘻哈音乐就从古老的蓝调音乐中借用了很多手法，从吉他即兴弹奏到采样再到鼓点，但最重要的是，蓝调的那种趾高气扬、自信满满的范儿也总能出现在嘻哈表演中。

在 1920 年代，全世界的音乐都被爵士乐、蓝调和旅行演出的舞蹈伴奏乐队所主导，这些乐队演奏的音乐在当时被认为就是流行音乐。那时人们正面临第一次世界大战的余波，人们听音乐后的满足感冲淡了对前途的担忧。

从 20 世纪 20 年代末开始，大萧条席卷了整个 30 年代，使世界各地的经济陷入瘫痪。这是一个早期"流行音乐"与摇摆乐（Swing）同时出现的时代。这些类型的音乐有一种乐观的气质，帮助人们应付当时所面临的困难。同时，蓝调和乡村音乐也反映了当时充满焦虑的社会景象。

20 世纪 40 年代是面临第二次世界大战及其余波冲击的十年。那时世界上大多数人都忙于战争，而许多艺术家和音乐团体都把精力放在娱乐战时服役的部队上。爵士乐、大乐队和摇摆乐反映了当时人们面临的困境，但也在激励人们保持希望。

■ 1950 年代

20 世纪 50 年代，音乐清晰地反映了世界重大

社会变革的开端。对全世界的音乐产业来说，这是一个改变游戏规则的十年，可以看作是"大音乐时代"的序幕。随着查克·贝瑞（Chuck Berry）等传奇艺术家的出现，摇滚乐成为全世界音乐爱好者的一股热潮。

摇滚乐的特点是节奏快、节拍强、歌词情真意切。"摇滚乐之王"埃尔维斯·普雷斯利是最早普及这种新流派的艺术家之一，并成为第一个真正意义上的摇滚音乐明星。随着彩电和收音机的普及，流行音乐开始像野火燎原一样蔓延开来。

二战后成长起来的青少年想要一些乐观和快节奏的东西来吸引他们的注意力。不仅摇滚乐越来越受欢迎，民谣（Folk songs）在帕特·布恩（Pat Boone）、佩里·科莫（Perry Como）和帕蒂·佩奇（Patti Page）等歌手的带动下也相当流行。百老汇音乐剧和歌舞电影开始崛起，成为重要的音乐艺术形式。同时摇摆乐在青少年的心中开始占有一席之地，代表作有"比尔·海利和他的彗星乐队"（Bill Haley & His Comets）的《摇个不停》（*Rock Around The Clock*）。

■ 1960 年代

纽约大学一个研究小组针对 643 名年龄在 18 岁到 25 岁之间的受试者的一项最新研究❷显示，在过去的 60 年里，20 世纪 60 年代这十年的排行榜冠军似乎比 2000 年到 2015 年的歌曲更令人难忘。主持这项研究的帕斯卡·沃利什（Pascal Wallisch）博士说："20 世纪 60 年代到 90 年代是音乐的一个特殊时期，即使是今天的千禧一代也对那个时代的音乐作品有着稳定的认可。"

1960 年代，当便携式收音机问世时，青少年无

❶ 深南部是美国南部的一个文化和地理区域，是密西西比州、路易斯安那州、佐治亚州、亚拉巴马州南部、佛罗里达州北部的统称。在美国历史的早期，这个词首先用来描述最依赖种植园和奴隶制的州。该地区在美国内战后遭受经济困难，在重建时期和重建之后是种族关系紧张的主要地区。各州政府将白人至上奉为指导原则，并努力剥夺非裔公民的政治权利和经济机会。在民权运动时代有时被称为新南方。1945 年以前，深南部通常被称为棉花州，因为棉花是其主要经济作物。

❷ 该研究详见 Spivack S, Philibotte S J, Spilka N H, et al. Who remembers the Beatles? The collective memory for popular music[J]. PLoS ONE, 2019, 14(2).

论走到哪里都更容易随身收听他们喜爱的音乐。来自加利福尼亚的海滩男孩这样的乐队，正是从传统流行歌曲中汲取和声，并以融入南加州"冲浪摇滚"（Surf Rock）而成名。但当时美国流行音乐的真正推动力来自大西洋彼岸，即以披头士、滚石乐队领衔的第一次"英国入侵"，从这时起，摇滚乐歌手开始让位给新的摇滚音乐们们。流行音乐扩展成一种不仅仅由过去十年里美国独唱艺术家定义的门类。随后，流行音乐被分成了各种子流派，其中包括泡泡糖流行音乐（Bubblegum Pop，有着直接迎合青少年听众的欢快旋律）和巴洛克流行音乐（Baroque Pop，融合了流行音乐、摇滚和巴洛克音乐）。随着迷幻摇滚、蓝调摇滚、前卫摇滚等多个亚流派的出现，摇滚音乐在这个十年大放光彩。

"英伦范儿"（Englishness）这个词总是与流行文化联系在一起，而英国流行音乐的重要一环"英伦摇滚"（Britpop）是对20世纪60年代从美国引进的摇滚乐和摇摆乐的抵制和"本土化"的尝试。相对于美国的流行音乐，英伦摇滚更加体现白人和男性特征，因为大多数被冠以"英伦摇滚"标签的音乐家都是白人男性。

尽管1960年代英国乐队在美国攻城略地，但越来越受欢迎的R&B和灵魂音乐在美国人心中仍然占有一席之地。唱片公司"摩城"推动非裔美国歌手（如史蒂夫·旺德）主导音乐舞台。而且除了追随英国摇滚乐队的脚步，美国的摇滚音乐也深受非裔艺术家如吉米·亨德里克斯的影响。

■ 1970 年代

披头士乐队于20世纪70年代初解体，标志着流行音乐界一个时代的终结，同时留给当时的音乐家们足够的创作空间来探索更多音乐形式。齐柏林飞艇和芝加哥乐队（Chicago）是1970年代成立并流行起来的摇滚乐队中的杰出代表。摇滚和迪斯科

成为70年代最流行的两种音乐风格。

迪斯科音乐不是由乐队在现场演奏的，而是在舞厅播放的唱片音乐。这使得俱乐部能够以更便宜的价格提供伴舞音乐，而不是像以往那样雇用现场乐队。迪斯科舞曲也被用于歌舞电影，代表作如1977年的《周末狂热夜》（Saturday Night Fever，由约翰·特拉沃尔塔主演）。与此同时，乡村流行风格正在兴起，因为乡村音乐艺术家试图接触更主流的听众。但是1970年代流行音乐最重要的转变是通俗摇滚的出现——这是杰克逊五兄弟（Jackson 5，见图2-3）和皇后乐队辉煌时代的开始。埃尔顿·约翰（Elton John）拥有从通俗民谣到舞台摇滚等多种风格的歌曲，同样也是当时最红的流行歌星之一。

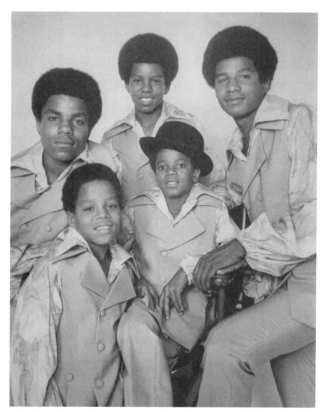

图 2-3　杰克逊五兄弟，中间戴礼帽的就是五兄弟中最小的迈克尔·杰克逊

20 世纪 70 年代末，在美国城市中心的贫民区，悄悄诞生了一种新的音乐流派——嘻哈。

■ 1980 年代

很多偏爱 20 世纪老歌的乐迷和研究者都称 80、90 年代是流行音乐的白金十年和黄金十年 ❶，而那个时期的歌曲真的能够打动人心。YouTube 上一个乐迷在手镯（The Bangles）乐队的《永恒的火焰》（*Eternal Flame*，1988）下倾诉说："这是我妈妈最喜欢的歌，她于 2003 年去世，当时我才 4 岁。我爱她，每天都在思念她，我感觉她是在通过这首歌跟我交谈。"另一位在红心（Heart）乐队的歌曲《孤独》（*Alone*，1987）下面留言道："给下一代的信息——不要让这样的歌沉寂！"

20 世纪 80 年代流行音乐的巅峰之作是迈克尔·杰克逊的第二张史诗级专辑《颤栗》（*Thriller*），这张专辑后来成为有史以来最畅销的专辑。王子（Prince）在 20 世纪 80 年代也很受欢迎，他广受音乐评论家的赞美。1980 年代末，瑞典双人流行组合罗克塞特（Roxette）让人耳目一新。

20 世纪 80 年代另一位占主导地位的艺术家是麦当娜（Madonna）。《公告牌》将她评为这十年的最佳女艺人。其他女性流行歌手也开始熠熠生辉，比如两位 R&B 天后惠特尼·休斯敦（Whitney Houston）和玛丽亚·凯莉（Mariah Carey）❷。当然那时候女性在进入音乐行业时历尽艰辛，有些女摇滚艺术家甚至不得不装扮得像男性以获得人气。

在大西洋对岸，由弗雷迪·墨丘利（Freddie Mercury）领衔的英国乐队皇后（Queen）在发行《我们是冠军》（*We Are the Champions*）和《波西米亚狂想曲》（*Bohemian Rhapsody*）后艺术成就达到了顶峰。

20 世纪 80 年代的标志之一是音乐电视频道 MTV 的到来。这促使更多艺术家和乐队录制歌曲影片，以获得最大的关注并保持人气。美国流行音乐史作家大卫·李·乔伊纳（David Lee Joyner）盛赞 20 世纪 80 年代"是一个在风格和技术上有着巨大创新的十年，并且对于摇滚乐的传统和历史及其艺术家倍加推崇。" ❸

在 1980 年代，在新流行的随身听、CD 光盘和流行音乐频道 MTV 的推波助澜下，各种不同风格的音乐层出不穷，如迷幻音乐 ❹（psychedelia）、酸浩室 ❺（acid house）、死亡金属 ❻（death metal）和哥特摇滚（goth rock）。R&B 也因其将听众与城市文化联系起来的能力而取得了成功。这十年也标志着主流音乐开始接纳嘻哈音乐。

1980 年代正在创造一种前所未有的流行音乐文化和时尚，并将在未来几十年延续下去。服饰、化

❶ 本小节主要参考 Reilly N, The best decade for pop music has been revealed – according to science[EB/OL].https://www.nme.com/news/music/this-is-the-best-decade-for-pop-music-according-to-science-2467655, 2019-03-27.

❷ 当时有"欧美四大天后"之说，指玛丽亚·凯莉、麦当娜、珍妮·杰克逊和惠特尼·休斯敦。

❸ 引自〔美〕乔伊纳. 美国流行音乐：第 3 版 [M]. 鞠薇 译. 北京：人民音乐出版社，2012. 此处的"摇滚乐"应指"流行音乐"。

❹ 迷幻音乐（Psychedelic music，有时简称为 psychedelia）是受 20 世纪 60 年代迷幻症影响的一种流行音乐风格（流派）。一开始是一种亚文化，指使用各种方式来体验视觉和听觉的幻觉，而迷幻音乐可能会增强使用这些药物的体验。迷幻音乐在 20 世纪 60 年代在美国和英国的民谣和摇滚乐队中出现，并在其 70 年代初衰落之前，衍生出迷幻民谣（psychedelic folk）、迷幻摇滚（Psychedelic rock）、酸摇滚（acid rock）和迷幻流行（psychedelic Pop）等子流派。随后几十年中，许多精神继承者紧随其后，包括前卫摇滚（progressive rock）、德国泡菜摇滚（krautrock）和重金属（heavy metal）。而自 1970 年代迷幻音乐衰败以来，它以其他形式复兴，包括迷幻放克（psychedelic funk）、新迷幻（neo-psychedelia）和石人摇滚（stoner rock），以及迷幻电子（psychedelic electronic）的各种分支，如酸浩室（Acid house）、恍惚音乐（Trance music）和新锐（new rave）。

❺ 酸浩室（也称为"acid"）是一种由芝加哥 DJ 们在 1980 年代中期发展起来的浩室音乐的一种亚流派。酸浩室很快在英国和欧洲大陆流行起来。到了 20 世纪 80 年代末，酸浩室已经成为英国主流流行音乐，对通俗风格和舞曲风格产生了一定的影响。酸浩室把浩室音乐呈现给全球听众，影响到后来的舞曲音乐风格，包括恍惚（trance）、硬核（hardcore）、丛林音乐（jungle）、重打击乐（big beat）、科技音乐（techno）和神游舞曲（trip hop）等舞曲的分支。

❻ 死亡金属是一个极端的重金属音乐分支。它通常采用严重扭曲和低音调的吉他技术，如手掌静音和颤音，低沉的咆哮声音、咄咄逼人、强劲的鼓点等。死亡金属一般包括血淋淋的暴力，以及政治冲突、宗教、自然、哲学、犯罪和科幻题材。

妆和形象设计是这一时期音乐团体的重要特征。当时一些新浪漫风格❶（New Romantics）的小型流行乐队在地下室俱乐部大受欢迎，改变了这个时代的舞曲风格，并引导青少年裹上鲜艳野性的服装。

流行音乐艺术家们在 1980 年代中期开始组织起来援助世界，他们组织了多场慈善音乐会，为非洲（主要是埃塞俄比亚）的饥荒筹集了巨额善款。

■ 1990 年代

1990 年代是美国唱片工业协会（Recording Industry Association of America，RIAA）自 1973 年开始统计以来，唱片销量最大的十年。

这十年流行音乐的特色是男女偶像组合的崛起。英国女团"辣妹"（The Spice Girls）进入美国市场并成为自披头士乐队以来北美大区商业上最成功的英国乐队。她们的单曲《辣进你生活》（*Spice Up Your Life*）风头一时无两。更多的男子青少年偶像组合在排行榜上大放光彩，包括后街男孩（Backstreet Boys）、男孩地带（Boyzone）、西域男孩（Westlife）、接招乐队（Take That）、狂野花园（Savage Garden）和 Nsync 等。

1990 年代的音乐以通俗、嘻哈/说唱和泰克诺（techno），以及更多一鸣惊人的新音乐风格开始发力。嘻哈艺术家们在表演中使用了不同的技巧，MC hammer 用说唱讲述了他事业的兴起，而托尼·洛克（Tone Loc）则偏好性暗示和美化暴力犯罪的歌词。

摇滚开始大胆地重返主流电台，用歌词讽刺社会腐败现象及其主流价值观，如涅槃乐队的《少年心气》（*Smells like Teen Spirit*），代表着油渍摇滚（Grunge）和另类摇滚（Alternative rock）的兴起。

在世纪之交，"流行公主"们纷纷登场，如"小

甜甜"布兰妮·斯皮尔斯（Britney Spears，图 2-4）、克里斯蒂娜·阿奎莱拉（Christina Aguilera）、杰西卡·辛普森（Jessica Simpson）、曼迪·摩尔（Mandy Moore）和来自澳大利亚的凯莉·米洛（Kylie Minogue）等。

图 2-4　布兰妮·斯皮尔斯的成名曲《宝贝再来一次》MV 画面

1999 年，拉丁流行音乐大爆发，瑞奇·马丁（Ricky Martin）位居前列，紧随其后的是詹妮弗·洛佩兹（Jennifer Lopez）。此外，还有许多来自北欧的通俗乐队在全球排行榜上名列前茅，如 Aqua（丹麦）、A-Ha（挪威）和 A-Teens（瑞典）。

走俏的美国真人秀节目《美国偶像》（*American Idol*）引发了各种不同音乐风格百花齐放，也发掘了多位成功的流行艺术家，其中最著名的是凯利·克拉克森（Kelly Clarkson）、克莱·艾肯❷（Clay Aiken）、凯瑟琳·麦克菲（Katharine McPhee）、克里斯·道特里（Chris Daughtry）和乡村流行歌手凯莉·安德伍德（Carrie Underwood）等。

■ 2000 年代

到了 2000 年代，通俗风格已成为各种子流派

❶ 新浪漫是一个流行文化运动，起源于 1970 年代末的英国。其灵感深受大卫·鲍伊、马克·波兰和 Roxy Music 乐队发展出来的新浪漫主义、迷幻摇滚时代、以及 18 世纪末和 19 世纪初的浪漫主义时期（并由此得名）的影响。新浪漫主义运动的特点是艳丽的、古怪的时尚。代表人物有杜兰杜兰、文化俱乐部（Culture Club）、乔治男孩（Boy George）等。

❷ 克莱顿·霍姆斯·艾肯（1978—），美国歌手、电视名人、演员、政治候选人和活动家。

的大熔炉。通俗摇滚❶（Pop rock）、通俗朋克（Pop-punk）和力量流行❷（Power Pop）卷土重来。

在 21 世纪初，"纯"通俗音乐开始演变成多种更为混合的音乐风格。1990 年代成名的流行歌星，如布兰妮·斯皮尔斯和克里斯蒂娜·阿奎莱拉的销量有所下降，只好开始将自己的形象和音乐改为更具 R&B 风格，这主要是由于美国城市或嘻哈电台的强势地位。随着 R&B 和通俗风格进一步融合，越来越多的"通俗/R&B"艺术家出现了，如希拉（Ciara）、贾斯汀·汀布莱克（Justin Timberlake）和"旧瓶装新酒"的玛丽亚·凯莉。

在 2000 年代的第一个十年即将结束时，在奈莉·富塔多（Nelly Furtado）、蕾哈娜和"猫咪娃娃"（Pussycat Dolls）的音乐中，通俗风格音乐再次受到嘻哈和 R&B 的渗透；电子音乐则重新因 Lady Gaga 的专辑《扑克脸》（*Poker Face*）而广为人知。

而那些二十年前就功成名就的老牌歌后，如麦当娜和玛丽亚·凯莉，试图通过不时发布单曲来维持自己的影响力。朋克摇滚（Punk rock）因"落魄男孩"（Fall Out Boy）和"简单计划"（Simple Plan）等乐队的努力而广为传播，对前十年老派摇滚的追忆是朋克摇滚成功的重要原因。

这一时期亚洲歌手开始在欧美青少年中流行起来，日本和韩国男子偶像组合在美国的受欢迎程度就像 20 世纪 60 年代的"英国入侵"一样。

❶ 通俗摇滚（也写作"Pop rock"）是一种更强调专业歌曲创作和录音技巧而较少表达社会观点的摇滚音乐。早期通俗摇滚起源于 20 世纪 50 年代末，作为常规摇滚乐（Rock and roll）的变体，它受到摇滚乐的节拍、编排和原始风格的影响。它一般被视为一个独立的流派，而不是通俗和摇滚相重叠的音乐风格。通俗摇滚的批评者经常嘲笑它是一种圆滑的商业产品，不属于摇滚音乐。

❷ 力量流行是通俗摇滚的一种形式，以谁人、披头士、海滩男孩和飞鸟（Byrds）等乐队的早期音乐为基础。它起源于 20 世纪 60 年代，主要是在美国音乐家中发展起来的，这些人在英国入侵期间长大，开始反抗新兴的自命不凡的英式摇滚。这种体裁通常包括韵钩（hooks）、人声的和声、充满活力的表演，以及以渴望或绝望感为基础的"欢快"音乐。

■ 2010 年代

以前流行音乐的每个十年大多数都是由流派、风格或地域来定义的，但自 2010 年代开始由网络音乐平台来主导。主流平台有美国推出的 Spotify，还有苹果音乐、YouTube、亚马逊音乐、Instagram 和由歌手 Jay-Z 命名的 Tidal，还有 2021 年成为全球流量霸主的 TikTok；流媒体数据也被正式列入单曲和专辑的排行榜统计。社交媒体打破了壁垒，在艺术家和粉丝之间建立了直接的沟通渠道，成为粉丝和唱片公司的 A&R❸（artist and repertoire）部门发现新音乐风格和新音乐家的重要窗口。

在 2019 年，霸占《公告牌》热门 100 首歌曲排行榜周冠军时间最长的三个歌手是 Lil Nas X（19 周）、阿丽亚娜·格兰德（Ariana Grande，8 周）和大码女歌手 Lizzo（7 周）。注意他们分别是 95 后、90 后和 85 后。其中"A 妹"（Ariana Grande 在中国的昵称，见图 2-5）的演唱风格是 Pop R&B，同时含有放克、舞曲和嘻哈的元素；而另外两个都是说唱歌手。

图 2-5 "A 妹" Ariana Grande

❸ 在音乐业界中，A&R（artist and repertoire）是唱片公司的一个部门，负责发掘、训练歌手或艺人。此外，A&R 也经常需要负责与歌手签订合约、为歌手寻找适合的作曲者和唱片制作人，以及安排录音制作计划。

因此，这是一个音乐真正全球化的时代，音乐流派迅速变异和融合。拉丁、通俗和电子舞曲成为主流的音乐风格。嘻哈被提升到了一个新的层次，销量首次超过了摇滚，而且像 Trap❶ 和 SoundCloud Rap❷ 这样的子体裁也开始取得了主流音乐的地位。2010 年代两位年轻的女艺术家阿黛尔（Adele）和比莉·艾利什（Billie Eilish）以她们自己的方式描绘了流行音乐的当今和未来。

由于录音和合成技术的进步，21 世纪的流行音乐更加"精致"和"精巧"，特别是摇滚音乐失去了其粗粝的本性；所以现在又有一帮人特意用尽各种手段模仿早期的"低保真"音效。（参见本章最后"流行音乐的低保真美学"小节）

前面我们按时间线梳理了一遍欧美当代流行音乐的发展历程，下面展开讨论"摇滚乐""摇滚""城市音乐"和"独立音乐"这几个绕不开的重要概念。

"摇滚乐"生死簿

■ "摇滚"一词由来

"摇滚乐"（Rock and Roll）一词在大英百科全书中定义为起源于 1950 年代中期的音乐，后来发展成为更具包容性的国际风格，即"摇滚音乐"（Rock Music）。"摇滚乐"这个术语有时也用作"摇滚音乐"的同义词。

"滚"（roll）一词自中世纪起就被用来暗指男欢女爱，从这个源头看，中国古代还真有一个词与之对应——"浪荡"。逐渐地，"rocking and rolling"

一词被用来描述在非裔美国人的宗教仪式上人们疯狂的情感表达行为。非裔福音歌手也使用更简单的"Rock"一词来指在精神层面上被震动的状态，如精神上的狂喜（rocked）。1886 年，戏剧团体"摩尔的吟游诗人"（Moore's Troubadours）表演了一首名为 *Rock and Roll Me* 的喜剧歌曲。在 20 世纪 30 年代，几部电影中都使用了这首歌，它也在海员们中间流传开来。

后来"Rock"这个词到了 20 世纪初已经在某种程度上演变成一个俚语，被美国非裔用来指随着音乐的节奏跳舞；这时伴舞音乐主要是指节奏和布鲁斯（R&B）——当时被称为"种族音乐"。大约在同一时期，"Rock"和"Roll"这两个词自然地融合在一起，进一步暗示暧昧的舞蹈。《牛津英语词典》称，《节拍器》❸（*Metronome*）杂志是最早将特定音乐风格描述为"摇滚"的杂志之一。

1930 年开始，许多歌曲以"摇滚乐"命名。最早"罗宾逊的休息骑士"❹（Robinson's Knights of Rest）发行了《摇摆与滚动》（*Rocking and Rolling*）；爵士乐手保罗·巴斯科姆（Paul Bascomb）和怀尔德·比尔·摩尔（Wild Bill Moore）在 20 世纪 40 年代都录制了名为 *Rock and Roll* 的歌曲；1949 年，当厄琳·哈里斯（Erline Harris）录制了《摇滚蓝调》（*Rock and Rolls Blues*）时，她有了一个新的昵称——"摇滚乐哈里斯"（Rock and Roll Harris）。这个时期是摇滚乐起源的关键阶段。

此外，"rock and roll"一词还见于 1935 年 J·罗素·罗宾逊的一首抒情诗，用作亨利·詹姆斯·艾伦（Henry James Allen）的《让节奏在你的脚里，音乐在你的灵魂里》的歌词："如果撒旦开始纠缠你，那就开始摇滚（rock and roll）吧。让你的脚有节奏，

❶ trap 是一种嘻哈音乐风格，于 20 世纪 90 年代早期在美国南部形成，是一种炫酷、街头、随性的嘻哈音乐，特点是如电影插曲般的弦乐，沉重的 808 鼓机以 2 倍、3 倍加速或连续奏出的踩镲（hi-hats），以及采用铜管乐器、木管乐器、键盘乐器，营造出一个整体阴暗、诡异、冷酷、迷幻的氛围。
❷ 指那些从 SoundCloud 发家，特点是简单的节奏配上有点自我主义的歌词的说唱曲目。

❸ 《节拍器》是一本出版于 1881—1961 年的音乐杂志。该杂志早年面向游行乐队和舞蹈乐队的音乐家，但从摇摆乐时代开始，《节拍器》主要关注更受歌迷们喜爱的爵士乐流派。
❹ 该音乐家（或乐队）的生平在互联网上已不可考。

让你的灵魂有音乐……"

1939 年,《音乐家》❶（*The Musician*）杂志的一篇评论说,安德鲁斯姐妹（Andrews Sisters）和宾·克罗斯比（Bing Crosby）的舞台表演就是在"肆无忌惮地摇滚"。

"摇滚乐"这个词在 20 世纪 40 年代得到了更广泛的应用。1942 年,莫里·奥罗登克❷（Maurie Orodenker）用"摇滚乐"这个词来形容他在《公告牌》（*Billboard*）杂志专栏中评论的某些专辑。

但在 20 世纪 50 年代,"摇滚乐"开始描述一种在所有种族的年轻人中越来越流行的音乐。"摇滚"这个词通过克利夫兰一个名叫艾伦·弗里德（Alan Freed）的 DJ 获得了全球范围的推广。1951 年开始,弗里德在他的广播节目中播放了早期的摇滚乐（主要是节奏布鲁斯和乡村音乐的混合）,并正式称之为"rock and roll"。他的赞助商、唱片店老板利奥·明茨（Leo Mintz）鼓励其将这一音乐组合称为"摇滚乐",试图通过吸引白人消费者来提高唱片销量。当时,"种族音乐"（也就是所谓"黑人音乐"）在白人中并不很受欢迎,但通过重新给音乐打上"摇滚乐"的标签,这类音乐很快在所有种族的青少年中变得非常流行。该节目的人气和"摇滚乐"的名字迅速从非裔和贫困白人听众扩散到美国战后寻求刺激和社会自由的中产阶级白人社区的青少年群体。野性的音乐、舞蹈和"摇滚乐"这个词引起了他们的共鸣,并迅速流行起来。

■ 摇滚乐万岁

摇滚乐万岁

鼓声,响亮而豪放

感觉就在那里,身体和灵魂

万岁!万岁!摇滚乐

曾几何时,查克·贝瑞（Chuck Berry）这样热情地赞美,那时摇滚乐似乎将永葆青春。

早期的摇滚乐元素主要源自美国"黑人音乐",如福音、跳跃布鲁斯❸（jump blues）、爵士、布吉 - 伍吉（bogie-woogie）❹、节奏布鲁斯以及乡村音乐。

与摇滚乐类似的音乐风格是"Rockabily",可追溯到 20 世纪 50 年代初的美国,尤其是美国南方。这是一种介于乡村音乐和 R&B 之间的音乐风格,但更偏向于乡村音乐,而不是 R&B 音乐,主要由白人音乐家演奏。"Rockabily"这个词本身是"摇滚"（rock）和"乡下人"（hillbilly）的混合体。流行的 rockabilly 艺术家包括"猫王"埃尔维斯·普雷斯利、巴迪·霍利（Buddy Holly）、杰里·李·刘易斯（Jerry Lee Lewis）和约翰尼·卡什（Johnny Cash）。rockabilly 的影响在早期的英国摇滚乐队中显而易见,尤其是披头士乐队。

典型的摇滚乐通常使用一两把电吉他（一把负责主旋律,一把负责节奏）和一把低音提琴（贝斯）伴奏。20 世纪 50 年代中期之后,电贝斯吉他（Fender bass）和架子鼓在经典摇滚乐中开始流行。

摇滚乐对生活方式、时尚、政治态度和语言产生了两极分化的影响。它经常出现在电影、粉丝杂志和电视上。有些人认为摇滚乐对民权运动产生了积极的推动作用,因为美国非裔和欧裔青少年都喜欢这种音乐。

❸ 跳跃布鲁斯（jump blues）,是指出现于 20 世纪 40 年代中期到晚期的一种带爵士气息的快速布鲁斯风格。

❹ 布吉 – 伍吉（bogie-woogie）是一种在布鲁斯基础上发展起来的钢琴音乐风格。盛行于 20 世纪 20 至 30 年代,第二次世界大战后式微。其特征是打击乐般的强烈节奏,左手不断反复的低音和弦中插入右手短小的即兴旋律乐句,常出现对位和颤音,用于舞蹈伴奏,对爵士乐、摇滚乐的出现产生影响。

❶ 《音乐家》是 20 世纪初美国在费城发行的面向音乐教师、学生和音乐爱好者的杂志。注意这不是 1976 年由 Sam Holdsworth 和 Gordon 在科罗拉多创办的《音乐家》杂志（1999 年停刊）。

❷ 莫里·奥罗登克,1908—1993 年,美国费城人,记者、音乐评论家和广告公司高管。

■ 摇滚乐已死

1969 年成立的美国摇滚乐组合沙娜娜（Sha-Na-Na）在伍德斯托克音乐节上笃定地说："摇滚乐永远不会消亡，它不会消失。""嘿，嘿，我的摇滚乐永远不会消亡"，尼尔·杨（Neil Young，图 2-6）在 1982 年也唱道。

图 2-6　曾经的青年 Neil "Young"（左），也难免英雄"迟暮"（右）

但摇滚乐很快就衰败了。摇滚乐的消亡，是因为摇滚音乐必然会走完其自然演化的三个阶段，就像所有西方艺术一样——从古典，到浪漫，最后是现代。一些评论家认定摇滚乐是在 20 世纪 60 年代初衰亡，被第一次入侵的英国摇滚（即经典摇滚，以披头士乐队和滚石乐队为代表）和美国的冲浪音乐、车库摇滚等当代摇滚所代替。

形象地说，摇滚乐就像历史上的恐龙或剑齿虎，虽然自身灭绝了，但是其直系或旁系后代仍然枝繁叶茂，生生不息。

"摇滚乐"的衣钵传人："摇滚"

■ "摇滚乐"和"摇滚"

地球人都知道：现在只有"摇滚青年"，没有"摇滚乐青年"。

对于摇滚和摇滚乐二者的区别，1999 年建立的美国早期"知乎"网站 ask.metafilter.com 上也有不少答友发表了近似的观点：

——"当我在 70 年代还是个孩子时，我记得'摇滚'音乐被用来描述众多的音乐风格，而'摇滚乐'只是用来描述 50 年代查克·贝瑞、"猫王"和巴迪·霍利的音乐类型，只是'摇滚'音乐风格的一个子集，就是那种比较老派的音乐。"

——"我已经 42 岁了，……'摇滚'对我来说是一个更大的帽子——我可以把涅槃乐队的歌曲称为'摇滚'音乐，这样晚上仍然能睡得着觉，但我不会称它们为'摇滚乐'。"

——"对于休闲音乐爱好者来说,（两者）差别不大。对于那些更认真对待他们的声誉的人来说，确实是有区别的。我认识的大多数音乐家都会区分这两者。"

——"摇滚乐更古老，是我们成就现代摇滚、金属和乡村音乐流派的基础流派。摇滚乐与爵士乐和布鲁斯有着更直接的联系，并且倾向于依赖更传统的歌曲结构（例如 12 小节蓝调），而当代摇滚则不然。此外，部分转变是文化方面的。摇滚乐与其他源自爵士和蓝调的流行音乐类型（特别是灵魂乐、雷鬼和节奏布普斯）并没有（本质）区别，但摇滚开始将自己与倾向于遵循种族路线的其他音乐类型区分开来。"

其实这样说更容易理解："摇滚音乐"（Rock Music）是属于流行音乐（pop music）的一支，包括早期的摇滚乐（Rock & roll，盛行于 20 世纪 40 年代末至 60 年代中期）及其继承者摇滚（Rock）；而"摇滚"又包括经典摇滚（classic rock，兴起于 20 世纪 60 年代末）和当代摇滚（Modern rock，涵盖了 20 世纪 70 年代中期至今各种摇滚的分支，包括重金属音乐）。

■ "经典摇滚"开枝散叶

到了 20 世纪 60 年代末 "经典摇滚" 时期，出现了许多不同的摇滚音乐亚流派，包括蓝调摇滚、民谣摇滚、乡村摇滚、南方摇滚、拉加摇滚❶ 和爵士摇滚，其中许多亚流派都促进了迷幻摇滚的发展，而迷幻摇滚也受到反主流的迷幻文化和嬉皮士文化的影响。随后出现的新体裁包括扩展艺术元素的前卫摇滚、突出表演技巧和视觉风格的华丽摇滚，以及强调大音量、速度的多样化和持久力量的重金属流派。在 20 世纪 70 年代后半期，朋克摇滚醉心于发表精简、精力充沛的社会和政治评论，并在 20 世纪 80 年代对新浪潮、后朋克以及最终的另类摇滚产生了影响。

当代摇滚是一种从 20 世纪 70 年代中期延续到现在的摇滚音乐的变种，一些广播电台用这个词来区别于 "经典摇滚"。

从 20 世纪 90 年代开始，另类摇滚开始主导摇滚音乐，并以油渍摇滚、英伦摇滚和独立摇滚的形式进入主流。此后出现了更多的融合子体裁，包括流行朋克、电子摇滚、说唱摇滚和说唱金属，以及 21 世纪初车库摇滚、后朋克和科技流行的复兴。

不过如果今天在欧美国家打开收音机里播放流行歌曲的频道，似乎 90% 的歌曲都是电子舞曲、通俗、R&B、嘻哈，或者这些风格的组合。你可能会听到一两首非常优美的通俗摇滚，比如霍齐尔（Hozier） 的 *Take Me To Church*、*Almost*（*Sweet Music*）、*Movement* 和 *Someone New*，但是摇滚音乐主宰电波的时代已是过眼云烟。

■ 喧宾夺主——嘻哈和 R&B 的乱入

如前所述，进入 21 世纪，摇滚音乐的流行程度和文化相关性缓慢下降，嘻哈音乐超过摇滚音乐成为美国最受欢迎的音乐类型。最近这十年也见证了流行朋克风格的复兴。

曾几何时，摇滚是流行音乐的主要形式。其实摇滚的衰落早在 20 世纪 60 年代末就开始了，到了 70 年代，迪斯科已经接管了这个阵地。然而，摇滚直到 20 世纪 90 年代末仍然是一股不可忽视的力量。到了 21 世纪，通俗摇滚在很大程度上是唯一一种在 Billboard Hot 100 排行榜上名列前茅的摇滚分支。不过，通俗摇滚在 2009 年到 2011 年间也开始陷入挣扎的境地，当时舞曲和电子音乐在很大程度上霸占了流行音乐电台的主要时段。

2013 年，流行音乐电台再次发生根本性变化，通俗摇滚再次卷土重来。电子摇滚乐队梦想之龙乐队（Imagine Dragons）和流行朋克乐队落魄男孩（Fall out Boy）在另类电台和通俗电台都获得了成功。R&B 和放克、独立音乐、民谣音乐和乡村音乐同样再度辉煌。

如果根据 Billboard Hot 100 和 Spotify 全球排行榜对歌曲进行商业评估，并将其作为文化影响的指标，我们同样会发现当今摇滚音乐早就已经不是流行音乐的主角了，虽然在流媒体销售方面仍然表现不错，但其销量正在持续下滑。

美国作家、电视台主管和电台主持人比尔·弗拉纳根 ❷（Bill Flanagan）写道："到了 2016 年，摇滚已经不再是青少年钟爱的音乐。摇滚现在就像是爵士乐在 20 世纪 80 年代早期的角色。它的形式几乎固化了。"

摇滚之于摇滚乐，就像鸟类之于恐龙。不过时至今日，摇滚就像它的前世摇滚乐一样，生存空

❶ 拉加摇滚（Raga Rock），受印度等南亚文化影响的摇滚或通俗音乐。

❷ 比尔·弗拉纳根（1955—）是纪录片《吉米·卡特：摇滚总统》（*Jimmy Carter:Rock & Roll President*，2020）的编剧。弗拉纳根目前在天狼星 XM 电台（Sirius XM Radio Channels）主持四个系列节目。他曾为《滚石》《纽约时报》《绅士》（*Esquire*）、《间谍》（*Spy*）《男性杂志》（*Men's Journal*）《名利场》（*Vanity Fair*）《GQ》《 公 益 》（*Commonweal*）《 纽 约 客 》（*The New Yorker*）和《乡村之声》（*TheVillage Voice*）等报刊撰稿。

间逐渐被通俗、嘻哈、R&B、电子舞曲等音乐风格所挤压。正如谁人乐队杰出的作词人和吉他手皮特·汤森在 1973 年的歌曲《摇滚万岁》（*Long Live Rock*）中写的那样——"摇滚已死"。美国华丽金属 ❶ 乐队 KISS 的主唱兼贝斯手吉恩·西蒙斯（Gene Simmons）也在 2014 年的采访中哀叹："摇滚终于死了。它被谋杀了！"其实门户乐队早在 1969 年就已经在《摇滚已死》歌中"乌鸦嘴"般地预言了这一点。

全球著名的市场监测和数据分析公司尼尔森（AC Nielsen）在美国进行的一项研究发现 ❷，在 2017 年，嘻哈和 R&B 有史以来第一次超过摇滚成为消费最多的流派。考虑到专辑销量、下载量和音频 / 视频流量，前 10 名歌手中只有埃德·希兰和泰勒·斯威夫特是非嘻哈 /R&B 艺术家。

不过该报告还发现，摇滚音乐的实体专辑唱片销量仍然保持健旺。Metallica 是 2017 年表现最出色的摇滚艺术家。紧随其后的其他销量超过 4000 万张的摇滚专辑包括老鹰乐队（Eagles）的 *Greatest Hits* 和 *Hotel California*、AC/DC 的 *Back In Black*、Pink Floyd 的 *The Dark Side of The Moon*、Meat Loaf 的 *Bat Out of Hell*，以及 Fleetwood Mac 的 *Rumors*。

年轻的音乐家大卫·贝内特（David Bennett）根据流行音乐排行榜的历史数据，分析了摇滚乐在过去 60 年中的兴衰史。据贝内特说，摇滚音乐其实在 2010 年就消失了，可能再也不会回来了，至少从流行音乐排行榜上来看是这样。

用摇滚歌手擅长的"三和弦" ❸（three chords）和

歌词中的"心灵鸡汤"加"真理" ❹ 就能走遍天下的日子已经一去不复返了。现在你还要有一个音频技师的手艺，使你的歌听起来像收音机里播放的精致节目。我们这个时代最成功的词曲作者马克斯·马丁（Max Martin）每天上班，做着与列侬 / 麦卡特尼截然不同的工作。"今天，（音乐创作的）焦点已经从旋律和歌词变成了音轨和"韵钩" ❺（hooks）。音效（sound）本身变得如此重要，以至于它已经成为作品不可分割的组成部分之一。"马丁在一次难得的采访中说。

著名音乐制作人格伦·古尔德（Glenn Gould）和布莱恩·埃诺（Brian Eno）都断言这是一种范式的彻底转变："如果你不是用数字设备来创作，你就是在音乐主流文化之外工作。"这一变化不仅影响到摇滚，也同样波及所有其他流派。

■ 无可奈何花落去

"遥想当年，人们谈论起摇滚音乐时，他们脑海中会浮现出一个四五个成员的乐队，叼着烟，文身，穿着皮夹克……经常是一个不知从哪里钻出来的乐队横空出世，就刷新了之前的流行文化，"音乐评论家史蒂文·海登 ❻（Steven Hyden）感慨道，"现如今你几乎想不出什么响当当的摇滚乐队。……毋庸置疑，那个摇滚时代结束了。现在如果还有这副德行的乐队出现，肯定不会有什么听众缘儿。"

针对某个论坛曾提出的"摇滚为何衰落"的问题，下面是该论坛有代表性的回复样本：

—— "现在年轻人喜爱的是包装和表演，而不

❶ 华丽金属（Glam Metal），又称为魅力金属或长发金属（Hair Metal）或流行金属（Pop Metal），起源于 20 世纪 70 年代末的美国，并在 80 年代至 90 年代流行。华丽金属在音乐上是硬摇滚、朋克摇滚、重金属等元素的结合，整体风格比较偏向于通俗，也是大众所最容易接受的金属音乐类型。

❷ 相关报道见 Gibson C. Is Rock Music Dead? Not If You're Really Listening[EB/OL].https://www.udiscovermusic.com/in-depth-features/is-rock-music-dead/,2020-10-01.

❸ 指三种最常见的吉他和弦：G 大调、C 大调和 D 大调。

❹ 《*Three Chords & the Truth*》也是 Van Morrison 乐队 2019 年发行的专辑名称。

❺ hooks，本书按英文本意译作"韵钩"，作用相当于正歌剧中咏叹调末尾处华彩部分。一般来说，主歌词曲变不变，而 hooks 词曲都不变。韵钩也可以理解为"记忆点"，即一首歌中最让人印象深刻的地方，经常会在流行音乐的副歌部分出现。

❻ 史蒂文·海顿（Steven Hyden）是美国音乐评论家，作家和播客主持人。他以前曾主持过播客 "Celebration Rock"，并且是关于流行音乐史的《你最喜欢的乐队正在杀死我》（*Your Favorite Band Is Killing Me*）和经典摇滚史的《诸神的黄昏》（*Twilight of the Gods*）这两本书的作者。

是音乐本身。"

——"如今的'明星'不过是音乐视频创造的角色；他们的成名过于依赖闪光灯、替身舞者和视频剪辑等，这些才让他们看起来好像真的是在唱歌。"

——"现在的流行音乐就是为了赚大钱。"

从另一个角度来看，摇滚的难题好像都来自人口统计数据，摇滚缺乏在人口比例日益增大的非洲裔、亚裔和拉丁裔群体中的认同感是重要原因。非欧裔的青年们可能不太喜欢那些从里到外都不像他们的白人艺术家。我们看到，尽管摇滚乐起源于蓝调和乡村音乐，美国却鲜有著名的非洲裔摇滚歌手。吉米·亨德里克斯、查克·贝瑞和小理查德（如果包括蓝调摇滚的话，还有 BB King）是仅有的至今仍能广为人知的几个非裔摇滚音乐家。过去几十年最著名的非裔艺术家大多演唱灵魂、R&B 和迪斯科。这就造成摇滚音乐的潜在买家逐年减少。在 2002 年的一项调查中，52% 的白人和 29% 的非白人说他们喜欢摇滚音乐；而现在，美国五岁以下儿童中有超过一半是非白人的少数族裔。说唱和嘻哈音乐给了城市的少数族裔青年一种狂放不羁的发泄方式，就像摇滚乐队当年提供给白人青年的一样。

当代摇滚音乐主要由年轻的白人男性消费，女孩和 40 岁及以下的妇女主要购买通俗音乐。尽管后来的一些女性摇滚歌手如"万人迷"（10,000 Maniacs）和阿兰尼斯·莫里塞特（Alanis Morissette）也取得了相当的成功，但现代摇滚似乎一直存在一个困局——怎样才能吸引到大量的女性粉丝和买家。2006 年，smartgirl 网站❶调查了世界各地女性的音乐品位。虽然调查没有提供精确的百分比，但在调查中，"摇滚"只出现在"其他类别"中，而"其他类别"只占整个统计数据饼图的一小部分。不过，有可能是一些女性摇滚歌迷选择了"另类"（涵盖了当代摇滚的几个子流派）标签，但即使这些都加在

❶ 该网站现已关闭。

一起，其份额也不到"通俗"音乐类别的一半。

这可能是由于摇滚音乐很难赢得女性的共鸣，因为摇滚明星本身基本上都是男性。女性摇滚先驱贾妮丝·乔普林认为，她只有成为男孩们中的一员才能取得摇滚界的成功；琼·洁特（Joan Jett，图 2-7）的形象也很男性化。像今天的说唱音乐一样，摇滚也经常被批评充斥厌女倾向的歌词。不过在早期摇滚乐队的粉丝中，女性还是占了很大一部分。披头士和猫王这样的摇滚乐队 / 摇滚明星的早期粉丝很多都是女性。

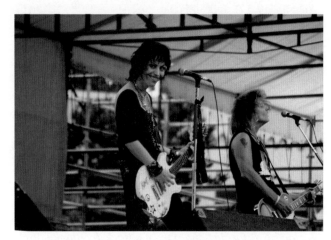

图 2-7　男性化装扮的女摇滚歌手琼·洁特

那么，为什么现在女人和女孩对摇滚音乐越来越缺乏兴趣呢？也许女权运动是其中一个原因。摇滚公开的性别歧视和阳刚之气可能让那些从小就有被赋予女性权力理想的女孩们感到厌烦。像麦当娜这样的女强人在通俗音乐中的崛起，可能更能吸引未成年女孩和成年女性。也许年轻女性在通俗音乐艺术家的表演中更能找到独立女性的认同感，而不是在那些男性倾向过高的摇滚明星的表演中。

最后一个原因更加无奈，只是因为所有的音乐风格都一直在不停演化。也许摇滚纯粹主义者不会喜欢新生的摇滚，因为听起来不像 20 世纪 60 年代和 70 年代的"纯粹的"摇滚。这些纯粹主义者认为像林肯公园这样的团体不是真正的摇滚乐队，因为

他们把摇滚与金属、说唱和嘻哈混合在一起。

也许一些已经成名的摇滚艺术家能使摇滚回归主流，但这还需要更多摇滚艺术家实现艺术上的突破并大力推广。如果所有摇滚艺术家都能够利用他们的影响力，摇滚可能会再次成为流行音乐的新热潮，就像 20 世纪 90 年代涅槃乐队和阿兰尼斯·莫里塞特（Alanis Morissette）做到的那样。

"城市音乐"的前世今生

■ 从被"嫌弃"的音乐标签谈起

2020 年 6 月 5 日，为了应对乔治·弗洛伊德（George Floyd）谋杀案之后美国和世界各地所谓"黑命贵"（Black Lives Matter）运动的迅猛势头，环球音乐集团的子公司共和唱片公司（Republic Records）宣布，它将从描述部门的标签上、员工头衔和音乐流派的措辞中删除"城市"（urban）一词；他们相信，"随着时间的推移，'城市'一词的含义和内涵已经异化，并沦为音乐行业许多部门针对黑人的普遍化标签，包括针对黑人雇员和黑人艺术家的音乐。"❶ 几天后，也就是 6 月 10 日，格莱美奖的主办机构美国唱片学院❷ 宣布将重新命名"最佳都市当代专辑"（the Best Urban Contemporary Album）为"最佳进步 R&B 专辑"（Best Progressive R&B Album），参选作品应包含"R&B 中更进步的元素，可能包括嘻哈、说唱、舞曲和电子音乐的采样和元素。"

那么"城市音乐"到底是个什么样的音乐门类？

为什么音乐产业现在对"城市"这个音乐标签唯恐避之不及呢？相信对于我们大多数人来说，仍然无法确切定义"城市音乐"，所以有必要深入探寻该词的含义在过去几十年中是如何伴随音乐产业变迁的。

■ 从"城市"的词义到"城市音乐"的不同定义

本来在英语里"Urban"❸ 是一个中性词，指①属于、关于或特指城市或城镇的；②住在、位于或发生在城市中的；③具有城市特征或习惯于城市的，城市化的。不过后来也引申出以下含义：①特指属于或关于生活在经济困境中的市中心社区的非裔美国人的经历、生活方式或文化的；②冒犯性地称呼非裔美国人（或居住在城市中心的其他深肤色少数族裔）的委婉用词；③用来掩盖营销中特别关注某个特定种族群体（主要是非洲裔）这一事实的术语。从单词本身来看，除了本义，"城市"还代表普遍流行的非洲裔文化，包括生活在城市地区的非洲裔群体对其生活体验的表达。

根据 allmusic.com❹ 网站的说法："Urban 也被称为城市当代（urban contemporary），是对 20 世纪 80 年代和 90 年代的 R&B/ 灵魂音乐的表述。就像静谧风暴❺（Quiet storm）和费城灵魂❻（Philly soul）这两

❶ 原文中这几处即为"黑人"，此处直译不作变动。本书还有其他几处相同的情况，笔者不再特别标注。

❷ 美国唱片学院（Recording Academy）创建于 1957 年，由美国的音乐家、词曲作者、制作人、工程师和专业录音人员组成，致力于改善音乐及音乐工作者的文化环境和生活品质。唱片学院因举办格莱美奖而享誉全球。此外，美国唱片学院还在其他方面践行着自己的使命，包括表彰音乐成就、为音乐工作者谋福利、以及确保音乐在文化中永久传承。

❸ 以上词语释义主要摘译自 https://www.dictionary.com/browse/urban；同时也参考了 https://www.urbandictionary.com/define.php?term=Urban 和 https://www.vocabulary.com/dictionary/urban，以及 https://www.yourdictionary.com/urban 的相关内容。

❹ AllMusic（以前称为 All Music Guide 或 AMG）是一个美国在线音乐数据库。它收录了超过 300 多万张专辑和 3000 万首歌曲，以及大量音乐家和乐队的信息。该数据库于 1991 年启动，1994 年首次在互联网上提供服务。

❺ "静谧风暴"是当代 R&B 的广播格式和流派，是一种流畅、浪漫、受爵士乐影响的表演风格。它是以斯莫基·罗宾逊 1975 年的专辑《A Quiet Storm》中的主打歌命名的。

❻ 费城灵魂，有时被称为 the Philadelphia sound、Phillysound 或 TSOP（The Sound of Philadelphia），是 20 世纪 60 年代末至 70 年代的一种灵魂音乐流派，其特点是受放克的影响和丰富的乐器编排，通常以迅捷的弦乐和刺耳的号声为特色。该流派融合了 20 世纪 60 年代 R&B 的节奏部分和通俗声乐传统，并在旋律结构和编排上体现出相对明显的爵士乐影响，从而为迪斯科音乐奠定了基础。

种对其有深刻影响的音乐风格一样，Urban 音乐非常流畅、精美，尽管它的浪漫歌谣很好地融入静谧风暴的电台广播形式中，Urban 音乐还是给快节奏电子音乐风格（Uptempo）和放克舞曲（Funky dance）的音轨留有空间，这些音轨通常都充斥着高科技的、千篇一律的广播级制作套路和收放自如但又打动人心的人声演唱。"

《乡村声音》杂志的专栏作家及评论家克里斯·莫兰菲（Chris Molanphy）在 20 世纪初就认定城市音乐属于流行音乐。与之相近，维基百科（英文版）是这样定义的："城市当代（Urban contemporary），又称嘻哈或城市流行（urban pop），或者简称"城市"（urban），是一种电台广播的音乐类别。这个词是由纽约电台 DJ 弗兰基·克罗克（Frankie Crocker）在 20 世纪 70 年代早期到中期创造的，它是"黑人音乐"的同义词。城市当代广播电台的播放列表完全由黑人音乐类型组成，例如 R&B、流行说唱（pop-rap）、静谧风暴、城市成人当代（urban adult contemporary）、嘻哈、拉丁音乐（比如拉丁流行、Chicano❶R&B 和 Chicano 说唱❷），以及加勒比音乐（如雷鬼）。城市当代是基于 R&B 和灵魂音乐的特点演变而来。"

英文版维基百科中相近的词条还有"城市成人当代音乐"："城市成人当代音乐（通常缩写为 urban AC）是成人 R&B 在广播中的通称，类似于城市当代音乐风格。定位城市成人当代音乐的广播电台通常不会播放嘻哈音乐，不过通常会播放一些当代 R&B 和传统 R&B 的混合风格；而城市老歌（urban oldies）电台一般只侧重于传统 R&B。"另外，维基百科对"成人当代音乐（adult contemporary）"有以下表述："在北美音乐体系中，成人当代音乐（AC）就是指电台播放的流行音乐，范围从 20 世纪 60 年代的人声歌曲和 70 年代的软摇滚音乐（soft rock）到当今的重民谣音乐（ballad-heavy music），包含轻松音乐（easy listening）、流行音乐、灵魂音乐、R&B 音乐、静谧风暴，以及摇滚的不同程度影响，并进行了一些与时俱进的调整，以反映流行和摇滚音乐的演变。"

"'城市'是一种文化，它包含嘻哈、R&B 和灵魂音乐——'城市'标签是把（黑人音乐）整体联系在一起的纽带。"大西洋唱片 A&R 副总裁里格斯·莫拉莱斯（Riggs Morales）这样认为。有线电视网的高级副总裁拉赫曼·杜克斯（Rahman Dukes）将"城市"等同于"黑人的生活方式"。"它既是嘻哈，也是 R&B、舞曲和爵士。'城市'标签提醒那些非黑人文化出身的人——这不是特指某一类黑人音乐风格，而是城市黑人音乐的总括。当然这个标签在某种程度上边缘化了黑人音乐、黑人音乐家和在唱片公司任职的黑人员工（包括黑人高管）。"

美国非裔小号手和多乐器演奏家，格莱美奖得主尼古拉斯·佩顿（Nicholas Payton）称自己是一名黑人后现代音乐家，就因"爵士"这个词的种族主义和殖民历史而拒绝使用它。他也坚称：美国非裔创造的音乐，包括灵歌、福音音乐、蓝调、所谓的爵士乐和灵魂音乐同属一个门类，它们的共性大于差异。

■ "城市音乐"的起源和发展历程

在当代，"城市"这个音乐类别的影响是世界范围内的，但它植根于非洲裔美国音乐文化中，而且使其迅速演变的主要事件大部分也发生在美国。对于美国人来说，"城市"更多的是一个文化标签，而不仅仅是某个具体音乐流派的名称。

20 世纪 70 年代中期，纽约黑人电台 WBLS（纽

❶ Chicano 或 Chicana 是许多墨西哥裔美国人的身份标签。

❷ Chicano 说唱是嘻哈的一个子流派，体现了美国西南部墨西哥裔美国人或 Chicano 文化的方方面面。它通常由墨西哥裔的说唱歌手和音乐家表演。

约首创的灵魂、R&B 和迪斯科电台）节目总监 DJ 弗兰基·克罗克（Frankie Crocker）创造了一个短语"城市当代"，他决定用这个词来区分白人和黑人流行音乐，最终简化成"城市"一词。当时广告商普遍认为，尽管黑人音乐很好听，但黑人音乐没有足够大的广告市场（指经济宽裕的白人听众）来维持广播电台的运作。于是"城市"这个词就被用来吸引那些被认为用"黑人音乐"这个标签无法覆盖的听众群。

在 20 世纪 70—80 年代，"'城市音乐'这一类别的确立曾经帮助'黑人音乐'跨入主流音乐排行榜，"《公告牌》公司 R&B 和嘻哈音乐部门的执行董事盖尔·米切尔（Gail Mitchell）说，"'城市'这一标签可能有助于让白人高管们在心理上更容易接纳'黑人音乐'。"于是白人主管的唱片公司可以将'黑人音乐'包装成其主流受众——即白人的消费品。但是米切尔也强调这是一把双刃剑，掩盖了音乐行业内的种族不平等现象。特别是在当代，"城市音乐"，特别是爵士音乐，几乎已经成了白人中产阶级专属的用来自我标榜的高档文化消费品。

在 20 世纪 90 年代早期，城市音乐和嘻哈音乐继续互相渗透，最终产生了一种新的杂交风格——"嘻哈灵魂"（Hip-hop soul）。尽管城市音乐中仍部分保留了"静谧风暴"和"成人当代"的根基，但是这些歌曲都越来越沦为声乐技巧和混音技术的精巧的展示品。与此同时，主流流行和摇滚在另类音乐之后急剧衰落，"城市音乐"因此或多或少地占据了 20 世纪 90 年代后半期流行单曲排行榜的主导地位，著名代表艺人包括玛丽·J·布莱奇（Mary J. Blige，国内绰号"苦婆"，图 2-8）、托妮·布拉克斯顿（Toni Braxton）、R·凯利（R. Kelly）、Boyz II Men、SWV、黑街（Blackstreet）、Jodeci、Monica 和 Brandy 等。

图 2-8 "苦婆"玛丽·J·布莱奇

几乎美国所有的播放"城市当代"风格音乐的广播电台都设在拥有相当规模非裔美国人的大城市，如纽约、华盛顿特区、底特律、亚特兰大、迈阿密、芝加哥、克利夫兰、费城等。自 20 世纪 90 年代以来，随着城市当代流行歌曲占据了美国流行音乐排行榜的主导地位，美国国内排名前 40 中的许多主流电台已经转向播放那些所谓"城市当代"电台广播的流行曲目。

■ "城市音乐"涵盖的音乐类别

"城市当代"电台播放的节目以畅销的嘻哈和 R&B 曲目为主。有时，"城市当代"电台也会播放 20 世纪 70 年代和 20 世纪 80 年代初的经典灵魂歌曲，以满足对早期风格的需求。大多数定位"城市"的广播电台，如 KJLH、KPR、KMEL、KDAY 和 WVEE，在星期天会播放福音音乐或城市当代福音音乐。

城市当代一般包括更流行的 R&B 创作元素，并可能与城市流行、城市欧洲流行（urban Euro-pop）、城市摇滚和城市另类（urban alternative）的要素相结合。与此平行的是，雷击顿和拉丁嘻哈（Latin hip

大音乐时代

hop）等拉美基因的音乐被认为是"拉丁城市"（Latin urban）。

一般认为，在"城市"的风格标签里，有说唱、嘻哈、Drill❶、Grime❷、车库灵魂（Garage soul）和R&B等这些在行家耳中截然不同的曲风。特别是如果你真的很喜欢听的话，你很快就能分辨这些亚文化音乐的微妙差别。也有观点认为，"城市音乐"包括以下细分类型（包括且不限于）：

- 节奏布鲁斯
- 嘻哈Grime（Hip-Hop Grime）
- 黑帮说唱❸（Gansta Rap）
- 自由式饶舌（Freestyle Rap）
- 嘻哈灵魂（Hip-Hop Soul）
- 爵士说唱（Jazz Rap）
- 喜剧嘻哈❹（Comedy Hip-Hop）
- 贫民区浩室❺（Ghetto House）

■ "城市音乐"的代表性艺术家

直到20世纪80年代末，大多数"城市音乐"

❶ Drill是2010年初起源于芝加哥南部的一种trap音乐风格，它的定义是黑暗、暴力和虚无主义的抒情内容和受trap影响的令人心慌的节拍。

❷ Grime是一种电子音乐流派，出现在21世纪初的伦敦。它起源于早期的英国舞曲风格的UK garage，并受到丛林音乐、舞曲和嘻哈音乐的影响。这种风格的典型特征是快速切分的节拍，通常每分钟约140拍，并且具有狂野或顿挫的电子音效。主持人（MC）是这种风格的一个重要元素，歌词经常围绕着对城市生活的现实主义描绘。这种风格最初在非法地下电台和地下聚会中传播，后来在20世纪10年代中期通过Dizzee Rascal、Kano、Lethal Bizzle和Wiley等艺术家的努力在英国和加拿大获得某种程度上主流的认可。这一流派被描述为"几十年来英国最重要的音乐发展。"

❸ 黑帮说唱（Gangsta Rap或Gangster Rap），最初被称为现实说唱，是嘻哈音乐的一个亚流派，出现在20世纪80年代中后期，作为一个独特但极具争议的说唱亚流派，其歌词主要体现典型的美国街头黑帮和街头小贩的文化和价值观。许多黑帮说唱歌手自我标榜与真正的街头黑帮有联系。

❹ 喜剧嘻哈或喜剧说唱是轻嘻哈音乐的子流派，旨在有趣或搞笑。相对更严肃的纯粹的嘻哈风格，艺术家们融入了幽默的元素。

❺ "Ghetto House"或"Booty House"是芝加哥浩室的分支，从1992年左右开始被认为是一种独立的音乐风格。它的特点是鼓机驱动的多个音轨，有时还带有露骨的歌词。

都是高度的以流行口味为导向的，不论在旋律偏好还是在制作环节。许多艺术家——像珍妮特·杰克逊、比利·欧绅（Billy Ocean，图2-9）和惠特尼·

图2-9　黑人歌手比利·欧绅

休斯敦——都从R&B排行榜成功转战到通俗音乐排行榜。随着嘻哈音乐的出现和兴起，城市音乐的组成开始发生变化。全球意见调查和数据公司yougov.com发布的当代最著名的20位"城市音乐"的代表性艺术家如下：

1. Rihanna
2. Alicia Keys
3. Destiny's Child
4. Boyz II Men
5. Jennifer Hudson
6. Robin Thicke
7. Toni Braxton
8. Vanessa L. Williams
9. Mary J. Blige
10. TLC
11. Cee-Lo Green
12. The Weeknd
13. Lauryn Hill
14. Anita Baker
15. Aaliyah

16. Ciara

17. En Vogue

18. Grace Jones

19. Fantasia

20. Ashanti

■ "城市音乐" 标签的争议

众所周知，白人也会说唱，同样能成为大牌的 MC[1] 或说唱歌手，通过其艺术成就赢得尊重和成功。但需要指出的是，如果没有非洲裔美国人的嘻哈在 20 世纪 90 年代的流行，以及他们对帮派文化的共同体验，"城市" 音乐几乎就不存在。随着地下说唱各个流派的发展，他们一直被罩在 "城市" 门类之下，每个不同音乐风格的文化多样性未能得到充分尊重。

作家费敏妮斯塔·琼斯（Feminista Jones）不认为 "城市" 这个标签只适用于非洲裔艺术家——因为 "urban" 指的是城市，而住在城市里的不仅仅是非洲裔群体。作家泰勒·克朗普顿（Taylor Crumpton）表示 "城市" 一词只代表了大都市地区非洲裔社区的音乐，但是没有吸收美国南方等农村地区非洲裔社区的音乐（如美国本土音乐、乡村音乐和民间音乐），没有涵盖全体非洲裔艺术家的贡献，因而 "城市音乐" 不等同于 "黑人音乐"。

具有讽刺意味的是，"城市" 音乐本身的狭隘定义与其试图覆盖的范围自相矛盾，意味着无论黑人艺术家实际创作的音乐是什么，他们都被归入同一类（比如 "城市音乐"）。业界最初拒绝将黑人音乐家碧扬赛（Beyoncé）的《爸爸的教训》（*Daddy Lessons*）或 Lil Nas X 的《老城路》（*Old Town Road*）归类为乡村歌曲，就是典型例证。实际上普

遍存在两种误区或倾向：①非洲裔艺术家的音乐作品都属于 "城市音乐" ——但其实他们的作品风格迥异；②"城市音乐" 只包括非洲裔艺术家的音乐作品——然而其中不少是拉丁裔甚至白人艺术家的作品。

"城市音乐" 因其起源而一般被认为是 "黑人音乐"。在早期的 grime、嘻哈和说唱音乐中讨论的问题主要是非洲裔美国人所经历的问题，特别是他们受歧视的耻辱感，这是白人艺术家无法感同身受的。所以很多非洲裔艺术家主张直接称 "黑人音乐" 为 "Black Music"。不过也有一些非洲裔高管以 "城市" 这个标签为荣，希望维持这个标签，并一直自豪地宣传它；比如 RCA 唱片公司的城市音乐总裁马克·皮兹（Mark Pitts），他一直管理着一个多元化的音乐家名单，包括著名的 B.I.G（韩国乐队 Boys In Groove 的缩写）、Miguel（西班牙流行新浪潮音乐家和演员）、SZA（Solána Imani Rowe，美国非洲裔女歌手和词曲作者）、Khalid（美国非洲裔歌手和词曲作者）和 G-Eazy（Gerald Earl Gillum，美国白人说唱歌手和唱片制作人）。

华纳/查佩尔唱片（Warner/Chappell）首席执行官兼董事长乔恩·普拉特（Jon Platt）和维珍百代（Virgin EMI）的总经理罗伯·帕斯科（Rob Pascoe）现在都对 "城市" 这个音乐标签是否应该存续表示关注。广播产业出版公司 RadioInsight 的兰斯·文塔（Lance Venta）则认为，因为嘻哈音乐和 R&B 音乐在城市中心以外也获得了巨大的普及，所以 "城市" 这个词已经过时了，不应该作为黑人音乐的变相替代词。他建议用 "嘻哈" 代替 "城市当代"，用 "成人 R&B" 代替 "城市成人当代"。

事实上，今天在谷歌上搜索 "Urban Radio Stations" 时，搜索结果已经大多是 "Hip Hop and R&B（或 R&B/Hip Hop）Radio Stations" 了，也就是说谷歌引擎已经默认 "urban" = "R&B" + "Hip Hop"。

[1] 在嘻哈文化语境中，MC（或写作 "emcee"）可以被认为是说唱歌手（Rapper）的一种更高级的形式，大多数 MC 都是专业的说唱歌手。MC 可以作为现场表演的主持人，负责暖场和解说，并以事先编写好的或临场发挥的自由式说唱（freestyle）调动观众的情绪，使现场气氛高潮迭起。

■ 对"城市音乐"的再思考

综合以上的研究，我们可以这样理解"城市音乐"这个概念：它是一类广播节目列表的统称，囊括了反映当代主要以非洲裔社区为代表的城市文化、生活和情感的音乐作品，以嘻哈和R&B风格为主，也包括邻近、衍生和融合的其他音乐风格，如灵魂音乐和舞曲，甚至福音音乐；而"城市音乐"覆盖的音乐类型随着时间推移不断变化；目前"城市音乐"这个标签因为饱受争议而逐渐被嘻哈和R&B等其他名词所替代。

其实"城市音乐"作为一个文化标签和广播电台的节目播放定位，在某种意义上更具包容性；它能够适应时代的变化，容纳不同族裔（如欧洲裔和拉丁裔）艺术家的创作，因此没有必要因"政治正确"而自我阉割，可以在未来继续承载其固有的文化力量。

"俏也不争春"的"独立音乐"

独立音乐（Independent Music，简称Indie music或Indie），用来描述有别于主流商业唱片厂牌所制作的音乐。顾名思义，独立音乐的制作过程必须独立自主，从录音到出版全部由音乐家（或独立工作室、独立的小型唱片公司）独立完成。独立音乐不是指特定的一类曲风，而是所有独立录制的音乐，这意味着这些音乐作品的制作发行与那些头部的唱片公司无关。独立音乐后来专指针对青少年文化而开发的晦涩音乐；有时也与所谓"实验音乐"有重叠，这一类我们不妨理解为流行音乐里的"黑暗料理"。虽然独立音乐的本意是保持独立和非商业本性，但有些享誉世界的成功艺术家，如绿洲乐队（Oasis），至今仍然背负着独立音乐的标签。

独立音乐其实并不是指单一的音乐风格，更多是指与商业化的音乐制作保持距离的创作态度。它

包括广泛的音乐种类，涵盖所有音乐流派。你会找到独立乡村（Indie Country）、独立流行（Indie Pop）和独立摇滚（Indie Rock）等。通常由主要唱片公司控制的任何流派都会衍生出自己的"独立"风格。不过"独立"一词有时也用以指代更特定的音乐类型，如独立摇滚。大多数艺术家在创作独立音乐时都不得不把预算控制在最低到中等水平。独立音乐的受众年龄跨度一般从青少年到35岁。

独立音乐最早根源于朋克艺术家们对流行音乐产业的体制和审美提出挑战，然后在20世纪90年代，它已被"招安"为英美"主流"流行音乐的一部分。

独立音乐运动的兴起使一些"车库乐队"（garage bands）声名鹊起，他们通过在俱乐部的现场演出、独立媒体以及在地区或国家音乐节上的频繁露面而出名，其中包括独立摇滚乐队如拱廊之火（Arcade Fire）、可爱的死亡之车（Death Cab for Cutie）、十二月党人（The Decemberists）、谦虚的老鼠（Modest Mouse）、芒福德和儿子（Mumford and Sons）、别针徽章乐队（Pinback）和电台司令（Radiohead）等。

不过独立乐队确实互相影响，有逐渐趋同的倾向。一般来说，独立音乐的特点是旋律清晰，乐器简单。音乐作品通常伴以主音吉他、节奏吉他、贝斯吉他和鼓声为主要组合的四种乐器。民谣和乡村音乐的影响也无处不在，许多歌曲以小提琴或钢琴伴奏为特色。独立音乐的简单编配使歌曲易于翻唱，因此受到年轻音乐人的追捧。

独立音乐鼓励实验和创新，不排斥来自民谣和乡村以外的领域，如电子音乐或噪音摇滚❶（Noise Rock）。独立音乐的吉他部分使用标准和重力和弦（Power Chords，或译"强力和弦"），这也使得其更容易让年轻玩家入手。它简单的歌词可以讲述一段

❶ 噪音摇滚（有时被称为噪音朋克）是一种以噪声为导向的实验摇滚风格，在20世纪80年代从朋克摇滚衍生而来。借鉴了极简主义、工业音乐和纽约硬核音乐等运动，艺术家们通过使用电吉他产生极端的、频率较低的失真，并且使用电子乐器提供敲击声来帮助完成作品的整体编配。

生活或一个生活小插曲，有时包含反对垄断企业或其他政治性的言论，很像民谣里的抗议歌曲。

独立音乐在全世界都有发展，但以其在美国得克萨斯州奥斯汀和华盛顿州西雅图的创作中心而闻名。在欧洲，人们会把独立摇滚和朋克混为一谈。从欧洲舞台上兴起的最著名的独立乐队之一是英国民谣朋克乐队 The Pogues（图 2-10），它用朋克的风格创作原创音乐，同时翻唱经典民谣作品。

图 2-10　The Pogues 乐队

代际间的音乐偏好差异

■ 两代人的互相吐槽

成年人对后辈喜爱的音乐和崇拜的偶像往往嗤之以鼻；反过来年轻人也会对父辈的珍藏不屑一顾。偏见和真相同时隐藏在网上论坛的问答中：

"问：为什么感觉新音乐很糟糕？

答：在互联网产生之前，人们会虔诚地购买音乐。他们前一天就排着队，期盼能抢到最新版本的唱片和 CD 等。现在整个产业模式都被摧毁了，因为音乐基本上是免费的。

现在即使最好的歌曲发布了，也不会有 20 年前那些杰作持久的影响，因为人们只会关注它几天。现在，甚至一张新的阿黛尔专辑也在几周后被遗忘了。所以，当一首伟大的歌曲没有持久的热度时，为什么艺术家们还要费心去创作一首伟大的歌曲呢？

问：现在的音乐有什么问题？好的老摇滚乐怎么了？

答：从 2015 年到 2016 年，音乐流量增长了 76%，而专辑和歌曲销量则大幅下滑。这意味着零售价格暴跌，这意味着你玩音乐赚不到钱。那么谁在赚钱？不是艺术家。是那些为数不多的流媒体服务：iTunes、Spotify、googleplay、YouTube 和其他平台。

在 iTunes 上，每个艺术家的音乐售价都是 0.99 美元。Spotify 上每兆流量支付 0.6 到 0.8 美分。在流媒体和音乐服务方面，人人平等。这样使得几乎没有一个新的艺术家（我知道有几个能赚很多钱，但只有少数）能以此谋生。而老艺术家有一个常年积累的庞大歌曲清单，每月可以轻易获得数以百万的流量，日进斗金。

目前在流媒体平台，凭着 9.99 美元一个月的会员资格，一个月能听 30 张专辑，想听多少遍就听多少遍；在以前的音乐行业，这将是 450 美元的专辑唱片销售收入。（现在）除了死忠粉，谁还会去买实体唱片？

问：为什么今天的音乐如此垃圾？

答：音乐的黄金时代，就像 20 世纪 60 年代末 70 年代初的摇滚乐一样，是建立在经常接触现场演唱或音乐演奏的观众基础上的。大乐队时代是围绕着在高中阶段的巡回乐队及其节目的。摇滚时代起源于爵士乐、民谣和蓝调，每个城镇都有一家吉他店为那些车库乐队供货。

另一个因素是现场演出。20 世纪 70 年代，每个酒吧周末都有一支乐队（驻场演出），所以美国各地有十万个现场音乐场地，供职业音乐家们直接获

得观众的反馈和热烈的气氛。史上最卖座的乐队一年往往要在一起演出250□□

问：为什么这个音乐时代如此糟糕？

答：唱片公司和某些艺术家已经发现窍门，他们可以通过制造具有特定声效的音乐，以最小的努力赚取最多的钱，这就是今天音乐的问题所在。所有人关心的都只是在排行榜上名列前茅，或是赚快钱。他们可以拿出10张听起来和其他人一样的专辑，通过反刍他们已经做过的东西赚大钱。这就是当代音乐如此糟糕的原因。

其实音乐的质量在过去和现在，以至将来，都大体上表现稳定。去除代际在年龄、身心状态、社会经济地位、文化、口味上的必然差异，从上帝视角看，今天的音乐固然良莠不齐，而昨天的音乐也已经大浪淘沙。所以年轻一代开始回击：

问：为什么音乐会随着时间而变得越来越糟？

答：人们认为音乐随着时间的推移而变得越来越糟，因为他们无知、天真、思想封闭。例如，我父母一代不喜欢说唱音乐。他们认为这会助长暴力、毒品、仇恨、犯罪、酗酒等。其实只要开始用心试听，你总会发现一些你喜欢的年轻艺术家。

"下面是另一个简明的例子。约翰·塞巴斯蒂安·巴赫被认为是有史以来最伟大的古典作曲家之一，他与路德维希·凡·贝多芬共同享有这一荣誉。然而，虽然巴赫（现在）很受尊重，但他的音乐在有生之年并没有受到认可，在他去世时，他也不被认为是有史以来最伟大的音乐家之一。直到他去世50多年后，人们才对他的音乐产生了巨大的兴趣。我们现在可以回顾并欣赏他的天才。"

■ 音乐品位会随年龄增长而逐渐"软化"

"代际差异——每一代人都形成了自己的圈层，并形成了具有鲜明特点和很大影响力的圈层效应。这些效应已经深深印刻在我们的思维模式中，我们

根本不会质疑它们的存在，而且还在世代之间掘壕固守，为自己的世界观建立意识形态堡垒，将世代之间的差距拉得越来越大。"[1]

英国著名心理学家戴维·哈格里夫斯[2]（David Hargreaves）研究了来自5个年龄组（9~10岁、14~15岁、18~24岁、25~49岁和50岁以上）的275名受试者对不同音乐风格的偏好。结果表明，青少年和老年人对音乐的喜好程度并不比其他年龄组小；相反，他们更可能同时喜欢不同类型的音乐，同时认同和喜欢的音乐风格与其他年龄组有所不同，而且音乐偏好会在某一特定年龄固定下来[3]。

该研究显示，人们往往在10岁左右开始形成自己的音乐品位，即使以前对音乐没有什么兴趣。之后是形成期，即年龄在11岁到17岁之间的青春期，这个阶段会对听到的每一首新歌都作出戏剧性的反应。14岁尤其是音乐偏好发展的神奇年龄，其认知发展使音乐成为身份认同的重要组成部分。

英国剑桥大学开展的一项对人们从青春期到中年，在音乐偏好方面的年龄差异的调查，采用了美国和英国25万多人、跨度10年的大数据[4]。结果表明：

❶ 引自〔美〕托马斯·科洛波洛斯,〔美〕丹·克尔德森著. 圈层效应：理解消费主力95后的商业逻辑 [M]. 闫晓珊译. 北京：中信出版社，2019.

❷ 戴维·哈格里夫斯是教育学名誉教授，之前曾在莱斯特大学、达勒姆大学和开放大学的心理学和教育学院任职。他还是瑞典哥德堡大学音乐教育研究的客座教授和澳大利亚珀斯科廷大学的兼职教授。他同时是英国特许心理学家和英国心理学会会员；1989—1996年《音乐心理学》的编辑；1994—1996年担任国际音乐教育学会（ISME）研究委员会主席，目前是10种心理学、音乐和教育期刊的编委。他曾作为爵士钢琴家和作曲家出现在BBC电视和广播中，并且是东剑桥郡卫理公会巡回教堂的管风琴师。2004年，他被瑞典哥德堡大学美术与应用艺术学院授予荣誉博士学位。

❸ 见Hargreaves D J , North A C . The Development of Musical Preference across the Life Span[J]. Aesthetic Education, 1997:18.

❹ 见Bonneville-Roussy A, Rentfrow P J, Xu M K, et al. Music Through the Ages: Trends in Musical Engagement and Preferences from Adolescence through Middle adulthood[J]. Journal of Personality and Social Psychology, 2013，105（4）：703.

- 音乐的重要性随着年龄的增长而下降，但成年人仍然认为音乐很重要；

- 青少年听音乐的频率明显高于中年人；青少年花大约20%的清醒时间听音乐，而成年人花将近13%的非睡眠时间听音乐（假设平均每人每晚睡眠8小时）。

- 青少年在各种各样的环境中听音乐，而成年人主要在私人场合听音乐。

- 对爵士乐等圆润、朴实和维度复杂的音乐偏好会随着年龄的增长而增加，而对强烈的当代风格音乐的偏好会下降；对古典音乐的欣赏品位则保持稳定，基本上不随年龄变化。

上述两项调查和其他类似研究❶还进一步揭示了一些有趣的深层规律：

- 音乐对不同年龄段的人有不同功效。

音乐是大多数年轻人自我发现、自我调节和自我表达的主要工具。青年一代对音乐的重视程度明显高于对服装、影视、书刊、电脑游戏和体育的重视程度。与之相对，中老年人使用音乐的主要目的是焕发精神和调节情绪。

青春期是一个以身份不确定性和强烈的从众社交压力为特征的时期，音乐在帮助青少年探索自己的身份，和与同龄人建立伙伴关系方面起着不可或缺的作用。强烈音乐（如朋克和金属音乐）的叛逆内涵可能是青少年在努力建立独立和自主意识时所需要的凝聚力。事实上，青少年使用音乐作为身份"徽章"，即价值观和信仰的象征。例如，就像中国旧时江湖上的"切口"或"报万儿"，通过与朋友在公共场合听某类音乐，个人可以有效地展示自己的喜好、信仰和生活方式，以便相互确定彼此的身份和资历。对青少年音乐偏好的研究表明，个人听同

龄人中很受欢迎的特定风格的音乐，会强化其与群体的联系；两个相互视为最好朋友的个体的音乐偏好，明显比两个随机匹配的陌生人的音乐偏好更为接近。

然而，随着个体从青春期过渡到成年期，形成了稳定的自我意识，抵抗认同压力的能力增强，身份开始被投射到新的社会角色（如作为配偶、父母或专业人士）。刚刚步入成年时，一般人会偏好"当代的"和"圆润的"音乐，比如通俗和说唱音乐，因为这些音乐风格加强了对亲密关系的渴望。这一时期，为了营造了年轻人聚集在一起建立亲密关系的氛围，比如在家庭聚会、舞蹈俱乐部和酒吧，电子音乐和R&B更容易提供"浪漫的、情感上积极"的环境。

养育一个家庭和追求一份稳定职业为成熟期的成年人提供了他们身份的明确意义，同时削弱了音乐在塑造身份和提供满足感方面的需求，转而纯粹为了放松和娱乐而听音乐。随着生活安定下来，对家庭亲密关系的追求不断增加，"油腻"的中年也开始慢慢到来，这个阶段更偏爱"成熟和复杂的"音乐风格——如爵士乐，和"朴实无华的"音乐——比如乡村、民谣和蓝调，甚至有可能开始尝试古典音乐，这些音乐类型能使人们在以后的生活中突出个人地位和家庭价值观。

- 音乐偏好与个性、价值观和认知能力有关，同时被用来作为社会身份标签。

音乐偏好与音乐流派相关的社会内涵相对应，是因为人们不自觉地被具有反映其社会身份特征的音乐风格所吸引。

根据Jason Rentfrow等人2009年的数据绘制的图表，我们可以看到各社会阶层与音乐流派偏好的有趣对比（图2-11）：

❶ 见 Ferwerda B，Tkalcic M，Schedl M．Personality Traits and Music Genre Preferences：How Music Taste Varies Over Age Groups[C]// Ceur Workshop：Rectemp Temporal Reasoning in Recommender Systems. 2017.

图 2-11　各社会阶层与音乐流派偏好对比图

社会和经济地位弱势的阶层最喜爱说唱，最不爱听古典音乐；中产阶级的偏好比较混杂，其中对摇滚的喜爱稍微突出一点；而社会和经济地位强势阶层的偏好与弱势阶层正好相反。对传统音乐风格（如古典、歌剧和爵士乐）的偏好与开放性、想象力、自由价值观、艺术表达和语言能力正相关。对强烈音乐（如重金属和朋克）的偏好与开放性和冲动性正相关。此外，对当代音乐（如通俗、说唱和舞曲）的偏好与社交能力、地位取向和外表吸引力正相关。

● 人们更喜爱成长期密切接触的音乐类型。

人们对在他们年轻时听过的流行音乐家的偏好，要比对在其他时期接触的音乐家更强烈。换句话说，我们大多数人成年后的音乐品位是建立在 12 岁到 16 岁时喜欢的音乐上的。在某些情况下，通过努力，可以扩大成年后的音乐视野，而这些变化会影响人格、身份和社会发展。人们对当前热门歌曲的兴趣会在 20 多岁和 30 岁出头开始下降，然后在 33 岁左右触底。同时，男性厌烦主流音乐的速度比女性快。

人们对激烈的音乐的品位，似乎更受同龄人的相互影响；而对古典和朴实的音乐的品位，则易受家庭成员的影响。对于家庭观念很重的人来说，文化资源（包括对音乐的欣赏偏好）在家庭中的代际传递更为明显，更容易在青少年时期养成对古典音乐的偏好。相反，对更强烈的音乐类型（如摇滚）

的偏好，更多的是出于对父母的叛逆心理和融入同龄人群体的强烈愿望。

● 听高强度音乐的偏好会随年龄增长而降低。

音乐偏好都与对一系列音乐属性（动态范围、音高、结构、节奏和音色）的喜爱程度密切相关。从青春期到中年，音色失真的音乐和更多类似噪声的音乐都会越来越令人难以忍受。尽管老年人的听阈较低，但他们听音乐的音量往往比年轻人更低，这表明大音量的音乐对老年人来说可能不舒服。在正常衰老的个体中，听阈水平和特定听力损伤的发展变化可能会影响特定音乐风格的享受程度。就正常的听觉发育和衰老过程而言，随着年龄的增长，人们罹患听力障碍的风险逐年增加。因此，很容易理解为什么中老年人比青少年和年轻人更不喜欢强烈和失真的音乐，因为其音量变化幅度过大，或其音强太高，使人不堪其扰。

流行音乐的现状与发展态势

■ 互联网改变流行音乐

Spotify 在 2011 年作为流媒体平台悄然推出，随后流媒体的收入很快在 2017 年超过了实体唱片销售。目前，付费流媒体服务（包括 Spotify、苹果音乐等）占音乐行业收入的比例高达 80%。

曾经 iTunes 基本上是唯一的在线音乐提供商；现在，苹果音乐公司（Apple Music）已加入 Spotify 领队的行列，成为全球性的音乐播放器，而专注于视频的 YouTube 也推出了订阅音乐服务。随着 MTV 作为宣传渠道日暮西山，YouTube 和 TikTok 已成为发掘新人才的主力平台，而通过这些网站脱颖而出的艺术家——Weeknd、贾斯汀·比伯、卡莉·蕾·杰普森（Carly Rae Jepsen）等络绎不绝。

YouTube 和 TikTok 上丰富多彩的资源使它们成为人气最旺的网站。

不过，如果没有基本的预算，通过 YouTube 很难一鸣惊人，因为至少需要一个好的摄像机和一些剪辑工作。但是 SoundCloud 在 2010 年代使音乐制作过程进一步平民化，任何一个拥有廉价录音设备的人都能获得潜在的全球听众。事实上，SoundCloud 的低技术特性直接导致了说唱的子体裁"SoundCloud rap"的出现。与许多嘻哈音乐不同，SoundCloud rap 的制作模式是通过基本特效、自动配乐和简单的搞怪特效，精心地掩盖了歌词和其他方面的缺陷。在这条道路上，中国开发的 TikTok 更是后来居上。

自嘻哈音乐诞生以来，2010 年代终于成为说唱销量超过摇滚的十年。著名音乐数据公司尼尔森发布的《2017 年年终音乐报告美国版》（*Nielsen 2017 year-end music report*）❶揭示，巨变最终发生在 2017 年，当时嘻哈音乐占据了本年度十大艺术家中的八位，另外仅剩两位通俗风格的艺术家——泰勒·斯威夫特（Taylor Swift）和埃德·希兰（Ed Sheeran），而他们也都受到嘻哈音乐的影响。这份年度十大艺术家名单中竟然完全没有摇滚艺术家！同年，五位格莱美年度专辑提名者中的四位，以及全部五位年度唱片提名者都是嘻哈歌手。同时，尼尔森报告统计中的音乐风格分类也承认了这个趋势：R&B 和嘻哈之间的界限变得很微妙，以至于不得不把它们归于一栏。

向嘻哈音乐的转变也与听歌习惯的改变有很大关系。2017 年也是流媒体成为消费音乐首选形式的一年，证明网络平台更青睐嘻哈，或者反过来说，嘻哈听众更青睐网络平台。据《今日美国》报道，大部分实体专辑的销量来自摇滚市场，只是购买这些专辑的人越来越少。事实上，当年只有埃德·希兰的 *Divide* 和泰勒·斯威夫特的 *Reputation* 两张唱片的

销量突破了 100 万张，其中后者仅略高于 200 万张。

拉丁音乐成为美国第五大最受欢迎的音乐类型，仅次于嘻哈、通俗、摇滚和 R&B；领先于乡村音乐、电子舞曲等其他音乐风格。2017 年，17 首西班牙语歌曲创纪录地登上《公告牌》热门歌曲 100 强排行榜，这一趋势自那以来一直延续。另外，乡村音乐和嘻哈音乐也令人难以置信地发生融合，甚至有时候难分彼此。

同时在 2010 年代，埃德·希兰的强势崛起，领导了大英帝国的又一次"入侵"——其中包括两位多元化的英国新星山姆·史密斯（Sam Smith）和埃梅莉·桑迪（Emeli Sandé）。

除了写歌之外，希兰给人印象最深的可能是他改写了摇滚明星标准的处世方式——他不想成为街里区最酷的孩子，只想成为和每个人相处融洽的终极好人。希兰的人缘之好，以至于像埃尔顿·约翰（Elton John）这样的宗师级巨星也对他赞不绝口，甚至开玩笑说自己经常被误认为是希兰的爷爷。

■ 2010 年代流行音乐变得更忧伤

加拿大多伦多大学密西沙加分校的心理学教授格伦·舍伦伯格（E. Glenn Schellenberg）和柏林自由大学（Freie Universität Berlin）社会学教授克里斯汀·冯·舍夫（Christian von Scheve）开始研究过去 50 年在美国流行的歌曲，他们从《公告牌》的热门歌曲 100 强排行榜中挑选了一些歌曲，想了解自 1960 年以来音乐中的情感线索，如节奏（从慢到快）和调式（主调或小调）是如何变化的，并在 2012 年发表了研究结果❷。

最引人注目的发现是调号的变化。一般来说，用大调谱写的歌曲听起来温暖而激动人心，而用小调谱写的歌曲听起来更阴暗、更忧郁。在过去的几

❶ 尼尔森历年年终音乐报告见其官网 https://www.nielsen.com/.

❷ 见Schellenberg E G, Scheve C V. Emotional Cues in American Popular Music：Five Decades of the Top 40[J]. Psychology of Aesthetics Creativity and the Arts，2012，6(3)：196-203.

十年里，流行歌曲从大调转向了小调。在20世纪60年代，85%的歌曲是用大调创作的，而现在只有40%左右。从广义上讲，流行音乐已经从明亮和欢快转变为更复杂的东西。不过，尽管以前那些老歌经常用大调，但这并不一定意味着其歌词更欢快。

美国的流行歌曲也变得越来越慢，越来越长。当研究人员分析每首歌的每分钟节拍（BPM）时，他们发现该数值已经从20世纪60年代的平均116 BPM下降到2000年代的大约100 BPM。同时，20世纪60年代的歌曲往往不到3分钟，而最近的热门歌曲则更长，平均4分钟左右。

更有趣的是，我们目前最喜欢的歌曲容易在情感上模棱两可，比如悲伤的歌曲节奏很快，或者快乐的歌曲节奏很慢。研究人员认为，今天的听众也许在欣赏音乐方面更加成熟。

英国广播公司的报道同样指出❶，近年来流行音乐变慢的倾向更加明显，像阿丽亚娜·格兰德和比莉·艾利什这样的女性艺术家将南方嘻哈音乐和Trap音乐的悠闲节奏融入她们的歌曲中。到2017年，英国热门单曲的平均节奏为每分钟104拍，低于2009年的最高水平124拍。在美国，嘻哈音乐在排行榜上更为流行，其平均节拍却低至90.5 BPM。流行歌词也发生了更为黑暗的变化，孤独、恐惧和焦虑的题材越来越普遍。

2017年，数学家娜塔莉亚·科马罗娃（Natalia Komarova）对女儿所听歌曲的负面影响感到震惊，她决定使用研究数据库HoothCynz检查流行音乐特性，对节奏、按键和情绪进行调查。她和同事在加利福尼亚大学欧文分校检查了1985年到2015年间在英国发布的一百万首歌曲。

他们发现流行歌曲的乐观情绪明显下降。1985年威猛乐队（Wham）的《自由》（Freedom，其官方MV的一个版本是以该组合的中国之行为背景）等歌曲积极向上，而2015年则大多是类似山姆·史密斯和阿黛尔演唱的忧郁音乐。与此同时，"歌曲变得越来越'舞曲化'，越来越'派对化'。"科马罗娃在谈到她的研究结果时说，"所以看起来，当社会整体情绪变得不那么快乐时，人们似乎想通过跳舞忘记一切。"❷好像人们都渴望能在困境中带来欢乐和希望的音乐。

英国音乐记者、多乐器演奏家和词曲作者查理·哈丁（Charlie Harding）呼吁道：

"在极度痛苦的时刻，音乐提供了希望。流行歌曲让我们能够获得快乐，即使世界正在燃烧。

"但音乐不仅仅是逃避现实。它可以帮助我们想象一种不同的生活方式。……舞曲帮助我们在家里发泄情绪，尤其是当我们不能在城里跳舞的时候。

"（之前）这种乐观的转变发生在大萧条和第二次世界大战期间。我们再次需要音乐来帮助我们走向我们想要生活的世界，而不是我们今天居住的（现实）世界。"

这段话的最后一点很重要，因为新一波乐观的流行音乐，尽管并不是专门为2020年新冠疫情的魔幻场景而创作的，但是碰巧在合适的时候准备好了，仿佛一切冥冥中自有天数。这其中就包括杜阿·利帕（Dua Lipa）2019年创作的逃避现实的通俗专辑《未来怀旧》（Future Nostalgia，图2-12），这张专辑是为了"摆脱外界的压力、焦虑和歧见"，也是她试图延续其处女作获得的巨大成功。在新冠病毒大流行期间发行这首歌给了流行音乐一种额外的使命感。杜阿·利帕说："我想在这段时间里给人们一些快乐，他们不必去想发生了什么，只需要合上嘴唇，一起来跳舞。"

❶ 见 Haider A. The key music trends of the past decade[EB/OL]. https://www.bbc.com/culture/article/20191211-the-key-music-trends-of-the-past-decade，2019-12-11.

❷ 想对比同一歌曲不同节奏的情绪效果，建议试听阿黛尔的《点燃绝情雨》（Set Fire to the Rain）的不同版本。

图 2-12　杜阿·利帕的专辑《未来怀旧》的同名主
打歌曲 MV 画面

■ 2019 年的新态势

对于流行音乐产业来说，2019 年的大事件就是 TikTok 的异军突起。

Lil Nas X 的《老城路》(Old Town Road) 从一个新奇有趣的"TikTok 挑战"❶ 起步，然后成为《公告牌》历史上稳坐冠军宝座时间最长的歌曲。这首流行歌曲的演变完整呈现了过去十年流行音乐产业的所有重大变化。它最初是一款开源的"9 英寸指甲"乐队 (Nine Inch Nails) 发布的器乐曲，然后由荷兰的一名青少年取样，机灵的亚特兰大年轻说唱歌手 Lil Nas X 在网上以 30 美元的价格购买了这款节拍。最后这首歌打破了各种流派的界限，红遍了世界各地，成为一个欲罢不能的神曲，并吸引了乡村摇滚老手比利·雷·赛勒斯(Billy Ray Cyrus) 等人的注意和加入。

互联网促成了这首歌的创作，但它最大的作用是在暗中完成了这首歌的市场营销。TikTok 将乡村 / 说唱混搭风格的这首歌以惊人的速度传播开来。Lil NasX 只是互联网如何改变传统唱片公司 A&R 部门运作规则的最新的典型例子。有了社交网络，粉丝们可以在任何唱片公司垄断新艺术家之前，就把他们推上明星的宝座。当然，独具慧眼的唱片公司 A&R 猎头同样可以利用互联网发现并仔细规划新艺术家的崛起。

不过，那些曾经叱咤风云的品牌唱片公司确实应该退居二线了，因为现在互联网可以独自完成音乐的创作、发现和发行。事实上，如果我们看看 2019 年点击率排名第一的所有艺术家，他们中的一半都是从网上开始自己的职业生涯的，这些网站或 App 除了 TikTok，还有 SoundCloud、Vine❷、MySpace、YouTube 等。虽然迪斯尼公司和 Nickelodeon❸ 确实推出了许多歌唱明星，但近十年来红得发紫的艺术家一般都是从社交平台开始的，包括很多一开始表现平平的歌曲。

例如在 2019 年，玛丽亚·凯莉 25 年前的老歌《圣诞节我只想要你》(All I Want for Christmas is You) 被顶到排行榜第一名，靠的就是"TikTok 混搭"(TikTok Mashup) 的惊人力量。同年，布兰科·布朗 (Blanco Brown) 的 The Git Up 也是通过"TikTok 挑战"升到热门乡村歌曲排行榜的榜首，并在这个位置足足待了 10 周之久。Y2K 和 bbno$ 的歌曲《啦啦啦》(Lalala) 同样凭借"TikTok 挑战"的助力，在《公告牌》热门歌曲 100 强排行榜上成功晋级到第 55 名。

在未来，越来越多的艺术家会转战 TikTok 这个平台。SoundCloud 上的说唱歌手已经陆续开始迁移，他们意识到了音乐和视频结合的潜力，这是旧时代 MTV 节目制作人无法企及的。随着时间的推移，TikTok 注定会比 SoundCloud 更受嘻哈迷的欢迎。

❶ "TikTok 挑战"(TikTok Challenges) 是一个召集其 App 用户采取某种行动并通过 TikTok 视频记录下来的活动。这些挑战源于通过 TikTok App 完成病毒式传播的短视频，通常涉及演唱歌曲、舞蹈动作、恶搞影视作品等。

❷ Vine 是美国的一个社交网络短视频托管服务平台，用户可以共享 6 秒长的循环视频片段，成立于 2012 年 6 月。在 Vine 的社交网络上发布的视频也可以在 Facebook 和 Twitter 等不同的社交网络平台上共享。Vine 与 Instagram 和 Pheed 等其他社交媒体服务展开竞争。

❸ Nickelodeon（通常简称为 Nick）是美国付费电视频道。它于 1979 年 4 月 1 日正式开通，成为世界上第一个孩子们专属的有线电视频道。该网络的节目主要面向 2~17 岁的少年儿童，而某些节目则面向更广泛的家庭观众。该网络最初是免费的，一直没有广告，直到 1984 年。截至 2018 年 9 月，该频道可供美国约 8716.7 万户家庭使用。

说到嘻哈，2019 年又是"嘻哈年"。如果我们看看 2019 年《公告牌》排名前 20 位的艺术家，其中竟有 8 位是说唱歌手，是占比最高的音乐流派，特别是说唱歌手后马龙（Post Malone）独占鳌头。事实上，2019 年所有热门 100 强的歌手中，37% 是说唱歌手，而登上排行榜的歌曲超过三分之一是嘻哈音乐的各种变体。

2019 年最失意的流派是摇滚音乐。总的来说，摇滚艺术家在排行榜上只有 108 周的上榜时间；在总共 5200 首上榜歌曲中，一年 52 周里只有区区 100 首摇滚作品上榜。随着摇滚歌手们日渐老去，他们显然正在被年轻的嘻哈和通俗歌手所取代。

不过另据国际唱片协会（IFPI）的 *Music Listening 2019* 报告给出的 2019 年全球最受欢迎的十大音乐流派依次是：通俗、摇滚、老歌（Oldies）、嘻哈 / 说唱、舞曲 / 电子、独立 / 另类、韩流（K-Pop）、金属、R&B 和古典音乐，当然国际唱片协会与《公告牌》的统计口径不尽相同。

令人惊讶的是《公告牌》的数据表明乡村音乐的持续盛行。当 20 世纪 80 年代和 90 年代的摇滚明星逐渐消失的时候，乡村音乐为老少音乐人营造了创作空间。按流派划分出热门歌曲 100 强榜上艺术家的年龄，我们可以看到大多数说唱歌手和通俗歌星都在 20 多岁，但乡村艺术家一般都在 30 岁以上。在"X 一代"和"千禧一代"[1] 中，乡村风格仍然出人意料地受欢迎。热门音乐的创作者中，总共有 24% 的音乐家在制作乡村音乐，甚至超过纯粹的

通俗风格艺人（占 22%）。

嘻哈音乐的流行是这一代人的主要特征之一。不幸的是，这种潮流有一个主要的副作用——这导致排行榜上的女性音乐家人数减少。如果再看看 2019 年的顶级艺术家，我们会发现其中只有 20% 是女性。也就是说，女性在嘻哈音乐中的存在感仍然不足。不过女性在通俗风格中已经占据主导地位，在乡村音乐方面也可以扛起半边天。

美国热门歌曲 100 强排行榜上有近 80% 的音乐是美国本土音乐家创作的。其他跟在后面的国家有加拿大、英国、波多黎各、澳大利亚等，尽管这些国家的份额都不足 4%。所以，尽管音乐和文化具有全球性，但美国仍然在歌曲排行榜上占据主导地位。最接近的竞争对手同样是英语国家——澳大利亚、加拿大和英国，他们共有 18 位艺术家登上美国热门歌典 100 强，其中包括德雷克（Drake）和肖恩·门德斯（Shawn Mendes）等加拿大人以及萨姆·史密斯和埃德·希兰等英国艺术家的杰出贡献。

热门歌曲 100 强中另一个值得注意的非美国本土生力军是波多黎各人。随着雷击顿音乐[2] 的兴起，他们有 7 位杰出的艺术家上榜。

所以我们在 2019 年底的欧美流行乐坛可以看到以下情景：

● 嘻哈音乐超越摇滚音乐，成为美国最大的音乐流派赢家。

● 非洲裔明星几乎占据了美国流行音乐半壁河山。

● 韩流（K-pop）迅速抢占美国流行音乐市场。

[1] 国际上有一个专门的代际术语"千禧一代"，英文是 Millennials，同义词"Y 一代"，一般是指出生于 1981—1996 年，在跨入 21 世纪（即 2000 年）以后达到成年的一代人。这代人的成长时期几乎和互联网及计算机科学的形成与高速发展时期相吻合。有时人们把"千禧一代"误以为指新千年（即 2000 年）之后出生的人，即我们中国人常说的"00 后"。而那些出生时即有互联网的，即 1997 年以后（一般截止到 2012 年）出生的人通常被称为"Z 一代"。而"X 一代"（Gen X-ers）指出生于 20 世纪 60 年代中期至 70 年代末（一般指 1965—1980 年）的一代人，他们通常是"Z 一代"的父母。

[2] 雷击顿是一种音乐风格，在 20 世纪 90 年代中期起源于波多黎各。它从舞曲演变而来，受到了美国嘻哈、拉丁美洲和加勒比音乐的影响。人声部分包括说唱和唱歌，通常以西班牙语演唱。雷击顿在讲西班牙语的加勒比地区被认为是最流行的音乐流派之一，包括波多黎各、巴拿马、多米尼加共和国、古巴、哥伦比亚、委内瑞拉和墨西哥。在过去的十年里，这一流派在拉丁美洲越来越受欢迎，并被西方主流音乐所接受。详见本书第三章的相关内容。

- 拉丁裔歌手携雷击顿音乐异军突起。
- 电子舞曲大行其道。
- 乡村音乐在美国风光依旧。
- 音乐风格不断融合，曲风间的界限日益模糊。

■ 流行音乐的低保真美学

在20世纪末和21世纪初，"lo-fi"（低保真），一个表示低音质的术语，与"hi-fi"（高保真）相反，成为某些流行音乐录音中的一个特征，并最终成为"独立音乐"中的一个小众类别。它通常用来表达与"业余"或"DIY"制作相关的有"瑕疵"的技术，即在家使用廉价的录音设备完成。低保真不仅仅是一种生产模式，同时也是流行音乐的独特结构和美学表达，就像老照片、老胶片画面上特有的那种颗粒感、粗糙感、斑驳感、怀旧感。低保真美学和噪音美学、摇滚中的失真、故意的故障效果、朋克和卡带文化❶（Cassette culture）既有区别又有一定的承袭。低保真实际上并不真是作为业余爱好者在家录制流行音乐的自然结果，而是一种更独特的美学取向，lo-fi美学所青睐的音乐与典型的"hi-fi"技术优先价值观正好相左。

从20世纪90年代开始，低保真美学正在被接受，特别是在某些期待、容忍甚至欣赏不完美音效的环境中，如现场录音和车库音乐，更是成为一种概念或卖点。到了20世纪末，低保真美学不再关注低保真的反商业共鸣，而是暗示着历史记忆模糊性的隐喻——幽冥、记忆、疏离感和腐败的状态。技术进步将业余音乐家、家庭录音和20世纪后期某种模拟录音技术的低保真效果融合在一起。从2014年开始，典型的地下音乐爱好者使用数字样本和软件，陆续通过电脑技术手段制作出所谓的"低保真"音乐，并上传到Bandcamp或SoundCloud等流媒体平台。这场热潮的基础是对历史上的浪漫主义及工业化文明的叛逆反应。就像当代城市富裕阶层有时换样儿吃点野菜粗粮，或者细粮粗做。

低保真流行音乐的代表作有：阿里尔·平克（Ariel Pink）的《沉闷》（*The Doldrums*）、威利斯·厄尔·比尔（Willis Earl Beal）的《无声巫术》（*Acousmatic Sorcery*）。

纵观欧美当代流行音乐发展的主线，美英两个国家是主战场，然后是其他英语国家，再外圈才是其他非英语国家。流行音乐发展主角戏是美英互斗，你来我往、不分胜负；两者相爱相杀，互相成就。其他国家在多数时间里都是配角甚至跑龙套的，只是负责提供异域风情和人才储备。

流行音乐家的音乐风格都随同一时代其他多种音乐流派的影响，作品也呈现明显的多样性，所以没有必要过于纠结对音乐风格及其起源的不同理解。下一章将在这个共识基础上展开对不同音乐流派的详细介绍。

❶ 卡带文化是指与20世纪70年代出现的在盒式磁带上进行业余制作和发行音乐或音频艺术的潮流，以一种新的、民主的、多样化的甚至是前卫的技术权威的形象出现。

参考文献

[1] Wildridge J. How Classical Music has Influenced Modern Music[EB/OL]. https://www.cmuse.org/how-classical-music-influence-modern-music/，2019-05-30.

[2] The North Springs Oracle. Musicology Corner：Pop! Goes the Weasel：Classical Music Where You Least Expect It[EB/OL]. https://nsoracle.wordpress.com/2020/09/30/pop-goes-the-weasel-classical-music-where-you-least-expect-it/，2020-09-30.

[3] Rock N' Roll: Here's Where the Name Came from[DB/OL]. https://sparkfiles.net/rock-roll-origins-phrase/.

[4] Hiskey D. Where the Term 'rock and Roll' Came from[EB/OL].http://www.todayifoundout.com/index.php/2010/10/where-the-term-rock-and-roll-came-from/，2010-10-05.

[5] Ross D. Rock N' Roll Is Dead. No，Really This Time. [EB/OL]https://www.forbes.com/sites/dannyross1/2017/03/20/rock-n–roll-is-dead-no-really-this-time/?sh=17e1bdbc4ded，2017-03-20.

[6] Green D. The Year the Music Died[EB/OL]. https://thecritic.co.uk/issues/january-2020/the-year-the-music-died/，2020-01.

[7] Joan C A. Why Did Rock Music Decline and Can It Make a Comeback?[EB/OL]. https://spinditty.com/genres/rock-music-comeback, 2018-11-15.

[8] How Pop Music Originated from Classical Music?[DB/OL].https://www.learn2playmusic.sg/blog/how-pop-music-originated-from-classical-music，2021-02-27.

[9] Reilly N, The Best Decade for Pop Music Has been Revealed – According to Science[EB/OL]. https://www.nme.com/news/music/this-is-the-best-decade-for-pop-music-according-to-science-2467655，2019-03-27.

[10] Myers K. The History of Pop Music In 5 Defining Decades [EB/OL].https://theculturetrip.com/north-america/usa/california/articles/the-history-of-pop-music-in-5-defining-decades/，2016-07-19.

[11] Alida D. History of Pop Music: Facts & Timeline[DB/OL]. https://study.com/academy/lesson/history-of-pop-music-facts-timeline.html.

[12] Levi. Here's How Blues Has Influenced Pop Music[EB/OL]. https://www.joytunes.com/blog/music-fun/blues-influenced-pop-music/，2016-04-04.

[13] History of Modern Music Including Styles, Groups and Artists including Most Popular Artists and Songs[DB/OL]. http://www.thepeoplehistory. com/music.html.

[14] How Pop Culture Affects Teens[DB/OL]. https://depts.washington.edu/triolive/quest/2007/TTQ07083/music.html.

[15] McGuinness P. Pop Music: The World's Most Important Art Form[EB/OL]. https://www. udiscovermusic.com/in-depth-features/pop-the-worlds-most-important-art-form/，2021-06-29.

[16] Digital T. Evolution of Music over the Decades[EB/OL]. https://www.taggdigital.com/blog/evolution-of-music-over-the-decades，2021-02-05.

[17] Savage M. Pop Music is Getting Faster (and Happier) [EB/OL]. https://www.bbc.com/news/entertainment-arts-53167325，2020-07-09.

[18] Milano B. What Did 2010s Music Do For Us? Behind a Transformative Decade[EB/OL]. https://www.udiscovermusic.com/stories/2010s-music-history/，2019-12-06.

[19] Tauberg M. How Has the Internet Changed Pop Music in the 2010s?[EB/OL]. https://medium.com/swlh/pop-music-in-2019-year-in-review-1a0c7fe89f31，2020-01-14.

[20] Lin H. L. Pop Music Became More Moody in Past 50 Years[EB/OL]. https://www.scientificamerican.com/article/scientists-discover-trends-in-pop-music/，2012-11-13.

[21] Harper A. Lo-Fi Aesthetics in Popular Music Discourse[D]. Oxford University，UK，2014.

[22] Young C. Is This the End for 'Urban' Music? [EB/OL]. https://www.npr.org/2020/06/15/877384808/is-this-the-end-for-urban-music，2020-06-15.

[23] Murphy K. Why Do We Still Call R&B/Hip-Hop 'Urban' — And Is It Time for a Change? [EB/OL].https://www.billboard.com/articles/columns/hip-hop/8477079/urban-hip-hop-term-change，2018-09-28.

[24] Billboard Staff. Billboard's 2018 R&B/Hip-Hop 100 Power Players Revealed [EB/OL]. https://www.billboard.com/articles/columns/hip-hop/8477024/hip-hop-power-list-2018/，2018-09-27.

[25] Charnas D. 'We Changed Culture': An Oral History of Vibe Magazine [EB/OL]. https://www.billboard.com/articles/columns/hip-hop/8477004/vibe-magazine-oral-history，2018-09-27.

[26] Lee C. Pierre 'Pee' Thomas and Kevin 'Coach K' Lee on Quality Control's Takeover of Hip-Hop[EB/OL]. https://assets.billboard.com/articles/columns/hip-hop/8477087/pierre-thomas-kevin-lee-quality-control-hip-hop-executives-of-the-year-2018，2018-09-27.

[27] Cipolla A. We shouldn't call it 'urban genre' [EB/OL]. https://latinamericanpost.com/34766-we-shouldnt-call-it-urban-genre，2020-10-20.

[28] Diversity Style Guide. Urban Music, Urban Contemporary [DB/OL]. https://www.diversitystyleguide.com/glossary/urban-music-urban-contemporary/.

[29] Nazareth E, D'amico F. Urban Music [EB/OL]. https://www.thecanadianencyclopedia.ca/en/article/urban-music-emc，2012-05-02.

[30] Douglas O. Music of Black Origin: Why Urban Is Not a Genre [EB/OL]. https://www.getintothis.co. uk/2018/11/music-of-black-origin-why-urban-is-not-a–genre/，2018-11-13.

[31] AllMusic. R&B » Contemporary R&B » Urban [DB/OL]. https://www.allmusic.com/style/urban-ma0000011965/artists?1624152671269.

[32] YouGov. The Most Famous RnB & Urban Music Artists (Q1 2021) [DB/OL]. https://today.yougov.com/ratings/entertainment/fame/rnb-urban-artists/all.

[33] Dowlings. The Songs That Truly Defined the 2010s[EB/OL]. https://www.bbc.com/culture/article/20191220-the-songs-that-truly-defined-the-2010s，2019-12-20.

[34] Bonneville-Roussy A , D Stillwell, Kosinsky M , et al. Age Trends in Musical Preferences in Adulthood: 1. Conceptualization and Empirical Investigation[J]. Musicae Scientiae，2017，21（4）:102986491769157.

[35] Bonneville-Roussy A , Rust J . Age Trends in Musical Preferences in Adulthood: 2. Sources of Social Influences as Determinants of Preferences[J]. Musicae Scientiae，2017：102986491770401.

[36] Bonneville-Roussy A , Eerola T . Age Trends in Musical Preferences in Adulthood : 3. Perceived Musical Attributes as Intrinsic Determinants of Preferences.[J]. Musicae Scientiae, 2017:102986491771860.

[37] Howard J. Here's How Your Taste In Music Evolves As You Age，According to Science[EB/OL].https://www.huffpost.com/entry/taste-in-music-age_n_7344322，2017-12-06.

[38] Musical Ages: How Our Taste in Music Changes over a Lifetime[DB/OL]. https://www.sciencedaily.com/releases/2013/10/131015123654.htm，2013-10-15.

[39] Griffiths S. Rock of Ages: Taste in Music DOES Change over a Lifetime – and Even Punk-loving Teens Will Listen to Classical Music in Middle Age[EB/OL]. https://www.dailymail.co.uk/sciencetech/article-2460668/Scientists-prove-taste-music-DOES-change-lifetime.html，2013-10-15.

"说唱就是美国黑人的 CNN。"

——嘻哈元老 Chuck D

各领风骚

——各类音乐风格

Cradle of Filth 乐队的主唱丹尼·菲尔斯（Dani Filth）

各类音乐风格的形成与演进

音乐是一种灵魂的通用语言，由于世界的多样性也变得多元化。流行音乐被分成不同的流派（或称"风格""体裁""曲风"），这些流派是人们为了满足不同社区的不同口味需求而创造的习惯约定。流行音乐的各种流派总是标新立异、推陈出新、与时俱进。

新西兰惠灵顿维多利亚大学媒体研究系的副教授罗伊·舒克尔（Roy Shuker）指出："一些特殊的实例清楚地表明，流派区分必须被视为快速变化的。此外，没有任何一种风格完全独立于它之前的风格，音乐家借用已有风格中的一些元素，将它们融入新的形式当中。表演者也总是横跨各种流派（和种族）汲取营养。……此外，许多艺人可以同时被归入好几种风格，或他们的事业生涯在多种流派之间发展甚至跨流派发展……还有大量的流派融合：推翻或沿用现有音乐流派的传统，或在这些传统内采取一种讽刺的姿态。这个过程在互传信息、互相渗透的混合流派中尤为明显，如'爵士摇滚'或'说唱金属'。"❶

另外种族、阶级和区域位置在流行音乐流派形成中起到了不可忽视，甚至决定性的作用，就像Techno音乐和说唱音乐的异同。这两种音乐风格都是后工业时代在美国非裔社区出现的产物，都是20世纪70年代末到80年代初出现的以DJ为基础的音乐风格。但是两者之间存在明显的音乐差异，其中最明显的是大多数Techno歌曲中缺少人声。这是因为说唱音乐的根源一般追溯到纽约市，特别是南布朗克斯区相对贫困的环境中，说唱歌手对周围环境恶化的反应通常更具抗争性和防御性；Techno音乐根植于汽车工业日薄西山的美国底特律市郊区的中

产阶级和上中产阶级的非裔社区，其文化环境是"郊区和温馨的"，听起来是在展望一个机械化的未来，这也是早期Techno音乐缺乏早期说唱音乐所特有的蔑视和抗议精神的主要原因。

孤独求败的"摇滚"与长盛不衰的"通俗"

如前两章所述，国外有些人会用"摇滚"或"通俗"指代流行音乐这个领域，但其实"摇滚"与"通俗"严格说完全是两个概念，都是流行音乐的子流派之一，我们必须清楚这两种体裁的区别。

罗伊·舒克尔明确指出："'通俗'和'摇滚'这两个词经常被用作'流行音乐'的缩写，同时也出现了一种将通俗和摇滚进行对立和两极化的趋势。它们被视为最宽泛的元流派，也是为大众市场消费进行商业化生产的音乐。除了在制作方面的相似性，通俗和摇滚的差别背后还存在着重要的意识形态设定。"

■ 通俗

通俗风格最早起源于20世纪50年代，当时的流行音乐受到城市音乐、摇滚乐、舞曲、乡村和拉丁音乐等各种音乐流派的影响。如今，通俗风格除了普通的爱情主题之外，还有其他作用，比如赋能和励志等。通俗风格更注重综合艺术表现和录音制作，而不仅仅是现场表演。

■ 摇滚

本书在第二章已经论述了"摇滚"和"摇滚乐"的传承关系。所以请切记"摇滚"和"摇滚乐"是两个概念！它们和后面介绍的"金属"都属于"摇滚音乐"（Rock music）这个更大的范畴。

❶ 引自〔新西兰〕罗伊·舒克尔. 流行音乐的秘密 [M]. 韦玮 译. 北京：世界图书出版公司，2013.

摇滚乐以爱情、性、背叛、政治和社会等不同主题为重点。摇滚是一种反叛的音乐，有重金属、爵士摇滚、朋克摇滚、乡村摇滚、迷幻摇滚、民谣摇滚、蓝调摇滚、硬摇滚和软摇滚等众多的子流派。重金属是其中最强烈的形式，它的声强和响度都非常有冲击力。

说到"摇滚"，就肯定有一个3~5个成员的团队，必须有能力完成现场真人演唱和演奏。摇滚的精神是"原创、团队合作、特立独行的叛逆精神"。展开来说，"摇滚"是一种做音乐的态度或精神境界，即"原创"精神，同时还需要配以现场原唱和对乐器的掌控，以及对哲学和社会议题的关注。而摇滚的前身"摇滚乐"的歌手不要求原创歌曲，也不必然负责演奏乐器，一般只负责演唱（或叫作表演），最典型的例子就是猫王（图3-1）的舞台表演形式。

图 3-1　猫王 Elvis Presley 在现场演出中

■ 安辨雌雄：通俗和摇滚的区别

首先，通俗风格听上去非常悦耳动听；但对非摇滚迷来说，摇滚似乎更吵闹、更像尖叫，而不像传统意义上的音乐。相对摇滚来说，通俗更注重制作技术、舞蹈节拍、人声表现以及演唱技巧。其次，摇滚的主战场是现场演出；而通俗歌曲主要是提前录制并通过商业途径发布，当然有时也会现场表演。最后，摇滚的主题非常激进，可能不太适合未成年人聆听。与通俗风格相比，摇滚是一种更具攻击性的音乐，通俗则能让人愉悦和放松。

英国东安格利亚大学（University of East Anglia）政治学教授约翰·司垂特（John

Street）指出 ❶："摇滚有一种自我表达的精神，它将个人和表演紧密地联系在一起……摇滚歌手和通俗歌星遵循不同的规则。"英国作家戴夫·希尔（Dave Hill）提供了同样观点的更完整版本 ❷："通俗意味着与摇滚截然不同的一套价值观。通俗风格不刻意追求成为主流音乐。它承认并接受即时取悦听众的诉求，并把自己装点得光彩照人。相比之下，摇滚标榜自我导向和不墨守成规，而且更为深刻和睿智。"

所以我们会在流行歌手的新闻报道中注意到，通俗歌手都希望被称为是唱"摇滚"的，以能进入摇滚名人堂为荣 ❸，而摇滚歌手都拒绝被划为"通俗歌星"。

表 3-1 是本书总结的通俗与摇滚两个音乐风格的区别，方便大家比对。

■ 摇滚音乐这个大家族

摇滚音乐经过多年的发展，已经成为最受欢迎的音乐门类之一。现场表演成为摇滚音乐产业的标准，因为这会显著增加歌手的知名度。歌手们会用他们标志性的摇滚风格吸引听众的注意力，其中披头士乐队通常被认为是摇滚乐队中最伟大的传奇和代表。

摇滚音乐主要包括早期的"摇滚乐"和"乡村摇滚乐"，成熟期的"摇滚"以及摇滚的各个子流派，后摇滚时期的"另类摇滚"和"独立摇滚"，同时还包括由摇滚衍生的"金属"流派。

在披头士乐队之前，城市流行的是现在的摇滚迷眼中相对肤浅轻浮的摇滚乐，主要表现男欢女爱。披头士乐队在 20 世纪 60 年代成名之后，摇滚音乐才被知识界和其他非英语国家接受，并蜕变为当代意义上的"摇滚"。不过当时在保守家庭父母的认知里，玩"摇滚"的仍然属于"坏男孩"。

迷幻摇滚（Psychedelic Rock）和前卫摇滚（Progressive Rock）似乎是最被人们欣赏的对摇滚本色的解构，这也鼓励了许多新艺术家用全新的方式来表达他们的风格。"爱的夏天"❹ 被证明是每个嬉皮士都想享受的难忘时刻，那时他们表现出对这些"摇滚"风格音乐的狂热。车库摇滚和"英国入侵"也随着时间的推移改变了摇滚音乐。

早在 20 世纪 60 年代，艺术家们就开始通过音乐表达对各种社会政治问题的看法，比如反对越南战争，并影响到数以百万计的听众，这也使得摇滚音乐成为社会学和人

❶ 见 Street J. Rebel Rock: The Politics of Popular Music [M]. London:Blackwell, 1986.
❷ 见 Hill P. Designer Boys and Material Girls: Manufacturing the 80s Pop Dream[M]. 1986.
❸ 摇滚名人堂早已收纳非"摇滚"的艺术家，比如首位入选摇滚名人堂的女灵魂歌手艾瑞莎·弗兰克林（Aretha Franklin），有着"灵魂歌后"或"灵魂乐第一夫人"（Lady Soul/The Queen Of Soul）的称号。
❹ 爱的夏天（Summer of Love）是一种社会现象，发生在 1967 年夏天，多达 10 万嬉皮士（Hippies，其中大部分是年轻人），聚集在旧金山的 Haight Ashbury 附近。嬉皮士，有时被称为花童（flower children），是一个兼收并蓄、鱼龙混杂的社会群体。20 世纪 60–70 年代，许多年轻人对美国政府持怀疑态度，拒绝消费主义价值观，普遍反对越南战争。其中少数人对政治感兴趣；其他人则更关注艺术（尤其是音乐、绘画、诗歌）或冥想的实践。

类学研究的有趣课题。

<p style="text-align:center">表 3-1　通俗与摇滚两个音乐风格的区别一览表</p>

音乐风格	通俗（pop）	摇滚（rock）
文化属性	商业消费文化	知识分子的亚文化
起源	各国都有自己的通俗音乐，通俗风格受到各种文化的影响，包括舞蹈、古典音乐、乡村、拉丁、民谣，也包括摇滚	20 世纪 60 年代起源于英美，受美国乡村音乐和蓝调音乐的影响
种族性别特征	更加多元化，更加包容种族和性别	以白人、男性为主
创作目的和成功标志	形式更加讨好听众，争取更广泛的传播，取得商业成功是其首要目标；唱片的发行量（销售量、下载量）、歌手和唱片公司的收入为其主要成功标志，当然现场演唱会的成功可以锦上添花	以现场演唱会的成功为最大成就，专注个人的表达和政治诉求，有时候曲高和寡、孤芳自赏
内容	主要反映个人的感情，如爱情、友情、家庭生活、学习工作等	更多关注社会问题，反映政治倾向
原创性	歌曲创作能力不是歌手的必要条件	一般乐队组成人员里至少有一到两人负责歌曲的创作，乐队的原创和独立精神是其必要标志
旋律、节奏和音色特点	音乐的风格偏软，更加精致、悦耳、放松，修饰感强，老少咸宜；常常依循鲜明的范式，即一般时长为 3~4 分钟、强调旋律及其吸引力，以及强调音乐结构（有清晰可辨的段落和副歌）	激进、前卫、先锋、具有攻击性；偏硬朗粗犷，相比通俗风格更加吵闹，特别是硬摇滚、金属、重金属等分支；常常以电吉他为主导，很少遵循传统流行音乐惯例，代之以自创的惯例，如延长的无时间限制的电吉他独奏
团队组成	主唱可以是独唱、双人或多人（K-pop、J-pop 有时多达几十人）；伴舞、伴奏、伴唱人员都不算前台露面的正式成员。两人以上的团队一般叫"组合"，而不是"乐队"	团队一般称为"乐队"，乐队组成是相对固定的，一般情况下，必须且只有以下人员：主唱（可以兼演奏吉他或其他乐器）、节奏吉他手和主音吉他手（可以采用传统吉他或电吉他）、低音吉他手（贝斯）、鼓手，有的乐队会多一位键盘手，有时会减少吉他手；乐队一般由 4~5 人组成；所有成员名义上是平等的，当然其中的主唱和主创这 1~2 人才是核心或灵魂人物；现场演出时乐队成员都在同时演唱和演奏，主唱或伴唱经常可以互换
主唱的嗓音条件和舞蹈能力	嗓音条件一般应该达到高标准	主唱嗓音条件不一定很好，不走调就行，可以用假嗓演唱
主唱的外形条件	最好是外形年轻、时尚、俊美、有活力	个人形象不必俊美，但是可以有个人特点，甚至可以装扮怪异
其他演出技能	不要求现场演奏乐器的能力，歌手一般也不现场演奏乐器，但一般需要会跳舞	所有乐队组成人员都必须会现场演奏至少一种乐器；都不会表演舞蹈，但是需要标志性的演出动作
伴奏、伴唱、伴舞	伴奏乐器不受限制，大量使用电声乐器和合成器，甚至可以使用伴奏带；现场演出时经常有伴唱、伴舞，但伴舞、伴奏、伴唱人员的存在感较弱	一般没有伴舞、伴奏、伴唱（除非是乐队成员）；特殊情况下会安排合唱团伴唱、传统乐器或民族乐器伴奏，甚至安排交响乐团伴奏以营造史诗感
假唱	在现场演出时允许假唱，因为歌手同时在表演舞蹈	绝对不允许现场（或录音时）假唱

■ 朋克不是"杀马特"

美国作家大卫·李·乔伊纳[1]说："朋克摇滚的意图是反对一切,包括反音乐。"

我们现在津津乐道的"哥特"音乐基本上起源于朋克,而朋克最初是一种发源于英国的社会政治运动,是一个自由和反种族主义的亚文化,也是一种音乐和时尚运动(图 3-2)。最初的朋克摇滚大致可以分为现实主义和先锋派两个分支。朋克音乐家及其粉丝中的许多人都是来自中产阶级家庭的艺术院校学生,他们用直接的语言改编了媒体惯用的辞藻,并把自己戏剧化地描绘成英国社会文化衰败的产物。朋克摇滚的核心价值观除了"无政府"之外,还有用今天的流行语来说就是"躺平"和"衰",朋克摇滚描绘的欧美国家是没有未来的"废土"[2]。

图 3-2 据说是受到印第安文化启发的"朋克头"

著名的朋克乐队有 Green Day、The Clash、The Ramones、The Sex Pistols 等。对于这些希望遵循这种风格的人来说,摇滚音乐既可以是不断创新的,也可以是遵循传统的。每个乐队都定义了自己的音乐风格,并不断因时而化。

■ 愤世嫉俗的油渍摇滚

油渍摇滚(Grunge)是摇滚的一个子流派。"grunge"一词最早用于描述 20 世纪 80 年代末从西雅图兴起的晦涩难懂的吉他乐队,其中最著名的是涅槃(Nirvana)和珍珠果酱(Pearl Jam),它是 80 年代主流"重金属/硬摇滚"与后摇滚时期的"另类摇滚"之间的桥梁。

"grunge"这个词的起源可以追溯到 1972 年,但直到 20 世纪 80 年代末,混合了重金属、朋克和经典摇滚的"西雅图之声"(Seattle sound)运动诞生后才成为流行文化术语。许多油渍摇滚音乐家将接触的早期朋克乐队视为他们接受的最重要的影响之一。

20 世纪 60 年代的旧金山和 80 年代的西雅图都是孕育年轻人愤世嫉俗音乐的温床。独立唱片公司 Sub Pop 以低廉的价格录制了西雅图许多车库乐队[3]的作品。许多这样的乐队陆续获得了国际赞誉和主要唱片公司的合同,最著名的有 Melvins、绿河乐队(Green River)、蜜浆乐队(Mudhoney)、音乐花园(Soundgarden)、Malfunkshun 和 TAD,当然最重要的是涅槃乐队,其主唱科特·柯本(Kurt Cobain)是那一代人的代表。

涅槃与珍珠果酱等乐队结合了吉他失真、痛苦的人声和发自内心的、充满焦虑的歌词,赢得了迅速增长的听众,之后转战各大唱片公司,发行了数百万张畅销专辑。随着媒体的传播,油渍摇滚成了一种国际时尚,美国各百货公司很快就有了一些油渍摇滚服装的仿制品,如法兰绒衬衫、保暖内衣、战斗靴和毛线帽,深受西雅图的各个乐队及其粉丝的追捧。

最终,成也萧何,败也萧何,油渍摇滚的衰落部分是因为 1994 年科特·柯本的突然离世,也部分因为

[1] 〔美〕乔伊纳. 美国流行音乐(第 3 版)[M]. 鞠薇 译,北京:人民音乐出版社,2012.
[2] 详细了解英国朋克音乐可以观看以下几部音乐纪录片:《Punk inLondon》(1977)、《Punk in England: British Rock》(1980) 和 《Punk: Loud and Live in London》(2019)。

[3] 车库摇滚是早期摇滚音乐的一种风格,指那种原创的、未经太多加工或修饰的、充满激情和活力的摇滚音乐,简单粗糙却更显纯粹。1963 年至 1967 年间车库摇滚开始风靡美国和加拿大。在 20 世纪 60 年代,车库摇滚还没有被定义为一种单独的音乐风格,因此没有具体名称。在 20 世纪 70 年代早期,一些摇滚评论家事后定性它是早期的朋克摇滚。

西雅图其他乐队令人失望的唱片销量，他们中再没有人成为下一个油渍摇滚巨星。尽管如此，油渍摇滚在把另类摇滚推向主流流行音乐方面发挥了巨大的作用。

关于生与死的思考——金属和哥特

■ 进击的重金属

重金属（heavy metal）来自美英两国白人、中产阶级下层聚集的工业城市，在某种程度上反映了当年年轻人悲伤、愤怒和被束缚的精神状态。大卫·李·乔伊纳进一步分辨了美英两国重金属乐队的区别："美国的重金属乐队往往参照恐怖电影，强调暴力和血腥。英国重金属乐队则经常借鉴英格兰和凯尔特人的口头传说，一种哥特式的恐怖风格（涉及黑暗城堡、巨魔和神秘学等）。"

新西兰作家尼克·博林杰明确指出："金属音乐最初只有一种金属音乐，即重金属音乐。……现在不夸张地说，至少有几百种金属音乐类型：速度金属、激流金属、工业金属、民谣金属、黑色金属、厄运金属。黑色金属还有自己的子类型，如旋律黑色金属、交响黑色金属、吸血鬼黑色金属等。此外还有凯尔特金属、幻想金属、巨魔金属、维京金属，别忘了还有碾核金属。"

在当今的美国，重金属似乎是一种僵尸般的或不复存在的音乐类型。对许多人来说，金属音乐指的不外乎是20世纪80年代主导唱片销售和电台播放的音乐类型，或者70年代第一次被定义为这种风格的经典乐队。当金属音乐被90年代初的油渍摇滚取代时，这种音乐类型似乎已经消亡。然而，正如Jeremy Wallach所著的《金属统治全球：重金属遍地开花》（*Metal Rules the Globe: heavy metal music around the world*）一书所表明的，重金属仍然是一种重要的、活跃的、创造性的音乐风格，在美国以外有着迅速扩充的追随者。

有这样一个笑话："我听各种类型的音乐，除了重金属——因为重金属有毒。"

重金属音乐是真的"有毒"。芬兰力量金属乐队"灵云"（Stratovarius）的经典名曲《永远》（*Forever*），堪称金属版《游子吟》，所谓铁汉柔情，肝肠寸断，最是催人泪下。歌词大意如下：

> 我蠢立在黑暗中
> 生命中的寒冬骤降
> 追溯童年
> 那些我还记得的日子
> 哦，那时我多么幸福
> 无忧无虑
> 漫过绿色田野的
> 是我眼中灿烂的阳光
> ……
> 四处飘零
> 我是风中的灰尘
> 是划过北方天空的流星
> 孤苦无依
> 我是拂过树梢的风
> 你是否会永远等着我
> 你是否愿意永远等我

该乐队对管弦乐队和合唱团的使用也彰显了其交响金属的倾向。

■ 重装上阵！金属音乐的特征

重金属可能是西方文化中最被误读和曲解的音乐风格。从这个词的广泛误用，到歌迷、记者和音乐家坚持己见，似乎有数百种不同音乐风格的乐队都被纳入了它的范畴之内，"重金属"这个概念几乎在它所到之处都会引起争论。

重金属起源于20世纪70年代的硬摇滚（Hard

Rock）音乐，在整个80年代和90年代早期蓬勃发展。它几乎只使用鼓、电吉他和电贝司演奏，尽管合成器和原声吉他曾是其历史上流行的伴奏乐器。在此基础上，重金属显然表现出20世纪70年代硬摇滚的基本特征，尽管它一般速度更快，且更具攻击性。它还具有更大程度的吉他失真，且经常依靠金属般的声音产生出粗野的质感。当然，重金属音乐中也存在蓝调和朋克音乐的元素，蓝调的影响通常在吉他即兴演奏和独奏中听到，而朋克音乐的特点则表现在歌曲的速度和音乐的叛逆性上，有时甚至听上去有暴力倾向。

美国网络音乐播主兼音乐评论家普雷斯顿·克拉姆（Preston Cram）的观点是，尽管“金属”和“重金属”这两个名称是经常被通用，但它们其实不能互换；它们不是同一种音乐——“金属”并不是“重金属”的简单缩写。❶ 重金属是真正的“金属音乐”的第一种形式，这个名称应该保留它初创时个性鲜明的音乐类型；金属是广泛的音乐类别，后者重金属是这个音乐类型中更小更具体的子流派。

重金属的典型特征是高亢而纯净的人声，尽管也存在相当多粗野的男中音。重要的是，重金属在结构层面上必须是有旋律的，属于流行音乐的一种形式。重金属歌曲通常遵循ABABCBB模式，其中A是主歌（verse），B是副歌（chorus），C是桥接❷（bridge）；或者几乎总是吉他独奏。与通俗风格一样，这些歌曲的特点是令人难忘的合唱和突出的、反复出现的器乐旋律。

与理解什么是重金属同样重要的是，必须理解

什么不是重金属。在乐器方面，重金属不使用交响配乐或合成器。它不包含古典音乐的影响，也不包括歌剧风格的声乐。重金属音乐并不以拉丁节奏或南美民间乐器为特色。它不使用任何类型的音乐采样❸（music sampling）或转盘❹（turntables）。重金属不使用嘻哈音乐的演唱方式，也不使用类似死亡金属、黑色金属和一些鞭打金属的那种粗糙、刺耳的歌唱；而且它不具备工业节奏（industrial rhythms）或其他高强度使用合成器的音乐特点。

■ 重金属与相关流派

值得注意的是，重金属和与其密切相关的音乐风格之间几乎没有明显的区别。完全可以将所有这些歌曲和专辑排列起来，形成从一个金属子类到另一个金属子类，再到另一个金属子类的连续的音乐“光谱”。最大的灰色地带存在于重金属和速度金属之间。此外，重金属与厄运、鞭打金属、欧洲力量金属和早期前卫金属有相当程度的重叠。重金属和黑色金属❺（black metal）之间也有一个微妙但历史意义重大的联系。由于这个原因，许多专辑可以同时归入多个金属子流派，或描述为各种融合标签。

绝大多数重金属专辑都是在1980年至1992年间发行的。不过这种风格自2008年以来出现了令人瞩目的复兴，并被准确地称为“传统重金属的新浪潮”（new wave of traditional heavy metal，NWOTHM）。

如前所述，金属是一种音乐类型，而重金属是金

❶ 见Cram P. The History of Heavy Metal Part I: The Difference Between Metal and Heavy Metal[EB/OL]. https://ironskullet.com/2017/10/30/the-history-of-heavy-metal-part-i-the-difference-between-metal-and-heavy-metal/, 2017-10-30.
❷ 流行歌曲中的桥接（包括过门和间奏）都指的是乐器的演奏，过门偏向于短小的衔接乐句，而间奏则是比较完整的、多个小节的段落演奏。大多数歌曲包含若干主歌、副歌和桥接的组合，组合成一个整体的歌曲结构。词曲作者常常把最朗朗上口的音乐思想放在副歌中，把最能引起共鸣的抒情思想放在主歌中。而桥接部分为作曲者提供了在歌曲中插入音乐节奏变化的机会。
❸ 在音乐中，采样是将一段录音的一部分（或样本）重新用于另一段录音。样本可以包括诸如节奏、旋律、语音、声音或整个音乐段落之类的元素，并且可以分层、均衡、加速或减速、重编、循环或其他方式操纵。它们通常使用硬件（采样器）或软件（如数字音频工作站）进行集成。
❹ 这是一门混音技术，控制音频以创造新的音乐、音效、混音和其他创造性的音乐和节拍，通常使用两个或更多的唱盘机（turntable）和配备平滑转换机的DJ混音器。
❺ 根据英文维基百科，黑色金属是重金属音乐的一个极端亚流派。常见的特点包括急促的节奏、尖锐的歌声、用颤音弹奏严重失真的吉他、低保真录音、非传统的歌曲结构，以及强调气氛。表演者经常以僵尸面目示人并采用假名。

属之下一种特殊的子类，与鞭打金属、死亡金属等并列，而且重金属是第一种真正的金属音乐。把所有形式的金属称为"重金属"跟把它们都称为"黑色金属"一样无厘头。用"重金属"这个词来描述不同甚至不相关的音乐风格，就是在忽视这些作品的创新价值。

总之，早在40年前，随着金属音乐的迅速演化，其众多子流派之间就有了明显的区别，绝不能把不同音乐风格的金属乐队都统称为"重金属"。

■ 必须了解的重金属乐队及其代表作

除了20世纪80年代黑色安息日（Black Sabbath）、犹大神父（Judas Priest）和铁娘子❶（Iron Maiden）的作品之外，真正重金属音乐的核心作品还包括：1983年的迪奥乐队（Dio）的《神圣潜水员❷》（Holy Diver），接受乐队（Accept）的《把球砸到墙上》❸（Balls to the Wall），装甲圣徒（Armored Saint）1984年的专辑《圣徒的征程》（March of the Saint），萨瓦塔奇乐队（Savatage）1985年的专辑《夜的力量》（Power of the Night）。这些乐队后来分别演变成了力量金属❹和前卫金属❺。事实上，如果有一

❶ 另"铁娘子"狭义上是指在政治、经济上有显著国际社会影响力的女强人；广义上还包括文化教育、慈善事业、影视荧屏、甚至军事等领域的女性杰出人物。第一位获得"铁娘子"绰号的是第49任英国首相玛格丽特·希尔达·撒切尔，她于1975年出任保守党党魁，并以其强悍作风获此绰号。而"铁娘子"乐队恰巧也是于1975年成立，应该是受其启发而命名。

❷ 迪奥乐队1983年首张专辑，其中有一首同名歌曲。乐队主唱罗尼·詹姆斯·迪奥自己解释道："《神圣潜水员》真的在讲述一个基督人物，他在另一个世界而不是地球上，显然他做的事情和我们在地球上经历过或应该经历的完全相同——为人类赎罪，这样人类才能被净化而重启，然后开始沿着正确道路生存发展。"

❸ 根据剑桥词典网络版，"balls-to-the-wall"在美国俚语里表示宣泄极度愤怒的情绪，这与该歌曲的歌词对应。

❹ 力量金属（power metal）是一种将传统重金属（traditional heavy metal）与速度金属（speed metal）结合起来的一种重金属子流派，通常有交响音乐的背景。一般来说，力量金属的特点是，与极端金属中普遍存在的沉重和不和谐相比，力量金属具有更快、更轻和更激昂的声音。力量金属乐队通常有圣歌般的唱段、以幻想为基础的主题和强大的合唱，从而创造出戏剧性和情感上"有力"的音乐。

❺ 前卫金属（Progressive metal，有时简称prog metal）是一种广泛融合重金属和前卫摇滚的音乐流派，将前者的"侵略性"、放大吉他驱动的声效与后者更具实验性、理智性或"伪古典"的特点相结合。

部作品最能准确地代表重金属，那就是《夜的力量》。

重金属专辑的封面一般都非常有视觉冲击力。《神圣潜水员》引人注目的专辑封面由迪奥乐队主唱罗尼和他的妻子兼经理人温蒂设计，兰迪·贝雷特（Randy Berrett）负责插图。装甲圣徒乐队（Armored Saint）的专辑《圣徒的征程》的封面、封底也都是这种戏剧性的风格。

■ 重金属的文化意义

20世纪80年代，重金属音乐人和歌迷受到了严厉的批评。政治和学术团体纷纷指责重金属音乐及其歌迷导致了从犯罪、暴力泛滥到沮丧和自杀率升高等一切后果。但重金属音乐的捍卫者指出，没有证据表明重金属对疯狂和恐怖的探索造成了这些社会弊病，而且重金属音乐也一直比评论家们喜欢承认的更加多样化和富有艺术品位，重金属乐队的成员不是暴力分子，更不是恐怖分子。

如果不是暴发了新冠疫情，举世闻名的瓦肯露天音乐节❻应该于2020年7月30日至8月1日举行。这个重金属音乐节从1990年开始，最初是一个圈内人的聚会，但它现在早已成为主流音乐活动，吸引了各行各业的粉丝。但当在20世纪七八十年代重金属第一次作为一种流派出现时，对普通市民来说，重金属音乐的粉丝是一道带有挑衅性的风景，他们醒目的长发、全黑的衣服、缀满饰钉的手镯和恐怖图案的纹饰，这一切吓坏了普通大众。那时重金属被认为是在美化暴力、毒品和恶魔撒旦。重金属最初被工人阶级的孩子们所接受，后来来自保守家庭的年轻人也很快意识到听金属音乐是让他们父母抓狂的好办法。而这些"金属脑袋"（metalheads，指金属音乐的狂热歌迷，

❻ 瓦肯露天音乐节（Wacken Open Air festival）是一个重金属音乐节，自1990年以来每年8月的第一个周末在德国石勒苏益格-荷尔斯泰因的瓦肯村举行。几乎所有硬摇滚和金属的类型都有参演。它现在是世界上最大的重金属节之一，也是德国最大的露天音乐节之一。2011—2018年，参会人数约为85 000人，其中75 000人是付费观众。

图 3-3）则因为被视为"街区里的坏孩子"或"总是惹爸妈警告的坏孩子",反而大受同龄人欢迎。

图 3-3　街头的"金属脑袋"女孩儿们

金属风格音乐是对全球化力量的回应,拒绝"新的全球资本主义秩序",同时反对"基于种族、宗教或地方的狭隘原教旨主义"。在挪威,黑色金属逐渐摆脱了原有比较极端的政治性话题。总之,重金属已经从英国后工业社会的一种小众品位,逐步占领美国工人阶级社区以至全球。对于来自不同文化、宗教和种族背景的人来说,重金属能够使世界各个角落的歌迷和音乐心心相印。重金属与各国当地音乐混合后,尽管影响很小,但由于音乐的流行性或差异性,它们都为当地的流行音乐产业提供了强大的生命力。

直到今天,重金属仍然是许多人争取权利的工具。例如,所有的女性乐队,或来自坦桑尼亚、伊朗或印度尼西亚的团体,都会通过这种音乐找到一种强有力的表达方式。

■ 重金属的行将就木和涅槃重生

对于经典的重金属来说,该运动的许多教父都已经 60 多岁了,有些接近 70 岁,其中包括犹大神父和黑色安息日的成员。几位硬摇滚和金属名人罗尼·詹姆斯·迪奥（Ronnie James Dio）、A.J.佩罗（A.J.Pero,Twisted Sister 乐队成员）、杰夫·汉尼曼（Jeff Hanneman,杀手乐队成员）、莱米（Lemmy）和菲尔·菲利·泰勒（Philthy Animal,Mötorhead 乐队的鼓手）相继去世。有些重金属乐队的演唱会销售仍然强劲,其他则日薄西山。金属音乐销量整体下滑,因为在过去的十年里,《公告牌》排行榜、广播电台和音乐奖一直被软绵绵的通俗歌曲和流行摇滚所占据。

"乳齿象"乐队（Mastodon）的吉他手布兰特·辛德斯（Brent Hinds）已经"厌烦了玩重金属"。犹大神父乐队的主唱罗布·哈尔福德（Rob Halford）也抱怨说:"现在人们听音乐的方式不同了。他们没有时间坐下来把唱片放好,然后听上个 30 分钟……大家都是这里 3 分钟,那里 3 分钟,像我一样发短信和查看 Instagram。……我不知道谁会是下一个重量级的金属乐队。"

五指死亡拳乐队（Five Finger Death Punch,图 3-4）的吉他手 Zoltan Báthory 告诉《观察家报》:"每个流派都有一个循环。金属和硬摇滚已经经历了不同的阶段,我想我们会再次经历这些阶段……在 20 世纪 80 年代,硬摇滚和重金属成为人们关注的焦点,可能是当时最重要的流派。这是一种反叛的声音,一个新的年轻一代反对建制的声音,最终成为一个充满激情的运动,享有这么多的追随者。那时候,就在突然之间,一些年轻的、长发的、有文身的家伙变得非常受欢迎,卖出了数百万张唱片。"

图 3-4　五指死亡拳乐队的主唱伊凡·穆迪
（Ivan L. Moody）

当金属在 20 世纪 80 年代成为主流，而那些华丽金属❶乐队把它的特征改成更符合通俗口味时，这一流派就开始失去它的优势。当时说唱音乐取代了金属对反叛精神的号召力，并引发了 20 世纪 90 年代末和本世纪初备受诟病的"新金属运动"❷（Nu Metal Movement）。自那时起，黑色金属、民谣金属和交响金属井喷，以及硬核金属❸（Metalcore）崛起，经典金属乐队回归并重新演绎他们的遗产。不过近年来，尽管有许多新鲜的金属乐队能够上榜，但是金属音乐的光环已经再次开始暗淡。

当然，金属音乐并不是完全消失了。就其子流派的数量而言，这一体裁可能是最丰富的，各种中游水平的乐队，如外围乐队（Periphery）、男爵夫人乐队（Baroness）和幽灵乐队（Ghost），加上新兴的 djent❹ 子体裁中的那些高技派乐队，都赢得了评论界的赞誉，收获了不错的销量。

年轻的金属乐队生存的一个很显然的关键制约因素就是现金的匮乏。唱片公司的预付款和巡演预算都有所下降。各大唱片公司希望获得更大的收益份额，而流媒体的服务对独立艺术家来说仍然不太有利。

"就目前的情况来看，虽然我们是最成功的极端金属乐队之一，但我们发现，要走出去谋生越来越困难了。你注意到区别了……一切都和以前不一样了。我想我们大家谈论的最后一个重要年份是 2008

年，那时候金属界的人会说他们刚刚买了一辆跑车，或者马上要出去举办大型演出。"金属乐队污秽摇篮（Cradle of Filth）的主唱丹尼·菲尔斯（Dani Filth，见章前插页）告诉《观察家报》。他还说："如果巡演能赚钱，那么我们就需要将业务拓展到俄罗斯、中国和东欧，因为这些国家正开始接受金属音乐。"

■ 重金属的乐园：斯堪的纳维亚三国

如今，重金属流派在其诞生地英国和美国的后工业化地区的影响力较小，但在斯堪的纳维亚国家（指芬兰、瑞典、挪威）仍然兴旺，这些国家以相对富裕、健全的社会保障体系和令人艳羡的高品质生活而著称。

有人会说，重金属的情感黑暗面与北欧漫长而寒冷的冬夜完美匹配，而重金属的狂暴和一些歌词的暴力倾向与斯堪的纳维亚的海盗和异教历史产生了共鸣。比如挪威，经常被外人调侃是一个完全没有幽默感、极度压抑的社会，对于当地那些"朴素、关心、虔诚、坚信社会民主"的人们来说，金属可能反而是他们所处的富裕社会的必然产物，更是对特权阶层的文化反击。

有研究发现，一个国家重金属流行程度与其人均财富多寡和富裕程度有关，也就是人均重金属磁带（或唱片、CD）的数量与其人均经济产出、创造力水平和创业精神、拥有大学学位的成年人比例以及人类发展总体水平、幸福感和生活满意度高度正相关。

来自英语世界以外（比如芬兰和挪威）的金属乐队通常以一种异国情调的形象推销自己，这种方式依赖于对北欧荒野的浪漫主义幻想和对其极寒、长夜漫漫和压抑的刻板印象，使他们的地方特色正好作为音乐背景。互联网和社交媒体的快速发展无疑帮助这些乐队接触到了全球听众。

芬兰有国宝级哥特金属乐队夜愿（Nightwish）、哥特摇滚/哥特金属乐队 HIM、旋死乐团、博多之

❶ 有时候也被称作长发金属（Hair Metal）或流行金属（Pop Metal）。

❷ 新金属风格（Nu metal，有时写作 nü-metal）是另类金属的一个子流派，它将重金属音乐的元素与其他音乐流派的元素相结合，如嘻哈、另类摇滚、放克、工业音乐和油渍摇滚。新金属风格在 20 世纪 90 年代末开始流行，著名的乐队和艺术家有 Korn、Limp Bizkit and Kid Rock。在 21 世纪 10 年代，有一个新金属复兴运动，许多乐队结合了新金属与其他流派（例如金属硬核和死核）。新金属风格受到了许多重金属粉丝的批评，经常被贴上"超市内核"（mallcore）等贬义词的标签。一些新金属音乐家不认为自己的音乐属于重金属，而有些其他新金属音乐家则拒绝把自己归为"新金属"这个流派。

❸ Metalcore（金属硬核）是一种融合了极端金属和硬核朋克（hardcore punk）元素的音乐流派。

❹ Djent（也称为 Djent metal）是前卫金属的一个子流派。其声音特征是高增益、高失真、手掌静音（palm-muted）和低音吉他。"djent"这个名字是这种音乐的拟声词。

子（Children of Bodom）乐队等。另外挪威黑色金属也自成一派。

■ 铿锵玫瑰：哥特金属

哥特金属是金属音乐的一个重要子类，颇受中国乐迷的喜爱。它起源于 20 世纪 90 年代中期的欧洲，作为融合了厄运金属和死亡金属的分支。当代主力乐队除了夜愿，还有荷兰的诱惑本质（Within Temptation）、Epica（图3-5）和 The Gathering，意大利的 Lacuna Coil 等。

歌迷和媒体对哥特金属的定义经常争论不休。一些歌迷和音乐家对哥特风格有一个特定的观念：基于哥特小说，并和哥特摇滚在美学上相通。其他歌迷则否认这些标准，并把任何由女性领唱的金属乐队都归为哥特金属。

图 3-5　Epica 乐队在演出中，左为主唱西蒙妮·西蒙斯（Simone Simons）

哥特金属在抒情方面通常有两个明显的特征：声乐部分是双重唱——咆哮男声和女歌手（也称为"美女与野兽组合"），或一个以歌剧美声唱法为基调的女歌手；乐器在很大程度上是基于使用现代键盘和曲调各异的吉他，并倾向复杂的音乐结构。哥特金属经常像死亡金属一样具有攻击性和快节奏，而有时则像厄运金属一样缓慢而沉重。

哥特金属的歌词一般围绕以下几个主题：死亡和痛失亲人、爱、绝望、空虚和宗教。哥特乐队也讲述浪漫和幻想故事，但往往以悲剧结束。歌词所描绘的背景通常是在新世纪❶（New Age）或中世纪黑暗时代（Dark Ages），但也可以是维多利亚时代、爱德华时代、罗马时代或当代。哥特金属乐队的专辑通常不会简单收录互不相干的单曲，他们宁愿创作概念专辑，所有歌曲首尾连贯、一气呵成，激励人们去完整欣赏整张专辑来理解整个故事，而不仅仅是单独挑着听某些歌曲。聆听哥特金属专辑的体验往往类似于在剧院欣赏一部悲剧。

如泣如诉的 R&B 和灵魂音乐

■ 节奏与布鲁斯

R&B 代表节奏和布鲁斯（Rhythm And Blues），是 20 世纪 40 年代起源于美国非裔文化的音乐流派，不过这一流派已经发生了很大的变化。目前占主导地位的 R&B 音乐应该叫作"当代 R&B"（contemporary R&B），是通俗、嘻哈和放克❷音乐的结合。然而，这并不意味着它不能接受其他音乐风格的元素。

在 20 世纪 50 年代早期，R&B 被用来称呼蓝调音乐，到了 50 年代中期，它包含了电音蓝调（electric blues，指使用电子放大乐器的蓝调）、灵魂音乐或福音这些音乐风格。在 20 世纪 60 年代，摇滚音乐也曾经短暂地被称为节奏和布鲁斯。在 70 年代这个词的意思又变了，它被用来形容灵魂和放克音乐。80

❶　此处"新世纪"是指 20 世纪 70 年代在西方世界迅速发展起来的一系列精神或宗教信仰和实践。

❷　放克音乐（funk）：放克是一种美国的音乐类型，起源于 20 世纪 60 年代中期到晚期，非裔美国人音乐家将灵魂乐、灵魂爵士乐和 R&B 融合成一种有节奏的、适合跳舞的音乐新形式，BPM 约在 120 拍以下，也被认为是迪斯科的前身。

年代，"当代 R&B"被引入这个范畴。

R&B 从 20 世纪 90 年代开始风靡全球，在 2004 年，超过四分之三的荣登 R&B 排行榜的歌曲也同时出现在《公告牌》热门歌曲 100 强的排行榜中。全球公认的最受欢迎的 R&B 女艺术家包括惠特尼·休斯敦、玛丽亚·凯莉（图 3-6）和碧扬赛等。

随着时间的变化，R&B 音乐的听众群也不断变化。与过去主要针对非裔美国人不同的是，它现在已经成为一种被所有种族和年龄的人所接受的流派。R&B 音乐录影带和歌词帮助塑造了世界上许多国家的流行文化。然而，一些歌词和音乐视频被发现有冒犯和歧视的嫌疑。

图 3-6　R&B 天后玛丽亚·凯莉

刚开始时，R&B 音乐融合了爵士乐和蓝调的风格，也会有一些摇滚乐的调调。R&B 的一个显著特点是主要使用低音吉他和大量的五声音阶[1]（pentatonic scales）。与它有类似的特点的其他音乐流派还有放克和嘻哈音乐，大多也是与非裔文化有

关。R&B 音乐旋律优美，节奏平稳，歌词通常是感性的，内容主要集中在爱情等方面。

随着时间的推移，R&B 已经发展成为一种既强调演唱又注重配乐的音乐类型。与大多数其他主流音乐一样，R&B 音乐家们通过技术创新使其乐器和演唱多样化。当代 R&B 艺术家，如德雷克（Drake）、克里斯·布朗（Chris Brown）、约翰·雷金德（John Legend）、阿丽亚娜·格兰德（Ariana Grande）和法雷尔·威廉姆斯（Pharell Williams）一起推动了这些演变。

顺便说一下，经典风格的"种族音乐"后来被标记为 R&B，这要归功于著名的音乐记者和制作人杰瑞·韦克斯勒[2]（Jerry Wexler）。

■ 灵魂音乐

灵魂音乐（Soul）起源于孟菲斯，流传于美国南部。自 20 世纪 50 年代以来，福音音乐与 R&B 结合产生的灵魂音乐对艺术家产生了不可估量的影响。它与 R&B 有很多相似之处，但主要使用了很多福音乐器（主要包括小号和萨克斯管，还有鼓、吉他和钢琴），并且特别强调人声。它既有世俗的主题，也有宗教的主题。

灵魂音乐有助于那些患有慢性头痛和偏头痛的人减少头痛的频率和持续时间，据说也可以抚慰心灵，增强免疫力。聆听或演唱灵魂音乐也适合减轻压力水平，这对听者的整体健康非常有利。

早期的灵魂音乐艺术家包括小理查德（Little Richard）、阿瑞莎·富兰克林（Aretha Franklin，图 3-7）和雷·查尔斯（Ray Charles）。

[1]　五声音阶是每八度有五个音符的音阶，而七声音阶是每八度有七个音符（如大音阶和小音阶）。五声音阶是由许多古代文明独立发展起来的，至今仍在各种音乐风格中使用。五声音阶有两种类型：有半音的音阶和没有半音的音阶。

[2]　杰瑞·韦克斯勒（1917—2008），音乐作家，后来成为音乐制作人，是 20 世纪 50 年代至 80 年代音乐界的主要参与者之一。他创造了"R&B"一词，并参与签约和制作了许多当时最伟大的作品，包括 Ray Charles、奥尔曼兄弟（the Allman Brothers）、克里斯·康纳（Chris Connor）、阿瑞莎·富兰克林（Aretha Franklin）、齐柏林飞艇、威尔逊·皮克特（Wilson Pickett）、Dire Straits、Dusty Springfield 和鲍勃·迪伦。韦克斯勒于 1987 年入选摇滚名人堂，2017 年入选国家 R&B 名人堂。

一般 R&B 歌手也兼唱灵魂音乐，不过由于文化差异过于悬殊，原汁原味的 R&B 和灵魂音乐在中国始终比较小众。少数当代欧美知名 R&B/ 灵魂歌星如亚瑟小子（USHER）、R. Kelly、Janet Jackson 和玛丽·J·布里奇（Mary J Blige）等在中国有相对较多的拥趸（部分是因为他们跨界通俗或嘻哈），更早期"灵魂女王"阿瑞莎·富兰克林在中国则被敬而远之。

图 3-7　"灵魂女王"阿瑞莎·富兰克林

想说爱你不容易：嘻哈与说唱

20 世纪 90 年代末以来，在全世界所有流行的媒体和娱乐中都可以找到说唱和嘻哈的影响，其对现代文化的渗透超出了所有人的预期，并持续改变着从商业广告到政治的各个领域。

■ 说唱与嘻哈不能混为一谈

我们首先必须明确说唱和嘻哈的区别（表 3-2）。有人坚持认为嘻哈是一种不同于说唱的音乐风格，他们认为嘻哈音乐有一个特殊的节拍，经常在均等的音节（equation）中引入抓挠❶（scratching）和采样（samples）。另一些人则声称，融合了灵魂音乐或重金属的说唱永远不能被归类为真正的嘻哈。

❶　一种嘻哈音乐技术，通过在唱机的唱针下手动快速地拉和推一张唱片，用转盘产生音乐特效。抓挠通常被认为是由 Grand Wizzard Theodore 在 1975 年发明的。

表 3-2　嘻哈与说唱对照表

	嘻哈（Hip Hop）	说唱（Rap）
文化起源	起源于 20 世纪 80 年代初纽约的布朗克斯区，通常与贫困的非裔和拉丁裔少数民族社区有关	20 世纪 80 年代末 90 年代初起源于美国中西部和南部
基本要素	说唱、DJ、涂鸦和霹雳舞。其他还包含生活方式，如服装和俚语、口技	押韵的歌词配合音乐节拍
内容主题	通常包括诙谐、诗意与谐音和押韵的文字游戏。表现社会现象，如财富、贫穷、奢侈、政治，以及"不检点"的生活方式等	
风格起源	源于孤立的老派的放克 / 灵魂 / 爵士的录音片段，这些音乐常用于家庭聚会的舞蹈伴奏，人们可以和着音乐吟唱自己编的押韵诗句	贫民区的街头文化
典型乐器	麦克风、转盘机、合成器、鼓、贝斯	
曲调	从快节奏和摇摆，到慢节奏和喧闹，在这两者之间变来变去	通常结构更严谨
舞蹈	经常用作复杂舞蹈（如"霹雳舞"）的背景音乐	包括电臀舞（Twerking）、街舞（Jerkin'）、Nae Nae 舞❷、Yeet 舞、旷课舞（Crunk）等
当红歌手	Kanye West、Common、Wu-Tang Clan、Notorious B.I.G.、Dr. Dre、Snoop Dogg、Nas 等	Eminem、50 Cent、Lil Wayne 等

❷　一种嘻哈舞蹈，将一只手臂放在空中，左右摇摆。

不过更多的人同意说唱（rap）是一种流行音乐形式，源于嘻哈文化。在歌曲《嘻哈对说唱》(*Hip Hop Vs. Rap*)中，嘻哈元老 KRS-ONE 用经典格言总结了这一区别："说唱是你做的事，嘻哈是你的生活。"

说穿了，说唱是一种特殊的声乐表达方式，而嘻哈可以包括时尚、音乐、舞蹈（嘻哈舞蹈和霹雳舞等）、艺术（尤其是涂鸦文化）以及日常的生活方式和态度。总而言之，任何人都可以成为说唱歌手，但只有那些经历过"嘻哈"生活的人才能创作出这种类型的音乐，从而表达更深刻真实的嘻哈生活方式。注意，格莱美奖中嘻哈类是包括 R&B 和说唱这两个子类的。

通过学习押韵模式开始说唱并不难。这就是为什么现在似乎每个年轻人都是说唱歌手，但他们不可能都是真正的嘻哈艺术家。正如美国说唱歌手默斯（Murs）所说："你可以是一个说唱歌手，你可以是一个音乐家，你也可以是一个流行歌星，但这不能使你成为嘻哈一族，因为嘻哈是一种独一无二的文化。"

回首 20 世纪 90 年代初，你会注意到有一大堆超级热门的说唱歌曲，但它们并不都被认为是嘻哈。例如，"香草冰"（Vanilla Ice）的《冰宝宝》(*Ice Ice Baby*)非常畅销，但通常认为他实际上只是一个说唱歌手，一点也没有嘻哈的灵魂。同样，漂亮的白人女性伊姬·阿塞莉娅（Iggy Azalea）也不是地道的嘻哈一族，虽然她在社会上有着庞大的粉丝群。

嘻哈文化包含四个元素，即 DJ、唱念（MCing，rap 的替代术语）、涂鸦和街头舞蹈。20 世纪 80 年代，"普世祖鲁民族"❶提倡嘻哈音乐的第五个元素——

"知识"。从这个角度来看，嘻哈音乐有着深厚的文化底蕴，而说唱则是表面的和商业的。

但即使说唱音乐是出于商业目的，它也不一定是纯剥削性的或肤浅的，仍然可以以一种合乎道德、个性满足和回馈社区需求的方式来完成。此外，作为一种文化实践，嘻哈往往表现为一种社区活动，这使得它成为一个非常灵活且行之有效的使人们聚集在一起的黏合剂。

■ 嘻哈的"黑历史"

嘻哈起源于纽约市南布朗克斯区❷，它是拉美裔和非裔美国青年表达自己的一种方式，特别是针对法律机构（包括警察）的歧视现象。除了前述的说唱音乐等元素外，嘻哈运动的其他元素还包括口技（beat boxing）、嘻哈时尚（hip hop fashion）、街头生存智慧❸（street smart）、嘻哈亚文化的哲学知识以及嘻哈语言。

美国音乐史作家大卫·李·乔伊纳指出："嘻哈和说唱音乐经过不断传播，涵盖了多种价值体系和社会群体。起初它是作为一种表现自尊和逃避现实的音乐，之后成为一种社会愤怒的表达方式……"

嘻哈运动主要受克莱夫·坎贝尔（Clive Campbell）的影响。他是第一个在音乐中使用 DJ 打击乐器的人，通过反复实验引入了"搓盘"（scratching）和"吟诵"（toasting）。

说唱通常是自吹自擂，有时也会深入探讨社会问题。说唱往往是针对己方的竞争对手，寻求赢得社区听众的青睐并确立街头的优势。

说唱歌手艺名中的 Lil 现象

嘻哈音乐在 20 世纪 80 年代才开始商业化，尽管它

❶ 普世祖鲁民族（Universal Zulu Nation）是一个国际嘻哈意识团体，由嘻哈艺术家 Afrika Bambaataa 创立。该组织宣扬嘻哈音乐是为了维持"和平、爱、团结和快乐"的理想而创造的理念——首先是为了美国贫民区的非裔和拉丁裔人，最后是为了所有支持嘻哈文化的人，包括各种肤色、种族、宗教、国家和文化的族群。

❷ 南布朗克斯区（South Bronx）是纽约市布朗克斯区南部的一个地区，是传统的贫困区和非裔聚集区。作为嘻哈文化的发源地，南布朗克斯现在受到了大批企业家、房地产开发商和时尚潮人的青睐。

❸ 指具有应对城市环境中潜在的生活困难或危险所必需的经验和知识。

当时还没有被社会广泛接受。从那时起，它已经从单一种族的街头文化发展成一个被全球认可的音乐流派。

■ "DJ" 与 "MC" 的区别

MC 是"宗教活动的司仪"（Master of Ceremonies）的英文缩写，在嘻哈音乐中有特殊的定义。在嘻哈文化语境中，MC 可以被认为是说唱歌手（Rapper）的一种更高级的形式，大多数 MC 都是更"专业"的说唱歌手。MC 或 emcee 可以作为现场表演的主持人，负责暖场和解说，并以事先编写好的或临场发挥的自由式说唱（Freestyle）调动观众的情绪，使现场气氛高潮迭起。而一般的 Rapper 只关注表演或演唱本身，并不负责主持现场，也不会与观众不停互动，通常表演结束便转身退场。

MC 主持各种现场活动（如艾美奖颁奖典礼），他们在 open mic nights（开放式的现场表演，观众可以拿着麦克风上台演讲、朗诵或讲笑话等，即"开放麦"）、喜剧俱乐部拳击（或摔跤、搏击、格斗）比赛中介绍登台者。他们还在慈善活动和表彰仪式上担任主持人，甚至担任许多国家职能部门的礼宾官员。说唱歌手中同时可以担当 MC 的艺术家包括：Guru、Rakim、NaS、Big Daddy Kane、KRS-One、Eminem 等。

DJ 是唱片播放师（Disc Jockey）的英文缩写。而 Jockey 的原意是"赛马的骑师、驾驶员、操作工"。DJ 也称打碟人，主要是在私人聚会（如婚礼）、舞蹈俱乐部或夜总会播放音乐，负责把歌曲混音并重新编排；有时会是现场演出的主角。虽然 DJ 通常与现场演出活动或播音、录音工作有关，但不应与音乐制作人混淆，尽管他们的工作有一些相似之处。有时 DJ 也可以作为编配人员和他们支持的艺术家一起巡演。在过去的几年里，有一些成功的 DJ 与 MC 联袂的演出团体，包括 Pete Rock 和 CL Smooth、DJ Premier 和 Guru、Eric B 和 Rakim，以及 Kool G Rap 和 DJ Polo。

简而言之，MC 主要靠耍嘴皮子表演，就是台上拿话筒"控场"的，靠的是即兴发挥的说唱能力；而 DJ 则是在转盘机上展示创造力，把歌曲和音乐混编在一起，从而让观众大饱耳福。

■ 嘻哈音乐的特征与分支

嘻哈音乐进一步降低演唱的难度，不需要音高、音域和肺活量，只需要音准，甚至现在嘻哈只需要掌握节奏。有人批评嘻哈不是真正的音乐，而只是一种文化现象，顶多是"配乐脱口秀"。新西兰音乐评论家尼克·博林杰尖刻地指出："嘻哈音乐取代了乐队中的人员构成，将歌手的角色抽象化，几乎没有可识别的旋律。"所以难怪在英语里"歌手"（singer）和"说唱歌手"（rapper）是两回事，一般著名的说唱歌手都头戴"歌手"和"说唱歌手"两顶帽子。另外说唱也一般不需要合唱技巧，所以说唱组合团体相当罕见，大多数说唱歌手都是独唱艺术家。说唱是普通人逆袭的最佳途径，它不需要传统音乐基础，纯靠天赋就行（当然必须是非裔），靠后天刻苦磨炼也行（如 Eminem）。

嘻哈已经有了很多分支，比如觉醒说唱❶（conscious rap）、街斗说唱（battle rap）、旷克（crunk）❷、Snap❸、Trap❹音乐和西海岸嘻哈。然而，

❶ 觉醒说唱，有时被称为政治说唱，是嘻哈的一种亚流派，其特点是内容涉及社会问题，并呼吁政治和社会行动。一些觉醒说唱艺术家旨在提高对社会问题的认识，让听众形成自己的观点。觉醒嘻哈的共同主题包括非洲中心主义、宗教、厌恶犯罪和暴力文化或描绘普通人的斗争。大多数说唱歌手并不局限于只制作"觉醒"风格的嘻哈音乐。

❷ Crunk 也是南方嘻哈的一个亚流派，兴起于 20 世纪 90 年代初，在 21 世纪获得了主流音乐的认可。Crunk 经常是快节奏的、更趋向舞曲和俱乐部风格。

❸ Snap（也称铃声说唱或快拍）是一种源自 Crunk 的嘻哈音乐的子流派，起源于 21 世纪初期的美国南方亚特兰大西部的班克海德。在整个 2005 年，它获得了主流流行的地位，但此后不久便有所消沉。

❹ Trap 是嘻哈音乐的一个子流派，起源于 20 世纪 90 年代初的美国南部。

这一大类音乐仍然有一些共性的特点，如：沉重的低音线（bassline），每分钟70~100次的节奏，切分的鼓点（syncopated drum beats），和非常"痞"的歌词——可能是关于聚会、吹牛和互相吐槽，通常包括诗句、俚语和一些唱段。它们通常都有一个恒定的节拍，而且大多数说唱歌曲使用预先录制的背景音乐。

嘻哈文化中的常用词汇就集中体现了嘻哈音乐表演中的技巧和肢体语言的特征，这些词语在网上都能找到介绍，本书就不掠美了❶。其中有两个词语很有趣：一个是"punchline"，相当于相声里的"抖包袱"；而"battle"其实就是"斗歌 / 对歌 / 对决"或"街斗 / 磕舞 / 街头拼舞"的意思。在battle时，能"动口"的绝不动手，必须"动手"时也时刻保持安全距离，绝不能发生身体接触。看过中国电影《刘三姐》（1961）和美国电影《霹雳舞》（Breakin'，1984）的都能明白这种场面。这样看来嘻哈文化里的"Battle"就是干嘴仗，后来脱口秀表演也沿袭了这个术语，其实就是为了"拔份儿"。

图3-8　说唱歌手"battle"的场面

❶　嘻哈音乐的其他圈内常用词汇可以参见：国搜百科 . 除了 Skr，这些高级潮词你认识几个？ [DB/OL]. http://toutiao.chinaso.com/qb/detail/20180803/1000200033136531533281718454218904_1.html, 2018-08-03.

■ 嘻哈文化对青少年的影响

自20世纪70年代以来，嘻哈音乐为表达和解决社会不公提供了一个平台，有助于增强各社区少数族裔的自信心。嘻哈艺术家在引领时尚潮流方面也发挥了重要作用，特别是青少年纷纷用嘻哈服装和嘻哈范儿来表达自己（图3-9）。不过，嘻哈曾经一度被社会主流谴责。嘻哈文化经常被指责鼓励同性恋恐惧症和文化盗用，嘻哈音乐也往往使用淫秽和低俗的语言；某些嘻哈音乐的歌词和音乐视频宣扬对女性的物化和暴力犯罪；还有些歌词被认为是反白人和具有攻击性的，甚至鼓励歧视其他少数族裔（如亚裔）。

图3-9　典型的嘻哈手势

说唱音乐以充满俚语的歌词为特色，经常夹杂着"三俗"词语，这引起了家长、教育工作者和活动家的关注。心理学和公共卫生领域的研究表明，密切接触说唱视频，即使在控制其他不良影响的情况下，也对非裔美国未成年人的身心健康产生了负面影响。

■ 嘻哈引导的畸形消费主义

今天，嘻哈文化已经带动了数十亿美元的消费产业。几乎没有人在当时能预测到，40年前诞生于南布朗克斯暴乱废墟中的说唱音乐，会在一代人

的时间里登上《福布斯》杂志甚至《时代》杂志的封面❶，尽管其性别和种族关系在历史上一直是有争议的。嘻哈对炫耀性消费的关注，得到了成功创业的说唱大亨们的支持。通过多家媒体向消费者推销的"说唱生活方式"，主要是消费名牌服装、珠宝、汽车和白酒，而这些奢侈品通常由说唱大亨的公司销售。

嘻哈文化与"街头"和城市下层阶级联系在一起，然而最受欢迎的说唱歌手现在却是"休闲阶层"的一部分，是全世界时尚品位和潮牌的创造者。尽管说唱歌手通常都是从音乐生涯中获得财富的，但他们保持着一种"贫民区美学"（ghetto aesthetic）情调，将自身的风格和消费模式与非裔和拉美裔底层形象紧密联系起来。

自20世纪90年代初以来，大众对嘻哈文化的参与已经从关注文化创作转向关注消费。这一转变源于嘻哈音乐的变化，嘻哈音乐开始向美国更广大的白人受众进行大规模营销。随着20世纪90年代早期黑帮说唱（gangsta rap）的出现，掀起了一股商业化的热潮。现在主流嘻哈文化已经演变成主要针对年轻人和白人的营利行业，嘻哈文化场景中的大多数人都是消费者而不是从业者。

关于嘻哈音乐对当代文化的影响，本书在第15章还有进一步的补充论述。

■ Freestyle 到底是什么？

20世纪90年代末和21世纪初的斗歌场景从有组织的对阵扩展到任何地方，有抱负的说唱歌手会聚集在街角、户外场地，或者几乎任何能容纳一小群人的地方。那些能现场潇洒地展示"自由式说唱"（Freestyle）技巧的说唱歌手更容易"赢得尊重"。

英文版维基百科这样定义"自由式说唱"："是一种即兴创作的表演风格，是街头 Rap 的重要特征，有或没有乐器的节拍伴奏都可以，其歌词不是事先编写好的，没有固定的主题和结构，而且是当场即兴创作的。与它类似的其他即兴音乐类型有爵士乐等。"

但这个解释会误导大众，造成很多人认为自由式说唱（Freestyle）完全是当场即兴发挥（创作）的。但实际上你在电台听到的80%~90%的 Freestyle 是靠提前写作和记忆的。更常见的情况是，说唱歌手会把提前准备好的歌词与现场的即兴发挥结合起来。

洛杉矶说唱歌手迈克尔·特洛伊（即"Myka 9"）回忆说："我之前没有听到有人把即兴发挥的说唱称为'freestyling'，直到我和我的队友们重新定义了'freestyling'这个词。……我小时候从滑板、BMX❷和看奥运会选拔赛之类的活动中发现了'自由式'（freestyling）这个词。于是我就想，好吧，就是这样。它更像是你的艺术的一种自由表达，它是一种'freestyle'。所以我把说唱叫作'freestyle'，没想到它就这么流传开来，然后在东海岸也开始流行起来。"

在《如何说唱》（How to Rap）一书的采访中，嘻哈先驱"大爹凯恩"（Big Daddy Kane）则有另一套说法：

"在80年代，当我们说自己写了一个自由式说唱，这意味着你写的韵文是不拘一格、没有套路的。其实就是没有主题，既不是关于女人的故事，也不是关于贫穷的故事，基本上是一首顺口溜儿，只是在吹牛皮。所以没有什么真正意义上的风格，这就

❶ 详细报道请参阅以下资源：
Greenburg Z. O. Artist, Icon, Billionaire: How Jay-Z Created His $1 Billion Fortune[EB/OL]. https://www.forbes.com/sites/zackomalleygreenburg/2019/06/03/jay-z-billionaire-worth/?sh=6ad723a33a5f, 2019-06-03.
Greenburg Z. O. Highest-Paid Hip-Hop Acts 2019: Kanye Tops Jay-Z To Claim Crown[EB/OL]. https://www.forbes.com/sites/zackomalleygreenburg/2019/09/19/highest-paid-hip-hop-acts-2019-kanye-tops-jay-z-to-claim-crown/?sh=16f4e5ae236b, 2019-09-19.

❷ BMX 全名是 BICYCLE MOTOCROSS（自行车越野）。

是 Freestyle 的真正含义。

"所谓脱口而出，准确地说，我们把它叫作'神来之笔'，当你写不出来，只能说出心之所念。不骗你，Freestyle 就是一首你写的没有规则的韵文。

"当我们不假思索顺嘴说出来，那就是我们所做的，只是游手好闲，就像盼着在哪个街角看到哪个混混儿会先闯祸。

"对我来说，整个说唱就像是一种艺术手法，你借助它就可以画一幅画。当你看到一长串最伟大的词作家的名单时，（实际上）是他们早已写好了那些韵文。"

凯恩的一位同行库尔·莫·迪（Kool Moe Dee）在 2003 年的《麦克风里住着个"上帝"：50 位伟大 MC 揭秘》（There's a God on the Mic: The True 50 Greatest MCs）一书中也证实了这一点："直到 20 世纪 90 年代，自由式说唱还是关于你如何努力写出一首没有特定主题、除了展示你的抒情能力之外没有其他真正目的的书面韵文。"如果基于这个定义，以 Eminem 为代表的"BET 自由式"❶，因为专注于一个特定主题，所以不能算是真正的 Freestyle。

民间音乐、民谣、世界音乐和乡村音乐

我们常说："越是民族的，就越是世界的"。那么我们怎么区分"世界音乐""民间音乐""民谣"和"乡村音乐"这几个相似度很高的概念呢？

■ 前三者的权威定义

"民间音乐这个词起源于 19 世纪，是一种范围广泛的音乐体裁，包括传统民间音乐和 20 世纪民间复兴时期由传统民间音乐演变而来的当代音乐体裁。有些类型的民间音乐可以称为世界音乐。传统民间音乐有几种定义：口头传播的音乐、作曲家不详的音乐、用传统乐器演奏的音乐、基于民族文化或民族身份的音乐、民间代际传承的音乐、与一个民族的民间传说有关的音乐，或长期按传统方式演奏的音乐。它与商业流行风格和古典风格形成了对比。"❷

"从 20 世纪中叶开始，一种新的流行的'民谣音乐'（在英语里承袭了"folk music"这个词）形式从传统民间音乐演变而来。这一过程和时期被称为第二次民间音乐复兴，并在 20 世纪 60 年代达到顶峰。这种音乐形式有时被称为当代民谣音乐或民谣复兴音乐，以区别于早期的民间音乐形式。在其他时间，世界其他地方也曾出现过规模较小类似的复兴，但通常意义上的'民间音乐'一词不适用于那些复兴期间创作的新音乐——即'民谣'。这种类型的民谣音乐还包括其融合类型，如民谣摇滚、民谣金属等。虽然当代民谣音乐（contemporary folk music）是一种与传统民间音乐（traditional folk music）不同的音乐类型，但在美国英语中，它与传统民间音乐有着相同的名称，也通常与传统民间音乐有着相同的表演者和演出场所。"

"世界音乐（World music）指非西方国家的音乐风格，包括准传统音乐（quasi-traditional）、跨文化音乐（intercultural）和传统音乐（traditional）。世界音乐作为一个音乐范畴，其包容性和弹性给普遍的定义带来了障碍，但《根》（Roots）杂志将这一类型描述为"来自外部世界的地方音乐"，其中包含了对异域文化猎奇的伦理观。这种不遵循"北美或英国流行音乐和民间传统音乐"的音乐被欧洲和北美的音乐产业称为"世界音乐"。'World music'这个

❶ BET 奖是 2001 年由非裔娱乐电视网（The Black Entertainment Television network）设立的一个美国颁奖节目，旨在庆祝过去一年中非裔美国人在音乐、表演、体育和其他娱乐领域的优异表现。BET freestyle，指在非裔娱乐电视台（Black Entertainment Television）播放的自由式说唱。

❷ 此处民间音乐、民谣音乐和世界音乐的定义均引自英文版维基百科。

词在 20 世纪 80 年代作为非西方传统音乐的一个营销类别而流行，它已经发展到包括'民族融合风格'❶和'世界节拍'❷等亚流派。"

这里推荐一支被归入"世界音乐"风格的乐队"吉卜赛之王"（Gipsy Kings），他们的音乐明显根植于吉卜赛❸民间音乐。

■ 透析前三者的区别和联系

民间音乐与古典音乐、流行音乐并列。音乐家或作曲家经常会以民间音乐为基础进行创作。民间音乐虽然并不是由专业音乐家创作的，但是可以由专业人士改编整理。民间音乐必须使用民族唱法、民族或民间的乐器。世代相传的民间音乐构成模式包括其旋律和节奏，歌词平易近人，反映民间普通人的喜怒哀乐和生活场景，主要用于民间婚丧典礼、伴舞或日常消遣。尽管民间音乐是最古老的音乐领域，但是新的民间音乐仍在不断创造中。民间音乐可以由任何群体的人演唱，即使没有得到专业训练或未使用专业乐器。很多在民间音乐中演奏的乐器在流行音乐或古典音乐中都找不到。

而民谣属于流行音乐的一支，是由专职的音乐人创作，借鉴了英美民间音乐的元素，歌词反映了当代的社会现实，有的具有深刻的思想性和哲学思考（如鲍勃·迪伦的作品）。从形成的时间上来看，是始于 20 世纪五六十年代，并且跟当时的摇滚乐及后来的摇滚以及金属（重金属）音乐的发展紧密结合。主要专供演出或发行唱片创作；一般必

须至少部分使用民间的传统乐器，也允许采用电声乐器。

世界音乐也是流行音乐的一个体裁。世界音乐必须由专业的音乐人编制，一般基于电子音乐，以使用电子合成器为其特点；部分含有典型世界各地民间音乐的元素，包括其传统唱法、乐器、典型的旋律和节奏。一般用于背景音乐，节奏强烈的也可以用于伴舞。但是世界音乐还有主观性的判定标准，主要是指含有原始朴素的不发达国家和地区的那些传统民间音乐特征，而特别排除了含有美英德法意等为代表的西方发达国家或地区的民间音乐元素的作品，但是不排除东欧、凯尔特音乐、科西嘉和布列塔尼等欧洲边缘地区的民间音乐。可以说，世界音乐就是加入了鲜明的各地方、各民族元素和特征的流行音乐。

■ 根植于美国的乡村音乐

乡村音乐（Country Music）是流行音乐的一支。20 世纪 40 年代，美国先驱乡村歌手和词曲作者欧内斯特·塔布（Ernest Tubb）将这种音乐重新命名为"乡村音乐"。

乡村音乐出现于 20 世纪 20 年代，它来源于美国南方农业地区的民间音乐，最早受到英国传统民谣的影响而发展起来。最早的乡村音乐是传统的山区音乐（Hillbilly Music），它的曲调简单、节奏平稳，带有叙述性，与城市里的伤感流行歌曲不同的是，它带有较浓的乡土气息。山区音乐的歌词主要以家乡、失恋、流浪、宗教信仰为题材，通常以独唱为主，有时也加入伴唱，伴奏乐器以提琴、班卓琴、吉他等为代表。20 世纪 50 年代中期以前，传统的乡村音乐乐队里没有鼓。山区音乐的演出场所主要在家里、教堂和乡村集市，有时也参加地区性巡回演出。它与大城市的文化生活相隔离，一直处于自我封闭状态，不受城市文化的影响。而且乡村

❶ 即 ethnic fusion，著名音乐家有 Clannad、Ry Cooder 和恩雅等。

❷ 即 worldbeat，著名音乐家有 Paul Simon、David Byrne、Deep Forest、Gipsy Kings 等。

❸ 吉普赛人，著名跨境民族。吉卜赛人是英国人的叫法，他们自称为罗姆人（Romani），在吉普赛语中"罗姆"的原意是"人"。除此之外，法国人称其为波希米亚人，西班牙人称其为弗拉明戈人，俄罗斯人称其为茨冈人。据最新的考证，吉普赛人的祖先是祖居印度旁遮普一带的部落，大约公元 10 世纪开始，迫于战乱和饥荒，他们离开印度向外迁徙，经阿富汗、波斯、亚美尼亚、土耳其等地到达欧洲。

音乐的歌手一般都来自北美（美国、加拿大）的农村地区。别的地方出产的正宗性会大打折扣，因为没有必要的文化基因。

还有一种所谓"西部音乐"（Western Music）是乡村音乐的一种形式，由在美国西部和加拿大西部定居和工作的人们创作并讲述他们的故事。西部音乐赞美北美西部开阔的平原、落基山脉和大草原上牛仔的生活方式。西部音乐与传统英伦三岛的民间音乐直接相关，墨西哥北部和美国西南部的墨西哥民间音乐也影响了这一流派的发展。西部音乐与美国乡村音乐或乡下音乐有着相似的渊源。20世纪中期的音乐产业把乡村音乐和西部音乐合并为当代乡村音乐。

美国电影《蓝调兄弟》（*The Blues Brothers*，1980）中的一段对白，就打趣了乡村音乐和西部音乐——

埃尔伍德："你们这里通常有什么音乐？"

克莱尔："哦，我们两种都有。我们有乡村和西部。"❶

不过与蓝调和灵魂音乐的遭遇类似，由于文化背景差异过于悬殊，乡村音乐在中国更是知音寥寥。那么同为根植于不列颠诸岛文明的音乐流派，民谣和乡村音乐又有什么区别呢？简单说，白人左派常听民谣，里面经常有对人生的思考或政治诉求；而白人右派爱听乡村，里面主要反映白人主流的传统价值观和日常生活场景。

舞曲绝不是"动次打次"那么简单

■ 舞曲的进化过程

可以说，流行音乐的所有体裁都是随着舞蹈一

起演化的，或者说，所有流行音乐的体裁都肩负着伴舞的功能。在人类历史的大部分时间里，舞蹈音乐（dance music，以下也简称"舞曲"）的演变是非常缓慢的，直到19世纪，在舞厅里跳舞才成为一种流行的社交活动。在20世纪30年代的美国，摇摆舞音乐（swing music）变得时髦。摇滚乐对于20世纪50年代、R&B和灵魂音乐对于20世纪60年代都是伴舞首选的音乐类型。到了20世纪70年代，放克、嘻哈和迪斯科这些主流舞蹈音乐主要强调节奏。

从20世纪80年代开始，舞蹈音乐主要依靠电子合成器制作音乐，这种电子风格出现在迪斯科流行的后期，后来更是借助计算机来合成。电子舞曲中的关键部分是循环和采样，电子舞曲的可重复性伴随着家用电脑的迅速推广，导致了Trance、Techno和浩室音乐的诞生。电子舞曲同时渗透到后朋克摇滚，导致新浪潮运动❷（new wave movement）的兴起。

德国电子先锋乐队"发电站"（Kraftwerk）为许多英国乐队以及电子（Electro）、技术（Techno）和锐舞❸（Rave）的音乐风格提供了创造性的支持。发电站乐队受到德国作曲家、音乐理论家、音乐教育家卡尔海因兹·斯托克豪森（Karlheinz Stockhausen）和意大利未来主义❹（Futurism）的影

❶ 两者其实是一回事，暗讽酒吧里只放一种音乐。——笔者注

❷ 新浪潮是保留朋克音乐的叛逆与新鲜的活力，同时又迷恋于电子、时尚与艺术，风格表现出很大的差异性。曲风起源于电子、摇滚、放克、迪斯科、斯卡音乐等。

❸ 锐舞（Rave）更多的是指一种舞会形式，它是指播放酸性歌剧或硬核唱片的地下派对。最早的锐舞出现在20世纪80年代末至90年代初的英国。锐舞也指一种音乐曲风，属于电子音乐，

❹ 未来主义是20世纪初出现于意大利，随后流行于俄、法、英、德等国的一个现代主义艺术流派。意大利的马里奈蒂（Filippo Tommaso Marinetti）是未来主义的创始人和理论家，其论文《未来主义宣言》是这一流派诞生的标志。未来主义是西方流行的社会思潮，旨在根据人类以往的发展和科学知识来预言、预测未来社会发展的前景，以便控制和规划社会发展的进程，以更好地适应未来。

响。他们的音乐包含了节拍器特征强烈的电子极简主义（electronic minimalism）。电子舞曲简洁的、几乎是一成不变的节拍定义了一个单纯的音乐场景，挑战传统音乐的观念，就像美国先锋派古典音乐作曲家约翰·凯奇（John Cage）关于音乐、噪声和静默的理念。

电子舞曲的衍生风格迅速繁殖，在 20 世纪 90 年代取得了巨大的成功，比如 Fatboy Slim 和化学兄弟（The Chemical Brothers），硬核舞曲乐队神童（The Prodigy），电子舞曲乐队 Basement Jaxx，还有来自意大利城市都灵的 3 人音乐组合埃菲尔 65（Eiffel 65，该乐队在第 12 章有详细介绍）。

21 世纪见证了从 Garage❶ 到 Grime❷ 风格的演变，迪兹·拉斯卡尔（Dizzee Rascal）是其中的领军人物。Dubstep❸ 以及"鼓与贝斯"（drum and bass）❹ 也成为全球流行的曲风，比如来自澳大利亚珀斯的演出团体"钟摆"（Pendulum），其 2005 年的专辑《保持本色》（*Hold Your Colour*）成为有史以来最畅销的"鼓与贝斯"专辑；而 Skrillex 和詹姆斯·布莱克（James Blake）主宰了 Dubstep 王国。

舞曲再次渗透到摇滚音乐中，出现了一个昙花一现的新锐舞（new rave）风格，来自英国伦敦东部的 Klaxons 乐队将电子舞曲与独立摇滚融合在一起。随着凯莎（Kesha）的成名作 *Tik Tok* 和 Lady Gaga 的《扑克脸》（*Poker Face*）等歌曲

在全球引起轰动，流行舞曲（Dance Pop）❺ 风头正健，带动了一大批歌手的效仿；而电音舞曲艺术家大卫·盖塔（David Guetta）、艾维奇（Avicii）和 LMFAO（其歌曲 *Party Rock Anthem* 进一步带红了鬼步舞❻）则凭借其欢快舞曲成为家喻户晓的名字。

最近几年，热带浩室❼越来越受欢迎，这几乎注定是未来几年的舞曲流行趋势。

■ 迪斯科音乐

迪斯科音乐（Disco Music）风格在 20 世纪 60 年代中期起源，在 70 年代流行起来。它诞生于室内派对和地下夜总会，以性感、脉动的节拍加上合成器为特色。迪斯科在 20 世纪 70 年代中后期达到鼎盛，纽约的 54 号工作室（Studio 54）和法国的 Chez Regine 等夜总会成为家喻户晓的名字。

在欧洲和美国，它变成了一种青年运动，也成为一种音乐风格；它的服装、社会习俗也日益渗透在日常文化中。像《周六狂热夜》（*Saturday Night Fever*）这样的电影记录了当时的生活方式和音乐风

❶ 车库浩室是一种舞曲音乐风格，是与芝加哥浩室一起发展起来的音乐流派，流行于 20 世纪 80 年代的美国和 90 年代的英国，在那里它发展成"garage"和"速度 garage"。

❷ Grime 又称车库饶舌，是 21 世纪初在东伦敦出现的一种音乐类型。它是由早期的英国电子音乐风格发展起来，包括 UK Garage 和丛林舞曲，同时也受到牙买加 Dancehall、Ragga 和嘻哈的影响。这种风格特色是快节奏、切分音碎拍，音乐速度大约在 130 或 140BPM，时常也会伴随着强烈或拉锯般的电子音效。饶舌也是此风格的重要元素，歌词多描述阴郁的都市生活。

❸ Dubstep 起源于英国伦敦南部的电子音乐。音乐重点在于紧密的、不断回响的贝斯和低音鼓节拍，配上取样音乐，偶尔会有人声配唱。

❹ 鼓与贝斯是 20 世纪 90 年代早期在英国出现的流行舞曲音乐，以快速鼓节奏和强劲缓慢的贝斯节奏为特点。

❺ 流行舞曲是一种起源于 20 世纪 80 年代早期的面向舞蹈的流行音乐，受主流通俗音乐的影响。这种音乐风格一般是用于夜店里可供人跳舞的快节奏音乐，也适合于当代通俗音乐电台播放。这种音乐风格发展自后迪斯科、新浪潮、合成器流行和浩室音乐，一般拥有强烈的节拍和轻松简单的歌曲结构，相较于更具自由形态的舞曲，这种音乐风格与通俗音乐更为接近，同时它也强调旋律和曲调。流行舞曲一般会借鉴或受到其他音乐流派的影响，这些音乐流派一般包括当代 R&B、浩室、电子、Trance、Techno、电子流行、新杰克摇摆、放克、流行电音以及迪斯科音乐等。

❻ 鬼步舞起源于澳大利亚墨尔本。它属于一种力量型舞蹈，特点是拖着脚走的舞步，动作快速有力，音乐强悍有震撼力，主要伴以电子舞曲，多为 Trance、hardstyle、浩室和硬核，舞蹈充满动感活力，极具现场渲染力。

❼ 热带浩室（Tropical House）是深度浩室的一个子流派，也结合了牙买加 Dancehall 音乐和巴利亚里节拍（Balearic beat，也叫巴利亚里浩室）等的元素。这一流派的音乐人常常会参与到"明日世界"等在夏季举办的音乐节中。"热带浩室"一词源于澳大利亚音乐制作人托马斯·杰克的一句玩笑，但随后这一说法逐渐在听众中流行起来。

格，而《布吉之夜》（*Boogie*❶ *Nights*）、《迪斯科舞厅末日》（*Last Days of Disco*）和《54 号工作室》（*Studio 54*）这些电影在 21 世纪为我们提供了一个回顾性的视角。电影《周六狂热夜》的配乐产生了多首定义那个时代的歌曲。其中 BeeGees 演唱的《活在当下》（*Stayin'Alive*）后来成为迪斯科歌曲的旗帜。

从音乐上看，迪斯科音乐一般以 4/4 拍为主，具有强劲的节拍，并且每一拍都很重；它的速度是每分钟 120 拍左右。这个音乐风格影响了 DJ 们，创造了录音室发行的延长混音，这种混音的长度会持续 10 到 12 分钟，让人想起迷幻乐队的即兴演奏，其中包括长时间吉他独奏或即兴演奏，以及带有键盘的乐器（如穆格合成器❷或更现代的合成器）的拖长独奏或即兴演奏。

迪斯科音乐的脉动节拍源于它对低音和鼓的大量使用。DJ 可以提高低音，使地板随着节拍振动。它帮助身处俱乐部里的人似乎"感受"到了音乐的"嗨点"。它还引发了后来在 20 世纪 80 年代通俗舞曲音乐中常用的电子合成器的更新换代。

除了 Bee Gees 乐队，迪斯科时代主要艺术家还有：奇克（Chic）、唐娜·萨默尔（Donna Summer）、格洛丽亚·盖纳（Gloria Gaynor）、KC 和阳光乐队（KC and the Sunshine Band）、塞尔玛·休斯敦（Thelma Houston），以及村民乐队（Village People）。嘻哈音乐、浩室音乐后来都借鉴了迪斯科时代的音乐特点。

❶ Boogie 是一种蓝调中使用的模式，指重复的、摆动的音符或随意的、令人愉快的节奏，最初是在钢琴上演奏的布吉 – 伍吉（boogie-woogie）音乐中出现。Boogie 特有的节奏和感觉常常改编成为吉他、低音提琴和其他乐器的演奏形式。到了 20 世纪 50 年代，Boogie 融入了新兴的摇滚乐风格。在 20 世纪 80 年代末和 90 年代初，乡村乐队开创了乡村 Boogie 风格。今天，"Boogie"通常伴随着通俗、迪斯科或摇滚曲风。

❷ 美国人罗伯特·穆格（Robert Moog, 1934—2005）被誉为合成器之父，他于 1963 年发明了 Moog Modular 合成器；1964 年，还发明了被形容为"第一台结构紧凑的，容易使用的"Minimoog 合成器。罗伯特·穆格是电子音乐的先锋。为表彰穆格对音乐的杰出贡献，1970 年，格莱美理事会授予他终身成就奖。2001 年，罗伯特·穆格还获得被称为"瑞典音乐诺贝尔奖的"极地"音乐奖。

■ 电子舞曲

电子舞曲（Electronic Dance Music，EDM）出现于 20 世纪 80 年代，涵盖的范围不断扩大，以多种方式证明自己的多样性和趣味性。夜总会和狂欢节见证了电子舞曲的兴起。电子舞曲受夜场表演的青睐可能与光怪陆离的激光表演有关，几十年来，这一直是电子舞曲演出的拿手好戏。Skrillex 和 Deadmau 5 是当代艺术家中擅长电子舞曲的先锋。

与其他音乐流派最大的区别在于，主导电音舞曲的是 DJ，而不是歌手。英国《DJ》杂志评选的 2021 年 100 位顶级 DJ❸ 中第一名仍然是大卫·盖塔（David Guetta）；还有在中国很火的艾伦·沃克（Alan Walker），排名比 2020 年上升 4 位，目前是第 22 位。

电音舞曲界 DJ 的造富神话令人咋舌。大卫·盖塔曾因收购华纳音乐公司（Warner Music）的唱片目录而成为头条新闻主角。业内人士估计，此次交易总额超过 1 亿美元，这意味着这位艺术家的资产净值飙升。据《数字音乐新闻》（*Digital Music News reports*）报道，他之前估计的资产价值约为 7500 万美元，现在他的累计资产价值翻了一番，超过 1.5 亿美元。根据 Wealthy Gorilla 的数据，Skrillex（美国 DJ、唱片制作人、音乐家、歌手和歌曲作者）的净资产约为 5000 万美元；Steve Aoki（美国日裔 DJ、唱片制作人、音乐程序员、唱片公司总裁）为 9500 万美元；Daft Punk（法国电子音乐双人组合，2021 年已解散）为 1.4 亿美元；卡尔文·哈里斯（Calvin Harris，苏格兰 DJ、唱片制作人、歌手和歌曲作者）的资产估计高达 3 亿美元。

电音舞曲从一个非主流的小众市场发展成为流行音乐中的主流的历史并不长。但随着 2010 年代电音舞曲热潮的降温，许多演出发起人和经理都在为市场的进一步低迷而未雨绸缪。甚至在新冠疫情之前，电音舞曲行业的许多人就已经在为某种经济

❸ 见 https://djmag.com/top100djs.

增长放缓做好准备，因为昂贵、华丽的派对市场已不再像过去那样热门。随着 SoundCloud 说唱和其他嘻哈风格的发展，电音舞曲不再是"新鲜的玩意儿"。

不过顶级电音舞曲演出依然强劲，尤其是拉斯维加斯雏菊电音嘉年华（Electric Daisy Carnival），2020 年三天共售出 45 万张门票；Harris、Bassnectar 和 Illenium 在科切拉（Coachella）音乐节、波纳鲁（Bonnaroo）音乐节和萤火虫（Firefly）音乐节等主要音乐节上的收入依然很高。电音舞曲的粉丝并没有消失——他们只是演变成偏好更复杂的舞曲爱好者，其中许多人回归了 Techno 之类的风格，而通宵派对不再能像以往那样吸引他们。

■ 后来居上的浩室音乐

浩室（House Music）❶这个名字起源于芝加哥一家名为 Warehouse 的俱乐部，该俱乐部存在于 1977 年至 1983 年，成员主要是非裔，他们随着 DJ 法兰基·纳克鲁斯（Frankie Knuckles）演奏的音乐翩翩起舞，粉丝们称其为"浩室教父"。浩室在 20 世纪 80 年代开始真正流行起来，其实就是一种电音舞曲。随着它的不断发展，深度浩室（Deep House）、技术浩室（Tech House）、进步浩室（Progressive House）、热带浩室（Tropical House）和电子浩室（Electro House）陆续涌现。浩室音乐已经成为一种主流音乐，在世界范围内迅速扩张。

深度浩室首先融合了芝加哥浩室（Chicago House）、灵魂音乐和爵士乐的各种元素，通常使用键盘、合成器、转盘、采样器和鼓机。它比一般的家庭音乐慢一些，更富有感情。它有着不和谐的旋律和深沉的、黑暗的情绪。传统浩室的特点是重复的四拍和每分钟 120 到 130 拍的典型节奏；而深度浩室稍慢，是每分钟 110 到 125 拍。在 20 世纪 90 年代早期之前，深度浩室在纽约和芝加哥很普遍，不过后来它在英国和欧洲其他地区变得更受欢迎。深度浩室目前主要流行于北美、欧洲和日本。

自 20 世纪 80 年代以来，深度浩室已经发展成为一种时尚。据说在线音乐商店 Beatport❷是这种音乐风格背后的主要推动力。代表性音乐家有：荷兰的 Deepend、爱尔兰双人制作团队 Fish Go deep、Prince Fox、英国的 Ben Watt 和瑞典的 Andrelli、Hearts & Colors 等。不过这些艺人虽然流量非常大，但是主要作为 DJ 混录（remix）其他音乐人的既有作品，所以很难参与专业奖项的评奖。

热力四射的拉丁音乐

统计数字显示，1990 年以来，随着农业、食品和家禽加工厂的就业需求增加以及卡特里娜飓风等自然灾害，造成了大量拉丁美洲移民涌入美国南部各州。对这些新移民来说，在新居留地争夺音乐空间的斗争也是为了争取政治平权和身份认同。在拉美裔族群举办的音乐节和音乐会上，参与者往往会公开悬挂着不同拉丁美洲国家的国旗。拉丁美洲的音乐被广泛定义为融合了不同民族和移民经历的音乐。通过集体圈子创作音乐本身就是政治性的，是通过音乐营造新移民"安全"空间的一种手段。

1999 年被许多作家、评论家、媒体专家和歌迷铭记为"瑞奇·马丁（Ricky Martin）年"，因为他在格莱美奖上取得了惊人的成功。为了表彰在美

❶ 有一种传说：浩室这个名字的由来是由于唱片店在销售 Frankie Knuckles 在 "The Warehouse" 俱乐部中播放的音乐时，为图省事将原本应该标记为"The Warehouse Music"的唱片缩写成了"House Music"，后来被口口相传后得到公认。"Warehouse"原意是"仓库"，引申为"大空间"，可以特指适合表演和跳舞的室内场所。但其实"house"本身就有"商店"或"剧院"的意思，所以"浩室"这个为翻译而造的新词非常贴切到位。

❷ Beatport 是 LiveStyle 旗下的一家面向美国电子音乐的在线音乐商店。公司总部分别设在丹佛、洛杉矶和柏林。Beatport 主要面向 DJ，销售完整的歌曲以及可用于混音的音频资源。

国主流文化中享有成功的其他受欢迎的拉丁美洲艺术家，将其称为"拉丁美洲年"可能更为准确。瑞奇·马丁只是领头羊，紧随其后的是恩里克·伊格莱西亚斯（Enrique Iglesias）、马克·安东尼（Marc Anthony）、克里斯蒂娜·阿奎莱拉（Christina Aguilera）和詹妮弗·洛佩兹（Jennifer Lopez），他们都在几个月到一年的时间内在美国流行音乐排行榜上取得了前所未有的成功。

同年，摇滚歌手卡洛斯·桑塔纳（Carlos Santana）由阿里斯塔（Arista）唱片公司发行的《超自然》（Supernatural）专辑再次在排行榜上取得重大成功，并受到音乐评论家的称赞，赢得了多项格莱美奖，并追平了流行文化偶像迈克尔·杰克逊此前保持的格莱美唱片记录。可以说，拉美裔艺术家是美国流行文化主流中无可替代的存在，这个现象背后的原因是，根据2000年美国人口普查数据显示，拉美裔已成为美国人口最多的少数民族群体。

Reggae 是"雷鬼"，那 reggaeton 又是什么鬼？

雷鬼音乐（Reggae Music）始于20世纪60年代的牙买加。自2008年以来，牙买加人每年2月都庆祝雷鬼月。然而，reggae 这个词经常被用作牙买加舞蹈音乐的一般术语，最早是在图茨和梅塔尔斯（Toots and the Maytals）乐队的《做雷鬼》（Do the Reggay）这首歌传唱之后在全球广为人知的。雷鬼音乐主要受美国爵士乐和传统曼托[1]（Mento）音乐

的影响。它已经从牙买加本地的音乐风格发展成为国际公认的体裁。

我们知道，雷鬼音乐的代表是著名牙买加歌手鲍勃·马利（Bob Marley），雷鬼音乐诞生于20世纪60年代的加勒比海岛国牙买加，它与拉斯塔法里教派[2]（Rastafari）的传播有关。雷鬼音乐的特点是节奏上时不时脱离节拍，深受非洲传统音乐、美国爵士乐和节奏布鲁斯的影响。这种影响启发了从 ska 到 Rocksteady[3]（慢拍摇滚乐，又称摇滚舞曲），然后是摇滚乐，再到 reggae 的一系列音乐风格。

雷鬼音乐促进了拉斯塔法里教派在世界各地的传播，并导致了反文化运动的出现，特别是在非洲、欧洲和美洲。在英国，它导致了光头运动的出现，促进了朋克运动。雷鬼音乐为美国的嘻哈音乐奠定了基础，并塑造了朋克摇滚。通过雷鬼舞，牙买加音乐开始向世界其他地方拓展。南非的"幸运的杜贝"（Lucky Dube）、阿尔法·布朗迪（Alpha Blondy）和蒂肯·贾·法科利（Tiken Jah Fakoly）利用雷鬼音乐来反对种族隔离等社会不公现象。

十几年前，一种相对传统标准来说不能称之为"音乐"的新型音乐风格——**雷击顿音乐**[4]（Reggaeton）成为当今最受欢迎的音乐类型之一，特别是开始为大多数年轻人所接受。它很容易与雷鬼音乐混为一谈。两者虽有密切联系，却不尽相同。

雷击顿音乐深受牙买加雷鬼（Jamaican Reggae）

[1] 曼托是牙买加民间音乐的一种风格，它早于 ska 和雷鬼音乐，并对它产生了重大影响。曼托融合了非洲和欧洲的节奏元素，在20世纪40年代和50年代最受欢迎。曼托的特点是使用有特色的地方乐器，如原声吉他、班卓琴、手鼓和伦巴盒（rhumba box，一种盒子形状的大音箱，可以在演奏时坐在上面，伦巴盒承载担音乐的低音部分）。

[2] 拉斯塔法里，又称拉斯塔法里运动或拉斯塔法里主义，是20世纪30年代在牙买加发展起来的民间宗教。

[3] 慢拍摇滚乐（Rocksteady）是1966年左右起源于牙买加的一种音乐流派。作为 SKA 的继承者和雷鬼音乐的前身，Rocksteady 是牙买加当时的主导音乐风格，由许多后来参与建立雷鬼音乐的艺术家表演。Rocksteady 这个词来自奥尔顿·埃利斯（Alton Ellis）的歌曲《Rocksteady》中提到的一种流行的慢节拍舞蹈形式。一些 Rocksteady 歌曲在牙买加以外成为热门歌曲，就像 SKA 一样，奠定了雷鬼音乐今天的国际流行基础。Rocksteady 向雷鬼音乐的转变体现在风琴演奏上，这是由音乐家拜伦·李（Byron Lee）开创的，而不是我们想当然认为的鲍勃·马利。

[4] Reggaeton 一词在汉语里目前没有统一权威的词语来对应，比如百度翻译就给出了三个选项——"雷击顿、雷鬼盾、雷吉顿"。笔者在本书均采用"雷击顿音乐"。

与嘻哈的双重影响，比雷鬼稍晚，起源于 20 世纪 70 年代的中南美洲小国巴拿马，当时有着与雷鬼相同的表演形式和旋律，只是改变了歌词；为了表示尊重，当时就直接借用了"雷鬼"这个西班牙语名称。到了 20 世纪 90 年代，雷击顿音乐带着说唱乐的底子来到美国的自治邦波多黎各，这时候已经有了不同的曲调和歌词。当时的通行做法是，直接用说唱代替歌唱。这样波多黎各就成了雷击顿音乐的主角，这一流派的一个必要元素是音乐主持人（DJ），他们负责混合音乐。我们可以这样理解——雷击顿就是说唱版的雷鬼音乐。

最早的雷击顿音乐代表作是 *Dem Bow*，由牙买加的舞厅 DJ 组合 Steely&Clevie 于 1990 年初创作。一开始，雷击顿音乐的歌词都是针对社会问题（如移民问题和种族歧视）的控诉，但后来与性有关的话题成为主流。也许正是这个因素导致了它成为一种不被更多人所接受的流派，甚至难以纳入"音乐"这一范畴。

然而，雷击顿音乐已经成为拉丁美洲年轻人的一种文化表达方式，在 21 世纪初进入美国后，它又冲击了通俗和摇滚等音乐流派，在美国流行音乐市场上非常得势，并得到了来自不同背景的艺术家的包容并积极参与雷击顿音乐的创作。刚开始的时候，主要是男性艺术家从事这种音乐，随后女性艺术家也加入进来。受欢迎的艺术家包括：洋基爸爸（Daddy Yankee）、阿坎杰尔（Arcangel，美国歌手和歌曲写手）和唐·奥马尔（Don Omar）。

古典与流行的结合

■ 歌剧也流行

自"世界三大男高音"[1] 在 1990 年意大利世界杯

的现场演出以来，跨界的歌剧流行（Operatic pop 或 popera）比起传统古典歌剧演出，吸引了更多的观众并带来了更大的利润。当代歌剧流行的风云人物包括卢奇亚诺·帕瓦罗蒂（Luciano Pavarotti）、安德烈·波切利（Andrea Bocelli）、乔什·格罗班（Josh Groban）、凯瑟琳.詹金斯（Katherine Jenkins）和莎拉·布莱曼（Sarah Brightman）等。其实这类主流的所谓"歌剧流行"，准确地说应该叫作"古典跨界"[2]（Classical crossover，本书第 6 章将进一步描述），跟谁人乐队代表的摇滚歌剧风格风马牛不相及。

歌剧流行允许一定程度的创造力，在最近几年也有了长足的发展。"美声男伶"[3]（Il Divo，图 3-10）和"永远的朋友"（Amici Forever）等组合将歌剧与流行音乐相结合，以全新的方式展示他们令人印象深刻的演唱风格。

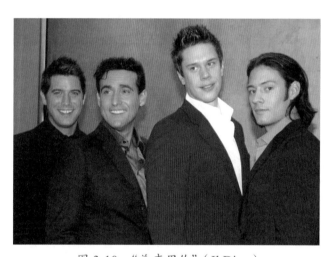

图 3-10 "美声男伶"（Il Divo）

■ 史诗音乐

这里再介绍一门比较独立却颇受欢迎的音乐类型——史诗音乐（Epic Music），其源头是预告片音乐（Trailer Music，将在本书第 5 章详细介绍）。这

[1] 世界三大男高音指的是鲁契亚诺·帕瓦罗蒂、普拉西多·多明戈、何塞·卡雷拉斯，他们的国籍分别是意大利、西班牙、西班牙。

[2] 关于该音乐风格，详见本书第 6 章的相关内容。

[3] 这是个国际组合，其成员分别是来自西班牙的卡洛斯·马林、来自瑞士的厄斯·布勒、来自法国的萨巴斯汀·伊桑巴尔及来自美国的大卫·米勒。

大音乐时代

是一种现代音乐流派，以古典音乐的手法为创作基础，也可以具有其他流派（如凯尔特音乐、电子音乐）的元素。虽然一般不把它归入流行音乐，但史诗音乐在当代非常受大众欢迎。事实上，很多创作史诗音乐的艺术家或团队，如 Audiomachine、E.S. Posthumus、Globus 等，也同时有电子、新世纪、交响摇滚（Symphonic Rock）、电影摇滚（Cinematic Rock）或器乐等属于流行音乐的标签，所以笔者斗胆把它也归入流行音乐的跨界一流。

史诗音乐能带给人们壮阔和奇幻的感受，但也不乏抒情的旋律，常以交响乐、合唱团的形式出现，而且融合许多当代通俗元素，多半结合令人激奋的故事或剧情（例如科幻、战争等）。这种音乐其实广泛运用在许多电影配乐（Original Soundtrack）、游戏配乐甚至是广告里，也经常作为背景音乐在各种活动中播放。管弦乐是史诗音乐的一个重要元素，因此没有管弦乐队参与演奏的作品通常不会轻易被视为史诗音乐。此外，重金属的子流派之一"史诗金属"（Epic Metal），也在一定程度上受到古典音乐的影响，也经常采用管弦乐、交响乐、合唱团作为伴奏。

史诗音乐都是原创音乐，有专门制作史诗音乐的公司，比较有名的如 Epic Score、Two Step From Hell、Immediate Music、Future World Music、X-Ray Dog 等，也不乏一些独立制作的音乐家，像是汉斯·齐默（Hans Zimmer）、托马斯·伯格森（Thomas Bergersen，原 Two Steps From Hell 两个主创成员之一）、伊万·托伦特（Ivan Torrent）、Eurielle 等。

音乐塑造了我们每一个人

最后，我们来看看不同音乐风格对人类个性的影响。苏格兰爱丁堡赫里奥瓦特大学（Heriot-Watt University）的研究发现[1]，重金属迷和古典音乐迷虽然外表迥异，但其实有很多共同点。该研究调查了来自世界各地的 36518 名音乐迷的性格。除了年龄上的差异，这两种音乐类型的爱好者基本上是相同的。两个群体都倾向于创造性、随性和内向。

该研究还发现：

- 蓝调乐迷有很高的自尊心，有创造力，外向，温柔和随性。
- 爵士乐迷有很高的自尊心，有创造力，外向和随性。
- 古典音乐的乐迷有很高的自尊心，有创造力，内向，随性。
- 说唱乐迷自尊心强，性格外向。
- 歌剧乐迷自尊心强，富有创造力，温文尔雅。
- 乡村和西部音乐的歌迷工作努力，性格开朗。
- 雷鬼乐迷有很高的自尊心，有创造力，不勤奋，外向，温柔和随性。
- 舞曲乐迷们富有创造力，性格外向，但并不温柔。
- 独立摇滚乐迷自卑，有创造力，不努力工作，也不温柔。
- 宝莱坞音乐（Bollywood）的粉丝富有创意，也很外向。
- 摇滚/重金属乐迷较自卑，有创造力，不勤奋，不外向，温柔，随性。
- 排行榜通俗音乐（Chart Pop）的歌迷有很高的自尊心，勤奋、外向、温柔，但缺乏创造性和拘束。

❶ 关于该项研究详见以下论文和专著：

[1] North A C . Individual Differences in Musical Taste[J]. American Journal of Psychology, 2010, 123(2) :199-208.

[2] North A C, Hargreaves D J. The Social and Applied Psychology of Music. London: Oxford University Press, 2008.

[3] North A C, Desborough L, Skarstein L. Musical Preference, Deviance, and Attitudes towards Celebrities[J]. Personality and Individual Differences, 2005, 38(8), 1903-1914.

● 灵魂乐迷有很高的自尊心，有创造力，外向，
 温柔，随性。

这样看来，不同性格的人对应不同的音乐偏好。
类似地，不同的社会活动和生活场景也会有相对应
的音乐类型来匹配，这正是本书第5章的内容。

参考文献

[1] Tsitsos W. Race, Class, and Place in the Origins of Techno and Rap Music[J]. Popular Music and Society, 2018, 41(3):270-282.

[2] Wayne Terrysson. Difference Between Pop Music And Rock Music And Which Is Better[EB/OL].https://www.articlecube.com/difference-between-pop-music-and-rock-music-and-which-better.

[3] Difference Between Rock and Pop[DB/OL]. http://www.differencebetween.net/miscellaneous/difference-between-rock-and-pop/.

[4] Difference Between Pop Music And Rock Music And Which Is Better[DB/Ol]. https://www.articlecube.com/difference-between-pop-music-and-rock-music-and-which-better.

[5] Hurmerinta S . British Society in Gothic Rock : Siouxsie and the Banshees 1978-79[D]. Vniversity of Jyväskylä, 2014.

[6] Augustyn A. Grunge[DB/OL]. https://www.britannica.com/art/grunge-music.

[7] Guesde C. Jeremy Wallach, Harris Berger. Metal Rules the Globe: Heavy Metal Music Around the World[J]. Popular Music & Society, 2012.

[8] Walser R. Heavy Metal[EB/OL]. https://www.britannica.com/art/heavy-metal-music.

[9] Reesman B. The Slow Death of Heavy Metal[EB/OL]. https://observer.com/2016/01/the-slow-death-of-heavy-metal/, 2016-01-15.

[10] Jedicke P. How Heavy Metal Became mainstream[EB/OL]. https://www.dw.com/en/how-heavy-metal-became-mainstream/a-54368992, 2020-07-30.

[11] Florida R. Heavy-metal Music Is a Surprising Indicator of Countries' Economic Health[EB/OL].https://qz.com/213578/to-know-the-wealth-of-a–nation-look-at-their-heavy-metal-scene/, 2014-05-27.

[12] Parker J. How Heavy Metal Is Keeping Us Sane[EB/OL]. https://www.theatlantic.com/magazine/archive/2011/05/how-heavy-metal-is-keeping-us-sane/308443/, 2011-05.

[13] Blott J . High spirits: Heavy Metal and Mental Health. 2021.

[14] Francois C. Difference Between Rap and Hip Hop[EB/OL]. https://www.infobloom.com/what-is-the-difference-between-rap-and-hip-hop.htm.

[15] Nextlevel-Usa Stuff. Rap vs. Hip hop[EB/OL]. https://www.nextlevel-usa.org/blog/rap-vs-hip-hop, 2018-08-02.

[16] Kumar M. Difference Between DJ and MC [DB/OL]. http://www.differencebetween.net/miscellaneous/difference-between-dj-and-mc/.

[17] Jackson N. What Influence and Effects Does Rap Music Have on Teens Today?[EB/OL]. https://howtoadult.com/the-influence-of-pop-music-on-teens-in-the-united-states-9835058.html, 2018-12-18.

[18] Hunter M. Shake It, Baby, Shake It: Consumption and the New Gender relation in Hip Hop. Sociological Perspectives, 2011, 54(1), 15–36.

[19] Smith D. This Is the Real Difference Between Rap and Hip Hop[EB/OL]. https://www.digitalmusicnews.com/2020/09/25/difference-between-rap-and-hip-hop/, 2020-09-25.

[20] Level R . What Is the Difference Between Rap and Hip Hop[EB/OL]. https://www.smartrapper.com/difference-between-rap-and-hip-hop/.

[21] Glynn J. Rap vs Hip Hop: What Is the Difference?[EB/OL]. https://www.iamhiphopmagazine.com/rap-vs-hip-hop-difference/, 2015-06-26.

[22] Hip-Hop vs. Rap[DB/OL]. https://www.diffen.com/difference/Hip-Hop_vs_Rap.

[23] Setaro S. Everything You Think You Know About Freestyling Is Wrong[EB/OL]. https://www.complex.com/music/2017/11/everything-you-know-about-freestyling-is-wrong, 2017-11-04.

[24] Mize C. What You Think Freestyle Rapping Is, May Actually Be Wrong[EB/OL]. https://colemizestudios.com/freestyle-rapping/, 2018-05-14.

[25] Gillett C. From Ballroom to Disco: a Look at the History and Evolution of Dance Music[EB/OL]. https://www.scmp.com/yp/discover/entertainment/music/article/3071777/ballroom-disco-look-history-and-evolution-dance, 2018-04-29.

[26] Knopper S. 'The Balloon Deflated': What's Next for Dance Music After the EDM Era[EB/OL]. https://www.billboard.com/articles/news/dance/9332803/dance-music-post-edm-era-analysis-2020-dance-issue/, 2020-12-03.

[27] Ramirez J. The Sounds of Latinidad: Immigrants Making Music and Creating Culture in a Southern City by Samuel K. Byrd（review）[J]. Latin American Music Review, 2017.

[28] Avant-Mier R. Latinos in the Garage: A Genealogical Examination of the Latino/a Presence and Influence in Garage Rock（and Rock and Pop Music）[J]. Popular Music and Society, 2008, 31(5): 555–574.

[29] Havana Music stuff. Reggae and reggaeton, same or different?[EB/OL]. https://havanamusicschool.com/reggae-and-reggaeton-same-or-different/, 2020-02-03.

[30] 什么是史诗音乐（Epic Music）?[DB/OL]. http://epiczone-music.blogspot.com/2014/01/epic-music.html, 2019-12-08.

[31] Toni-Matti Karjalainen Sounds of Origin in Heavy Metal Music[M]. Newcastle upon Tyne: Cambridge Scholars, Publishing, 2019.

[32] Difference Between Rock and Rock and Roll[DB/OL]. https://www.differencebetween.com/difference-between-rock-and-vs-rock-and-roll/, 2013-05-20.

[33] Matos M. 1966 Vs. 1971: When 'Rock n Roll' Became 'Rock,' and What We Lost[EB/Ol].https://www.npr.org/sections/therecord/2016/09/22/495021326/1966-vs-1971-when-rock-n–roll-became-rock-and-what-we-lost, 2016-09-22.

[34] Gothic metal music[DB/OL]. https://www.last.fm/tag/gothic+metal.

"我有一个梦想，通过与 Benny、Bjorn 和 Agnetha 的会合最终实现了它。"
——安妮·弗里德·林斯塔德，
ABBA 主唱之一

其他各国流行
音乐简述

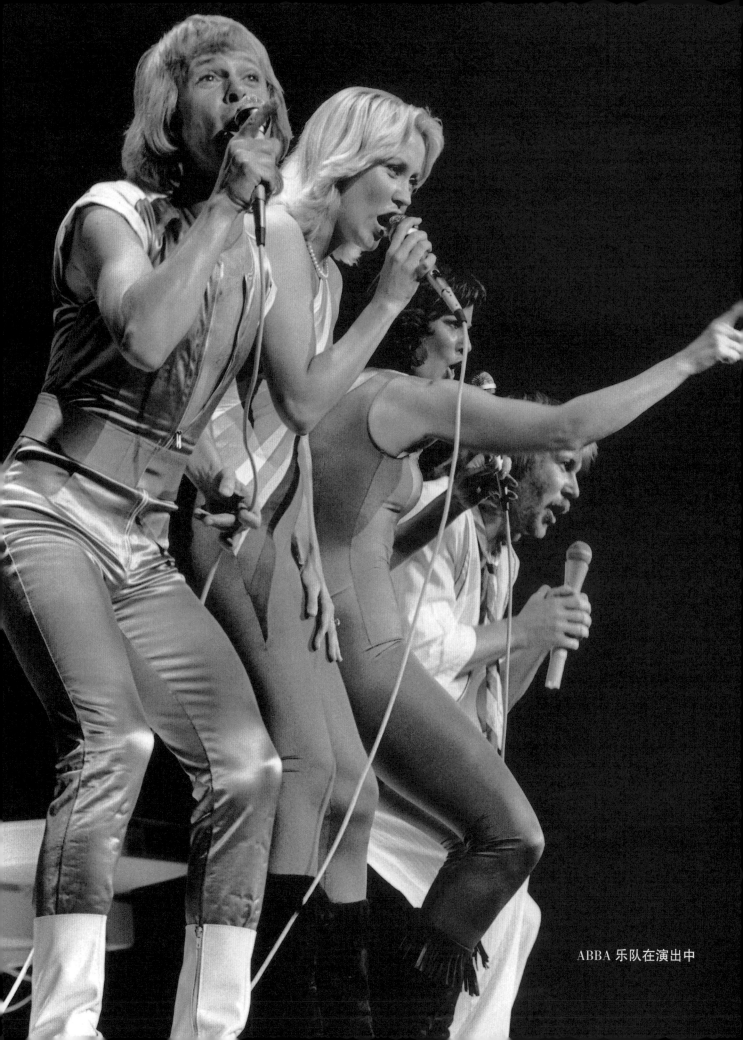

ABBA 乐队在演出中

从前面三章我们已经发现，虽然美国和英国是当代流行音乐的中心舞台，但是英美以外的国家也为流行音乐的发展输送了大量人才、作品和音乐素材；没有其他国家的贡献，当代流行音乐不可能如此百花齐放、缤纷多彩。

下面我们在其中选几个表现突出的国家重点介绍。

瑞典："蕞尔小邦"的音乐逆袭

■ 世界第三大音乐出口国

地处北欧斯堪的纳维亚半岛的瑞典，总面积约45万平方千米，人口仅为1041.6万人，却是当今世界上仅有的三个音乐净出口国之一❶。

这三个国家是美国（人口3.32亿，2021年数据，下同）、英国（6732.7万）和瑞典（1041.6万）。音乐产业进出口产值比率可以衡量国家/地区的音乐产业实力。世界上只有以上三个国家的比率为正。美国每进口1美元音乐可赚回4.5美元，而瑞典以2.7的进出口比例排名第二，英国则以2.2落后于瑞典。早在2011年，这个当时拥有950万人口的国家音乐出口额就超过1.5亿美元，是世界上人均音乐出口最多的国家。

根据美国宾夕法尼亚大学沃顿商学院研究人员乔尔·瓦尔德福格尔（Joel Waldfogel）和费尔南多·费雷拉（Fernando Ferreira）的一篇论文❷，瑞典音乐产业的贸易额占所统计的22国整体的比例远大于其GDP占比，紧随其后的是加拿大、芬兰、英国、新西兰和美国（基于2003年至2007年的数据）。所以瑞典不仅是音乐出口大国，还是音乐出口强国。

尽管在21世纪初，跨国界的艺术家的数量有所下降，但瑞典艺术家继续为美国歌手创作和制作热门音乐。2012年5月，50%的排行榜榜首歌曲是瑞典人创作的；而2014年，在美国《公告牌》流行榜上，25%的热门歌曲是由瑞典人创作的。像瑞典这样一个边远偏僻的国家——其语言晦涩难懂，北欧地区以外的人都听不懂——能够在英语音乐界占据这样的地位，多少有点匪夷所思。

2015年1月，当美国女歌星凯蒂·佩里（Katy Perry）在超级碗❸上表演时，她表演的前五首歌都是由瑞典音乐家马克斯·马丁（Max Martin）创作的。实际上美国的后街男孩（Backstreet Boys）、NSYNC和布兰妮·斯皮尔斯（Britney Spears）都是凭借瑞典词曲作者创作的歌曲占据了美国和英国的前十名。其他许多当红明星——泰勒·斯威夫特、阿里安娜·格兰德、麦当娜、Lady Gaga、詹妮弗·洛佩兹、亚当·兰伯特（Adam Lambert）——也都在演唱瑞典人创作的歌曲。毫不夸张地说，正是瑞典的歌曲作者和制作人在背后成就了这些世界上最著名的演唱家。关于瑞典的音乐制作大师们，本书第11章有详细介绍。

除了音乐制作人，瑞典也有优秀的音乐视频导演，比如约翰·伦克（Johan Renck），他曾为凯莉·米洛、罗比·威廉姆斯和瑞典歌手罗宾（Robyn）导演过音乐录影带；还有导演乔纳斯·阿克伦德（Jonas Akerlund），他一直在为麦当娜、Lady Gaga、Moby、Christina Aguilera、P!nk和U2推出前卫的音乐视频。

❶ 数据见：Export Music Sweden. Sustaining Sweden's Music Export Success（2022 ExMS Report）[R/OL]. https://report2020.exms. org/. 以及瑞典研究院（Swedish Institute）发布的《瑞典音乐出口报告》（Swedish Pop Exports）。

❷ 见Ferreira F, Waldfogel J. Pop Internationalism: Has Half a Century of World Music Trade Displaced Local Culture?[J]. The Economic Journal 123.569（2013）：634-664.

❸ 超级碗（Super Bowl）是美国职业橄榄球大联盟的年度冠军赛，胜者被称为"世界冠军"。对决球队为该赛季的美国橄榄球联合会冠军和国家橄榄球联合会冠军。超级碗多年来都是全美收视率最高的电视节目，并逐渐成为美国一个非官方的全国性节日。

■ 瑞典当代流行音乐发展历程

瑞典当代流行音乐始于 1957 年成立于瑞典第二大城市哥德堡的器乐摇滚（Instrumental Rock）乐队 The Spotnicks，后来当地摇滚乐巨星杰瑞·威廉姆斯（Jerry Williams）以及打击乐乐队 Hep Stars 和 Tages 等陆续登场。但是在阿巴乐队（ABBA）进入国际音乐舞台之前，在 20 世纪 60 年代初到 70 年代，有一种受政治影响的民谣风格在瑞典风行一时，被称为 Progg（不要与前卫摇滚混为一谈）。这是一场受嬉皮士理想影响，并将其与左翼意识形态混合在一起的运动，把民间音乐和摇滚及通俗风格混搭在一起。年轻歌手乌尔夫·伦德尔（Ulf Lundell）虽然没有被打上 progg 标签，但被誉为"瑞典的布鲁斯·斯普林斯汀"，在 20 世纪 70 年代开始了其跨越 40 年的职业生涯。

在 1975 年，随着阿巴乐队赢得 1974 年欧洲歌唱大赛的冠军，瑞典进入了一个流行音乐新时代，在国际上异军突起。阿巴乐队在全球共售出超过 5 亿张唱片，成为继披头士乐队之后有史以来第二成功的乐队。

据说在温莎城堡的一个派对上，正好开始播放阿巴乐队的《舞后》（Dancing Queen），伊丽莎白二世女王就打趣说："每当这首歌响起时，因为我是女王，所以我只好开始跳舞；而且我喜欢跳舞。"另一个英国女性的杰出代表，前首相特蕾莎·梅（Theresa May）也非常喜欢阿巴乐队。

不过阿巴乐队的巨大成功就像是一种魔咒，其光芒在长时间里掩盖了瑞典其他音乐家的成就。直到 20 世纪 80 年代，羊毛衫（Cardigans）和罗克赛特（Roxette）以鲜明的个性风格终于凭实力打破了阿巴乐队的神话。在 20 世纪 90 年代初，以基地王牌（Ace of Base）领军，Army of Lovers、Dr. Alban 和 Leila K 等艺人的表演也都获得了巨大的成功。进入新世纪以来，像罗宾（Robyn）、佩特拉·马尔克伦（Petra Marklund）、维罗妮卡·马吉奥（Veronica Maggio）这样的歌手组成了新一代强大的流行阵营。

在 20 世纪 90 年代这个新高潮里还迎来了内内赫·切里（Neneh Cherry，图 4-1）及其同父异母的兄弟"鹰眼樱桃"（Eagle-Eye Cherry），还有如独立摇滚的"蜂巢"（The Hives）、独立通俗 / 摇滚乐队"彼得·比约恩和约翰"（Peter Bjorn & John）和延斯·莱克曼（Jens Lekman），将接力棒传到 21 世纪初。如今，两位女性艺术家 Lykke Li❶ 和"李小姐"（Miss Li）在各自的流派中占据了主导地位。

图 4-1 瑞典女歌手内内赫·切里

最近十九年，离开通俗风格的黑暗合成通俗歌手乔纳森·约翰森（Jonathan Johansson）则开始剑走偏锋。其他必须在这里提及的主流之外的瑞典艺术家有 Stina Nordenstam 和民谣团体 Hedningarna。前者是因为她独特的、典型的斯堪的纳维亚民族唱法；后者是因为将电子和摇滚与古老的斯堪的纳维亚民间音乐元素混合，其音乐特色是 Yoik 或 juoiggus，一种传统的萨米人❷ 歌曲形式。其实上述两个艺术家（团体）都应该属于世界音乐的范畴了。

❶ Lykke 在瑞典语中是"幸福"的意思。Lykke Li 和 Miss Li 两人并无亲属关系。

❷ 斯堪的纳维亚原住民，自称萨米人（Saamis），亦称"拉普人"（Lapps）或"拉普兰人"，旧称"洛帕里人"。主要分布在挪威、瑞典、芬兰和俄罗斯的北极地区，使用拉普语，属乌拉尔语系的芬兰－乌戈尔语族。

瑞典音乐奇迹产生的十大原因

以下是支撑瑞典在全球音乐界大放异彩的 10 个重要因素。

悠久的音乐传统

瑞典与其邻国都有北欧民族舞蹈音乐的传统，包括波尔卡 ❶ （Polka）、肖蒂（Schottische，即苏格兰慢步圆舞曲）、华尔兹（Waltz）、波尔斯卡舞曲 ❷ （Polska）和马祖卡舞曲（Mazurka）这些文化遗产。手风琴、单簧管、小提琴和尼克尔哈帕（nyckelharpa，瑞典国宝乐器，它是一种有键提琴，图 4-2）是最常见的瑞典民间乐器。民间器乐曲是瑞典传统音乐中最主要的一种。20 世纪 60 年代，瑞典青年发起了瑞典民间文化艺术的复兴运动，许多人加入了业余民间音乐家团体，并在主流电台和电视上表演。

图 4-2　瑞典传统乐器尼克尔哈帕

许多瑞典人的音乐爱好是从唱诗班开始的。瑞典强大的合唱传统来自根深蒂固的民歌演唱文化，尤其是在仲夏节 ❸ 和圣诞节等重大节日前后。据瑞典合唱联盟（The Swedish Choir Union）的 Sveriges Körförbund 介绍，这个联盟代表着大约 500 个唱诗班，约有 60 万瑞典人在唱诗班唱歌 ❹。虽然这些数字乍一看似乎并不惊人，但实际上，它们使瑞典成为全世界人均参与合唱人数最多的国家。

良好的音乐基础教育

瑞典的公共教育政策有助于培养年轻的下一代流行歌星。2004 年的一项瑞典语言研究报告说，30% 的瑞典儿童参加公共资助的课外音乐课程。马克斯·马丁这位制作人巨星公开感激他早期接受的音乐教育成就了他专业上的成功。

瑞典地方政府开办的音乐学校为孩子们提供了学习乐器的课程，因此很多孩子都会尝试不同类型的乐器，最终找到他们天生擅长的乐器。瑞典地方的市立音乐学校，虽然不是强制性的，但在 20 世纪 70 年代和 80 年代在瑞典非常盛行，而且延续至今。

还有瑞典非政府培训机构对人们音乐爱好的大力支持。想要发展音乐天赋的瑞典年轻人可以在租用排练场地和购买乐器方面得到资助。比如著名词曲作者兼制作人 Shellback 在拥有八首排行榜第一的作品后，向工会支持的教育基金会 ABF❺ 表示感谢，感谢他们以前为他提供了一个实现音乐梦想的机会。

瑞典人的独立和创新精神

瑞典是诺贝尔奖创始人的故乡，瑞典人一直不缺乏创新精神。长期以来，经济地理学家一直认

❶ 波尔卡舞最初是一种捷克舞蹈和舞蹈音乐流派，在整个欧洲和美洲广为传播。它起源于 19 世纪中叶的波希米亚（现在是捷克共和国的一部分）。波尔卡在许多欧美国家仍然是一种流行的民间音乐流派。

❷ 波尔斯卡是北欧国家共同流传的音乐和舞蹈门类，在丹麦称波尔斯克（Polsk），在爱沙尼亚称波尔卡（Polka）或波尔斯卡（Polska），而在瑞典和芬兰叫作波尔斯卡（Polska），在挪威则以几个不同的名字命名。

❸ Midsummer 是北欧国家的传统节日，每年 6 月 24 日前后举行。

❹ 另有报道说 15% 的瑞典人在合唱团中演唱。见 Anderson I. How did Sweden become one of the world's biggest music exporters?[EB/OL]. https://www.thelocal.se/20210729/how-did-sweden-become-one-of-the-worlds-biggest-music-exporters/, 2021-07-29.

❺ Arbetarnas Bildnings Förbund（工人教育协会，ABF）是瑞典劳工组织的教育部门。ABF 举办研讨会、课程和学习小组，涉及各种专业，包括车间操作、语言和音乐。

为瑞典是新技术和商业模式的创新之邦。以服装品牌 H&M 和宜家为例，时尚实惠的服装和廉价的现代家具并不完全由瑞典人首创，但这两家公司已经成为瑞典最著名的品牌之一。潘多拉互联网电台（Pandora Internet Radio）早于 Spotify 在加州奥克兰起步，但这并没有阻止 Spotify 加入流媒体服务的第一阵营❶。

瑞典在音乐方面的品位也同样超群绝伦。在摇滚乐出现之前，瑞典是世界上最大的爵士乐消费国之一，尽管爵士乐并不是瑞典本土的音乐。披头士乐队的第一次国际巡演于 1963 年在瑞典举行；几年后，"性手枪"（Sex Pistols）乐队也是先在瑞典巡演，然后才把演出推广到其他国家。

许多瑞典艺术家完全掌控着自己的创作过程——从写歌到拥有自己的品牌和独立营销。通俗摇滚巨星罗宾（Robyn，图 4-3，她的处女作 *Robyn Is Here* 帮助马克斯·马丁开启了流行音乐事业）就是一个例子。她于 2005 年创立了 Konichiwa 唱片公司，涵盖了她音乐生涯的方方面面，如媒体管理、唱片合同及其创作过程。

图 4-3　女歌手罗宾

榜样的力量是无穷的

阿巴乐队统治了 20 世纪 70 年代和 80 年代初的

音乐世界，之后是罗克塞特、内内赫·切里（Neneh Cherry）和震撼了 20 世纪 80 年代和 90 年代初的"欧洲"（Europe）乐队。瑞典人热爱并追随他们的偶像，来自阿巴乐队（ABBA）等艺术家的成功给了瑞典年轻音乐家们强大的信心——即使瑞典是一个小国，仍然可以在国际音乐舞台上产生巨大影响。

几十年来，瑞典音乐界的佼佼者和词曲作者一直在互相传递着众所周知的流行音乐接力棒。"欧洲"乐队的鼓手伊恩·豪格兰（Ian Haugland）自豪地说："我们瑞典有着很强的民间音乐传统，但我也认为伟大的艺术家可以激励其他艺术家进行创作。"

瑞典人对英语的熟练掌握

瑞典这个国家的市场太小，对大多数职业来说，拓展国外市场是必不可少的。很自然地，每个瑞典人都至少会说一种母语以外的第二语言。二战后，几乎所有的瑞典人都开始学说英语。与意大利、西班牙和德国等其他欧洲国家不同，瑞典不为英语电视剧和电影配音，因此瑞典人每天都能练英语听力；许多瑞典学生还通过 EF❷ 等公司的安排进行语言实习旅行。

在英语占主导地位的互联网、电脑软件、电脑游戏和音乐中沉浸多年的瑞典年轻人都是在双语环境下长大的。欧盟 2008 年的一份报告指出，89% 的瑞典人会说英语，这是英语不是其母语的欧洲国家中英语水平最高的国度。当然，从语言学上讲，英语和瑞典语一样都是日耳曼语，因此对于瑞典人相对容易掌握。在文化上，瑞典是一个非常国际化的国家，积极欢迎外来文化的到来。这样做的结果是，瑞典艺术家们更容易掌握英语中细微的情感表达。

不过，英语能力是成功关键这一说法也有很多异议。Roxette、Jens Lekman 和羊毛衫乐队都创作了英文歌词，但这些歌词一看就不可能来自母语是英语的人。基地王牌乐队（Ace of Base）的一些歌词

❶ Spotify 由 Daniel Ek 于 2006 年在斯德哥尔摩创立。

❷ 英孚第一教育（EF Education First，EF）是一家专业从事语言培训、教育旅游、学位教育的国际教育公司。

实际上听起来像推销商品的广告用语。甚至连基地王牌创始成员乌尔夫·埃克伯格（Ulf Ekberg）也对歌词在瑞典音乐成功中的作用不屑一顾。正如他在 2011 年所说："对瑞典来说，（旋律）一直是首要的因素。……而对于美国人，首先是歌词，其次是制作，最后才是旋律。我并不是说歌词不重要，但对于我们瑞典人来说，英语是我们的第二语言，我们只是努力让世界听众听懂而已。出于对歌词的注重，一些美国歌曲过于复杂，有时也不太有趣。而对我们来说，我们总是尽量接触更多的人，所以我们的作品有动听的旋律和简单的歌词，这样每个人都可以享受到乐趣。"

有限的国内市场迫使瑞典音乐走向国际化

超过 3.3 亿人生活在流行音乐的最大市场——美国，而瑞典人口仅为 1041 万，这意味着，瑞典的艺术家有更大的动机努力吸引国际乐迷。毕竟，在这样一个小市场里，一个演出团体在门票销售开始减少之前只能在同一个城市巡演那么有限几次。更重要的是，瑞典是死亡金属的重要出口国，而死亡金属是一种小众类型，单靠瑞典乐迷无法支撑其生存。

全球化和 MTV 推波助澜

直到 20 世纪 80 年代，瑞典的电视频道和广播电台数量仍十分有限，这使得瑞典艺术家很难接触其他国家的音乐。1987 年，MTV 出现了，不仅在瑞典非常受欢迎，而且 MTV 欧洲频道开始制作更多的瑞典本地艺术家的音乐视频，使瑞典音乐在国际上得到广泛曝光。现在，大多数成功的瑞典表演都是继在国内成功之后，开始在国际舞台崭露头角的。

瑞典政府的大力支持

瑞典政府的国家文化委员会下设的瑞典艺术委员会（Swedish Arts Council）也慷慨地支持音乐家的成长。该委员会每年以表演艺术赠款的形式，为刚刚从事音乐职业的人提供资金，拨款约 10 亿瑞典克朗（1.1 亿美元，合 1.02 亿欧元）。这里面包括每年

向 100 多个音乐表演机构拨款约 165 万美元，向音乐会场地拨款约 330 万美元，向地区性音乐团体拨款约 3090 万美元。尽管通俗音乐和摇滚音乐只得到了其中大约 20% 的政府资助，但该国一些最受瞩目的流行音乐出口团体却受益匪浅：1999 年成立的瑞典电音二重唱"刀"（The Knife）在 2001 年获得了两笔数千美元的资助；2006 年政府还赞助了他们发行首张专辑及其第一次美国巡演。

自 1997 年以来，瑞典政府开始颁发音乐出口奖（Music Export Prize），以表彰瑞典音乐家在国际音乐界的成就。过去的获奖者包括"瑞典黑手党"乐队（Swedish House Mafia，图 4-4）、阿巴乐队的 4 位成员、蜂巢乐队（The Hives）、羊毛衫乐队（The Cardigans）、马克斯·马丁和罗克塞特等。

图 4-4 "瑞典黑手党"乐队

林奈大学（Linnaeus University）音乐产业研究员、音乐分析公司 Trend Maze 创始人丹尼尔·约翰森（Daniel Johansson）说："我们发达的社会体系使人们能够创作音乐，尽管他们的收入并不高"。这常常被戏称为"瑞典音乐奇迹背后的社会福利"，它强调了瑞典政府通过瑞典艺术委员会对音乐家和艺术家的不懈支持。

另一个有趣的举措是"北欧播放列表"（Nordic Playlist），这是一个旨在将北欧国家的顶尖音乐传

到世界其他地区的在线平台。该网站由北欧音乐出口计划（Nordic Music Export Programme）运作。

瑞典音乐产业的"雁群"优势

可能也是最重要的支撑瑞典音乐成功的因素，是"传、帮、带"的导师制。瑞典的歌曲作者和制作人以一种非等级的、合作的方式工作，相互传授、学习和支持。

一切都始于丹尼斯·波普（Denniz Pop）和他的 Cheiron 工作室，他指导了过去 20 年来世界上最成功的作曲家马克斯·马丁（Max Martin）；现在轮到马丁来指导 Shellback。而近年来，Shellback 和 Martin 一直是 Wolf Cousins 的导师；而 Wolf Cousins 是多位年轻音乐制作人组成的团队，为其他许多世界知名艺人完成了录音的幕后工作，如埃莉·古尔丁（Ellie Goulding）的《像你一样爱我》（电影《五十度灰》的主题曲）、Ariana Grande 的《问题》（Problem）和 Tove Lo 的《保持高昂》（Stay High）等❶。另外，马克斯·马丁和 Shellback 与美国著名歌手贾斯汀·汀布莱克（Justin Timberlake）一起创作了 2016 年热门迪斯科歌曲《难抑此情！》❷（Can't Stop the Feeling!），传为一时佳话。

Cheiron 成为瑞典成功制作人和作曲人的集训班，其中马克斯·马丁是最成功的学徒。其他出师的著名制作人包括 Rami Yacoub、Kristian Lundin、Per Magnusson、Jörgen Elofsson 和 Andreas Carlsson。以丹尼斯·波普命名的丹尼斯流行音乐奖于 2013 年由 Cheiron 工作室的前成员创建，旨在帮助斯堪的纳维亚地区的歌曲作者、制作人和歌手。

美国著名经济学家、哈佛商学院教授迈克尔·波特（Michael Porter）在 1990 年出版的《国家的竞争优势》（The Competitive Advantage of Nations）一书中提出了"企业集群"的概念，即同一行业的企业和供应商在地理上的集中——也就是我们中国人常说的"扎堆儿效应"。这些企业和供应商彼此靠近，可以提高生产率、推动创新并刺激新业务。21 世纪初，瑞典将波特的概念应用于瑞典国内音乐产业，并确定了一个人才网络（歌曲作者、制作人）和支撑产业（音乐出版商、视频制作人、教育团体），其中大部分集中在瑞典首都斯德哥尔摩。瑞典出口音乐协会（Export Music Sweden）就是其中一个非营利组织，与瑞典国家艺术委员会合作，致力于促进和资助瑞典艺术家出国举办演出。

尽管瑞典大多数独立唱片公司的总部都没有设在斯德哥尔摩，但其国内流行音乐的主要唱片公司的总部几乎 80% 都设在首都。其中一些甚至是专门为了在国外推出瑞典艺术家而成立的，如斯德哥尔摩唱片公司（Stockholm Records），该公司在 20 世纪 90 年代中期力捧的羊毛衫乐队凭借歌曲《情痴》（Lovefool）在国际上走红。

先进的数字化传播技术

瑞典在国际上取得成功的原因之一是该国采用现代技术的先进标准。

当互联网兴起时，瑞典的互联网普及率是世界第二，仅次于美国。自移动电话诞生以来，瑞典的移动电话密度一直位居世界第二，仅次于芬兰。事实证明，在日益数字化的音乐产业中，快速适应新技术的能力至关重要。

令人惊讶的是，现代录音棚和 IT 公司之间几乎没有什么区别。他们背后的创业精神、创意模式甚至办公空间的室内装修风格都很相似。斯德哥尔摩在 20 世纪 90 年代末的 IT 狂热时期被视为欧洲领先的 IT 城市，其人均录音棚数量也居世界首位。当涉及诸如 Techno、House、Hip Hop、Modern R&B 和

❶ 有关 Wolf Cousins 的介绍及其音乐作品可登录 https://open.spotify.com/playlist/1EYqgd8XatIM19pcmcSlmI 查看。

❷ 这是梦工厂 2016 年动画片《魔发精灵》（Trolls）的主打歌曲。截至 2017 年，这首歌在全美已售出 330 万次下载，累积了超过 10 亿的浏览量。在第 89 届奥斯卡年度颁奖典礼上获得最佳原创歌曲提名，并获得金球奖最佳原创歌曲和评论家最佳歌曲选择奖，此外，还获得格莱美最佳视觉媒体歌曲奖。

SAynth Pop 等音乐形式时，所有的音乐都是用电脑来演奏、混合和编辑的。

瑞典也是音乐发行领域的领导者，拥有 Spotify 和 SoundCloud 等世界顶流的音乐平台。这让瑞典艺术家能控制着他们的音乐迅速被数字化消费和传播。总部位于瑞典的数字音频"头部"平台 SoundCloud 允许艺术家上传、录制、推广和分享他们的原创音乐，同时允许用户在电脑和智能手机上自由收听、流媒体播放和共享数以百万计的音乐曲目。通过 Spotify 与 Facebook 的集成，用户还可以看到和收听他的朋友们正在播放的内容。比如瑞典歌手兼词曲作者 Lykke Li 积极利用 SoundCloud 传播她的音乐，并与 SoundCloud 的 2000 多万名粉丝和其他艺术家分享其作品。

国际知名的瑞典 DJ "Tim Berling"（更广为人知的名字是 Avicii）组织了 "X You" 项目，该项目被誉为世界上最大的音乐合作项目，汇集了来自 140 个国家的 4 199 名音乐家，贡献了 12 951 份旋律（melodies）、低音线（basslines）、节拍（beats）、节奏（rhythms）、间奏（breaks）和特效（effects）作品，而所有这些都是借助科技创造的。

最近几年，韩国流行音乐在欧美的表现也堪与瑞典匹敌。他山之石，可以攻玉，只有将语言技能、创新精神、紧密联系的产业和强有力的公共政策完美地结合起来，才能将自己转变为像瑞典一样的音乐输出甚至文化输出强国。

卧榻之侧的加拿大

加拿大紧邻美国，是美国名副其实的"后院"，又是英国的前殖民地（其实魁北克地区还曾是法国的殖民地），所以其流行音乐的演化，必然与英美两国紧紧捆绑在一起。下面按时间顺序抽取几个加拿大流行音乐的闪光年份。

■ 20 世纪 60 年代后期：第一次向南出击

保罗·安卡（Paul Anka，1941—）是在 20 世纪 50 年代后期成名的加拿大第一代青春偶像。不久后当美国逃避兵役者（不然就得远赴越南战场当炮灰）纷纷出走加拿大时，加拿大自己的音乐"突击队"却反其道而行之，为 20 世纪 60 年代新兴的反主流文化注入了"枫叶的味道"。尼尔·杨（Neil Young）、乔尼·米切尔（Joni Mitchell）和"The Band"乐队在 70 年代起飞，但这拨人其实早在"和平与爱的时代"[1] 就已经生根发芽了——先是布法罗·斯普林菲尔德乐队（Buffalo Springfield），然后是 Crosby, Stills, Nash & Young 乐队，他们个个朝气蓬勃、无畏无惧。当时的美国嬉皮士们根本没有意识到他们的许多音乐偶像其实是来自北边的加拿大。

■ 1974 年：加拿大人真的打进来了

1974 年，加拿大五个团体在《公告牌》上闯出了第一名的好成绩：特里·杰克斯（Terry Jacks）的《阳光下的季节》（*Seasons in the Sun*）、戈登·莱特福德的《日落》（*Sundown*）、保罗·安卡（Paul Anka）的《你怀了我的孩子》（*You're Having My Baby*）、安迪·金（Andy Kim）的《轻轻地摇我》（*Rock Me Gently*），以及 Bachman-Turner Overdrive 乐队的《一无所知》（*You Ain't Seen Nothing Yet*）。不过此后相当长一段时间里，加拿大流行乐坛的表现多少有点不尽如人意。

■ 1990 年：北方的女性力量

直到进入 20 世纪 90 年代，加拿大的音乐出口

[1] Era of Peace and Love，指 1969 年伍德斯托克音乐节前后的嬉皮士时期。

主力还都是男性艺术家。不过随着假小子歌手 k.d. lang、"当代成人音乐女王"赛琳·迪昂（Celine Dion）、阿兰妮丝·莫里塞特（Alanis Morissette）、莎妮娅·吐温（Shania Twain）和莎拉·麦克拉克兰（Sarah MacLachlan）等的涌现，女性力量开始爆发并后来居上。阿兰娜·迈尔斯（Alannah Myles）是 90 年代第一位凭借歌曲《黑丝绒》（Black Velvet）获得歌曲排行榜单冠军的加拿大女性（也是有史以来的第二位）；安妮·默里（Anne Murray）也表现抢眼；魁北克出身的赛琳·迪昂在创作天才大卫·福斯特（David Foster）的协助下，以其英语专辑首秀《Unison》一炮走红。直到今天，她仍然是歌唱作品最畅销的加拿大艺术家。在她的同胞中，只有 Rush 乐队的专辑销量能达到她的一半。在 21 世纪，加拿大女子军团的"后浪"——内莉·富塔多（Nelly Furtado）、卡莉·雷·杰普森（Carly Rae Jepsen）、格里姆斯（Grimes）等的表现，比起 90 年代那场女性浪潮，也是不遑多让，令人刮目相看（图 4-5）。

图 4-5　加拿大杰出的女歌手，依次是阿兰妮丝·莫里塞特、莎拉·麦克拉克兰和卡莉·雷·杰普森

■ 1991 年：情歌王子布莱恩·亚当斯

1991 年与女子军团并行的是，到处都在播放布莱恩·亚当斯（Bryan Adams）的《我为卿狂》[1][（Everything I Do）I Do It for You]，这首歌横空出世，分别在美国和加拿大的歌曲排行榜的第一名位置待了 7 周和 9 周，甚至连续 16 周统治英国排行榜，是英国历史上持续时间最长的冠军单曲，并力证了加拿大流行音乐在 20 世纪 90 年代对美英两国的冲击。

■ 2008 年："油管偷心贼"贾斯汀·比伯

在 2008 年 Myspace 还是主流社交媒体和美国偶像鼎盛的时期，还几乎没有人在 YouTube 上寻找音乐天才。但加拿大男孩贾斯汀·比伯（Justin Bieber）在该视频网站上展示了他的歌唱和表演技巧，引发了一

❶ （Everything I Do）I Do It For You 是电影《侠盗王子罗宾汉》（Robin Hood: Prince of Thieves）的主题曲。

系列的反响，并把他推荐给了音乐营销天才斯库特·布劳恩（Scooter Braun，后来成为贾斯汀·比伯的经理人）、著名艺人亚瑟（Usher）、和岛屿唱片公司（Island Records）。随着他的首张专辑《我的世界》（My World）在 2009 年的发行，比伯的成功几乎是瞬间就压过了乔纳斯兄弟（Jonas Brothers）的风头。Biebs（粉丝对其爱称）在过去十多年里一直是流行文化中最稳定的中心人物之一。

■ 2009 年：德雷克带红加拿大的说唱

德雷克（Drake）是个不可思议的艺术家。他不仅是一个来自多伦多的半犹太裔半非洲裔的青年，而且在他之前，这个城市从未有过一个国际知名的说唱歌手。在他与 Young Money Entertainment 签约后，Drake 的混音带 So Far Gone 被重新包装为 2009 年发行的由 7 首歌曲组成的扩展专辑。这张专辑在美国《公告牌》唱片 200 强中排名第 6，后来获得美国唱片业协会（RIAA）的金唱片认证。So Far Gone 中的三首单曲 Best I Ever Had、Successful 和 I'm Goin' In 分别在美国《公告牌》百强单曲榜上排名第 2、第 17 和第 40 位。

■ 2015 年：加拿大对美国的彻底征服

2015 年无疑是"大白北"（the Great White North，美国人对加拿大的谑称）音乐"殖民"美国流行乐坛的一年，当年《公告牌》百强单曲榜中，五位来自安大略省的加拿大艺术家占据了前八首歌中的七首。

2015 年 10 月 10 日，加拿大流行音乐史上的又一个奇迹就这么发生了。歌手 The Weeknd（图 4-6）的《山丘》（The Hills）、《情深忘我》（Can't Feel My Face）、贾斯汀·比伯（Justin Bieber）的《欲迎还拒》（What Do You Mean）和德雷克（Drake）的《浓情热线》（Hotline Bling）共同占据了排行榜《Hot 100》的

四个榜首位置，这是排行榜历史上首次出现这种加拿大艺人聚首的情况，也使多伦多成为最重要的音乐潮流城市。不过加拿大对美国流行音乐的征服似乎刚刚开始。两个月后，又有两个加拿大人加入了排行榜前十名：肖恩·门德斯（Shawn Mendes）的《永远》（Always）和阿莱西亚·卡拉（Alessia Cara）的《在这里》（Here）。比伯又插进了另外两个热门作品——《对不起》（Sorry）和《爱你自己》（Love Yourself）。加拿大歌手们这一季的表现如此不俗，甚至连比伯都受到了媒体的一致好评。到了年底，关键的最佳名单纷至沓来，德雷克、The Weeknd、卡莉·雷·杰普森（Carly Rae Jepsen）和年轻女歌手克莱尔·鲍彻（艺名 Grimes），以他们千差万别的音乐使加拿大的辉煌胜利完美收官。

图 4-6　加拿大歌手 The Weeknd

孤悬海外的澳洲流行音乐

■ 当地土著的音乐传统

传统上，几个世纪以来，澳大利亚的音乐主要是在迪吉里杜管❶（Didgeridoo，图 4-7）这类来自土著人的木制管乐器上演奏。它成为澳大利亚民间音乐中的一个重要表现，尤其是演奏澳大利亚历史上最为人熟悉的民歌《丛林流浪》❷。这种产生独特和声的长管通常在社交聚会上演奏，一直是澳大利亚文化的重要组成部分。现在，这种乐器也被引入世界节拍❸（Worldbeat）和新世纪音乐中。

图 4-7　澳大利亚土著传统乐器迪吉里杜管

■ 20 世纪 50—60 年代：卧薪尝胆

在摇滚乐于 20 世纪 50 年代中期日益流行之前，澳大利亚流行音乐主要由美国表演家如弗兰克·辛纳特拉（Frank Sinatra）和约翰尼·雷（Johnny Ray）的作品一统天下。当时乡村音乐和爵士乐是这个国家流行音乐的主体。

❶　Didgeridoo（迪吉里杜管）是澳大利亚土著部落的传统乐器，也是世界上最古老的乐器之一，实际上就是用一根空心的树干制成。

❷　《丛林流浪》（*Waltzing Matilda*）是澳洲最广为人知的丛林民谣（bush ballad）歌曲，也被称为该国的"非官方国歌"。

❸　Worldbeat 是一种将通俗或摇滚音乐与世界音乐或传统音乐相融合的音乐类型，主要表现在现代元素和民族元素在节奏、旋律或结构上的对比。

由于物质条件所限，许多澳大利亚人在 20 世纪 50 年代早期买不起电视机，主要通过广播收听音乐。但到了 50 年代末，电视开始在澳大利亚普及，人们开始观看一个名为《歌舞表演》(Bandstand) 的音乐综艺节目，这几乎成了家常便饭。当"英国入侵❶"(British Invasion) 在 60 年代中期爆发时，它很快使美国艺术家们黯然失色。披头士和滚石乐队在澳大利亚的大型巡演都一票难求，英国的流行音乐也激发了许多澳洲当地的音乐人来制作类似的作品。当地艺人获得认可的途径之一是通过他们的才艺表演，这就是奥利维亚·牛顿·约翰 (Olivia Newton-John，图 4-8) 和 Bee Gees 乐队崭露头角的方式。

图 4-8　刚刚成名的奥利维亚·牛顿·约翰

❶ "英国入侵"是 20 世纪 60 年代中期的一种文化现象，当时来自英国的摇滚和通俗音乐以及英国文化的其他方面在美国流行起来，并对大西洋两岸崛起的"反文化"运动产生了重要影响。通俗和摇滚乐团体，如披头士乐队、滚石乐队、the Zombies、the Kinks 和谁人乐队等，以及像 Dusty Springfield、Cilla Black、Petula Clark、Tom Jones 和 Donovan 这样的独唱歌手，都站在了"英国入侵"的最前线。

澳大利亚第一个走出国门并获得国际关注的艺术家是民谣团体"探索者"(The Seekers)，他们 1966 年的热曲《乔治女孩》(Georgy Girl) 销量超过百万，在美国名列热门歌曲排行榜前十。另一位实现国际突破的艺术家是 Easybeats，他的《我心中的星期五》(Friday On My Mind) 和《美妙将至》(Gonna Have a Good Time) 等热门歌曲都有不俗表现。这一时期澳洲的音乐更接近冲浪摇滚 (Surf Rock)，这是一种在澳大利亚比在美国持续时间更长的曲风。

Easybeats 乐队的吉他手乔治·杨 (George Young) 是安格斯·杨 (Angus Young) 和马尔科姆·杨 (Malcolm Young) 的哥哥，而后两位从 1973 年开始在 AC/DC 乐队取得了巨大的成功。三年后，这支澳洲硬摇滚乐队与 Atantic 唱片公司签约，并开始在美国巡演。AC/DC 后来成为有史以来全球唱片销量最大的乐队之一。

■ 20 世纪 70 年代：蓄势待发

在伍德斯托克音乐节的引领下，维多利亚州的桑伯里音乐节 (Sunbury Music Festival) 从 1972 年开始成为年度音乐盛会，但由于天气恶劣导致巨额经济损失，音乐节在 1975 年后终止。

尽管深受英国乐队的影响，澳大利亚流行音乐依然被刻上了美国艺术家们的烙印，尤其是鲍勃·迪伦 (Bob Dylan) 和老鹰乐队 (the Eagles) 等美国艺术家，他们影响了更具成人风格的小河乐队 (Little River Band)，这是一支拥有《周年快乐》(Happy Anniversary)、《淑女》(Lady) 和《追忆》(Reminiscing) 等优秀作品的团体。海伦·雷迪 (Helen Reddy) 在 20 世纪 70 年代也凭借一首轻松的通俗歌曲《I Am Woman》在世界范围内大受欢迎。与 AC/DC 同时在 70 年代成为硬摇滚乐队领导者的还有"天使"乐队 (The Angels)。

天钩乐队 (Skyhooks) 的里程碑式首张专辑——

1974 年由蘑菇唱片（Mushroom）发行的《生活在 70 年代》（*Livin' in the 70s*）成为历史上销量最高的澳大利亚专辑之一，并将 OzRock（又称 Australian rock 或 Aussie rock）推向了一个更加辉煌的高度。20 世纪 70 年代中期，电视音乐节目《倒计时》（*Countdown*）的推出进一步推动了流行音乐在当地的发展。灵魂 / 通俗天后芮妮·盖尔（Renée Geyer）在美国留下了一系列令人赞不绝口的澳大利亚流行歌曲。

20 世纪 70 年代也是澳大利亚酒吧摇滚（Aussie Pub Rock）诞生的十年，冷凿乐队（Cold Chisel）和理查德·克莱普顿（Richard Clapton）等人在澳大利亚的酒吧和俱乐部创造了这种以蓝调定向的新摇滚混合风格。这一时期通俗风格也同样疯狂，果汁冰糕乐队（Sherbet）和 Mental as Anything 乐队都令人刮目相看。

随着朋克音乐在 20 世纪 70 年代中期的出现，澳大利亚乐队"圣徒"（The Saints）和"广播鸟人"（Radio Birdman）发起了更加叛逆的摇滚美学。

20 世纪 70 年代最重要的一幕是 AC/DC 确立了一个样板，成为历史上最受尊敬、最持久和最有商业回报力的乐队之一。从 AC/DC 开始在悉尼的酒吧里演出到现在已经有 50 多年了，在这期间，乐队每张专辑都卖出了数以百万计的销量（总销量超过 2.2 亿张），其 2008—2010 年的"黑冰世界巡演"（Black Ice World Tour）是历史上最卖座的巡演之一。

■ 20 世纪 80 年代：异军突起

另一个影响澳大利亚的是附近的国家新西兰，在那里，Split Enz 作为一个华丽流行 ❶（Glam Pop）

乐队出现在 20 世纪 70 年代。他们最终在 1985 年重组为国际上成功的"拥挤的房子"乐队（Crowded House）。到了 20 世纪 80 年代，有相当多的澳大利亚乐队在美国和英国大受欢迎，成为国际上的成功范例。这些乐队包括 INXS、Midnight Oil、Air Supply、Divinyls 和 Men at Work（其歌曲 *Down Under* ❷ 是对祖国澳大利亚的致敬）。在流行音乐界，约翰·法纳姆（John Farnham）的职业生涯以其专辑《低语的杰克》（*Whispering Jack*）和《由你发声》（*You're the Voice*）而爆发；女演员凯莉·米洛（Kylie Minogue，图 4-9）以《动力》（*The Locomotion*）成功转投音乐界，而她至今仍然是澳大利亚最成功的女性流行音乐输出产品，成功维持了超过 30 年的职业生涯。

图 4-9　女歌手凯莉·米洛

❶ 华丽流行一般也称作"Glam Rock"是 20 世纪 70 年代早期在英国发展起来的一种摇滚风格，由穿着华丽服装、浑身镶满亮片、化妆和古怪发型的音乐家表演。Glam 艺术家们利用了流行音乐和流行文化中的各种资源，从泡泡糖流行音乐（Bubble Gum Pop）和 20 世纪 50 年代的摇滚乐到歌舞表演、科幻小说和复杂的艺术摇滚（Art Rock）。表演者华丽的服装和视觉风格通常是女性化的或雌雄难辨的。魅力摇滚（Glitter Rock）是 Glam 的一个更极端的版本。

❷ Down-Under 这个词是俚语，泛指澳大利亚和新西兰或任何南太平洋岛屿，如斐济和萨摩亚，因为这些国家位于南半球，在一张地图或地球仪中"低于"几乎所有其他国家。

■ 20 世纪 90 年代：返璞归真

在 20 世纪 90 年代，澳大利亚继续输出全球畅销的艺术家，如银椅（Silverchair）、野人花园（Savage Garden，见图 4-10）、火药手指（Powderfinger）和娜塔莉·英布鲁利亚（Natalie Imbruglia）。

图 4-10　野人花园组合

20 世纪 90 年代出现了再次改变澳大利亚音乐面貌的艺术家，他们将目光投向了澳大利亚本土文化，从中寻求灵感。1991 年，Yothu Yindi 乐队的和解之歌《条约》（Treaty），成为第一首由原住民表演家录制的热门歌曲。这首歌的灵感来源于 1988 年澳大利亚总理鲍勃·霍克（Bob Hawke）在参加巴伦加音乐节（Barunga Festival）时答应和土著人签订和解条约。

■ 进入新世纪

21 世纪的澳大利亚音乐对世界产生了持续的影响，Gotye、Jet、The Vines、狼妈（Wolfmother）和乡村歌手基思·厄本（Keith Urban）则在新世纪传递了澳洲风情的火炬。仅在 2014 年，诸如夏日五秒（Five Seconds of Summer）、Sia 和 Iggy Azalea 等东艺术家纷纷在国际流行音乐排行榜上取得了巨大成功。

■ 逐渐成熟的产业形态

最初代表澳大利亚音乐产业的行业组织是 1956 年成立的澳大利亚唱片制造商协会（AARM），1983 年被由六大唱片公司组成的澳大利亚唱片工业协会（ARIA）取代。自 1986 年以来，ARIA 每年都颁发音乐奖；1988 年，他们又推出了 ARIA 名人堂，同年，ARIA 建立了每周单曲和专辑排行榜。根据国际唱片业联合会（IFPI）的数据，2011 年澳大利亚的音乐销量在全球排名第 6 位。

不灭的凯尔特之魂——爱尔兰流行音乐

爱尔兰传统音乐在美国的影响主要体现在乡村音乐和蓝草音乐上，小提琴和班卓琴是其中的关键乐器，这种音乐甚至可以一直追溯到凯尔特人❶的（Celtic）民间音乐。

爱尔兰民族的每个人都流淌着能歌善舞的凯尔特人血液。要想初步认识爱尔兰民族的历史、文化和民族音乐舞蹈特点，以及爱尔兰人在移民各国的过程中与其他民族的文化交流与冲突，可以去观看爱尔兰的著名史诗秀《大河之舞》（Riverdance）。

爱尔兰流行音乐是由爱尔兰民间音乐和来自世界各地的流行音乐融合而成的。20 世纪 80 年代，U2 乐队（图 4-11）从都柏林开始走红，成为全美最

❶ 凯尔特人（Celts）在罗马帝国时期与日耳曼人、斯拉夫人一起被罗马人并称为欧洲的三大蛮族，也是现今欧洲人的代表民族之一。主要分布于西欧，现今爱尔兰人、苏格兰人、威尔士人、英格兰的康沃尔人和法国的布列塔尼人，都属于凯尔特人，其中以爱尔兰人、苏格兰人、威尔士人为代表，他们中许多人在学术、科学领域以及艺术和工艺领域都颇有建树。

受欢迎的演唱艺术家团体。从爱尔兰登上世界舞台的其他大牌艺术家包括范·莫里森（Van Morrison）、小红莓（The Cranberries）、科尔一家（The Corrs）、施内德·奥康纳（Sinead O'Connor）、恩雅（Enya）、克兰纳德（Clannad）、都柏林人（The Dubliner）。活跃于加拿大的爱尔兰流浪者（The Irish Rovers）和洛雷娜·麦肯尼特（Loreena McKennitt）是爱尔兰音乐对加拿大深刻影响的有力证明。

图 4-11　爱尔兰国宝 U2 乐队

　　1969 年至 1998 年，由于英国、北爱尔兰和爱尔兰之间的紧张局势，世界各地的艺术家都创作了许多歌曲来反映和促进解决这个政治问题。小红莓乐队的歌曲《僵尸》（Zombie）和 U2 乐队的歌曲《血腥星期天》（Sunday Bloody Sunday）都是针对恐怖组织爱尔兰共和军暴力行为的抗议。

　　1994 年，比尔·惠兰（Bill Whelan）的大型爱尔兰歌舞表演《大河之舞》的配乐是来自爱尔兰本土的享誉世界的艺术成果。其他令人耳目一新的爱尔兰流行音乐作品包括"Six"乐队 2002 年的《爱如潮涌》（There's A Whole Lot Of Loving Going On）、马克·麦卡比（Mark McCabe）的《狂人 2000》（Maniac 2000）、莎伦·香农（Sharon Shannon）和 Mundy 的《高城女郎》（Galway Girl❶）。

　　爱尔兰音乐产业的代表是爱尔兰唱片音乐协会（IRMA），该协会负责监管和编

❶　高威市（Galway）是爱尔兰中西部城市，位于大西洋的一个海湾——高威湾。高威市建成于 13 世纪末，今天是一个重要的工业和旅游中心。

制 ChartTrack❶，即爱尔兰共和国的官方音乐排行榜。1962 年 10 月 1 日，RTE 电台❷ 开始了十大金曲的广播节目，随后演化为爱尔兰金曲 40 强排行榜节目。

势不可摧的"条顿军团"——德国流行音乐

1964 年，英国披头士乐队特地录制了几首歌曲的德语版本，在德国登上了排行榜冠军宝座。随后，该乐队用英语演唱的歌曲在德国排行榜上持续表现出色，英国的热门流行歌曲开始频频在德国崭露头角。

在 20 世纪 60 年代末和 20 世纪 70 年代初，美国迷幻摇滚（Psychedelic Rock）开始渗透到德国，影响了一种新的电子音乐 Krautrock，这种风格也从古典音乐中汲取了部分养分，其元素后来帮助激发了新世纪音乐（new age）。70 年代的德国流行音乐继续以德、英两种语言演唱的热门歌曲为特色。来自西德（联邦德国）的迪斯科舞曲艺人 Boney M 成为这十年最成功的艺术家之一。慕尼黑的 Silver Convention 乐队以其热门的《飞，罗宾，飞》（*Fly, Robin, Fly*）、《起来跳布吉舞》（*Get Up and Boogie*）敲响了德国迪斯科时代的钟声。

桃李满园和获奖无数的德国作曲家、音乐教育家卡尔海恩斯·斯托克豪森（Karlheinz Stockhausen，1928—2007）被视为电子音乐的先驱之一，对弗兰克·扎帕（Frank Zappa）和发电站（Kraftwerk）乐队等流行偶像产生了巨大影响。他的一些崇拜者甚至把斯托克豪森视为技术音乐之父。

德国最出名的电子合成乐队"发电站"的全球

影响是深远的。一些音乐史学家认为，没有任何其他艺术家对电子舞曲的发展产生的影响能与之相比。他们专辑的主题曲《高速公路》（*Autobahn*）在 1974 年大受欢迎，加速了流行音乐中以电子乐器为主的发展趋势。他们对 Minimoog 合成器的使用引入了一种新鲜的未来派声效，并成为后来技术音乐的开创性起点。随后的热门音乐更倾向于纯技术流行音乐，为浩室和 Trip Hop❸ 的发展铺平了道路。

"发电站"乐队的成功不仅开辟了一个新的强大的舞曲流派，也使人们开始关注德国——作为一个创新人才摇篮。德国版本的电子新浪潮音乐被称为 "Neue Deutsche Well"。20 世纪 80 年代，奥地利的歌手猎鹰（Falco）在德国大放异彩，其代表作有 *Der Kommissar*（《警察局长》）和 *Rock Me Amadeus*❹。另一个在 20 世纪 80 年代和 90 年代从德国取得巨大成功的是硬摇滚乐队"蝎子"（The Scorpions）。他们的热门歌曲包括《像飓风一样震撼你》（*Rock You Like a Hurricane*）、《没人喜欢你》（*No One Like You*）和《变革之风》（*Wind of Change*）。

20 世纪 90 年代是世界各地的电子流行音乐和舞曲音乐都明显受到德国艺术家影响的十年，如 LaBouche、Haddaway、Snap！、Real McCoy 和 Culture Beat，以及工业风格（industrial）乐队 Die Krupps 和 KMFDM，他们都有销量巨大的俱乐部热门歌曲。最著名的作品包括 LaBouche 的《做我的爱人》（*Be My Lover*）和《甜蜜的梦》（*Sweet Dreams*）以及 Haddaway 的《爱是什么》（*What Is Love*）。保罗·范·戴克（Paul Van Dyk，图 4-12）也以浩室音乐和恍惚音乐（Trance Music）的混搭成名；到了

❶ 在 1992 年之前，爱尔兰的音乐排行榜是以唱片零售出货量为基础的。1992 年，盖洛普开始对 60 家商店的唱片零售量进行电子跟踪。1996 年，IRMA 帮助盖洛普开始了一项更为精细的电子调查，名为 ChartTrack，该调查目前追踪了近 400 家唱片零售店。

❷ 爱尔兰广播电视公司（RTE）是总部设在都柏林的爱尔兰国家广播公司。它既制作节目，又在电视、广播和网络上播出，其地位等同于英国的 BBC。

❸ Trip hop（有时与"Downtempo"混用），是一种音乐流派，起源于 20 世纪 90 年代初期的英国，尤其是布里斯托尔。被描述为"嘻哈和电子音乐的高度融合"，节奏较慢，声音迷幻，它可能包含放克、配音、灵魂、爵士乐的元素，还有 R&B 和其他形式的电子音乐，以及采样自电影配乐等来源。

❹ Amadeus 是奥地利古典主义音乐家莫扎特（Wolfgang Amadeus Mozart）的中间名。

21世纪初，他成为电子舞曲的主要制作人，直言不讳地倡导和平、赈济穷人，使他的声望与日俱增。

图 4-12　保罗·范·戴克

回声奖 ❶（ECHO）是德国最著名的音乐奖，但获奖的标准可能会让人困惑。有评选人团，但真正起决定作用的是销售量和排行榜名次，这可能是因为根植于德国人内心深处的对数字的迷之崇信。出于对这种信仰的尊重，本书也特意采用了一些德国流行音乐产业的数据和分析。

根据德国联邦音乐产业协会（BVMI）的报告 ❷，德国仍然是世界第四大音乐市场，仅次于美国、日本和英国。但德国与其他地区不同的是，虽然在

新冠疫情这一特殊环境的影响下，该国唱片行业正顺应全球唱片业发展的趋势，向流媒体和数字消费转型，但在很大程度上仍然坚守实体唱片销售模式。尽管与疫情有关的措施对整个音乐产业来说是非常痛苦的，但从经济角度来看，2020年对德国音乐产业来说是非常成功的一年，总营业额为17.85亿欧元，比2019年的16.37亿欧元增长了近1.5亿欧元，相当于9%的高个位数增长。特别是2020年数字音乐销售额达到创纪录的12.76亿欧元，数字销售的市场占有率也高达71.5%。

需要注意的是，在2015年至2020年的五年中，嘻哈/说唱网络音频流量占总流量的比例从18%明显增加到23%，儿童歌曲的比例从2%明显增加到10%。相比之下，同期摇滚/硬摇滚/重金属的比例从18%下降到13%，舞曲的比例从16%下降到10%。通俗音乐的比例大致保持不变，2015年为34%，2020年为33%。爵士乐也下降了1个百分点，从4%降至3%。古典音乐和德国本土通俗音乐（Schlager/Deutschpop）的比例保持不变，各为1%。可以看出这5年的变化是，嘻哈/说唱和儿童歌曲挤占了摇滚/硬摇滚/重金属和舞曲的市场份额，尤其在网络流量方面体现得更为明显。

2020年，德国的音乐爱好者仍然平均每周花1.5小时欣赏实体唱片。出人意料的是，在德国，收音机仍然是聆听音乐的首选媒介，但人们也开始花越来越多的时间上网收听音频流。16~24岁的青年主力人群与整个社会正相反，他们主要消费网络流媒体，较少使用收音机。

不过在2020年，在德国最成功的不是本土音乐家。澳洲乐队AC/DC的 *Power Up* 是2020年德国最成功的专辑；而2020年德国最成功的单曲是加拿大歌手 The Weeknd 的 *Blinding Lights*。

出人意料的是，2021年，德国迷幻流行老将

❶ 回声奖是德国唱片公司协会（Deutsche Phono Akademie）设立的一项殊荣，旨在表彰在音乐行业取得的杰出成就。第一届回声奖颁奖典礼于1992年举行，该奖项是继1963年颁发的德国沙尔普拉滕普雷奖（Deutscher Schallplattenpreis）之后设立的。每年的获奖者由上一年的销售额决定。2018年4月，在关于当年颁奖典礼的争议之后，德国联邦音乐协会宣布结束该奖项。

❷ 资料来源：MuSikIndustrie In Zahlen – Das Jahrbuch Des Bvmi [R/OL]. https://www.musikindustrie.de/markt-bestseller/musikindustrie-in-zahlen/download-jahrbuch-3.
德国音乐产业协会（Bundes Verband Musik Industrie, BVMI）代表了约200家唱片制造商和音乐公司的利益，这些公司的营业额占了德国音乐市场的80%以上。该协会在德国和欧洲政坛倡导对音乐产业的关切，并作为音乐产业的核心机构为公众服务。

Achim Reichel 在 30 年前创作的歌曲 *Aloha Heja He* 在中国大获成功。

引吭高歌的"高卢雄鸡"——法国流行音乐

法国流行音乐的起源可以追溯到几个世纪前的法国民间音乐和歌剧。香颂（Chanson）是用法语演唱的非宗教抒情歌曲，它的发展经历了几百年，已经深深地融入了法国文化之中。虽然法国外交部和文化与传播部对推广法国音乐不遗余力，但由于法国的流行音乐受到英美两国的挤压，在世界范围内并不像其他欧洲国家的音乐那样广为人知。法国国家传播公司（Francophonie Diffusion）公布的国家音乐排行榜倾向于法国音乐，但也通常包括美国和欧洲其他国家的流行音乐。

"唱歌的修女"（The Singing Nun）组合 1963 年的歌曲《多米尼克》（*Dominique*）成为美国历史上第一首也是唯一一首用法语演唱的音乐排行榜冠军歌曲，尽管这些歌手最初来自比利时。

20 世纪 70 年代，随着迪斯科在欧洲的普及，影响美国音乐排行榜的法国著名迪斯科艺术家有帕特里克·埃尔南德斯（Patrick Hernandez）、圣·埃斯梅拉达（Santa Esmeralda）和塞隆（Cerrone）。英国新浪潮在 80 年代影响了法国，而欧洲舞曲音乐（Eurodance music）为法国浩室音乐播下了种子。自20 世纪 90 年代初以来，蠢朋克(Daft Punk，图 4-13）凭借 *Da Funk* 和 *One More Time*（《再来一次》）等热门歌曲成了浩室音乐的赢家。根据国际唱片业联合会（IFPI）的数据，2011 年法国的音乐销量在全球排名第五。

来自法国巴黎的顶级艺术家之一是大卫·库塔（David Guetta），他已成为 21 世纪国际知名的浩室艺术家和 DJ 兼制作人。他的一些热门歌曲包括《当爱接管》(*When Love Takes Over*)、《至爱》(*One Love* ）和《超过你》(*Gettin' Over You*)。

图 4-13　蠢朋克（Daft Punk）组合

法国流行音乐在国际上的成功关键也来自采用英语歌词。过去几年，法国选择用英语演唱的艺术家人数有所增加，采用英语演唱的艺术家会主动参与国际表演竞争（尽管法国规定要求电台播放的音乐中至少 40% 的配额必须采用法语演唱）。这些艺术家包括在"音乐之胜利音乐奖"（Les Victoires de la Musique）中获得公众投票"最佳新人"奖的新晋乐队"小马快跑"（Pony Pony Run Run），还有摇滚女歌手 Izia 和民谣流行艺人 Yodelice。

法国国际广播网（France Inter radio network）的节目总监 Bernard Chereze 证实，法国艺术家的英语作品播放量持续上升，越来越多的年轻人使用互联网作为听音乐的媒介，而且不受法语配额限制，这也是英语歌曲在法国越来越流行的一个原因。掌控多家法国唱片公司的阿尔及利亚裔首席执行官 Emmanuele du Burutel 不无揶揄地说："现在法国艺术家真的可以用英语创作和演唱了。"

地中海风情——希腊和意大利的流行音乐家

希腊和意大利也有少数流行音乐家突破了文化

壁垒，在国际上声名鹊起。与瑞典、德国、法国的歌手类似的是，这些来自古文明发源地的音乐家在国际上的成名除了音乐旋律的甜蜜动人，部分也因为采用了质朴简洁的英文歌词。

■ 希腊的爱神之子

希腊伟大的当代音乐家范吉利斯（Vangelis），本名埃万盖洛斯·奥德修斯·帕帕萨纳西奥斯（Evángelos Odysséas Papathanassíou，1943—），其音乐风格集电子、新世纪、古典于一体，被誉为"电子乐界的柴可夫斯基"。他因曾为英国电影《火的战车》（Chariots of Fire，1981）和日本纪录片《南极物语》（Antarctica，1983）等制作电影配乐而成名。《火的战车》配乐赢得了第54届奥斯卡"最佳电影音乐"奖。其作品 Mythodea: Music for the NASA Mission: 2001 Mars Odyssey 则是 2001 年 NASA 火星探测任务的探测器"奥德赛号"的任务主题曲。2002 年，他创作了 2002 年韩日世界杯的官方主题曲《足球圣歌》。

范吉利斯早年曾同迪米斯·卢索斯（Demis Roussos）等人一起，组成摇滚乐队"爱神之子"（Aphrodite's Child）。尽管爱神之子乐队存在的时间很短，在欧洲以外也没有发行过单曲，但其多首单曲脍炙人口，如《泪如雨下》（Rain and Tears）曾在舒淇、张震主演的电影《最好的时光》经典桥段作为背景音乐。这首歌的旋律明显源自德国巴洛克时期后期作曲家约翰·帕赫贝尔（Johann Pachelbel，1653—1706）的《D 大调卡农》，歌曲用英文唱道：

"When you cry

In winter time

You can pretend

It's nothing but the rain" ❶

❶ 歌词大意：当你在冬雨里哭泣，你可以装作那只是雨水滑落面庞。

这首歌的几个演唱版本都催人泪下，但迪迷斯·卢索斯在布拉迪斯拉发（Bratislava，斯洛伐克共和国的首都和经济、文化中心）演出的现场版更有沧桑感。乐队的其他作品如《四季》（Spring, Summer, Winter and Fall）和 It's Five O'Clock 也别有风味。

■ 意大利的舞曲怪才——Gazebo

保罗·马佐里尼（Paul Mazzolini，1960—），艺名 Gazebo（本意是"凉亭"），意大利歌手、词曲作者和唱片制作人，音乐风格是意大利迪斯科，一种 20 世纪 80 年代欧洲迪斯科的变种。他 1983 年的歌曲《我爱肖邦》（I Like Chopin）曾在超过 15 个国家排名第一（包括意大利、德国和瑞士），在荷兰排名第七、奥地利排名第一、日本排名第九。他的单曲《杰作》（Masterpiece，1982 年）在意大利排名第 2，在德国排名第 35，在瑞士排名第 5；《狂人》（Lunatic，1983 年）在欧洲、亚洲和拉丁美洲的一些国家也进入了前十名。

他在那个时期的作品是由皮尔路易吉·乔姆比尼（Pierluigi Giombini，1956—）制作的，两人也共同为歌手瑞安·帕里斯（Ryan Paris）创作了热门歌曲 Dolce Vita。1986 年发行的歌曲《日落银河》（The Sun Goes Down on Milky Way）也延续了《我爱肖邦》的格调。Gazebo 目前仍在巡回演出，并在制作新专辑。此外，他还在幕后担任其他艺术家的制作人。

对于斯堪的纳维亚三国的流行音乐，本书第 3 章介绍重金属音乐时已有所涉及。另西班牙著名的当代流行艺人，除第 3 章里提到的恩里克·伊格莱西亚斯（Enrique Iglesias）外，值得留意的还有 Alex Ubago、"凡·高的耳朵"乐队（La Oreja de Van Gogh）等。至于东欧各国和俄罗斯的当代流行音乐，当然也各有千秋，本书因参考资料所限，无法一一详述。

参考文献

[1] Serwer J. A Complete History of Canada's Pop-Music Takeover[EB/OL].https://www.thrillist. com/entertainment/ nation/a-complete-history-of-canadas-pop-music-takeover, 2016-01-04.

[2] Sweden POP Music History[DB/OL]. http://www. europopmusic.eu/Scandanavia_pages/Scandanavia_Sweden. html.

[3] Häggström I. How Sweden Came to Dominate Pop Music[EB/OL]. https://theculturetrip.com/europe/sweden/ articles/how-sweden-came-to-dominate-pop-music/, 2018-08-02.

[4] Poopat T. 8 Reasons Why Sweden Rocks[EB/OL]. https:// scandasia.com/8-reasons-sweden-rocks/, 2014-02-21.

[5] Feeney N. Why Is Sweden So Good at Pop Music?[EB/OL]. https://www.theatlantic.com/entertainment/archive/2013/10/ why-is-sweden-so-good-at-pop-music/280945/, 2013-10-29.

[6] Cosper A. The History of Swedish Pop Music[EB/OL]. https://www.playlistresearch.com/article/swedishpop.htm, .

[7] Cosper A . History of Irish Pop Music[EB/OL]. https://www. playlistresearch.com/article/irishpop.htm, 2012-03-17.

[8] Johansson, O. Beyond ABBA: The Globalization of Swedish Popular Music[J]. FOCUS on Geography, 2010, 53（4）: 134-141.

[9] Cosper A. History of Australian Pop Music[EB/OL]. https:// www.playlistresearch.com/article/australianpop.htm, 2013-01-25.

[10] Shedden I. Pop goes the nation: 50 years of Australian music[EB/OL]. https://www.theaustralian.com.au/50th-birthday/pop-goes-the-nation-50-years-of-australian-music/ story-fnlk0fie-1226944682867.

[11] Cosper A. The History of German Pop Music[EB/OL]. https://www.playlistresearch.com/article/germanpop.htm, 2013-01-28.

[12] Landsberg T. The evolution of German pop music[EB/ OL]. https://www.dw.com/en/the-evolution-of-german-pop-music/a-40146927, 2017-08-18.

[13] Cosper A. The History of French Pop Music [EB/OL]. https://www.playlistresearch.com/article/frenchpop.htm, 2013-01-29.

[14] Roberts G. French pop music finds its voice with English language lyrics[EB/OL]. https://www.theguardian.com/ education/2010/sep/14/french-pop-sing-in-english, 2010-09-14.

"我们不是第一个说'不要臆测任何国家'或'给和平一个机会'的人，但我们正在传递火炬，就像奥运火炬一样，手拉手传递，传递给彼此，传递给每个国家，传递给每一代人。这就是我们的工作。"

——约翰·列侬在遇害前三天接受采访时说

5

特定应用场景的音乐

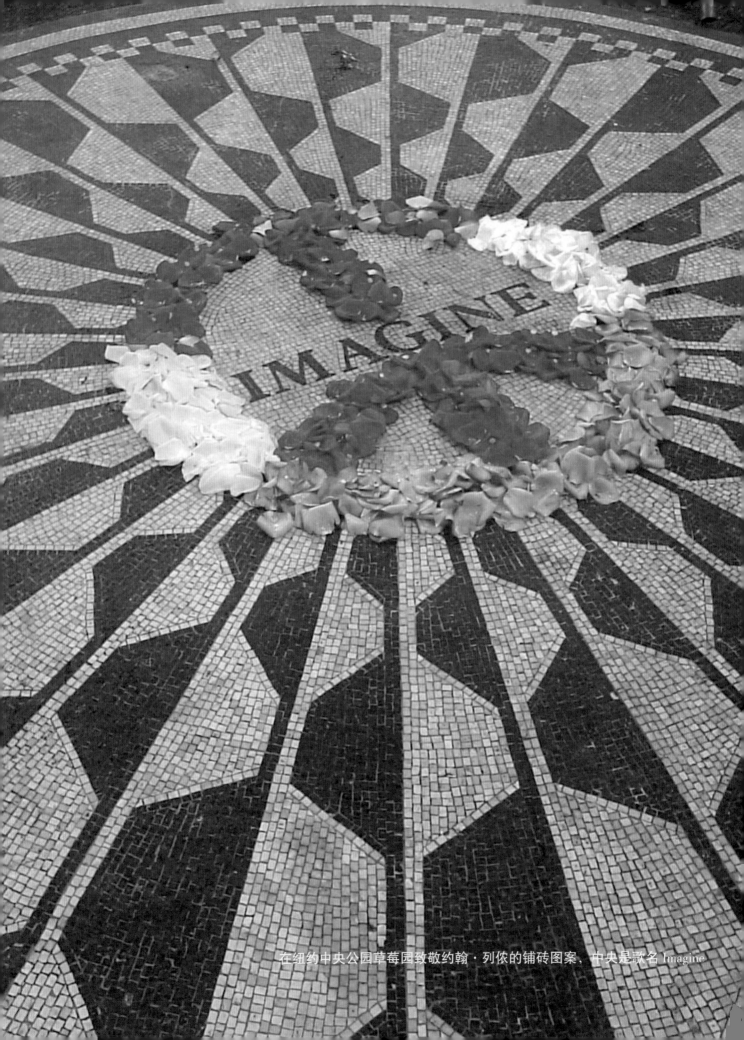

在纽约中央公园草莓园致敬约翰·列侬的铺砖图案，中央是歌名 Imagine

在各国艺术家创作的流行音乐中，有很多是适合或专门匹配特殊场合的。2021 年夏天，马丁·加里克斯（Martin Garrix）携手 U2 乐队主唱博诺（Bono）和吉他手 The Edge 演唱 2020 年欧洲杯官方主题歌《我们是人民》（*We Are the People*），歌声响彻欧洲大陆的多个体育场，再次提醒我们完美的比赛离不开合适的音乐。

节日或庆典音乐

■ 奥林匹克歌曲

2020 年东京奥运会（实际上是推迟到 2021 年夏天举行）开幕式上，全球数以亿计的观众通过电视转播或网络观看了在约翰·列侬和小野洋子创作的歌曲《想象》（*Imagine*）伴唱下的感人表演。

国际奥委会主席托马斯·巴赫在开幕词中说："这首歌反映了奥运会所代表的价值观。它呼吁和平、友谊和团结。"

《想象》和奥运会在历史上曾多次交汇，因为它传达了团结、希望与和平的信息。几十年来，包括史蒂维·旺德（1996 年亚特兰大）、彼得·加布里埃尔（2006 年都灵）、英国儿童合唱团（2012 年伦敦），以及韩国流行歌星夏贤宇、全仁权、李恩美和安智英（2018 年平昌）在内的艺术家们都在奥运会开幕式上演唱了这首歌。

大多数现代奥运会都有官方主题曲，但除了《想象》、希腊音乐家 Vangelis 的《火的战车》（*Chariots of Fire*，1981）等少数歌曲外，其余大多数奥运歌曲都很少能真正进入大众的深层记忆。下面介绍其他一些值得我们回忆的奥运歌曲。

辉煌的《一瞬间》

为 1988 年夏季奥运会而写的这首热门歌曲《一瞬间》（*One Moment in Time*）完美地诠释了奥运会

的精神：全力以赴，直面痛苦，最终超越自我。但这首歌也一首精心构思的通俗歌曲，也只有天后惠特妮·休斯敦才能奉献的绝唱，才能将这首激动人心的火炬之歌提升为永恒的经典。这首歌最高在英国单曲排行榜上达到第三名，在美国《公告牌》热门歌曲 100 强中排名第五。

《手拉手》借力外援

1988 年汉城奥运会的东道主韩国聘请了意大利舞曲传奇人物乔治·莫罗德（Giorgio Moroder）来创作他们的奥运会会歌，因此这首《手拉手》（*Hand in hand*）听起来恰到好处，充满史诗色彩，包括这首歌曲的奥运会歌曲专辑销量达到惊人的 1300 万张。

绝唱《巴塞罗那》

《巴塞罗那》是一首集歌剧、摇滚乐和流行乐于一体的史诗。弗雷迪·默丘里（Freddie Mercury）于 1991 年去世后，这首歌在 1992 年巴塞罗那奥运会上亮相；此后借着奥运会的热度在英国、荷兰和新西兰热门歌曲榜上排名第二。2004 年，英国广播公司第二广播电台（BBC Radio 2）将《巴塞罗那》列为歌曲销售总排行榜前 100 名的第 41 位。

辐射全球的《梦想的力量》

这《梦想的力量》（*The Power of the Dream*）由大卫·福斯特（David Foster）、琳达·汤普森（Linda Thompson）和婴儿脸（Babyface）为 1996 年亚特兰大奥运会编写和制作。赛琳·迪昂（Celine Dion）在超过 10 万人面前现场演唱了这首歌，此外还有超过 35 亿的电视观众。她把参加这次演出活动获得的酬劳捐给了加拿大运动员。《今日美国》将其列为有史以来最佳奥运主题歌曲第二名。

难以企及的《达到》

1996 年为亚特兰大奥运会而写的《达到》（*Reach*）是由力量歌谣（power ballad）女王黛安·沃伦（Diane Warren）和格洛丽亚·艾丝特凡（Gloria Estefan）一起创作的，是 1996 年美国亚特兰大夏季

奥运会的两首官方歌曲之一。这首歌在捷克、匈牙利、挪威和西班牙歌曲排行榜中最高排进前十名。

哀荣皆宜的《永远的朋友》

《永远的朋友》是一首为1992年巴塞罗那奥运会创作的拉丁风格的歌曲，由英国音乐剧大师安德鲁·劳埃德·韦伯（Andrew Lloyd Webber）编曲，歌词作者是传奇人物唐·布莱克（Don Black）。这首歌曾经在澳大利亚登顶热门歌曲排行榜，并深受国际奥委会前主席萨马兰奇（Juan Antonio Samaranch）钟爱，并按其遗嘱要求在他2010年的葬礼上演奏。

《崛起》的高光时刻

《崛起》（Rise）是由美国歌手凯蒂·佩里与Savan Kotecha，以及制作人Max Martin和Ali Payami共同创作。《崛起》是一首以胜利和超越对手为抒情主题的中速电子风格歌曲。这首歌的奥运主题宣传视频于2016年8月4日首次亮相。这首歌曾在澳大利亚歌曲排行榜上排名第一，在捷克共和国、法国、匈牙利、苏格兰和西班牙歌曲排行榜上排名前十。

■ **庆典歌曲**

除了在奥运赛场上，对于普通人而言，无论是毕业还是取得了工作成就，都是其人生的高峰，都值得庆祝一番。庆祝并不一定意味着要举行一场盛宴，更有效的方法是用一首庆祝的歌曲，让我们为自己感到骄傲，并让这个时刻更加辉煌和值得铭记。皇后乐队有三首歌经常被用于庆祝体育比赛的胜利时刻——《我们是冠军》（We Are the Champions）、《另一方嘴啃泥》（Another One Bites the Dust）和《我们将震撼你》（We Will Rock You）都是这种场合的最佳歌曲。其他振奋人心的歌曲还有Bee Gees的《屡战屡胜》（you win again）、Tina Turner的《就是最棒》（Simply the Best）和星舰乐队（Starship）的《势不可挡》（Nothing's Gonna Stop Us Now）❶。《势不可挡》

❶ 1987年美国浪漫电影《神气活现》（Mannequin）主题曲。

曾在美国《公告牌》热门歌曲100强排行榜上排名第一，在加拿大、爱尔兰和英国也高居榜首，并获得了第60届奥斯卡最佳原创歌曲提名。

■ **圣诞歌曲**

圣诞歌曲可能是欧美流行歌手们的必修环节。每年，许多流行艺人都会发布新一季的圣诞歌曲（或专辑），也许是希望能重复玛丽亚·凯莉在其1994年的圣诞单曲《圣诞节我想要的就是你》（All I Want For Christmas Is You）上取得的商业成功。截至2017年，这首圣诞畅销歌曲为她共赢得了超过6 000万美元的版税收入。

我们这代人心目中最著名的圣诞歌曲是威猛乐队（Wham!，图5-1）1984年的翻唱版《去年圣诞》（Last Christmas）。《去年圣诞》还有许多其他艺术家演唱的版本，包括披头士乐队的版本。从1963年到1969年，披头士乐队每年都录制一张圣诞专辑，一共7张。

图5-1 威猛乐队（Wham!）

威猛乐队的《去年圣诞》在1984年首次发行后，连续五周在英国单曲排行榜上排名第二，紧追Band Aid❷的《他们知道这是圣诞节吗？》（Do They Know

❷ 1984年，爱尔兰音乐人鲍勃·格尔多夫（Bob Geldof）和苏格兰的米治·尤里（Midge Ure），以及其他三十多位英国流行音乐人以"乐队赈灾"（Band-aid，同时也暗合在中国被译作"邦迪"的创可贴）名义合作录制了《他们知道今天是圣诞节吗？》这首歌，并成立了一个旨在消除埃塞俄比亚贫困的基金会Feed the World（喂养世界）。详见本书第13章相关内容。

It's Christmas?）。在随后的几年里,《去年圣诞》这首歌在排行榜上多次上榜,最终在 2021 年元旦成为英国单曲排行榜的第一名,这比它最初发行的时间晚了 36 年。在它成为排行榜冠军之前,《去年圣诞》多年来一直保持着官方排行榜公司（OCC）的销售记录,销量为 190 万张（不包括流媒体）。在英国以外,这首歌曾在丹麦、斯洛文尼亚和瑞典的音乐排行榜上高居榜首,在澳大利亚、德国、爱尔兰和美国等几个国家的音乐排行榜也冲入前十名。威猛乐队将他们这首歌所有的版税捐给了埃塞俄比亚饥荒的救济工作。2012 年 12 月,在英国全国范围内的一次民意调查中,这首歌在英国独立电视台的电视特辑《全国最受欢迎的圣诞歌曲》中名列第八。

而《他们知道这是圣诞节吗？》以第一名的成绩进入英国单曲排行榜,并在那里待了五周,成为 1984 年圣诞节单曲排行榜的冠军。这首歌也是英国单曲排行榜历史上销售最快的单曲,仅第一周就售出 100 万张,1984 年最后一天就超过 300 万张。在 2012 年 12 月的一次全英国范围的民意调查中,这首歌在电视特辑《全国最受欢迎的圣诞歌曲》中排名第六。

尽管 The Pogues 和柯斯蒂·麦科尔（Kirsty MacColl）的《纽约童话》（*Fairytale of New York*,1987）这首单曲从未成为英国圣诞节的头号歌曲,但这首歌一直深受音乐评论家和公众的欢迎。自 1987 年首次发行以来,迄今为止,这首歌已在 17 个不同的场合进入英国单曲排行榜前 20 名,包括 2005 年以来每年的圣诞节。截至 2020 年 12 月,该歌曲在英国的总销量为 240 万份。在英国和爱尔兰的各种电视、广播和杂志相关民意调查中,它经常被评为有史以来最受欢迎的圣诞歌曲。其他由著名歌手演绎的圣诞歌曲还有布鲁斯·斯普林斯汀（Bruce Springsteen）的《圣诞老人进城了》（*Santa Claus Is Coming To Town*）等。

健身和治愈音乐

■ 健身音乐

一个人不可能每天都在庆祝辉煌时刻,一个人在其人生的普通一天里,做的更多的事是进行个人锻炼。多项研究[1]发现,在锻炼期间听节奏鲜明的音乐可以分散注意力,并降低锻炼的挑战性,最终使锻炼更有持续性；同时节奏更快的歌曲可以提高人们的运动表现,有效避免受伤,并快速恢复体能；低频部分的响度、音乐的音量和歌词等其他因素也可能影响运动表现。当然不论什么音乐也不能神奇地提高人们真实的生理极限。

一首歌每分钟的节拍（BPM）应该与锻炼时的心率一样。以下是不同运动场景的参考值:

- 瑜伽、普拉提和其他低强度活动:60~90 BPM
- 力量瑜伽:100~140 BPM
- 混合健身、室内自行车等:140~180 BPM 以上
- 舞蹈:130~170 BPM
- 持续有氧运动,如慢跑:120~140 BPM
- 举重和力量提升:130~150 BPM
- 运动热身:100~140 BPM
- 运动后放松:60~90 BPM

这里推荐几首适合室内运动的歌曲:

Survivor—*Eye of the Tiger*[2]（1982）

David Bowie—*Let's Dance*（1983）

[1] 参见以下网络报道:

[1] Ferreira M. 10 Ways Music Can Make or Break Your Workout[EB/OL]. https://www.healthline.com/health/music-can-make-or-break-your-workout#5.–Improve-coordination, 2017-08-02.

[2] Capritto A. A Workout Playlist Trick That's Backed by Science: Find the right BPM[EB/OL]. https://www.cnet.com/health/fitness/how-to-create-the-perfect-workout-playlist/, 2021-07-24.

[3] Ries J. How High Energy Music Can Make Your Workout More Effective[EB/OL].

https://www.healthline.com/health-news/high-tempo-music-may-help-your-workout, 2020-02-05.

[2] 史泰龙主演的 1982 年电影《洛奇 3》主题曲。

Europe—*The Final Countdown*（1986）

AC/DC—*Thunderstruck*（1990）

Madonna—*Ray of Light*（1998）

Linkin Park—*What I've Done*（2007）

■ 治愈音乐

英国的艺术治疗提供商 Chroma 的一项研究发现❶，皇后乐队、平克·弗洛伊德和鲍勃·马利的歌曲对音乐治疗患者来说是最有效的。进行这项调查的研究人员说，*We will rock you* 的强调节奏和强劲旋律，使其成为中风或脑损伤后言语、语言和认知功能康复的理想选择。

这项研究涵盖了 50 名为该公司工作的音乐治疗师，他们共同为 500 多名患者和客户提供了 17 500 多小时的治疗。

调查中排名前五的歌曲依次是：

女王乐队的《我们会震撼你》（*We Will Rock You*）；

鲍勃·马利的《三只小鸟》（*Three Little Birds*）；

《奇异恩典》（*Amazing Grace*）的各种版本（包括猫王的版本）；

平克·弗洛伊德的《墙上的另一块砖》（*Another Brick in the Wall*）；

《你是我的阳光》（*You Are My Sunshine*）的各种版本（包括 Johnny Cash 的版本）

调查结果还揭示了音乐治疗中音乐使用频率前五名的艺术家，鲍勃·马利位居榜首，其次是女王乐队、阿黛尔、平克·弗洛伊德和艾米纳姆。

Chroma 的董事总经理丹尼尔·托马斯（Daniel Thomas）补充道："很多人可能认为音乐治疗都是关于轻柔的声音，但是，当客户选择音乐时，有时会严重依赖旋律简单、节奏纯正的强而响亮的歌曲。"

此外，很多世界音乐或新世纪音乐风格的流行音乐也可以作为音乐治疗的媒介。有三种音乐元素对音乐治疗师特别有用：印度传统音乐、印尼加美兰（Gami'lan Music）音乐和泛非音乐（指非洲地区和散布在世界其他地区的非裔人传承的土著音乐）。

许多音乐治疗师对他们所使用的音乐进行了专门化处理，以充分响应客户所代表的民族文化和音乐背景。这种方法无疑提高了音乐交流和治疗方面的有效性，使他们能够与拥有共同音乐和文化遗产的客户进行交流和治疗。

堪比 MTV 的游戏音乐

■ 视频游戏助力音乐产业蓬勃发展

迅猛发展的电子游戏行业的成功离不开由流行乐队、作曲家和唱片公司提供的游戏背景音乐。在过去的几十年里，一些世界顶级的音乐家投身于电子游戏领域，并且在游戏业产生了巨大影响。一些世界上最伟大的音乐家为电子游戏作曲已不再罕见，包括 Paul McCartney、Hans Zimmer、Skrillex、Trent Reznor（工业摇滚乐队"九寸钉"的主唱）等。

知名电视和广播音乐节目主持人、导演兼作家尼克·德怀尔（Nick Dwyer）说："仅仅在 10 年前，为电子游戏配乐并不是一件很酷的事情，但现在整个观念已经改变了。这是一种非常有创意的音乐类型，一个新的时代已经悄然来临。"

对于数以百万计的游戏玩家来说，电子游戏已经成为发现新的最受欢迎的乐队或其他音乐流派的一种途径。电子游戏现在是音乐家和音乐经理人营销计划的重要组成部分。例如，电脑游戏《国际足联》（FIFA）的配乐被视为当今国际流行音乐艺术家们最重要的年度展示渠道之一。

❶ 相关报道见 Awbi A. Study Reveals Most Effective Songs for Music Therapy[EB/OL]. https://www.prsformusic.com/m-magazine/news/study-reveals-effective-songs-music-therapy/, 2017-03-29.

游戏发行商 EA[1] 的时任全球执行官和音乐总裁史蒂夫·施努尔（Steve Schnur）解释说："视频游戏可能会拥有 20 世纪 80—90 年代 MTV 和商业电台曾经对流行音乐推广的影响力。《FIFA19》中的任何一首歌——无论是一首老牌歌曲的翻唱，还是一位名不见经传的艺术家的处女作——都将在全世界播放近 10 亿次。显然，唱片史上没有任何一种媒体能够提供如此大规模和即时的全球范围的曝光。"

尽管流媒体技术的进步帮助流行音乐产业摆脱了非法下载和盗版的威胁，但视频游戏实际上也暗中帮助音乐产业度过了 20 世纪末的黑暗时期。例如，以老牌摇滚乐队空中铁匠（Aerosmith）为主题的电脑游戏《吉他英雄》[2]（*Guitar Hero*）让 Aerosmith 乐队赚的钱比他们的任何专辑都多；成功把演奏技能训练与游戏融合的《摇滚铁匠》[3]（*Rocksmith*，图 5-2）也证明了游戏帮助音乐产业发展的另一种潜能。

图 5-2　《摇滚铁匠》游戏网站页面

国际指挥家和音乐改革家查尔斯·哈兹伍德[4]（Charles Hazlewood）预言："如果你想要拥有一个真正有趣的、火箭式上升的作曲家生涯，你可能不会再从事电影配乐，而是会从事电子游戏的配乐工作。"

■ 电子游戏音乐的 DNA

电子游戏音乐的历史可以追溯到 20 世纪 70 年代末 80 年代初，在音乐学上是一

[1] 美国艺电公司（Electronic Arts，NASDAQ: ERTS，EA），是全球著名的互动娱乐软件公司，主要经营各种电子游戏的开发、出版以及销售业务。《FIFA19》是由 EA 制作发行的足球体育类游戏，是人气系列游戏《FIFA》系列的正统续作。

[2] 《吉他英雄》是动视暴雪（Activision Blizzard, Inc.）发行的一款专门为吉他爱好者设计的音乐游戏，通过模拟的音乐演奏让玩家亲身体验成为摇滚吉他明星的快感和喜悦。《吉他英雄》支持无线控制器、线上多人模式，以及一些原创音乐曲目。

[3] 《摇滚铁匠》是育碧公司（Ubisoft）向业界推广的"从游戏中获益"理念的一部分，玩家可以通过这款游戏学会演奏吉他，或者提高演奏技巧。

[4] 查尔斯·马修·埃格顿·哈兹伍德（1966—）是英国指挥家。1995 年，他在 29 岁时赢得了欧洲广播联盟指挥比赛的冠军，大力倡导人们欣赏管弦乐。

个年轻的领域，但一直在迅速演变。虽然游戏音乐曾经是一种定义更为狭隘的音乐领域，但它现在可以与电影音乐比肩，既可以模仿多种音乐风格以适应游戏的基调，也可以融合多种音乐类型。

游戏音乐的风格千差万别。《超级玛丽》系列可能会借鉴游戏的 8 位音质❶（8-Bit musical）传统，而《光环》（Halo）❷等游戏的配乐则会采用另外一种新兴的音乐类型，称为"史诗风格"（Epic Music），它借鉴了更多的交响乐因素，安排更具电影感的管弦乐队来演奏，并成为宏大的电影和视频游戏的背景，帮助玩家营造极具使命感的体验（详见第 3 章结尾的相关内容）。不过，一般来说，游戏音乐以旋律为王，节奏生动但平易近人，歌词简练和谐。

游戏音乐的风格现在开始在电子游戏之外流行起来。电子游戏音乐也经常作为手机铃声或广告背景音乐。早期的 8 位音质的音乐被摇滚乐队翻版，而一种名为芯片音乐（chiptune）❸的音乐流派为那些从小玩雅达利❹（Atari）或早期任天堂游戏的独立摇滚迷提供了新的 8 位音质的歌曲。

■ 来自视频游戏的难忘歌曲

"九寸钉"铸就《雷神之锤》

在过去的十几年里，"九寸钉"乐队（Nine Inch

❶ 8-Bit 不是音乐格式，而是音源的采样解析度，8-Bit 指在前期录音的时候采用单轨单声道的录音方法。8-Bit Music 最初是 8-Bit 游戏衍生的配乐形式，其元素有时被故意应用到 Dubstep、House、Trance、Techno 和 Hardstyle 等风格的音乐中。
❷ Halo 大陆中文翻译为《光环》，早期也叫过《光晕》（台湾为《最后一战》），是微软公司制作并于 2001 年 11 月 15 日在 XBOX 平台发行的第一人称射击游戏。该系列游戏的背景是未来人类与来自猎户座的外星种族的联盟"星盟"（Covenant）之间的战争。
❸ "芯片音乐"也即前述的"8-Bit 音乐"。早期的游戏音乐不像现在可以使用商业授权的 CD 音质的录音，因为当时的游戏机没有条件回放高分辨率的 PCM（Pulse Code Modulation，脉冲编码调制）录音。所以游戏音乐就需要实时合成，必须将基本的声音合成引擎植入硬件当中，芯片音乐由此产生。想要制作一段"芯片音乐"，先要收集 20 世纪 80 年代后各种八位游戏机上的芯片，并从中提取音乐素材，再通过电子合成器，将这些游戏音乐拆分、重组。最后经过混音处理后，一段"芯片音乐"就创作完成了。
❹ 雅达利是美国诺兰·布什内尔在 1972 年成立的电脑公司，是街机、家用电子游戏机和家用电脑的早期开拓者。

Nails）的创始人特伦特·雷兹诺（Trent Reznor）和阿提克斯·罗斯（Atticus Ross）都取得了非凡的成就，他们为美国电影《社交网络》（The Social Network，2010）和《龙纹女孩》（The Girl with the Dragon Tattoo，2011）演唱的歌曲分别获得了奥斯卡和格莱美奖。在 1996 年，他们创作了第一人称射击游戏《雷神之锤》（Quake）的全部配乐。

永恒的《游牧灵魂》

就在世纪之交之前，大卫·鲍伊与合作者里夫斯·加布雷尔斯（Reeves Gabrels）合作，为游戏《恶灵都市》[又称《奥米克戎：游魂野鬼》（Omikron: The Nomad Soul）]创作了 10 首原创曲目。这款游戏的表现并不特别出色，但配乐给人留下了持久的印象。同时作为游戏中一个角色的原型，大卫·鲍伊在其 2016 年离世后永远活在该游戏的虚拟世界中。

鲍伊本人在游戏中扮演两个不同的角色。一个是玩家在城市场景中经常可以看到的摇滚乐队成员；另一个是鬼魂"Boz"，一个在游戏结束部分的关键角色。

摇滚大神带给我们《未来的希望》

在披头士乐队的巅峰时期，可供选择的视频游戏非常有限——但在 2014 年，保罗·麦卡特尼爵士（Paul McCartney）与美国的游戏公司邦吉（Bungie）合作，为第一人称射击游戏《命运》（Destiny）配乐（图 5-3），并交上了自己的原创曲目《未来的希望》（Hope for The Future）。这首歌后来出现在他的专辑《纯粹的麦卡特尼》（Pure McCartney）中。

图 5-3　保罗·麦卡特尼为射击游戏《命运》配乐的 MV 画面

引人入胜的《终极幻想》

凯蒂·佩里为手机视频游戏《终极幻想：勇气启示录》(*Final Fantasy Brave Exvius*)创作了一首原创曲目《不朽的火焰》(*Immortal Flame*, 图 5-4), 而且她还短时现身在游戏画面中。阿丽亚娜·格兰德也出现在该游戏中, 作为"危险的阿丽亚娜"(Dangerous Ariana)这一角色; 而她 2016 年的唱片《危险的女人》(*Dangerous Woman*)中的歌曲《触摸它》(*Touch It*)的管弦乐队版本也被选入该游戏的配乐。

图 5-4　凯蒂·佩里为游戏《终极幻想：勇气启示录》配曲的 MV 画面

预告片音乐

■ 预告片音乐的定义

根据维基百科的定义, 预告片音乐(Trailer Music)是用于电影预告的背景音乐, 并不一定是来自电影中的原声配乐(Soundtrack)。这类音乐旨在补充、支持和整合电影预告片(微电影)的销售信息。因为一部电影的配乐通常是在电影拍摄结束后(此时预告片已经面世很长一段时间了)创作完成的, 所以预告片一般会加入其他来源的音乐。有时, 来自其他成功电影或热门歌曲的音乐会被直接采用(有可能经过重新编制)。

预告片音乐一般以其音效设计和混合管弦乐的风格而闻名, 而且会常常在我们耳边萦绕, 从频次来说不亚于一般的流行音乐。预告片音乐曲目一般比正常流行歌

曲要短，时长会有很大的变化，这取决于电影的主题和宣传目标。有些则只包含音效，而不是真正意义上的音乐。专门为预告片提供音乐的专辑也会收纳同一段曲目的两三种版本，有人声合唱、纯节奏、全鼓声等模式，可依照制片厂商不同的需求来选择。

■ 预告片音乐往往是成品音乐

由于预告片音乐的商品寿命很长，能够重复贩售，因此配乐公司愿意投资大量预算来常态性地制作这些"成品音乐"❶。许多史诗音乐的来源便是这些专门制作预告片配乐的公司。一般来说，成品音乐是一段简短的音乐，旨在锁定一种情绪或音乐风格，而不是为任何指定的画面专门创作。成品音乐专辑被发布并提供给全球的视频制作人，以便他们可以搜索并找到适合他们当前电影营销活动的曲目。

除了现成的音乐，预告片编辑的其他选择是商业音乐（Commercial Music，即艺术家通过唱片公司以常规方式发布的音乐）和特别为指定预告片创作的定制音乐。一些预告片已经成功地利用了最时尚的、当前排行榜榜首的热门歌曲；不过尽管这些商业音乐可能非常合适，但往往价格惊人且版权难以明确；而邀请音乐家定制预告片音乐也很昂贵且制作过程非常煎熬。这意味着，对于进度和预算有限的预告片编辑来说，现成的、预先授权的、价格较低的成品音乐通常是最佳选择。

■ 预告片音乐的起源和发展

在 20 世纪 70 年代之前，预告片一般直接使用电影配乐或其他早期电影的音乐。这一传统在 70 年代末发生了变化，作曲家约翰·比尔（John Beal）开创了专门的预告片音乐，他后来成为头号预告片音乐作曲家，至今共创作了 2 000 多部影视预告片音乐，包括《星球大战》《肯尼迪》《黑客帝国》《X 档案》等。

20 世纪 90 年代末到 21 世纪初，专业预告片音乐出现了一个新的趋势，涌现了一批专门制作预告片音乐的公司，因为制片公司需要预算更低的、优秀的、预先授权的音乐。当时知名的预告片音乐制作公司包括 Immediate Music、Brand X、X-Ray Dog、Audiomachine 和 Two Steps From Hell（Thomas J. Bergersen 是其灵魂人物），还有 E.S. Posthumus、Position Music、Epic Music World、Epic Score 等。另外著名的独立预告片音乐作曲家有 Hans Zimmer、Globus、Jo Blankenburg、Mark Petrie、Thomas J. Bergersen、Veigar Margeirsson、Brian Tyler 等人。

❶ 成品音乐 [Production music 也称为库存音乐（Stock Music）或资料库音乐（Library Music）]，是可授权给客户用于电影、电视、广播和其他媒体的已录制完成的音乐，通常由音乐库制作公司制作和拥有，如后面提到的"哥特风暴音乐"公司（Gothic Storm Music）。

早期史诗预告片音乐的代表作是克里斯·菲尔德（Chris Field）在 1999 年为 X-Ray Dog 创作的一部名为《哥特力量》❶（*Gothic Power*）的经典作品。这是一首哥特式唱诗班的、充满动荡不安氛围的歌曲，它确立了预告片音乐史诗般的特点。

2010 年之后，新一代的预告片音乐库出现了，包括 C21FX、Position music、redCola、Dos Brains、Really Slow Motion、Colossal Trailer Music 和"哥特风暴音乐"（Gothic Storm Music，图 5-5）。

图 5-5 "哥特风暴音乐"的网页

■ 预告片音乐的制作过程

如果是电影大片的第一版预告片，就可能要花一年或更长的时间来完成音乐制作。在这种情况下，音乐可能会多次改变。常常在最后选定一首歌之前要提交上百首歌供电影公司挑选。制片方可能在每部预告片上都会找几家预告片音乐制作公司竞争。音乐的最终选择是由预告片制作人、预告片音乐总监、预告片编辑、制片公司营销部门，有时还有电影导演共同决定的。

预告片音乐行业的风向在不断变化。曾几何时"史诗般的电子舞曲"风格风靡一时。目前预告片的一个趋势是使用人们熟悉和喜爱的流行歌曲针对预告片的翻版。然而，动作片和英雄电影总是需要史诗般的混合音乐，以管弦乐为中心，融合了现代合成器、音效设计、鼓点等元素。

现在更多不同风格的音乐家加入进来。像卢多维科·艾诺迪（Ludovico Einaudi）这样的艺术家以简约精致的钢琴伴奏为特色，也越来越引人注目，象征着新世纪或当

❶ 《哥特力量》是《指环王》（魔戒）系列电影预告片的主题曲，这部作品后来出现在史蒂文·斯皮尔伯格的《世界大战》（*War of the Worlds*）的预告片以及本·斯蒂勒的电影《热带惊雷》（*Tropic Thunder*）的预告片中。

代古典主义风格正在预告片音乐领域兴起。

■ 预告片音乐的商业价值

预告片音乐启用并复活了一大批老歌。比如，随着《怪奇物语》（*Stranger Things*）等美剧的热播，20 世纪 80 年代基于模拟合成器的流行音乐作品也出现了巨大的复兴。于 2021 年圣诞档期上映的《黑客帝国 4：复活》（*The Matrix Resurrections*）采用了杰斐逊飞机（Jefferson Airplane）乐队的经典歌曲《白兔》（*White Rabbit*）作为预告片音乐，把这首 1967 年的老歌又推上了热搜榜。2009 年的超级英雄电影《守望者》（*Watchmen*）的预告片中使用了"碎南瓜"乐队（Smashing Pumpkins）1995 年的老歌《周而复始》[1]（*The Beginning Is the End Is the Beginning*），帮助这首歌在 2008 年夏天跻身 iTunes 前 100 名。一般老歌的翻版用于预告片音乐时，会故意放缓节奏，以增加内在的张力。

"在两分钟的预告片中，人们完成了他们是否想看这部电影的评估，"非营利组织 Guild of Music Supervisors 的音乐总监、指导和创办人乔纳森·麦克休（Jonathan McHugh）说，"这一切都是关于用具有挑逗性的音乐来操纵观众的情绪，同时仍然展示电影画面并传达必要信息。熟悉这首歌的观众会因此记住这部电影，而年轻人会惊奇地说，'我发现了这首歌（指预告片音乐）！'"

优秀的预告片音乐往往会在影视和游戏的预告片或广告中被重复使用几十次甚至上百次，经济效益相当可观。而对于音乐制作组合"两步到地狱"（Two Steps From Hell）来说，把其制作的预告片音乐精选成专辑进行商业销售更有利可图。他们有两张专辑在 iTunes 上的销量已超过 30 万张，而且在 Facebook 上拥有超过 62 000 名粉丝。

[1] 这首歌闯入了八个国家的音乐排行榜前十名，并获得了格莱美最佳硬摇滚表演奖。在该歌曲的音乐视频中，身穿蝙蝠侠式服装的碎南瓜乐队成员漂浮在蝙蝠侠巨像前演唱。

■ 预告片音乐的未来

"音乐 IP"是一种音效设计，具有高度可识别性和可记忆性的特征，传达了它宣传的特定电影的一些特别之处。正如资深音乐人格雷格·斯威尼[2]所解释的："以前是需要音乐主管找到待选歌曲，现在则是围绕找到一个标志性的音效。"一个很好的例子是电影《盗梦空间》（*Inception*）的预告片配音《*Braaam*！》，这是一段经过特别设计的背景震颤声。

过去一两年的另一个主要趋势是，知名流行歌曲将被重新编制为翻版，配以神秘的喃喃低语和史诗般、戏剧性的音效设计和氛围。与商业音乐一样，翻版不能像成品音乐那样"预先授权"，也就是说，在录完翻版之前，没有人真正知道他们是否可以使用它。与版权方的谈判结果有时将是一个天文数字的费用。时至今日，预告片音乐 80% 的收入将不是来自好莱坞，而是与其他流行音乐一样，来自如国际网剧平台、Spotify 的流媒体收入和 YouTube 的广告收入。

竞选活动中的流行歌曲

随着政治竞选的白热化，流行歌曲开始在欧美各国选举政治中扮演更重要的角色。候选人和他们的团队发现采用热门的流行音乐作品更容易与年轻一代选民建立联系。布鲁斯·斯普林斯汀（Bruce Springsteen）的《生于美国》（*Born in the U.S.A.*）和弗利特伍德·麦克（Fleetwood Mac）的《不要停止》（*Don't Stop*）等是美国竞选活动的必选曲目。

"……歌曲拥有政治力量，并不是因为有政治

[2] Greg Sweeney 目前是 Motive Creative 的资深音乐总监，专注于为华纳兄弟、HBO Max、Netflix、亚马逊、Focus Features、A24 和 Lionsgate 等客户提供影院预告片和宣传片音乐。在此之前，Greg 是 Mob Scene 的国际、家庭娱乐、电视宣传和数字活动的首席音乐总监。

性的歌词，而是因为音乐在特定的斗争环境中被接受。"著名音乐主持人和撰稿人罗宾·贝林格❶（Robin Balliger）说。

随着 2016 年唐纳德·特朗普在整个选举过程中获得了广泛的关注，他在竞选活动中使用经典摇滚艺术家的流行歌曲作为在集会前后拉拢群众的一种标准手段。滚石乐队的歌曲《你不能总是得到你想要的》（*You Can't Always Get What You Want*）在这些活动中经常扮演中心角色❷。

虽然在总统选举历史上，像富兰克林·德拉诺·罗斯福和约翰·菲茨杰拉德·肯尼迪这样的人都在使用流行音乐，但直到 20 世纪 80 年代，最初的专门制作的竞选音乐才开始被与政治竞选无关的流行作品所取代。

作为一名在千禧年初期参选的总统候选人，巴拉克·侯赛因·奥巴马（Barack Hussein Obama）更是个中高手。在流行音乐继续占据主导地位的同时，奥巴马和他的竞争对手约翰·麦凯恩（John McCain）将原创竞选音乐带回到了大众媒体消费时代的前沿。非裔盲人歌手史蒂夫·旺德在加州大学洛杉矶分校的奥巴马竞选集会上发表演讲并演唱，成为奥巴马竞选过程中的经典时刻。奥巴马借助大众媒体、半原创的竞选音乐以及名人的支持，从一位不知名的伊利诺伊州参议员一跃成为美国首位非裔总统。

威廉姆（will.i.am）的《是的，我们能行》（*Yes We Can*）的音乐视频展示了受年轻人欢迎的音乐的影响，而千禧一代正在寻找一位能说出自己理想和

信仰的领袖。巴拉克·奥巴马的就职庆典的节目单体现了与年轻一代建立纽带的理念，包括一系列不同的表演者，他们体现了音乐风格和种族、性别的多样性，当然也特别突出了非裔美国人的胜利：

- 布鲁斯·斯普林斯汀（Bruce Springsteen，摇滚）
- 玛丽·布莱姬（Mary J. Blige，R&B，非裔女歌手）
- 约翰·莱贞德（John Legend，都市当代，非裔歌手）
- 威廉姆（will.i.am. 嘻哈 /R&B，非裔歌手）
- 赫比·汉考克（Herbie Hancock，爵士乐，非裔音乐家）
- 勒内·弗莱明（Renée Fleming，歌剧，女歌唱家）
- 詹姆斯·泰勒（James Taylor，民谣）
- 雪儿·克罗（Sheryl Crow，流行 / 乡村，女歌手）

■ 2020 年美国大选：两位古稀老人的音乐对决

21 世纪证明了互联网在推销总统候选人的形象和政治理想方面变得更加不可或缺，但在这一过程中，将流行音乐作为竞选歌曲的使用变得更加复杂。歌曲只不过是作为一种音乐线索，增强了现场群众的热情，并给他们一个新的关联感。

2020 年美国大选中，特朗普阵营的歌曲选择无疑是针对 50 多岁和 60 多岁的白人选民，几乎是清一色的白人艺术家的作品，除了 James Brown：

Queen——*We Are the Champions*

Elton John——*Tiny Dancer*

Luciano Pavarotti—— *Nessun Dorma*

Lee Greenwood——*Proud to Be an American*

Survivor——*Eye of The Tiger*

REM——*Everybody Hurts*

Laura Branigan——*Gloria*

❶ 罗宾·贝林格（Robin Balliger），圣弗朗西斯科海湾电台广播节目主持人，流行音乐刊物撰稿人，著有《开大音量：音乐的颠覆、抵抗与革命》（*Sounding off! Music as Subversion/Resistance/Revolution*）。他对流行音乐、特立尼达岛的归属问题以及知识产权保护立法有独特研究。

❷ 滚石乐队并不热衷于把他们的歌曲与特朗普及其竞选活动联系起来。他们要求特朗普竞选团队在竞选活动中停止使用他们的歌曲。特朗普以其名人身份赢得了媒体的大量关注，但这并不能保证他在竞选总统时得到多数著名流行音乐家的支持。

The Village People——*Macho Man*

Lynyrd Skynyrd——*Free Bird*

James Brown——*Please,Please,Please*

不过滚石乐队、皇后乐队、Elton John 等歌手都公开声明反对特朗普在集会上播放他们的歌曲。随后 Twisted Sister 的《我们不会容忍》（*We're Not Gonna Take It*）迅速成为特朗普选择的集会歌曲，不过在主唱迪·斯奈德（Dee Snider）表示他无法支持特朗普的许多政治主张之后，乐队取消了他们同意特朗普使用这首歌的协议。其他强烈反对特朗普的乐队还有 REM、Shakira、麦当娜、尼尔·杨、雪儿、碧扬赛和布鲁斯·斯普林斯汀等。然而，非裔说唱明星 Kanye West 和乡村歌手李·格林伍德（Lee Greenwood）就公开支持特朗普。

在上面的清单之外，特朗普最喜爱的歌曲其实是 Village People 乐队的歌曲 *Y.M.C.A*❶。甚至在 2021 年 1 月的离职仪式上，他也是选择以这首歌为背景音乐，与支持者依依惜别。

自 2019 年 4 月宣布参选以来，拜登的播放列表几乎在"黑人"和"白人"艺术家之间找平衡，但是并没有因此取得压倒性的竞选优势：

Four Tops（非裔）——*Reach Out*（I'll Be There）

David Bowie——*Heroes*

Diana Ross（非裔，女）——*I'm Coming out*

Sam Cooke（非裔）——*Good Times*

Staple Singers（非裔，男 / 女）——*We the People*

Bruce Springsteen——*We Take Care of Our Own*

Lady Gaga（女）——*The Edge of Glory*

Bill Withers（非裔）——*Lovely Day*

Stevie Wonder（非裔）——*Higher Ground*

Zedd&Alessia Cara❷——*Stay*

■ 英国政治和英国流行音乐

20 世纪 90 年代初，当托尼·布莱尔（Tony Blair）将音乐作为试图重塑工党与青年文化密不可分的政党形象的一部分时，政治与英国流行音乐的融合开始浮出水面。托尼·布莱尔通过在竞选活动中巧妙地播放振奋人心的《足球回家》❸（*Football's Coming Home*，图 5-6）这首歌，使人们回想起 1964 年哈罗德·威尔逊（Harold Wilson）的工党政府当选的辉煌时代——在那个梦幻般的年代，英格兰在 1966 年夺取了世界杯的冠军，英国的流行音乐借助披头士、滚石、奇想（The Kinks）等典型的英国乐队，在世界范围内取得了文化霸权，一切都似乎表明大英帝国恢复了昔日的荣耀。正是这种怀旧情绪，当然加上选民对保守党政府的不满，使得工党在 18 年后重新执政。

图 5-6　演唱《足球回家》的三位歌手在 MV 画面中

❶ *Y.M.C.A* 是美国 Disco 乐团 The Village People 的代表作之一。收录在 1980 年发行的专辑 *Can't Stop the Music* 当中。作为单曲，*Y.M.C.A* 早在 1969 年 12 月 31 日已经发行。这首歌曲在 1979 年 The Billboard Hot 100 榜单中最高排名第 2。特朗普的支持者甚至录制了这首歌的改编版本，把歌名 *YMCA* 更改为 *MAGA*(*Make America Great Again*)。特朗普后来把这首歌的搞笑版 MV 放在自己的 You Tumbe 频道上。

❷ 这两位都是加拿大歌手，前者是俄罗斯裔唱片制作人兼词曲作者，后者是意大利裔女歌手。

❸ 这是 1996 年英格兰欧洲杯主题曲《三狮》（*Three Lions*，又名《足球回家》或《*It's Coming Home*》）的歌词。这是一首由英国喜剧演员大卫·巴迪尔（David Baddiel）、弗兰克·斯金纳（Frank Skinner）和摇滚乐队闪电种子（Lightning Seeds）演唱的歌曲。《三狮》是仅有的三首凭歌词内容多次登上英国音乐排行榜首的歌曲之一，它还经常在英格兰队参加的主要足球比赛期间出现在英国单曲排行榜上。

年轻人在不同场景选择的音乐

■ 年轻人听音乐的效能

听音乐是青少年最喜爱的业余活动之一。音乐在形成个人和集体认同中起着重要作用。而且，年轻人的年龄越大，喜欢的音乐流派就越复杂。他们所听的音乐类型主要与情感、感觉、所处的环境和所从事的活动有关。不同的场合适合聆听不同的音乐；而不同的群体也偏好不同的音乐。

对英国和美国年轻人的研究发现，他们每天在家听音乐超过两个小时，主要是为了满足自己核心圈子的社交和情感需求。此外，年轻人们表示在紧张的情况下在室外听音乐能更有效地减轻压力。学生们认为个人听音乐不仅是为了放松，而且是为了恢复精力和变得活跃。例如，当他们听西方古典音乐时能够放松心情，他们听说唱音乐是为了修复情绪。所以这些学生中很少有人单纯把听音乐作为主要任务，他们中的大多数人都把音乐作为学习、锻炼和其他活动的背景。

■ 典型的音乐场景

以下通过对印度和土耳其大学生的两项研究[1]以及其他相关资料，说明年轻人在不同场景下的音乐偏好。

研究显示，对于印度大学生，在不同的场景需要不同类型的音乐：

● 在早上上学的路上，摇滚是最受大学生们欢迎的音乐类型，而通俗风格则是最不受欢迎的音乐类型；放学回来时，最喜欢的音乐类型则变成通俗，最不喜欢的音乐类型是说唱。

● 在情绪低落的情况下，最喜欢的音乐类型是"不插电"（Acoustic，图 5-7）[2]曲风，最不喜欢的音乐类型是独立摇滚、爵士和西方古典音乐；心情快乐的人最喜欢通俗风格，而最不喜欢酸溜溜的情歌。在分手的情况下，最喜欢的音乐类型是通俗，最不喜欢的音乐类型是说唱；在愤怒的情况下，最喜欢的音乐类型是电子舞曲，而最不喜欢重金属。

图 5-7　瑞典女歌手 Sofia Talvik 的"不插电"演出

● 在紧张的情况下，最喜欢的类型是通俗风格，而最不喜欢的类型是情歌[3]；在需要耐心诸如排队等情况下，最喜欢的音乐类型是摇滚，而最不喜欢的音乐类型竟然是蓝调和摇滚这两个极端对立的音乐类型。

● 在需要持久保持注意力的场景如长途驾驶期间，最受欢迎的音乐类型是通俗，而最不受欢迎的音乐类型也有通俗（同样反映了两个极端心态）

[1] 见 [1] Ramakrishnan D, Sharma R . Music Preference in Life Situations a Comparative Study of Trending Music[J]. International Journal of Humanities, Arts and Social Sciences, 2018, 4（6）:262–277. [2] Gürgen. ET Music Listening Situations and Musical Preference of the Students at the Faculty of Fine Arts in Everyday Life: A Case of Dokuz Eylul University[J]. Journal of Higher Education and Science, 2016，6（2）: 186–194

[2] "不插电"风格通过尽量使用原声乐器以获得纯净音色，来达到一种更原始朴实的效果。"不插电"是对以多轨录音和电子音频合成技术制作出来的高度人工雕琢的流行音乐的一种逆反，意在保持流行音乐纯朴、真实的艺术灵性，崇尚高超精湛的现场表演技艺。"不插电"并不是完全不用电声设备，像话筒、爵士电风琴（Jazz Organ）、颤音琴（Vibraphone）和电吉他等"电动"（Electric，又称"电扩音"）乐器和设备还是可以使用的，而电子合成器、带有各种效果器的电吉他、电子鼓、MIDI 设备、数字式调音台等电子（Electronic）乐器和设备则禁用。流行音乐作品的"不插电"版可以听到最直接的乐器音及人声，常见的就是原声吉他配上人声。

[3] 此处所谓"情歌"并不是一种曲风，而是一类题材，可能是因为主要抒发单恋或失恋情绪居多，格调偏伤感。——笔者注

及旁遮普音乐❶、R&B和"不插电"。

- 在读书的情况下，最喜欢的音乐类型是新时代（New-Age），而最不喜欢的音乐类型是带有实验性和小众特征的独立音乐❷；烹饪时，最受欢迎的音乐类型是通俗，而最不受欢迎的音乐类型是宝莱坞音乐❸。在最放松的私密场所洗澡时最喜欢的音乐类型是电子舞曲。

- 在聚会场合，最受欢迎的音乐类型是电子舞曲，而爵士、通俗、宗教和乡村音乐都可以接受。在聚会以外的社交场合，最受欢迎的音乐类型是宝莱坞复古音乐和旁遮普音乐，而最不受欢迎的音乐类型是电子舞曲。

另一项对土耳其伊兹梅尔的多库兹艾尔大学美术系（Fine Arts of Dokuz Eylül University）学生的调查结果显示，大多数学生更喜欢在家里和乘坐公共交通工具时听音乐。听音乐最不受欢迎的场景是与家人在一起，以及阅读书籍、报纸、杂志时。

从音乐类型的角度来看，学生的兴趣爱好因他们喜欢听的音乐类型而异。该调查发现：

- 听摇滚的学生明显多于不常听摇滚的学生，而且他们经常去摇滚现场演唱会。

- 听蓝调的人更喜欢在家里、公共交通工具上、音乐会上、有现场音乐伴奏的地方以及与朋友一起聆听这种音乐。

- 那些喜欢爵士的人更喜欢在音乐会、酒吧、咖啡馆、餐馆这些有现场音乐伴奏的地方，以及开车、看书以及与朋友和家人在一起时听爵士。

- 那些听通俗风格的人更喜欢在开车、运动和有现场音乐伴奏的地方听这类音乐。

- 那些听电子音乐的人更喜欢在家里和朋友一起聆听。

- 听拉丁音乐的人喜欢在运动、开车、看书时，以及在酒吧、咖啡馆、餐厅这些有现场音乐伴奏的地方，与家人和爱人在一起听拉丁音乐。

- 听雷鬼音乐的人更喜欢在学习、阅读时，在酒吧、咖啡馆、餐厅等场所，独自一人或与朋友和爱人一起听雷鬼音乐。

- 与其他听众相比，那些听金属音乐的人更喜欢独自一人或和家人在一起时，以及开车时聆听这类音乐。

■ 音乐类型选择标准

根据研究，人们普遍更喜欢复杂度和熟悉度比较中庸的音乐，而且大多喜欢他们能够归类的歌曲；如果一个旋律符合了人们喜欢听的音乐类型的特征他们会更喜欢它。人们在特定的情况下更喜欢听特定类型的音乐，这似乎是出于对音乐在特定情境下的典型性或适宜性的判断。例如，人们在婚礼上绝不想听葬礼音乐；或者如果他们去放松的话，他们只想听欢快的舞曲而不是其他的类型。又比如，如果听众处于一个特别刺激的情境中，他们可能更喜欢听简单的音乐，因为音乐的低复杂度降低了音乐情境的刺激效果。同样地，如果一个人处于一个无聊的环境中，会喜欢听更复杂的音乐。另外，那些喜欢通俗风格音乐的人更喜欢开车和运动。

■ 大学生的音乐偏好

前述两项研究结果表明，学生的音乐偏好在自身音乐素养、性别、音乐体裁等方面存在显著差异。

❶ 旁遮普音乐反映了印度次大陆旁遮普地区的传统，虽然这种风格的音乐在旁遮普最受欢迎，但它在世界上许多不同的地区也很流行，比如加拿大安大略省南部，因为当地有庞大的印度裔移民社区。

❷ 在音乐领域中，独立音乐，用来描述有别于主流商业唱片厂牌所制作的音乐。独立（Indie）一词可用以描述其他音乐类型的衍生流派，如独立摇滚。虽然许多独立音乐家的风格无法明确界定，因而归类到不同的音乐类型，但独立音乐（Indie）在一般说法上或音乐评论中依旧视为一种音乐类型，包括某些非独立制作的音乐。更细致划分的子流派，诸如独立流行（Indie-Pop）、自赏（Shoegaze）、后摇滚（Post-Rock）都是被划分到另类（Alternative）和独立摇滚（Indie-Rock）这一标签之下。

❸ 缘于这项研究针对的是印度的大学生。——笔者注

通过对土耳其大学生音乐体裁偏好情况的统计结果表明，学生最喜欢的体裁是摇滚和蓝调，其次是爵士和西方古典音乐。最不受欢迎的类型是本土的传统音乐，如土耳其阿拉伯音乐和土耳其民间音乐。

另一个值得注意的发现是，虽然西方古典音乐仍然是最常听的流派之一，但是还是有少数大学生在一般情况下不会听西方古典音乐，因为他们认为这是一种过时的、不时髦的音乐类型。

■ 音乐偏好的性别差异

与男生相比，女生更喜欢在酒吧、咖啡馆、餐馆和公共交通工具里，以及在阅读时和与家人在一起时听音乐。与女生相比，男生更喜欢"宅"在家里独自一人听音乐。在这种情况下，可以说女学生更愿意花时间在个人空间以外与他人一起听音乐——换言之，她们更喜欢在社交场合听音乐。

由于印度、土耳其与中国类似，且都是有着悠久传统文化的发展中国家，所以上面的研究结论对于我国也有一定参考意义。

参考文献

[1] Flourishanyway. 115 Songs About Victory, Celebration, Success, and Winning[EB/OL]. https://spinditty.com/playlists/Songs-About-Victory-Celebration-Success-and-Winning, 2020-11-08.

[2] Andrew Daniels and the Bicycling Editors. The Best Workout Songs for the Gym or Indoor Session[EB/OL]. https://www.bicycling.com/culture/g22839690/best-workout-songs/, 2020-09-22.

[3] IOC staff. Global artists bring world together in "Imagine" moment during Tokyo 2020 Opening Ceremony[EB/OL]. https://olympics.com/ioc/news/global-artists-bring-world-together-in-imagine-moment-during-tokyo-2020-opening-ceremony, 2021-07-23.

[4] Fawbert D. Top 10 Olympic Songs[EB/OL]. https://www.shortlist.com/news/top-10-olympic-songs, 2016-08-02.

[5] Ryan P. Ranking the 12 best（and worst）Olympics theme songs[EB/OL]. https://www.usatoday.com/story/life/entertainthis/2016/08/04/olympics-theme-songs-katy-perry-whitney-houston/87968806/, 2016-08-04.

[6] Ombler M. 'Bigger than MTV': How Video Games are Helping the Music Industry Thrive[EB/OL]. https://www.theguardian.com/games/2018/aug/22/video-games-music-industry, 2018-08-22.

[7] Glicksman J. 20 Memorable Songs From & Inspired by Video Games[EB/OL]. https://www.billboard.com/articles/columns/pop/9424270/video-game-songs-timeline, 2020-10-07.

[8] O'Bannon R. The Musical DNA of Video Game Music[EB/OL]. https://www.bsomusic.org/stories/the-musical-dna-of-video-game-music/.

[9] Joseph M . Multicultural Music Therapy: The World Music Connection[J]. Journal of Music Therapy, 1988(1):17-27.

[10] Graham D. Introduction to Trailer Music (Part 1)[J]. Sound on Sound Magazine, 2017(10).

[11] Moayeri L, Trailers Use Slower and Moodier New Versions of Classic Songs to Lure Viewers[EB/OL]. https://variety.com/2021/artisans/news/trailers-using-new-versions-classic-songs-1235048795/, 2021-08-25.

[12] Rome E. Their Movie Trailer Music is Proudly Commercial[EB/OL]. https://www.latimes.com/entertainment/la-xpm-2012-apr-08-la-ca-movie-trailer-music-20120408-story.html, 2012-04-08.

[13] Gary M. Bogers. Music and the Presidency: How Campaign Songs Sold the Image of Presidential Candidates[D]. University of Central Florid, 2019.

[14] Savage M. US election 2020: What We Can Learn from Trump and Biden's Musical Choices[EB/OL]. https://www.bbc.com/news/entertainment-arts-54644163, 2020-10-25.

[15] McGuinness P. Pop Music: The World's Most Important Art Form[EB/OL]. https://www.udiscovermusic.com/in-depth-features/pop-the-worlds-most-important-art-form/, 2021-06-29.

[16] Wright A. John Harris, The Last Party: Britpop, Blair and the Demise of English Rock[J]. Political Theology, 20155(3): 375–383.

[17] Price A. How the David Bowie-starring 'The Nomad Soul' imagined the idea of an open world[EB/OL]. https://www.nme.com/features/gaming-features/how-the-david-bowie-starring-the-nomad-soul-imagined-the-idea-of-an-open-world-3184433, 2022-03-17.

"哦，不必理会那些批评家，我不在乎。太多人对古典主义嗤之以鼻。听着，我不是在听古典音乐的家庭长大的。曾有一位歌唱老师认为这对我的声音最好，然后我就进入了跨界领域。如果这能让更多人接触到音乐，那就太好了。"

——古典跨界歌唱家凯瑟琳·詹金斯
（Katherine Jenkins）

跨界与翻唱

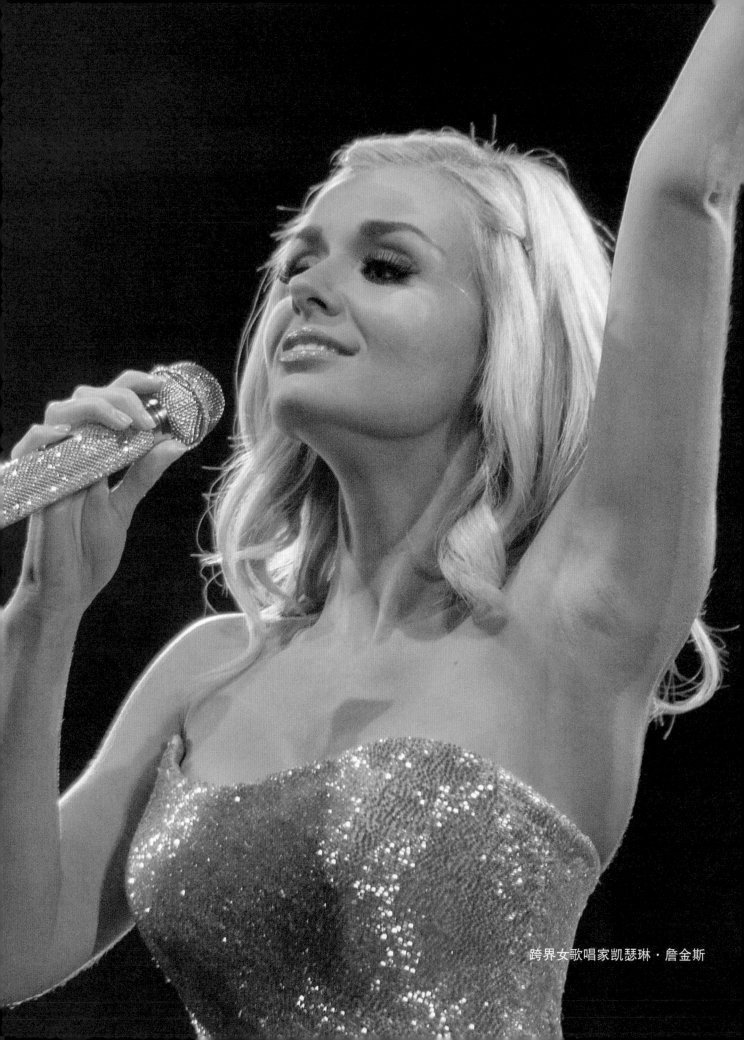
跨界女歌唱家凱瑟琳·詹金斯

游走在流行音乐的边缘

■ 跨界音乐及分类概述

在中国，对于流行音乐领域的所谓"跨界"（crossover），一般理解是古典音乐领域的音乐家们演绎流行音乐作品，或者是以流行音乐的表演形式演绎古典音乐作品。而这有别于流行音乐与古典音乐、福音音乐或民间音乐在风格上的"融合"（fusion），比如古典唱法用于金属就叫哥特金属，而不属于跨界。又如通俗音乐和乡村音乐之间、乡村和嘻哈之间风格融合的歌曲，都不属于我们这里所说的"跨界"，虽然在国外常常有人把"crossover"和"fusion"混为一谈。

美国男高音歌唱家马里奥·兰扎（Mario Lanza，1921—1959）是最早的古典跨界艺术家之一，他在20世纪50年代的古典音乐和流行音乐排行榜上名列前茅。三位男高音歌剧歌唱家卢西亚诺·帕瓦罗蒂（Luciano Pavarotti）、普拉西多·多明戈（Plácido Domingo）和何塞·卡雷拉斯（José Carreras）后来在1990年的现场演唱会表演歌剧咏叹调，如普契尼的《今夜无眠》（Nessun Dorma）等广为流传的曲目，使古典跨界成为最畅销的流行音乐类型。用句俏皮话来说，所谓跨界就是"揣着自家的饭碗到别人家蹭饭吃"。

下面着重介绍两位欧美的著名古典跨界艺术家，分属歌唱家和演奏家。

■ 莎拉·布莱曼：连接古典、音乐剧和流行乐的旗手

说到古典跨界歌唱家，不能不想到世界上专辑最畅销的英国女高音歌唱家、词曲作者、女演员和舞蹈家莎拉·布莱曼（Sarah Brightman，1960—）。她开创了古典和流行音乐的跨界运动，并以拥有超过3个八度音域而闻名。莎拉·布莱曼是唯一一位同时登上

《公告牌》舞曲和古典音乐排行榜榜首的艺术家。她的美妙歌声响彻剧院、竞技场、大教堂、世界遗产中心（UNESCO World Heritage Centre）和奥林匹克体育场。

1981年，她在音乐剧《猫》（Cats）中首次亮相，并结识了该剧的作曲家安德鲁·劳埃德·韦伯（Andrew Lloyd Webber），后来与之结婚。她还主演了另外几部伦敦西区和百老汇的音乐剧，其中包括《歌剧魅影》（The Phantom of the Opera）。

莎拉·布莱曼1996年与意大利男高音安德烈·博切利（Andrea Bocelli）的二重唱《告别时刻》（Time to Say Goodbay）在全欧洲的音乐排行榜上高居榜首，成为德国有史以来专辑销量最高、排名上升最快的单曲，连续14周位居排行榜榜首，销量超过300万份。这首歌随后也在国际上获得成功，在全球销售了1 200万张专辑，成为有史以来最畅销的单曲之一。2010年，她被《公告牌》评为美国21世纪头十年第五大最具影响力和专辑最畅销的古典艺术家。根据尼尔森SoundScan的数据，她仅在美国的专辑销量就达到650万张。

莎拉·布莱曼是第一位两次受邀在奥运会上演唱主题歌的艺术家，第一次是在1992年巴塞罗那奥运会上，她与西班牙男高音歌唱家卡雷拉斯（José Carreras）一起演唱了《永远的朋友》（Amigos Para Siempre），全球观众估计有10亿人；16年后的2008年，她在北京与中国歌手刘欢合作，在奥运会开幕式上为全球约40亿观众演唱了歌曲《你和我》（You and Me）。

从舞台上退休并与劳埃德·韦伯离婚后，莎拉·布莱曼作为一名古典跨界艺术家与Enigma乐队的前制作人弗兰克·彼得森（Frank Peterson，1963—）合作，重新开始了她的音乐生涯。莎拉·布莱曼的表演超越了任何特定的音乐流派，综合了许多影响和灵感，形成了独特的声音和视觉效果。如今，她仍然是世界上最杰出的跨界表演艺术家和开创者之一，全球专辑销量达3 000万张，在

40 多个国家获得了 180 多个金唱片和白金唱片认证。

2012 年，莎拉·布莱曼被任命为联合国教科文组织 2012—2014 年度的和平艺术家，因为她"致力于人道主义和慈善事业，在整个艺术生涯中为促进文明对话和文化交流作出了贡献"。

■ 大卫·加勒特：不断突破自我的音乐神童

大卫·加勒特的音乐生涯

大卫·克里斯蒂安·邦加茨（David Christian Bongartz，1980—，图 6-1），以艺名大卫·加勒特（David Garrett）而闻名，是德国古典和跨界小提琴家和录音艺术家。

图 6-1　大卫·加勒特在专心演出

作为一个小提琴神童，大卫·加勒特四岁摸琴，在 10 岁首次登台演出，13 岁的时候成为与著名的德国唱片公司（Deutsche Grammophon）签约的有史以来最年轻的艺术家。小时候，他曾与祖宾·梅塔（Zubin Mehta，已故印度指挥家）、克劳迪奥·阿巴多（Claudio Abbado，意大利指挥家）和耶胡迪·梅纽因（Yehudi Menuhin，已故美国犹太小提琴家）等传奇指挥家合作。在仅仅 15 岁的时候，他就录制了帕格尼尼的全部 24 首随想曲，而这是为小提琴创作的最具挑战性的一组作品。梅纽因称赞他是"他那一代最杰出的小提琴家"。

在他达到几乎是一般演奏家难以企及的职业生涯的顶峰后，他却选择了磨炼和拓展自己的技能，在举世闻名的纽约茱莉亚学院（Juilliard School）深造，成为伊扎克·帕尔曼（Itzhak Perlman，以色列裔美籍小提琴家、指挥家和音乐教育家）的学生。

毕业后一直到今天，大卫·加勒特一直与古典音乐领域最杰出的指挥家合作，如祖宾·梅塔、克里斯托夫·埃申巴赫（Christoph Eschenbach，德国钢琴家和指挥家）、里卡多·查利（Riccardo Chailly，意大利指挥家）和安德烈·奥罗斯科·埃斯特拉达（Andrés Orozco-Estrada，哥伦比亚小提琴家、指挥家）。此外，他还与维也纳交响乐团（Wiener Symphoniker）、伦敦爱乐乐团（the London Philharmonic Orchestra）、巴黎国家管弦乐团（the Orchestre National de Paris）、斯卡拉歌剧院管弦乐队（Filharmonica della Scala）、都灵雷交响乐团（RAI Turin）、莫扎特管弦乐团（the Mozarteum Orchester）、俄罗斯国家管弦乐团（Russian National Orchestra）和以色列爱乐乐团（Israel Philharmonic）等最著名的乐团合作。可以说，大卫·加勒特一个人就集齐了古典音乐界所有响当当的音乐家和乐团。

2013 年，大卫·加勒特首次在电影《魔鬼的小提琴手》（*The Devil's Violinist*）中出演小提琴之王帕格尼尼一角。作为我们这个时代一位模糊了古典音乐和当代流行音乐之间界限的国际巨星，大卫·加勒特长期受到全世界粉丝的追捧，至今卖出了数百万张门票，专辑销量超过 300 万张，在中国的香港和台湾地区，以及德国、墨西哥、巴西、新加坡等许多地方共获得了 25 张金唱片和 17 张白金唱片认证（截至 2020 年 2 月）。他还曾获得 3 个流行音乐回声奖（Pop ECHO）和 5 个古典音乐回声奖（Classic ECHO），这使得大卫成为极少数同时获得这两个奖项的艺术家之一。

大卫·加勒特甄选的流行音乐

小提琴演奏家大卫·加勒特将流行音乐和娴熟的古典音乐演奏技巧融合在一起，创造了一种独特

的跨界音乐类型。2010 年大卫发行了《摇滚交响乐》（Rock Symphonies），这是一整张小提琴演绎的著名摇滚和金属歌曲的专辑，让音乐爱好者们耳目一新，如痴如醉，并使他超越了其他小提琴演奏家的商业成就。

本书附录三的第一部分是大卫·加勒特几张专辑的当代流行歌曲的列表。从中我们可以一窥哪些才是这位 80 后古典音乐家心中沉淀下来的真正有价值的旋律。

■ 古典乐团跨界演出的流行音乐

除了古典跨界的歌唱家和演奏家，还有一些著名的古典乐团精选了当代流行音乐的著名作品，并以交响乐或管弦乐（有时还加上合唱团）的形式编排演奏，使之成为名副其实的"经典"。这里先以伦敦交响乐团（London Symphony Orchestra）2013 年发行的一套 4CD 的流行（摇滚）音乐专辑❶《纯粹的交响摇滚》（Simply Orchestral Rock —— Music from the Classic Rock series，曲目详见附录三第二部分）为例，看看更多 20 世纪末期古典音乐家们更"古早"的口味。

Classic FM 是英国最受欢迎的古典音乐电台，也是英国三个独立的国家广播电台之一，专门播放古典音乐。截至 2021 年，该电台每周有 560 万名听众。Classic FM 在 2017 年精选不同乐团和演奏家，联合 Decca 唱片公司发行了双碟专辑《流行变古典》（Pop Goes Classical，曲目详见附录三第三部分）。

我们对上述三组由古典音乐家选定的 101 首流行歌曲进行初步的筛选统计，发现了以下几个有趣的事实：

- 当代流行音乐创作的高峰在 20 世纪 60 年代中后期，也就是 1967 年前后，这个时期恰巧对应了摇滚的黄金时代；而随后的 30~40 年有明显

❶ 歌曲清单引自 https://open.spotify.com/album/6ul1CeD9zpuqBBuw C4RKsw.

依次递减的涟漪效应（图 6-2）。

- 20 世纪 50 年代到 60 年代初的音乐作品乏善可陈；而更多 21 世纪的流行音乐作品还有待古典音乐家的认可。

- 2006—2011 年是音乐创作的低潮，恰巧与美国次贷危机引起的 2007—2009 年全球金融海啸重叠，说明优质的音乐创作与经济形势可能存在一定的因果关系，或者说音乐家需要衣食无忧才能够专心从事音乐创作。

- 此外，我们发现这些被古典音乐家认可的流行音乐中，按元流派统计，首先，摇滚音乐（包括金属音乐）占了一半多的比例（约 52.5%）。其次是通俗和 R&B/ 灵魂类型，分别占了 26% 和 16% 左右，乡村 / 民谣和电子 / 舞曲两个类别贡献较少（3%），而嘻哈 / 说唱和拉丁 / 雷鬼这两个热门的元流派则是零贡献。这说明起源于非裔、拉丁裔或经济地位较低群体的音乐体裁，跟欧洲古典音乐的传统格格不入，或者说很难用古典音乐的形式来表达。

音乐 X 档案：哥特金属的器乐版和交响版

一些流行音乐家（特别是哥特金属乐团）会发布器乐版本（Instrumental Version，即只缺主唱，可以理解为主唱的伴奏带），还有交响版（Orchestral Version，只有管弦乐队的伴奏和合唱团的伴唱，可以理解为整个金属乐队的伴奏带）。这里强烈推荐"夜愿"（Nightwish）的几首荡气回肠的经典歌曲的器乐版和交响版，如《Amaranth》《Ghost Love Score》《7 Days to the Wolves》，都堪称当代的《欢乐颂》，其宏达严谨的音乐结构充分证明哥特金属绝对是古典音乐打的底子。引用 YouTube 上澳洲网红音乐评论人、声乐和舞蹈导师 Julia Nilon 的话来说："他们不仅是在表演音乐，而且是在营造完整的声响体验。"

单位：首

图 6-2 按年统计的跨界曲目数量

■ 其他著名古典跨界音乐家

安德里亚·博切利

作为世界上最受欢迎的古典跨界歌唱家之一，意大利盲人男高音歌唱家安德里亚·博切利（Andrea Boceli，1958—，图6-3）的15张录音室专辑曾在流行、古典和拉丁音乐排行榜上均荣登前10名。他最经久不衰的歌曲之一《告别时刻》（*Con Te Partirò*）多次登上美国和国际音乐排行榜的榜首，他与歌剧/流行跨界歌手莎拉·布莱曼的英语二重唱也蜚声乐坛。

凯瑟琳·詹金斯

威尔士女中音凯瑟琳·詹金斯（Katherine Jenkins，见章前插页）曾凭借她的首张专辑《首秀》（*Premiere*）在英国古典专辑排行榜上排名第一，在英国专辑排行榜上排名第31。她录制的咏叹调、流行歌曲和抒情歌曲也在美国找到了忠实听众，这使她2009年的专辑《相信》（*Believe*）和2012年的假日专辑《这是圣诞节》（*This Is Christmas*）跻身美国古典音乐排行榜前五名。

海莉·韦斯特娜

歌手兼词曲作者海莉·韦斯特娜（Hayley Westenra，图6-4）的首张专辑《纯净》（*Pure*）是英国音乐排行榜历史上销量最快的古典跨界专辑之一。这位新西兰艺人与众多跨界艺术家合作，包括参与歌剧流行乐团"美声男伶"和爱尔兰民谣/通

俗乐团凯尔特女人（Celtic Woman）的巡回演出，以及参与电影配乐传奇人物恩尼奥·莫里科尼（Ennio Morricone）的排行榜冠军经典专辑的制作。

图 6-3 盲人男高音歌唱家安德里亚·博切利

图 6-4 海莉·韦斯特娜

乔什·格罗班

美国跨界巨星乔什·格罗班（Josh Groban，图6-5）的重大突破出现在1998年格莱美颁奖典礼上，当时他代替病倒的安德里亚·博切利与赛琳·迪昂（Celine Dion）进行了二重唱。他对古典音乐、通俗音乐和摇滚音乐的出色演绎为其赢得了在《公告牌》200强排行榜排名前十的八张专辑。

陈美

前奥运会滑雪运动员（代表泰国参赛）、英籍华裔小提琴家陈美（Vanessa Mae）通过录制古典

和流行音乐，在全球范围内获得了古典跨界艺术家的成功。她 1995 年的专辑《小提琴手》（*The Violin Player*）在英国和其他欧洲国家获得了黄金和白金销量认证。她还与珍妮特·杰克逊、蝎子乐队和已故歌手王子等流行巨星合作。

图 6-5　乔什·格罗班

林赛·斯特林

美国新生代古典跨界艺术家林赛·斯特林（Lindsey Stirling）的最新专辑《阿耳忒弥斯》（*Artemis*，指古希腊神话中的月神与狩猎女神，图 6-6）在《公告牌》中的美国最佳古典专辑、美国独立专辑和美国最佳舞曲／电子三个类别中分别登顶，在《公告牌》热门专辑 200 强中排名第 22，在英国官方排行榜公司（OCC）英国舞曲专辑排行榜也勇夺第三名的好成绩。

图 6-6　林赛·斯特林

到底是好的音乐成就了歌手，还是歌星带红了不知名歌曲？

如前所述，许多古典音乐家都是通过重新演绎流行歌曲实现了跨界的成功；同时，大多数流行歌手是通过学习和翻唱别人的歌曲而扬名立万的。在流行音乐史的长河中，一些乐队甚至成功地改进了他们所翻唱的歌曲——在某些情况下，他们实际上创造了该歌曲的最佳版本。

■ 经典名曲的经典翻唱

毋庸置疑，鲍勃·迪伦是有史以来最伟大、最重要的作曲家之一。虽然《叩击天堂之门》（*Knocking on Heaven's Door*）的原版从 1973 年开始，本身就是一首经典之作，但枪与玫瑰乐队（Guns N' Rose，图 6-7）为它注入了摇滚元素，他们的翻唱版本曾在英国和澳大利亚单曲榜上排名第二，在爱尔兰甚至达到榜首。

图 6-7　枪与玫瑰乐队现场演唱 *Knocking On Heaven's Door*

153

其他经典名曲的经典翻唱还有：

- 史提夫·汪达（Stevie Wonder）翻唱披头士（The Beatles）的《危情可解》（*We Can Work It Out*），而且因此获得了格莱美奖提名。

- 惠特妮·休斯敦（Whitney Houston）翻唱多莉·帕顿（Dolly Parton）的《此情绵绵》（*I Will Always Love You*），这个版本在 NME 历史上最伟大的单曲排行榜上排名第九，在《公告牌》的 50 首"爱情"歌曲排行榜上曾排名第六，在全球销量超过 2 000 万张。

- 宠物店男孩（Pet Shop Boys）翻唱了猫王（Elvis Presley）的《常在我心》（*Always on My Mind*），该版本成为 1987 年英国圣诞单曲排行榜的第一名，在排行榜上占据了四周的榜首，它在美国《公告牌》热门 100 首单曲中也排名第四；2004 年 11 月，《每日电讯报》在有史以来 50 个最佳翻唱版本中将其排名第二；2014 年 10 月，英国广播公司（BBC）进行的一项民意调查显示，这首歌被评为有史以来最佳翻唱版本。

- 爱尔兰光头女歌手希妮德·奥康娜（Sinead O'Connor）翻唱了王子（Prince）的《唯一至爱》（*Nothing Compares* 2 U），1990 年 12 月，在《公告牌》音乐奖上，被评为 1990 年的"世界第一单曲"。

- 阿黛尔（Adele）翻唱鲍勃·迪伦（Bob Dylan）的《使知我爱》（*Make You Feel My Love*），曾经在英国音乐排行榜排名第四。

■ 因翻唱知名歌曲而走红的艺人

Vision Diven 是 1998 年成立的意大利力量 / 前卫金属乐队。他们因翻唱 A-ha 乐队的《冲我来》（*Take on Me*）而成名。

Nonpoint 是一支来自佛罗里达州劳德代尔堡的美国摇滚乐队。他们因 2004 年翻唱英国歌手菲尔·柯林斯（Phil Collins）的《今夜袭人》（*In the Air Tonight*）成名。这首歌后来被用于 2006 年上映

的美国电影《迈阿密风云》（*Miami Vice*）的插曲。

加里·朱尔斯（Gary Jules，1969—，图 6-8），是一名美国歌手兼词曲作者，主要以其翻唱"恐惧之泪"乐队（Tears for Fears）的歌曲《疯狂世界》（*Mad World*）而闻名，该歌曲是他与朋友迈克尔·安德鲁斯（Michael Andrews，美国多乐器音乐家、制片人和电影配乐作曲家）为电影《唐尼·达科》（*Donnie Darko*）录制的。它成为 2003 年英国圣诞节的头号单曲。

图 6-8　翻唱歌曲《疯狂世界》的歌手加里·朱尔斯

另外还有"软细胞"（Soft Cell）翻唱格洛丽亚·琼斯（Gloria Jones）的《污点爱情》（*Tainted Love*），和"外星人蚂蚁农场"乐队（Alien Ant Farm）翻唱迈克尔·杰克逊的《狡猾罪犯》（*Smooth Criminal*）等。

■ 因被知名歌手翻唱而走红的歌曲

1979 年，美国音乐家 Robert Hazard（1948—2008）创作并演唱了《女孩们就是想找乐子》（*Girls Just Want to Have Fun*）。辛迪·劳帕（Cyndi Lauper）于 1983 年翻唱了这首歌（图 6-9），当时这首歌被公认是女权主义者的战歌，并作为格莱美获奖音乐视频而广为流传。这首单曲是辛迪突破性的热门歌

曲，在美国《公告牌》热门歌曲 100 强排行榜上排名第二，并在 1983 年末和 1984 年初成为全球热门歌曲。这个版本在"滚石与 MTV：100 首最伟大的流行歌曲"、"滚石：100 首顶级音乐视频"和"VH1：100 首最伟大的视频"名单上分别排第 22、39 和 45 位。这首歌最终获得格莱美奖年度最佳唱片和最佳流行女歌手提名。

图 6-9 《女孩们就是想找乐子》单曲 MV 画面

歌曲《没有你》（*Without You*）的原唱是英国摇滚乐队 Badfinger 在 1970 年的版本。这首歌被 180 多位艺术家翻唱过，其中以哈里·尼尔森（Harry Nilsson，1971）、T.G. 谢泼德（1983）和玛丽亚·凯莉（1994）的翻唱版本最为知名。其中尼尔森版本被收录在"2021 年《滚石》杂志有史以来最伟大的 500 首歌曲"中。保罗·麦卡特尼曾将这首民谣描述为"有史以来最煽情歌曲"。1972 年，该歌曲的创作者、Badfinger 成员 Pete Ham 和 Tom Evans 获得了英国科学院 Ivor Novello 最佳音乐和抒情歌曲奖。

■ 被翻唱最多的歌曲

披头士乐队拥有音乐史上被翻唱最多的歌曲纪录，《昨日》（*Yesterday*）这首歌以惊人的 700 万次翻唱登上吉尼斯世界纪录。从 Joan Baez、Elvis Presley、Frank Sinatra、Boyz II Men，到主演的电影《昨日奇迹》的 Himesh Patel（图 6-10），大家都趋之若鹜。

图 6-10 Himesh Patel 在电影《昨日奇迹》中演唱 *Yesterday* 的场面

紧随其后的是：滚石乐队的《（我一点也没有）满足感》[（*I Can't Get No*）*Satisfaction*]、朱莉·伦敦的《泪流成河》（*Cry Me a River*）、约翰·列侬的《想象》（*Imagine*），朱迪·加兰的（Judy Garland）《跨越彩虹》（*Over the Rainbow*）和路易斯·阿姆斯特朗（Louis Armstrong）的《多么美好的世界》（*What a Wonderful World*）并列第五，然后是猫王的《温柔地爱我》（*Love Me Tender*）、迈克尔·杰克逊的《比利·珍》（*Billie Jean*）和披头士乐队的《埃莉诺·里格比❶》（*Eleanor Rigby*）。

另外，根据 Youtube 统计，互联网时代被翻唱最多次的歌曲依次如下：

约翰·莱金德（John Legend）的《我的一切》（*All of Me*）、贾斯汀·比伯（Justin Bieber）的《爱你自己》（*Love Yourself*）、想象之龙（Imagine Dragons）的《放射性》（*Radioactive*）、莱昂纳德·科恩（Leonard Cohen）的《哈利路亚》（*Hallelujah*）、阿黛尔（Adele）的《像你这样的人》（*Someone Like You*）。

❶ 约翰·列侬和保罗·麦卡特尼第一次见面是在 1957 年的一次教堂聚会上。就在几米外，是洗碗工埃莉诺·里格比（Eleanor Rigby）的坟墓，她于 1939 年去世，享年 44 岁。九年后，麦卡特尼为这首乐队最著名的歌曲作词。它通常被描述为对孤独者的哀悼，或对战后英国艰辛生活的注解，讲述了一个女人"死在教堂并与她的名字一起被埋葬"的故事。但麦卡特尼本人后来否认洗碗工埃莉诺·里格比是其灵感来源。

至此，本节标题的答案已不言而喻——是优秀的音乐成就了歌星，也成就了音乐自己。

音乐剧与流行音乐的互哺

正因为音乐剧采用了流行唱法，所以很多优秀的音乐剧唱段被直接作为流行歌曲来翻唱和发行。也有很多流行音乐艺术家直接参与了音乐剧的编制或演出，甚至直接把已经脍炙人口的流行歌曲直接植入音乐剧。最典型的例子就是《妈妈咪呀》（*Mamma Mia!* ❶，本书将在第13章详细介绍）。同时，音乐剧中的一些歌曲非常成功，它们在全球排行榜上名列前茅，并被包括玛丽亚·凯里和惠特尼·休斯顿在内的知名艺术家所翻唱。下面介绍几首大家耳熟能详的源自音乐剧的流行金曲。

《心诚则灵》

澳大利亚歌手杰森·多诺万（Jason Donovan，1968— ）在根据圣经《创世记》故事创作的音乐剧《约瑟夫与神奇彩衣》（*Joseph and the Amazing Technicolor Dreamcoat*，也是由劳埃德·韦伯作曲）中饰演约瑟夫并赢得了观众的心，因此《心诚则灵》（*Any Dream Will Do*）在英国音乐排行榜上连续两周位居榜首，成为1991年度最热门的流行歌曲之一，专辑销量超过40万张。劳埃德·韦伯对多诺万的演唱版本最为中意。

《别无他求》

《别无他求》（*All I Ask of You*）出自《歌剧魅影》（*The Phantom of the Opera*），已经成为安德鲁·劳埃德·韦伯最成功的商业歌曲之一。这首歌讲述了恋人间的浪漫情怀和相互呵护的承诺，全世界的观众都爱上了这首歌的歌词和优美的旋律。1986年，莎

拉·布莱曼和克里夫·理查德（Cliff Richard）翻唱了这首歌，这一翻唱版本在英国音乐排行榜名列季军。其著名的翻唱版本还包括芭芭拉·史翠珊、乔什·格罗班和凯利·克拉克森（Kelly Clarkson）的表演。

《我不知如何去爱他》

由安德鲁·劳埃德·韦伯作曲、蒂姆·赖斯（Tim Rice，也就是安德鲁·劳埃德·韦伯的黄金搭档）作词的摇滚音乐剧《耶稣基督超级巨星》（*Jesus Christ Superstar*）的插曲《我不知如何去爱他》（*I Don't Know How to Love Him*），同时有两个不同演唱版本在《公告牌》杂志的100首热门歌曲排行榜中名列音乐剧插曲的前40位。这首力量民谣无疑是音乐剧的高光之作并被不断翻唱，其中著名的包括2012年Melanie C（曾经是"辣妹"组合成员，也是该组合解散后在音乐领域成就最卓越的一人，简称"Mel C"，图6-11）的演唱版本。

图6-11　Melanie C在音乐剧中演唱《我不知如何去爱他》

《心心相印》

《心心相印》（*I Know Him So Well*）这首二重唱由伊莲·佩奇（Elaine Paige）和芭芭拉·迪克森（Barbara Dickson）在音乐剧《象棋》（*Chess*）的概

❶ "Mamma Mia"在意大利语里的意思是"我的妈妈"。

念专辑中演唱，由音乐剧大师蒂姆·赖斯与阿巴乐队的两位成员本尼·安德森（Benny Andersson）和比约恩·乌尔韦斯（Bjorn Ulvaeus）共同谱写。1985年，这首歌连续四周夺冠，成为赖斯最受欢迎的歌曲之一，此后惠特尼·休斯敦、Mel C、艾玛·邦顿（Emma Bunton）都曾翻唱过这首歌。

这首歌的合唱部分是基于《我是A》（*I Am an A*，这是一首专门介绍乐队名称由来的歌曲）改编的，而《我是A》这首歌仅在阿巴乐队 1977 年巡回演出期间现场演唱，但是从未正式发行，不过它在各种盗版渠道中流传，并在 YouTube 上可以搜到。

《别无他爱》

1971 年的音乐剧《油腻》❶（*Grease*）插曲《别无他爱》（*You're the One That I Want*）在全球售出 1500 多万张专辑，是有史以来销量最大的畅销歌曲之一。男女主演奥利维亚·牛顿·约翰（Olivia Newton John）和约翰·特拉沃尔塔（Danny Travolta）因在 1978 年的同名改编电影中的出色表演而轰动一时。

《记忆》

由安德鲁·劳埃德·韦伯作曲和特雷弗·纳恩（Trevor Nunn）作词的《记忆》（*Memory*），是 1981 年的音乐剧《猫》（*Cats*）的主打歌曲，由伊莲·佩奇首度演唱，随后在 1982 年 Ivor Novello 大奖上获得最佳歌曲奖。音乐学家杰西卡·斯特恩菲尔德（Jessica Sternfeld）盛赞"这是音乐剧史上最成功的歌曲。"

《阿根廷不要为我哭泣》

麦当娜在 1996 年演唱的《阿根廷不要为我哭泣》（*Don't Cry for Me Argentina*），改编自 1978 年上演的音乐剧电影《埃维塔》❷，麦当娜的倾情表演让这部音乐剧更受欢迎。该歌曲于 1997 年 2 月 4 日以单曲形式发行，很快就登上了世界各地的音乐排行榜，并发行了进一步融合了英语、西班牙语和阿根廷口音的"迈阿密混音版"。这首歌曾在英国单曲排行榜上排名第一，并获得了英国唱片业（BPI）的金唱片认证，专辑销量超过 100 万张。它也曾在澳大利亚、比利时、爱尔兰、新西兰和荷兰的音乐排行榜上夺冠。该曲曾由多名艺术家翻唱，包括木匠兄妹（The Carpenters）、奥利维亚·牛顿·约翰和西尼德·奥康纳。

本章主要介绍了流行音乐产业的两个重要生财途径——跨界与翻唱。下一章我们继续深挖这个行业的财富内幕。

参考文献

[1] DiVita J. 12 Times Pop Artists Covered Rock + Metal Songs[EB/OL]. https://loudwire.com/pop-cover-rock-metal-songs/?utm_source=tsmclip&utm_medium=referral, 2020-04-29.

[2] Pearlman M. 13 Rock Covers That Are Better Than The Original Songs[EB/OL]. https://www.kerrang.com/features/13-cover-versions-that-are-better-than-the-originals/, 2020-01-24.

[3] Rossiter M. Popular Songs You Had No Idea Were Cover Tunes[EB/OL]. https://www.simplemost.com/popular-songs-covers/, 2018-08-24.

[4] Hall M. 16 Rock, Metal And Punk Covers Of Pop Songs

❶ 这部音乐剧以 20 世纪 50 年代美国工人阶级青年亚文化群体"油腻仔"（greasers）命名，讲述了 10 名工人阶级青少年在面对复杂的同伴压力时的故事，表现了他们的政治取向、个人核心价值观和爱情经历。

❷ Evita，又名《贝隆夫人》，还是由安德鲁·劳埃德·韦伯作曲、蒂姆·赖斯作词。艾薇塔·贝隆（西班牙文名 Eva Perón，1919—1952），前阿根廷总统胡安·庇隆（又译胡安·贝隆）第二位夫人，史称"贝隆夫人"，被誉为"阿根廷永不凋谢的玫瑰"。艾薇塔·贝隆原来是一个穷人家出身的私生女，后来成为胡安·贝隆的夫人，与丈夫一起推行"贝隆主义"，创办并建立了阿根廷"第一夫人"基金会与穷人救助中心，为阿根廷妇女赢得投票权等一系列权利，维护穷人利益，受到民众爱戴。音乐剧《埃维塔》正是讲述她多姿多彩的一生。

That Actually Rule[EB/OL].https://www.kerrang.com/features/17-rock-metal-and-punk-covers-of-pop-songs-that-actually-rule/, 2021-07-01.

[5] Underwood A. Most Covered Songs of All Time[EB/OL]. https://stacker.com/stories/3975/most-covered-songs-all-time, 2020-12-11.

[6] Conradt S. 25 of the Most Covered Songs in Music History[EB/OL]. https://www.mentalfloss.com/article/20811/most-covered-songs-in-music-history, 2021-07-21.

[7] Nielsen F. The 5 Most Covered Songs of All Time[EB/OL]. https://www.roadiemusic.com/blog/the-5-most-covered-songs-of-all-time/, 2021-06-07.

[8] MasterClass staff. Crossover Music: 5 Notable Crossover Artists[EB/OL]. https://www.masterclass.com/articles/crossover-music-guide#what-is-crossover-music, 2021-09-01.

[9] David Garrett Plays the Most Popular Pop and Rock Songs[DB/OL]. https://www.chosic.com/david-garrett-plays-the-most-popular-pop-and-rock-songs/,2019-06-19.

[10] Classical Crossover Music[DB/OL]. https://www.last.fm/tag/classical+crossover/artists.

[11] Thomas S.The Top 10 Chart-topping Hits from The Biggest Musicals on the West End and Broadway[EB/OL]. https://www.encoretickets.co.uk /articles/musical-theatre-hits/, 2019-06-14.

[12] Young J. The Ultimate List of the Top 25 Times Metal Bands Covered Pop Songs[EB/OL]. https://flypaper.soundfly.com/discovery/the-ultimate-top-25-list-of-metal-bands-covering-pop-songs/, 2016-11-26.

[13] 莎拉·布莱曼（Sarah Brightman）个人官网：https://sarahbrightman.com/biography/.

[14] 大卫·加勒特（David Garrett）个人官网：https://www.david-garrett.com/en/bio.

"那些一夜成名的新兴艺术家和流派销声匿迹的速度，可能和其出现的速度一样快。"

——美国学者马克·芬斯特 (Mark Fenster) 和托马斯·斯维斯 (Thomas Swiss)

音乐的搬运工
——欧美流行
音乐产业揭秘

欧美典型的唱片店

流行音乐产业从来就不仅仅是音乐而已。欧美庞大的商业娱乐产业综合体创造了耳熟能详的热门金曲和万众瞩目的歌唱明星，流行音乐既是这个产业的产品，也是其进一步扩大影响力的手段。有些人抱怨当今流行音乐"质量"的下降——从 20 世纪靠艺术家的"创作"，转变为 21 世纪头十年依赖技术的"制作"，甚至堕落到 2010 年以后借助互联网平台和社交媒体的"炒作"。但不可否认的是，流行音乐产业仍然是贯穿整个流行文化领域的强大力量——从电影、时装表演舞台、广告和电视节目的配乐，到像《欢乐合唱团》❶（ Glee ）和《粉碎》❷（ Smash ）这样超级流行的电视"音乐剧"，以及各种版本的音乐选秀节目，如《美国偶像》（ American Idol ）、《美国好声音》（ The Voice ）和《美国达人》（ America's Got Talent ）等，流行音乐产业的影响无处不在。

进入 21 世纪以来，互联网给流行音乐产业带来了巨大变化。大唱片、盒式录音机和随身听流行的日子一去不复返了，今天的新一代人更依赖数字音乐下载和流媒体直播。在线平台上数字发行的出现使人们逐渐舍弃传统唱片这一发行渠道。人们沉迷于非法共享歌曲文件或在网上商店合法购买音乐，而线下销售在某些国家或地区几乎销声匿迹了。由于专辑销量逐年下降，许多音乐评论家预测专辑这种形式很快会沦为小众产品。

❶ 《欢乐合唱团》是 2009 年至 2015 年在美国福克斯电视网播出的美国音乐喜剧电视连续剧。讲述了威廉·麦金利高中合唱团内部的竞争，还有合唱团成员之间的团队合作。第一季获得 19 项艾美奖提名、4 项金球奖提名、六个卫星奖（ Satellite Awards ）和 57 个其他奖项，包括 2010 年金球奖最佳电视连续剧——音乐或喜剧奖，以及艾美奖的最佳导演奖。2011 年，该剧再次获得金球奖最佳电视连续剧奖，简·林奇（ Jane Lynch ）和克里斯·科尔弗（ Chris Colfer ）分别获得金球奖最佳女配角和最佳男配角奖，格温妮丝·帕特洛（ Gwyneth Paltrow ）获得艾美奖喜剧系列优秀客串女演员奖。

❷ 《粉碎》是美国电视连续剧版的音乐剧。该剧围绕一个虚构的纽约市戏剧社区，一个新的百老汇的创建而展开。其第一季获得艾美奖最佳编舞奖。该剧还被提名为金球奖的最佳电视连续剧——音乐或喜剧奖，并提名格莱美奖最佳视觉媒体歌曲创作奖（《让我成为你的明星》（ Let Me Be Your Star ））。

什么是流行音乐产业？

"音乐充满了灵性。音乐这个行业则不然。"北爱尔兰著名流行音乐家范·莫里森（ Van Morrison ）揭示了流行音乐产业的秘密——这是一个以赚钱为目的的生态系统。

通观整个流行音乐产业，我们可以从产业生态、产业核心和产业要素三个方面来定义。

第一、流行音乐产业是相关个人、团队和机构以利益或艺术追求结合在一起的生态系统。

第二、流行音乐产业的核心是音乐词曲创作、音乐音视频制作和音乐表演（包括演唱、演奏等），以及歌星形象的塑造。

第三、流行音乐产业的基本要素有：

- 流行音乐产业内容的创作——内容的原创、制作、复制、包装、营销和延展。内容不仅是音乐词曲及其表演制作，也有衍生的新闻、时尚文化、周边产品等。

- 话语权和影响力——通过建立音乐排行榜、音乐奖，或通过制造热点事件形成公众话题。

- 内容发行渠道——传统上是唱片（磁带、CD）、广播电视、报刊和现场演唱会，当代则是互联网平台和手机应用逐渐占据主导地位。

- 内容变现——主要包括唱片销售、刊物书籍出版发行、网络流量（取得广告费收益）、音乐会票房、周边产品销售以及授权或版权收入。

- 依附于产业核心的产业集群——如唱片公司和出版社，唱片和出版物的零售业（包括二手商品），广播电视频道（含主持人或电台 DJ），广告商，技术承包（录音棚、音乐制作人、视频导演、录音制作、摄影摄像、伴奏、伴唱、伴舞），个人的便携式音乐播放器、家庭和其他独立空间的音响设备、音乐录音制作和演出设备以及各类乐器的提供商，化妆、包装、设计

（服装、舞美、平面设计）、营销、管理、法律等专业服务，音乐评论、评奖、编制排行榜和产业数据统计分析，流行音乐带动的旅游业，明星个人品牌的时尚产品，演出场所的运营维护，甚至包括音乐教育、交流培训，针对粉丝社群的音乐收藏品交易和明星带货等。

- 流行音乐产业的终端，即音乐内容产品的消费者，其中包括把歌手作为偶像的粉丝群体。

当代流行音乐产业的整个生态系统见图7-1"流行音乐产业生态图"，由此我们可以对流行音乐产业的关键一目了然：

- 只有"原创"这个要素和所有其他要素都直接相关，无疑是产业的核心。
- 消费者是为所有其他相关方提供"现金流"的源泉。
- 软、硬件技术的提供方是现金流的纯接受者。
- 产业的外围大环境依赖产业政策、基础设施、音乐文化和传统；因此本书会在第八章介绍"音乐城市"的营造。

图 7-1　流行音乐产业生态图

2019—2020 年的产业数据

■ 2019 年的喜人景象

全球工业收入曾在 2014 年触底 140 亿美元，但根据代表全球唱片音乐行业的组织——国际唱片业协会（International Federation of the Phonographic Industry，IFPI）的数据，从 2015 年开始，唱片收入在经历了近 20 年的盗版行为导致的下滑后恢复增长。国际唱片业协会（IFPI）《2020 年全球音乐报告》（Global music Report 2020）显示，2019 年全球音乐销量连续第五年增长，流媒体首次占到所有唱片收入的一半以上。总收入攀升至 202 亿美元，比上年增长 8.2%，增长率与 2004 年的水平持平。推动这一增长的是流媒体收入增长 23%，总计 114 亿美元，占所有销售额的 56%，抵消了实体唱片销售额下降 5.3% 的负面影响。同时，2019 年，中国和印度等新兴市场才刚刚开始为音乐知识产权买单，其市场潜力还没有充分发挥出来。

■ 更具投资潜力：2020 年的音乐产业

IFPI 首席执行官弗朗西斯·摩尔（Frances More）认为，新冠疫情带来了"仅仅几个月前都难以想象的"挑战。但随着一些新的许可机会的出现，该行业的表现相对较好。资本正流入音乐知识产权投资领域，收购活动仍处于高位。

2020 年全球音乐市场一片繁荣

根据国际唱片业协会（IFPI）的数据，2020 年全球唱片音乐市场增长了 7.4%，并且是连续第六年增长。IFPI 的《2021 年全球音乐报告》中发布的数据显示，2020 年的总收入为 216 亿美元。当年十大音乐市场（国家）是：美国、日本、英国、德国、法国、韩国、中国、加拿大、澳大利亚和荷兰。

弗朗西斯·摩尔说："随着世界与新冠疫情的斗争，我们又重新拾起了音乐以往具有的控制、治愈

和振奋精神的持久力量。"

增长是由流媒体推动的，特别是付费订阅流媒体的收入增长了 18.5%。截至 2020 年底，付费订阅账户共有 4.43 亿用户。流媒体总体上（包括付费订阅和广告支持）增长了 19.9%，达到 134 亿美元，占全球录制音乐总收入的 62.1%。流媒体收入的增长远远抵消了其他形式收入的下降，包括实物唱片销售收入下降 4.7%，以及版权收入下降 10.1%——这些主要都是由于新冠疫情的影响。

收藏品交易的繁荣是 2000 年以来对高价收藏品需求的另一个表现。如今，这是一个价值 30 亿美元的市场，这在网上商店、音乐会摊位，甚至是商业街上的流行精品店都有体现。

如今，企业仅在音乐会和节日上就花费了 15 亿美元的赞助费来打造自己的品牌。作为体育产业的一部分，一些企业甚至开始单独赞助流行音乐和电子音乐明星。

同样，在流行乐坛的边缘领域，10 亿美元正被用于为"电子竞技"（e-sports）项目购买音乐授权。现在音乐靠电影和电视的"同步播放"也能创造每年约 4 亿美元的版税收入。

2020 年各地区音乐市场的增长不均

2020 年，世界各个地区的录制音乐收入都有所增长，包括：

● 拉丁美洲始终是全球录制音乐收入增长最快的地区（15.9%），其中流媒体收入增长了 30.2%，占该地区总收入的 84.1%。

● 亚洲增长了 9.5%，数字音乐收入首次超过了该地区录制音乐总收入的 50% 的份额。除去日本市场（收入下降 2.1%），亚洲是增长最快的地区，增长率为 29.9%。

● 非洲和中东地区首次作为一个单独地区出现在 IFPI《2021 年全球音乐报告》中，其音乐收入增长了 8.4%，主要增长来自中东和北非地

区（37.8%）；流媒体占主导地位，收入增长了36.4%。

- 欧洲是世界第二大录制音乐市场，收入增长了3.5%，而流媒体20.7%的强劲增长抵消了所有其他消费形式的下降。

- 北美地区2020年增长7.4%。其中美国市场增长了7.3%，加拿大则增长了8.1%。

2020年的最大赢家：BTS 和 The Weeknd

IFPI（国际唱片业协会）在2021年3月11日宣布韩国男孩组合 BTS 的《灵魂地图：7》成为2020年 IFPI 全球专辑销售排行榜的冠军，而且囊括排行榜前两名，另一张专辑是 BE（Deluxe Edition）。该排行榜结合了实体专辑和数字下载的全球销量。而2019年的冠军是日本的男子组合"岚"（Arashi，已于2020年底解散）的 5×20 All the BEST! 1999—2019❶。

这是 IFPI 授予 BTS 的第三个全球唱片排行榜奖项，因为他们同时成为2020年全球最成功唱片艺术家，并凭借《灵魂地图：7》荣登 IFPI 新推出的全球全格式专辑排行榜榜首。BTS 的这个第四张录音室专辑在世界各地取得了令人难以置信的销量，打破了该乐队在韩国的历史销售纪录。

全球唱片排行榜上亚洲其他艺人的表现也十分抢眼。日本艺术家米津玄师以《迷途绵羊》（STRAY SHEEP）在排行榜上排名第三，女子组合 BLACKPINK 凭 THE ALBUM 在排名中列第五。上一年的获奖者"岚"则以 This is Arashi 排名第九，而日本乐队 KingGnu 凭借《典礼》（Ceremony）排名第十。

其他出现在全球专辑排行榜上的是泰勒·斯威夫特的《民间传说》（Folklore，第四名）和贾斯汀·比伯的《变化》（Changes，第七名）。澳大利亚摇滚乐队 AC/DC 也凭借他们厚积薄发的专辑《力量崛起》（Power Up）而排名第六。

代表全球唱片音乐行业的 IFPI 同时宣布，加拿大非裔歌手 The Weeknd 的《遮光灯》（Blinding Lights）是2020年 IFPI 全球数字单曲奖的得主。IFPI 全球数字单曲奖颁发给全球所有数字格式的年度最畅销单曲，销量包括单轨下载、付费订阅服务和由广告支持的流媒体平台上的流量。

《遮光灯》是 The Weeknd 于2020年3月发行的第四张录音室专辑《几小时后》中的第二首单曲。这首歌获得评论和商业双丰收，在全球30多个国家达到了音乐排行榜榜首，推动了病毒式的抖音舞蹈挑战（TikTok dance challenge）的热潮，并打破了美国《公告牌》热门单曲100强排行榜位列前十和前五周数最多的歌曲的纪录，而且在全球赢得了共计27.2亿美元的订阅量。The Weeknd 已经连续五年登上了 IFPI 全球艺术家排行榜的前十名，并在今年的排行榜上排名第四，这是他迄今为止最好的表现。

罗迪·里奇（Roddy Ricch）的《The Box》在《公告牌》热门单曲100强排行榜上连续11周排名首位，也是2020年苹果音乐的最佳流媒体歌曲，结果在 IFPI 全球艺术家排行榜上排名第三。他还与排行榜新人 DaBaby 一起出现在排名第八的单曲《摇滚明星》中，这使他成为唯一一个两度进入前十名的艺人。

在前十名中，中国歌星肖战排名第七，在国内 Made to Love 取得了成功，打破了中国数字音乐下载销量的记录。去年的单曲冠军，比莉·艾利什（Billie Eilish）的 Bad Guy 第二年继续挤入前十名，排名第九。

另外，IFPI 在2021年新推出了全球全格式专辑排行榜，该排行榜是 IFPI 现有全球奖项的补充，旨在表彰跨越所有消费格式的年度最畅销专辑，包括实体销售、数字下载和流媒体平台的流量。这个新

榜单上除了力夺冠亚军的 BTS 和 The Weeknd 外，其他亮点还有比莉·艾利什于 2019 年 3 月发行的专辑《梦归何处》（*When We All Fall Asleep, Where do We Go?*）勇夺季军，表现不俗。另外泰勒·斯威夫特风格骤变的新专辑《民间传说》（*Folklore*），意外入榜，排名第九。

2021 年：流媒体霸业已成

IFPI 在 2022 年春天发布了最新的《2022 年全球音乐报告》（*Global Music Report 2022*）。报告显示，2021 年全球音乐收入连续第七年增长，达到创纪录的 259 亿美元，比上一年增长了 18.5%。这一增长主要受音乐流媒体驱动，占整个音乐市场的 65%，包括付费订阅和广告支持在内的流媒体总收入达到 169 亿美元，同比增长 24.3%。这些数字证实，音频和视频流媒体服务在振兴全球音乐录制行业方面起着决定性的作用。

除了流媒体收入外，其他领域也实现了不同程度的增长，包括实体唱片（增长 16.1%）和表演权（增长 4.0%）。付费订阅流媒体收入增长了 21.9%（123 亿美元）。截至 2021 年底，付费订阅账户用户数量达 5.23 亿美元。

2021 年，美国、欧洲、澳大利亚的唱片音乐收入都有所增长：

- 2021 年美国和加拿大地区的唱片音乐收入增长 22.0%，超过全球增速；仅美国市场就增长了 22.6%，加拿大录制的音乐收入增长了 12.6%；拉丁美洲增长了 31.2%，是全球增长率最高的地区之一；流媒体占市场的 85.9%，是所有地区占比最高的市场之一。
- 世界第二大唱片音乐地区欧洲的唱片音乐收入增长了 15.4%，较上年 3.2% 的增长率大幅增

长；该地区最大的市场均实现了两位数的百分比增长：英国（13.2%）、德国（12.6%）和法国（11.8%）。

- 大洋洲增长 4.1%；澳大利亚（3.4%）仍然是全球前十大市场之一，其中，新西兰的流媒体收入推动整个市场收入增长 8.2%。

来自世界各地的音乐迷正在转向付费订阅流媒体应用程序来收听他们最喜欢的音乐，但音乐公司也比以往任何时候都更多地投资于数字目录分发平台，如 SonoSuite 等。在 2021 年 2 月，每天有超过 6 万首曲目被上传到 Spotify 平台；与 Spotify 竞争的 Apple Music、Pandora、TikTok 或 Amazon Music（与 SonoSuite 集成的频道）等其他流媒体平台，也同样成为希望在全球范围内扩大市场份额并增加版税收入的唱片公司和分销商的首选渠道。

更令人叹为观止的是，艺术家开始在线与粉丝建立全新的沉浸式互动方式。游戏、健身、虚拟世界和短视频等平台都为艺术家解锁了新的创收来源。

音乐产业对欧美经济的作用

先以欧洲为例，音乐对欧洲经济产生了强大的影响——支持就业、提高国内生产总值和税收、推动出口。牛津经济研究院❶的《欧洲音乐经济影响报告——2020 年 11 月》（*The Economic Impact of Music in Europe ——November 2020*）首次就音乐对欧盟（EU）和英国经济的重要贡献进行了权威分析。根据该报告的统计，在欧盟 27 个成员和英国（英国是基于 2018 年数据），音乐行业对欧洲的经济有以下贡献：

❶ 牛津经济研究院（Oxford Economics）成立于 1981 年，与牛津大学商学院合作，为向海外扩张的英国公司和金融机构提供建模和经济预测。

- 创造了 200 万个工作岗位，也就是说欧洲每 119 个工作岗位中就有 1 个是音乐行业的。
- 每年为欧洲 28 国的 GDP 贡献毛增加值（GVA，gross value added）约 819 亿欧元。
- 每年为欧洲 28 国向欧盟以外国家提供价值 97 亿欧元的商品和服务。
- 每年为欧洲 28 国创造税收收入 310 亿欧元。

单纯从数据来看，音乐对欧洲 28 国 GDP 的经济贡献已经大于其中 9 个经济规模较小的欧盟国家，其音乐出口甚至超过了世界闻名的欧洲葡萄酒产业。而这一切的核心是欧洲有 7 400 家唱片公司，它们创造歌迷喜爱的音乐，并帮助艺术家实现最大的商业潜力。

长期以来，美国一直是全世界最具影响力的音乐市场之一。据估计，2018 年，仅美国的现场音乐表演和录音产业就带来了近 200 亿美元的收入，涌现了大量值得关注的艺术家，拥有庞大热爱音乐的消费者群体。随着时间的推移，最流行的音乐消费方式已经发生了变化，但事实证明，音乐行业能从容应对这些商业趋势和技术升级。虽然实体专辑和数字专辑的销量在过去几年中都大幅下降，但这在很大程度上被美国不断扩大的音乐流媒体的覆盖范围和流行程度所抵消。

根据 RIAA 在 2020 年 12 月发布的由经济学家公司（Economists Inc.）的罗伯特·斯通纳（Robert Stoner）和杰西卡·杜特拉（Jéssica Dutra）编写的关于音乐产业对美国经济贡献的报告显示，全美国有 236 269 家音乐相关企业，美国的音乐产业每年为各类职业提供 247 万个就业岗位，出口销售额为 90.8 亿美元。研究发现，音乐行业的收入对整体经济的放大系数为 1.5 倍。2018 年，美国音乐产业对美国经济的总影响增加到 1 700 亿美元；音乐产业每增加 50 美分的收入，旅游、酒店和营销等相邻行业就多赚一美元。2018 年美国音乐行业总收入为 1 130 亿美元，其中员工收入超过 880 亿美元。

音乐版税相关法规的更新

音乐版税是音乐产业的重要收入来源。音乐版税的支付来源于歌曲的知识产权。音乐的各组成部分，包括歌词、作曲和录音，均受各国版权法规保护。

■ 传统意义上的音乐版权

当音乐变成有形的形式（例如，用乐谱录制或书写）时，就产生了版权。一旦作品在国家的知识产权管理机构注册，法律将给予进一步的保护。版权为其所有者提供一段时间的专有权。一般来说，欧美国家版权权利在作者死后持续 70 年 ❶。

在欧美国家，一首歌曲包含两种版权：

- 录音版权是与特定录音有关的"一系列声音的固定"。录音版权归演唱（或演奏）的艺术家所有，艺术家通常将所有权转让给代表他们的唱片公司。
- 音乐作品版权就是歌曲作者的作品，主要是音乐和歌词。音乐作品版权归创作者（作曲人或词作者）所有，创作者通常将所有权和代理权转让给音乐出版商。

新成立的音乐版税基金专注于收购现金流稳定的现有音乐版权。在过去的几年里，音乐版税基金的形成有了显著的增长。著名的版税基金包括 Hipgnosis Songs Fund、Round Hill Music、Kobalt Capital、Tempo Music Investments 和 Shamrock Capital。在某些情况下，版税基金还与艺术家和词曲作者直接签约发布新音乐，模糊了他们与传统唱片公司和出版商之间的界限。

■ 新的许可机会

音乐知识产权所有者的新的许可机会刚刚开始

❶ 在中国，版权的保护期为作者在世和死亡后五十年，截至作者死亡后第五十年的 12 月 31 日。

出现。短视频平台（如 TikTok 和 Triller❶）、电子健身平台（如 Peloton❷）和其他平台（如社交平台 Facebook）刚刚开始从版权所有人那里获得授权，为未来的音乐版权货币化开辟了新的渠道。又如，2020 年 7 月，美国国家音乐出版商协会（NMPA）与 TikTok 达成了一项许可协议（当时 TikTok 已经拥有约 1 亿美国月活用户和 7 亿全球月活用户）。在签署许可协议之前，NMPA 声称，大约 50% 的音乐出版市场没有对 TikTok 授权许可。其他大型平台，如 Facebook 和 Peloton 最近与音乐版权所有者签署了首期授权协议。这些许可协议为音乐知识产权所有者创造了新的令人欣欣鼓舞的收入来源。

■ 法规变化

大多数音乐出版权都受到监管，最近的监管措施更有利于音乐知识产权所有者的利益。美国音乐版权委员会 2018 年 1 月规定，点播订阅流媒体服务（如 Spotify 和 Apple Music）必须在 2018 年至 2022 年的五年内，将支付给歌曲作者和出版商的收入比例提高至 15.1%。虽然目前有几家流媒体服务公司正在对这一决定提出上诉，但这些法规变化很可能会对提高美国版权所有者的版权使用费产生非常积极的影响。

唱片公司的角色

■ 传统音乐产业的 A 咖

唱片公司和音乐出版商是音乐产业领域的传

统投资者，例如环球音乐、索尼音乐、华纳音乐和 BMG 等。它们与表演艺术家和词曲作者签约，帮助他们创作新音乐并将其商品化。

世界主要唱片公司的数量从 1999 年的 6 家减少到今天的 3 家——环球（Universal）、索尼（Sony）和华纳（Warner），被统称为"三巨头"。根据 2019 年对音乐销售与版权市场份额的统计，三大唱片公司中，环球音乐集团约占 32%，索尼音乐娱乐约占 20%，而华纳音乐集团约占 16%，三者合计占据了 68% 的音乐唱片市场份额；与之相对应的是，三大音乐出版商索尼（25%）、环球音乐出版（21%）和华纳–查佩尔音乐（12%）加起来保持着约 58% 的音乐出版市场份额。其他规模稍小的国际著名品牌还有 Island Records、BMG Rights Management、ABC-Paramount Records、Virgin Records、Red Hill Records、Atlantic Records、Def Jam Recordings 等。为避免广告嫌疑，本书这里就不详细介绍各唱片公司和出版商了，有兴趣的读者可自行搜索相关信息❸。

尽管在过去的十年里，全球音乐行业的利润出现了巨大的缩水，但它仍然是一个典型的寡头垄断市场，在这种市场条件下，少数几家公司主导了这个行业的大部分生产和分销。这几家公司的全球影响力意味着它们有足够的推广和营销力量，在一定程度上决定哪些类型的音乐能传到听众的耳边，哪些类型的音乐会过时。每一家主要唱片公司都有一个庞大的机构设置，涵盖监管音乐业务的方方面面，从制作、复制、分销到营销推广。

音乐行业的垄断程度与之相关，因为这些巨头与流媒体服务的交易受益于它们的市场份额：随着流媒体服务收入的增长，这些巨头的收入也随之增长。此外，流媒体和数字下载的利润率为 50~60，

❶ Triller 是美国的一个网络和娱乐社交平台，是 Triller LLC 推出的一款音乐视频和电影制作应用，出现时间早于 TikTok，于 2015 年 7 月发布。该应用在风格上类似于 TikTok，可以用于 iOS 和 Android 系统。路透社说，Triller 是 TikTok 在美的潜在竞争对手。Triller 的共同所有者之一瑞安卡•瓦诺告诉媒体，Triller 被定位为 TikTok 的"成人版"。目前，Triller 在苹果应用商店的照片和视频应用中排名第 23 位。

❷ Peloton 是全球最大的互动健身平台，公司核心定位是技术公司，拥有超过 140 万名会员。

❸ 可参见 Lamb B. Top Three Major Pop Record Labels[EB/OL]. https://www.liveabout.com/top-major-pop-record-labels-3246997, 2019-05-18.

而实体唱片由于制造和分销成本的原因，其利润率稍低，为40%~50%。

唱片公司需要能够激励大众购买唱片的艺术家，而艺术家则需要唱片公司及其营销团队的资金支持和专业知识。近年来，由于在线共享音乐对唱片公司利润的影响，许多唱片公司采取了削减成本的措施，加剧了艺术家和签约的唱片公司之间的紧张关系。

■ 流行音乐的商业化生产

从一开始，唱片公司就为它们的业务建立了一个闭环系统。作曲家们被雇来专门创作新的音乐作品。然而，销量能达到数百万张的专辑少之又少。根据IFPI的说法，80%的专辑销量不到100张，而94%的专辑销量不到1000张。从商业角度来看，整个盈利模式成本高昂，风险也很大。除了音乐本身的市场风险，还有唱片制作、发行、营销和吸收失败项目损失的成本。据花旗银行称，唱片公司平均会为他们签约的每个新乐队投资100万美元。这笔钱用于支付艺术家的预付款和录音室录音、视频制作、巡演以及营销和推广费用。只有部分艺术家的巨大成功最终能为其他项目的投资买单，从而使唱片公司有余力发掘和培养新的音乐人才。20世纪70年代，许多最成功的摇滚乐队，如Queen或Yes，在盈利之前都是由唱片公司或制作人资助多年的。虽然独立艺术家一直存在，但他们在整个市场中的影响力微乎其微。早期朋克乐队就是这种独立艺术家的例子，他们的专辑是用盒式磁带录音机在车库里制作的，占用的录音室资源几乎为零。

在音乐产业的初期，音乐成品是以紧凑的单曲形式发行的，通常包含两首歌，唱片的两面分别灌制一首。当时，"猫王"埃尔维斯·普雷斯利等歌手的主要成就都是建立在单曲销量基础上的。12英寸的唱片稍晚发布，最初用于多人选集或小众产品（如古典音乐）。20世纪60年代，海滩男孩乐队和披头士乐队等艺术家开始使用更大容量的唱片形式，包含一组内容相关的歌曲，即所谓的"概念专辑"（concept albums）。此后，通俗音乐和摇滚音乐开始将这种专辑形式作为它们的主要产品，但其艺术初衷比起商业动机来说不值一提：一张长时间播放的唱片往往以比单曲唱片高五倍的价格出售给终端消费者。

在技术方面也产生了全新的音乐制作方法。例如，电声音乐（Electroacoustic Music）正是在传统乐器基础上使用录音带和电子特效等设备而完成的。

■ 唱片公司赋能音乐生态

据统计，唱片公司平均会把每年收入的33.8%再投资到音乐产业；美国的唱片公司大约每年投资58亿美元用于A&R部门和营销；其中17亿美元用于营销，41亿美元用于A&R部门对人才的发掘、培养和支持[1]。

唱片公司可以为艺术家或团队的成长提供以下支持：

● 签约并提供财政资金

艺术家通过A&R部门与唱片公司签约，获得资金支持，从而衣食无忧，安心从事音乐创作。

● 提供专业服务

唱片公司提供演出日程安排、商务和法律、形象设计、艺术创意等专业服务；也包括使用数据流和全球覆盖率等指标的分析结果来帮助艺术家制订最优的职业规划。

● 提供专业设施和专业人员

提供排演和录制场所以及相应的技术人员，完成音乐作品的音、视频制作。

● 商业销售

商业团队负责艺术家的实物唱片销售和数字发

❶ 见Record companies:Powering the music ecosystem [DB/OL]. https://powering-the-music-ecosystem.ifpi.org/.

行，管理和跟踪销售数据；非录制收入团队同时帮助创作和销售艺术家的商品，在演唱会或通过艺术家的网站直接面向消费者推销艺术家商品（包括周边产品）。

● 媒体公关和社群建设

推广团队促进多媒体活动，宣传艺术家的形象和作品，增加艺术家的在线和离线的存在和曝光率；同时使全世界的歌迷接触到艺术家的音乐，帮助建立粉丝社区。

● 非录制收入和品牌合作

同步和品牌团队利用圈内关系帮助艺术家与志同道合的品牌或艺术家建立合作关系；协助艺术家取得各类版税如同步版税❶等非录制收入。

■ 独立唱片公司的不对称优势

独立制作公司或独立唱片公司在没有大唱片公司财政援助的情况下运营；尽管近年来，独立唱片公司的定义已经转变为包括主要唱片公司部分拥有的独立唱片品牌。从小型草根或车库唱片公司到成规模的营利企业，独立唱片公司出品的音乐通常比大型主流公司的音乐具有更少的商业性和折中性。

只要有市场，独立唱片公司就在音乐产业中扮演着一个虽小却重要的角色。20 世纪 20 年代，当录音技术专利对市场开放后，小型录音公司进入这一行业的机会就出现了。为了避免与 RCA 和 Edison 等大公司竞争，这些新的独立公司将重点放在音乐行业被忽视的领域，如民谣、福音和乡村蓝调。当主要唱片公司在第二次世界大战期间决定放弃当时由非裔艺术家录制的那些似乎无利可图的音乐时，独立唱片公司抓住时机迅速填补了这一空白，在 R&B 音乐人气飙升的摇滚乐时代抢得了先机。其中

❶ 同步版税是指获得在特定电影、电视节目、视频游戏、电视或广播广告中使用的歌曲许可而收到的付款。在美国，电影同步许可证的金额一般在 2 万到 3 万美元之间，而电视同步许可证的金额在 5 万美元左右。

太阳唱片公司（Sun Records）在摇滚乐和乡村音乐的发展中发挥了特别重要的作用，发行了猫王、杰里·李·刘易斯（Jerry Lee Lewis）、约翰尼·卡什（Johnny Cash）和罗伊·奥比森（Roy Orbison）的唱片。

在 20 世纪 70 年代的朋克时期，独立唱片公司从朋克摇滚乐队的反主流、反垄断的态度中获利，这种态度使许多非主流艺术家与主要唱片公司相看两相厌。独立摇滚运动在 20 世纪 80 年代和 90 年代发展壮大，出现了亚流行（Sub Pop）、I.R.S. 和墓志铭（Epitaph）等唱片公司（图 7-2），并以发行史密斯家族（the Smiths）、石玫瑰（the Stone Roses）、R.E.M. 和 Jesus and Mary Chain 等乐队的音乐为代表。这场运动一开始被称为"大学摇滚"（college rock），后来成为另类摇滚。然而，随着另类摇滚越来越受欢迎，像涅槃、Soundgarden 和 Pearl Jam 这样的油渍摇滚乐队开始成为主流。这引起了各大唱片公司的注意，他们开始从商业角度重新审视另类音乐。许多艺术家发现自己面临着一个两难境地：要么忠于自己的独立音乐根基，要么向一家大型唱片公司"出卖"自己，从而得以快速实现商业上的成功。

图 7-2　独立唱片公司 Sub Pop、I.R.S. 和 Epitaph 的 logo

尽管独立唱片公司经常会失去行业重量级人物，但相比主要唱片公司还是有其天然优势。较小的规模使它们能够比那些内部流程较为烦琐的大公司更快地应对瞬息万变的流行音乐口味。虽然无法与主要品牌的分销和推广能力竞争，但独立品牌可以专注于小众市场，充分发挥局部区域优势。例如，Hip Hop 在 20 世纪 70 年代末和 80 年代初最初的商业成

功来自像 Tommy Boy 和 Sugar Hill 这样的小型独立品牌。独立唱片公司的高管意识到，舞曲的原始街头版本在商业上行不通，于是他们想出了一个主意，让浩室乐队与 DJ 一起表演，以提高这一类型的商业观赏性。一个早期例子是 Sugarhill 的《说唱歌手的喜悦》（*Rapper's Delight*），通过这种模式成为流行全球的金曲❶。

独立唱片公司也被证明是有利可图的。尽管大型唱片公司的开办和运营预算很高，但不一定需要非常富有才能创建独立唱片公司。据美国关注个人理财话题和新闻的网站 The Balance 报道，一个小型唱片公司的开张成本可能在 2 万到 5 万美元之间。这笔款项将包括企业注册、商业许可、基本设备和可能的一些促销活动。较短的一条从音乐创作到商业成功的路径，让艺术家更容易保持原有的艺术敏锐感。因此，许多艺术家更喜欢与独立品牌合作，认为其最终产品更符合自己的艺术原真性。一些独立唱片公司的粉丝也愿意相信那些只出品一个风格音乐的公司，他们认定这些公司会保持艺术品相的一致性。

■ 失败的"荣誉品牌"

曾几何时，主要唱片公司盛行一个做法，允许知名艺术家在大公司的财务支持下同时创立自己的独立唱片品牌，去发布这些艺术家看好的其他表演家的音乐。这些母公司的衍生品牌通常被称为"荣誉品牌"，或称"一个品牌内的品牌"。比如麦当娜的"独行侠"（Maverick）和特伦特·雷兹诺（Trent Reznor）的"Nothing"（图 7-3）。允许一个艺术家创造一个荣誉品牌在以下几个方面有利于一个大型唱片公司：它鼓励艺术家继续留在母公司，减少了唱片公司所需的宣传成本，因为粉丝们很容易被最

喜爱的艺术家推荐的新音乐所吸引；而且，它增加了小众流派乐队成为公司摇钱树的可能性。

图 7-3　荣誉品牌 Maverick 和 Nothing 的 logo

然而，"荣誉品牌"项目往往后来被证明是有风险的且不成功的，因为尽管唱片公司提供了所有的资金，事后往往发现是大腕艺术家自己在主导发掘新艺人的过程，而一般的艺术家并不具备必要的商业头脑。最近音乐行业的损失已导致主要的唱片公司削减了艺术家亲自经营"荣誉品牌"的资金。例如，玛丽亚·凯莉的独立品牌"渴望"（Crave Records），运营不到一年后就解散。2004 年，环球唱片公司总裁蒙特·利普曼（Monte Lipman）评论道："回到过去，当唱片业更健康的时候，'荣誉品牌'项目没问题，'这儿有 200 万到 300 万美元，去创建你的品牌吧，只要让我们知道你什么时候准备好开始你的第一场演出。'但那种日子肯定已经一去不复返了。"❷

■ 双输的案例：涅槃乐队和亚流行唱片

当西雅图油渍摇滚乐队涅槃与独立的唱片公司亚流行唱片（Sub Pop）签约后，他们在 20 世纪 80 年代末开始取得成功。乐队 1989 年的专辑《漂白剂》（*Bleach*）销量喜人，在大学生中颇受欢迎，促使乐队考虑转向更大的唱片品牌。有传闻说，由于经济

❶　见 Anderson R. Hip to Hip-Hop[EB/OL].http://www.washingtonpost.com/wp-dyn/content/article/2006/02/16/AR2006021602077.html,2006-02-19.

❷　见 Fiasco L. Record Companies Wary of Vanity Label Deals[EB/OL].https://idobi.com/news/record-companies-wary-of-vanity-label-deals/, 2004-06-28.

拮据，亚流行唱片公司计划作为一家大型唱片公司的子公司与该乐队签约，于是乐队决定干脆取消中间环节，自己寻求直接与大公司签订新的合同❶。在跳单与DGC唱片公司签约后，涅槃乐队于1991年发行了《不必介意》（*Nevermind*），从此真正走上了主流。在发行后的9个月内，这张专辑就卖出了400多万张（相比之下，《漂白剂》只卖出了3万张），将迈克尔·杰克逊的《危险》从《公告牌》专辑排行榜的榜首位置上挤下来，并将涅槃乐队置于公众关注的聚光灯下。

反观亚流行唱片公司，捧红涅槃乐队后一事无成，在严重的财务压力下于1991年春季开始裁员，将其25名员工减至只有5人的核心团队❷。靠着之前从与涅槃乐队签订的合同中买断的涅槃乐队未来发行的专辑的版税，亚流行唱片从崩溃的边缘幸存下来，但它也从此在自己精心打造的小众市场中销声匿迹了。各大唱片公司都一拥而上争夺油渍摇滚的下一个热点，四处搜寻西雅图的独立乐队，为他们提供小型独立公司无法与之竞争的巨大利益诱惑。亚流行唱片公司的负责人布鲁斯·帕维特（Bruce Pavitt）后来谈到当地一支乐队时说："我们的首席A&R经纪人告诉我，他们（指乐队成员）会很高兴收到我们5000美元的预付款。但是两个月后，我们不得不给他们（指乐队）一张15万美元的支票。"到了1995年，亚流行公司不得不将49%的股份出售给华纳唱片以换取资金支持。

涅槃乐队的成员对于从一家小型独立唱片公司转投大型唱片公司同样感到忐忑不安。对于已经在西雅图的反商业、自己动手（DIY）的油渍摇滚圈子中摸爬滚打了好几年的该乐队成员们，对自己作为富有的摇滚明星的新形象感到尴尬。在乐队与DGC唱片公司签署协议后不久的一场音乐会上，主

唱科特·柯本在演出现场当众自我打趣："大家好，我们是大唱片公司的畅销摇滚乐队。"❸

歌星璀璨光芒背后的真相

■ 只会动嘴的歌星

大多数歌星都有意无意让公众去以为他们演唱的歌曲完全是自己创作的，或者至少他们在创作中扮演了非常重要的角色。但其实他们中的许多人几乎什么也没写，署名只是为了虚假的艺术声誉，当然还有版权收益。例如劳琳·希尔（Lauryn Hill），她就被替她创作1998年歌曲《劳琳·希尔的错误教育》（*The Miseducation of Lauryn Hill*）的创作团队起诉侵犯了著作权。

■ 身份造假

很多歌星都会尽可能地伪装一个人物形象，不过往往逃不掉最终露馅的结果。流行音乐产业里跨种族、跨阶级的文化移植现象也非常普遍，一个白人歌手或白人乐队表演"黑人"R&B或灵魂歌手的歌曲，甚至以说唱歌手的身份成名，这都可以认为是文化上的挪用，因为实际上他们并没有相应的成长背景和文化基因。

美国著名说唱歌手"里克·罗斯"（Rick Ross），他的真实身份是一位名叫威廉·罗伯茨（William Roberts）的前狱警，却把自己的人设编成一个前罪犯。事实上，他是从一个真名叫"里克·罗斯"的服刑犯那里"借用"了这个人生故事。不过这位前狱警本身也是劣迹斑斑，多次被捕和被起诉。据《独立报》报道，后来真正的罗斯起诉了假罗斯，索赔

❶ 见 Norris C. Ghost of Saint Kurt[J]. Spin, 2004(4): 57–63.
❷ 见 Sub Pop Records. About Sub Pop[DB/OL]. http://www.subpop.com/about.

❸ 见 Kunkel B. Stupid and Contagious[EB/OL]. http://www.nytimes.com/2007/05/06/books/review/Kunkel.t.html, 2007-05-06.

1 000 万美元，但没有成功，因为法官认为冒充罪犯显然并不违法。这个结局气得真"里克·罗斯"在出狱后经常穿着印有"真里克·罗斯不是说唱歌手！"字样的 T 恤以示抗议。可谓"走别人的路，让别人无路可走"。

还有歌手罗克珊·尚特（Roxanne Shante），她声称自己曾迫使唱片公司为她在康奈尔大学获得的博士学位支付学费。事实上，正如《名单》（Slate）❶杂志所揭露的，她几乎没有上过大学，唱片公司也没有为她的"学业"割肉，而这只是另一个旨在推动专辑和门票销量的噱头而已。

■ 购买的排名和流量

许多音乐家都有大量所谓"僵尸粉"。据推特的粉丝辨别网站 Twitter Audit 显示，贾斯汀·比伯的推特账号中只有 42% 的追随者是真实的，而蕾哈娜的推特账号中大约 62% 的粉丝是假的。

Tommy Boy 唱片公司总裁汤姆·西尔弗曼（Tom Silverman）在接受《连线》杂志采访时称，很多唱片公司通过购买自己发行的歌曲（专辑）使其上榜，或通过海量下载歌曲，让其推广的歌星看起来比实际更受欢迎。这推动了销售数字的上升，使他们的明星们名列前茅，并带来了更多的销售，这就意味着每个参与骗局的人都能赚到更多的钱。据汤姆说，在这样一个刷单过程中，唱片公司一开始可能会损失一些钱，但不会像你想象中那么多——可能只有市场零售价格的 30% 左右。借助互联网的便利，这种明目张胆的刷销量的行为已经成为业内的潜规则。

■ 不务正业——音乐以外的赚钱方式

因为现在有了线上下载和流媒体，几乎没有音乐家仅仅从创作、录制和发布音乐中赚钱。许多流行歌星开始推销自己品牌的香水、古龙水、服装系列或其他产品。众所周知，只有部分音乐家能靠巡回演出发大财，但对更多人来说，仅靠演出还远远无法过上体面的生活。

音乐家最赚钱的方式也许是最不值得炫耀的方式——为某一个品牌做代言人。根据他们的影响力大小，有时候只要在派对上闲逛，假装喜欢某些公司想卖给他们粉丝的任何商品，他们就可以拿到数以千计甚至数以十万计美元的收入。像蕾哈娜这样的一线明星出场费高达 10.2 万美元，但是这个领域的竞争也非常激烈。

■ 最可悲的词曲作者们

残酷的现实是，词曲作家们经常需要靠打零工养活自己。如果你唯一的工作就是为别的歌手写歌，你最有可能的结局是在义务劳动。根据太平洋标准公司（Pacific Standard）的数据，词曲作家是业内唯一从未组建过合法工会的群体，因此互联网时代对他们的打击最大。他们唯一的收入来源是他们创作音乐的版税。一位名叫安德烈·林达尔（Andre Lindal）的纯创作型音乐人，创作了贾斯汀·比伯的畅销歌曲《如果你依然爱我》（As Long As You Love Me），但是他从 YouTube 上的 3 400 万的点击量上仅挣了 218 美元。在 Pandora 上，尽管有 3 800 万流量，但他还是只拿到了微不足道的 278 美元。虽然他写的歌被人们听了 7 200 万次，他挣到的钱还不够支付一个月的房租。

■ 唱片公司私下的"促销奖金"

美国国会曾立法规定，广播电台必须披露他们是否因播放指定的歌曲而私下获得报酬。没有一家广播电台、电视台或互联网流媒体平台会明目张胆违反法规，但现在他们会采用其他更隐蔽的方法包括通过秘密的中间人——业内称为"独立的推广人"来受贿。

❶ Slate 是在线杂志，涵盖美国的时事、政治和文化。

大牌唱片公司向独立唱片公司支付报酬，然后独立唱片公司向广播电台提供"促销奖金"，以换取播放大牌唱片公司的歌曲。仅从技术上讲，这并不违法。

■ 认真你就输了——"绯闻"背后的营销戏码

大多数音乐家之间的"爱恨情仇"和职业摔跤界（如WWE❶）的"恩恩怨怨"一样，都是为了促销专辑或只是为了明星们刷存在感。

碧扬赛的妹妹索兰奇·诺尔斯（Solange Knowles）在电梯里与Jay-Z发生冲突，据说是因为不满Jay-Z在感情上欺骗了碧扬赛。不过这姐妹俩的父亲马修·诺尔斯（Matthew Knowles，也是他两个女儿的经纪人）后来透露，那其实是彻头彻尾事先编排好的剧情。那时因为索兰奇·诺尔斯正好有一个巡回演出即将开始，所以家族成员就上演了他口中的"绝地武士原力戏法"（Jedi mind trick）。这出戏让相关的每个人都上了新闻，提高了这次巡回演出的曝光率，也使索兰奇的专辑销量增加了两倍。

■ 批量"制造"

音乐家希望歌迷认为他们的音乐是百分百原创的，是他们艺术视野中的独特风景。事实上，当今流行音乐的大部分作品可能是由经过验证的数字公式创造出来的，而这些公式完全是为了产生点击量而设计的冷冰冰的算法而已。

正如《华盛顿邮报》的报道❷指出的那样，绝大多数摇滚和通俗歌曲都遵循相同的准则。大多数是4/4拍，在同一个调号内，总长不超过五分钟，雷同

的标题，并具有似曾相识的"韵钩"，以及重复的即兴段落。

在2011年和2012年，英国布里斯托尔大学❸（University of Bristol）的智能系统实验室和西班牙国立研究委员会❹（Spanish National Research Council）也研究了过去50年的排行榜榜首歌曲，他们发现了很多不为人知的规律：流行歌曲的和声和节奏越来越直截了当；乐器已经全面数字化，以至于它们的"音色"（即整体的音质）越来越雷同；和弦的铺陈一般都很简单，故此每首歌都极其相似。你甚至可以把过去几十年的各种流行歌曲混搭在一起而听起来天衣无缝——因为它们之间并没有什么本质的不同。事实可能正如本章开头所调侃的那样——2010年以后的流行音乐几乎都是"炒作"出来的❺。

■ "杨白劳"和"黄世仁"

涅槃乐队主唱科特·柯本的遗孀考特尼·乐芙（Courtney Love）在2000年为《沙龙》（Salon）杂志写了一篇文章，描述了一个音乐家常常身不由己陷入债务陷阱，最终沦为唱片公司的摇钱树和"奴隶"。一般情况是这样的：唱片公司给了一个艺术

❶ 世界摔跤娱乐有限公司WWE，是一家美国综合媒体和娱乐公司，主要以举办职业摔跤比赛闻名。WWE与流行音乐界的关系非常紧密，许多大牌摔跤手都有自己专属的出场音乐，其中不少是由著名音乐人专门创作的，有些甚至成为上榜的热门歌曲。也有很多流行歌手会为WWE热场而出演。

❷ Bennett J. Wanna Write a Pop Song? Here's a Fool-proof Equation[EB/OL]. https://www.washingtonpost.com/posteverything/wp/2014/06/27/wanna-write-a-pop-song-heres-a-fool-proof-equation/?noredirect=on, 2014-06-27.

❸ 布里斯托大学（University of Bristol），始建于1876年，位于英格兰西南部城市布里斯托，为世界百强名校，一流研究型大学，英国老牌名校，是英国著名的六所红砖大学之一，也是英国罗素大学集团、科英布拉集团、世界大学联盟、国际大学气候联盟和欧洲大学协会的重要学术成员，以"学术卓越创新与独立前瞻性精神相结合"享誉全球。至2018年，共培养了13位诺贝尔奖得主。英国前首相丘吉尔曾担任布里斯托大学校监长达36年。现任校监是前英国皇家学会会长、诺贝尔奖得主保罗·纳斯爵士。

❹ 西班牙国立研究委员会是西班牙最大的致力于学术研究的公共机构，也是欧洲第三大公共研究机构。

❺ 有兴趣可以参考这两篇文章：[1] Jenkins C. The Sound of Modern Pop Peaked This Year— and Now It Needs to Change[EB/OL]. https://www.vulture.com/2017/12/defining-the-decade-in-pop-music.html, 2017-12-11.
[2] Snow S. This Analysis of the Last 50 Years of Pop Music RevealsJust How Much America Has Changed[EB/OL]. https://contently.com/2015/05/07/this-analysis-of-the-last-50-years-of-pop-music-reveals-just-how-much-america-has-changed/, 2015-05-07.

家一笔预付款，艺术家花了其中一小部分去录制一张专辑，然后剩下的钱都进了管理层、律师、税务局的口袋，最后剩下的汤汤水水才被音乐家用来养家糊口。有可能唱片公司一开始预付了100万美元，最终艺术家到手的才不到5万美元，这就是残酷的现实。

而且，唱片公司可以撤回最初的预付款，从法律上讲它们还可以收回任何提供给音乐家们旅行和视频制作的经费。对于这个无底洞，歌星们只能通过版税和巡回演出来偿还，他们当初进入音乐界时可完全没想到是这个结果。

其中比较恶劣的案例是，2008年百代公司（EMI）以3000万美元的价格起诉了"30秒飞到火星"乐队（30 Seconds To Mars，图7-4）。但据

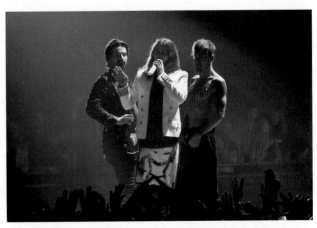

图7-4　苦命的"30秒飞到火星"乐队

乐队成员们控诉，百代从未向他们支付任何版税，乐队实际上还倒欠了百代公司140万美元。百代公司对于为什么要这样压榨该乐队的合法理由闪烁其词，最后双方在一年后达成谅解协议。还有一个例子，乡村歌手莱尔·洛维特（Lyle Lovett）在2008年告诉《公告牌》杂志，他在职业生涯中已经卖出460万张专辑，却没有赚到应得的钱。如果想靠音乐事业发家致富，那么单纯从事演唱（或演奏）显然不是应该选择的道路。

■ 男女不平等

最近一项对2012年至2018年间登上《公告牌》音乐排行榜榜首的700首歌曲的研究发现，该行业的男女之间存在巨大差异。调查结果显示，女性仅占所有艺术家的21.7%、制作人的21.1%和符合研究标准的词曲作者的12.3%。

直到2015年1月，乔迪·格森（Jody Gerson）成为环球音乐出版集团的第一位女性领导人，出任首席执行官兼董事长。值得所有女性骄傲的是，根据《公告牌》统计，在她的领导下，该公司的收入在2018年底首次增长了40%，并首次超过10亿美元。

另外，高频次的骚扰始终困扰着音乐产业。音乐家工会在2019年表示，超过350人（主要是女性）提交了关于骚扰、滥用权力和歧视的投诉；这些投诉的背后是——音乐行业85%的虐待幸存者选择不报告这些罪行，因为她们担心自己的遭遇不会被相信或被依法处理。

流行音乐的深阅读：传统专业杂志

美国音乐和艺术作家比尔·兰姆（Bill Lamb）告诉我们："流行音乐的专业杂志和书籍赋予流行音乐产业以文化意义，如果没有这些提供深度阅读又保持一定距离的出版物，流行音乐可能仅仅就是娱乐而已。"❶

■《公告牌》

官方网站：https://www.billboard.com/
和 https://www.billboard.com/music/magazine

❶ Lamb B. The Best Magazines For Pop Music Fans[EB/OL]. https://www.liveabout.com/best-magazines-for-pop-music-fans-4038240, 2019-03-03.

《公告牌》这本杂志的起源可以追溯到1894年，但直到大约20世纪30年代它才成为音乐行业的主要标杆。现在，只有登上《公告牌》发布的排行榜才算在流行音乐界混出了名堂。《公告牌》每年都会举办音乐大奖以及其他各种音乐行业活动。

《公告牌》的旗舰排行榜是最受欢迎歌曲的热门100强排行榜，最早出现在1955年；《公告牌》还每周发布200张最受欢迎专辑的排行榜。该杂志的在线档案从1940年保存至今。《公告牌》的音乐评论和评价、排名更加偏向美国本土的音乐家和作品。

■《滚石》

官方网站：https://www.rollingstone.com/

《滚石》（Rolling Stone，图7-5）杂志是美国摇滚音乐杂志的鼻祖。在读者人数不断下降的情况下，该杂志对重大新闻事件以及当前音乐界的报道变得更加激进。该杂志于1967年创刊，现在可以在网上向读者提供其完整的音乐档案。

图7-5 《滚石》杂志的封面

2014年，《滚石》卷入了一场重大的新闻争议，当时该杂志刊登了一篇关于大学校园强奸案的封面报道，其中包括许多没有得到彻底核实的错误和事实，使得这期杂志成了多起诉讼的对象。尽管争议不断，但《滚石》杂志的每一篇五星级评论在音乐界仍有很大分量。对于关注音乐、流行文化和名人动向的读者来说，《滚石》杂志是争议性的访谈和专栏文章的可靠来源。

1967年推出时，杂志创始人詹·温纳（Jann Wenner）解释说，"滚石"这个名字的灵感来源有三个，其中包括"浑水"（Muddy Waters）的经典蓝调歌曲《Rollin'Stone》、摇滚乐队"the Rolling Stones"的名称，以及鲍勃·迪伦的标志性歌曲《Like a Rolling Stone》。詹·温纳在2017年10月已经将该杂志母公司的控股权出售给了Penske Media。该杂志比较老派，虽然尽力吸引跨年龄段和不同国别的读者，但能看出来特别偏心早期的英国摇滚乐队。

美国著名流行音乐学者戴维·桑杰克[1]（David Sanjek）一针见血地指出："对于一些人来说，被刊登在这本杂志的封面上，或者喜欢出现在该杂志上的人物，构成了他们生活中亚文化资本的主要来源。"

■ 起死回生的《乡村之声》

官方网站：https://www.villagevoice.com/

《乡村之声》是一份美国新闻和文化出版物，以美国第一个"另类音乐的新闻周刊"而闻名，于1955年创立，最初是作为纽约市创意社区的平台。它于2017年停刊，但其在线档案仍可访问。所有权变更后，于2021年4月以季刊形式重新出版。在其60多年的出版历程中，《乡村之声》（The Village Voice）获得了三项普利策奖、国家新闻基金会奖和乔治波尔克奖。《乡村之声》2017年最终印刷版的封面是鲍勃·迪伦1965年的照片（图7-6）。

[1] 戴维·桑杰克曾担任美国国际流行音乐研究协会主席（1995—1998）。他与拉塞尔·桑杰克合著了《天上掉馅饼：二十世纪美国流行音乐产业》（Pommies from Heau the American Popular Music Business in the Twentieth Century, 1996）。

图 7-6 《乡村之声》杂志的封面

其他有代表性的欧美主要流行音乐杂志还有《另类出版社》(Alternative Press)、《娱乐周刊》(Entertainment Weekly)、《劲歌》(Hits)、《魔咒》(Mojo)、《音乐周刊》(Music Week)、《新音乐快报》(NME)、《左轮枪》(REVOLVER MAGAZINE)、《雷达之下》(UNDER THE RADAR)、《经典流行》(Classic Pop Magazine)、《美国作曲家》(American Songwriter)、《浮雕》(RELIX MAGAZINE)、《铿锵之声》(Kerrang!)等。

新型互联网技术的加持

■ 流媒体持续推动音乐的发展

2006 年夏天，当时还籍籍无名的歌手阿黛尔的一个朋友在 MySpace 上发布了阿黛尔三首歌曲的演示版，显然立即引起了轰动，XL 唱片公司的制作人慧眼识珠，马上就决定与她签约。其中《故乡荣耀》(Hometown Glory)成为她正式发行的第一首单曲。阿黛尔是社交媒体将新面孔一夜之间转变成国际超级流行歌星的神奇案例之一。现在，社交媒体已经成为唱片公司和音乐制作人发现新音乐家的主要途径。

音乐流媒体的便捷性和个性化，再加上智能手机和其他智能设备的无障碍性，推动了流行音乐产业的发展。IFPI 指出，自 2015 年以来，全球流媒体音乐收入的复合年增长率（CAGR）❶ 为 42%，而整个唱片业收入的复合年增长率仅为 9%；流媒体的增长在过去十年中抵消了实物唱片销量的下降。不过据音乐产业分析和策略咨询机构 Musonomics 报道，99% 的数字音乐流量来自排名前 10% 的曲目。互联网已经改变了大多数人听音乐的习惯，著名跨国投资和财务服务集团高盛（Goldman Sachs）的研究 ❷ 显示，在疫情肆虐的 2019 年，82% 的美国 16~34 岁青年人使用了音乐流媒体服务；截至 2020 年 4 月，45% 的英国 16~24 岁青少年在 Facebook 或 Instagram 上消费音乐；74% 的音乐会粉丝表示，即使现场演出恢复，他们仍会选择继续观看网络直播的音乐会。

与此同时，在过去十年（2010—2019 年）的经济周期中，全球音乐出版业证明了其顽强的韧性。根据国际作家和作曲家协会联合会（CISAC）的数据，音乐出版收入（含表演版税）从 2013 年的 65 亿欧元增加到 2018 年的 85 亿欧元。Spotify 前首席经济学家威尔·佩奇（Will Page）估计，到 2020 年全球音乐出版业务的价值约是 117 亿美元。

尽管流媒体似乎无处不在，但它仍处于大规模采用的初期阶段，以下统计数据凸显了市场仍有较大扩张空间：

● 据 IFPI 统计，截至 2019 年底，全球付费流媒体账户数量为 3.41 亿。在全球 32 亿智能手机

❶ 复合增长率的英文缩写为：CAGR（Compound Annual Growth Rate）。CAGR 并不等于现实生活中 GR（Growth Rate）的数值。它的目的是描述一个投资回报率转变成一个较稳定的投资回报所得到的预想值。可以近似认为 CAGR 平滑了增长曲线。

❷ 见 Goldman Sachs staff. Music in the Air: The Show Must Go On[R/OL]. https://www.goldmansachs.com/insights/pages/infographics/music-in-the-air-2020/

用户中，还不到 11%。

- 据美国数字媒体协会（Digital Media Association）统计，截至 2019 年底，美国市场有 9900 万付费流媒体用户（占美国人口的 30%）。相比之下，在 Spotify 的故乡瑞典，音乐流媒体付费市场普及率为 52%。

在 2020 年 5 月，高盛集团估计整个音乐产业的收入（包括现场演出、唱片发行和版权）将从 2019 年的 770 亿美元增加到 2030 年的 1 420 亿美元，复合年增长率（CAGR）为 6%。这个数据比 2016 年 10 月预测的 1 040 亿美元有所增加。

智能手机正在成为音乐行业越来越重要的销售渠道。高盛表示，到 2030 年，发达市场使用智能手机播放音乐的听众比例预计将攀升至 37%，而 2018 年仅为 18%。届时全球使用智能手机播放音乐的听众比例预计将是 21%，而这一数据在 2019 年仅为 8%。

随着流媒体市场的加强，高盛预计音乐流媒体价格将上涨。在过去十年中，标准音乐流媒体订阅的平均价格保持不变，为 9.99 美元，而 Netflix 的价格在 2014—2019 年每年上涨约 5%~8%。但是市场的扩张不能单纯通过涨费来实现。高盛的报告显示，四分之三的流媒体用户认为能花较少的钱"访问数百万首曲目"很重要。如果流媒体音乐订阅的价格明显上涨，或唱片公司从流媒体平台上大幅删除用户喜爱的音乐，许多用户可能会转向盗版和非法下载。

■ "劣币驱逐良币"

一首朗朗上口的歌曲能登上音乐排行榜榜首理所当然，但是除了白噪音以外，什么都没有的一段音频登顶就匪夷所思了。当泰勒·斯威夫特于 2014 年 10 月在 iTunes 上"发布"了一段名为*Track 3*（也是她的专辑《1989》的其中一首）的 8 秒的无声片段，而这首"歌"竟然很快就登上了 iTunes 加拿大排行榜的榜首，成为 21 世纪乐坛荒诞的一幕——乐迷们

和其偶像共同完成了一场"行为艺术"。

互联网并没有使音乐产业实现公平。近年来，排名前 1% 的音乐家从唱片份额中获得了高达 77% 的收入，而且收入差距越来越悬殊。根据世界最大的信息公司汤普森（Thompson）的数据，目前音乐界的分配体制让 99% 的艺术家仅仅分享了 23% 的行业收入。而且这 99% 的人数还在不断增长，这意味着知名度较低的音乐家得到的对他们艺术创作的支持越来越少。尽管这些乐队只有 23% 的收入份额，但其实它们有大大超过 23% 的粉丝量。大多数乐队对某个特定地区的人都有一定影响，但在这样的产业环境下，它们永远无法吸引到更多的听众。

美国音乐家、诗人和作家达蒙·克鲁考斯基❶（Damon Krukowski）在他的专题文章《爱之流》（*Love Streams*）中尖刻地指出："具有讽刺意味的是，像潘多拉和 Spotify 这样的公司并不在音乐行业。相反，它们的存在是为了吸引最高的资本。结论是，音乐家们不能指望从这些新的发行巨头获得任何有意义的支持。"

所以说这个行业不存在资金危机，但是存在严重的公平危机。名人的财富聚集效应越来越明显，尤其是在过去的十年里。记者德里克·汤普森❷（Derek Thompson）报道，在 Spotify 时代，"前十首畅销歌曲的市场占有率也比十年前高出 82%。"得益于来自 YouTube、Spotify、Shazam❸ 甚至 Wikipedia 的大数据及对数据的分析，该行业不仅可以了解听

❶ 达蒙·克鲁科夫斯基曾在哈佛大学学习。他是有影响力的独立乐队 Galaxie 500 的鼓手。Krukowski 为 *Artforum*、*Bookforum*、*The Wire* 和 *Pitchfork* 撰写了大量关于数字音乐产业的文章。他曾在哈佛大学写作课程和工作室艺术系教授写作、音乐和关于音乐的写作课程。

❷ 德里克·卡恩·汤普森（Derek Kahn Thompson，1986—）美国记者，《大西洋月刊》（*The Atlantic*）的特约撰稿人，也是《热门制造者：如何在分心时代取得成功》（*Hit Makers: How to Succeed in an Age of Distraction*）一书的作者。

❸ Shazam 是一款可以识别用户周围播放的音乐和电视节目（也包括电影、广告）的移动应用程序。用户只需使用设备上的麦克风拾取一小段样本即可。

众喜欢什么音乐，还可以及时发现听众在什么时间、在什么地点和什么平台上聆听这首音乐。

计算机程序甚至可以判断哪些歌曲会卖得更好。下面这个名实相符的预测程序——HitPredictor，2002 年由 iHeartMedia（美国最大的广播电台拥有者）的知名广播和音乐行业专家 Guy Zapoleon 开发运行，据报道在预测去年的 50 首热门歌曲中，正确地猜到了其中 48 首歌曲。有了这些史无前例的关于听众心理的大数据，唱片产业"三巨头"——华纳、环球和索尼，能够以前所未有的速度大量生产出热门歌曲。在这个过程中，为了迎合听众的口味，他们可能正在逐渐扼杀音乐领域的许多非凡创意，致使今天的热门歌曲的差异性在主观和客观上都没有半个世纪前的同类歌曲那么丰富多彩，而这意味着真正的独立艺术家正在被排挤出去。有人悲观地预言，如果大公司都不愿意承担风险，热门的音乐作品最终都会变得非常同质和无聊。

■ 新的商机：区块链和加密货币的出现

区块链技术与加密艺术——NFT 市场

就像 iTunes 和流媒体平台将音乐聆听体验数字化一样，基于区块链技术的数字加密货币（Non-Fungible Token, NFT）正在将艺术品和收藏品数字化。这样即使数字作品被复制，它也不会被认证是正版。

截至 2021 年 1 月初，与音乐家合作推出的 NFT 为数不多。不过因为现在每周都有更多的加密艺术品浮出水面，NFT 真的会影响到音乐产业。例如，RAC[1] 是一位名副其实的音乐家，甚至获得过格莱美奖，他和艺术家安德烈斯·赖辛格 [2]（Andrés Reisinger）合作制作了一部分为三段的音乐视频动画，名为《大象之梦》（Elephant Dreams，图 7-7）。

[1] 安德烈·艾伦·安霍斯（André Allen Anjos）以艺名 RAC 而闻名，是美国波特兰的美籍葡裔音乐家和唱片制作人。
[2] 安德烈斯·赖辛格，1990 年生于阿根廷布宜诺斯艾利斯，是一位艺术家、导演、产品和室内设计师以及 3D 平面设计师。

2020 年 10 月 10 日，这部作品通过 SuperRare[3] 以 26 185 美元的价格售出，在当时这是有史以来最昂贵的与音乐相关的 NFT。

图 7-7 《大象之梦Ⅱ》视频截图

3LAU[4] 发布了许多不同的数字加密作品，为音乐家闯出了一个广阔的新天地。他在不到 8 个月的时间里，通过一系列不同的降幅优惠，实现了 100 多万美元的销售额。他一直大力提倡区块链和加密技术，甚至还推出了自己的音乐节，由 Stellar[5] 提供区块链支持。3LAU 与著名的数字艺术家 Slime Sunday 合作了他的大部分作品，并分别与各个主要区块链市场合作，如 Nifty Gateway[6]、SuperRare、

[3] SuperRare 是一个收集和交易独特的、唯一版权数字艺术品的平台。每件艺术品都是由互联网上的艺术家真实地创作的，并标记为加密的数字物品，用户可以收藏和交易。
[4] 贾斯汀·大卫·布劳，1991 年 1 月 9 日出生，以艺名 3LAU（发音为"Blau"）而闻名，是美国 DJ 和电子舞曲制作人。
[5] Stellar 或 Stellar Lumens，是一个开源的、去中心化的协议，用于数字加密货币到法定货币的低成本转账，允许任何货币之间的跨境交易。
[6] Nifty Gateway 是 Winklevoss twins 创建的一个数字加密货币（NFT）艺术品在线拍卖平台。Nifty Gateway 出售过 Beeple（美国数字艺术家、平面设计师和动画师）、Grimes（加拿大音乐家、歌手、词曲作者和唱片制作人）、LOGIK（美国青年歌手、流量歌手、作家、说唱歌手、歌曲作者和唱片制作人）和其他广受关注的艺术家的 NFT 作品。

Blockparty❶、Makers Place❷和Flamingo DAO❸。在最近的一次演示中，3LAU展示了他最近与Nifty Gateway合作的单曲《一切》（*Everything*）。购买者除了收到单曲的数字NFT艺术作品外，还收到了以数字画面形式呈现的歌曲实物。仅此一项，3LAU就赚了至少25.2万美元。

音乐家Deadmau5到目前为止已经用加密技术发布了三段drops❹，销售额接近50万美元。作为舞曲界最受欢迎的艺术家之一，他也是区块链科技的早期采用者。他在2020年12月推出了自己的第一款NFT"1∶1音频反应视频"，通过SuperRare以49 777美元售出，使其成为当时最昂贵的NFT单品之一。随后，他很快通过自己拥有的数码收藏品公司RAREZ，在第一次与WAX❺合作大甩卖的过程中，将最初6 000个价值不等的随机数码收藏品"包"全部售出，并创造了96 940美元的销售额。注意Deadmau5的在RAREZ销售的"包"不是数字艺术（digital art），而是数字收藏品（digital collectibles，图7-8），两者在很多方面相似但又不尽相同。简单说，收藏品可以不是艺术品，如图7-8所示的数字收藏品，对应到现实世界，就好比古董名表，只有工艺收藏价值，而没有严格意义上的艺术价值。

图7-8　Deadmau5在RAREZ网站上销售的数字收藏品

❶ Blockparty是一个数字资产市场，用于交易从音频NFT到数字艺术、游戏资产和数字收藏品的项目。
❷ Makers Place为创作者提供保护和销售其数字艺术品的独特版本的渠道。通过Makers Place提供的每一个数字创作都是真实的、独特的数字创作，由创作者签名和发布，并通过区块链技术实现加密。
❸ Flamingo DAO是一个专注于NFT的去中心化自治组织（Decentralized Autonomous Organization，DAO），旨在探索可收藏的、基于区块链技术的新兴资产投资机会。
❹ "drop"是一个专门针对电子舞曲（如浩室、迷幻舞曲和回响贝斯）的术语。它表示歌曲中最令人兴奋或愉悦的部分。drop往往是电子舞曲的主要部分，一般在渐急的鼓点（build-up）之后；drop是舞曲中释放紧张情绪和开始节拍的时刻，巨大的落差创造了霸气的戏剧性效果，使得彻底放松的人们得以释放舞曲行进过程中积蓄的巨大能量。一个好的drop的分量几乎与整首电子舞曲作品相等。
❺ WAX是在区块链上交易数字项目的去中心化市场。WAX区块链以最安全和最方便的方式来购买、销售和交易数字项目，如游戏中的收藏品和NFT。WAX市场由第三方提供，允许与封闭系统（如标准的游戏内商店）之外的所有人进行数字资产交易。

2021年，歌手兼制作人 Two Feet 与时年18岁的神童数字艺术家 Fewocious[1] 在 NFT 社区的合作也取得巨大成功（图7-9）。他们第一次合作发售的 drop 是与一家新兴的 NFT 机构 Illumino Art 合作推出的；Illumino Art 的宗旨是将音乐家与高水平的视觉艺术家联系起来。两人用 Two Feet 的音乐和 Fewoicious 的艺术构想创作了一个4件套的收藏集。无论是谁购买了这套售价999美元的开放版 NFT "CryptoCaster"，都有资格参加抽奖活动，赢取一把与 Two Feet 使用的型号相同的、由 Fewoicious 在上面绘画的1：1实物吉他。网络销售的反应令人咋舌；当时，他们打破了单曲音乐 NFT 的最高交易纪录，在24小时内销售额直冲105万美元！

图7-9 Two Feet 和 Fewoicious 创作的另一个
NFT 数字动画艺术作品 City Hand 的截图

这个纪录很快就被刷新，一位斯洛文尼亚籍电子音乐制作人和独奏音乐家 Gramatik 第一次正式通过 NFT 发行 drop，就在5分钟内创下150万美元的销售纪录。2016年，Gramatik 发布了一首名为《中本聪》的歌曲，据称是以比特币创造者的名字命名的。2017年，他发行了自己的开源式加密货币。随后2019年，他通过发布以第二大加密货币"以太坊"创造者之一命名的音乐作品 *Vitalik Buren*（含视觉效果，图7-10）。Gramatik 还以 NFT 形式发布了两首流行的加密主题歌曲以及视觉效果，并通过另

外两个 NFT 独家发布了两首新歌[2]。

图7-10 Gramatik 作品 *Vitalik Buren* 的视觉效果

自由创作的流媒体平台

奥迪乌斯公司（Audius.co）是一个全新的旨在为音乐家带来创作自由的流媒体平台，很可能在未来替代 SoundCloud。奥迪乌斯最吸引人的特色是，当一首曲目上传到他们的网站上时，不管是否有侵犯版权的嫌疑，它都会永远留在该网站的数据库里。而正是区块链技术阻止了唱片公司强制删除上传到奥迪乌斯的曲目，为那些不想被迫处理与唱片公司纠纷的艺术家们创造了一个全新的、不受限制的庇护地。当然，原创艺术家仍然能够声明限制上传的权利。奥迪乌斯允许拥有版权的艺术家要求一定比例的收益（最多100%）；而奥迪乌斯以内部用户委员会的形式对这些索赔逐案作出裁定。

奥迪乌斯已经上线，并得到了一些电子音乐大腕如 Deadmau5、REZZ、Mr. Carmack 和 Lido 的支持。奥迪乌斯还计划让上传者通过广告赚钱，从而与 Spotify 和 Apple Music 等大型平台竞争。据联合创始人福里斯特·布朗宁（Forrest Browning）称，他们的计划将类似于"freemium"模式[3]，具体操作

[1] 真名是 Victor Langlois。

[2] 如果对 Gramatik 的加密音乐感兴趣可以登陆 https://niftygateway.com/collections/gramatikopen。

[3] Freemium 是 "free" 和 "premium" 两个词的组合，是一种定价策略，通过这种策略，平台基本的产品或服务是免费的，但提供额外的付费功能、服务和虚拟（在线）或物理（离线）商品，扩展了软件免费版本的功能。自20世纪80年代以来，这种商业模式一直在软件行业中盛行。

形式完全由艺术家选择。流媒体平台纷纷接管音乐产业，但很少有像奥迪乌斯这样为新艺术家提供如此重要的激励机制。

音乐 X 档案：什么是 NFT 数字艺术品

NFT 包括数字艺术、收藏品、游戏内资产和其他有形资产。这些新形式的数字财产将在帮助创建、货币化和激励在线数字内容方面发挥越来越大的作用。

NFT 是不可替换的，它们在数字世界中引入了一种新的稀缺形式。它们可以表示数字或真实世界的资产，使用区块链网络提供可验证的真实性和所有权证明（如果它们是由原始作者或所有者创建的）。

新一代 NFT 平台和市场正在激励新一代的创作者将艺术品、数字土地和游戏中的物品数字化。最近，下一代 NFT 平台的出现，已经扩展到数字艺术和虚拟土地交易领域，NFT 也表现出与去中心化金融（Decentralized Finance，DeFi）交叉的趋势。

NFT 潜力可期，因为 NFT 代表了数字财产和知识产权的数字化和金融化。以往数以万亿计的创意作品在互联网上除了通过授权模式，很难赚钱。现在艺术创作者可以打包、出售和分割他们作品的所有权，NFT 技术给互联网带来了知识产权经济的曙光。

■ 与大型高科技企业合作的重要性

如今，企业赞助已经成为流行音乐产业是否成功的一股验证力量。史无前例的是 U2 乐队和 Jay-Z，他们用最近的专辑巩固了与大型科技集团的合作关系。2014 年 9 月 9 日，U2 乐队在苹果产品发布会上发布了专辑《纯真之歌》（*Songs of Innocence*），

而且将该专辑植入 iTunes 库中，向 5 亿苹果用户免费发布。一年前，Jay-Z 在 2013 年 7 月 4 日发布了说唱专辑《大宪章圣杯》（*Magna CartaHoly Holy Grail*），首发的形式是通过一个三星手机的免费下载应用程序 "Jay-Z Magna Carta"。

■ 重要音乐资源网站

消费者导向的流媒体平台

音乐产业是第一个通过网络平台转型的主要文化产业。音乐流媒体和社交媒体的兴起，从根本上改变了许多音乐家的工作和生活。近年来，消费者对音乐流媒体服务的使用迅速增长，无疑将成为未来几年唱片业经济的核心。少数专业音乐流媒体服务已经占据了主导地位，尤其是苹果音乐、Spotify，以及酷狗音乐、网易云音乐、QQ 音乐等在广阔的中国市场提供的服务。

这类服务的吸引力在于消费者可以立即获得大量专业制作的音乐曲目，这些曲目部分是免费的，如果用户按月缴纳订阅费，除了可以欣赏全部曲目并避免广告外，还可以离线消费储存在笔记本电脑和手机等设备上的曲目。这些服务一般会提供成千上万的播放列表，这些列表基于艺术家、流派、场景和情绪，有些由算法生成，有些由专业编辑生成，而且还允许用户创建和共享播放列表。全球大多数音乐的数字消费现在都是通过"主流"的流媒体服务平台，与版权所有者（主要是各大唱片公司）协商合作进行的。

以制作人为导向的音频发行平台

音频发行平台的用途稍有不同，允许免费和便捷地上传和标记包含音乐的数字文件，并寻求提供一种手段，使音乐家可以直接找到听众群体，而不必与主要或独立的录音和出版公司合作。因此，它们可能被定性为"生产者导向"的非主流平台，而不是"消费者导向"的主流平台。与 Spotify 等流媒

体服务相比，这些服务平台的设计旨在鼓励音乐制作人上传内容，尽管对音乐感兴趣的非专业人士也可以自由访问这些内容，但他们一般并不想成为音乐创作者。

Myspace❶是第一个合法地面向音乐制作人的网络发行服务平台，它是连接音乐家与其他音乐制作人和音乐受众的一种手段，不过它也被广泛用于非音乐家之间的社交网络。Myspace 成立于 2003 年，2008 年之后，它作为社交网络的受欢迎度和使用率迅速下降，主要市场被 Facebook 蚕食。尽管 Facebook 继续被音乐家广泛用于共享音乐和信息，但 2008 年从柏林推出的 SoundCloud❷和 2008 年在加州推出的 Bandcamp❸，作为音乐家在新的音乐生态系统中接触乐迷的渠道，其前景要优越得多。可以说，这些网站代表了数字乐观主义者对建立音乐生产和消费新关系的希望，并成为嵌入迅速崛起的"平台化"文化世界的主要方式。

如今，音乐收入越来越多地来自广告和订阅，而不是"单曲"或"专辑"等实物唱片的销售，而这些物品曾经支撑着 20 世纪末的唱片业。作为"以制作人为导向"的音频发行平台，SoundCloud 和 Bandcamp 是音乐家、评论家和大众能够凭借数字技术和文化平台促进文化产业平民化的重要资源库。

SoundCloud 自下而上的丰富性受到了支撑该平台的两个因素的限制：社交媒体系统的"连通性（connectivity）文化"❹问题和越来越严格和强制执行的知识产权系统。相比之下，Bandcamp 似乎在财务方面相对稳定，同时在其他似乎方面，Bandcamp 作为一种替代方案比 SoundCloud 更有效，特别是更利于用户借助平台实现自我管理、自我审计、聘用专家和提供专业服务等。

其他授权音乐服务平台

全球有数百种授权音乐服务，允许用户合法下载、传输或访问音乐。

专业音乐平台的服务类型：

● 允许用户购买个人曲目或专辑，用户可以在该网站永久保留下载这些音乐的权利。

● 提供流媒体访问完整曲目目录的订阅服务，按每月或每年收费。

● 由广告支持的服务，使用户能够合法地免费收听大量的完整曲目，而音乐创作者则从广告中获得收入。

● 提供许可音乐内容但可能不提供完整曲目，或附有前面 3 项服务类型的链接。

除了发烧友们热爱的音乐流媒体平台如 Tidal、Qobuz 以及索尼的 Hi-res 平台，下面再介绍一些能

❶ Myspace 是一个美国的社交网络服务。从 2005 年到 2008 年，它是世界上最大的社交网站平台。Myspace 对科技、流行文化和音乐产生了重大影响。它是第一个面向全球受众的社交网络。它在 YouTube 等公司的早期成长中扮演了关键角色，并创建了一个创业开发平台，成功推出了 Zynga、RockYou 和 Photobucket 等公司。

❷ SoundCloud 是一个在线音频分发和音乐共享网站，总部位于德国柏林，它使用户能够上传、推广和共享音频。SoundCloud 由 Alexander Ljung 和 Eric Wahlforss 创立于 2007 年，现已发展成为全球最大的音乐流媒体服务商之一，月活用户超过 1.75 亿。SoundCloud 在该平台上提供免费和付费会员服务，可用于桌面和移动设备。SoundCloud 通过许多艺术家的成功影响了音乐行业，艺术家们利用这项服务开创或提升了自己的事业。

❸ Bandcamp 是一家互联网音乐公司。于 2008 年创立，总部位于加利福尼亚州奥克兰。艺术家和唱片公司将音乐上传到 Bandcamp，并控制其销售方式，制定自己的价格，为歌迷提供更多支付费用和购买商品的选择。粉丝们可以在 Bandcamp 应用程序或网站上下载他们购买的音乐；或者通过保留购买凭证，不限次数地播放。他们还可以将购买的音乐作为礼物发送给亲友，查看歌词，并将个人喜爱的歌曲或专辑保存到心愿列表中。将音乐上传到 Bandcamp 是免费的，公司从他们的网站上获得 15% 销售额的提成（另外要支付处理费），当一个艺术家的销售额超过 5 000 美元后，这一提成比例下降到 10%。

❹ 连通性文化指的是在用户隐私设置之外的信息共享。虽然用户关心的是与平台前端的朋友通过网络连接，但在后端，所有活动都被编目、处理并最终以各种方式出售给付费客户。尽管许多用户对前端的社交媒体活动充满热情，但他们通常对后端发生的事情视而不见。在这里，信息可以以各种方式被利用：个性化广告的推送，作为大数据输出，以及作为对代理系统化个人数据分析的贡献。正是这种新的不受监管的信息共享领域被称为《连通性文化》。

直接使用的欧美免费合法下载（或播放）全部（或部分）歌曲的音乐网站或应用（表 7-1）：

表 7-1　欧美免费合法音乐下载平台

音乐下载网站	特色
Jamendo	精心挑选的播放列表和广播电台
NoiseTrade（ pastemagazine.com/noisetrade/music ）	所有类型的音乐都有独家采样器和优先发行曲目
Beatstars	嘻哈，EDM，Lo-fi
DatPiff	嘻哈，说唱
Last.fm	精心挑选的广播电台
AllMusic	按场景搜索音乐

这里特别介绍一下音乐视频网站 Vevo。这是由环球音乐集团、索尼音乐娱乐、华纳音乐集团和阿布扎比传媒联合运营的合资企业，专门提供三家唱片巨头的音乐视频。Vevo 的网站服务于 2009 年 12 月 8 日正式推出，其视频内容会在网络上同步播出，而广告收入则与 Google 公司分享。

新冠疫情的阴影

■ 现场音乐会遭受灭顶之灾

2020 年以来，音乐收入的其他来源，特别是现场音乐会，由于社交隔离，在新冠疫情流行期间受到严重影响。例如，领先的现场演出娱乐公司 Live Nation 在 2020 年第二季度的收入同比下降了 98%，原因是全球演唱会彻底关闭。其管理层曾预计音乐会将在 2021 年夏季恢复现有规模。高盛公司也附和了这一观点，该公司预计，在 2021 年或 2022 年彻底恢复之前，现场音乐收入将在 2020 年下降 75%。在 2020 年，现场音乐消费的极端场景甚至出现了只有艺术家们面对空无一人的观众区，在台上独自表演的魔幻场面。

■ 音频流媒体：表现令人刮目相看

由于新冠疫情的暴发，音频流媒体受到了一定程度的干扰。在新冠新冠大流行之初，由于消费者出门开车较少，更倾向关注其他平台（如视频流媒体）和传统娱乐形式（如电视和视频游戏），音频流媒体的收听时间减少。然而，根据《公告牌》的数据，这些跌幅在 2020 年 4 月底逐渐恢复增长。

在新冠疫情大流行期间，数字流媒体技术的发展使得消费者能够不受"社交距离"的限制，随时随地在线上访问和欣赏音乐。尤其是在 2020 年 4 月 18 日，由歌手 Lady Gaga 策划的一场慈善音乐会——"同一个世界：在家里一起"（*One World: Together at Home*），有力地支持了世界卫生组织的抗疫行动。这项特别活动的目的是在疫情期间，促进团结的同时保持社交距离。在这场演唱会上，滚石乐队、保罗·麦卡特尼、泰勒·斯威夫特、约翰·传奇、艾尔顿·约翰、碧扬赛等全球知名音乐人都带来自己的经典作品，为全世界奋斗在抗疫一线的医护工作者和正在与病魔斗争的患者们送去最真挚的祝福。音乐会最终筹集了 1.27 亿美元的善款用于抗击疫情 ❶。

■ 广播业：广告和一般许可收入减少

天狼星卫星和数字广播公司（Sirius XM）在 2020 年第二季度的总销售额同比下降了 5%，其原因是广告收入下降了 34%。Sirius XM 的管理层曾预计，全年公司总销售额将下降 3%。

较低的广告支出也影响了地面广播，尽管这种回落可能正在逆转。iHeartMedia 拥有 800 多个 AM/FM 电台，其影响力甚至超过了 Sirius XM，

❶ 这场网上音乐会的详情请参考以下资源：
[1] https://en.wikipedia.org/wiki/Together_at_Home.
[2] https://www.globalcitizen.org/en/media/togetherathome/.
[3] https://www.theguardian.com/music/2020/apr/20/one-world-together-at-home-concert-lady-gaga-raises-127m-coronavirus-relief.

2020 年第二季度销量同比下降幅度高达 47%。不过 iHeartMedia 确实注意到，从 4 月份（同比下降 50%）到 7 月份（同比下降 27%），年度收入下降的情况每个月都有所改善。

因此，2020 年下半年，广播电台向表演权组织❶（PRO）支付的版税可能有大幅下降。ASCAP❷总裁保罗·威廉姆斯（Paul Williams）在 2020 年 4 月指出，随着越来越多的版权许可停运，这次疫情将"对几乎每一类许可证都产生重大和负面的财务影响"。

■ 唱片业巨头们：几家欢喜几家愁

三大唱片公司和出版商最近的财报显示，环球音乐集团（Universal Music Group）是截至 2020 年 6 月 30 日收入同比增长的唯一一家唱片公司（增长 6%），而索尼下降了 12%，华纳音乐集团则下降了 5%。在调查结果中，三家公司都将负增长趋势归因于流媒体的竞争，但与疫情相关的隔离措施对非数字收入也产生了负面影响，特别是在实物唱片（如 CD）销售和为艺术家提供服务这两个领域。

2021—2030 年流行音乐产业趋势

随着新冠疫情使现场音乐表演和巡回演唱会暂停，音乐艺术家不得不挖空心思维持粉丝并推出新音乐作品。2020 年音乐业务的放缓可能让我们有机会静下心来发现一些未来的趋势，从社交媒体直播和流派融合到独立艺术家的崛起。

❶ 表演权组织（PRO，performance rights organisation），也称为表演权协会，在版权持有人和希望在购物和餐饮等场所公开播放版权作品的经营者之间提供中介服务，特别是负责收取版税。
❷ 即美国作曲家、作家和出版家联合会（The American Society of Composers, Authors and Publishers）。

■ 社交媒体直播

多年来，粉丝们一直翘首以待他们最喜欢的艺术家发布最新专辑，并等待多城市巡演的排期。社交媒体的流行，例如具有视频流和共享功能的平台，为音乐家及其粉丝提供了通过直播实现实时联系的机会。Facebook、Instagram、TikTok 和其他流媒体社交媒体渠道都可以让数百万人以数字方式聚集在一起。社交媒体的进步可以极大改变音乐，因为今天的粉丝除了通过各种公共平台即时关注音乐人外，还希望在各类社交媒体上与音乐家建立个人联系。有能力同时维持这两种沟通渠道的艺术家才能更上一层楼。

■ 独立艺术家的崛起

作为驾驭社交媒体浪潮的弄潮儿，独立艺术家正在寻找创造性的能吸引更多乐迷的财富密码。在"病毒式传播"的时代，只需要一首热门歌曲、标志性的舞步或其他热门话题就能引起人们的兴趣。一旦被热炒，独立艺术家就可以继续通过 YouTube 频道和 TikTok 等平台以扩大粉丝群的方式传播其音乐。由于音乐行业竞争日益激烈，独立音乐人的优势在于可以为人们提供独特的聆听体验：精心策划的播放列表、新鲜有趣的音效以及那种发现尚未为人所知的地下音乐家的兴奋感。

■ 视觉专辑和音乐纪录片

随着音乐会和现场音乐继续受到限制或取消，通过背景信息和艺术家本人的个人见解，深入了解音乐制作过程的节目形式，将继续成为 2021 年以后的行业趋势。Lady Gaga、Ariana Grande、Harry Styles 和 Shawn Mendes 都纷纷在 Netflix、YouTube 和其他流媒体服务平台上发布这类节目。

音乐艺术家们坚持记录他们专辑的幕后花絮，以便为他们的灵感、过程和制作提供更多背景信息。

碧场赛的专辑 Lemonade 于 2016 年首次亮相，伴随着在 HBO 电视台播放的视觉影片，它用另一种讲故事的方式来与粉丝建立更深入的感情联系，并吸引更多流媒体平台的观众。

■ 基于算法的音乐推荐

在当今世界，用户能够通过电子设备点播数字音乐。用户参与的每个音乐应用、音频流媒体服务和在线搜索平台，都会收集其数据，并根据收听历史不断向用户推荐新选项。对于已经内置 Amazon Alexa 的一亿台设备（截至 2019 年），用户可以指示人工智能设备根据其心情或一天中特定的时间段，或由用户选定的由其他艺术家制定的播放列表为其播放歌曲。

Spotify 和 Pandora 等流行的音频流媒体服务也采用了相同类型的算法。这是一种不断为用户提供新鲜内容的方式，因为这些算法能"预测"用户会感兴趣的内容，目标是帮助用户即时找到感兴趣的艺术家及其作品，来增加用户使用该平台播放音乐的时间，以及对这些平台的依赖。

■ 传统专辑的消失

艺术界的创作危机在很大程度上与金融危机时期普遍存在的风险厌恶有关。唱片公司更愿意投资于知名艺术家，或投资于符合其成功模式的新艺术家。同时，低成本的创新也在发生中，更具成功潜力的原创艺术家最终也会被主流唱片业所"招安"。

在过去的几十年里，大牌明星们在世界各地巡回演出，发行新专辑，并进行相对温和的广告宣传。通俗、说唱、嘻哈和电子音乐艺术家通过不断地发行作品和在媒体上的强势出现来维持他们的职业生涯。与此同时，各种风格的独立艺术家以他们能负担得起的任何营销方式发布他们的作品，通过私募或众筹为他们的项目募集资金。这样一来，即

使是最粗陋的音乐作品也可以通过苹果音乐商店或 Spotify 等分销渠道轻松发布。

音乐的数字化将音乐内容从物理媒体中剥离出来，导致了一个奇怪的结果：专辑这种格式正在被废弃。年轻一代会倾向于收听播放列表——即根据他们自己的喜好，或通过流媒体服务编排而成的，由多位不同艺术家的作品组成的歌曲集。

一个与物理媒体无关的创意过程也允许最终的音乐产品具有任意时长。许多新艺术家推出了一种叫作"EP"的专辑——也许他们中的许多人甚至不知道 EP 原意是延长播放，即比单曲唱片长但比标准专辑短的乙烯基唱片格式，由五到六首音乐组成。音乐家现在可以不考虑 CD 的标准容量，发行一张四小时的虚拟专辑，甚至其中只包含一两段超长的音乐，仅仅因为已经不再有物理媒介的限制。

■ 另辟蹊径开拓增收渠道

2021 年后，音乐行业的运行模式必须具有创造性思维，并与乐迷群体的适应性保持一致。随着现场音乐会目前处于次要地位，流媒体订阅服务正在兴起，销售实体专辑已不再是为音乐家和唱片公司创收的标准方式。

例如，泰勒·斯威夫特在 2020 年改头换面，推出了专辑《民间传说》（Folklore），偏离了她通常的流行乡村风格。后来她又陆续推出了一张带有额外曲目的特别专辑和伴随专辑主题的品牌商品，以及最近在 Disney+ 上播放的重新制作的私密音乐会影片。

另外，音乐家和商业机构出于互利的联名合作（包括传统的代言）也更加紧密。

■ 音乐流派的进一步融合

在流派之间的音乐融合一直是艺术家尤其是乡村和通俗流派的拿手好戏。人们既留恋他们已经喜

欢和熟悉的音乐风格或艺术家，但也渴望新奇的事物。

Lil Nas X 在 2019 年的热门单曲《老城路》(*Old Town Road*)中展示了人们如何轻松地适应音乐流派的交融，这首嘻哈/乡村歌曲同时成功登上了《公告牌》的热门歌曲和乡村音乐两个排行榜。随后录音技师设法提供了多个风格的混音版本和音乐视频（图 7-11），并在网上持续扩大粉丝基础。

（一）

（二）

图 7-11 《老城路》两个版本的音乐视频画面

■ 异军突起的无限定播放列表

由于音乐流派的不断融合，像 Spotify 这样的音乐流媒体服务推出了不限定音乐流派的播放列表，更适应生活方式和文化偏好的变化趋势。

Spotify 的"Pollen"理念是一种把具有相似审美的主流和地下音乐家的作品混合播放的方式，主要依据用户当时的情绪。用户设置情绪模式后，就可以生成一种特定播放列表，可以是一组激发创造力的音乐、一组放松的舒缓音乐，或一组彻底释放自我的派对音乐。

上述不限定歌曲热度的播放列表还为那些尚未被大众发现的独立艺术家突出重围铺平了道路，并促进了音乐市场中那些小众流派的存在和音乐团体的多样性。

有关播放列表的最新研究 [1] 的结论，可以供希望利用播放列表推广自己的艺术家参考：

- 通过录制和推送恰当的混音版本，艺术家可以尝试获得 DJ 支持并最终吸引新的听众。换句话说，以当前最流行的电子声效形式发布歌曲的混音版，有助于被列入主要的以舞曲为关注点的播放列表。

- 在原始版本发行多年后，重新翻唱那些带有引人入胜的韵钩（Hooks）的歌曲绝对可以得到可观的回报。

- 如果一首歌曲刚刚发布，将精力集中在标明流派的播放列表上可能是有益的，因为这首歌或多或少会自动出现在无限定的情绪（或情景）播放列表中。这种辐射效果甚至可以通过进一步的播放列表投放而得到强化。

- 为艺术家及其音乐量身定制特定流派播放列表可能是一种有效的策略。这些播放列表不一定为主流听众所熟知。但是，当艺人突破主流市场的瓶颈后，这个播放列表的标签可能会自动扩展进热门关键词序列中去，从而收获长期的影响力。

- 在 TikTok 上的大量关注可以快速增加在 Spotify 上的关注量，但是这并不一定会相应地转化为流量和月活用户，更不要说付费订阅量。所以对于 Spotify 来说，TikTok 可以是一个引流的跳板，但不是一个决定收入的因素。

- 对于区域特征明显和小众类型的音乐作品，将特定类型的关键字作为播放列表的标签，而不必过于纠结在人人皆知的"新音乐星期五"播放列表中的位置，是一个更明智的策略。这可能更有效地接触核心受众，也是触发其作品被更热门的播放列表接纳的必要手段。

- 播放列表可以为歌曲带来超出预期的潜在的寿命。由于用算法生成的播放列表是一种长期存在的流媒体源头，因此在歌曲的整个生命周期内长期累积的流量和经济效益可能非常可观。可以尝试通过持续把歌曲投放到播放列表来帮助保持歌曲的"长尾效应"。

■ 柳暗花明的实物唱片零售

在数字时代，乙烯基唱片零售商的销售数据提供了一些有趣的线索。年轻女性在

[1] 见 REPORT: The role of Spotify playlisting in the breakthrough of some of 2021's biggest newcomers。该报告由位于德国巴腾－符腾堡州曼海姆的流行音乐学院（Popakademie）的数字音乐商业研究中心 SMIX.LAB 的学生编制。资料来源：https://musically.com/2022/04/06/playlisting-breakthrough-2021-biggest-newcomers-spotify/.

店内促销活动中热情围绕着签售限量版乙烯基唱片的艺术家们。这种更大、更漂亮、散发着香味的音乐"容器"，通常装在设计精美的封套里，对于追求精致的中产以上阶层具有强大的吸引力。乙烯基唱片使专业唱片店得以生存、发展，每年都在吸引更多反叛的千禧一代。对于那些买不起主流广告的独立唱片公司来说，乙烯基是艺术家向核心粉丝推出"杰作"的有效途径。

即使在流媒体的压力下，乙烯基唱片仍然保持连续 14 年的销量增长。官方数据显示，乙烯基唱片虽然只占整体音乐销量的 3%，但这种看上去"高大上"的音乐载体的非主流市场对音乐商店和独立艺术家来说尤为重要。根据唱片工厂提供的总产量数据，在音乐创新最为激烈的地区，乙烯基唱片的销量远远高于官方数据，其中有一半的市场集中在美国，其被认证的收入超过了 CD。

在 2020 年，全球大约 50 亿美元的收入仍靠 CD、乙烯基唱片和盒式磁带生产。世界第三大音乐市场日本是实体唱片销售的最后堡垒。由于保守思维和公众对本国发明的存储格式的喜爱，日本人仍然每年花费 10 亿美元购买 CD 唱片的豪华包装版，占其唱片市场的 72%。在世界其他地方，电商平台亚马逊现在是最大的 CD 零售商。

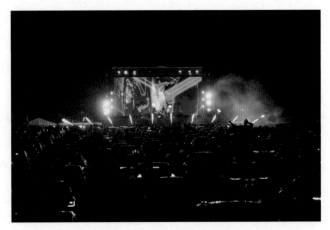

图 7-12　免下车音乐会

■ 粉丝才是上帝

现在是粉丝们在决定音乐产业的趋势。随着越来越多的人可以通过网络平台直接与艺术家和主要唱片公司的高管直接分享他们的想法，及时反映音乐市场的偏好和厌恶取向，这使得收集数据变得更容易，也利于音乐产业的管理层作出有益于所有人的明智决策。

音乐产业的萌芽和发展根植于城市的文化，音乐产业的繁荣也体现于城市的街头巷尾，与城市的规划和发展息息相关。下一章我们会重点了解城市的政策布局对音乐产业的影响。

■ 不拘一格重返现场音乐

在 2020 年彻底停止现场演出活动之后，粉丝们一直渴望看到他们最喜欢的音乐家在现场表演，周围环绕着只有现场音乐会才能提供的震撼体验。现场音乐活动现在有多种替代方式，音乐行业不必坚持既往的巡演方式。艺术家们创造性地提供多方式的现场体验——免下车音乐会（图 7-12）、亲密的家庭现场直播以及其他创新的音乐会体验，都能让表演者和观演者再次轻松地融入现场音乐场景。

参考文献

[1] Mapsofworld. What Countries Have the Largest Music Industries? [DB/OL]. https://www.mapsofworld.com/answers/business/largest-music-industries-world/#, 2018-08-16.

[2] Stone J. The State of the Music Industry in 2020 [DB/OL]. https://www.toptal.com/finance/market-research-analysts/state-of-music-industry.

[3] Smirke R. IFPI Global Music Report 2020: Music Revenues Rise For Fifth Straight Year to $20 Billion [EB/OL]. https://

www.billboard.com/articles/business/9370682/ifpi-global-report-2020-music-sales-paid-streaming-coronavirus-impact, 2020-05-04.

[4] Glenn Peoples. Every Dollar Earned by Music Biz Generates Another 50 Cents for US Economy: Study[EB/OL].https://www.billboard.com/music/music-news/music-industry-economic-impact-report-riaa-study-9523948/, 2021-09-02.

[5] The U.S. Music Industries: Jobs & Benefits | Economists Incorporated[R/OL]. https://www.riaa.com/reports/the-u-s-music-industries-jobs-benefits-economists-incorporated/.

[6] Gripsrud J . Understanding media culture[M]. London: Arnold, 2002.

[7] Pollock M. Why the Pop Music Industry Is Built to Discourage Good Music [DB/OL]. https://www.mic.com/articles/104764/the-music-industry-is-less-of-a–democracy-than-ever, 2014-11-24.

[8] Iannone J. Secrets Famous Musicians Don't Want You to Know[EB/OL].https://www.grunge.com/124957/secrets-famous-musicians-dont-want-you-to-know/?utm_campaign=clip, 2018-06-05.

[9] NICK. What are NFTs and Crypto Art? A Guide With Top Examples of Musicians In the Space[EB/OL]. https://thissongissick.com/post/what-are-nfts-and-crypto-art/,2021-02-24.

[11] Flamingo Dao. What is Flamingo?[DB/OL]. https://docs.flamingodao.xyz/, 2020-09-24.

[12] Nixon J. Audius Lets Producers Upload Songs That Can Never Get Taken Down, Thanks To Blockchain[EB/OL]. https://thissongissick.com/post/childish-gambino-had-

largest-crowd-ever-at-outside-lands/, 2019-08-13.

[13] Top 10 music magazines/all Music Magazines – A to Z[DB/OL]. https://www.allyoucanread.com/top-10-music-magazines/.

[14] Hesmondhalgh D , Jones E , Rauh A. SoundCloud and Bandcamp as Alternative Music Platforms[J]. Social Media + Society, 2019, 5(4).

[15] All you need to know about getting music on the internet[DB/OL]. https://www.pro-music.org/legal-music-services.php.

[16] 国际唱片业协会 . 2019 年全球音乐报告 [EB/OL]. 2020–05–04. http: www. ifpi. org.

[17] 国际唱片业协会 . 2020 年全球音乐报告 [EB/OL]. 2021–03–23. http: www. ifpi. org.

[18] 国际唱片业协会 . 2021 年全球音乐报告 [EB/OL]. 2022–03–22. http: www. ifpi. org.

[19] 国际唱片业协会 . 2022 年全球音乐报告 [EB/OL]. 2023–03–22. http: www. ifpi. org.

[20] Ross A. IFPI publishes Global Music Report 2022 Showing 18.5% Global Recorded Music Revenue Growth in 2021[EB/OL]. https://www.wiggin.co.uk/insight/ifpi-publishes-global-music-report-2022-showing-18-5-global-recorded-music-revenue-growth-in-2021/, 2022-03-28.

[21] Quentin Burgess. IFPI releases Global Music Report 2022, Capturing the Innovation-driven Music Market Trends in Canada and around the Globe[EB/OL]. https://musiccanada.com/news/ifpi-releases-global-music-report-2022-capturing-the-innovation-driven-music-market-trends-in-canada-and-around-the-globe/, 2022-03-22.

"一个伟大的音乐城市深谙它的音乐历史——你需要熟知你自己的故事。"

——加拿大音乐公司的总裁格雷厄姆·亨德森

（Graham Henderson）

音乐城市和
音乐旅游

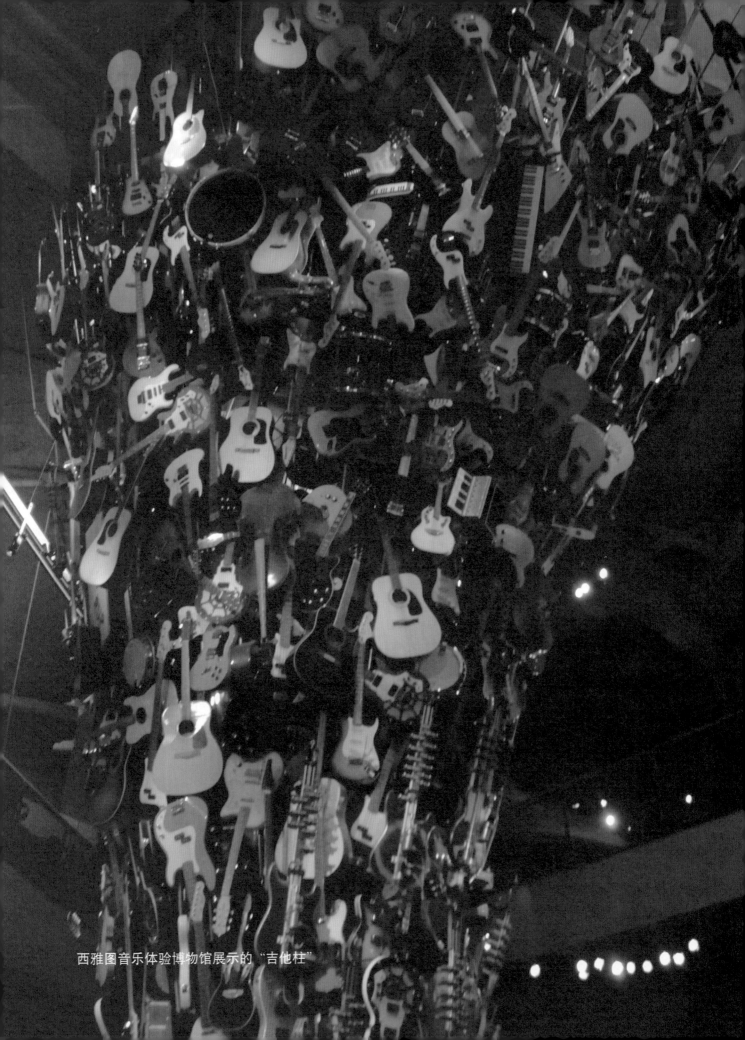

西雅图音乐体验博物馆展示的"吉他柱"

第 7 章我们说到原创音乐才是音乐产业的核心竞争力，其他都是锦上添花，甚至可能反过来伤害音乐家的创作驱动力。孕育音乐的原创能力没有窍门，不能急功近利，只有先栽梧桐树，才能引来金凤凰。音乐产业的兴旺有赖于以下前提：持续地教育和培养听众基础、音乐家和相关专业技术人才；加大和完善基础设施建设；不断调整和改进产业政策。

在欧美国家，音乐产业一般立足于"音乐城市"的良性发展。那么欧美国家中哪些城市是当今流行音乐产业的中心？这些城市里又有哪些必须打卡的与流行音乐相关的旅游景点呢？

我们熟知的在流行音乐领域占有重要地位的美国大城市有孟菲斯、纽约、洛杉矶、亚特兰大、芝加哥和西雅图等。当然，许多中小城镇也对流行音乐的发展起了相当大的推动作用，超过了它们的城市规模或它们吸引的粉丝点击量。例如，佐治亚州的雅典这样的大学城，纽约的伍德斯托克（Woodstock）这样的艺术庇护所，以及得克萨斯州的奥斯汀和俄勒冈州的波特兰这样的独立音乐前哨，这些中小城市孕育了新的音乐形式，并对其他地方的音乐家产生了重要影响。

美国的音乐城市

■ 亚特兰大

美国佐治亚州首府和最大的工商业城市亚特兰大（Atlanta），以举办第 26 届夏季奥运会和驻有可口可乐公司总部闻名。它已经成为具有文化影响力的城市音乐（Urban）流派的中心。当你在那里的时候，别忘了去看看巴克海德地区（Buckhead，图 8-1）的演艺场所和众多热门现场音乐餐厅，还有厄尔地区（Earl）正在兴起的独立摇滚。

图 8-1　巴克海德剧院（The Buckhead Theatre）

这里有奥特卡斯特（Outkast）、亚瑟（Usher）、卢达克里斯（Ludacris）和苏尔加男孩（Soulja Boy）等重要艺人，以及蕾哈娜的《雨伞》和碧扬赛的《单身女郎》背后的热门制作人。当贾斯汀·比伯的经纪人斯库特·布劳恩（Scooter Braun）想给这位年轻歌手注入"街头信条"❶（street creed）时，就把他带到亚特兰大与亚瑟·雷蒙德（Usher Raymond）合作。但其实亚特兰大的角色超出了"城市"（Urban）这种音乐类型。它已成为打磨更主流的音乐流派的艺术家们的基地，如集体灵魂（Collective Soul）、乌鸦（The Black Crowes）、约翰·梅耶（John Mayer）、乳齿象（Mastodon）等。这座城市也有如黑唇（Black Lips）、衣帽匠（The Coathangers）和猎鹿人（Deerhunter）等一些有相当影响力、进步空间充裕的独立乐队。

■ 孟菲斯

田纳西州最大的城市孟菲斯（Memphis）被认为是灵魂乐和摇滚乐（Rock & Roll）的故乡。当地

❶ 指一种使你有可能被生活在城镇的普通年轻人所接受的品质，因为你有着与他们相同的时尚、风格、兴趣、文化或观点。换句话说，普通的城市年轻人（特别是非裔）会认可你，认为你是他们文化的一部分，通常是因为你和他们有共同的文化、时尚感或价值观。

的唱片公司有太阳（Sun）和斯塔克斯（Stax），挖掘了猫王、约翰尼·卡什（Johnny Cash）、威尔逊·皮克特（Wilson Picket）、奥蒂斯·雷丁（Otis Redding）和"浑水"（Muddy Waters）等著名艺术家（图8-2）。猫王是世界上第一个真正的摇滚明星，他在孟菲斯的故居Graceland，已经成为最多乐迷瞻仰的景点之一（图8-3）。当年，猫王在太阳工作室（Sun Studio）录制了他的第一首歌。至今灵魂、蓝调和甜美的南方音乐可以在这个城市的每个角落，特别是在比勒街❶（Beale Street）听到。

图8-2　Sun 和 Stax 两家唱片公司的 logo

图8-3　猫王在孟菲斯的故居 Graceland

该市还产生了其他优秀的音乐家，如约翰·李·胡克（John Lee Hooker），和最近炙手可热的歌手贾斯汀·汀布莱克（Justin Timberlake）。在当代的孟菲斯还有这些著名乐队：His Hero Is Gone（朋克）、Three 6 Mafia（说唱）和 Deep Shag（摇滚）等，出没在城市内外的各种演出场所。现场音乐之夜在孟菲斯是司空见惯的；如果你正在寻找一个孟菲斯蓝调以外的音乐表演，Wild Bill's 蓝调酒吧❷、明格勒伍德厅❸（Minglewood Hall）和 Hi-Tone❹ 咖啡馆都是众所周知的独立音乐表演的热门场所。

如果你对现场表演感兴趣，仍然可以沿着该市最具标志性的音乐街比勒街漫步。这里挤满了诸如 B.B.King's Restaurant&Blues Club 和 Blues City Cafe 等演艺场所。附近的吉布森吉他厂❺（Gibson Guitar Factory，图8-4）旧址也值得一游。另外，孟菲斯摇滚和灵魂音乐博物馆（Memphis Rock & Soul Museum）、皇家录音室❻（Royal Studios）、斯塔克斯音乐学院❼（The Stax Music Academy）和斯塔克斯美国灵魂音乐博物馆❽（The Stax Museum of American Soul Music，图8-5）都是乐迷们必去打卡的景点。

❷ Wild Bill's Juke Joint 是一家三角洲蓝调（Delta blues）博物馆和备有自动唱机的小酒吧，位于历史悠久的 Vollintine Evergreen 区，距离著名的比勒街仅 5 分钟车程。在过去的 25 年里，一些南方地区最伟大的蓝调艺术家在此相互切磋。详细情况参见其官网 https://wildbillsmemphis.com/。

❸ 明格勒伍德音乐厅是位于孟菲斯市中心的一个音乐厅。

❹ 孟菲斯市著名的咖啡厅，长期举办各种音乐演出。详细情况参见其官网 https://hitonecafe.com/。

❺ 吉布森品牌公司（前吉布森吉他厂）是一家生产吉他等各类乐器和专业音响设备的美国制造商，其基地最早在密歇根州的卡拉马祖，现在已经迁至田纳西州的纳什维尔。

❻ 皇家录音室是一家位于美国田纳西州孟菲斯的录音室。成立于1956 年，是世界上连续经营历史最长的音乐录音室之一。

❼ 斯塔克斯音乐学院是田纳西州南孟菲斯的一所课外和暑期音乐学校。

❽ 位于孟菲斯麦克勒莫大道的 Stax 博物馆成立于 2003 年，是 Stax 工作室的复建品，最初的 Stax 工作室已经于 1989 年被拆除。

❶ 比勒街是美国田纳西州孟菲斯市中心的一条街道，从密西西比河到东街，长度约 2.9 公里。这是一个蓝调音乐起源和发展的重要历史街区。如今，比勒街上的蓝调俱乐部和餐馆是孟菲斯的主要旅游景点。节日和户外音乐会经常给街道及其周围地区带来大量的观光人群。

曾几何时，由于独立唱片公司 Sub Pop[2] 的出现，像"快狐"（Fleet Foxes）、"谦虚老鼠"（Modest Mouse）和"小可爱的死亡计程车"（Death Cab for Cutie）这样的组合才能从这座城市诞生。同时，由于城市周围有许多爵士咖啡馆、摇滚表演场、古典管弦乐队和金属乐队的演出场所，很容易理解为什么西雅图至今仍然能在西海岸掀起巨大的音乐浪潮。

在"鳄鱼"[3]（Crocodile）、"高空跳水"（High Dive，位于西雅图附近的弗里蒙特的著名演出场所）和 Showbox 这样的场所都能度过一个精彩的夜晚，贝尔敦（Belltown）、巴拉德（Ballard）和国会山（Capitol Hill）等地区都有很多俱乐部和酒吧，可以让你流连忘返。

■ 纽约

纽约通常被认为是迪斯科、浩室和嘻哈音乐的发源地，从爵士咖啡馆、蓝调酒吧到地下俱乐部和新浪潮乐团，不眠之城纽约从来没有一天是沉闷的。纽约也有一个庞大的萨尔萨音乐[4]（Salsa）和拉丁美洲音乐的基础。纽约音乐界最引人注目的方面之一就是音乐的多样性。从格林尼治村（Greenwich Village）发源的民谣到嬉皮音乐，从后朋克乐队

图 8-4　吉布森吉他厂

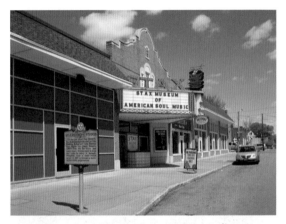

图 8-5　斯塔克斯美国灵魂音乐博物馆

■ 西雅图

美国华盛顿州首府西雅图是"吉他之神"吉米·亨德里克斯的故乡。多年以后，在涅槃、珍珠果酱和声音花园（Sound Garden）完全统治着无线电波的时期，音乐首都西雅图[1]成为油渍摇滚无可争议的故乡。流行文化博物馆（Museum of Pop Culture，MoPOP，室内图片见章前插页，本章后面"西雅图音乐体验博物馆"小节有专门介绍），是一个令人流连忘返的流行音乐主题体验景点。

① 西雅图音乐地图下载网站：https://www.seattle.gov/Documents/Departments/FilmAndMusic/SeattleMusicMapComplete.pdf。

② Sub Pop 是一家唱片公司，由 Bruce Pavitt 和 Jonathan Poneman 于 1986 年创立。Sub Pop 在 20 世纪 80 年代末因签约了西雅图著名乐队如涅槃、声音花园和 Mudhoney 等而声名鹊起，这些乐队是油渍摇滚运动的核心团体。该公司被公认有助于普及油渍摇滚音乐。1995 年，Sub Pop 的所有者将其 49% 的股份出售给了华纳音乐集团。

③ 鳄鱼（以前叫作鳄鱼咖啡馆）是一个音乐俱乐部，位于西雅图的贝尔敦社区。在 2013 年，《滚石》杂志将鳄鱼俱乐部列为美国第七大最佳俱乐部，《卫报》将鳄鱼俱乐部列入了西雅图十大音乐表演场所的名单。艺术家如涅槃、珍珠果酱、Alice in Chains、声音花园、疯狂季节（Mad Season）、R.E.M.、安·威尔逊（Ann Wilson）、Mudhoney、廉价把戏（Cheap Trick）、小野洋子社会扭曲（Social Distortion）、绿日（Green Day）、笔画（The Strokes）、Beastie Boys、爱丽丝·默顿（Alice Merton）、比莉·艾利什（Billie Eilish）和汤姆·莫雷洛（Tom Morello）等都曾在该俱乐部演出。

④ 萨尔萨音乐，一种活泼、充满活力的当代拉丁美洲流行音乐，主要将非洲裔古巴人的节奏与爵士乐、摇滚乐和灵魂音乐的元素融合在一起。

Interpol 到车库摇滚乐队 The Strokes，还有 Walkmen 和 Yeah Yeah Yeahs 乐队，这是一个兼收并蓄、永不停息的世界音乐之都。

纽约在流行音乐和流行文化领域遥遥领先，在说唱和嘻哈音乐中一直扮演着重要角色，其中纽约的布鲁克林地区是独立音乐的中心，当地热门的旅游项目是"低声嘻哈体验之旅"（Hush Hip Hop Tours & Experiences）。其他著名的音乐热门景点包括鲍沃瑞舞厅 ❶（Bowery Ballroom，图 8-6）、卡内基音乐厅（Carnegie Hall）、韦伯斯特音乐厅（Webster Hall）、麦迪逊广场花园（Madison Square Garden）和广播城音乐厅（Radio City Music Hall）。

图 8-6　PUP 乐队在鲍沃瑞舞厅的现场演出

■ 纳什维尔

纳什维尔在音乐娱乐产业中的地位远远高于其城市规模的排名。它在乡村和基督教音乐两个流派的创作输出能力上遥遥领先，包括音乐普及率和人均拥有的音乐人才和录音设施等指标。纳什维尔实际上已经成为流行音乐的"硅谷"。而且从这里也走出了诸如 Aerosmith、Coldplay 和 Kings of Leon 等组合，从而在摇滚和通俗音乐中扮演着越来越重要的角色，吸引了像杰克·怀特（Jack White）、黑钥匙（The

Black Keys）和许多其他主流摇滚和通俗风格的顶尖人才，同时也支持了一个蓬勃发展的独立音乐舞台。

纳什维尔会议与旅游公司将音乐作为城市品牌的核心。纳什维尔会议和旅游公司的总裁兼首席执行官布奇·斯派里顿（Butch Spyridon）说："纳什维尔是一个拥有伟大音乐产品的城市，还有大量歌曲创作和录制的人才，以及与企业和创意人士关联的人才基础设施。"

纳什维尔的乡村音乐的传奇场所，如发现多莉·帕顿的老奥普里剧场 ❷（Grand Ole Opry，图 8-7）、莱曼大礼堂（Ryman Auditorium）和蓝鸟咖啡馆（Bluebird Café）已成为乡村音乐文化的代名词。流连在被人们亲切地称为"音乐之城"（Music City）的纳什维尔小城，你除了可以参加演唱会之外，还可以参观丰富的展览，如乡村音乐名人堂和博物馆（Country Music Hall of Fame & Museum，图 8-8）、格莱美博物馆（Grammy Museum Gallery）和音乐家名人堂和博物馆（Musicians Hall of Fame and Museum，图 8-9）。

图 8-7　老奥普里剧场

❶　Bowery 舞厅是纽约市的现场音乐演出场所。鲍沃瑞舞厅在音乐家和观众中都有着至高无上的地位。《滚石》杂志授予它"美国最佳俱乐部"称号。

❷　是一个每周表演美国乡村音乐的舞台音乐会，于 1925 年 11 月 28 日创立于田纳西州纳什维尔。该舞台致力于推广乡村音乐及其历史，展示了著名歌手和当代音乐排行榜榜首的音乐组合，表演乡村、蓝草、美洲土著音乐、民谣等各类音乐，吸引了来自世界各地的数十万游客以及数以百万计的互联网和电台听众。莱曼大礼堂是老奥普里剧场演出历史最悠久的场所，但这个演出从 1974 年开始至今主要在位于 Opryland 的 Grand Ole Opry House 举办。详见 https://ryman.com/history/opry/。

图 8-8　乡村音乐名人堂和博物馆的展厅

图 8-9　音乐家名人堂和博物馆

■ 奥斯汀

得克萨斯州首府奥斯汀有"世界现场音乐之都"的绰号，这里挤满了各种俱乐部、酒吧和演艺场，从蓝调到单车摇滚❶（Biker Rock），应有尽有。除了各种节日，奥斯汀每晚都有上百个现场演出场所和俱乐部开放，例如：室内演艺场 Emo's、大象室（Elephant Room）、断辐（The Broken Spoke）和大陆俱乐部（Continental Club），还有室外演艺场"后院"（The Backyard）和音乐酒吧"墙上的洞"（the Hole in the Wall）。无论你喜欢什么风格，这座城市都能提供悠闲的氛围和现场音乐。

■ 洛杉矶

洛杉矶是美国流行音乐生产的重要中心，相比之

下纽约在乐队表演方面的优势更明显。数字革命非但没有扩大流行音乐产业的去中心化，反而提升了洛杉矶的霸权地位。这与底特律或匹兹堡等许多其他地区形成了鲜明对比（这些地区的核心产业如汽车和钢铁工业受到技术变革和外国竞争加剧的双重打击）。

洛杉矶已经从影视制作综合体演变为明星制造中心。它已经形成了一个更广泛的平台，致力于生产和传播名人文化，跨越了网站、社交媒体、脱口秀、真人秀、明星八卦和狗仔队驱动的电视节目。

凭借其孕育出令人敬畏的摇滚乐队和创造现代嘻哈音乐的历史，洛杉矶成为热门音乐景点。毫无疑问，这座"天使之城"是美国西海岸音乐的缩影。像无数寻找成名机会的影视演员一样，来自世界各地的音乐表演者趋之若鹜。这里有许多演出场所，包括举办格莱美奖的斯台普斯中心（Staples Center）、希腊剧院（Greek Theatre）、好莱坞超级碗体育场（Hollywood Bowl）、雷伊剧院（EL Rey Theater）、高地公园（Highland Park）等。A&M 唱片公司和 Capitol 唱片公司的总部也设在那里，还有其他数不尽的音乐地标。

■ 芝加哥

"芝加哥蓝调"风格出现在二战后，当时许多非裔美国人搬到北方伊利诺伊州的美国第三大城市芝加哥找工作。虽然布鲁斯和爵士乐仍然是这个城市的主流音乐，但芝加哥的音乐界已经产生并发展出摇滚和嘻哈表演者，比如落魄男孩（Fall Out Boy）、志忑乐队（Disturbed）、坎耶·韦斯特（Kanye West）和碎南瓜乐队（The Smashing Pumpkins）。你当然还可以在绿磨坊酒吧❷（Green Mill，图 8-10）沉浸于爵士乐和蓝调现场，或参加芝加哥蓝调音乐节。不

❶ 或称单车金属（Biker Metal），也称为"单车朋克"（Biker Punk），是一种融合了朋克摇滚、重金属、摇滚乐和布鲁斯元素的流派，20 世纪 70 年代末至 20 世纪 80 年代初发源于英美两国。

❷ 绿磨坊酒吧（或称"绿磨坊爵士俱乐部"）是芝加哥住宅区百老汇的一个娱乐场所。它以爵士乐和诗歌表演以及与芝加哥黑帮历史的联系而闻名。

过，除了 Lollapalooza 音乐节和 Pitchfork 音乐节之外，你还可以去深入体验摇滚爱好者们的挚爱，阿拉贡舞厅（Aragon Ballroom，图 8-11）和里维埃拉剧院（Riviera Theatre）都是不错的补充。这个城市还有一个同名的"芝加哥"乐队（Chicago）提供免费代言。

图 8-10 绿磨坊酒吧

图 8-11 阿拉贡舞厅

■ 明尼阿波利斯

"我喜欢好莱坞。我只是更喜欢明尼阿波利斯。"传奇艺术家"王子"这样深情地提到自己的故乡。

美国明尼苏达州最大的城市明尼阿波利斯（Minneapolis）是说唱、嘻哈和独立摇滚表演者的聚集地。这个中西部的热点城市有目标中心（Target Center）和诺斯罗普大礼堂（Northrop Auditorium），在那里音乐爱好者可以全年观看大型演出。这个城市提供的主要节日包括达科他爵士俱乐部节（Dakota Jazz Club Festival）、摇滚花园❶（Rock the Garden）和年度双日的巴西利卡摇滚派对（Basilica Rock Party）。

■ 新奥尔良

新奥尔良是爵士乐的发源地，音乐是这个城市日常生活的核心，从街头音乐家到葬礼乐队，波旁街（Bourbon Street，见图 8-12）和法国人街（Frenchman Street）等历史街区是前沿爵士乐的聚集地。你可以在一些著名的场所听室内表演，如舒适港爵士小酒馆（Snug Harbor Jazz Bistro）、青尼罗（Blue Nile）和棕榈园爵士（Palm Court Jazz Cafe）咖啡馆。

图 8-12 波旁街

其他国家的音乐城市

■ 伦敦

英国首都伦敦通常被认为是众多音乐场景的诞

❶ 摇滚花园是由沃克艺术中心和明尼苏达州公共电台在明尼苏达州明尼阿波利斯举办的一年一度的夏季音乐节，于 1998 年发起，自 2008 年以来成为一个独立摇滚音乐节。

生地，它兼收并蓄，包括顶端的俱乐部、传统的酒吧和超大规模的演艺场，这些地方都举办过一些世界上广为人知的音乐表演。

伦敦是滚石乐队、披头士乐队、冲突乐队（The Clash）和奇想乐队（The Kinks）的同义词，是每一个希望在音乐界有所作为的新乐队的必争之地，而且它拥有一系列令人惊叹的音乐场所，几乎每天 24 小时都有演唱会或音乐会。

从卡姆登（Camden）到布里克斯顿（Brixton），从索霍区（Soho）到肖尔迪奇（Shoreditch），你会发现音乐从英国首都的每个角落渗透出来，无论你是喜欢爵士、拉丁、朋克，还是 Dubstep 音乐❶，甚至是古典音乐，这里都是英国乃至世界无可争议的音乐中心。

伦敦是许多音乐偶像的诞生地。如果你是披头士迷，你一生中无论如何要去一次伦敦。在那里你可以打卡著名的街道 Abbey Road，为自己重现那个著名的专辑封面。它旁边就是 Abbey Road 工作室（图 8-13）的所在地，披头士乐队以及平克·弗洛伊德等其他艺术家在这里录制了许多具有划时代意义的音乐。其他著名的伦敦艺术家还有皇后乐队和齐柏林飞艇，每个都值得顶礼膜拜。

图 8-13　Abbey Road 工作室

❶ Dubstep 是一种电子舞曲，起源于 21 世纪初的伦敦南部。它通常具有稀疏的切分节奏模式和显著的次低音频率。该风格是英国车库音乐的一个分支，借鉴了相关风格如两步舞曲（2-step）和配音雷鬼音乐（dub reggae），以及丛林（jungle）、broken beat 和 grime 音乐。

■ 曼彻斯特

曼彻斯特（Manchester）乐坛产生了一些世界上最著名和最成功的乐队，包括铁匠乐队（The Smiths）、Take That、Buzzcock 乐队、Joy Division 和绿洲（Oasis）乐队。曼彻斯特作为音乐热门景点，吸引了全球巨星的巡演，同时也培养了众多崭露头角的音乐人才。除了活跃的摇滚、流行、独立音乐和舞曲演出，这座城市还是一个领先的古典音乐中心。

曼彻斯特竞技场（Manchester Arena）是欧洲最大的和最繁忙的室内演出场所之一，经改造后将来可容纳 23 500 名观众。这座体育馆曾经在 2017 年 5 月 22 日发生恐怖爆炸案，当时美国歌手爱莉安娜·格兰德（Ariana Grande）正在此间举行个人演唱会。

■ 墨尔本

澳大利亚第二大城市墨尔本被认为是澳大利亚的音乐之都，特别是在现场音乐方面。墨尔本每年举办约 62 000 场现场音乐会，成为世界现场音乐之都之一。来自墨尔本的著名乐队包括尼克·凯夫和坏种子（Nick Cave and the Bad Seeds）、拥挤的房子（Crowded House）和脾气陷阱（Temper Trap）乐队。墨尔本的现场音乐产业为墨尔本所在的维多利亚州的经济贡献了约 10 亿澳元。墨尔本也连续五年在《经济学人》杂志评选出的全球最宜居城市排行榜上占据榜首位置。

■ 都柏林

爱尔兰首都都柏林有许多乐队和音乐家在国际上取得了成功，其中包括辛纳德·奥康纳（Sinéad O'Connor）、新兴城市老鼠（The Boomtown Rats）、西城男孩（Westlife）、男孩地带（Boyzone）和 U2 乐队。都柏林的夜生活也很热闹，大街上和城市里的活动场所经常播放现场音乐。都柏林有许多著名的戏剧、音乐和歌剧公司，其地下音乐和独立音乐

蓬勃发展，为经济的衰退带来一线希望。

■ 蒙特利尔

讲法语的加拿大魁省首府蒙特利尔常被称为加拿大的"文化之都"，拥有享誉世界的独立音乐传统，并举办了多个大型国际音乐节，包括世界上最大的爵士音乐节——蒙特利尔国际爵士音乐节（Festival International de Jazz de Montreal），和自发的 Tam-Tams 鼓乐节❶（图8-14）。这座城市的音乐文化融合了许多不同的流派，成就了在全球获得成功的街机火灾（Arcade Fire）乐队和简单计划（Simple Plan）乐队。

■ 柏林

作为19世纪唱诗班运动的中心，这座历史悠久而现代化的德国首都今天尤以室内音乐而闻名。一年一度的柏林音乐节是国际柏林音乐周的一部分，主要是独立摇滚和电子流行乐，而爵士乐迷可以参加柏林爵士音乐节。柏林以提供欧洲最多样化和最具活力的夜总会之一而闻名，音乐派对会持续一整晚甚至整个周末。柏林以居住在那里的许多伟大的艺术家和表演家而闻名，其中大卫·鲍伊在那里住了很多年，在这个城市里留下了许多艺术活动痕迹。

图 8-14　蒙特利尔的 Tam Tams 鼓乐节现场

❶ Tam Tams 是每周免费演出节日的非正式名称，在加拿大魁北克省蒙特利尔皇家山公园乔治埃蒂安卡地亚纪念碑周围举行，"Tam Tam"是模仿鼓点的拟声词。

如何成为音乐城市？

■ 音乐城市的特征

根据 IFPI 与 Music Canada 联合发布的报告《运营一个音乐城市》（*The Mastering of a Music City*）的定义：

"一个'音乐城市'，简单说，就是一个充满音乐经济活力的城市。各国政府和其他利益相关者已经认识到，音乐城市可以带来显著的经济、就业、文化和社会效益。……充满活力的音乐经济以几个重要的方式推动了城市的价值：创造就业机会，促进经济增长、旅游发展、城市品牌建设和艺术繁荣。"

而音乐城市的基本要素是：

- 数量可观、呈梯队分布的艺术家和音乐家。
- 充足的运营良好的各类音乐表演空间和录音、排练和演出场所。
- 高素质的音乐听众（观众）基础，特别是学生群体。
- 成规模、成集群、呈梯次的唱片公司和其他与音乐相关的企业。
- 当地政府积极的政策支持和基础设施建设。

如果有以下条件则更为理想：

- 悠久的音乐历史和音乐"IP"。
- 有吸引力的多种音乐旅游项目。
- 社会共识——广大市民都认可音乐作为经济驱动因素。
- 支持当地独立音乐的强大地区性电台。
- 一种独特的本地音乐风格。

这里要特别强调一个城市音乐教育的重要性。音乐城市有赖于成功的音乐教育。一般来说，它包括教育系统中的正式音乐培训，校外机构和私教的培训服务，以及学院和大学的专业课程。这些不仅有助于培养未来的音乐家，而且还培育了欣赏音乐的群众基础。更不要说学习和演奏音乐被证实能增强儿童的神

经活动、语言发展、测试分数、智商和学习能力。

■ 音乐城市的社会和经济效益

繁荣的音乐舞台为城市带来了广泛的好处，从经济到文化发展。主要贡献包括：

● 有利于绿色经济增长和增加就业。
● 扩大和固化音乐旅游项目。
● 树立城市"IP"，完善城市品牌建设。
● 文化发展和艺术发展的深远社会效应。
● 吸引和留住音乐产业以及其他产业的人才和投资（因为人们愿意在一个充满文化艺术气息的城镇工作和生活）。
● 加强社会结构的稳固和谐。

下面重点介绍其中前五个方面的好处。

经济和就业

一个强大的音乐产业在从创造、表演到发行和推广的各个领域都创造了就业机会。

音乐可能是一个城市经济活动、就业、出口和税收的重要驱动力。相关收入主要来自当地居民和游客购买现场演出门票的直接支出，以及与音乐相关的在餐饮、住宿和交通等方面的花销。在录制音乐、出版、音乐管理和其他相关活动中也创造了重要的经济效益。除此之外，音乐还通过在广告宣传和平面艺术等领域的支出来产生间接的经济效益。

音乐产业组织"英国音乐"的一项研究衡量了2013年音乐对英国经济的贡献，其数值为38亿欧元。该组织的《测量音乐》报告称，在该行业工作的英国人有11.1万，其中近6.8万人是表演家、作曲家和词作者。

美国田纳西州的首府纳什维尔以"音乐之城"闻名。2013年《纳什维尔音乐产业报告》发现音乐产业在纳什维尔地区有助于创建和维持超过56 000个就业岗位，支持超过32亿美元的劳动收入，并贡献了当地经济总产值97亿美元中的55亿美元。

2014年该市接待了大约1300万游客，贡献了50亿美元的收入。每年有成千上万的人参观老奥普里剧场这个标志性的场地，音乐旅游套餐包括观看现场表演、后台参观等。此外，超过90万人参观了乡村音乐名人堂和约翰尼·卡什博物馆等其他音乐景点。

在澳大利亚墨尔本，2012年的一项人口普查发现，仅现场音乐就在小型场所、音乐会和音乐节上创造了超过10亿澳元的价值，提供了11.6万份全职工作，并为餐馆、酒店、运输公司和其他供应商带来了可观的附带收益。在2009—2010年，约有540万人次观看了该市的现场音乐表演。这使得音乐成为这个城市首要的经济驱动力。

音乐旅游业

当游客去体验现场音乐时，他们在酒店、餐厅用餐、酒吧和其他当地景点上也会花很多钱。游客不是冲着舒适的旅馆和酒店，而是因为独特而丰富的文化和美食等体验内容而到此一游（图8-15）。

图8-15　澳大利亚Redcliffe的Bee Gees路

音乐旅游在英国是个大生意。2012年英国650万音乐游客产生了大约22亿欧元的收入，提供了24 251个就业岗位。41%的现场音乐观众是外来的音乐游客，而海外音乐游客在访问英国时平均花费了657欧元。伦敦是英国音乐旅游之都，在2012年吸引了100万国内外音乐游客。曼彻斯特和苏格兰也受到海外粉丝的青睐，每年这些地方的音乐会和

音乐节日都会吸引大量的海外游客。

知名音乐节吸引了大量的游客到其主办城市，并创造了旅游产业的奇迹：

- "摇滚公园"（Rock al Parque）在哥伦比亚首都波哥大举办，是世界上最大的音乐节之一。自1995年成立以来一共吸引了380多万名观众。2014年大约有40万名观众参加该音乐节，有87个乐队参与表演。

- 科切拉谷音乐和艺术节（Coachella Valley Music and Arts Festival，科切拉谷，加利福尼亚）在2012年收入为4 700万美元，有超过15.8万名与会者参与，拉动周边社区约2.54亿美元的经济增加值。2017年约25万人参与，票房收入增至1.146亿美元。

- 洛拉帕卢萨音乐节（Lollapalooza，芝加哥）约带来1.4亿美元的经济效益；最近10年每年约有40万名与会者。该音乐节在国际上也打出了品牌，陆续在智利圣地亚哥、巴西圣保罗、阿根廷布宜诺斯艾利斯和德国柏林举办了音乐节的分支。

- 绳索街音乐节（Reeperbahn Festival，Reeperbahn是德国汉堡著名的夜街）是世界上最大的俱乐部音乐节，每年9月下旬举办。来自大约40个国家的3万名游客与会，包括3 500多名音乐和数字行业的专业人士和媒体代表。音乐节有约600场活动，包括大约400场音乐会和150场会议活动。绳索街因披头士乐队而知名，在20世纪60年代初，尚未出名的披头士乐队曾在汉堡绳索街的几家夜总会演唱。约翰·列侬曾说过："我在利物浦出生，但我在汉堡长大。"

城市品牌建设

音乐可以在建设城市品牌中发挥重要作用。对于拥有丰富音乐场景或深厚音乐遗产的城市来说，音乐是其城市形象的重要组成部分。提到利物浦，大多数人都会想到披头士乐队；说到孟菲斯，人们就会将其与猫王和约翰尼·卡什这样的音乐偶像联系起来。

音乐品牌不仅有助于吸引音乐游客，而且它为城市增加了一个"酷"的因素，可以加持其他优势，如吸引和保留投资和人才。1991年，美国得克萨斯州的首府奥斯汀宣布了其"世界现场音乐之都"的称号，从那时起每周举办20~30场现场音乐表演。这座城市将音乐融入其旅游发展中，并积极利用这个品牌。曾担任非营利组织"奥斯汀音乐人物"（Austin Music People，AMP）执行总监的詹妮弗·胡利汉[1]（Jennifer Houlihan）说，对该市居民来说，其音乐品牌"是人们如何定义奥斯汀以及他们如何定义自身的重要组成部分。"她补充说，"人们把它当作在他们的社区中可以信赖的东西。这里的人们对奥斯汀的音乐定位感到自豪，即使是那些与这个行业无关的人。"

文化发展与艺术成长

除了经济考虑，一个成功的音乐城市也为支持艺术家的职业发展和企业家的商业发展创造了条件。此外，更多在高规格舞台上直接面对观众的现场表演机会，可以帮助艺术家磨炼他们的演出技能，并树立其职业信心。

波哥大投资公司的营销经理大卫·梅洛（David Melo）将该城音乐创作的成就归功于露天节日，这是波哥大音乐城市计划的一部分。这些活动通过公开征集作品来选择艺术家，并支付给他们表演的费用。"这为各种流派的新兴艺术家提供了表演机会和收入，为乐队和乐团的发展创造了动力。"大卫·梅洛总结说。

吸引和留住音乐产业以外的人才和投资

音乐在吸引和留住人才和投资方面也发挥了意想不到的积极作用。澳大利亚国家现场音乐办公室的观众和部门发展总监达米安·坎宁安（Damian Cunningham）解释说："人们普遍认为，艺术给城

[1] Jennifer Houlihan 目前是非营利组织 Evolve Austin Partners 的董事会成员。Austin Music People（AMP）是一个非营利、无党派的组织，致力于宣传、参与和研究奥斯汀音乐产业的发展。

市造就的生活品质会吸引人们搬到那里，增加其他产业的就业人口。"蓬勃发展的音乐产业吸引了有才华的年轻人来到城市。这不仅适用于从事音乐工作的相关专业人士，也适用于科技和其他领域的精英。对许多城市来说，在激烈的全球竞争环境中，全力吸引受过良好教育和有才华的年轻人是一项重大挑战。而音乐等艺术氛围可能会是成功吸引人才的重要因素。

一个成功的音乐城市也可以推动其他创意产业。在音乐行业中发展起来的技能，如声效工程师、视频制作人和图形设计师，也都可以投身于其他领域。

■ 音乐城市的政策导向

建立一个音乐城市的最有效的政策手段是：

- 制定一个具有可行性的政策框架，包括音乐旅游规划。
- 设立城市专门的音乐运营管理机构。
- 成立一个由音乐家、音乐产业相关企业代表组成的顾问委员会。
- 设立专业的音乐院校（系）。
- 积极建设、改造或筹划各类、各种规模的音乐演出、展陈、销售、排练、培训、录音制作和交流场所。

政府可以对音乐城市产生积极的或负面的影响，这取决于政策和它们的实施方式。"音乐友好"和"音乐家友好"政策鼓励音乐创作、表演和录音制作的发展，并吸引和留住有创造力的专业人才。另外，阻碍性的政府政策将使音乐的创作、表演成为噩梦，并可能导致艺术家和企业家的外流。

"音乐友好"型的政策包括：

- 酒类的许可。
- 场馆使用许可。
- 宽容的停车、交通法规和噪声规章制度（或环境法规）。
- 专门制订的土地利用规划。

- 优惠的税务待遇。

音乐城市应该避免以下的发展模式（北京的798艺术区就陷入类似困境）。

开始是一个低租金的区域，可能有点窘迫，但对音乐演出场所、录音室、排练室和普通艺术家来说很有吸引力，因为它更实惠；艺术家和音乐企业陆续搬进来，随着时间的推移，这使它成为一个吸引人、很酷的参观场所；随后房产价值上升，更多的投资者和企业想要搬到该地区；然后土地所有者看到有机会将其房产出售给建造住宅单元或共管公寓的开发商，以谋取利益最大化（所以需要事先制定专门的土地利用规划来进行限制）；最后，不断上涨的成本（有时是由于降低噪声的新要求）和/或更高的租金，迫使音乐演出场所、工作室或艺术家陆续迁出。

各国的流行音乐博物馆

流行音乐的起源和蓬勃发展离不开音乐城市和音乐建筑。各国的流行音乐博物馆是与流行音乐关系最密切的建筑，与音乐演出场所同等重要。它们不仅仅是在纪念伟大的流行音乐家，也在推广流行音乐和流行文化、普及流行音乐教育方面发挥了不可替代的积极作用，更是城市音乐旅游的基本组成部分。

■ 西雅图音乐体验博物馆

官方网址：http://www.mopop.org/

三易其名的西雅图音乐体验博物馆（EMP Museum，图8-16），现称西雅图流行文化博物馆（Museum of pop culture，MoPOP），前身为西雅图音乐体验和科幻小说博物馆及名人堂，它是一家领先的、非营利性的博物馆，致力于传播当代流行文化，由微软联合创始人保罗·艾伦在2000年捐款创立，

并委托美国著名晚期现代主义（late modernism）建筑师弗兰克·盖里精心设计❶。

图 8-16　西雅图音乐体验博物馆

■ 特隆赫姆流行音乐博物馆

官方网址：https://rockheim.no/

流行音乐博物馆（Rockheim，图 8-17）是挪

图 8-17　挪威流行音乐博物馆外观

威最大的文化设施之一，于 2010 年开放。它靠近挪威第三大城市特隆赫姆的海港，原先是一座粮库，

❶　关于该博物馆的详细介绍，可以见笔者所著《北美当代展陈建筑》（中国建筑工业出版社 2016 年版）第 165-173 页的相关内容。

经过改造后在屋顶上设置了一个悬支的盒子结构，并用 1.4 万个 LED 灯泡点亮，在玻璃外墙形成千变万化的色彩。该博物馆由挪威当地建筑设计事务所 Pir II 和专业的博物馆设计公司 Parallel World Labs 联合设计。

■ 丹麦摇滚博物馆

官方网址：https://museumragnarock.dk/

COBE 建筑事务所与 MVRDV 建筑事务所合作设计的丹麦摇滚博物馆（Danmarks Rockmuseum，图 8-18），现名"流行、摇滚和青年文化博物馆"（Ragnarock Museum for Pop, Rock and Youth Culture），坐落在哥本哈根罗斯基勒一个老仓库群中，通体铺满金色锥状物，内部则以红色锥状的类天鹅绒装饰为基调，十分具有摇滚气质。设计师力求将摇滚和通俗音乐的能量转化为具体的建筑形象。

图 8-18　丹麦摇滚博物馆夜景

■ 摇滚乐名人堂和博物馆

官方网址 https://www.rockhall.com/visit

坐落在克利夫兰闹市区的摇滚音乐名人堂和博物馆（The Rock and Roll Hall of Fame and Museum，图 8-19）由享誉世界的著名美籍华裔建筑大师贝聿铭设计。贝聿铭曾表示他设计这座建筑物，就是为

了显示摇滚音乐的能量。这座建筑每天都吸引着大批游客和乐迷前来参观。这座博物馆里的展品包括电影、录像、照片和广播节目等各种各样的形式。这些展品讲述着摇滚乐从诞生之日直到今天的故事。参观者可以收听展现摇滚乐精髓的歌曲，也可以通过电脑获取最知名的摇滚音乐家的信息。

（一）

（二）

图 8-19　摇滚音乐名人堂和博物馆室内外

■ 圣迭戈音乐制作博物馆

官方网址：www.museumofmakingmusic.org

圣迭戈音乐制作博物馆（Museum of Making Music，图 8-20）是一栋白色的二层建筑，成立于1998 年，于 2000 年 3 月对外开放，旨在纪念音乐产业从 1900 年到今天的丰富历史。通过独特的展览、生动多样的现场音乐表演和创新的教育项目，博物馆展示了艺术家和技师们如何制造、销售和使用乐器及音效设备。

图 8-20　圣迭戈音乐制作博物馆

■ 乡村音乐名人堂与博物馆

官方网址：https://countrymusichalloffame.org/

乡村音乐名人堂与博物馆（Country Music Hall of Fame and Museum）坐落于"乡村音乐之都"纳什维尔，它是最大的一个为流行音乐中的单一分支而专门设立的博物馆。电影、电视、电脑上的互动操作、乐器、服装和明星们的私人物件（包括汽车）的展示和体验，将为参观者提供一次引人入胜的游览，穿梭于乡村音乐的过去和现实之间。

■ 冰岛摇滚乐博物馆

官方网址：https://www.rokksafn.is/en

冰岛摇滚乐博物馆（The Icelandic Museum of Rock & Roll）是一个关于冰岛流行音乐历史的新博物馆。博物馆于 2014 年开放，位于首都雷克雅未克，距凯夫拉维克（Keflavik）国际机场仅 5 分钟车程。

博物馆的主要吸引力是展示冰岛流行音乐历史的时间线。想深入了解冰岛流行音乐历史的游客可以在 iPad 的引导下游览，阅读更多内容，聆听冰岛历史上的音乐。其他内容包括非常受欢迎的音效实验室，游客们可以在那里尝试电子鼓套件、电吉他和电贝斯等乐器。还有一个卡拉 OK 唱歌亭，游客可以在这里一展歌喉和录制自己唱歌的视频，并直接发送到自己的电子邮箱或社交媒体。游客还可以参观博物馆的电影院，那里整天播放有关冰岛音乐的纪录片，以深入了解像 Björk 这样的特色艺术家。礼品店里有冰岛音乐的书籍、DVD、CD、黑胶光盘以及其他纪念品。

■ 冰岛朋克博物馆

参考网站：

https://www.museeum.com/museum/icelandic-punk-museum/

或 https://visitreykjavik.is/service/punk-museum

该博物馆（Punk Museum）是由性手枪乐队主唱 Johnny Rotten 创办的，详细介绍了冰岛音乐是如何发展至今，以及冰岛音乐的独特风格。这里也展示了一些 20 世纪八九十年代的音乐海报、乐器、服饰等。

■ 斯德哥尔摩阿巴乐队博物馆

官方网址：www.abbathemuseum.com

游客可以到位于斯德哥尔摩的皇家狩猎岛（Djurgården）岛上的阿巴乐队博物馆（ABBA Museum of Fame）了解更多关于阿巴乐队光辉的职业生涯，以及瑞典对全球音乐的贡献。

"凝固的音乐" 与 "流动的建筑"

前面介绍了音乐城市和音乐博物馆，这里再顺便聊聊接受过建筑教育的著名流行音乐家，算是笔者夹带的私货。

18 世纪的德国哲学家谢林（Friedrich Wilhelm Joseph Schelling，1775—1854）在其《艺术哲学》一书中提出了那句描述音乐与建筑关系的至理名言："建筑是凝固的音乐"。

在艺术家们心中，音乐与建筑也有着迷一般的关系。美国著名喜剧电影演员史蒂夫·马丁（Steve Martin）觉得"谈论音乐就像跳一曲表现建筑的舞蹈"。美国著名音乐制作人昆西·琼斯也说："如果建筑是凝固的音乐，那么音乐一定是流动的建筑。"事实上，有些流行音乐家本身就有建筑学教育背景，这可能对其日后的音乐创作有着潜移默化的影响。

虽然很多人都知道平克·弗洛伊德（Pink Floyd）乐队的标志性歌曲都是以几何精度构建的，事实上，平克·弗洛伊德的五位创始成员中有三位是在伦敦理工学院（现在称为威斯敏斯特大学）学习建筑学时相识的。1969 年，平克·弗洛伊德乐队甚至发行了一张名为《献给建筑学学生的音乐》（*Music for Architectural Students*）的专辑。

美国说唱歌手 Ice Cube 在成立嘻哈乐队 N.W.A. 之后，开始了他的建筑学学业，作为他音乐生涯万一失败的后备措施。他在凤凰理工学院学习建筑制图，并在 1988 年获得文凭。据说，Ice Cube 的很多创作灵感来自加州后现代主义的埃姆斯之家 ❶。

以歌曲《玫瑰之吻》（*Kiss by a Rose*）而成名的歌手 Seal 曾经在伦敦读过建筑学。经过两年

❶ 埃姆斯之家（Eames House）由设计先驱查尔斯和瑞·埃姆斯夫妇于 1949 年设计建造。

的学习之后，Seal 获得了建筑学副学士学位，后来在多所建筑事务所工作的同时培养出对音乐的兴趣。

作为著名的二人组合 Simon & Garfunkel 成员之一，阿特·加芬克尔（Art Garfunkel）是艺术圈内一位充满活力的人物，涉猎音乐、电影、诗歌和建筑领域。Garfunkel 在美国纽约哥伦比亚大学读过建筑学，最终在 1962 年凭艺术史学位毕业。有趣的是，他在 1967 年完成了数学专业的硕士学位并在同领域继续博士研究，直到 Simon & Garfunkel 组合获得轰动的成功时才放弃了学业。1969 年，这个组合录制了歌曲《别了，弗兰克·劳埃德·赖特❶》（*So Long, Frank Lloyd Wright*），致敬 Garfunkel 最崇拜的建筑大师。

有趣的是，还有几位英国的音乐家创作了与建筑有关的流行歌曲：

● 《我最爱的建筑》（*My Favorite Buildings*）——Robyn Hitchcock

● 《建筑师》（*The Architect*）—— Jane Weaver

● 《啊，我爱摩天大楼》（*Mmmm...Skyscraper I Love You*）——Underworld

据说歌德、雨果、黑格尔和贝多芬也都曾把建筑称作"凝固的音乐"。作为流行音乐的爱好者，我们在每天享受音符的滋润之余，也应该争取多游览一些音乐城市，多参观一些音乐建筑，进一步感受流行音乐背后的文化积淀。

参考文献

[1] Florida R. The Geography of America's Pop Music/Entertainment Complex[DB/OL]. https://www.bloomberg.com/news/articles/2013-05-28/the-geography-of-america-s–pop-music-entertainment-complex, 2013-05-28.

[2] Tropicalsky. Top 10 Music Cities in the World[DB/OL]. https://www.tropicalsky.co.uk/travel-inspiration/top-10-music-cities-in-the-world.

[3] Cultureowl. The Ten Best Music Cities in the U.S.[DB/OL]. https://www.cultureowl.com/miami/blogs/music/the-ten-best-music-cities-in-the-us.

[4] Collier S. 10 Best Student Cities For Music Lovers[DB/OL]. https://www.topuniversities.com/blog/10-best-student-cities-music-lovers, 2017-06-01.

[5] Travel A.Music Capital of the World [DB/OL]. https://www.avoyatravel.com/blog/top-7-music-cities-in-the-world-104281/, 2021-03-24.

[6] AIMM Team. Top Cities for Music Lovers in the United States[DB/OL]. https://www.aimm.edu/blog/the-best-music-cities-in-the-united-states, 2018-01-11.

[7] IFPI+Music Canada. The Mastering of a Music City[R/OL].

[8] A "Rocking" Museum Experience! [DB/OL]. https://www.visitdenmark.com/denmark/explore/ragnarock-museum-pop-rock-and-youth-culture-gdk912482.

❶ 弗兰克·劳埃德·赖特（1867—1959），工艺美术运动（The Arts & Crafts Movement）美国派的主要代表人物，美国最伟大的现代建筑大师之一。赖特师从摩天大楼之父、芝加哥学派代表人路易斯·沙利文（Louis Sullivan，1856—1924），后自立门户成为著名建筑学派"田园学派"（Prairie School）的代表人物。代表作包括建立于宾夕法尼亚州的流水别墅（Fallingwater）和世界顶级学府芝加哥大学内的罗比住宅（Robie House）。

"音乐一响，黄金万两。"

——法国著名经济和社会理论家、作家雅
克·阿塔利（Jacques Attali，1943—）

流行音乐是
棵摇钱树

9

音乐家的收入苦乐不均

音乐家形形色色的收入来源

理论上，一个音乐艺术家有超过 45 种可能的收入来源。其中包括唱片公司和出版商的预付款、各种版权收入、演出门票销售、唱片公司结算、人物形象授权、赞助和赠款 ❶ 等。

正常情况下，艺术家的大部分收入来自巡回演出、销售唱片、为电视电影或电子游戏等授权音乐许可，以及联名合作或其他副业。流媒体通常被认为是音乐产业的未来，可以为艺术家提供一个诱人的收入来源；但对普通艺术家来说，这并不像其他收入来源那么可靠。事实上，艺术家的经济成功往往来自流媒体及数字下载以外的收入。

那么今天的艺术家们在这个陌生的新市场上表现如何呢？得益于更高的票价和更公平的交易规则，他们的平均收入占行业总收入的 12%，几乎是 1999 年 CD 繁荣时期占比 7% 的两倍。这在很大程度上要归功于唱片公司和音乐出版商在 21 世纪初所感受到的生存恐慌。为了继续吸引炙手可热的年轻人才，他们不得不修改合同模板，许诺艺术家更优厚的分成比例。数字音频文件的货币化已经大幅降低了旧有的交易成本、交易风险和商品物流及实物库存费用。在如今更精简、更廉洁的商业模式下，唱片公司对年轻艺术家的剥削肯定相对以往要少。

以"表演权"（performing rights）为例，夜总会、酒吧、餐厅、酒店和其他商业场所必须向欧洲的版权组织（如爱尔兰音乐版权协会 IMRO、英国版权

机构 PRS 或法国音乐版权组织 SACEM）支付相应费用，以获得在其内部广播上播放音乐的权利。同样，互联网电台如潘多拉和天狼星 XM 也支付了数以百万计的美元。"表演权"这一在以前基本上被忽视的收入已经膨胀成 27 亿美元的巨大现金流，简直就是音乐家们的存钱罐。还有几亿甚至几十亿美元，正在用于从作曲家或词作者那里争取音乐作品的"录音权"（recording rights）。

"算法和实践证明，音乐被倾听的次数会对其变现有所帮助。"专业音乐家、SMB 唱片创始人扎赫·贝拉斯（Zach Bellas）这样告诉《商业内幕》杂志。但是，正如贝拉斯所指出的，"艺术家们还是主要从现场演出和巡回演出中赚大钱。"对于业界的大牌艺人来说，他们收入的统计数字支持了这一说法。

根据花旗集团（Citigroup）最近的一份报告《花旗集团全球视角与解决方案》（*Citi GPS: Global Perspectives & Solutions*）指出，在 2017 年，音乐行业创造了创纪录的 430 亿美元收入，但艺术家通过销售唱片仅获得其中约 12% 的收入，即 51 亿美元；他们的大部分收入来自巡回演出。该报告显示，在音乐唱片公司和流媒体服务业务中，艺术家的收入仅占微薄的一小部分。

"在过去的几年里，流媒体的收入增加了，但它仍然不足以在经济上支持一个全周期的（音乐家）职业生涯，"艾琳·M·雅各布森（Erin M. Jacobson）打抱不平说，她是一位来自洛杉矶贝弗利山的音乐行业律师，其工作包括代表从有前途的年轻艺术家到格莱美获奖音乐家与唱片公司谈判合同。

表演家们还必须抽出时间精力处理版权问题。他们的音乐版权收入必须与出版公司、唱片公司和词曲作者进一步分成。因此，如今签约一家唱片公

❶ 建议专职从事流行音乐的音乐家参考以下由专业人士最新总结的个人经验，本书就不掠美了：

[1] Ansley L. Six Tips to Avoid a Life of Poverty as a Musician[DB/OL]. https://musicindustryinsideout.com.au/six-tips-avoid-poverty-musician/.

[2] Eueeda G. How to Become a Songwriter in 2021 (and Actually Make Money) [EB/OL]. https://officialgaetano.com/music-industry/career-advice/how-to-become-songwriter-make-money/, 2021-03-15.

司并不一定能为歌手带来更多回报。根据《滚石》杂志的说法，唱片交易通常要求艺术家永远放弃他们音乐的所有权利，以换取一次性的预付款。如果他们的歌曲后来变得非常受欢迎，这种情况可能会导致音乐家错失赚大钱的机会。当然，唱片公司有他们的算计，基于他们要承担所有前期成本和风险，这种安排在某种意义上不失"公平"，相当于对歌手的一种"天使轮"投资。艾琳·M·雅各布森说："许多艺术家想当然地认为，与唱片公司签约后，他们会赚更多的钱；我会告诫他们，情况未必如此，并向他们解释，他们实际上最终必须以各种方式偿还唱片公司为其支付的所有费用。艺术家们仍然认为（签约后）名利唾手可得，而且他们会获得高额的预付款，但现在大多数公司都不再提供这种预付款。"

在互联网时代，其实音乐家比以往任何时候都更能掌控自己的职业生涯。他们可以使用许多价格合理的工具和平台来录制、分发、销售、播放和推广其音乐作品。最大的挑战之一仍然是成为一名赚钱的音乐家；要实现这个目标，比以往更重要的是使收入来源多样化，以建立一个可持续的职业生涯。

不过据花旗集团称，音乐产业收入中流向艺术家的份额仍然很小。根据美国唱片工业协会 2018 年的一份报告，音乐行业的从业人员平均年薪为 41 935 美元，这个数字与 2012 年相比甚至略有下降，2012 年的平均收入为 42 333 美元。美国劳工统计局指出，截至 2019 年 5 月，音乐家和歌手的平均时薪是 30.39 美元。2018 年对美国 1 200 多名音乐家进行的一项调查发现，61% 的音乐家表示他们的音乐收入不足以支付账单。下面笔者就解析一下音乐家们的收入渠道。

■ 传统收入渠道：创作、销售和表演音乐

唱片或 CD 销售

对大多数音乐艺术家来说，最基本的收入来源是唱片销售，或者更准确地说，是机械版税（mechanical royalties）。平均来说，一个艺术家每卖出一张 CD 就赚 2 美元左右。CD 销售的其他利润归唱片公司和其他从事音乐制作和发行的专业人士或团体瓜分。

然而，CD 销售的收入已经变得不那么有利可图了。艺术家除了需要制作和录制引人注目的单曲或专辑外，还需要一个有效的管理团队来帮助其营销和推广。此外，由于数字音乐的兴起和流媒体服务的便捷，CD 等实体唱片变得越来越冷门。

当然还是有一些知名的流行音乐艺术家从 CD 销售中挣得盆满钵满。阿黛尔就是一个很好的例子。2015 年，她发行了创纪录的第三张录音室专辑《25》，首周销量达到 338 万张。2016 年，她的 8 050 万美元收入中有很大一部分来自 CD 销售。阿黛尔的 CD 销售成功是建立在她休假四年期间积攒的乐迷对其新作品的期待，也是因为她选择坚决不在流媒体音乐服务平台发布这张专辑。

现场演出活动

巡回演出、音乐会和音乐节，是艺术家赚钱的一个制胜法宝。现场演出的票价目前也达到有史以来的最高水平。总体上现场演出占普通音乐家收入的 28%，是最大的单项份额。

对于音乐家来说，在全国和世界各地巡回演出是最有利可图的收入来源之一。一个冉冉升起的独立艺术家每场演出的收入约为 10 000 美元至 15 000 美元，其门票定价是 20 至 30 美元。而一个声名赫赫的艺术家每场表演至少可以赚取 60 万美元。

以 U2 乐队为例，根据《公告牌》的 2017 年年度收入报告，该乐队的年收入为 5 440 万美元，是

2017 年收入最高的音乐表演团体。在他们的总收入中，约有 95% 来自巡回演出，而流媒体和专辑销售收入仅占不到 4%。排名第二的加思·布鲁克斯（Garth Brooks）的收入约 89% 来自巡回演出，而排名第三的 Metallica 乐队也以同样的方式获得了 71% 的收入。

如果再加上一张非常成功的专辑来预热，一位知名的流行音乐艺术家的巡演肯定会锦上添花。以泰勒·斯威夫特为例，从 2014 年到 2016 年，她一直是音乐界收入最高的女性之一，她的大部分收入来自巡回演唱会。2016 年，她的"1989 巡演"伴随着她的热门专辑《1989》一并推出，仅在北美就获得了超过 2 亿美元的票房总收入。

驻场表演

其他流行音乐艺术家选择专注于驻场表演而不是巡回演唱会（有些人则两者兼有）。驻场演出是指在一个地点举行的一系列音乐会，由艺术家（包括其管理层）和经营方（通常是酒店和赌场等特定场所的所有者或经营者）共同安排。

驻场表演的一个典型例子是瑟琳·迪昂在拉斯维加斯凯撒宫"斗兽场"剧院举办的"瑟琳"系列音乐会。演出从 2011 年 3 月开始，至 2018 年 1 月结束。合同条款包括每年举办 70 场演出。从 2011 年到 2013 年，该演出的总收入为 1.165 亿美元。

《小甜甜布兰妮：我的一部分》（*Britney Spears：Piece of Me*，图 9-1）是由布兰妮·斯皮尔斯领衔、在好莱坞星球度假村赌场（Planet Hollywood Resort&Casino）演出的驻场秀。该节目始于 2013 年 12 月，于 2017 年 12 月结束。最初设定为期两年，它广受评论家的好评，也取得了巨大的商业成功。该节目在 2015 年和 2017 年都获得了拉斯维加斯最佳节目奖。经过 146 场演出，该节目的总收入为 1.38 亿美元，售出了 90 万张门票，平均票价为 150 美元。

布兰妮还于 2017—2018 年推出了她的世界巡回演唱会，名为《布兰妮：我的一部分现场演唱会》。

图 9-1 《布兰妮：我的一部分现场演唱会》舞台现场

私人表演

当流行歌星被邀请在某个俄罗斯寡头或沙特王室成员的生日派对上表演时，他们可以拿到超乎想象的报酬，这已不是什么秘密了。英国籍印度裔钢铁大王拉克希米·米塔尔（Lakshmi Mittal）眉头也不皱就付给凯莉·米洛（Kylie Minogue）约 31.5 万英镑，请她在其女儿的婚礼上演唱半个小时。而 Jay-Z 和碧扬赛演唱一晚的收费标准是 100 万英镑。

同步播放

同步播放允许音乐在电影、电视和商业广告中播放，以此来收取预付费和以后的版税。对于不那么热门的音乐，同步许可可能是最有利可图的，也是放大其盈利可能的宝贵机会。

创作收入

音乐家的创作收入包括各种版税和特许权收入。特许权和许可证使身兼词曲作者的艺术家们的收入明显碾压普通的非创作型歌手。Lady Gaga 在 2012 年因合作创作热门单曲《扑克脸》（*Poker Face*，图 9-2）而获得 72.8 万美元的许可费收入。

图 9-2　Lady Gaga 的单曲《扑克脸》MV 画面

词曲作者的另一个收入来源是机械版税。例如，在美国，唱片公司负责向一个歌曲作者支付复制每首歌曲的固定费率为 0.091 美元。

第三个来源是广播节目。在广播中播放歌曲被视为一种公共表演，因此，通过广播播放的每首歌曲都会付给歌曲作者和音乐出版商表演版税。

临时性的演出

作为一名不太出名的歌手或乐器演奏家，如果不介意在其他音乐家的演出中暖场、伴唱或伴奏，另一种赚取额外收入的方法是为其他音乐项目做一些计时工作，也可以随着其他乐队去巡演。

通过资助或赞助筹集资金

艺术家还可以向政府、组织、企业和个人寻求资助或赞助。提供给音乐家的补助金通常用于创作新音乐、录音制作或外出巡演。加拿大、美国、英国和澳大利亚都有慷慨的音乐家资助计划。

■ 副业收入

品牌合作

这给艺术家提供了一个机会，让他们认可和代言一个品牌，以换取额外的收入。

名人可以利用自己的名望来推广某个品牌或产品和服务，甚至是一个创意。营销人员坚信，知名代言人的积极形象可以传递相关产品或品牌的正面信息。

代言对音乐艺术家来说还是一个非常有利可图的收入来源。例如，2003 年，贾斯汀·汀布莱克与麦当劳达成了 600 万美元的代言协议。他的具体职责包括录制一首歌和出现在音乐视频广告中。

另一个例子是青年歌手贾斯汀·比伯，他在 2010 年获得 1 200 万美元的报酬，为美容护理公司 OPI 的"一个不那么孤独的女孩"指甲油系列产品代言，当时这位流行歌手只有 16 岁。这种由"小鲜肉"男性偶像代言女性美容产品的营销策略似乎更有效，因为贾斯汀·比伯的粉丝主要是年轻女孩。

特许和自有品牌

流行音乐歌手也可以通过直接销售自有品牌的时装和商品来赚钱。布兰妮·斯皮尔斯和 Lady Gaga 这样的名人不仅仅是歌手和唱片艺术家，她们已经建立了各自的商业品牌帝国。许多艺术家出售海报、服装、香水和其他周边产品。

知名艺术家的名字和形象完全可以形成独立的品牌和商标。一些玩具、服装和美容产品的制造商或生产商等通过许可协议将名人的商标名称附在特定产品上。现在已经不复存在的男孩组合 One Direction 的商标被许可用于不同的商品，如服装、珠宝或配饰、香水，甚至玩具等。

其他艺术家利用自己的名声和资源，冒着一定风险创业，推出自己的产品线。一个成功的例子是制作人和说唱歌手 Dr. Dre，他创建了耳机和音响品牌公司 Beats Electronics，然后在 2014 年将其以 30 亿美元卖给了苹果公司。请注意，Beats Electronics 公司还利用其他名人代言和商标授权来进一步推广其产品，代言该品牌的明星中就有我们熟悉的贾斯汀·比伯和 Lady Gaga。

教学和培训

此外，艺术家们职业创收方法是开办音乐学校、

培训班或私教课，把音乐技能传授给别人。这是一个稳定的补充收入，与此同时可以磨炼技艺。一开始可以创建一个迷你课程，然后在线下或线上提供一对一的音乐课程，甚至可以利用粉丝订阅来推销教学材料如视频课程、乐谱等。

■ 依靠互联网技术的收入

数字下载

数字音乐下载的销售量一直在与传统的 CD 销售量竞争。笔记本电脑和智能手机等电子消费产品的日益普及，进一步确立了数字音乐的优势。事实上，2015 年，数字音乐下载和流媒体音乐服务的销售额首次超过了传统物理格式的销售额。

据估计，艺术家一般获得下载收入的 10% 到 14%；销售收入的其他部分由数字音乐下载平台、唱片公司和其他从事音乐制作和发行的专业人士或机构分享。

流媒体收入

Spotify 和 Apple music 等流媒体音乐服务的兴起，为音乐艺术家打开了一种新的收入来源。收入模式以流量计算。这意味着，每当某一个订阅用户播放其音乐时，艺术家的收入就随之增加。支付的百分比取决于所涉实体的特定服务类型和艺术家的谈判能力。

不过，一些艺术家和从业人士还是对过低的分成比例不满。例如，在 Spotify，每次点击流量仅让艺术家收入约 0.005 美元。这意味着，一个已经获得 20 000 次流量的特定音乐仅使相关艺术家获得 100 美元的收入，而流媒体平台攫取了绝大部分收益，这些收益主要来自广告投放和用户的订阅付费。

流量变现

不过上面提到的 YouTube 等流媒体平台的收益可以让身兼 YouTuber 的艺术家按流量和订阅量获得进一步的收入。平台流量的货币化是艺术家赚快钱

的便捷方式。在美国，每 1000 条流量的支付率可能高达 3 美元。韩国顶流明星歌手"鸟叔"朴载相（Psy）就凭借其神曲《江南 style》从 20 亿次的观看量中赚了 200 万美元。

粉丝可以订阅网站或特定频道，并按月支付费用，以获取更及时、更新鲜、更全面的音乐内容，甚至跟进新音乐或视频前期制作的采访，获得 VIP 折扣、独家直播节目等。付费订阅的 VIP 用户可以享受平台提供的回报，同时可以帮助音乐家建立一个持续性的现金流收入来源。

互联网众筹

众筹也是一种在网上获得粉丝支持并产生收入现金流的可行方式。例如，《美国好声音》（The Voice）的获胜歌手安吉·约翰逊（Angie Johnson）于 2021 年在专注于创意的全球众筹平台 Kickstarter 上筹集了约 3.6 万美元来录制她即将发行的专辑。众筹收入可以用来支付制作和营销成本，但不应被视为仅仅是赚钱的方式，粉丝就是艺术家的天使，众筹也是为了与最忠诚的粉丝群体建立牢不可破的依存联系，并提前锁定销售量。

发行加密艺术品或收藏品

另外，目前比较创新的收入手段是通过区块链平台发行数字加密作品。详见第 7 章"新的商机：区块链和加密货币的出现"小节。

音乐 X 档案：美国的版税和许可收入

● 公共表演版税（Public Performance Royalties）

词曲作者必须与表演权组织（Performing Rights Organization, PRO）签约。该组织的专业人员代表词曲作者和出版商收取版税，以确保他人使用音乐时能让原创作者获得报酬。专业人士收取的版税之一是公共表演版税。当一首歌在广播、电视、音乐场所、餐馆、体育场馆、购物中

心或任何其他公共场所播放时，这些场所的经营管理者必须支付使用费用。专业人员收取这些款项后会分配给适当的权利持有人。

● 数字版税（Digital Royalties）

当音乐在非交互式流媒体音乐服务平台上播放时，播放者必须支付版税。这包括天狼星 XM 卫星广播、潘多拉、网络广播和有线电视音乐频道。通过在数字表演权组织 Sound Exchange 注册可以确保艺术家收取非交互式数字版税。

● 现场表演版税（Live performance Royalties）

在获得表演许可的场地（包括酒吧、俱乐部、剧院和任何其他现场表演的特许场所）表演原创音乐时，表演者将向词曲作者支付版税。

● 机械版税（Mechanical Royalties）

合法地购买、下载和在线收听每首音乐，都必须向词曲作者或版权持有人支付机械版税。这包括 CD、磁带、乙烯基唱片、数字下载和音乐流量。在美国，零售商将这些版税包括在向数字分销商支付的款项中。然而，在美国以外的地方，这些款项会被发送到版税征收协会，然后由这些协会将版税分配给音乐出版商。

要在美国境外收取这些版税，需要在相应国家或地区的版税征收协会注册，或者可以通过发行管理员注册，该管理员将代表版权方收取机械版税。

● 音乐许可（Music License）

在电影、电视节目或广告中插入一首歌，需要支付两项许可费：一种是使用录音的"主使用"（Master Use）许可费；另一项是歌曲作者和出版商的"同步"（Synchronization 或 Sync）许可费。

这些费用收取的数额差别很大，取决于该项目的预算，以及将采用多少该音乐家的歌曲。但是接受委托为电影和电视创作配乐，或者授权使用已经录制的歌曲，对音乐家来说是一个重要的收入来源。

● 社交平台播放音乐视频的收费

当音乐用于社交媒体平台上的视频内容时，该音乐的表演家也可以赚到钱。这包括 Facebook、Instagram、TikTok 和 Triller 等平台。费用多少因平台而异，但表演家应该事先选择与数字分销商完成社交视频的货币化。

● YouTube 视频中插播广告的收费

如果在 YouTube 视频中使用某段音乐作为广告背景音乐，YouTube 将向歌曲版权持有人支付部分广告费。数字发行商可以代替音乐家向 YouTube 收取这笔钱。

音乐行业中其他职业的收入

许多音乐行业工作的薪酬结构是基于一次性交易和自由职业工作的配比，但不同的音乐职业的计酬方式不同。因此，音乐职业的选择将对如何在音乐行业赚钱有很大的影响。

音乐家们自己可以从版税、预付款、现场演出、销售商品和音乐许可费中赚钱。这听起来好像有很多收入来源，但别忘了他们往往要和下面列出的这些人分享收入。

■ 音乐经理人

经理们与艺术家签约时会商定音乐收入的提成比例。有时，大牌艺术家也会给其经理人发固定工资，以确保该经理不再为其他任何艺人或乐队工作。

■ 演出推广人

推广人靠推销演出的门票赚钱。他们有两种收入渠道：一是在收回成本后从演出收益中提取一定比例，把剩下的钱交给艺术家，这就是所谓"分成"；推广人也可以与音乐家商定一笔固定的演出费，演出收入结余部分归推广人。

■ 经纪人

经纪人从他们为音乐家安排的演出中按商定的百分比收取提成。

■ 唱片公司的老板和雇员

从根本上来说，唱片公司是通过出售唱片来赚钱。唱片公司的老板可以通过卖出足够的唱片来赚取利润。唱片公司的雇员按工作岗位获得薪水或计时工资。唱片公司的规模大小也决定了薪水或工资的多寡。

■ 音乐公关

无论是在广播中插播歌星的新闻还是进行专门新闻宣传活动，音乐公关公司都是按具体活动内容收费的。他们一般就推销或出差的工作制定了一个统一的收费标准，而该费用通常覆盖公关公司在服务期间推销产品和出差的所有合理费用。音乐公关公司也可能会获得活动成功的奖金，前提是必须达到一定的门槛，比如专辑销量达标才会有奖金。

■ 音乐记者或专栏作家

从事自由职业的音乐记者按项目或合同获得报酬。如果他们固定为某一出版物工作，就可能会得到一份工资或小时工资。

■ 音乐制作人

音乐制作人如果与某个特定工作室挂钩，或是自由职业者，可以按项目获得工资。音乐制作人工资的另一个重要部分是分成，这使得制作人可以分享他们生产的音乐的版税。不过不是所有的制作人都能在每个项目上得到分成。

■ 音频技师

独立工作的音频技师有权获得每个演出项目的报酬，可以是当晚的一次性交易；或者他们可以跟随表演团队完成一轮完整的巡回演出，这样他们将获得巡回演出的全程报酬，还可以拿到每日津贴。专门在特定场地工作的技师很可能会得到计时工资。

流媒体经济下的贫富差距

音乐产业顾问公司 Music Business Worldwide 的创始人蒂姆·英厄姆❶的一项分析显示，全世界只有约 13 400 名艺术家每年的收入能超过 50 000 美元，仅占创作者的 0.2%；其中只有 870 位艺术家每年能从 Spotify 获得超过 100 万美元的收入，成为收入金字塔的顶尖。

对于参与苹果音乐、Spotify 等大型技术驱动的流媒体经济的艺术家来说，贫富差距日益扩大已是不争的事实。

但这个鸿沟究竟有多大？蒂姆·英厄姆在《滚

❶ 蒂姆·英厄姆，（Tim Ingham）是 Music Business Worldwide（MBW）的创始人和发行人，该公司自 2015 年以来一直为全球音乐行业提供行业新闻、产业分析和就业机会。定居伦敦的英厄姆是一位著名的音乐行业分析师和评论员，他曾为《卫报》《独立报》《观察家报》《每日邮报》和《NME》杂志等机构撰写有关音乐行业的评论文章。2017 年，他获得了英国词曲作者、作曲家和作曲家协会（BASCA）颁发的金徽章奖，该奖旨在表彰"为支持英国歌曲创作和作曲社区而不懈努力的人"。2014 年，蒂姆被 The Sunday Times & Debrett's 评为全球 500 位最具影响力的英国人之一，以及 20 位最具影响力的英国音乐高管之一。2009 年，他被 FuturePublishing PLC 评为年度编辑。

石》杂志发表的文章试图通过将 Spotify 自己发布的大量数据拼凑在一起来回答这个问题。大数据显示，Spotify 上近 57000 名艺术家正在瓜分约 45 亿美元的份额，这占 Spotify 每年支付版税的 90%。这些艺术家被归为成功的样板，但他们总共只占平台上艺术家总数的 0.8%。

另据著名跨国投资和财务服务集团高盛的研究 ❶ 显示，消费者在音乐流量平台每花 10 美元，平台的收入是 3.3 美元，唱片公司、出版商和歌手各分得 3.8、0.6 和 1.7 美元，而歌曲的原创作者只能得到区区 0.6 美元。

从收入排名变化看流行音乐趋势

■ 巡演为王的 2018 年

我们先通览《公告牌》2018 年最成功的音乐家各项收入排行榜单（表 9-1 至表 9-5，收入均以百万美元为单位，未标注国别的都是美国籍），能在其中三个榜单进入前 10 名的风云人物只有德雷克（Drake）、埃米纳姆（Eminem）、艾德·希兰（Ed Sheeran）三位大神和"歌坛一姐"泰勒·斯威夫特。

表 9-1 《公告牌》2018 年实体唱片销售收入排行榜

排名	艺术家或乐队	收入（万美元）	风格
1	Metallica	480	重金属
2	Queen（英国）	460	摇滚
3	Eminem	240	嘻哈
4	BTS（韩国男孩组合）	220	K-pop
5	Imagine Dragons	200	通俗

❶ 见 Goldman Sachs staff. Music in the Air: The Show Must Go On[R/OL]. https://www.goldmansachs.com/insights/pages/infographics/music-in-the-air-2020/.

续表

排名	艺术家或乐队	收入（万美元）	风格
6	Chris Stapleton	183	乡村
7	Panic! at the Disco	178	通俗
8	Ed Sheeran（英国）	170	通俗
9	Jason Aldean	150	乡村
10	Carrie Underwood（女）	140	乡村

表 9-2 《公告牌》2018 年出版收入排行榜

排名	艺术家或乐队	收入（万美元）	风格
1	Imagine Dragons	440	通俗
2	Drake（加拿大）	310	嘻哈
3	Post Malone	260	通俗
4	Ed Sheeran（英国）	250	通俗
5	Panic! at the Disco	240	通俗
6	XXXTentacion	237	嘻哈
7	J.Cole	230	嘻哈
8	Twenty One Pilots	225	嘻哈
9	Migos	200	嘻哈
10	Eminem	190	嘻哈

表 9-3 《公告牌》2018 年流量收入排行榜

排名	艺术家或乐队	收入（万美元）	风格
1	Drake（加拿大）	1 710	嘻哈
2	Post Malone	1 040	通俗
3	XXXTentacion	910	嘻哈
4	Eminem	614	嘻哈
5	Travis Scott	610	嘻哈
6	Migos	570	嘻哈
7	Taylor Swift（女）	567	通俗
8	Cardi B（女）	560	嘻哈
9	Lil Wayne	540	嘻哈
10	Young Boy Never Broke Again	530	嘻哈

表 9-4 《公告牌》2018 年美国巡回演出票房收入排行榜

排名	艺术家或乐队	收入（万美元）	风格
1	Taylo Swift（女）	9 050	通俗
2	Bruce Springsteen	5 090	摇滚
3	Kenny Chesney	3 860	乡村
4	Elton John（英国）	3 350	摇滚
5	Eagles	3 310	摇滚
6	Billy Joel	3 305	摇滚
7	Justin Timberlake	3 280	R&B
8	Ed Sheeran（英国）	3 300	通俗
9	P!nk（女）	3 170	通俗
10	Drake（加拿大）	3 070	嘻哈

表 9-5 公告牌 2018 年全球巡演票房收入排行榜

排名	艺术家或乐队	收入（万美元）	风格
1	Ed Sheeran（英国）	14 740	通俗
2	Taylor Swift（女）	11 750	通俗
3	Bruno Mars	7 010	通俗
4	P!nk（女）	6 130	通俗
5	Drake（加拿大）	5 510	嘻哈
6	Justin Timberlake	5 040	R&B
7	Bruce Springsteen	5 090	摇滚
8	Beyoncé（女）	4 310	R&B
9	Jay-Z	4 310	嘻哈
10	U2（爱尔兰）	4 290	摇滚

我们会发现 2018 年的流行乐坛有下列现象：

● 美国流行音乐人才最多（未标注国籍的都是美国歌手），其次是英国；加拿大的德雷克风头正劲，韩流异军突起。

● 巡演是音乐家主要收入来源，零售❶ 和出版收入（Music Publishing Revenue）❷ 相对较少，流媒体收入居中。

● 由于现场巡演的票价一般较高，有钱看巡演的人喜爱的音乐风格主要是通俗和摇滚。

● 嘻哈或说唱是手头不宽裕的年轻人和中低阶层钟爱的音乐，因为这类音乐主要是在网络上被聆听，相对花费较低甚至免费。不过 Drake、Jay-Z 和 Eminem 这三位是说唱界的异类，其听众遍布各个阶层。

● 能坚持购买实体唱片的以比较传统、恋旧、有深厚经济实力的中老年人居多，他们更偏爱摇滚、通俗和乡村音乐。

另外，根据音乐发行商 TuneCore❸ 的一份报告，2018 年票房增长最快的音乐流派是重金属，其 154% 的增长率正式使其成为全球票房增长最快的流派。紧随其后的是，J-Pop（日流）增长了 133%，而 R&B/Soul 和 K-Pop（韩流）则分别以 68% 和 58% 紧随其后。就连世界音乐（World Music）和器乐曲（Instrumental）也分别增长了 57% 和 42%。

■ 出人意料又在情理之中的 2019 年

我们看一下 2019 年《公告牌》总收入排行榜前 10 名（表 9-6，收入单位为万美元）：

表 9-6 《公告牌》2019 年总收入排行榜

排名	艺术家或乐队	收入（万美元）	风格
1	The Roling Stones（英国）	6 500	摇滚
2	Ariana Grande（女）	4 430	通俗

❶ 此处零售销量包括专辑、单曲、汇编专辑、音乐录影带的销售以及单曲和全长专辑的下载。

❷ 指音乐的出版收入，包括各种版权收入，主要是同步、机械版税、现场表演权和其他许可收入，详见本书第 219 页的"音乐 X 档案"。音乐出版商最初出版乐谱，当版权受到法律保护后，音乐出版商开始在作曲家的知识产权管理中发挥作用。在音乐行业，音乐出版商或出版公司负责确保作曲人和作曲家的作品在商业上使用时获得报酬。

❸ TuneCore 是唯一一个向艺术家支付 100% 数字流和下载收入的全球平台，同时还满足他们在发行、推广和出版管理方面的所有需求。

大音乐时代

排名	艺术家或乐队	收入（万美元）	风格
3	Elton John（英国）	4 330	摇滚
4	Jonas Brothers	4 090	摇滚
5	Queen（英国）	3 520	摇滚
6	Post Malone	3 420	通俗
7	P!nk（女）	3 050	通俗
8	KiSS	2 670	摇滚
9	BillyJoel	2 610	摇滚
10	Justin Timberlake	2 590	R&B

纵观这个榜单，英美两国的"老牌"摇滚乐队（歌手）表现抢眼，在前 10 名中占了 5 名：滚石乐队（2018 年排名第 25 位）、埃尔顿·约翰、皇后乐队、KiSS 和比利·乔尔。他们收入的主要来源是现场演出，而相比之下其流媒体收入远远不及新生代的艺人。如《公告牌》总收入排名最高的滚石乐队的流媒体收入为 200 万美元，唱片销售收入为 170 万美元，版权收入为 80 万美元，而其巡演收入超过 6000 万美元。

而专门从事市场和消费者数据的德国公司 statista 统计的 2019 年年度收入排行榜则与公告牌的结果大相径庭，现贴在这里供参照（表 9-7，收入单位为万美元）：

表 9-7 statista 2019 年艺术家收入排行榜

	艺术家或乐队	收入（万美元）	风格
1	Taylor Swift（女）	18 500	通俗
2	Kanye West	15 000	嘻哈
3	Ed Sheeran（英国）	11 000	通俗
4	The Eagles	10 000	摇滚
5	Elton John（英国）	8 400	摇滚
6	Jay-Z	8 100	嘻哈

	艺术家或乐队	收入（万美元）	风格
7	Beyoncé（女）	8 100	R&B
8	Drake（加拿大）	7 500	嘻哈
9	Sean Combs（Puff Daddy）	7 000	嘻哈
10	Metalica	6 850	重金属

让我们再来看看两个最成功的"Z 世代"流行艺人的详细数据：1995 年出生的后马龙❶（Post Malone）和 2001 年出生的比利·艾利斯（Billie Eilish）。后马龙最高的收入部分来自流媒体，以 1 130 万美元排名第二（前面是德雷克，以 1 210 万美元排名第一），而版权收入排名第二（310 万美元），其巡演和唱片销售收入分别是 1 840 万和 140 万美元。比莉·艾利什的巡演收入仅为 170 万美元，但在版权收入方面排名第一，高达 690 万美元，其流媒体和唱片销售收入分别是 610 万和 250 万美元。另据 setlist.fm❷ 的统计，后马龙在 2019 年有 88 场现场演出，比利·艾利斯同年有 108 场演出，虽然他们在巡回演出中收入排名靠后，但这两位艺术家都有两张 2019 年销量最大的专辑。这都说明了音乐家收入的代际差异。

我们仔细观察和分析 2019 年四个分项榜单（榜单从略）后有下面一些发现。

唱片销售榜

首先，皇后乐队以 930 万美元位于唱片销售榜

❶ 原名 Austin Post，在他还是个小孩的时候，他决定给自己起一个艺名。绞尽脑汁却没有收获之后，他上网找到一个艺名生成的网页，在输入了自己的全名后，网站给了他"Post Malone"（后马龙）这个名字。可能是因为著名的 NBA 爵士队传奇球星卡尔·马龙的绰号是邮差"Mailman"，而 Post 又有邮递的意思，使得"后马龙"成为一个好记的名字。

❷ setlist.fm 是一个可供多人协同编辑内容服务网站，用于收集和共享列表。用户可以搜索、添加和编辑集合列表，并将其嵌入网站中。该网站拥有超过 550 万个音乐会集合列表，包含超过 25 万名艺术家，包括巡演和歌曲统计、个人统计、视频等。

榜首（包括实物唱片和网络下载），无疑是由于主唱弗雷德迪·墨丘利（Freddie Mercury）的传记片《波希米亚狂想曲》（*Bohemian Rhapsody*）的热映。第二名落差较大，是 Metallica 的 360 万美元。唱片销售榜前十名的每一位艺术家都至少赚了 100 万美元（特别注意这是估计的净收入，而不是总收入）。这说明，音乐销售总体上可能在下降，但顶级艺术家的降幅较小。

流量榜

在最高流媒体收入方面，德雷克占据榜首；紧随其后的是后马龙（图 9-3）；泰勒·斯威夫特为 830 万美元。但德雷克、泰勒·斯威夫特甚至都没有进入总收入榜的前 10 名。有趣的是，比莉·艾利什（Billie Eilish）可能是 2019 年最炙手可热的艺术家，不过她仅以 610 万美元的流媒体收入排名第十。皇后乐队是唯一一个闯入流量排行榜前 10 名的老牌艺术家团体。

版权榜

商业版权是另一个以新艺术家为主的排行榜，其中比莉·艾利什以 690 万美元高居榜首。与唱片销售爆红同样的原因，皇后乐队以 306 万美元的身价成为唯一进入该排行榜前十名的老牌乐队。

巡演榜

即使是在巡回演出领域，也有更多的新艺术家跻身巡演收入排行榜前十名之列。滚石乐队以 6050 万美元的成绩排名第一，埃尔顿·约翰以 3950 万美元紧随其后，乔纳斯兄弟（Jonas Brothers）、爱莉安娜·格兰德（Ariana Grande）和 P!nk 分别排名第 3 至 5 位（巡演收入统计仅限于 2020 年第一季度）。

出乎意料的是，嘻哈和乡村风格的艺术家从 2019 年四个排行榜的前十名中几乎整体消失了。特别是之前被看好的嘻哈艺术家在这里的表现不尽如

人意，在这些排行榜的 40 个位置中只占了 3 个。考虑到嘻哈音乐几乎占据了全球所有主要的人气排行榜，只能证明嘻哈艺术家叫好不叫座，因为其粉丝都是价格敏感人群。换句话说，每个排行榜都在衡量粉丝的消费能力，但追捧的热度不一定会都转化为这些艺术家口袋里的美元。如果不考虑流媒体平台版税的不公平性，似乎如果一个艺术家仅仅拥有极高流量，而当要求其粉丝去付费时，不一定会转化为有效的市场份额。

可喜的是，这一年女性艺术家表现依然可圈可点，套用一句脱口秀中的话，不要说女歌手不如男歌手，而是你作为歌手比不过别人罢了。

■ 新冠疫情笼罩下的 2020 年

我们还是以公告牌 2020 年的排名为准（表 9-8，收入）

表 9-8　2020 年公告牌总收入排行榜

	艺术家或乐队	收入（万美元）	风格
1	Taylor Swift（女）	3 410	通俗
2	Post Malone	3 320	通俗
3	Céline Dion（女，加拿大）	2 510	通俗
4	Eagles	2 330	摇滚
5	Billie Eilish（女）	2 100	通俗
6	Drake（加拿大）	2 030	嘻哈
7	Queen（英国）	1 890	摇滚
8	The Beatles（英）	1 850	摇滚
9	YoungBoy Never Broke Again	1 700	嘻哈
10	Lil Baby	1 670	嘻哈

此外，《福布斯》杂志也公布了 2020 年的艺术家薪酬排名（表 9-9，收入单位为百万美元），这个榜单与《公告牌》的排名迥异，此处仅做参照。

表 9-9 《福布斯》杂志公布的 2020 年全球薪酬最高的音乐家排名

	艺术家或乐队	收入（万美元）	风格
1	Kanye West	17 000	嘻哈
2	Elton John（英国）	8 100	摇滚
3	Ariana Grande（女）	7 200	摇滚
4	Jonas Brothers	6 850	摇滚
5	Chainsmokers	6 800	EDM
6	Ed Sheeran（英国）	6 400	通俗
7	Taylor Swift（女）	6 350	通俗
8	Post Malone	6 000	通俗
9	Rolling Stones（英国）	5 900	摇滚
10	Marshmello	5 600	电子

如表 9-8 所示，2020 年女性艺术家有三位进入前十名，十分惹眼。不过泰勒·斯威夫特(Taylor Swift）虽然荣登公告牌 2020 年收入最高的音乐家榜单，但由于全球疫情的管控措施，这位"无所畏惧"[1]的热门歌手并没有从音乐演出中获得任何收入。《公告牌》估计她从流媒体中赚了 1 520 万美元，从销售中赚了 1 430 万美元，从出版中赚了 450 万美元。

进入前 10 名的其他明星包括德雷克，他和泰勒·斯威夫特一样，没有从门票销售中获得任何收入，但仍然有 2 030 万美元的可观收入，而皇后乐队的 1 890 万美元收入同样不依赖任何现场演出。

不出所料，披头士乐队也没有巡演收入，但他们仍然设法赚取了 1 850 万美元，这主要归功于 740 万美元的销售额和 730 万美元的流媒体，这证明了披头士余威不减。

2020 年，嘻哈音乐大行其道，因为它的艺术家们经常拥有强大的流媒体市场。其中德雷克、YoungBoy Never Broke Again 和 Lil Baby 进入前 10

名。另外，英国和加拿大的歌手仍然能在乐坛头部占有一席之地。

■ 2021 年实体媒介的销售排名

根据音乐产业组织英国唱片业协会（British Phonog raphic Industry，BPI）在 2021 年发布的关于英国音乐消费习惯的报告《音乐 2021：乙烯基唱片和盒式磁带销量继续激增》[2]（*2021 in Music: vinyl & cassettes continue surge*）的统计，2021 年预测最畅销盒式磁带的前 5 名是（表 9-10，基于 Year to date 的官方图表数据）：

表 9-10 2021 年预测最畅销盒式磁带排行榜

	艺术家或乐队	专辑名称	风格
1	Olivia Rodrigo	*Sour*	通俗
2	Dave	*We're All Alone in This Together*	嘻哈 / 说唱
3	Lana Del Rey	*Chemtrails Over the Country Club*	民谣 / 乡村
4	Queen	*Greatest Hits*	摇滚
5	Coldplay	*Music of the Spheres*	通俗

2021 年度最畅销乙烯基唱片的前 6 名是（表 9-11，基于 YTD 官方图表数据）：

表 9-11 2021 年最畅销乙烯基唱片排行榜

	艺术家 / 乐队	专辑	风格
1	ABBA	*Voyage*	通俗
2	Adele	30	通俗 / 灵魂
3	Fleetwood Mac	*Rumours*	摇滚
4	Ed sheeran	=	通俗 /R&B
5	Amy Winehouse	*Back to Black*	灵魂 /R&B
6	Wolf Alice	*Blue Weekend*	摇滚

可以发现，购买 LP 唱片和磁带的消费者以通俗、摇滚和灵魂 /R&B 的乐迷为主，嘻哈 / 说唱的受

[1] 《无所畏惧》（*Fearless*）是泰勒·斯威夫特于 2008 年发布的她的第二张工作室专辑。2021 年发布了重录版本。

[2] 该报告下载网页：https://www.bpi.co.uk/news-analysis/2021-in-music-vinyl-cassettes-continue-surge/。

众还没有成为主要的"掏腰包"群体。

当代流行音乐产业大发横财，离不开技术进步的大力支持，而下一章就是讲述流行音乐与技术互相促进的故事。

参考文献

[1] Music Industry Trends to Look for in 2021[DB/OL]. https://victrola.com/blogs/articles/music-industry-trends-to-look-for-in-2021.

[2] Andrea S. Pop Music Revenue Streams [DB/OL]. https://start.askwonder.com/insights/kind-sales-revenue-streams-pop-music-singers-average-sales-prices-earnings-jv1n7jm32, 2020-03-26.

[3] Simon K. The Sources of Income of Pop Music Artists [DB/OL]. https://www.profolus.com/topics/sources-income-pop-music-artists/,2018-05-28.

[4] Delfino D. How Musicians Really Make Their Money — And It Has Nothing to Do With How Many Times People Listen to Their Songs [DB/OL]. https://www.businessinsider.com/how-do-musicians-make-money-2018-10, 2018-10-20.

[5] Mcdonald H. How to Get Paid in the Music Business[DB/OL]. https://www.thebalancecareers.com/get-paid-in-your-music-career-2460878, 2019-06-25.

[6] Murphy G. 2020 – Where is the Money in Today's Music World? [DB/OL]. https://journalofmusic.com/focus/2020-where-money-todays-music-world, 2021-07-09.

[7] Wallop H. Here's How Pop Stars Make Money Now That People Don't Buy Music[EB/OL]. https://www.businessinsider.com/heres-how-pop-stars-make-money-now-that-people-dont-buy-music-2014-5, 2014-05-07.

[8] Cool D. 21 Ways to Make Money as a Musician in 2021[EB/OL]. https://bandzoogle.com/blog/18-ways-musicians-can-make-money, 2021-06-30.

[9] Sunkel C. New Analysis Exposes Vast Gap Between Haves And Have Nots Of The Streaming Economy[EB/OL]. 2020-07-27.

[10] Christman E. Billboard's Money Makers: The Highest Paid Musicians of 2018 [DB/OL]. https://www.billboard.com/photos/8520668/2018-highest-paid-musicians-money-makers, 2019-07-19.

[11] Watson A. Favorite Music Genres in the U.S. 2018, by Age[EB/OL]. https://www.statista.com/statistics/253915/favorite-music-genres-in-the-us/, 2020-12-03.

[12] Miller S. Billboard's 2019 Money Makers[EB/OL]. https://www.hipstervizninja.com/2020/09/03/money-makers/, 2020-09-03.

[13] Owsinski B. What The Billboard Top Money Makers Chart Tells Us About Today's Music Business [DB/OL]. https://www.forbes.com/sites/bobbyowsinski/2020/08/23/billboard-top-money-makers-chart/?sh=21ee90241b37, 2020-08-23.

[14] Annual Income of Highest-paid Musicians in 2019[DB/OL]. https://www.statista.com/statistics/282151/highest-paid-musicians/.

[15] NZME staff. Taylor Swift Tops Billboard's Highest Paid Musicians of 2020 List[EB/OL]. https://www.nzherald.co.nz/entertainment/taylor-swift-tops-billboards-highest-paid-musicians-of-2020-list/JE75JALNFCIBHZBECMID5LSC5U/, 2021-07-22.

[16] Aswad J. Kanye West Tops Forbes'List of Highest-Paid Musicians [DB/OL].https://variety.com/2020/music/news/kanye-west-highest-paid-musician-celebrities-forbes-1234625689/, 2020-06-04.

[17] Jenke T. Heavy Metal is Officially the Fastest-Growing Music Genre in the World[EB/OL]. https://theindustryobserver.thebrag.com/heavy-metal-fastest-growing-genre/, 2019-05-01.

[18] Richards C. The Hardest Questions in Pop Music: Cultural Appropriation[EB/OL]. https://www.washingtonpost.com/news/style/wp/2018/07/02/feature/separate-art-from-artist-cultural-appropriation/, 2018-07-02.

[19] Shah N. The Year Genre-Bending Artists Took Over Pop Music[EB/OL]. https://www.wsj.com/articles/the-future-of-music-is-blending-rap-rock-pop-and-country-11577541601, 2019-12-28.

"音乐从一种暂时的、不可复制的体验，转变为可以对录音反复审视的体验，是一种彻底的革命。它永远改变了人们思考、制作和聆听音乐的方式。"

——作家和音乐家迪伦·埃勒（Dylan Eller）

技术进步
对流行音
乐的影响

10

托马斯·爱迪生与他在 19 世纪末发明的留声机

当代流行音乐的繁盛与音频技术的发展密不可分。

在音乐消费端，音乐录制的媒介及其格式日新月异：蜡筒唱片（wax cylinder）、78 转虫胶唱片、33 转黑胶唱片、迷你专辑（EP）和密纹唱片（LP）、磁带、激光唱片（CD）、数字化录音带（DAT）、可擦写式 CD 以及 MP3 相继推出。在录音技术成熟以后，听众不仅希望自己能决定开始和停止听音乐的位置，而且还希望能自主编排曲目顺序。不负众望，随着录音媒介从磁带和黑胶唱片发展到激光唱片和 MP3，听众的选曲变得更加便捷。随着各种音乐播放设备不断提高减震性能和逐步小型化，收音机、磁带机、CD、蓝牙系统等都陆续应用于车载音响和个人便携播放设备（即各类"随身听"）。

在音乐生产端，乐器的电子化(电吉他、电子琴、电子钢琴)、单人集成控制设备（各种踏板）、多轨录音、多轨编辑合成，以及个人电脑带来的音频制作系统的个人化，都使音乐表演和音乐制作效果日臻精彩和完善。另外，1970—2010 年，个人可录制设备如盒式磁带和 CD-R（以及后来的 CD-RW）的出现，对年轻乐队（歌手）成名前推介自己的作品起到了决定性的作用，也帮助那些不知名或小众的乐队（歌手）能通过出售小批量复制的个人作品来获得部分收入。

中国 20 世纪 50 到 70 年代只有少数家庭有电唱机，唱片资源也不多。20 世纪 80 年代中期一些先富起来的家庭开始用"外汇券"购买从日本进口的"砖头"（桌面盒式磁带录放机）、双卡收录机直至组合音响（个别带电唱机），但是已经完美错过了大唱片时代，直接进入盒式磁带的盛行时期；然后就是 CD、MP3 的普及，最终迎来了 21 世纪的互联网音乐时代。

下面先从与普通音乐消费者最密切相关的家用、车载、个人便携的音乐播放技术谈起。为了方便对大段文字叙述没有兴趣的读者对音乐播放技术发展的脉络一目了然，笔者整理编绘了"音乐播放技术发展脉络图"（图 10-1）。

音乐消费端的技术进步

■ 留声机时代

最早的留声机是托马斯·爱迪生发明的（见章前插页）。很多人误把电唱机和留声机混为一谈，实际上不是一回事。早期的留声机是通过手摇来驱动唱盘，而电唱机是用电能来驱动；虽然在 20 世纪 10 年代到 20 年代维克多公司也有用电来驱动唱盘的技术，但是还是属于留声机的范畴，因为二者的最为关键的区别是留声机直接通过振膜来发出声音，极为原始；而电唱机则是唱头检测到电信号后通过电子放大器来放大，这样在扬声器里才能够发出相应音量的音频。

在其发展的早期，留声机被视为一种科学上的新奇事物，由于音质较差，它对乐谱的印制发行几乎没有威胁。然而，随着发明者不断改进设备，留声机唱片的普及开始影响乐谱的销量。

从一开始，唱片业就面临着来自新技术的挑战。20 世纪 20 年代，叮砰巷❶（Tin Pan Alley）在流行音乐行业的主导地位受到两大技术发展的威胁：电磁录音的出现和无线电广播技术的快速发展。电子广播话筒以更大频幅和更高灵敏度的技术优势彻底提升了留声机录音的保真度，以至于乐谱销量暴跌。

❶ 叮砰巷是个地名，位于纽约第 28 街（第五大道与百老汇街之间）。从 19 世纪末起，那里集中了很多音乐出版公司，各公司都有歌曲推销员整天弹琴，吸引顾客。由于钢琴使用过度，音色疲塌，像敲击洋铁盘子，于是有人戏称这个地方为"叮砰巷"。叮砰巷不仅是流行音乐出版中心，也成为流行音乐史上一个时代的象征、一种风格的代表。它差不多延续了半个多世纪，从 19 世纪末直到 20 世纪 50 年代末。叮砰巷歌曲一般都由白人专业作曲家所创作。不同时期、不同作者的风格各不相同，但有共同点。从内容来看以爱情为主，充满浪漫情调，或略带怀旧、伤感，或比较欢快、风趣。叮砰巷歌曲流传的范围主要是城里的白人听众，很少扩展到少数族裔或下层人民中去。20 世纪 50 年代摇滚乐的出现，使传统的叮砰巷歌曲在整个流行音乐中的地位受到了挑战。

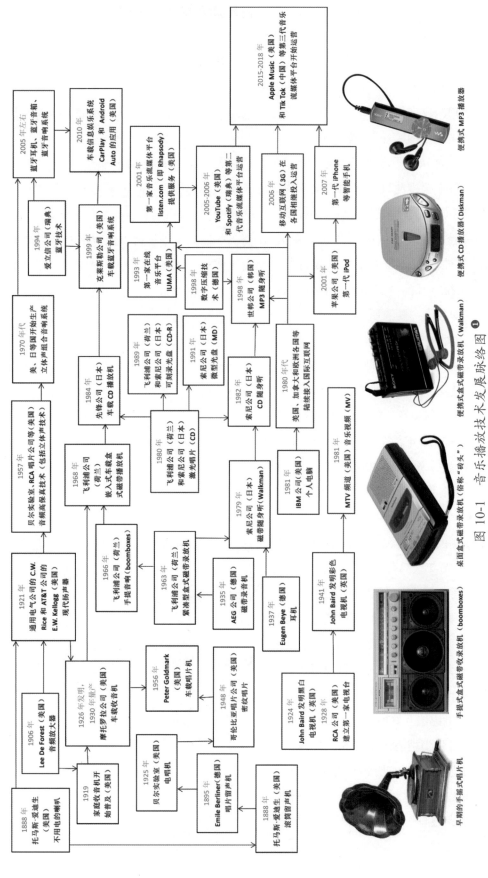

图 10-1　音乐播放技术发展脉络图 ❶

❶ 1. 个别技术的发明人和产品研发的机构及其时间存在争议，但不影响总体的技术脉络。2. 本图从左至右大致按时间先后排列，但为了图面布置，部分内容有偏移，以箭头方向为准。3. 很多技术和产品至今仍在不断迭代更新，因图面有限，本图不予详尽呈现。注年代为准。

■ 20世纪50年代：广播和电视的普及

20世纪20年代到50年代被认为是无线电广播的黄金时代。在此期间，美国获得许可的广播电台数量从1921年的5家激增到1925年的600多家。无线电广播的引入为城市中心和乡村小城镇之间提供了宝贵的联系。由于能够在全国范围内播放音乐，乡村地区广播电台播放的当地音乐流派很快在全国范围内流行起来。

当20世纪20年代初无线电广播出现后，留声机和唱片的销量也开始受到影响。一方面，广播是一种人人都能负担得起的媒介，使听众能够在事件发生时即时收听信息。另一方面，它提供了广泛的免费音乐，不需要音乐演奏技能、昂贵的乐器，或在家里表演音乐时所需的乐谱，也不需要购买唱片和留声机。这一发展对整个唱片业构成了威胁，唱片业开始争取并最终被授予向广播公司收取许可费的权利。随着许可费的到位，唱片业最终开始从这项新技术中获利。

20世纪50年代，家庭电视逐渐进入人们的生活（图10-2），这一新媒体设备迅速传播；到了

1978年，美国几乎每家每户都拥有电视机。电视的普及对广播业构成了威胁。广播业通过专注于音乐，与唱片业联手来争取生存空间，越来越依赖录制的音乐来填充播放时间。1955年，《公告牌》40强歌曲排行榜诞生了。广播电台的播放列表基于人气（通常根据《公告牌》40强歌曲排行榜），一首流行歌曲每天可能播放30到40次。广播电台开始影响唱片销售，导致播放列表前后位置的竞争加剧。

■ 虫胶唱片和黑胶唱片

早期的家庭用留声机听唱片，必须每3~5分钟更换一次唱盘，当时每分钟78转（RPM）的虫胶唱片（shellac discs，图10-3左）多年来一直是标准的记录介质。1948年，哥伦比亚唱片公司完善了12英寸33 RPM黑胶密纹唱片（简称LP，即乙烯基唱片，图10-3右），每面可各播放25分钟，其表面噪声水平低于早期极易破碎的虫胶唱片。33 RPM光盘成为完整专辑的标准形式，在磁带和CD问世之前，它一直主宰着音乐录音行业。

图10-3　78转虫胶唱片（左）和33转黑胶唱片（右）

在20世纪40年代，唱片业和无线电广播之间存在着互利的联盟。弗兰克·西纳特拉（Frank Sinatra）和埃拉·菲茨杰拉德（Ella Fitzgerald）等艺术家从电台曝光中获利。在此之前，音乐主要是为成年人录制的，但西纳特拉和他的同时代人开拓了一个完全未开发的青少年市场。20世纪30年代

图10-2　20世纪50年代欧美国家家庭电视的普及

到40年代初的战后繁荣让许多青少年有能力花钱购买唱片。空中广播帮助宣传艺术家和销售唱片，从而巩固了唱片业的黄金时代。

音乐X档案：自动点唱机

19世纪70年代至20世纪10年代，出现了早期的点唱机，或称投币留声机（图10-4）。世界上第一台点唱机（jukebox）没有扬声器；顾客必须使用四个听音管中的一个来听音乐。这台机器在服务的前六个月赚了1 000美元，这在当时绝对是只"能下金蛋的母鸡"。

图10-4　自动点唱机

在大萧条时期，当许多人开始寻找廉价的娱乐形式时，自动点唱机成了首选，很快成为当代美国大部分人的时髦消费。其黄金时代从20世纪40年代开始，直到20世纪50年代。20世纪70年代，自动点唱机的热度开始下降，许多老牌厂商也陆续倒闭。随着便携式个人音乐播放器的出现，自动点唱机逐渐成为酒吧里的摆设，沦为一个旧时代的标志。

■ 磁带录放机和随身听

20世纪70年代，在欧、美、日等发达国家，家用盒式磁带播放机和音响系统开始进入千家万户❶。高地和岛屿大学珀斯学院（The University of the Highlands and Islands, Perth College）教授音乐和音乐产业的基兰·科伦❷（Kieran Curran）博士在其《"磁带上"：爱丁堡和格拉斯哥当今的磁带文化》（"On Tape": Cassette Culture in Edinburghand Glasgow Now）一书中谈道："磁带自带某种浪漫——它们有寿命极限，就像我们人类一样是物质实体。"

独立流行唱片公司软实力（SoftPower）的创始人之一格雷姆·加洛韦（Graeme Galloway）也说："不管是黑胶唱片还是磁带，音乐的买家得到了一些有触觉的东西。一些他们可以买到、持有和珍爱的东西。"

但是磁带可能会带来问题：挑剔的磁带播放机会"吃"磁带（指磁带仓会把磁带卷进去）；随着时间的推移，它们的音质会下降；而劣化的磁带会崩断或松弛。曾经有一个笑话说："磁带使用的关键技术实际上是你在磁带的洞里插入铅笔，让磁带恢复原状。"

1979年，索尼推出了随身听（Walkman），这是一款个人便携卡式磁带放音机，为用户提供便携性和隐私。与大型手提式录放机（boom boxes）不同的是，随身听带有耳机而不是扬声器，这使得听者可以在自己相对封闭的世界里独自欣赏音乐。

盒式磁带必须顺序播放，当然可以快进或快退；后来还出现了在快进或快退时自动搜索歌曲间隙的功能。一旦一面播放完了，你就可以手动翻面播放另一面的歌曲，也就是A面翻B面（或相反）。后来的录放机还有了自动翻面功能，换面时不用将磁带从磁带仓中取出来。

❶　在视频播放领域，日本胜利公司（JVC）于1976年开发出一种家用录像机录制和播放标准VHS。1987年JVC进一步推出高画质的超级家用录像系统（super video home system，S-VHS），将原先水平解析度只有约240线的家用录像系统提高到400线。1993年，该公司又开发了数字家用录像系统（digital video home system，D-VHS）。不过这些家用录像带后来在20世纪90年代开始都被VCD、DVD所取代。

❷　Kieran Curran在爱丁堡大学完成了博士学位，目前在爱丁堡担任英国文学家教，是兼职音乐制作人兼推广人。

■ CD——数字播放技术的出现和升级

瑞典索德脱恩大学（Södertörn University）性别研究副教授、《音乐流》（*Streaming Music*）一书合著者安·沃纳（Ann Werner）说："流行音乐和科技一直是互相交织、互相配合的。"

在 20 世纪 90 年代中期，随着数字格式的兴起和普及，盒式磁带几乎已经过时，唱片公司也开始从 CD 销售中获益，因为消费者希望他们的音乐收藏采用最新的数字格式。到 1988 年，CD 销量超过了黑胶唱片，并在 1991 年超过了盒式磁带。

然而，尽管在音质和搜索便捷方面有明显优势，但 CD 仍有一些缺陷，购买整张专辑经常会让人大失所望。对于消费者来说，购买这些唱片很昂贵，即使他们只对专辑中的一两首歌感兴趣，消费者也必须购买一张完整的专辑。

20 世纪 80 年代末，欧美国家和日本出现了可刻录光盘（CD-R，图 10-5 左）。1988 年，当个人电脑和数字录音机开始允许消费者"翻录"光盘，将音乐文件刻录到 CD-R 上共享时，CD-R 开始流行起来，但刻录速度很慢，从 PC 驱动器上刻录一张光盘可能需要 8 个小时。但由于商店里每张 CD 的平均售价约为 17 至 20 美元，这些可刻录光盘很快流行起来，而且任何 CD 播放器都可以读取。CD-R 作为第一种共享数字音乐的方式（主要是成本很低），开始威胁 CD 的市场主导地位。

图 10-5　CD-R（左）和 CD-RW（右）

下一个大事件是可重写光盘（CD-RW，图 10-5

右）的问世，它与文件很小的 MP3 音乐格式、更快的光驱和更先进的 CD 播放器结合在一起，让听众可以免费享用丰盛的音乐大餐。CD-R 与 CD-RW 的区别是 CD-R 上的同一位置是不能重复写入的；而 CD-RW（CD-ReWritable 的缩写）可以反复擦写。

索尼出品的 MD 播放器和光盘（图 10-6），可以认为是微型化的 CD-RW，特点是体积小，也可以重复读写，不过很快就被使用压缩格式的 MP3 播放器取代了。

图 10-6　索尼出品的 MD 播放器和光盘

音乐 X 档案：关于 CD 的有趣事实

● 1981 年，英国广播公司一个名为《明日世界》的节目向英国观众介绍了 CD 唱片的原型——但主持人基兰·普伦迪维尔（Kieran Prendiville）质疑"这种光盘是否有市场"。

● 有史以来的第一张音乐 CD 是 1982 年由瑞典的阿巴乐队发行的一张名为《访客》（*The Visitors*）的专辑。

● 有史以来销量最大的 CD 唱片是《老鹰乐队 1976》（*Eagles 1976*），也是老鹰乐队最伟大的热门专辑，销量超过 3 800 万张。

● 从 1982 年首次公开发行 CD 唱片，到 2007 年止，全球共售出约 2 000 亿张 CD。如果世界上所有的 CD 都摞起来，总厚度可以绕地球六圈。

■ CD 终结者——MP3 播放器和在线音乐商店

就在 CD 唱片的鼎盛时期，新的 MP3 数字压缩技术正在孕育，并彻底改变音乐存储、传输和下载的方式。1989 年，德国 Fraunhofer Gesellshaft 公司发明了一种新技术，将数字音频压缩到原始音频的十分之一左右，而对普通听众来说几乎没有明显的听感损失。1999 年，随着在线文件共享平台 Napster 的运行，点对点的两个或多个计算机系统通过互联网连接，共享音乐或视频文件终于大行其道。

一旦数字压缩技术被引入，它对音乐产业的统治几乎是瞬间完成的。韩国三星集团的子公司世韩（Saehan）公司于 1998 年推出了世界上第一台 MP3 播放器——MPMan F10，该播放器一经推出很快就风靡一时，直到 2001 年 iPod 投入市场。

与 CD 播放器相比，MP3 播放器有几个关键优势：体积更小，更便于携带，也无须拖着笨重的存放一叠 CD 的储藏盒；CD 只能保存相对较少的数据，而 MP3 播放器能够将数千首歌曲压缩到一台设备上；没有对震动敏感的机械部件意味着 MP3 播放器可以在慢跑或骑自行车时播放；用户也不再有义务购买整张专辑，相反，他们可以从在线音乐目录中挑选并以压缩格式存储自己喜爱的任意一首歌曲。

自 2008 年以来，CD 的销量每年都下降了约 1 000 万张；2018 年，CD 的销量下降了近 25%。2001 年，苹果电脑公司推出了 iTunes。人们第一次可以在网上单独购买歌曲，而不必购买整张 CD。另外，人们还可以将歌曲储存在电脑的播放列表中。

■ 史蒂夫·乔布斯的 iPod 系列产品

虽然 iPod 的销售起步稍晚，但它很快成为在公共场合听音乐的时尚设备（图 10-7），占据了行业主导地位并确立了行业标准。已故苹果公司首席执行官史蒂夫·乔布斯将其产品的成功归因于其简单的设计。在 2005 年的一次采访中，他说："我们最大的先见之明之一是，我们决定不尝试在 iPod 上管理你的音乐库，而是在 iTunes 上管理它。其他公司试图在设备本身上完成所有事情，使其变得如此复杂，以至于毫无用处。"iPod 也从成功的营销策略和对其原始格式的不断改进中获益。直至今天，iPod 依旧是部分音乐发烧友的首选播放器。

图 10-7　各种 iPod 产品

2017 年 7 月 28 日，苹果公司宣布停止销售 iPod nano（有彩屏）和 iPod shuffle（无屏幕，最简约版的播放器）两种产品，未来只保留 iPod Touch 产品。不过，iPod Touch 这一产品名字中虽然带有 "iPod"，但是实际上更接近于一个移动互联网设备，而不是简单的音乐播放器，它更像是没有通信功能的 iPhone 手机，给学生等消费群体提供了一个低成本尝试 iOS 应用生态系统的机会。

■ 流媒体革命

从必须在个人电脑上积累自己的音乐库，到只需几次简单的点击就能购买歌曲和音乐会门票，智能手机和平板电脑对网站访问的便捷性产生了巨大影响。

英国 MIDiA Research 的常务董事兼分析师马克·穆里根（Mark Mulligan）认为，流媒体音乐服务的崛起是数字音乐的第三阶段，继承了 Napster 等 "网络盗版平台" 的第一阶段，以及随后第二阶段的音乐下载商店，如苹果公司的网络音乐商店。

在线音乐流媒体平台潘多拉于 2000 年 1 月诞生，源于音乐基因组计划（Music Genome Project），这是一项"互联网广播"（internet radio）服务，它遵循一种算法，将具有数百种特征的音乐分类，根据艺术家、歌曲的好评率（或差评率），为听众提供他们喜欢的音乐。8 年后，点播服务网站 Spotify 问世，与潘多拉共同改写了音乐产业的版图，它们提供了一个让人们聆听无限音乐的机会，前提是每月缴纳订阅费；而用户不再需要违法下载或存储大量数据。2014 年，流媒体收入第一次超过了 CD 销售额；数字下载也在 2015 年第一次超过了 CD 销量。

现在，超过 63% 的音乐听众使用有无限选择的流媒体平台。2018 年，Spotify、苹果音乐及其竞争对手共播放了 910 亿首歌曲，相当于英国人均播放 1300 首歌曲。不过 Spotify 在 2018 年才开始实现盈利。

音乐 X 档案：Napster——"伟大的分享者"

1999 年，就在千禧一代和互联网本身逐渐成熟的时候，音乐共享平台 Napster 登录网络，永远改变了世界。该网站允许全球用户轻松共享音乐文件，在被美国唱片业协会（RIAA）和其他主要行业组织争先恐后地起诉的同时，该网站蓬勃发展。Napster 积累了大约 8000 万用户，为 LimeWire、uTorrent 等其他点对点网站铺平了道路。当 Napster 最终在 2001 年被迫关闭时，可以说，潘多拉盒子已经被打开了，CD 销售带来的巨额盈利毫无疑问开始逐渐萎缩。

图 10-8 Napster 的标志

■ **我们在平台聆听音乐，而平台在监听我们**

娜塔莎·辛格（Natasha Singer）是《纽约时报》商务分部的一名技术记者，她负责报道健康技术和教育技术的进展及其对消费者隐私的侵害。她揭露了以下真相："人们对音乐、电影或书籍的选择可能揭示的不仅仅是商业上的好恶。某些产品或文化偏好可以让人们看到消费者的政治信仰、宗教信仰、性取向或其他隐私。这意味着许多企业现在不仅在收集我们去哪里和购买什么的细节，而且还在推断我们是谁。"

理查德·珀塞尔（Richard Purcell，美国卡内基梅隆大学英语系副教授）和理查德·兰德尔（Richard Randall）在其汇编的《21 世纪音乐、技术和文化透视：聆听空间》❶（*21st Century Perspectives on Music, Technology, and Culture：Listening Spaces*）的序言中指出：

"人工智能和算法正在完成以前朋友、熟人、DJ 和唱片店老板曾经做过的事情：向我们推荐音乐。……然而，与一张乐谱、黑胶唱片或盒式磁带不同的是，这些新的"音乐推荐人"也在偷偷地监听我们，其中一些功能被内置在我们使用的互联网设备和平台中。像 Spotify、SoundCloud、谷歌音乐等专用服务利用这种功能让分享播放列表、个人歌曲和 DJ 作品集变得更容易。……设计这些专有服务的公司也在通过我们音乐活动生成的原始数据进行监听。"

■ **音乐消费习惯的转变**

我们消费音乐的方式已经完全改变了。在过去十年中，音乐、科技和社交媒体都经历了前所未有的发展。智能手机技术的进步帮助艺术家用户实时

❶ 该书是帕尔格雷夫·麦克米伦（Palgrave Macmillan）出版社《流行音乐文化与身份认同》（*Pop Music Culture & Identity*）丛书中的一本，于 2016 年出版。

与粉丝聊天，而且所有用户都可以通过社交媒体与粉丝或朋友分享自己最喜欢的音乐。

在 20 世纪初，LimeWire❶ 等网站的音乐文件曾被点对点共享，MP3 播放器的需求量也很高。现在，我们已经在移动设备上付费订阅在线流媒体平台，我们触手可及的歌曲数以百万计。实体载体（如唱片）销量迅速下降——2008 年英国共售出 1.32 亿张CD，到 2018 年，这一数字已降至 3 200 万张。于是艺术家和唱片公司从他们的实体唱片销售中获得的收入大幅下降——这彻底改变了音乐产业的格局。

以前听音乐是有仪式感的，现在只要打开电脑或手机，点击几下就行，对音乐的尊敬和价值评估大大下降。后来出现的 SoundCloud、Spotify、Apple Music 和 Tidad 等免费下载平台，允许听众随时随地欣赏来自各个国家、流派和适于不同应用场景的音乐。

在社交媒体平台上共享歌曲、专辑和播放列表的功能为人们提供了新的表达方式，让他们可以向追随者即时展示他们正在聆听的内容。比如 2018 年，Facebook、Messenger 和 Instagram 联合推出了"音乐贴纸"（music stickers）功能，允许用户在"你的故事"（your story）栏目中添加歌曲，将个性化的配置权交给用户，并允许用户的粉丝接力分享其最喜爱的歌曲。

音乐消费者研究和分析服务商 MusicWatch 进行的一项研究表明，90% 的社交媒体用户会在社交平台上参与某种形式的与音乐艺术家相关的活动；三分之二的社交媒体用户表示他们会在社交媒体上发现新的艺术家；近 60% 的用户在看到更新、推送或帖子后会去在线流媒体服务平台收听推荐的音乐。有趣的是，人们会使用不同的社交平台参与不同的音乐相关活动。例如，超过一半的受访者使用 Twitter 关注音乐艺术家和乐队的最新消息；而 63% 的 Snapchat❷ 用户发送或观看现场音乐活动的照片和视频。

尽管这种模式的转变不是一夕之间发生的，但在过去几年中却不可阻挡。以 Spotify 为例，2016 年其全球付费用户为 3 000 万，但到 2021 年，这一数字增加了 5 倍，达到 1.8 亿，月活用户❸ 是更高达 4.06 亿❹。于 2015 年推出的苹果音乐也有类似的故事，截至 2020 年 6 月，它在全球拥有了 7 200 万付费用户；苹果音乐在 2020 年的收入约为 41 亿美元，占苹果公司总服务收入的 7.6%。不过在线音乐平台各自有其地域优势，苹果音乐在美国的订阅人数超过 Spotify，但 Spotify 在欧洲和南美洲的订阅人数更多❺。而中国开发的 TikTok（即抖音的国际版）的增长更为醒目，尽管印度的禁令导致其下载量放缓。Facebook 和 Snapchat 也都推出了 TikTok 的克隆版，但 TikTok 仍然是世界上用户量增长最快的应用程序之一。TikTok 在 2020 年创造了约 19 亿美元的收入，

❶ LimeWire 是一款已于 2011 年停止服务的免费软件，对客户端提供文件共享（P2P）服务，适用于 Windows、OS X、Linux 和 Solaris 系统。

❷ Snapchat 是由斯坦福大学两位学生开发的一款"阅后即焚"照片分享应用，于 2011 年上线。用户可以拍照、录制视频、添加文字和图片，并将它们发送给自己在该应用上的好友列表中的人。这些照片及视频被称为"快照"（Snaps），而该软件的用户自称为"快照族（Snubs）"。Snapchat 最主要的功能便是所有照片都有一个 1 到 10 秒的生命期，用户拍了照片发送给好友后，这些照片会根据用户所预先设定的时间按时自动"销毁"。

❸ 月活用户（Monthly Active Users，MAU）指每个月至少登录一次的用户；月活用户数量不能反映 APP 产品的用户黏性。而付费用户（也即订阅用户）才是 APP 产品在市场成功的主要标志，因为可以带来稳定的现金流收入。

❹ 见 Stassen M. Spotify Subscriptions Grew To 180M in 2021, Monthly Active Users Topped 406M[EB/OL]. https://www.musicbusinessworldwide.com/spotify-subscriptions-grew-to-180m-in-2021-monthly-active-users-topped-406m12/, 2022-02-02. 另一说其订阅量是 1.72 亿，见稍前的数据：Marie Charlotte Götting. Spotify's premium subscribers 2015-2021[EB/OL]. https://www.statista.com/statistics/244995/number-of-paying-spotify-subscribers/, 2021-11-04.

❺ 见 Curry D. Apple Music Revenue and Usage Statistics（2022）[EB/OL]. https://www.businessofapps.com/data/apple-music-statistics/, 2022-01-11.

同比增长 457%。

YouTube、Soundcloud、Pandora 和 Tidal❶ 等平台也被大量使用，流媒体平台已经变得如此普遍，它们的功能花样翻新，现在可以说"没有做不到，只有想不到"。例如包罗万象的目录、"发现独立艺术家"版块、被动聆听模式（即用户把音乐当作背景，不对音乐表达的情绪作任何强烈反应）以及更优越的音质等。

音乐 X 档案：第一场网络直播演唱会和第一首网络歌曲

1993 年 6 月 24 日，一个不太知名的摇滚乐队 Severe Tire Damage（STD）进行了第一场网络直播演唱会。STD 由来自迪吉多电脑公司（Digital Equipment Corp）的几位计算机技术专家组成。

人们普遍认为第一次将音乐放上网络的是杰夫·佩德森（Jeff Patterson）和罗伯·洛德（Rob Lord）。在 1993 年初的某一天，他们将一支名为"丑陋马克杯"（Ugly Mugs，罗伯·洛德是该乐队的成员）的朋克乐队演奏的 MP3 音频文件上传到一个文件传输协议（FTP）门户。

"丑陋马克杯"乐队大部分时候是在美国加利福尼亚州圣克鲁斯表演，但是他们希望扩大自己的听众群体。在将自己乐队的音乐投放到网上之后，他们很快开始上传其他当地乐队的音乐，直接促成了因特网地下音乐档案网（Internet Underground Music Archive，IUMA）的创立。这个网站最终拥有超过 2.5 万乐队或独唱艺术家和超过 68 万首音乐。遗憾的是，在 2006 年初，IUMA 网站停止了服务。不过 IUMA 的大部分收藏目前已通过 Internet Archive（网页为 https://archive.org/details/iuma-archive）重新发布。

在 1993 年末，网络上第一次出现由唱片公司发行的单曲——吉芬唱片（Geffen Records）公司将 Aerosmith 的 *Head First* 在网络上以音频文件的格式予以发布。

■ 打破虚拟与现实的界限

科技和社交媒体不仅影响了我们在个人设备上消费音乐的方式，还影响了现场演出的体验方式，甚至流行音乐产业的商业模式。肯德里克·拉马尔（Kendrick Lamar）作为代言人之一与耐克（Nike）公司签约合作，那些提前下载并激活了耐克的 SNKRS 应用程序的观众，可以在他的音乐会上购买或预订巡演周边商品，包括拉马尔与耐克联名的最新款运动鞋。

在现场表演和音乐节中进行技术创新的例子是虚拟现实音乐会。更先进的虚拟现实头戴设备的开发和更广泛的应用，为歌迷体验音乐会演出和周边产品打开了新的大门。LiveNation 公司 ❷ 的 NextVR❸、NEC 公司的 Medley VR 和索尼音乐的 Visualisation 等，都是音乐公司利用虚拟现实技术，将世界上一些杰出艺术家的现场表演带入世界各个角落的终端设备。

一年一度的美国春季科切拉（Coachella）音乐节❹与 Vantage.tv 合作，让音乐节的现场观众和那些完全错过现场表演的乐迷，都能够通过虚拟现实技

❶ Tidal 是挪威的一款基于订阅的音乐、播客和视频流服务平台，提供音乐的音频和视频。

❷ 理想国演艺股份有限公司（Live Nation Entertainment，Inc.）简称理想国演艺或理想国（Live Nation），是一家全球性的娱乐公司，由音乐展演公司理想国和票务发行公司 Ticketmaster 于 2010 年合并成立，总部位于美国加州比弗利山庄。该公司拥有、租赁、营运大量的美国娱乐场馆。

❸ NextVR 是一家技术公司，它捕捉并按需提供实时和虚拟现实体验。

❹ 是每年在美国加利福尼亚州印第奥市举行为期三天的音乐和艺术的节日。首届科切拉音乐艺术节始于 1999 年。详见本书第 13 章的相关介绍。

术体验节日的现场气氛。粉丝们还可以体验其他参加过现场活动的个人自行制作的虚拟现实节目。

虚拟现实体验的人数甚至超越了现场音乐会和音乐节。2017 年，大猩猩乐队（Gorillaz）为他们的歌曲 *Saturn Barz* 制作了一个著名的虚拟现实音乐视频，打破了当时 YouTube 的虚拟现实类视频的浏览记录，在两天内累积了 300 万次浏览量（图 10-9）。

图 10-9　大猩猩乐队的 *Saturn Barz* 音乐视频画面

音乐 X 档案：第一个全球虚拟音乐会平台

娱乐技术公司 Wave（以前称为 TheWaveVR）已经推出了它所描述的"世界上第一个用于现场音乐会的多通道虚拟娱乐平台"。Wave 公司表示，该平台使用专有的直播技术，允许艺术家通过不同的数字渠道为全世界的粉丝进行现场表演。

Wave 的"尖端"广播技术将艺术家形象实时转换为数字化身，然后将其投放到虚拟舞台上。据说这些数字化身提供了符合艺术家风格的定制互动。Wave 将通过领先的数字平台渠道（例如 YouTube、Twitch、Facebook 等）分发这些虚拟音乐会。

Wave 平台的最大亮点之一就是它将聊天功能集成到了体验中，这意味着粉丝同样可以以化身的形式出现在观众中，并且可以直接影响现场

表演的气氛。该公司的 VR 和 PC 桌面应用程序同时支持 HTC Vive、Oculus Rift、Valve Index、Windows Mixed Reality 和其他设备。

在线的虚拟演唱会使艺术家有可能接触到比现场活动更多的全球观众。他们还可以通过出售实物和虚拟商品，以及通过在线观众的点赞和打赏，进一步获得收益。

不过目前由于 VR 设备的处理速度相对较慢，该公司只好专注于通过在线直播等传统渠道提供虚拟制作，并暂时关闭其 VR 应用程序，即在视频游戏平台 Steam 和 Oculus 上停用 TheWaveVR 应用程序。

关于 21 世纪的互联网流媒体时代，英国唱片业协会、全英音乐奖和英国水星音乐奖的首席执行官杰夫·泰勒（Geoff Taylor）乐观地说："这是乐迷的美好时代，有着比以往任何时候都更广泛的选择，而且有着巨大的储存空间。由于唱片公司对新音乐和人才的投资，粉丝们不但可以购买和收集他们最喜欢的乙烯基唱片、CD 甚至盒式磁带，同时可以在流媒体平台随时随地聆听超过 7 000 万首歌曲，这反过来使新一代艺术家能够专心创作音乐，并在全球市场上保持成功的职业生涯。"

音乐生产端的技术进步

■ 用于舞台表演的电子设备

瑞典著名音乐制作人马克斯·马丁断言："音频的制作是如此重要，以至于它已成为音乐作品的一个组成部分。"

技术无处不在，它不仅改变了音乐的传播、保存、聆听模式，也改变了音乐家表演和创作的方式。

例如，许多风琴演奏现在使用合成或采样的声音，而不是教堂里实际的管风琴；现在有了看起来像钢琴键盘、声音像钢琴音色的"乐器"，但实际上是专用的数字合成器；以转盘为乐器的DJ现在不仅是迪斯科舞厅特有的一部分，也是现场音乐会的重要一环，甚至成为音乐会的主角。

各种音效踏板

流行音乐中那些不寻常的声效如回声、混响、失真等，已经是录音工作室必备的技巧。从20世纪70年代开始，不同的公司发明了各式各样的便携式音效踏板（Effects Pedals，图10-10上），以便音乐家可以将它们带出录音室，带到舞台上，从而轻松地重现这些音效。

图 10-10　一组音效踏板单元（上）和循环踏板（Loop Pedals，下）

以往你需要整个乐队来现场演奏。然而，在循

环踏板（图10-10下）投入使用后，伴奏成了非必需的奢侈品。这些方便的小工具让独奏者只需踩下一个踏板，就可以独自演奏一整首采用不同节拍和不同乐器的歌曲。英国著名歌手艾德·希兰也许是最著名的循环踏板使用者——他只需配备一个循环踏板和他的原声吉他，其效果就能够像一个完整的12人乐队一样吸引现场观众。

电子琴和合成器

电子琴是一种电子键盘乐器，属于电子合成器。它采用大规模集成电路，大多配置声音记忆存储器，用于存放各类乐器的真实声波并在演奏的时候输出。常用的电子琴包括编曲键盘（带自动伴奏）与合成器（无自动伴奏，Synthesizers，图10-11）两大类。

图 10-11　早期的合成器

合成器通常使用键盘演奏（此时可以当作电子琴）或由音序器、软件或其他乐器控制，并且可以通过MIDI（乐器数字接口，后文有详细介绍）与其他设备同步。合成器最初被视为非常前卫的装备，受到20世纪60年代迷幻和反文化运动的重视，但当时几乎没有人意识到其商业潜力。*Switched-On Bach*（1968）是温迪·卡洛斯（Wendy Carlos）为合成器改编的巴赫作品的畅销专辑，第一次将合成器带入了主流。合成器在20世纪60年代和20世纪70年代开始被电子乐队和流行摇滚乐队采用，并在

20世纪80年代摇滚演出中广泛使用。今天,合成器几乎用于所有音乐流派,被认为是音乐行业最重要的乐器之一。1983年日本雅马哈公司推出第一款大批量生产的合成器 Yamaha DX7,售出超过20万台。

最初的合成器是为了模仿甚至取代管弦乐队而设计的,但它们太大也太贵了,无法运送到演出场地。随着技术的进步和成本的降低,合成器体积更小、价格更便宜、更易于操作,从而可供更广泛的音乐表演人群使用。合成器提供了全新的技术手段,使音乐家能够创作和表演以往不可能完成的作品。

转盘机

转盘机(Turntable,图10-12)最初是一种唱片播放设备,但在20世纪70年代,舞曲和嘻哈DJ开始利用它来为其他音乐家的录音提供独特的表现形式。有了一个混音器和两个唱盘,DJ可以通过在两张相同的LP唱片之间来回切换来延长歌曲的播放长度。每一首歌的重放都可能成为一场独特的表演。这一创新将DJ的主观创造性引入了流行音乐,并导致DJ们开始发布自己制作的可以居家聆听的混音版本音乐。

图 10-12 转盘机的操作场面

乐器数字接口(MIDI)和鼓机

电子音乐三大神器除了合成器,还有MIDI控制器(Musical Instrument Digital Interface,图10-13上)和鼓机。

MIDI是一种允许音乐家同时连接、同步和播放多种电子乐器的设备,用于电子音乐演奏或控制软硬件。1983年成为行业标准后,MIDI和其他设备(如罗兰鼓机,图10-13下)成为必不可少的乐器。罗兰 TR-909 鼓机❶定义了科技舞曲和浩室等电子舞曲类型的演奏标准。

图 10-13 Livid Alias8 MIDI 控制器(上)和罗兰
TR-909 和 TR-808 鼓机(下)

❶ 顾名思义,"鼓机"(drum machine)就是能够发出鼓等打击乐声音的电子设备。乐师利用鼓机的触摸感应垫来制作节拍和律动,它还内置音序器,能够回放乐师所制作的节奏构造。大多数的鼓机都包括内置的鼓声以及调制和塑造声音的参数。鼓机是通过模拟合成器或者回放录制好的数字录音来产生声音的。有些鼓机能够复制出传统鼓组的声音,有些鼓机则会发出合成的打击乐声音。人们可以直接在设备上敲出简单的节奏,也可以用它的音序器来编写复杂的节奏。直到21世纪初模拟软件开始取代硬件鼓机之前,鼓机一直都是流行音乐制作和表演的重要设备。尽管如此,鼓机在现今仍然被音乐人们所青睐,尤其是在电子和嘻哈音乐制作领域。

MIDI 控制器和合成器的区别在于 MIDI 控制器是不带音源的，也就是没有预置音色，MIDI 控制器不能独立工作；合成器一定是自带音源的，而鼓机属于合成器的一种。有许多在淘宝上被称为"鼓机"的设备其实只是 MIDI 控制器，只不过做成了类似鼓机的外观。

在 MIDI 出现之前，如果你想在音轨上记录某个乐器的演奏，必须让演奏家到录音室现场录制。现在这种情况已经不复存在，词曲作者可以通过合成器和音乐制作软件创作大量复杂的作品。MIDI 允许电子乐器和音频合成设备相互通信，同时也允许音频合成设备分别编辑每个音轨，而无须重新记录任何内容。此外，MIDI 为有抱负的艺术家提供了更多的创作自由，并将总体制作成本降至最低。

采样器

采样器（sampler，图 10-14）是一种录制、修改和回放数字音频的电子设备。它采用真实乐器的数字音频样本、歌曲片段或音效来创作音乐，并因

图 10-14　Forat F16 16 位数字采样器和当时用于存储音频信息的容量为 1.44MB 的 3.5 英寸软盘（上），以及先锋采样器（Pioneer TORAIZ SP-16 Professional Sampler，下）

此得名。采样器的声音是被存储在数字存储器中的，因此可以直接调用，从而实现实时表演。它可以把声音分配在键盘上的各个热键上，然后以不同的音调回放，以此模仿各种乐器。许多采样器还具有滤波器、振荡器、特殊音效和其他类似合成器的功能。目前在录音室电脑上的采样器软件已经取代了硬件采样器，而传统采样器现在主要用于嘻哈、舞曲和电子音乐的现场表演。

音乐 X 档案：电吉他和双头电吉他

一般认为，美国人莱斯·保罗（Les Paul，本名 Lester William Polsfuss，1915—2009）在 1941 年发明了世界上第一支电吉他（这一点存在争议）。随着摇滚乐的爆发，便宜、响亮、相对容易弹奏的电吉他成为最流行的乐器之一。

另一个说法是，电吉他最早由瑞士裔美国人阿道夫·里肯巴克（Adolph Rickenbacker，1886—1976）于 1931 年生产，它通过强化声音和创造更大的音量来改变乐器在现场演出的作用，可以在酒吧和夜总会中压过背景噪声。通过减少对舞台下观众叫喊的关注，歌手可以在表演中更自如地抒发情感和表达亲密感。这种布鲁斯音乐的电气化形式为摇滚乐奠定了基础。芝加哥蓝调音乐家如马迪·沃特斯（Muddy Waters，即"浑水"）是第一个使用电吉他演奏蓝调，并将城市风格与经典南方蓝调相融合的人。

双头电吉他（Double-neck electric guitar，图 10-15）由齐柏林飞艇乐队的主音吉他手 Jimmy Page 发明。双头电吉他的两个琴颈用不同的拾音器系统。一般来说，上面那个琴颈是 12 弦，下面那个是普通的琴颈。双头电吉他只是乐手的噱头，不是真正意义上的技术进步，因为同一个人不可能同时演奏两个吉他。

图 10-15　双头电吉他

■ 录音室的技术迭代

音乐录制的技术进步

在有录音技术之前，人们消费的所有音乐，都是歌手或乐手当场演唱或演奏的。19 世纪末录音技术的诞生彻底改变了音乐的社会和艺术意义。以前表演者只能从乐谱中学习乐曲，现在有录音作为"老师"，甚至作曲家可能根本不再需要学习记谱法。

又过了半个世纪，磁带录音机的发明使得音乐不仅可以复制，而且可以进行剪辑。这种操作不仅能改变音质，还可以改变重放速度。录音技术使音乐家不必重复表演，降低了传播和聆听的成本。

今天，由于电子技术的发展，我们很少再听一成不变的音乐。我们听到的音乐不仅由音乐家演奏，还由音频技师进行诠释——他们增强了类似音乐厅的音响效果，将表演录音完美地拼接在一起，用人工混响手段模拟了真实的表演空间，并创造了从未存在过的"现场演出"的时间连续性。这些经过改头换面的音乐通过卫星广播向全世界发布，放大了摇滚音乐会的传播力。音频技师几乎和音乐会表演家一样训练有素，也像艺术家一样敏感。

在音频技师手中，同一表演的两个经过不同混合、均衡和混响制作后的成果完全可以看作是同一作品的两个不同版本；音乐制作成果本身就是艺术作品，而不仅仅是单纯的记录。录音室里的科技可以实现两位素未谋面的艺术家之间的无缝合作，即使这两位艺术家不在同一个时代。

还有一些录音技术造成的噱头，比如在摇滚乐队皇后录制的歌曲《另一方嘴啃泥》(*Another One Bites the Dust*，意即对方输得满地找牙）中，有一个特定的口头信息，只有当录音反向播放时才能听到。所以一些摇滚歌迷经常倒着听这个录音带，乐此不疲地寻找这条隐藏的信息。

采样是声音的数字记录，一旦声音存在于计算机内存中，就能够对它进行各种操作。通过采样，任何现有的音频都可以融入表演、作曲或录音中。自 1987 年以来，采样在说唱音乐界一直很流行，将采样素材植入说唱歌曲被戏称为"祖先崇拜"。从法律上讲，大多数使用采样的音乐家都是安全的，因为法不责众，今天发布的大多数流行音乐录音都可能包含某种采样。

如今，音乐的拼接是以数字方式完成的，其复杂性和灵活性远远超过了以前的想象。通过数字编辑，音频技师能够清除不规律的干扰，改变平衡，纠正重音，创建拼接和淡出淡入，甚至消除乐谱翻页的噪声。任何不知道均衡、数字编辑、采样、混响、混音等词语含义的音乐家，都与艺术现实格格不入，不啻是音乐界的"文盲"。

下面我们先从最早的留声机谈起。

留声机的滚筒录音

爱迪生于 1877 年发明的铝箔圆筒留声机（见章前插页）从根本上改变了音乐在我们生活中的地位。它改变了音乐转瞬即逝的本质，因为表演可以及时固化下来，并一次又一次地被回放。录音使音乐平民化，大大增加了音乐的可及性。以前，听众只能在音乐厅或舞厅里听管弦乐队演奏；或购买乐谱，聚在钢琴旁在家里演唱流行歌曲。而留声机打开了普罗大众对民谣、爵士和蓝调等流派的聆听窗口，重塑了人类与流行音乐的关系。

模拟磁带和多轨录音

20 世纪 40 年代卷轴式磁带录音机 [图 10-16（上）] 的推出为几项后续的革新铺平了道路，又一次彻底改变了音乐产业。第一台商用磁带录音机是单声道的，这在今天看来似乎不值一提，但在当时它是破天荒的创新。

1957 年，美国吉他手莱斯·保罗（Les Paul，就是发明电吉他的同一人）改进了一台磁带录音机，创造了第一台多轨录音机，使人们能够在同一卷磁带上添加新的演奏录音。在多磁道录音机中，磁带的不同磁道可以在不改变其他磁道的情况下记录或删除这些磁道的信息。莱斯·保罗创新的多轨录音技术（Multitrack Recording），实际上是将"拼贴"这个现代艺术的一个重要特征引入流行音乐，使音乐家们摆脱了必须在录音棚集中表演的限制。以前，音乐家和音频技师必须一次性将一首歌作为一个整体录制下来，而多声道技术使他们能够各自录制一首歌的不同声部，然后将它们混合在一起。它还允许在歌曲的特定部分进行单独的调整，同时为单个乐器添加多个层次，就像分别录制同一歌手的不同声部，然后合并在一起。

从披头士乐队的职业生涯开始到 1967 年《佩珀中士的孤独之心俱乐部乐队》（*Sgt. Pepper's Lonely Hearts Club Band*）的制作，所有的唱片都是用一盘磁带的四个音轨录制的。当需要插入更多的乐器时，两个或三个音轨被合并在一个音轨中，这样才可以腾出空间，但也阻止了对以前录音的进一步修改。在接下来的十年中，磁带发展到 8、16、24 轨 [见图 10-16（下）]。今天，有了计算机，录音室甚至可以分别录制数百个独立的音轨，然后编辑组合成不同的最终版本。

新的磁带录音技术也可以成为艺术创新的重要来源。早在 20 世纪 70 年代，音乐家兼制作人布赖恩·埃诺（Brian Eno）就发现了磁带录音机的独特用途，他将磁带录音机转变为一种音乐设备，用于先驱性的音频实验，通过录音与模拟技术的交互产生出有疏离感的音场效果（图 10-17）。

图 10-16　早期卷轴式磁带录放机（上）和 16 轨录音台（下）

图 10-17　飞利浦公司 1968 年推出的桌面磁带
录放机，中国俗称"砖头"

基本设备：音板和均衡器

随着磁带录音技术的日臻完善，录音室成为整个唱片行业的重要组成部分。独创性的制作人在克服技术限制和解决每个项目特殊问题方面的种种努力，促进了其他新技术和解决方案的出现。

除了前面介绍的那些用于舞台表演的电子设备同样可以用于音频制作外，录音室中还有一个重要的装备是音板（Soundboard/Mixing Console，即调音台，图 10-18），它负责组织录音过程中的各个音轨。随着音轨数量的增加，音板也随之而发展。有数百个对应各个音轨的通道，每个通道都有十几个控制旋钮和滑块，能够分别调整音量、均衡、混响或压缩程度，一排排地安装在数米长的机柜中或工作台上。

在混音过程中，这些调整在每个通道中进行，以便单独录制的乐器音轨合并在一起时听上去不乏凝聚力。现代录音工作室出品的立体声音乐有左右两个声道，后来又出现了环绕立体声技术。

在录音室中，每种音效的处理都是由一套特定的设备来完成的，各类设备的大小迥异。录音室之间的主要区别在于他们拥有的设备的种类及其处理能力；拥有大量的均衡器或压缩机意味着有更多的混合可能性以及更高的成本。在 20 世纪，更精良的制作设备仅限于专业工作室，只有那些已经控制了唱片市场的大型唱片公司才有实力完成更精致的音乐项目。

自动音调修正技术

早在 20 世纪 70 年代之前，音乐家就一直在试图改变自然的音质。但是，当德国电音乐队发电站（Kraftwerk）在《高速公路》（Autobahn）和《机器人》（The Robots）等歌曲中使用了声码器（Vocoder，一种在 20 世纪 30 年代开发的音频处理器，图 10-19）时，营造了一种非人声和非传统乐器的特殊效果。同样，音乐制作人在 20 世纪 90 年代末开始定期使用自动音调修正（Auto-Tune）设备来纠正走调的演唱。当故意使用变调时，自动音调修正技术会在诸如雪儿（Cher）1998 年的歌曲《相信》（Believe）和坎耶·韦斯特（Kanye West）的专辑 808s and Heartbreak 中产生一种离奇的空间疏远感。

图 10-18　大型专业音板（调音台）

图 10-19　早期的声码器

没有人是完美的，我们最喜欢的艺术家也不例外。在录音时，奇怪的音符会让歌手偶尔稍微偏离理想的音高。自动音调修正技术的发明使得音高错误可以被立即、谨慎地调整到最接近的半音，使之形成完美的人声效果。虽然通常是不着痕迹地使用，一些艺术家已经借助自动音调修正技术来夸大他们的声线和演唱技巧。坎耶·韦斯特等艺术家一起站在这场运动的最前沿。自动音调修正技术似乎可以承诺：不管你的旋律感有多差，你都可以成为流行巨星。

这个潮流风靡了整个行业，并导致了二十一世纪音乐制作受到严重影响，使艺术家能够任意扭曲自己的声音，产生全新的效果。说唱歌手 T-Pain 经常使用自动变调技术，因此有了"T-Pain 效应"这一说法。这种改变声音的技巧也影响了其他艺术家，如蠢朋克、李尔·韦恩（Lil Wayne）、坎耶·韦斯特、黑眼豆豆（Black Eyed Peas）等说唱、通俗和电子风格的歌星。

数字时代的音乐制作

直到 1980 年，存储和再现声音基本上是模拟技术，即通过机械形变（传统唱片）和电磁感应技术（磁带）这些物理方式录制音频。1980 年，一种新技术——激光唱片（CD），引入了数字表示的音频信息。在之前的模拟录音室中，麦克风将拾取的声音转换成电波，电波沿着电线和设备传播。它被音板、处理器改变和操纵，最后被记录到磁带上。在数字世界中，声音由一系列描述声波变化的数字编码表示，音频处理器依据数学算法修正声音。

在 20 世纪 80 年代和 90 年代，由于复制成本的持续降低和流行音乐市场的繁荣，数字格式使音乐产业利润不断翻倍。数字效果随着第一批数字合成器而出现。早期的采样器（Sampler）、压缩器（Compressor，图 10-20 上）和延迟装置（Delay units，图 10-20 下）开始被更精密和紧凑的数字设备取代。不过随着这些设备的发展，音乐制作工作室慢慢变得同质化，并失去了在设备方面有别于竞争对手的能力。

图 10-20　1960 年代的 Altec RS124 压缩器（上）和延迟装置（下）

工作室中的支持设备也有显著变化，日益强大的计算机开始在录音过程中扮演越来越积极的角色。电脑不断升级的运算速度使得使用复杂的算法成为可能，使数字效果更接近模拟效果。以前只有大型工作室才能购置那些昂贵的经典设备制作音乐作品最终的商品级数字版本；而现在即使是典型的嘶嘶声和其他噪声也可以由计算机模拟并随时关闭或屏蔽，而这是以前用物理的音频处理设备很难做到的。

在数字录音室中，计算机是主要的工具，取代了物理设备；用于创作、录制和编辑音乐的计算机程序正变得越来越高效。而传统音板沦落到仅仅是

一个控制器，它的旋钮和滑块只是向计算机发送数字指令。音板开始变得越来越小，甚至被认为是过时的，并逐渐被鼠标和键盘上的快捷键取代。过去价格高昂得几乎无法负担的专业录音设备，随着声卡和录音设备的价格下降，都逐渐被一台个人电脑和麦克风所取代，以致现在连非专业音乐人也能负担得起了。在一般情况下，大型录音室已变得毫无必要，只需一台笔记本电脑就可以录制整段音乐作品并完成整张专辑。

此外，操作数字音频非常容易。一首音乐作品的每一个元素都可以单独记录下来，然后通过编辑组合起来。曾几何时，想把两段录音放在一盘磁带中，必须找到所有要拼接的磁带，然后用物理方法剪切并黏合这些片段。现在，有了计算机程序，人们只需点击并拖动代表一段数字音频的图标，然后将其粘贴到相应位置，并不需要破坏原始素材。反转、同步这些操作都比模拟技术方便得多。

如今，大部分录音室录音都是数字化的，即使在录音过程中的某些场景使用了模拟设备。只有少数特定的艺术实验项目坚持从头到尾采用模拟技术，其他更大胆的项目甚至尝试使用最早的蜡筒技术。

个人电脑和数字化音乐制作软件

计算机技术在更新演播室技术以及推进音乐发行和传播的平民化方面起着至关重要的作用。个人工作室的发展也催生了新的软件工具来促进创作（图10-21）。作为记录和编辑音频的一种当代技术手段，可以说个人电脑对音乐的影响就像爱迪生发明铝箔圆筒唱机一样深刻。当数字化技术将音乐从传统模拟存储媒介中分离出来的同时，也给了艺术家们无限的创作自由和操控能力。Pro Tools、Ableton、Logic Pro 等程序允许音乐家在任何地方使用笔记本电脑进行录音和编辑音频。互联网和个人电脑的普及也意味着艺术家们可以以非传统的方式发布自己的音乐作品：电台司令乐队自2007年以来都是以优

先在网上下载的方式发布他们的所有唱片，而碧扬赛则在没有任何预告的情况下在线发布了她最新的几张专辑和几首单曲。

图 10-21 一个典型的数字化个人音乐工作室

音乐产业游戏规则最大的改变是将数字化软件引入音乐制作，这让全能型的音乐家以符合商业标准的质量单独完成创作、录音和制作——甚至是在家里就能实现。Logic Pro 和 Pro Tools 等程序提供了一系列激动人心的效果、插件和工具。苹果电脑还自带了内置软件 Garageband，虽然简单，但这是迈向家庭音乐工作室的第一步。当今许多顶级乐队和艺术家的职业生涯都是以这种方式开始的。专业的音频技师正在将既有的音乐片段通过电脑等新设备制作成完全不同的版本。这可能就是为什么数字技术被誉为拯救音乐行业的超级英雄。

数字化也为业余的音乐爱好者提供了一种廉价、简单的方式来自行对音乐混音，让歌迷们能够亲身体验音乐的再创作。个人电脑让音乐再次变得更具参与性、更平民化。唯一不同的是，电脑正在增强音乐的感染力，使其听起来更贴近消费者的心理预期。

对于一个独立工作的作曲家来说，只用一种乐器往往是不够的，所以计算机软件在编曲过程中非常有用。如今，"虚拟音乐家"技术可以实时提供节奏、和声和伴奏——几乎可以呈现一个乐队甚至交

响乐团的伴奏效果。电脑配备了随时可调用的丰富音频资料，为作曲家打开了无限的创作空间。然而，必须指出，这种创作自由会受到所用设备的限制，比如软件里一个虚拟的鼓手只能按内置的程序演奏，而以前模拟技术下真实的乐器演奏允许有限程度的变通，例如，可以将钢琴用作打击乐器或将其转换为混响装置。而现在试图利用编曲软件"演奏"初始配置中未包含的模式则要复杂得多，因为计算机软件不可能超出设定好的出厂参数。

针对上述限制，新的人机交互手段引发了其他异想天开的可能性，一些有创造力的人使用智能设备作为新音乐界面的创作工具。如今，有了诸如Max和Arduino等开发平台，可以创造出前所未有的音效、乐器和音乐。例如，可以使用温湿度传感器和在线数据库来控制虚拟合成器的参数。由于软件程序允许用户与音乐作品在创作过程中进行复杂的交互，对创作自由的限制最终从软件创作者的手中转移到了作曲家的手中，甚至转移到了普通用户的手中。

个人平板设备如iPad，允许安装一系列不同的应用程序，以一种全新的方式促进音乐创作，甚至与传统工作室的原始逻辑相去甚远。这些APP几乎是以娱乐的形式呈现，使用预设的和弦，用户在屏幕上轻触几下就可以创作出完整的作品，还可以使用内置的相机和陀螺仪作为互动的音频发生器（图10-22）。音乐家布莱恩·埃诺（Brian Eno）发布了一系列iPhone和iPad应用程序，使用户可以通过触摸屏幕或设备的动作产生相应的和声、旋律和节奏。从此iPad可以作为一款多用途设备，它提供的音乐制作应用程序可以实现的功能可能比20世纪的任何技术平台都多。

创新的音乐技术成为许多现代音乐创作不可或缺的组成部分。基于软件的虚拟乐器和MIDI技术允许人们在制作音乐时使用数百万种音频资料，音乐家可以用复杂的方式编程和操作这些资源。这为精通技术的作曲家或制作人提供了巨大的创作潜力。

图10-22　艺术家使用 iPad 上的 "Djay 2" APP 结合转盘机进行创作

尽管高科技似乎已经"接管"了音乐产业，但编曲本身的主要流程依然如故。现在仍然有相当多的艺术家在传统的录音室使用真实乐器和辅助歌星的代唱歌手进行录音，仍然需要音频技师设置、录制和编辑最终产品。所以说，音乐没有消亡，音乐创作和音频工程的艺术和技巧也没有过时。人类和设备在交互中共同进化，以更激动人心的方式创造音乐。

音乐 X 档案：几款免费音乐制作软件

时至今日，大预算的音乐制作工作室正变得越来越无关紧要。现在，世界各地都有一大批高调的艺术家，在家里采用免费音乐制作软件，就实现了以前需要专业场所、专业设备和专业团队才能完成的任务。新手现在完全可以选择适用于Windows和Mac系统的功能强大、可靠的免费音乐制作软件。当然，这些程序经常试图引诱你升级到它们的专业版。

Garageband（Mac）

就界面用户友好而言，Garageband是领先者，是为初学者提供的终极免费音乐制作软件。如果

你只对音乐感兴趣，苹果的这款入门级程序自带大量的样本可供使用。你可以在几分钟内完成一首歌。唯一的缺点包括每首歌曲限制255条音轨，以及没有 MIDI 导出或通过 MIDI 控制外部硬件的能力。

AmpliTube Custom Shop（Mac/Windows）

任何吉他手都希望直接把创作灵感随时记录到他们的笔记本电脑中，如果你已经有了一把吉他，那么 AmpliTube 是为你的音乐添加表现力的完美工具，而无须昂贵的付费。虽然它本质上是一个精简版，但这个免费的全功能吉他应用程序有 24 个型号的装备，包括一个半音调谐器、九个音箱、四个放大器、三个麦克风等效果。

Bandlab – Cakewalk（Windows）

Cakewalk 被誉为"最完整的音乐制作包"，是一款专为 Windows 开发的免费音乐制作软件，提供高级混音和母版工具、无限音轨、录音棚质量效果和 64 位混音引擎。该应用也在与时俱进，添加了多种 Windows 界面功能。

其他音乐制作软件还有：Tracktion Waveform（Mac OS X, Windows, Linux）、Going Pro、Pro Tools、Ableton Live、Logic Pro、Cubase、Studio One 等。

互联网和数字技术挑战传统音乐产业

■ 音乐产业的去中心化

多年来，技术在塑造音乐产业方面发挥了关键作用。从留声机和模拟磁带机到数字技术，再到基于互联网的流媒体服务的发展，过去 20 年数字技术的快速更新在各个层面上打乱了音乐产业的固有形态。科技不仅改变了人们创作音乐的方式，也改变了音乐作品传播和消费的途径。现在音乐家可以通过流媒体为全世界的歌迷现场表演，歌曲作者则可以独自录制专辑并在数字流媒体平台上发布，无须与唱片公司签署协议。

数字技术最初推动了音乐产业的增长。然后是音乐共享平台 Napster 的出现。互联网变得足够先进，用户可以在线共享和免费下载音乐。有一段时间，网络盗版音乐使人们不再需要购买磁带和 CD，几乎可以通过共享平台免费下载任何歌曲。一时间，似乎人人都彻底实现了"歌曲自由"。不过这随即导致音乐行业的收入直线下降。在一系列针对 Napster 等平台侵权的诉讼之后，付费数字发行平台开始提供合法的服务，最著名的是 iTunes 和 Spotify 这样的流媒体服务，彻底改变了人们的音乐消费方式。不过音乐版权方的收入仍然没有完全恢复到 Napster 时代之前的水平。

数字音乐革命无疑在唱片销售方面伤害了音乐行业巨头，但数字发行平台也让艺术家和小品牌唱片公司避开了被行业巨头垄断的发行渠道。社交媒体和视频流媒体服务使艺术家能够直接与粉丝联系，减少了昂贵的公关活动的需要。总的来说，数字时代已经实现了音乐产业的去中心化，为不同流派的艺术家和专业人士提供了更多的机会。

■ 音乐专业人士的积极转向

如前所述，数字时代对音乐产业来说是艰难的，但它也为新兴艺术家打开了大门，音乐家和音乐企业必须以创造性的方式实现收入来源多样化，以弥补实体媒介销售的损失。因此，随着数字时代专辑销量的大幅下降，这个行业的许多从业者开始更加关注其他创收渠道。对于他们来说，熟练掌握当代音乐商务和音乐技术的底细都是必备的技能。

现场音乐行业一直是表演者、音频技师、场

地经营者、推广人员和其他专业人员的重要收入来源。在新冠疫情暴发之前，现场音乐在过去二十年中稳步增长。在新冠疫情期间，音乐家们通过在社交媒体平台直播表演吸引打赏和付费订阅以确保收入。

唱片艺术家和出版商还更加重视在电视节目、电影和商业广告中播放其音乐作品，这样可以从许可证和版税中获得收入。

另外，像 Netflix 这样的视频流媒体平台不断地创建和发布新内容。视频游戏行业也成为音乐家的重要舞台。作曲家、音效设计师、音频技师和音频程序员在这些视听行业中炙手可热，这些行业为他们创造了重要的就业机会。

巴黎大学通信科学博士和副研究员斯蒂芬妮·克斯坦蒂尼（Stéphane Costantini）博士进一步预测："音乐家还应该被视为数字音乐产业的服务对象、初期测试者，甚至是潜在的商业模式创新者，而不仅仅是'内容创造者'。"

■ 音乐家和乐迷在社交媒体上的互动

各国音乐家现在可以通过互联网直接向全世界的听众展示他的作品。反过来，消费者可以从远处直接把感受反馈给艺术家。网站、博客和社交媒体页面重塑了艺术家接触消费者的方式。

当艺术家可以通过电子邮件直接告诉他的听众一套新的歌曲可以在线下载时，所有传统发行方式都变得过时了。现在唱片公司在试图销售过时的物理存储介质的同时，允许客户下载数字音乐文件，以及通过流媒体订阅音乐。

美国著名学者南希·贝姆 ❶ 这样评价："随着社交媒体的兴起，我们将看到创作者和消费者以新的

方式重新走到一起，挑战长期以来被视为理所当然的界限，并在尚未确定的新条件下重新构建关系。"

■ 播放列表的强势出击

最近几年，主要的流媒体平台在绞尽脑汁以个性化的定制播放列表的形式为用户提供他们想要的音乐。这些平台的一个共同核心技术是它们的算法基础，即使用人工智能来学习和推测用户的音乐偏好和收听习惯，在这个基础上平台不断优化用户体验。

由音乐产业协会（Music Business Association）发布的消费洞察研究机构 LOOP（Lots of Online People）在美国进行的一项统计发现 ❷，人们听播放列表中音乐的时间占所有收听时间的 31%，而听专辑收藏音乐的时间仅占 22%。Spotify 上的 RapCaviar 等每周播放列表现在拥有超过 1170 万粉丝。播放列表如此受欢迎，以至于苹果公司也在 2019 年推出了自己的播放列表"说唱生活"，以之与 Spotify 展开竞争，满足粉丝对人工策划的播放列表 ❸ 的需求。

■ 专辑和单曲的发行模式发生巨变

独立艺术家们现在将命运掌握在自己手中，绕过唱片公司，将作品上传到在线流媒体平台，并通过社交媒体直接与粉丝对话。Microsoft 与 Intel 的商业联盟 Wintel 的一份报告显示，2017 年，仅独立音乐行业的流媒体收入就增长了 46% 以上，在整体音

❶ 南希·贝姆（Nancy Baym）博士曾任堪萨斯大学传播学教授，现任 Microsoft Research 首席研究员。她曾是互联网研究人员协会的创始委员会成员和前任主席，并在涉及新媒体和传播学的几份学术期刊任职。

❷ 关于此项研究的报道参见：[1] Samuelson K. Americans Listening to Playlists Over Albums, Study Finds[EB/Ol]. https://time.com/4505600/playlists-albums-loop-music-business/, 2016-09-23. [2] Savage M. Playlists 'More Popular Than Albums'[EB/OL]. https://www.bbc.com/news/entertainment-arts-37444038, 2016-09-23.

❸ 算法播放列表是一个由计算机根据算法组合而成的列表，它使用有关用户喜爱的歌曲、艺术家和流派的输入数据，以及收集和使用有关用户的聆听习惯的数据。人工策划的播放列表是由后台的专业人士根据用户对艺术家、流派和歌曲的输入数据整理定制而成的。而苹果音乐推出的"说唱生活"（Rap Life）是一个新的全球通行的播放列表，关注当代说唱艺术家和文化。

乐市场的份额增至 39.9%。

音乐创作云平台 Landr 等网站允许艺人在显著提高音质的前提下掌控自己的曲目；互联网音乐公司 Bandcamp 等平台为艺人提供了以预设价格出售音乐作品的网络空间；Patreon❶ 等网站也让粉丝能够每月付费订阅他们喜爱的独立艺人。

这一转变不仅体现在独立音乐界，也影响了世界上那些最著名的艺术家。专注于传统专辑宣传模式——《公告牌》排行榜、新闻报道和个人专访的日子已经一去不复返了。我们正处在一个像德雷克、碧扬赛、埃德·希兰和蕾哈娜这样的人也转向在 Instagram 和 Spotify 发布他们的最新专辑的新时代。这一转变的著名例子之一是德雷克通过 Spotify 发行 2018 年的专辑《蝎子》(Scorpion)。

流行音乐专辑的播放时间和单曲长度也发生了变化。在在线流媒体时代，艺术家不再局限于乙烯基唱片、卡带或 CD 的时间限制，这就是为什么克里斯·布朗 (Chris Brown)、米戈斯 (Migos) 和雷·斯雷姆默德 (Rae Sremmurd) 等流行艺术家的专辑长度有所增加的原因，甚至出现了包含 35~40 首曲目的专辑。与之相对，单曲则变得越来越短。《NME》杂志报道说，20 世纪 80 年代一首歌的平均长度接近 5 分钟，然而，自 2009 年以来，我们看到这一长度逐渐缩短，现在大约为 3.5 分钟。

这两种趋势同时发生有两个原因：一方面，一张包含大量曲目的专辑，增加了艺术家的歌曲被在线流媒体平台上的算法拾取，并放入粉丝喜爱的播放列表的可能性；这些播放列表增加了艺术家获得更大流媒体流量的机会，从而提升了他们在排行榜上的位置。另一方面，随着听众集中注意力能力的

下降，短小的歌曲增加了人们优先播放该艺术家歌曲的机会，这有助于艺术家们更快地积累销量。另据美国的科技新闻网站 The Verge 披露，艺术家和唱片公司只有在听众收听至少 30 秒音乐的情况下才能从流媒体中获得报酬，这种付费模式也促使一些艺术家在自己的专辑中加载更多短歌。

■ 实体唱片的意外回归

我们买正版 CD、LP 或磁带时，艺术家挣得的钱会比在流媒体平台多得多。许多铁杆乐迷使用流媒体服务作为试听平台，帮助他们决定购买哪一张物理格式的专辑。

虽然互联网平台在音乐销售方面已经取得毋庸置疑的优势，但最近两年传统实体音乐媒介的销量开始逆袭。根据音乐数据汇编公司 MRCData 的年度报告，全球 CD 的销售量从 2020 年的 4 016 万张增加到 2021 年的 4 059 万张，这是自 2004 以来第一次 CD 销量实现同比增长❷。另据音乐产业组织英国唱片业协会 (BPI) 发布的关于英国音乐消费习惯的报告《音乐 2021：乙烯基唱片和盒式磁带销量继续激增》❸ (2021 in Music: vinyl & cassettes continue surge)，英国的乙烯基唱片销量比上年增长了 10%，盒式磁带增长了 20%（不过英国的 CD 销量下降了 12%）。如果我们再仔细看一下 BPI 的数据，我们就会发现 2021 年英国销售了 20 万盒磁带，销量连续九年增长，虽然这只是乙烯基唱片 (LP) 500 万张销量的 1/25。

但是，尽管 CD 连续 17 年销售额下降，英国音乐迷还是在 2021 年购买了 1 400 万张 CD，这几乎

❶ Patreon 是美国的会员平台，帮助创作者和艺术家赚取月收入。Patreon 收取创作者月收入的 5% 至 12% 的佣金，以及相应的管理费。Patreon 被 YouTuber、网络喜剧艺术家、作家、播客、音乐家和其他定期在线发布的创作者使用。它允许艺术家定期或按每件艺术作品直接从其粉丝或赞助人处获得资金。Patreon 的人均捐赠金额为 7 美元左右。

❷ 见 Weston Blasi. CD Sales Increased in 2021 for the First Time in 17 Years (think of Adele, not 12-month savings certificates) [EB/OL]. https://www.marketwatch.com/story/cd-sales-increased-in-2021-for-the-first-time-in-17-years-think-adele-and-not-the-ones-that-pay-0-50-11641579788, 2022-01-09.

❸ 该报告下载网页：https://www.bpi.co.uk/news-analysis/2021-in-music-vinyl-cassettes-continue-surge/。

是乙烯基唱片数量的三倍。像乙烯基唱片一样，CD给我们带来了亲身体验的听觉和视觉双重享受——即在聆听的同时可以阅读纸质的外套和内衬说明；但至关重要的是，它没有乙烯基唱片的本底噪声和更高的唱片储藏空间负担。选择 CD 而非乙烯基唱片的另一个不得已的原因是价格，即使是新发行的 CD，也比乙烯基唱片便宜得多，有时甚至便宜 50%。

购买 CD 的一个经常被忽视的好处是，它们让我们能够接触到一张专辑的原始版——这经常被流媒体服务上重新混音的豪华版所取代。另外对于重视隐私的人们来说，播放 CD 是非常私人的体验，让用户可以享受数字播放的音质和便利，同时其个人信息不会被跟踪和分析。

■ 爱恨交加：技术进步的积极和消极影响

显著提高音乐作品的产量和质量

在过去的 20 世纪里，新乐器的改进和出现使每个人都对音乐的声频产生了敏锐的辨析能力。例如，20 世纪 20 年代见证了流行文化中最具影响力的乐器之一——电吉他的出现。从那时起，电吉他就登上了大舞台，使那些影响全世界数百万人的最伟大的歌曲更加绚丽辉煌。电子乐器和音效设备越来越主导音乐制作和表演，一些新的音乐流派，如电子舞曲，几乎完全建立在电子乐器的基础上。工作室本身已经从模拟技术发展到数字技术，新的数字技术使得制作一段音乐的过程不再那么令人生畏，并且更加高效。高速计算机使这一过程变得更容易操控，不像过去那样，制作人必须花上数以小时计的时间在复杂的模拟设备上反复进行各种操作来微调声音。

降低音乐家成名和推广难度

互联网的出现使音乐家的自我宣传实现了平民化和去中心化。如今，只要点击一下按钮，就可以将任何一位优秀的音乐家变成世界级的巨星。文件共享网站和社交网络使得音乐人职业提升变得更加

廉价、高效和畅通无阻，不但利于默默无闻的音乐人一夕蹿红，也帮助了艺术家与世界上其他同行能迅速达成合作。

20 世纪，艺术家们习惯于在流行音乐排行榜、杂志和报纸上宣传他们的最新曲目。随着社交媒体、数字营销和 YouTube 等流量平台的引入，艺术家们已经能够通过病毒式视频和社交媒体帖子出现在消费者的播放列表上。

社交媒体可以让粉丝们与他们最喜爱的明星们亲密接触。Snapchat 和 Instagram 等应用程序可以让乐迷深入了解音乐家和名人的个人轨迹，去"偷窥"录音室录音的过程、提前"偷听"尚未发布的曲目片段，或即时获得即将到来的巡演新闻。艺术家们现在对自己音乐的播放方式，以及他们的素材如何传递给歌迷有了更大的控制权。专门领域的信息门户网站也进一步加大了对音乐世界最新趋势的报道，我们不必购买昂贵的杂志就同样可以知道最喜欢的艺术家的行程安排甚至生活轨迹。

大幅提高音乐的传播效率

在过去，制作高质量的音乐是一项艰巨的任务，而确保音乐被全世界听到则有过之而无不及。走向世界舞台需要巨大的资源和努力。与分发歌曲硬拷贝相关的流通渠道，使得一名音乐家需要几年甚至几十年的时间才能获得全球认可。

现在情况则大不相同了。在数字时代，高保真的数字格式音质优越，而数字压缩格式信息容量大，上传、下载、拷贝更加快捷；这两种格式并存，用户可以各取所需。互联网极大地拓展音乐传播覆盖面，音乐家们能够在全球范围内即时发布他们的音乐，而无须将大量的硬拷贝运送到世界其他地方。像 iTunes 这样的网站帮助许多音乐家通过互联网随时向全世界的乐迷出售他们音乐的高保真数字版复本。

消费者获得音乐的难度和代价显著降低

对普通消费者来说，欣赏音乐从未如此唾手可

得。他们不再像十几年前需要花一个晚上的时间给自己刻录的 CD 盒贴标签，也不需要像几年前那样必须登录计算机将播放列表中的最新音乐作品同步到个人播放设备上。随着 Spotify、Apple music 和 Deezer 等音乐流媒体网站的推出，消费者现在可以利用智能手机、平板电脑通过互联网、云存储等途径获得音乐，不需要随身携带物理存储介质和专门的播放设备。文件共享网站——有些是非法的，有些是合法的，已经改变了音乐资源的传输和获取方式。只要你有良好的互联网连接，就可以分分钟下载最新的歌曲。

现在，当歌迷们想要听到一位艺术家的最新曲目时，他们不再需要等待排行榜首次独家发布一首歌曲。英国广播公司报道，2017 年 10—12 月，15 至 34 岁的年轻人花在收听流媒体音乐服务上的时间第一次超过了收听英国广播公司的所有广播服务。同样，据《卫报》报道，自 2010 年以来，青少年们开始不再收听他们原本最喜爱的广播电台节目。

通过跨文化互动促进音乐流派推陈出新

科技在改变音乐创作模式方面也起到了重要作用。在过去的几十年里，诸如旷客（Crunk）、非洲流行（Afro-pop）和无数其他类型的混合音乐风格在音乐领域掀起了波澜。科技简化了跨文化交流，让音乐家毫无限制地接触到所有新的音乐形式。其结果是不同流派的元素不停地交流并融合在一起，创造出眼花缭乱的混合风格。

创造全新的职业或提供更多工作机会

由于互联网音乐平台大行其道，以及其特殊的分利模式，网络音乐鉴评师等新兴职业方兴未艾。比如在 YouTube 上的顶流音乐鉴评师伊丽莎白·扎罗夫（Elizabeth Zharoff，图 10-23）和朱莉娅·尼隆（Julia Nilon，图 10-23），她们都是专业的声乐教师（甚至曾是技艺精湛的歌唱家）。她们的频道的订阅量高达数十万，每个节目的观看量经常是百万级的，她们单

靠油管的广告分成就能衣食无忧 ❶。这些"网红"一旦在油管的个人频道拥有了足够多的订阅者，就可以考虑通过 Patreon 这样的网站寻求捐助。甚至世界知名的艺术家如"夜愿"乐队的第三任主唱"地板姐"（Floor Jansen，图 10-23；注意"Jansen"的正确读音是"杨森"）也在油管开设频道"Floor Jansen Reactions"复盘自己的演唱作品《幽魂爱情插曲》（*Ghost Love Score*）。

图 10-23　YouTube 上的女音乐鉴评师们

❶　YouTube 平台的广告收益，主要来自 Google Adsense（谷歌广告联盟）。在 YouTube 频道的收益中，博主的播放量越高，收益就会越高，平台给频道播主的提成是 55%。据统计每千次播放量约 18 美元收入；假设一个视频 10 万播放量，那么至少有 1800 美元收入。爆款视频动则上百万播放量，所以收益非常可观。不过计算播放量时要算入广告的观看量，用户观看广告时长至少要达到 30 秒，对于很短的视频，则须观看广告时长的一半。

油管上还有一个比较专业的英国音乐鉴评师 Joe Creator（其部分视频节目见图 10-24），本身就是音乐家、艺术家和制作人，中国网友给他起的绰号是"九爷"[1]。他的视频节目很多与中国音乐有关，颇受中外观众喜爱，播放量甚为可观。油管平台上的音乐鉴评师每次收费 100 美元、70 美元、10 美元不等，当然也有骗钱的"南郭先生"。

图 10-24　音乐鉴评师 Joe Creator

又比如 Fiverr 平台，这是一个国际化的自由职业者线上兼职平台（类似国内的"猪八戒网"）；其中音乐家可以兼职的种类林林总总，既有传统的专业工作，也有音乐鉴评师等新兴职业（该平台"音乐和视频"大类的工作机会见图 10-25）。这个平台上的音乐鉴评师每次收费从最低 6.65 加元到最高 133.03 加元不等。

盗版行为对艺术家经济利益的侵害

对于任何想凭借自己的才华谋生的职业音乐家来说，盗版是一场噩梦。严格说，任何形式的音乐盗窃，都是在非法窃取别人来之不易的音乐天赋。其实这种做法从 20 世纪 20 年代就开始了，但直到 80 年代发明 MP3 技术之前，盗版的规模一直都可以被容忍。现在，音乐可以在计算机之间读取、复制和

传输，其结果使得任何拥有基本的计算机设备和互联网连接的人都可以不受限地访问和下载音乐。据美国唱片权利协会（Recording Rights Association of

图 10-25　Fiverr 平台的"音乐和视频"大类的兼职列表

[1]　因为"九"与"Joe"谐音——笔者注。

America）的数据，在过去几十年中，盗版是音乐行业收入减少的主要罪魁祸首，每年的损失高达125亿美元。

过度依赖技术导致音乐的庸俗化、同质化

英国作家约翰·西布鲁克（John Seabrook）在其《歌唱机器》（*The Song Machine*）一书中讽刺道："（当代的音乐创作）是一个非人情味的、装配线驱动的过程，会让亨利·福特（工厂流水线的创始人）感到自豪。"

西布鲁克把当代的歌曲创作方法称为"音轨和韵钩"（track and hook），强调这种方法与更传统的"旋律和歌词"（melody and lyrics）模式的区别；后者通常也被称为"音乐和歌词"（music and lyrics）。

西布鲁克写道："（'音轨和韵钩'）这种方法是由牙买加的雷鬼音乐制作人发明的，他们制作了一首 'riddim' ❶（器乐伴奏，相当于卡拉OK伴奏带），并邀请了10位或更多歌手使用这段器乐伴奏录制不同的演唱版本。如今，'音轨和韵钩'已经成为流行歌曲创作的主流模式……在极端情况下，制作人通常会将同一首音轨发送给多个顶级歌手，并从提交的多达50首半成品中选择最佳成品。"在这种模式下，虽然音乐产出的效率被大大提高了，但任何机械化的过程都可能有其弊端。西布鲁克继续写道："作为一种工作方法，'音轨和韵钩'模式往往会使歌曲听起来大同小异。"

很多新技术大大简化了以往制作高质量音乐必需的复杂工作。现在的数字音乐制作技术，基本上可以让所有当代音乐成品放到20世纪六七十年代都可以稳拿录音和制作类的技术奖。然而，过分依赖技术也会影响音乐的艺术性和原创性。今天音乐制

作和发行的便捷性造就了全新一代的音乐人，他们中很多人除了金钱和名望之外缺乏真正的创作激情，使得音乐成品的质量和格调有所下滑。制作成本和制作难度大幅降低，造成很多艺人没有原创能力或原创能力很弱，因为可以利用现有的音频资料，然后通过计算机软件提供的混音编曲技术就可以制作听上去达到商业标准的所谓"作品"；从而音乐人逐渐丧失了原创动力甚至原创能力，这样就使得眼下能够经得住时间考验的音乐作品，特别是原创性的、过耳不忘的旋律大大减少。

所以说，今天可用的技术工具经常沦落为不自觉的创作枷锁，屏蔽了更广阔的创造视野，从而减少了音乐多样性。作为一种创作支持工具，计算机将模拟演播室的复杂艺术转变为通过点击屏幕或键盘来选择声音。然而，这种便利并不是没有代价的。今天一切都是事先编程、参数化的——这意味着解决方案是预设的，没有留下太多的创新空间。这就引发了音乐家们创作歌曲的流程有着强烈的同质化倾向。数字技术造成了大批量、流水线"生产"音乐的趋向；这也导致人们只能被迫追捧少数风格雷同的艺术家。

威胁非主流音乐流派的生存

科技使不同文化共享价值观成为可能，但现实是，更强大的主流文化占据了主导地位，这导致其他非主流文化不得不屈从于主导文化的价值观。随着年轻一代开始热衷更"刺激"和"酷"的音乐，一些小众的音乐流派正在走向消亡，这是对音乐领域多样性的真正威胁。如果新的音乐形式不断涌现，而旧的音乐形式仍能得到欣赏并占有一席之地，那将是一个更美好的音乐世界。

冲击传统音响行业

由于改变了聆听习惯和标准，广受新生代欢迎的小型化、智能化的音响、蓝牙设备、高保真耳机现在正处于市场的爆发期，这对发烧音响和家用组

❶ Riddim 是英语单词"节奏"（rhythm）的牙买加方言发音。在雷鬼、舞曲和世嘉音乐（séga music，是毛里求斯和法属留尼汪的主要音乐流派之一）的语境中，它指的是歌曲的器乐伴奏。一个给定的非常流行的 Riddim，可能会被用在几十首甚至数百首歌曲中，不仅用于录音制作中，而且用在现场表演中。

合音响行业有相当的冲击。商家每次组织 HiFi 音响试听会，基本上参与活动的人都以中老年男性居多，可见如今 HiFi 音响市场的萎缩。而一些商家也已经悄悄进行多元化转型，从之前的专门经营 HiFi 音响，转向涉猎跨度不大的家庭影院和专业工程项目。

根据中研普华产业研究院发布的《2021—2025年中国组合音响行业发展前景及深度调研分析报告》，无论是从 2021 年 1 至 5 月传统音响在整个音响总销量中所占据的比例仅为 18.6% 来看还是从传统音响品牌目前在消费者心目中的地位来分析，传统音响开始逐渐沦为边缘化商品，音响发烧后继乏人的现象已相当地明显。欧美的音响市场也大同小异，一方面是近几年来音响发烧友的数量每年都在明显地减少，并且在年龄段的分布上已比较集中在中年段；另一方面是城市中年轻一代的时尚消费者大多数已对传统音响不感兴趣。

从上面几个正面和负面效果来看，虽然技术进步对音乐产业造成了一定冲击，但总体上其积极影响是主流。

拥抱即将到来的新体验时代

■ 新的个人聆听体验

"给予人们个性化的控制，使他们成为音乐体验的一部分。"多普勒实验室（Doppler Labs）的联合创始人诺亚·卡夫（Noah Kraft）曾有这样的梦想。

从留声机到智能手机，我们的听觉体验已经取得了长足的进步，音频技术不仅变得更加沉浸，而且也变得更加个性化。现在，用户只需说出一首歌的名字，智能助手就能从蓝牙智能扬声器中播放这首音乐。

市场上也有功能强大的智能耳机，可以根据用户的聆听习惯调整声音。位于旧金山的多普勒实验

室公司设计的入耳式耳机可以实时过滤和改变来自外部世界的噪声，这在重现表演现场的音效方面尤其具有无限潜力。

甚至在开放型工作场所，耳机可以替代员工的隔间，让员工周围生成无形的私密空间。音乐理论家和文化研究学者迈克尔·布尔（Michael Bull）认为，iPod 等个人音乐播放器赋予了办公室工作人员更大的控制权和自主权。通过从《卫报》和《纽约时报》等多家报纸提供的问卷调查，布尔发现很多员工通过戴耳机听音乐来减少外界干扰，因为他们的耳机成为摆给好管闲事的同事看的一种"请勿打扰"的标志。

■ 建筑空间内的极限音乐享受

领先的音乐家也在推动环绕声技术的发展。冰岛著名艺术家比约克（Björk）一直处于音乐和科技的巅峰，她最近把声效艺术方面的一项实验运用在纽约现代艺术博物馆 2015 年的回顾展《黑湖》（*Black Lake*）的视听室中。展览包括 6 000 个毡锥吸声体和 49 个扬声器，将音乐映射到 3D 环境中。

这个项目的合作者建筑师大卫·本杰明（David Benjamin）[1] 解释说："如果你从北向南扫视整个房间，每一英寸对应一秒钟的音乐。我们通过对这首歌进行音谱分析，将其投影到墙壁和天花板上，然后根据这张分析图即时调节每个圆锥体的姿态，从而产生了这种视觉效果。"[2]

[1] 大卫·本杰明是 The Living 建筑事务所的创始人，也是哥伦比亚大学建筑、规划和保护研究生院的副教授。他获得了许多设计奖，包括来自建筑联盟的新兴声音奖、来自美国建筑师协会的新实践奖、来自现代艺术博物馆的青年建筑师奖和纽约艺术基金会的奖学金，还有 Architizer 技术特别成就奖和 Holcim 可持续发展奖。2015 年，The Living 建筑事务所被 Fast 公司评为全球十大最具创新性建筑公司的第三名。

[2] 有关这个展览项目的详细情况和影音资料参见：https://www.moma.org/calendar/exhibitions/1458.
https://www.youtube.com/watch?v=YGn1pJIpZw8.
https://www.youtube.com/watch?v=tnnELMSiUFI. 等。

图 10-26 《黑湖》视听室的设计（上）、毡锥吸声体加工（中）及观众视听场面（下）

■ 人工智能"创作"音乐

科技一直在影响音乐创作。但更为有趣的是，人工智能开始能生成歌词，同时也被用于制作独特的音乐。音乐大师布莱恩·埃诺（Brian Eno）2017年的专辑《反射》（Reflection）附带了一个应用程序，该程序使用算法在每次聆听时不断更改音乐内容。埃诺强调他的愿望是"创作无尽的音乐，只要你想，音乐就会一直存在。我还想让这种音乐不断以不同的方式展现。"

人工智能不仅具有根据外界信息和算法实现再生音乐的能力，它还可以令人信服地模仿音乐创作过程。2016年9月，第一首用人工智能创作的模仿披头士风格和嗓音的歌曲《爸爸的车》（Daddy's Car），实现了人工智能制作流行音乐的突破。

人工智能创造的音乐目前仍然需要关键的人工介入。对于一些音乐家来说，人工智能是一种工具，可以让他们尽可能地发挥自己的潜能。比尔·贝尔德 **❶**（Bill Baird）2017年的专辑《夏日已逝》（Summer Is Gone），最初通过一个互动网站发布，会根据具体播放时间和地点的数据重新进行混音，比如在伦敦下午4点听这张唱片会生成一张混音效果不同于在曼彻斯特凌晨2点时听的专辑，每一次的播放体验都是独一无二的。而在星际冒险电子游戏《无人的天空》（No Man's Sky）中，英国谢菲尔德的后摇滚乐队 65Days of Static 创造了一个由特殊算法构成的绵绵不断的配乐模式，可以一直不间断地播放。

■ 全息图和虚拟现实明星

现在，现场音乐表演是大多数音乐家赚大钱的途径。事实上，2016年，现场演出的收入占英国音乐总收入的近25%，约为10亿英镑，比实体唱片销售和流媒体收入加起来还多出3亿多英镑。今天的巨星们使用最新的技术使他们的现场表演成为一个特别的必看节目。

像 Four Tet（本名 Kieran Hebden，1977—）这样的活跃于电子音乐的英国音乐家专注于视觉增效。在最近的驻场演出中，Kieran Hebden 一直在一个由天花板垂到地板的灯串组成的令人叹为观止

❶ 比尔·贝尔德是美国音乐家和创造性技术专家。贝尔德曾于2014年7月参加一年一度的旧金山音乐视频比赛，他的歌曲《沉醉的灵魂》（Soggy Soul）的视频由 Dan Lichtenberg 导演，在比赛中获得亚军，并获得了"最佳概念奖"和"最佳运用限定歌曲奖"。

的空中花园中表演。这个场景由视觉艺术家设计，灯光被映射到一个 3D 环境，在人群之间交织跃动（图 10-27）。

图 10-27　Four Tet 的演出场景

不过并非所有人都能在现场体验音乐会。但多亏了虚拟现实装置，现场体验正被带到所有人的家中。像加拿大电子放克双人组合 Chromeo 和 Slash（原美国摇滚乐团枪与玫瑰的主音吉他手）这样的艺术家已经发布了互动表演，观众可以通过 VR 眼镜观看和探索，Slash 的版本甚至可以让粉丝们在演出的后台"闲逛"。"VR 有能力加深粉丝与艺术家之间的关系，同时让世界各地的粉丝在无法亲临的时候体验现场的活力。"live Nation 执行副总裁凯文·切内特（Kevin Chernett）表示。

未来可能允许用户远程享受沉浸式的现场活动，甚至可能不需要明星们亲自到场。1998 年，当 2D、Murdoc、Noodle 和 Russel 这几个动画人物出演音乐片《大猩猩乐队》（Gorillaz，该乐队的线下演出场面见图 10-28）时，动画流行歌星仍然是一个超前的想法。现在，它变得越来越普遍。在日本，虚拟歌手已经达到了碧扬赛级别的知名度，尽管她们完全是用电脑动画制作的。绿松石色头发的初音（Hatsune Miku）现在不仅是一个虚拟偶像，而且是日本最知名的流行歌星之一（图 10-29）。

图 10-28　"大猩猩"乐队的线下演出

图 10-29　"初音"的现场演唱会

还有一种有争议的虚拟现实技术，即使用已故明星的全息影像进行现场表演。2012 年，已故美国说唱歌手图帕克·沙库尔（Tupac Shakur，1971—1996）的全息形象在科切拉（Coachella）山谷音乐艺术节与史努普·多格（Snoop Dogg）完成了合唱。最近，艾米·怀恩豪斯（Amy Winehouse）的全息影像巡演项目被宣布正在筹备中，这位已故歌手的父亲在一份声明中说："我们女儿的音乐感动了数百万人，这意味着她的遗产将继续下去。"

一些在世的明星也在挖掘全息影像的效能。埃尔顿·约翰最近宣布了他的告别之旅，他参加了一场虚拟现实演唱会，其中包括重现其最伟大的热门作品的演出场面，以数字方式回顾过去的岁月，并亲自穿越时空引导粉丝们了解他的人生故事。

■ 机器与音乐家 "合体"

任何相信有自觉意识的机器会带来全面灾难的人，都应该从未来机器和人类融为一体的前景中得到安慰，因为我们通过可穿戴设备等新技术看到了生物黑客级的技术进步。比如，不管有多么高科技的耳机，总有一些粗心的人会遗失它们。一位"身体改造"专家 Rich Lee 认为他已经找到了一个终极的解决办法：在人的耳朵里植入声敏磁铁。被称为"世界上第一位电子人艺术家"的尼尔·哈比森（Neil Harbisson）的头骨后部安装了一个天线，该天线悬挑在前额中部，通过内置传感器传输颜色，以特定频率振动，让他"听到不同的色调"（图 10-30 左）。"我不再需要传统意义上的作曲，我可以通过观察事物来作曲。"他说。

著名音乐人伊莫金·希普（Imogen Heap，本书在第 11 章有详细介绍）协助开发了一双互动手套，有望"彻底创造我们通过动作创作音乐的方式"。该手套能够使动作与音乐功能相匹配，并允许佩戴者通过手势控制现场乐器和音效（图 10-30 右）。这项技术甚至被用来帮助残疾人音乐家重拾演奏能力。她介绍说："手套就像我的第二层皮肤，是我的一部分，我的延伸。从此我变得超现实。"

图 10-30 "电子人艺术家"尼尔·哈比森（左）和伊莫金·希普的互动手套（右）

还有一种叫作"脊椎"（The Spine）的设备，是由约瑟夫·马洛赫（Joseph Malloch）和伊恩·哈特威克（Ian Hattwick）设计的一种体外人工脊椎，它作为一个可穿戴的效果单元，可以在表演者弯曲和扭转身体时相应实现变调和延迟声效。

图 10-31 可穿戴的效果单元"脊椎"及其穿戴演示

通过本章前面多个例子，我们发现音乐录音和制作技术的进步，离不开音乐家和音乐制作人的创造性的实践。下一章本书会讲述那些著名的音乐家和音乐制作人是如何在音乐技术进步的潮流中大显身手的。

参考文献

[1] Hadis D. 10 Technologies That Changed Music[EB/OL]. https://www.vogue.com/article/ten-technologies-that-changed-music, 2016-05-02.

[2] Saunders L. The Best Free Music Production Software Absolutely Anyone Can Use[EB/OL]. https://happymag.tv/free-music-making-software/, 2021-07-16.

[3] Southern Utah University Faculty. The Impact of Technology on the Music Industry[EB/OL]. https://online.suu.edu/degrees/business/master-music-technology/tech-impact-music-industry/, 2021-02-02.

[4] Deaux J. The Impact of Technology on the Music Industry[EB/OL]. https://allabouttherock.co.uk/impact-technology-music-industry/, 2017-12-27.

[5] 6.5 Influence of New Technology[DB/OL]. https://open.lib.

umn.edu/mediaandculture/chapter/6-5-influence-of-new-technology/.

[6] Shapero D. The Impact of Technology on Music Stars' Cultural Influence[J]. The Elon Journal of Undergraduate Research in Communications 2015, 6(1).

[7] Tofalvy T , Barna E . Popular Music, Technology, and the Changing Media Ecosystem: From Cassettes to Stream[M]. Cham: Palgrave Macmillan, 2020.

[8] Page L. How Has Technology Changed Music?[EB/OL]. https://www.fdmgroup.com/how-has-technology-changed-music/, 2019-06-20.

[9] Kramer J D. The Impact of Technology on the Musical Experience[EB/OL]. https://www.music.org/index.php?option=com_content&view=article&id=2675:the-impact-of-technology-on-the-musical-experience&catid=220&Itemid=3665.

[10] Kramer J D. The Time of Music[M]. New York: Schirmer Books, 1988.

[11] Cole S. Technology and social media on the music industry[EB/OL]. https://econsultancy.com/the-impact-of-technology-and-social-media-on-the-music-industry/. 2019-09-09.

[12] Assis P. A Brief Overview of the Evolution of Musical Technology: Promises and Risks for the Diversity of Cultural Expressions[DB/OL]. https://www.teseopress.com/diversityofculturalexpressionsinthedigitalera/chapter/a-brief-overview-of-the-evolution-of-musical-technology-promises-and-risks-for-the-diversity-of-cultural-expressions-original-in-portuguese/.

[13] Needham J. What Does Technology Mean for the Future of Music? [EB/OL]. https://www.bbc.co.uk/programmes/articles/1f3JQ4knLJBWhgpj3wPv7xL/what-does-technology-mean-for-the-future-of-music, 2018-11-12.

[14] Dobie I . The Impact of New Technologies and the Internet on the Music Industry, 1997-2001[J]. University of Salford, 2001.

[15] Darko J. In the UK, CDs are Down But a Long Way from out[EB/OL]. https://darko.audio/2021/12/in-the-uk-cds-are-down-but-a–long-way-from-out/, 2021-12-29.

[16] Getlen L. Every Song You Love was Written by the Same Two Guys[EB/OL]. https://nypost.com/2015/10/04/your-favorite-song-on-the-radio-was-probably-written-by-these-two/, 2015-10-04.

[17] The Evolution of Popular Music[DB/OL]. https://open.lib.umn.edu/mediaandculture/chapter/6-2-the-evolution-of-popular-music/.

[18] BBC Faculty. History of the CD: 40 Years of the Compact Disc [EB/OL]. https://www.bbc.co.uk/newsround/47441962, 2019-03-12.

[19] Waniatak. The Life and Times of the Late, Great CD [EB/OL]. https://www.digitaltrends.com/features/the-history-of-the-cds-rise-and-fall/, 2018-02-07.

[20] A Short History of How Jukeboxes Changed the World[DB/OL].https://www.rock-ola.com/blogs/news/a-short-history-of-how-jukeboxes-changed-the-world，2019-08-14.

[21] Lang B. Wave Deprecates VR App to Focus on Broader Distribution of Its Virtual Performances[EB/OL]. https://www.roadtovr.com/wave-shutters-vr-app-focus-broader-distribution/, 2021-01-15.

"制作人应该决定制作什么样的音乐，如听起来像什么、为什么、在何时以及如何表现——所有这些。"

——瑞典著名音乐制作人马克斯·马丁

11

流行音乐的
创作和制
作大师们

音乐制作对作品的成功至关重要

早在 2007 年，当时的巴巴多斯美女 Robyn Rihanna Fenty（蕾哈娜本名）还未成名。她并不是《雨伞》（*Umbrella*）的歌曲创作者们 ❶ 最中意的首选歌手。最初，歌曲作者希望"小甜甜"布兰妮·斯皮尔斯演唱这首歌，他们的第二选择是玛丽·J·布利奇（Mary J. Blige），而蕾哈娜只是他们的第三候选人。当斯皮尔斯和布利奇都拒绝了这首歌时，唱片公司为蕾哈娜买下了这首歌的版权。这首歌问世几个月后，就登上了《公告牌》百强歌曲榜的榜首——而另两位女歌手估计肠子都悔青了（图 11-1）。

图 11-1 蕾哈娜的成名单曲《雨伞》MV 画面

上面是原创作品捧红新鲜歌手的案例之一，再一次证明流行音乐的原创才是流行音乐产业背后的原动力。词曲作者、制作人和歌手，正如同编剧、导演和演员的铁三角关系。新西兰音乐评论家尼克·博林杰形象地总结说："唱片制作人的角色常被拿来与戏剧或者电影导演来比较。如果把歌曲比作剧本，把歌手比作演员，那么……制作人的职责是激发出歌手的最佳表现"。

❶ 美国说唱歌手 Jay-Z 与制作人 Stewart 和 Kuk Harrell 共同创作了这首歌，另外还有来自泰瑞斯·扬德尔·纳什（Terius Youngdell Nash，艺名 The-Dream）的贡献。

流行歌坛的尤达大师：马克斯·马丁

在过去的 20 年里，相貌平平的瑞典音乐天才马克斯·马丁（Max Martin）一直是几乎每一首热门流行歌曲幕后的主脑。自 20 世纪 90 年代末成名以来，这位瑞典作曲人兼制作人已经联合创作了 22 首《公告牌》热门冠军歌曲，超越了约翰·列侬、保罗·麦卡特尼、迈克尔·杰克逊和麦当娜的成就。

年轻的马丁当年也许没有因为他组建的硬摇滚乐队 "It's Alive" 而出名，但他确实从这段经历中收到了两份重要的意外礼物：一是乐队录制他们的第一张也是唯一一张专辑时，他们聘请了一位名叫丹尼斯·波普（Denniz Pop）的制作人前辈，丹尼斯建议"马丁·卡尔·桑德伯格"永远改名为"马克斯·马丁"；二是在录制他们的专辑时，马克斯机敏地从丹尼斯那里学到了音乐制作行业的所有诀窍。

当 "It's Alive" 乐队的演唱事业穷途末路时，马丁立刻认定自己的天赋属于录音室。他开始作为一个音频技师和歌曲作家在 Cheiron 工作室协助丹尼斯·波普的工作。马丁最早与波普合作的项目之一是瑞典乐队基地王牌（Ace of Base）1995 年的专辑《*the Bridge*》。这张专辑最终在全球售出六百万张。尽管上面这张专辑取得了巨大的成功，但其实是他的下一个项目使马丁在业内一举成名。当时唱片公司 Jive 的一位 A&R 主管对马克斯·马丁的歌曲创作和制作工作印象深刻，他认为马克斯正是为新生男子组合"后街男孩"（Backstreet Boys）制作首张专辑的不二人选。马丁与伦敦 Battery 工作室合作的单曲《别玩弄我的真心》（*Quit Playing Games（with My Heart）*）、《只要你爱我》（*As Long as You Love Me*）和《诸位（后街的后面）》（*Everybody（Backstreet's Back）*）可以说是 1997 年该乐队首张专辑中最受欢迎的三首歌曲。这张专辑在全球销量超过 1 000 万张。

马丁的职业生涯中最引人注目的也许是其创作

品质的连贯性。自 1999 年以来，马克斯已经独立创作或合作了至少 50 多首十大热门歌曲，其中有 22 首《公告牌》歌曲榜冠军歌曲。他的单曲作品在全球共售出超过 1.35 亿首。以下是马克斯·马丁创作和制作的一长串闪亮作品的部分清单：

Katy Perry——*I Kissed a Girl*、*Teenage Dream*、*California Gurls*、*Roar*、*Dark Horse*

Britney Spears——*Oops!... I Did It Again*、*Stronger*、*Baby One More Time*、*Till The World Ends*

Taylor Swift——*We Are Never Ever Getting Back Together*、*I Knew You Were Trouble*、*22*、*Bad Blood*

Kelly Clarkson——*Since You've Been Gone*、*My Life Would Suck Without You*

N'Sync——*Tearin' Up My Heart*、*It's Gonna Be Me*、*I Want You Back*

The Weeknd——*Can't Feel My Face*

Justin Timberlake——*Can't Stop The Feeling!*

马丁还坚持引进年轻人才，对他们循循善诱。马丁的得意门生卡尔·约翰·舒斯特（Karl Johan Schuster），现在成了格莱美获奖歌曲制作人"Shellback"，他与马丁合作创作了多首热门歌曲，还有其他几首独立创作的作品，包括 Maroon 5 的《迅捷如虎》（*Moves Like Jagger*）。马丁还很擅长发现人们"有趣"的地方，即使他们在技术层面上不是最好的作曲者。

马丁已经九次获得了美国作曲家、作家和出版商协会（American Society of Composers, Authors, and Publishers，ASCAP）年度最佳歌曲作者奖。虽然他已经身价 25 亿美元，但对马丁来说，是工作的乐趣让他在职业道路上坚持下去："如果仅仅因为这是我的工作，或只是为了赚钱，我想我不会还在坚持制作音乐。"

而且马克斯·马丁的创作能力，并没有表现出任何衰减的迹象。在过去的 25 年里，马丁已经成为一个独树一帜的热门歌曲"批发商"，他的 30 首歌已经被串成了一部新的标题为 *& Juliet*（可译为《朱丽叶续传》，图 11-2）的音乐剧，从 2019 年起在伦敦西区正式上演。在 2020 年第 20 届年度舞台奖（WhatsOnStage Awards）[1] 中，该剧获得 13 项提名中的 6 项大奖；该剧还同期荣获了 2020 年劳伦斯·奥利维尔奖[2] 的五项大奖。

图 11-2　音乐剧 *& Juliet* 剧照

音乐剧《朱丽叶续传》的音乐总监、配器和编曲比尔·谢尔曼（Bill Sherman）告诉 BBC 文化电台，与马丁的合作成为"创作和改编流行歌曲的大师每日课程"。谢尔曼把这位很少接受采访、低调的瑞典人比作"流行歌曲创作的尤达大师"。

丹麦流行乐队 Alphabeat 成员 Anders Bønløkke 赞叹道："他早期的创作就像阿巴（ABBA）——你可以看出这是极具他个人特点的旋律和人声编排。他就像是一个天赋异禀的艺术家。"他还认为马丁的

[1] WhatsOnStage 奖，或者 WhatsOnStage "剧院观众选择"奖，以前称为"剧院观众选择奖"，由剧院网站 WhatsOnStage.com 组织。该奖项表彰英国剧院的演员和作品，重点是伦敦西区上演的剧目。提名和最终获奖者由剧院公开投票选出。

[2] 劳伦斯·奥利维尔奖（Laurence Olivier Awards）或简称奥利维尔奖（Olivier Awards），每年由伦敦戏剧协会（Society of London Theatre）在伦敦举行的年度典礼上颁发，以表彰伦敦专业戏剧界的卓越成就。该奖项最初被称为西区戏剧奖协会，但为了纪念英国戏剧大师劳伦斯·奥利维尔，于 1984 年更名。

经典歌曲有某种矛盾的性质，比如为小甜甜创作的《宝贝再来一次》（*Baby One More Time*），"它超级炫目，超级通俗，但也有这些小和弦，所以暗含一种紧张感。"

罗马尼亚青年男歌手 Klyde 创作了一首情歌，歌中却在致敬马丁的音乐才能，歌中唱道：

"我在这里试着谱写一首经典

一首真正能感动大众的爆品

但是我现在一筹莫展

我的全部歌词是关于你

但所有这些旋律都不合心意

马克斯·马丁是如何写出轰动一时的作品

因为现在我毫无灵感

我所有的歌都是关于你

……

如果有一天我能成为马克斯·马丁

我也会在遥远的瑞典傲视群英

如果有一天我能成为马克斯·马丁

我会不惜一切留住你"

不过因为市场和资本的因素，瑞典天才们的音乐创作成果大多流向了美国歌星，所以瑞典尽管有这位流行音乐创作界的扛把子，但很可能不会再出现阿巴乐队、罗克赛特或基地王牌那种称霸国际歌坛的巨星了。

深藏功与名——其他卓有成就的音乐制作人

唱片制作人（或称音乐制作人）是一个录音项目的创意和技术领导者，负责指挥录音室和指导艺术家，所以其地位通常与电影导演相提并论。根据项目的不同，制作人也可以选择相应的表演艺术家，或参与表演。有些制作人也是音频技师，同时负责不同领域的操作技术：如前期、录音、混音和后期收尾。当代的制作人往往将企业家、创意人和技术人员三个角色融为一体。

其实创作并不是制作人的主要职责，对于专业的传奇作者或创作型歌手来说，制作人更像是催债的。正像美国著名音乐家科尔·波特（Cole Porter）感叹的那样："我唯一的灵感来自制作人的电话！"

下面按出生年代顺序介绍世界著名的其他音乐制作人，虽然其中多数也曾有演唱经历，但是在音乐制作方面的贡献更为突出。

■ "通俗音乐之王"背后的男人：昆西·琼斯

美国非裔音乐家昆西·琼斯（Quincy Jones，1933—）在他辉煌的 70 年职业生涯中，获得了 80 项格莱美奖提名，赢得了其中 28 项大奖，并在 1992 年获得格莱美传奇人物奖。昆西·琼斯在 20 世纪 50 年代开始担任爵士乐指挥家，后来转向流行音乐和电影配乐。他是迈克尔·杰克逊标志性专辑《*Off the Wall*》❶、《颤栗》（*Thriller*）和 *Bad*❷ 的制作人。他还为雷·查尔斯（Ray Charles）、夏卡·康（Chaka Khan）、唐娜·萨默（Donna Summer）和詹姆斯·英格拉姆（James Ingram）等人制作唱片。他被《时代》杂志评为 20 世纪最有影响力的爵士音乐家之一。

在音乐制作方面，琼斯显示出他是一个无所不能的艺术大师。他为多部电影制作了配乐，包括《浪子娇娃》（*Banning*，1967）、《冷血》（*In Cold Blood*，1967）和《意大利任务》（*The Italian Job*，1969，由迈克尔·凯恩主演）。琼斯为《浪子娇娃》制作的配乐使他成为第一位获得奥斯卡最佳原创歌曲提名的非洲裔美国人 ❸。2013 年，琼斯入选摇滚名人堂。

❶ 结合歌词大意和字典词意解释，"Off the Wall" 在这里有 "无拘无束、离经叛道、不拘一格" 的意思。

❷ 从迈克尔·杰克逊拍摄的 MV 来看，这首歌要表达的是 "弃恶从善"，与歌名字面意思正好相反。

❸ 该奖是和他的搭档鲍勃·拉塞尔（Bob Russell，1914—1970）一起获得的。

"旋律为王，你永远不要忘记这点。歌词似乎总排在首位，但事实并非如此；它们只是一个次要因素。"昆西·琼斯这样教导我们。

■ 最终黑化的不世天才菲尔·斯佩克特

菲尔·斯佩克特（Phil Spector，1939—2021）原名哈维·菲利普·斯佩克特，美国唱片制作人、音乐家和歌曲作者，他在20世纪60年代以创新的录音实践和创业精神而闻名，但在21世纪初因谋杀罪两次受审并被定罪。斯佩克特被认为是流行音乐史上最有影响力的人物之一，也是20世纪60年代最成功的制作人之一。他帮助确立了工作室的工作流程，将流行艺术美学融入艺术流行、艺术摇滚和梦幻流行的音乐之中。他获得了1973年格莱美年度最佳专辑奖，1989年入选摇滚名人堂，1997年入选歌曲作家名人堂。2004年，斯佩克特在《滚石》杂志历史上最伟大的艺术家名单上排名第63位。

如果一个好的制作人的先决条件是提出新的创意的话，出生于纽约贫穷的俄罗斯犹太移民家庭的菲尔·斯佩克特肯定符合这个模式。他因开发出"音墙"❶（Wall of Sound）的制作模式而蜚声乐坛，他把这种制作风格描述为"瓦格纳式"的摇滚。该模式包括使用多种乐器、重度混音和多重音轨来丰富歌曲的层次。

这一技巧在披头士乐队的《漫长而曲折的道路》（*The Long and Winding Road*）和罗奈特乐队（The Ronettes）的《做我的宝贝》（*Be My Baby*）等作品中得以体现。斯佩克特的杰出贡献让他在1989年进入了摇滚名人堂——但最终，在半退休30年后的2009年，他却因在洛杉矶家中谋杀明星拉娜·克

拉克森（Lana Clarkson，1962—2003）而被判19年监禁。他最终因罹患新冠病毒并发症于2021年1月16日在监狱的医院内去世。

■ 技术流宗师布莱恩·埃诺

布莱恩·埃诺（Brian Eno，1948—）是英国音乐家、作曲家、唱片制作人、视觉艺术家。最为人所知的是他在氛围音乐❷（Ambient Music）方面的开创性工作，以及他对各种摇滚、流行和电子音乐的贡献，他也因此被视为前卫摇滚的先驱之一。在作为Roxy Music乐队成员录制了两张专辑后，他还合作了其他音乐作品，如大卫·鲍伊的《柏林三部曲》（*Berlin Trilogy*），也和Talking Heads的主唱兼吉他手大卫·伯恩（David Byrne）、U2乐队、劳里·安德森（Laurie Anderson）、格雷斯·琼斯（Grace Jones）、酷玩乐队（Coldplay）和达蒙·奥尔本（Damon Albarn）等艺术家合作。在线数据库AllMusic最近进行了一项调查，埃诺被大众评为世界上最具影响力的25位音乐家之一。2019年，他作为Roxy Music的成员入选摇滚名人堂。

布莱恩·埃诺强调说："我从来不活在过去；我总是尝试做一些新的事情。我不断地努力忘记过往，并将其从脑海中抹去。"

■ 绝代双骄：里克·鲁宾与拉塞尔·西蒙斯

里克·鲁宾（Rick Rubin，1963—，美国唱片制作人，哥伦比亚唱片公司前联合总裁）与拉塞

❶ 也被称作"Spector Sound"，其目的是利用录音室录音的可能性来创造一种异常密集的管弦乐般的美学效果。为了达到"声墙"效果，斯佩克特安排大型合奏（包括一些通常不用于合奏的乐器，例如电吉他和原声吉他），使用多种乐器将许多声部增加一倍或三倍以创建更饱满、更丰富的音色。

❷ 氛围音乐（Ambient Music），电子音乐分支之一，源于20世纪70年代艺术家们的一种实验性的电子合成音乐，代表人物如Brian Eno、Kraftwerk以及Harold Budd，同时也具有80年代trance的数码舞曲风格。氛围音乐没有作词或作曲的束缚。尽管艺术家在创作之间有暗示性的差异，但对于偶然听一次的听众来说，它只是不断地在重复没有变化的声音。在Orb和Aphex Twin这样的氛围数码音乐们的努力下，氛围音乐在20世纪90年代早期成为一种令人痴迷的音乐。

尔·西蒙斯❶（Russell Simmons）一起，是 Def Jam recordings❷ 的联合创始人，并与野兽男孩（Beastie Boys）、LL Cool J 和 Run DMC 等艺术家一起向大众普及了嘻哈音乐。作为非裔艺术家，拉塞尔·西蒙斯曾说："嘻哈是在为沉默的穷人发声。"

他们陆续为 AC/DC、阿黛尔、Aerosmith、Ed Sheeran、Eminem、约翰尼·卡什（Johnny Cash）、贾斯汀·汀布莱克、Lady Gaga、林肯公园、米克·贾格尔（Mick Jagger）、尼尔·戴蒙德（Neil Diamond）和汤姆·佩蒂（Tom Petty）等艺术家制作作品。鲁宾最拿手的本事是"精简"声音（"stripped-down" sound），包括消除不需要的音频元素，如弦乐声、人声伴唱、混响，并擅长无伴奏独唱和纯乐器演奏（bare instruments）。

不过二人目前的走向大相径庭。2007 年，MTV 称鲁宾为"过去 20 年最重要的制作人"；同年，鲁宾出现在《时代》杂志的"世界上 100 位最有影响力的人物"名单中。而西蒙斯从 2017 年开始，接连被 20 名女性指控犯有性不端行为和性侵，并因这些指控辞去了他在 Def Jam 唱片公司和其他公司的职务。2018 年，据报道，西蒙斯已迁居印度尼西亚巴厘岛，因为那里没有签署向美国引渡嫌疑人的条约。

■ 千手观音："王子"

美国流行巨星"王子"Prince（1958—2016，见图 11-3）也是天才的音乐制作人，从他青少年时期发行的专辑《为你》（For You）开始，他就自己制作

❶ Russell Wendell Simmons（1957—），美国商人、音乐制作人、制片人，是嘻哈乐历史上的最为重要的人物之一。他曾创办美国著名嘻哈唱片公司 Def Jam，如今是 Rush Communications 的首席执行官。

❷ Def Jam Recordings 是一家总部位于曼哈顿的美国跨国唱片公司。Def Jam 主要专注于环球音乐集团旗下的嘻哈、流行和城市音乐。在英国，这家唱片公司被称为 Def Jam UK，由 EMI 唱片公司运营；而在日本，这家公司被称为 Def Jam Japan，由环球音乐日本分公司运营。

并演唱整个唱片中的歌曲。在整个职业生涯中，他一直承担着音乐创作过程中几乎所有的事情，尤其是他 1987 年的经典标志性专辑《Sign 'O' The Times》中的每一个细节。他还为自己公司旗下的乐队，包括 The New Power Generation 和 Vanity 6 制作音乐。

图 11-3　Prince 遗照

Prince 作为多乐器演奏家、制作人、编曲人、乐队指挥和现场表演家的天赋是无与伦比的。但这一切都是建立在他把放克、灵魂、通俗和摇滚等各种音乐风格转变成他自己的音乐语言的基础上。他说："技术很酷，但你必须是利用它，而不是被它反噬。"

在他的职业生涯中，他有 30 首在歌曲排行榜上排名前 40 位的单曲，其中包括 5 首冠军单曲。结合他的歌词来看，他更倾向于坚持怪异的主题。但没有一个词曲作者能如此巧妙地探索"性"这个主题——从《小红克尔维特》❸（Little Red Corvette）和《芳颜俘我心》（U Got the Look）的轻快调情，到《当

❸ Corvette 是雪佛兰旗下的一款双门跑车。

鸽子哭泣时》（*When Doves Cry*）和《如果我是你的女朋友》（*If I Was Your Girlfriend*）等更雄心勃勃的治愈系歌曲。

从音乐上来说，王子音乐风格的边界似乎是无限的：他很早就学会了用令人难忘的"韵钩"（hook）接上一个浓烈的 Funk 即兴演奏（funky jam）。在引入和声和旋律的复杂性之前，他掌握了摇滚歌曲的每一种形式——从三和弦❶（three-chord bangers）摇滚《放飞自我》（*Let's Go Crazy*）到直接的力量民谣❷（power ballads）《紫雨》（*Purple Rain*）——这使得他越来越爵士乐化和实验性的作品超越了普通流行音乐的限制。"他知道创新和美国消化系统❸之间的平衡，"美国音乐家 Questlove 这样描述他的偶像，"基本上，他是唯一一位能够给婴儿喂食最精致的食物的艺术家，而这些食物是你自己永远不会想到能拿给孩子们吃的；他也知道如何分解食物，使其得以消化。"

"王子"对他自己的创作能力的评论更让人印象深刻，他在 1998 年的一次采访中透露说："有时我会在脑海中听到一段旋律，它就像是一幅画的第一种颜色。然后你可以用其他附加的声音来构建歌曲的其余部分。""我喜欢聪明人的建设性批评。"他曾说，"但无论如何，没有其他人可以规定你是谁。"

■ 说唱大佬 Dr. Dre

Dr. Dre 本名安德烈·罗梅勒·杨（1965—，图 11-4）美国说唱歌手、音频工程师、唱片制作人和商人。其职业生涯始于 1985 年，当时他是世界级的 World Class Wreckin'Cru 乐队的成员，后来在说唱乐团 N.W.A. 成名。他获得过 6 项格莱美奖，包括年度最佳制作人奖和非古典类制作人奖。《滚石》杂

志将他列为有史以来 100 位最伟大艺术家的第 56 位。截至 2018 年，他是嘻哈音乐界第二富有的人物，估计净资产为 8 亿美元。

图 11-4　Dr. Dre 在 2012 年 Coachella 音乐节上演唱

早期在新南威尔士州的工作和个人说唱生涯使他成为过去 30 年中最具开创性的音乐家之一。然而最近，他以精明的商业头脑而更为人所知。Dr. Dre 不仅是 Beats 电子品牌（专注出品耳机和音箱）的创始人，还是善后娱乐公司（Aftermath Entertainment）的创始人和现任首席执行官，这家公司为 Eminem、Kendrick Lamar 和 50 Cent 等铺平了成名道路。

Dr. Dre 也是著名的嘻哈音乐制作人之一。这位"混音学大师"除了继续创作自己的作品外，还为一批知名艺术家制作音乐，如 Snoop Dogg、Mary J.Blige、50 Cent、Warren G、Jay–Z、Kendrick Lamar，当然还有 Eminem。Dr. Dre 坚持使用现场表演和以他为标签的"G-Funk"❹ 采样；他对 E-mu SP-1200（1987 年上市）和 Akai MPC3000（1988 年上市）的支持使这些采样器成为许多嘻哈制作人后起之秀的首选利器。

❶ 在大小调和声体系中，三个音按三度关系叠置，即构成三和弦。这是大小调和声中最常见的和弦形式。
❷ 力量民谣是以摇滚或金属音乐风格表演的民谣。
❸ 意思是美国社会对前卫文化的接受能力。——笔者注

❹ G-funk，或 gangsta funk，是 20 世纪 80 年代末兴起于美国西海岸的一种帮派说唱的子流派，该流派深受 20 世纪 70 年代迷幻的 funk 音乐，如 *Parliament-Funkadelic* 的影响。

■ 另类女郎——琳达·佩里

琳达·佩里（Linda Perry，1965—）是美国音乐制作人，同时也是"四位非金发女郎"乐队（4 Non Blondes）的主唱，单曲《怎么了？》（*What's Up?*1992 年发行，在欧洲多国音乐排行榜夺冠，见图 11-5）是当时现象级的成功。然而，在 20 世纪 90 年代初，她作为制作人和词曲作者的成就使她的演唱生涯相形见绌。

图 11-5 琳达·佩里（左三）和当年的"四位非金发女郎"乐队演唱的《What's Up?》MV 画面

她创立了两家唱片公司，并为其他艺术家创作和制作了许多热门歌曲，包括克里斯蒂娜·阿奎莱拉（Christina Aguilera）的《美丽》（*Beautiful*，2002 年，在英国和澳洲音乐排行榜排名第一）和粉红乐队（P!nk）的《派对开始》（*Get the Party Start*，2001 年，在澳洲音乐排行榜排名第一）。佩里还为阿黛尔（Adele）和艾丽西娅·凯斯（Alicia Keys）的专辑作出了贡献。

除了制作人的工作，佩里在 2017 年创办了一家唱片发行、出版和艺术家管理公司"We Are Hear"，并在美国签下了詹姆斯·布朗特（James Blunt）。她目前还作为自己的乐队"暗黑机器人"（Deep Dark Robot）的成员表演，有时也表演独唱。

"我是一个快速学习者，我相信改变，我相信成长，我相信进取而不是止步不前。"琳达·佩里说。

■ "超音速疯狂教授"西尔维娅·玛茜

西尔维娅·玛茜（Sylvia Lenore Massy，生年不详）是美国唱片制作人、混音师、音效技师和作家。玛茜最受认可的成绩是她在洛杉矶另类金属乐队"Tool"1993 年的超白金唱片《潜流》（*Undertow*）中表现出的制作水准，以及她完成的 System of a Down 乐队、约翰尼·卡什（Johnny Cash）、红热辣椒面（Red Hot Chili Peppers）和巴西乐队 South Cry 的作品。其他工作包括为喜剧摇滚乐队"绿果冻"（Green Jelly）制作作品，还有服务 Joe Satriani、Queen、Aerosmith 和 Elton John 等著名艺人。

除了作为制作人备受崇敬之外，西尔维娅也是混音艺术的权威。作为波士顿伯克利音乐学院的客座教授，她还在伦敦的阿比路学院（Abbey Road Institute）和悉尼的 SAE 学院（School of Audio Engineering）举办讲座。西尔维娅·梅西也是英国音乐制作人协会（The Music Producers Guild）"MPG 灵感奖"的荣誉获得者。另外西尔维娅·玛茜作为"超音速疯狂教授"在疫情防控期间坚持拍摄介绍音乐制作技术的视频节目 *Studio Go Boom*（图 11-6）。

音乐产业仍然是男性主导的行业，据说只有 12% 的唱片制作人是女性，西尔维娅·玛茜的成就为女性在这一领域争得了一席之地。

图 11-6 西尔维娅·玛茜作为"超音速疯狂教授"在疫情期间拍摄介绍音乐制作的视频节目 *Studio Go Boom*

■ 技术女性的"天花板"伊莫金·希普

伊莫金·希普（Imogen Heap，1977—）是著名的英国歌手、词曲作者、制作人和音频技师。小时候，她受过钢琴、大提琴和单簧管的古典音乐训练，后来自学成为吉他手和鼓手。18 岁时，她与唱片公司 Almo Sounds 签约，并发行了自己的首张专辑 *iMegaphone*，由其长期合作者盖伊·西格斯沃斯（Guy Sigsworth）制作。音乐中使用被刻意变调的音质是她的拿手好戏。她还经常在混音中加入环境音，以增加空间深度。她推崇电子音乐："有些人认为电子音乐很冷，但我认为这与听音乐的人有关，而不能归咎于真正的音乐本身。"

伊莫金·希普随后发行的 3 张个人专辑都是以她自己的独立音乐品牌 Megaphonic 发行的。她的职业生涯包括与杰夫·贝克（Jeff Beck）、乔恩·邦·乔维（Jon Bon Jovi）、爱莉安娜·格兰德、布兰妮·斯皮尔斯、deadmau5 和泰勒·斯威夫特的合作。除此之外，她还为舞台剧《哈利·波特与被诅咒的孩子》（*Harry Potter and the Cursed Child*）创作了获奖音乐。

希普是唯一一位获得格莱美技术奖的女艺术家，还获得过 Ivor Novello 奖，并荣获著名的英国音乐制作人协会颁发的 MPG 灵感奖。她还拥有伯克利音乐学院的荣誉博士学位。本书第十章的结尾部分曾介绍了她发明的互动手套。

■ 举世无双好哥哥：芬尼斯·奥康奈尔

芬尼斯·奥康奈尔（Finneas O'Connell，1997—）是美国歌手、歌曲作者、唱片制作人、音频技师和演员，因为与妹妹比莉·艾利什（Billie Eilish，2001—）合作创作她的 2019 年首张专辑中表现出来的制作技巧而一举成名。虽然是在他父母家的一间小卧室里录制的，使用的是廉价设备，他创作的

专辑《梦归何处》（*When We Fall Asleep，Where Do We Go?*）和其中的歌曲《坏小子》（*Bad Guy*）还是让他在 2020 年席卷了一大票格莱美奖项，包括年度专辑、最佳流行歌手专辑、非古典类最佳技术专辑、年度最佳唱片、年度单曲、年度非古典类最佳制作人等，可以说拿奖拿到手软。随后，他作曲的同名电影主题歌《无暇赴死》（*No Time to Die*）让他囊括了奥斯卡金像奖、金球奖和格莱美奖。他说："我不是特别喜欢录音棚，它们往往死气沉沉，没有任何自然光线，所以我想在我的住所录制音乐。我只是不想被一个工作室束缚，还不得不向他们支付不计其数的费用。"

他令人印象深刻的制作才能使之与其他流行巨星能顺利合作。在短短几年的职业生涯中，他已经与塞琳娜·戈麦斯（Selena Gomez）、卡米拉·卡贝洛（Camila Cabello，1997—，古巴裔美国流行乐女歌手、词曲作者）和瑞典的托夫·洛（Tove Lo，1987—，马克斯·马丁的音乐公司 Maratone Studios 旗下女歌手）等明星打过交道。最近他和海尔希（Halsey）合作了 2020 年专辑《躁狂》（*Manic*）中的《我恨所有人》（*I Hate Everybody*）。

奥康奈尔绝对是宠妹狂人。"制作音乐一直是我的梦想，我真的很幸运，有一个对我绝对信任的妹妹，绝对配合，愿意让我制作她的整张专辑。"

文武双全的创作型歌手

"对我来说，披头士是上帝存在的证明。"美国著名唱片制作人里克·鲁宾（Rick Rubin）赞叹道。

虽然几十年来一直有一些猜测，但保罗·麦

卡特尼最终在 2018 年的一次 60 分钟的采访中承认，他和其他披头士乐队成员都不会读五线谱，也从来都不懂什么音乐理论。麦卡特尼说，音乐只是"降临"他和他的乐队伙伴的脑中，他们从来没有把这些音乐写在纸上。显然，专业的音乐知识和学院教育不一定能带来成功。作为三位最著名的自产自销的创作型歌手，乐队的主要成员约翰·列侬、保罗·麦卡特尼和乔治·哈里森，以及鼓手林戈·斯塔尔的介绍材料比比皆是，读者可自行查阅。

杰出的音乐艺术家"王子"说："艺术是建立一个新的基础，而不仅仅是在已经存在的基础之上堆砌一些东西。"仅从创作的角度来看，如果说词曲原创作者（特别是主要旋律的创作者）的贡献是"0 到 1"，是在无中生有的话，演唱者或改编者就是在完成"1 到 100"，是在锦上添花。

要了解欧美流行音乐的历史，除了上一节介绍的音乐制作人，本章后面讲述的创作型歌手们的名字也值得熟记。当然当代知名的具有原创能力的歌手还有更多，如 Taylor Swift（中国粉丝昵称"霉霉"）、Eminem（中国粉丝爱称"姆哥"或"姆爷"）、Kanye West（中文诨名"侃爷"）等，因本书的目的并不是集齐当代流行音乐家的小传，在此就不费更多笔墨了。

■ "摇滚之父"查克·贝瑞

查克·贝瑞（Chuck Berry，本名查尔斯·爱德华·安德森·贝瑞，1926—2017，图 11-7）是美国歌手、歌曲作者和吉他手，是摇滚乐的先驱。绰号"摇滚之父"的他将节奏和布鲁斯音乐提炼并发展成为摇滚乐的主要元素，并发展了一种包括吉他独奏和表演技巧在内的音乐风格，对后来的摇滚乐产生了重大影响。

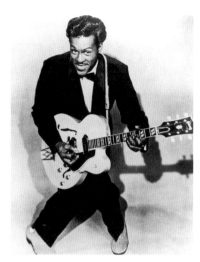

图 11-7　查克·贝瑞

贝瑞被列入《滚石》杂志的多个"有史以来最伟大的"名单中——他在 2004 年和 2011 年有史以来 100 位最伟大艺术家的排行榜上排名第五。摇滚名人堂"塑造摇滚乐的 500 首歌曲"包括贝瑞的三首：*Johnny B. Goode*、*Maybellene*❶ 和 *Rock and Roll Music*，而其中 *Johnny B. Goode* 是唯一一首列入"旅行者号"太空探测器黄金唱片的摇滚歌曲。Berry 的第一首热门歌曲 *Maybellene* 也被认为是第一首真正的摇滚歌曲，并荣登流行歌曲排行榜前五名。除了成为第一个在欧裔听众中与在非裔听众中一样受欢迎的非裔艺术家之外，他还向非裔听众积极推介欧裔乡村音乐。

他是摇滚乐的第一个歌手、词曲作者，也是该风格的第一个吉他英雄。贝瑞是"浑水"（Muddy Waters）的歌迷，当他把一首乡村歌曲《艾达·瑞德❷》（*Ida Red*）改编成他的第一首单曲 *Maybellene* 时，他很快就掌握了跨越不同音乐风格边界的那种"新奇、有趣和嬉戏感觉"的力量。他的歌曲简洁而富有神话色彩，能够用《棕色眼睛的帅哥》（*Brown Eyed Ashigh Man*）和《应许之地》（*Promised Land*）

❶ "美宝莲"，常用于女孩的名字，意思是"可爱"。

❷ "Ida Red"是一首起源不明的美国传统歌曲，因鲍勃·威尔斯和他的德克萨斯花花公子（Bob Wills and his Texas Playboys）乐队在 1938 年的录音版本而成名。

等音乐寓言来抗议种族歧视以及当时美国主流社会对每个人（包括非裔等少数族裔）都享有平等和自由的否定。这些歌曲都是他在监狱里❶创作的，灵感来自当年的"自由游行"❷，为此他还认真查阅了游行路线的年鉴。

摇滚后辈的杰出代表都对他推崇备至。约翰·列侬曾这样总结查克·贝瑞不可估量的影响："如果你给摇滚起另一个名字，你可能会叫它'查克·贝瑞'。"

■ 流行音乐的金童玉女：卡洛·金和杰瑞·葛芬

卡洛·金（Carole King，1942—）和杰瑞·葛芬（Gerry Goffin，1939—2014）是流行音乐中最富创造力的合作伴侣，更令人诧异的是，即使在他们的婚姻破裂后，他们在音乐排行榜上仍然保持着势不可当的胜绩。这两位前皇后学院❸（Queens College）的同学用 King 的旋律和 Goffin 的歌词，创作了许多最能唤起人们回忆的优秀歌曲：《屋顶之上》（Up on the Roof）、《明天你是否依然爱我》（Will You Love Me Tomorrow）和《美好一天》（One Fine Day），这些都是在青春期所经历的温柔爱情的速写。他们的小迷弟约翰·列侬回忆说："当保罗（指保罗·麦卡特尼）和我第一次在一起（谈论音乐）时，我们就梦想成为英国的 Goffin 和 King。"

1969 年双方离婚后，作为独唱歌手，卡洛·金为 20 世纪 70 年代努力确立自己的生活和身份的一代新女性发声。她 1971 年的代表作《壁毯》（Tapestry）仍然是有史以来销量最大的专辑之一。

而在同一时期，葛芬为一系列热门歌曲编写了歌词，包括戴安娜·罗斯（Diana Ross）的《桃花心木》（Mahogany）的主题曲——《你知道你要去哪里吗》》（Do You Know Where You're Going To）、惠特尼·休斯顿的《为你保存我所有的爱》（Saving All My Love for You）、Gladys Knight and the Pips 的《我必须发挥我的想象力》（I've Got to Use My Imagination）。对他们来说，流行歌曲的艺术无雅俗之分。"一旦我开始创作一首歌，即使商业成功是我的动力，我还是会努力写出最好的歌，用一种能打动人们的方式来感动他们，"卡洛·金说，"当你这么做的时候人们都会感受到，知道我跟他们有情感上的联系，即使是通过商业性的音乐作品。"

还有一段逸闻，卡罗尔·金本名 Carol Joan Klein，她的高中同学和前男友尼尔·塞达卡（Neil Sedaka）在 1958 年被甩后伤心欲绝，专门写了一首 Oh! Carol 送给她，试图挽回感情；卡罗尔也以一首 Oh! Neil 回应，而且把自己改名为 "Carole King"（词尾加了一个 "e"）以示情绝。Oh! Carol 这首歌在《公告牌》热门 100 强歌曲排行榜上徘徊了 18 周时间，于 1959 年 12 月 6 日排名第 9，同时在英国最新的音乐快车排行榜上排名第 3，这首歌也让塞达卡在荷兰和瓦隆尼亚❹夺冠。不过尼尔·塞达卡在伤心之余，还是最终找到真爱——一位庄园主的女儿莱芭❺；他们的女儿黛拉（Dara Sedaka，1963—）在父母熏陶下也成为演员兼歌手。

■ 摩城台柱斯莫基·鲁宾孙

斯莫基·鲁宾孙（Smokey Robinson，1940—）出生在美国密歇根州底特律的布鲁斯特贫民区，是

❶ 1962 年 1 月，查克·贝瑞被判入狱三年，他曾运送一名 14 岁的女孩越过州界，违反了当时的《曼恩法案》（the Mann Act）。《曼恩法案》以美国众议员詹姆斯·曼的名字命名，即 1910 年的《白奴贩卖法》。另外查克·贝瑞曾于 1943 年和 1979 年获刑入狱。

❷ 自由游行（The Freedom Marches）特指民众在公共街道上举行反对种族主义和支持民权的抗议集会和游行，特别是指在 20 世纪 60 年代代表非裔美国人的集会和游行。

❸ 皇后学院是纽约市皇后区的一所公立学院。它是纽约城市大学系统的一部分，学生来自 170 多个国家和地区。

❹ 瓦隆大区，又称瓦隆尼亚，是比利时的三个大区之一，位于该国南半部。瓦隆大区占比利时全国土地面积的 52%，人口则约占全国 1/3。

❺ 原名 Leba Margaret Strassberg（1942—），自 20 世纪 70 年代中期以来一直是尼尔的创作动力和商业经理。

美国歌手、歌曲作者、唱片制作人和前唱片公司执行董事。鲁宾孙是一个卡车司机的儿子,在他称之为"贫民窟中温文尔雅的那一部分"中长大。幼时一位亲属称他为"Smokey Joe"❶,这个绰号在他十几岁时被缩短为"Smokey"。

保罗·麦卡特尼曾经说过:"斯莫基·罗宾孙在我们眼中就像上帝。"这位藏在摩城(Motown)唱片公司发行的那些最伟大的流行金曲背后的词曲作者,无疑是 R&B 音乐史上最有影响力和创新精神的天才之一。1960 年,他第一次创作了奇迹(Miracles)乐队的《四处逛逛》(*Shop Around*),接着又完成了诱惑(Temptations)乐队的《我的女孩》(*My Girl*)和《准备停当》(*Get Ready*)、玛丽·威尔斯(Mary Wells)的《我的家伙》(*My Guy*)、女子组合 The Marvelettes 的《别惹比尔》(*Don't Mess With Bill*)、马文·盖伊(Marvin Gaye)的《没那么奇怪》(*Ain't That Peculiar*)等佳作。1988 年摩城唱片公司被出售后,鲁宾逊于 1990 年离开了该公司。

尽管鲍勃·迪伦称斯莫基为"在世的最伟大诗人"的名言实际上可能是空穴来风,但几十年来,每个人都相信这句话,因为其音乐作品完美地支持了这个评价。他在 1968 年对《滚石》杂志说:"我的创作理论是,在指定的时间内,写一首有完整理念的歌,去讲述一个故事。它必须言之有物,而不仅仅是一堆围绕着音乐的文字。"

1983 年,斯莫基·鲁宾孙在好莱坞星光大道上留下了自己的名字;

1987 年,斯莫基·鲁宾孙入选摇滚名人堂;他的专辑《一个心跳》(*One Heartbeat*)中的单曲《只是为了见她》(*Just to See Her*)获得了 1988 年格莱美最佳男 R&B 声乐表演奖;

1989 年,他入选了作曲家名人堂;

1991 年,获得灵魂列车音乐奖的遗产奖;

1993 年,鲁宾孙获得了美国国家艺术奖章;

2005 年,鲁宾孙被选入密歇根州摇滚传奇名人堂;

2006 年 12 月,鲁宾孙获得肯尼迪中心奖;同时获奖的有指挥家祖宾·梅塔、电影导演史蒂文·斯皮尔伯格、歌手多莉·帕顿以及音乐剧大师安德鲁·劳埃德·韦伯;

2009 年,鲁宾孙与琳达·朗斯塔特(Linda Ronstadt)一起获得了伯克利音乐学院的荣誉博士学位,并在伯克利音乐学院的毕业典礼上发表了毕业演讲;

2015 年,他获得了黑人娱乐电视台(Black Entertainment Television,BET)终身成就奖;

2016 年,鲁宾孙获得了美国国会图书馆的格什温流行歌曲奖;

2016 年 8 月 21 日,他入选了家乡底特律的节奏布鲁斯名人堂;

2019 年,斯莫基·鲁宾孙获得了由美国成就奖理事会成员吉米·佩奇(Jimmy Page)和彼得·加布里埃尔(Peter Gabriel)颁发的美国成就金盘奖。

■ 民谣诗人鲍勃·迪伦

鲍勃·迪伦(Bob Dylan,本名罗伯特·艾伦·齐默尔曼,1941—)美国歌手、词曲作者、作家和视觉艺术家。迪伦经常被认为是有史以来最伟大的歌曲作者之一,在长达 60 年的职业生涯中,他一直是流行文化领域的重要人物。其唱片销量超过 1.25 亿张,获得过许多奖项,包括十项格莱美奖、金球奖和奥斯卡奖。迪伦已入选摇滚名人堂、纳什维尔作曲名人堂。2008 年,普利策奖委员会授予他一项特别奖,以表彰"他对流行音乐和美国文化的深远影响,以具有非凡诗意力量的抒情作品为标志"。2016 年,迪伦因"在伟大的美国歌曲传统中

❶ 英语里 Smokey 多用于给男婴起的小名,据说 Smokey 这个名字源自美洲原住民,意思是"火之灵魂"。

创造了新的诗意表达"而获得诺贝尔文学奖。

迪伦对美国流行音乐的观点是革命性的,眼界高远,影响空前绝后。他在自传体回忆录《编年史》(Chronicles)中写道:"你(指迪伦自己)想创作比生活更伟大的歌曲,你想倾诉奇奇怪怪的亲身经历。"迪伦本人并不认为现代和过去有什么不同,阅读关于内战❶的书有助于他了解了20世纪60年代美国社会动荡的真相,这使他能够将世代相传的民间音乐重新改编成流行歌曲,既让这些歌曲在当时充满鼓动力,又成为永恒的经典。像《随风飘荡》(Blowing in the Wind)这样的早期作品成了其他艺术家一再翻唱的热门歌曲。

迪伦独自开创了把流行音乐变成预言的艺术形式,并屡登排行榜前列,包括《地下思乡蓝调》(Subterranean Homesick Blues)、《滚如顽石》(Like a Rolling Stone,《滚石》杂志评选的史上最伟大500首歌曲之首)、《总是第四街》❷(Positively Fourth Street)、《雨中女子12和35号》(Rainy Day Women #12 & 35)。他的形象不断变化,但《蓝色缠结》(Tangled Up in Blue)、《敲响天堂之门》(Knocking on Heaven's Door)和《青春永驻》❸(Forever Young)等歌曲继续在永恒中定义着他们的时代。

与他的同龄人相比,迪伦的创造力是永无止境的——2000年的《爱情和偷窃》(Love and Theft)

❶ 本文中并不是指19世纪美国南北战争,而是指20世纪60年代美国社会内部的严重对立和冲突。这一时期摩城非裔音乐、鲍勃·迪伦和披头士乐队崛起,以及"学生非暴力协调委员会"到"校园圣战"等组织也开始发挥重要作用。有兴趣的读者可以参阅Maurice Isserman撰写的《America Divided: The Civil War of the 1960s》。资料来源:Isserman M. America Divided: The Civil War of the 1960s[EB/OL]. https://www.hamilton.edu/news/story/america-divided-the-civil-war-of-the-1960s, 2001-01-01.

❷ 据《滚石》杂志报道,这首歌讲述了迪伦在格林尼治村[当时他住在西四街(West 4th street)]和他在明尼苏达大学兄弟会街(fraternity row,位于明尼阿波利斯市第四街)期间遇到的所有怀疑论者和那些圆滑世故、暗藏心机的人。

❸ 这是鲍勃·迪伦在1973年创作、1974年发行的歌曲。另由Alphaville乐队1984年发行的同名歌曲(不是翻唱)则更为出众,在YouTube上的总播放量已经超过4.9亿次。

使他重拾呐喊的力量,这与他在早年电子时代的表现不相上下,标志着一场持续不减的音乐精神的复兴。迪伦写道:"一首歌就像一个梦,你要努力让它成真。他们就像是你必须进入的异域。"

■ "男神收割机"乔妮·米切尔

乔妮·米切尔(Joni Mitchell,本名Roberta JoanMitchell,1943—,图11-8)是加拿大女歌手、词曲作者和画家。米切尔的歌曲取材于民谣、通俗、摇滚、古典和爵士乐,经常反映社会和哲学理想,以及她对浪漫、幻灭和欢乐的感受。她获得了诸多荣誉,包括九项格莱美奖,并于1997年入选摇滚名人堂。

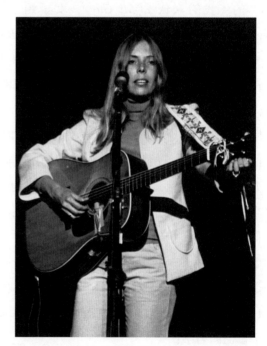

图11-8 乔妮·米切尔

米切尔说:"我的歌声中几乎没有不诚实的音符。在我整个人生中,没有任何个人隐私。我觉得自己透明得就像一包香烟上的玻璃包装纸。我觉得自己对这个世界完全没有秘密,我从不在生活中假装坚强或是快乐。音乐给予我的回报也是一样,那里也没有任何防御工事。"

米切尔从 20 世纪 60 年代的咖啡馆民谣文化中走出来，拥护 20 世纪 70 年代的自由爱情（即性解放）运动，是位感情丰沛的独立女性。在与第一任丈夫、民谣歌手查克·米切尔（"Chuck" Mitchell）离婚后，又陆续与著名艺人大卫·克罗斯比（David Crosby）、格雷厄姆·纳什（Graham Nash）开始了一段三角恋情。后来与她相恋的还有著名歌手兼作曲人詹姆斯·泰勒（James Taylor）和杰克逊·布朗（Jackson Browne）、著名戏剧演员萨姆·谢泼德（Sam Shepard）和著名电影演员沃伦·比蒂（Warren Beatty），以及非裔爵士音乐家唐·阿里斯（Don Alias）。

《滚石》杂志称她为"有史以来最伟大的作曲家之一"；美国音乐数据网站 AllMusic 也表示，"当尘埃落定时，乔尼·米切尔可能会成为 20 世纪末最重要、最有影响力的女性音乐艺术家"。

■ 滚石双雄米克·贾格尔和基思·理查兹

同为 1943 年出生的米克·贾格尔和基思·理查兹定义了摇滚表演的基本组成部分——粗俗的诙谐、令人难忘的即兴演奏、爆炸性的合唱，并为未来的摇滚乐者规划了蓝图。贾格尔和理查兹有时被称为"微光双胞胎"❶，一起创作了 24 首排行榜前十名的热门歌曲。他们的合作类似于约翰·列侬和保罗·麦卡特尼的创作伙伴关系，并于 1993 年联袂入选作曲家名人堂。

二人同在英国达特福德（Dartford）长大，也曾经同在温特沃斯小学（Wentworth Primary School）

就读，直到贾格尔转学，两个小伙伴暂时失联。七年后，贾格尔在火车站与理查兹偶然重逢。两人开始交谈并意识到他们有很多共同点，尤其是他们对美国蓝调和 R&B 音乐的热爱。没多久，两人组成了乐队，就叫"小男孩蓝和蓝调男孩"（Little Boy Blue and The Blues Boys）。

这些年来，关于他们的歌曲创作合作是如何开始的，两人有着不同说法。理查兹坚定地宣称，经理安德鲁·洛格·奥尔德姆❷（Andrew Loog Oldham）把他们锁在厨房里，直到他们被逼得"泪流满面"；而贾格尔回忆说，压力仅仅是口头上的："他（指奥尔德姆）确实在精神上把我们限制在一个房间里，但他并没有真正把我们锁在那里面。"

他们成年后的作品既原始又复杂，充满了冲突、欲望和愤怒，在音乐上无所畏惧，直抒胸臆。其中包括 *Tell Me（You're Coming Back）*和 *The Last Time*。"失去梦想，你可能会同时失去理性。"米克·贾格尔以他丰富的人生经历告诫我们。

■ 贝城"老炮儿"范·莫里森

范·莫里森（Van Morrison，1945—）是北爱尔兰歌手、词曲作者、乐器演奏家和唱片公司制作人。他曾获得两项格莱美奖、1994 年英国音乐杰出贡献奖和 2017 年美国音乐创作终身成就奖，并入选摇滚名人堂和作曲家名人堂。2016 年，他因在北爱尔兰为音乐产业和旅游业作出的杰出贡献而被授勋。

范·莫里森在开始写歌之前是一位非常成功的歌手，其职业生涯始于贝尔法斯特的硬派 R&B 乐队"他们"（Them），该乐队深受威廉·叶芝❸、鲍勃·迪伦、杰基·威尔逊（Jackie Wilson）和利

❶ 贾格尔和理查兹在 1968 年 12 月至 1969 年 1 月与当时的女友 Marianne Faithfull 和 Anita Pallenberg 一起乘游轮去巴西度假后，得到了"微光双胞胎"（The Glimmer Twins）的绰号。船上一对年长的英国夫妇分不清这两个小伙子，不停地问理查兹和贾格尔到底他们中哪个是哪个。当时这老妇人一直在追问，"给我们一个微光吧"（意思是"给我们一个关于你是谁的暗示"），这让贾格尔和理查兹很开心。从此贾格尔和理查兹开始以"微光双胞胎"作为双人组合的艺名制作滚石乐队的专辑。

❷ Andrew Loog Oldham（1944—）是一位英国唱片制作人、人才经理、商业经理和作家。从 1963 年到 1967 年，他是滚石乐队的经理人和制片人。

❸ 威廉·巴特勒·叶芝（1865—1939），爱尔兰诗人、戏剧家、散文作家，20 世纪文学史上最重要的人物之一。

德·贝利（Lead Belly）的影响。他最为人津津乐道的作品包括 *Into the Mystic*（1970）、*Brown Eyed Girl*（1967）、*TB Sheets*（1967）、*Madame George*（1968）等。

莫里森把他的创作灵感说得神乎其神。他在2008年演出《*Astral Weeks* 现场演唱会》时说："（我创作的）这些歌曲在某种程度上来说是通灵的作品。我一般一边通灵一边创作歌曲，所以我想这有点像是在'灵体时代'（Astral Decades）。"

■ 纵横四海的加拿大摇滚教父尼尔·杨

尼尔·杨（Neil Percival Young，1945—）是加拿大裔美国歌手、作曲家、音乐家和社会活动家。他的21张专辑在美国获得了RIAA的金唱片和白金唱片认证。2010年1月29日，在第52届格莱美颁奖典礼前两晚，杨被授予"年度音乐关怀者"称号。他还获得了两项格莱美奖提名，并最终获得一项格莱美奖。2010年，他在Gibson.com网站评选的有史以来的世界最佳50名吉他手中排名第26位。

他的其他荣誉包括：1982年入选加拿大音乐名人堂；两次入选摇滚名人堂，第一次是1995年作为个人，第二次是1997年作为布法罗·斯普林菲尔德（Buffalo Springfield）乐队的成员；2006年，荣获美国音乐协会颁发的年度艺术家奖。

尼尔·杨史诗般的职业生涯已经从民谣摇滚发展到乡村摇滚，再到硬摇滚，然后是合成器驱动的新浪潮通俗音乐，又回到摇滚，最后是蓝调，但他的歌曲总能保持明显的尼尔·杨风格。"尼尔不是在转变风格，"疯马乐队（Crazy Horse）的吉他手"斗篷"弗兰克·桑佩德罗（Frank Sampedro）曾说，"他在这些风格之间挥洒自如。"1970年的软摇滚经典歌曲《黄金之心》（*Heart of Gold*）是杨唯一的头号单曲，现在这首歌将这位不知疲倦的传奇人物塑造成了一个孤独的吟游诗人。

插一个有点悲催的花絮：由于不满MP3的音质，杨曾在2014年开发了一款名为Pono的高解析度音乐播放器，不过由于流媒体时代迅速降临，这个产品在2017年宣告失败。

"与其黯然离场，不如燃烧殆尽。"尼尔·杨在歌中这样总结自己的人生感悟。

■ 音乐界的"切·格瓦拉"鲍勃·马利

鲍勃·马利（Bob Marley，全名Robert Nesta Marley，1945—1981）是牙买加歌手和作曲家。鲍勃的父亲是一位名叫Norval Sinclair Marley的白人英国海军上尉，妈妈是一个名叫塞德拉的非裔乡村女孩。由于他的混血外貌，幼年的鲍勃被邻居们欺负并嘲讽他为"白人男孩"。作为雷鬼音乐的先驱之一，他的音乐生涯融合了雷鬼音乐、斯卡音乐和摇滚乐的元素，以及他独特的声线和作曲风格。马利对音乐的贡献提高了牙买加音乐在世界范围内的知名度，并使他在十多年里成为全球流行文化中的偶像级人物，他的全球唱片销量大约超过7500万张。

他在1976年的政治暗杀中幸存下来，随后在牙买加为8万名观众举办了一场免费音乐会。1981年，他因病去世。全世界的歌迷都表达了他们的悲痛之情，他的故乡牙买加为他举行了国葬。1984年，他的遗作——《传奇》（*Legend*）发行，成为有史以来最畅销的雷鬼音乐专辑。1994年，他入选摇滚名人堂。《滚石》杂志将他列为历史上100位最伟大艺术家的第11位。

鲍勃·马利不仅把雷鬼音乐介绍给美国大众，还帮助雷鬼音乐转变为一种社会文化力量，这种力量在其黄金时期几乎和摇滚一样强大。鲍勃·马利生前经常感叹人生的脆弱和无常，他曾说："今天的美好，就是明天的悲伤。"他在1980年，也就是被癌症夺去他生命前一年发行的《救赎之歌》（*Redemption Song*）中，给我们贡献了一首抗议之歌，这首歌仍然承载着真正的号召全球的爆炸力量。

U2 乐队主唱 Bono 说："每次与政治家、首相或总统会面时，我都会唱一遍《救赎之歌》，对我来说，这是一个警言。"

鲍勃·马利的版画头像是每个摇滚青年卧室必备的装饰（图 11-9）。"一个人的伟大不在于他获得了多少财富，而在于他的正直和积极影响周围人的能力。"鲍勃·马利的这段话，也是他的人生写照。

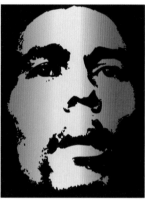

图 11-9　鲍勃·马利的两种肖像版画

■ 怒放的"乡村音乐之花"多莉·帕顿

"依我的经历，未饱尝风雨，难仰见彩虹。"多莉·帕顿这样感叹人生。

多莉·帕顿（Dolly Parton，1946—）一生创作了 3 000 首歌，其中包括 20 多首在音乐排行榜上排名第一的乡村音乐单曲，她是美国最令人印象深刻的歌曲创作狂人之一。帕顿把她在田纳西故乡的艰苦拼字训练用在了诸如《五颜六色的外衣》（*Coat of Many Colors*）和《廉价商店》（*The Bargain Store*）之类的歌曲上。整个 20 世纪 70 年代，她的歌曲在描写浪漫的心痛和婚姻的艰难方面开辟了新天地。在《浪子》（*Traveling Man*）一歌中，帕顿讲述"妈妈"和情人私奔了；而同样在那张专辑中，帕顿"发现"自己的"男友"出轨。

多年来，她的歌曲几乎被所有人翻唱，从白条纹乐队（White Stripes）到莱恩·里姆斯（LeAnn Rimes），再到惠特尼·休斯敦 [其翻唱的帕顿的民谣歌曲《我永远爱你》（*I Will Always Love You*）轰动一时]。帕顿总是有一种自嘲的幽默感，她曾形容自己的声音是"小蒂姆" ❶（Tiny Tim）和"母山羊"的杂交品。但在歌曲创作艺术方面，她很少开玩笑。她曾说："作为一个词曲作者，我一直为自己感到骄傲，没有什么比我真正能进入只有上帝和我的领域更神圣、更珍贵的了。"

1995 年，帕顿创立了"多莉·帕顿的想象力图书馆"（Imagination Library），该图书馆向孩子们免费邮寄书籍并鼓励识字。起初，这项慈善活动只在她的家乡开展，但后来扩展到全国，并逐步发展到加拿大、澳大利亚、爱尔兰和英国。近 200 万儿童已注册该计划，这个项目已交付了超过 1.72 亿本书籍。

■ 迪斯科舞曲三剑客：Bee Gees 乐队

Bee Gees ❷ 组合由吉布（Gibb）三兄弟巴里（Barry）、罗宾（Robin）和莫里斯（Maurice）组成，被誉为"迪斯科之王"。他们因 1977 年的电影《周六夜狂热》的插曲获得了五项格莱美奖，包括年度最佳专辑奖。Bee Gees 乐队在全球售出了大约超过 2.2 亿张唱片，成为有史以来专辑最畅销的音乐艺术家之一。他们于 1997 年入选摇滚名人堂。凭借在《广告牌》热门 100 强歌曲中的九支冠军热门歌曲，Bee Gees 成为《公告牌》排行榜历史上第三成功的

❶　赫伯特·布特罗斯·卡里（Herbert Butros Khaury，1932—1996 年），又名赫伯特·白金汉·卡里（Herbert Buckingham Khaury），专业人士称为 Tiny Tim，是美国歌手、四弦琴演奏家和音乐档案收藏家。他经常用假声唱歌。

❷　尽管人们普遍认为 Bee Gees 这一名称最初是由 "Brothers Gibb" 得来的，但直到他们成立几年后，这个含义才出现。当兄弟三人于 1958 年移居澳大利亚时，他们开始和朋友比尔·古德（Bill Goode）和比尔·盖茨（Bill Gates，当然不是微软的创始人）一起在广播电台演出。团体名称最初是 "The BG's"，由 Barry Gibb、Bill Goode 和 Bill Gates 姓名的共同首字母组成。然后这个名字从 The BG's 演变为 Bee Gees，直到最终指 Gibb 三兄弟。

组合，仅次于披头士和 The Supremes。

图 11-10　Celine Dion1997 年的单曲《不朽》（Immortality，上）由 Bee Gees 创作并客串伴唱，Bee Gees1997 年的专辑《心如止水》（Still Waters，下）

但其实这个假嗓天团几十年来也是非常成功的歌曲作者。埃尔顿·约翰（Elton John）称他们"对我作为一个词曲作者有着巨大影响"；博诺（Bono，U2 主唱）说 Bee Gees 的作品目录让他"嫉妒得发狂"。Bee Gees 最早的热门歌曲《1941 年纽约矿难》（New York Mining Disaster 1941）和《爱上某人》（To Love Somebody）都是忧郁的迷幻歌曲。但当他们在

1975 年的《Jive Talkin》中尝试迪斯科舞曲风格时，其职业生涯更上了一层楼。除了他们自己的热门歌曲（包括连续六首冠军单曲），Bee Gees 还为电影《油脂》❶（Grease）创作了主打歌，其他令人难忘的作品还有肯尼·罗杰斯（Kenny Rogers）和多莉·帕顿（Dolly Parton）合唱的《溪流中的岛屿》（Islands in the Stream）、芭芭拉·史翠珊（Barbra Streisand）的《有罪》（Guilty）和命运之子乐队（Destiny's Child）的《情感》（Emotion）等。罗宾·吉布说："我们首先把自己视为作曲家，为自己和他人创作歌曲。"

莫里斯于 2003 年 1 月突然去世，享年 53 岁；"没有人会取代莫里斯的位置，他会继续和我们一起，他会继续我们的音乐。"罗宾·吉布伤感地说。随后罗宾也因长期健康状况不佳于 2012 年 5 月去世，享年 62 岁，仅余巴里孑身一人，令人无限唏嘘。

■ 魅惑教主大卫·鲍伊

"名声可以泯灭有趣的人，并把平庸强加给他们。"大卫·鲍伊（图 11-11）这样警示后辈艺术家们。

大卫·鲍伊本名 David Robert Jones（1947—2016），英国著名歌手、词曲作者和演员，被认为是 20 世纪最有影响力的音乐家之一。他的生日是 1 月 8 日，与另一位音乐偶像埃尔维斯·普雷斯利相同。在他有生之年，其唱片销量大约超过 1 亿张。在英国，他获得了 10 张白金唱片证书，并发行了 11 张冠军专辑；在美国，他获得了 5 张白金唱片证书和九张金唱片证书。他于 1996 年入选摇滚名人堂；2016 年他去世后，《滚石》杂志将他评为历史上最伟大的艺术家和"有史以来最伟大的摇滚明星"。

❶　改编自音乐剧《油脂》的同名电影的主题歌，是巴里·吉布（BarryGibb）为这部电影创作的，由同为假声歌手的弗兰基·瓦利（Frankie Valli）录制。资料来源：8 Songs you Didn't Know Were Written by Barry Gibb and the Bee Gees[DB/OL]. https://www.smoothradio.com/artists/bee-gees/songs-written-by-for-other-artists/, 2020-03-10.

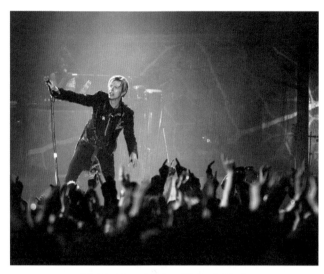

图 11-11　大卫·鲍伊在演出

鲍伊将宇宙中的孤独感引入了 1971 年的专辑《Hunky Dory》和 1972 年的经典专辑《齐吉星尘 ❶ 的兴衰和火星蜘蛛》（The Rise and Fall of Ziggy Stardust and the Spiders From Mars），使之成为 20 世纪 70 年代最前卫、最具创意和最不可思议的音乐作品之一。鲍伊创造性地构造了一个难以忘怀的、充斥 20 世纪 70 年代的华丽摇滚 ❷（Glam Rock）的风流社会的场景。"我想，你可以写下一两段描述几个不同主题的文章，建立一个故事列表，然后把句子分成四到五个单词的碎片；然后把它们混合在一起并重新连接起来。"他曾经这样描述了一个魔术般的创作过程。

鲍伊也是摇滚界的伟大合作者之一，无论他是与布赖恩·埃诺（Brian Eno）、米克·朗森（Mick Ronson）还是与伊吉·波普（Iggy Pop）合作。在《火星生命》（Life on Mars，1971 年）、《改变》（Changes，

❶ "齐吉星尘"（Ziggy Stardust）是一个由英国音乐家大卫·鲍伊在 1972 年和 1973 年虚构的人物，是鲍伊的另一个身份。作为歌曲《齐吉星尘》（Ziggy Stardust）及其母专辑《齐吉星尘的兴衰与火星蜘蛛》（1972）的同名角色；正如歌名和专辑中所传达的，齐吉星尘是一个雌雄同体的摇滚明星，在即将到来的世界末日之前降临。

❷ Glam Rock（译作华丽摇滚、魅惑摇滚、迷惑摇滚或迷幻摇滚）是 20 世纪 70 年代早期在英国发展起来的一种摇滚乐风格，由穿着奇装异服（尤其是松糕鞋和亮片衣服）、妆发怪异的音乐家表演。

1971 年）或《英雄》（Heroes，1977 年）等不朽名作中，他将可读性和个人特质结合起来的能力，造就了兼顾艺术内涵与流行元素的伟大艺术作品，从而深刻影响了当时的流行文化。

■ 摇滚常青树布鲁斯·斯普林斯汀

"成年的最大挑战是在你失去纯真后仍然坚守你的理想。"

——布鲁斯·斯普林斯汀（Bruce Springsteen）

布鲁斯·弗雷德里克·约瑟夫·斯普林斯汀（1949— ）是美国歌手、作曲家和音乐家，被昵称为"老板"。斯普林斯汀在全球售出超过 1.35 亿张唱片，其中在美国售出超过 6400 万张专辑。他因此获得了许多奖项，包括 20 项格莱美奖、2 项金球奖、1 项奥斯卡奖和 1 项特别托尼奖。斯普林斯汀于 1999 年入选作曲家名人堂和摇滚名人堂；2009 年获得肯尼迪中心荣誉奖；2013 年被评为音乐关怀者年度人物；2016 年被授予总统自由勋章。他在《滚石》杂志有史以来最伟大的艺术家名单上排名第 23 位。

从一开始，斯普林斯汀就不仅仅把摇滚看作音乐。当在乐坛已经取得巨大成功后，斯普林斯汀不惧风险，一直进行音乐风格的重新定位。在 1987 年的《爱情隧道》（Tunnel of Love）和后来的 1996 年的《汤姆·乔德的幽灵》（The Ghost of Tom Joad）中，他的演唱和故事结合得更加紧密。他曾经感叹道："吸引听众很难，维持听众更难。这需要长时期保持一贯的思想、目标和行动。"

■ 灿烂心灵——史蒂维·旺德

史蒂维·旺德（Stevie Wonder，本名 Stevland Hardaway Judkins，1950— ），美国歌手、作曲家、音乐家和唱片制作人。旺德是公认的音乐先驱，对节奏蓝调、通俗、灵魂、福音、放克和爵士都有重要影响。他在 20 世纪 70 年代最早使用了合成器和

其他电子乐器，重塑了 R&B 的表演范式。

自出生后不久就失明的旺德是一名神童❶，早年对音乐表现出浓厚的兴趣。他在 10 岁之前就自学了多种乐器，包括口琴、钢琴和架子鼓，从而证明了自己出色的音乐天赋。史蒂维·旺德 11 岁时与摩城签约，并在那里获得了艺名 "Little Stevie Wonder"。1963 年，当他 13 岁时，在摩城唱片公司创作的单曲《指尖》（Fingertips）在《公告牌》100 强音乐排行榜上排名第一，使他成为有史以来登上排行榜首位的最年轻的艺术家。他也是唯一一位连续三次发行专辑都获格莱美最佳专辑奖的艺术家。

史蒂维·旺德是世界上唱片最畅销的音乐家之一，全球唱片销量超过 1 亿张。他获得了 25 项格莱美奖，这是一位独唱艺术家获得的最多纪录；他还凭借 1984 年的电影《红衣女郎》（The Woman in Red）插曲获得奥斯卡最佳原创歌曲奖。作为入选节奏布鲁斯音乐名人堂、摇滚名人堂和歌曲创作名人堂的音乐大师，他的音乐遗产经久不衰。不向命运低头的思想性再加上欢快、时髦或简单而华丽的旋律，使得从弗兰克·辛纳特拉（Frank Sinatra）到后街男孩（Backstreet Boys），都在不断翻唱他的歌曲。

作为盲人歌手，"我觉得通过音乐可以讲述的东西太多了，"史蒂维·旺德通过写了半个世纪的歌曲，一直在深入挖掘人类情感。他说："就像画家一样，我从痛苦或美妙的经历中获得灵感。我总是从一种深深的感激之情开始——你知道，'只有上帝的恩典，我才能在这里'——然后从那里开始写作。大多数词曲作者都是从内心的声音和精神中获得灵感的。"

史蒂维·旺德的作品是非裔摇滚和摩城音乐的重要代表。他在 1985 年获得奥斯卡最佳歌曲奖，以

表彰他的歌曲作品《电话诉衷情》（I Just Call To Say I Love You）。1996 年，他获得了格莱美终身成就奖。史蒂维·旺德于 2009 年被任命为联合国和平大使，以表彰他在为所有盲人和残疾人提供更方便的服务方面所做的宣传工作。

"时间无始无终，但生命短暂。"我们不得不承认，史蒂维·旺德的感知和思考超越了绝大多数视力健全的人。

■ 无出其右的"通俗音乐之王"迈克尔·杰克逊

迈克尔·杰克逊（1958—2009）是美国杰出的歌手、歌曲作者和舞蹈艺术家，是历史上获奖最多的音乐艺术家，被誉为"通俗音乐之王"和"20 世纪最重要的文化偶像之一"。在四十年的职业生涯中，他对音乐、舞蹈和时尚的贡献，以及他广为宣传的个人生活，使他成为流行文化中的全球焦点。杰克逊影响了许多音乐流派的艺术家；通过舞台和视频表演，他推广了许多匪夷所思的舞蹈动作，如由他创造的"太空步"以及"机器人舞"等。

杰克逊的全球唱片销量估计超过 4 亿张。他有 13 首《公告牌》热门音乐 100 强排行榜冠军单曲，超过该排行榜时代的任何其他男性艺术家，是五十年来第一位持续每年都拥有《公告牌》热门音乐 100 强排行榜前十单曲的艺术家。他的荣誉包括 15 项格莱美奖、6 项英国音乐奖、1 项金球奖和 39 项吉尼斯世界纪录（其中包括"有史以来最成功的艺人"）。杰克逊两次入选摇滚名人堂（其中一次是作为"杰克逊五人组"成员），还是声乐团体名人堂、歌曲作家名人堂、节奏布鲁斯音乐名人堂和舞蹈名人堂❷的成员。

迈克尔·杰克逊凭借 1979 年超凡脱俗的迪斯科

❶ 在接受著名电视节目主持人拉里·金采访时，史蒂维·旺德表示他并非生来就失明。主要原因是他在婴儿时期早产六周，当时医院的保温箱中输送了过多的氧气，这是医院方面的一次意外事故。

❷ 全名 National Museum of Dance and Hall of Fame。迈克尔·杰克逊是第一位入选的歌唱艺术家，后来其他入选的几位舞蹈家兼歌手 Ben Vereen、Gene Kelly、Gregory Hines 在演唱方面的名气远不及迈克尔·杰克逊。

风格音乐独揽了不朽的惊悚影片《比利·珍》❶（*Billie Jean*）、《远离是非》（*Beat It*）和《惹是生非》（*Wanna Be Startin'Something*）的创作功劳。到了 1987 年，他几乎在唱片上的每一首歌上都贡献了自己的创作天分。

"他彻底改变了音乐录影带（的生态）。在迈克尔杰克逊之前，MTV 拒绝播放非裔美国艺术家（的作品）。"美国著名电影导演斯派克·李赞美说。

更值得注意的是，他在创作这些歌曲时，构想了这些歌曲的完整编曲，从基本的节奏元素一直到最细微的装饰音（ornamentations）❷。"他会给我们唱一首完整的乐谱，包括每一个部分，"音频技师罗伯·霍夫曼（Rob Hoffman）回忆道，"他满脑子里想的都是旋律和其他所有一切，不仅仅是八小节的小循环（little eight-bar loop）。实际上，他会演唱整首编曲并统统录进一台微型盒式录音机里，包括所有停顿（stops）和过门 ❸（fills）。"

从 20 世纪 80 年代末开始，由于外貌、人际关系、行事和生活方式的改变，杰克逊成为一个备受争议和臆测的人物。1993 年，他被指控对一位家庭朋友的孩子进行性虐待。当时杰克逊感到全世界都抛弃了他，他绝望无助地申辩："完全是谎言，人们为什么要买这些报纸？这不是我在这里要说的事实。你知道，不要评判一个人，不要作出评判，除非你和他们一对一地交谈过。我不在乎故事是什么，不要评判他们，因为这是谎言。"这项诉讼在民事法庭外解决，由于缺乏证据，杰克逊没有被起诉。2005

年，他因进一步的儿童性虐待指控和其他几项指控受到审判，但都被无罪释放。在这两起案件中，FBI 都没有发现杰克逊有犯罪行为的证据。2009 年，在准备一系列复出演唱会时，杰克逊死于过量服用治疗药物。

"再也不会有另一个迈克尔·杰克逊了，他从 7 岁开始就是一个伟大的流行歌星。"美国当代著名歌手布鲁诺·马尔斯（Bruno Mars，1985—）叹惜道。

迈克尔·泰克逊犹如来到人间的一位天使，而人间却把他视为怪物，而且无情地摧毁了他。现在我们只能在回忆中留下他在舞台上那孤独而骄傲的身影（图 11-12）。

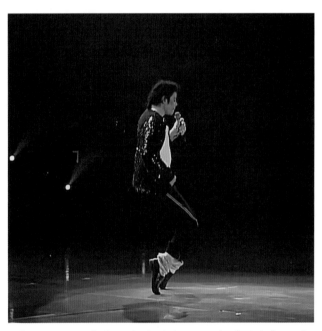

图 11-12　迈克尔·杰克逊在 1997 年《历史》巡演慕尼黑站的演出中演唱 *Billie Jean*

■ "叛教圣母"麦当娜

"毫无疑问，麦当娜 ❹ 是有史以来流行歌星的终极。"美国著名时装设计师杰里米·斯科特（Jeremy Scott，1975—）无比崇拜地说。

❶ 《比利·珍》由迈克尔·杰克逊创作，于 1983 年 1 月 2 日由史诗唱片公司发行，是杰克逊第六张专辑《颤栗》（1982）的第二首单曲。它由杰克逊和昆西·琼斯制作。这首歌融合了后迪斯科、R&B、Funk 和通俗舞曲风格。歌词描述了一个女人"比利·珍"，声称演唱者是她新生儿子的父亲，而他（演唱者）在歌中极力否认。

❷ 装饰音是指在音乐中，通过增加音符或改变节奏来修饰旋律。

❸ 流行音乐中，过门是一段短小的乐器段落，在歌曲的主旋律之间。而歌词之间较长的一段称为间奏。过门通常使用键盘乐器或吉他演奏，但也可以使用其他乐器（如萨克斯管）。

❹ 麦当娜有意大利血统，"麦当娜"也是她母亲的名字。Madonna 在意大利语的原意是指圣母马利亚，或其雕像或画像。

麦当娜·路易斯·西科尼（1958—）是美国意大利裔歌手、歌曲作者和演员。她是流行文化中最具影响力的人物之一，被称为"通俗音乐女王"，以其在音乐制作、歌曲创作和视觉表现方面的不断创新和多才多艺而闻名。她的全球唱片销量超过3亿张，被吉尼斯世界纪录评为有史以来唱片最畅销的女音乐艺术家。她是美国《公告牌》热门音乐排行榜历史上最成功的单曲歌手，并保持着澳大利亚、加拿大、意大利、西班牙和英国女性艺人上榜单曲最多的纪录。她的演唱会门票收入超过15亿美元，目前仍然是有史以来巡回演出收入最高的个人艺术家。麦当娜于2008年第一次提名就入选摇滚名人堂。她也被全球音乐电视台和《公告牌》评为有史以来最伟大的音乐视频艺术家。《滚石》杂志还将麦当娜列入了有史以来100位最伟大的艺术家和100位最伟大的歌曲作者名单。2012年，VH1（Video Hits One）将她列为音乐界最伟大的女性之一。

在她成名前，麦当娜就是一个对抒情的副歌旋律十分敏感的词曲作者，她曾为唱片公司演唱《幸运之星》（*Lucky Star*）❶之类的曲目，希望能借此获得一份合同。她最伟大的女性宣言歌曲《像一位祈祷者》（*Like a Prayer*），能召唤出一种国歌般的力量。

"我是我自己的实验品，也是我自己造就的艺术品。"麦当娜这样评价自己。

麦当娜创造了超越音乐的遗产，社会学家、历史学家和其他学者公认麦当娜是"美国制造"的经典象征之一。年轻时风华绝代的麦当娜对性意象的使用让她的事业受益匪浅，并促进了对性和女权主义的公开讨论。《滚石》杂志（西班牙版）评论道："她在互联网被广泛应用的几年前，就成为历史上第一位病毒式传播流行音乐的大师。麦当娜无处不在——遍布音乐电视频道、广播列表、杂志封面甚至书店。"

美国音乐杂志 *Spin* 的编辑比安卡·格雷西（Bianca Gracie）表示："（麦当娜）制定了流行歌星的样板"，而'通俗音乐女王'这个称号都不足以形容麦当娜对流行音乐的贡献。在麦当娜之前，大多数音乐巨星都是男性摇滚歌手；在她之后，好像几乎所有歌星都是女性歌手。"《SAGE流行音乐手册》（2014版）的作者安迪·贝耐特（Andy Bennett）和史蒂夫·瓦克斯曼（Steve Waksman）指出："近年来几乎所有的女流行歌星——布兰妮·斯皮尔斯、碧扬赛、蕾哈娜、凯蒂·佩里、Lady Gaga等，都承认麦当娜对他们自己的职业生涯有着重要的影响。"麦当娜甚至还影响了许多男性艺术家，比如绿洲乐队的摇滚乐手利亚姆·加拉赫（Liam Gallagher）和林肯公园乐队的切斯特·本宁顿（Chester Bennington）。

麦当娜还被誉为女企业家的楷模，实现了女性对财务的绝对控制，并在职业生涯的头十年内就创造了超过12亿美元的销售额。据《大英百科全书》的艺术和文化编辑吉尼·戈林斯基（Gini Gorlinski）在《有史以来最具影响力的100位音乐家》（2010年）一书中说，麦当娜对权力的控制水平对于娱乐行业的女性来说是"前所未有的"。著名经济学家、克兰菲尔德管理学院的科林·巴罗❷（Colin Barrow）教授将她描述为"美国最聪明的女商人……她已经登上了行业的巅峰，并通过不断地重塑自我而屹立不倒。"这正如麦当娜对自己的评价："我学到的一件事是，我不是天赋的拥有者，我是天赋的管理者"，"我一直在探索新事物——新的灵感、新的哲学、看待事物的新方式和新的才能。"

❶ 《幸运之星》是一首由美国歌手麦当娜为她的首张专辑《麦当娜》（1983年发行）创作和录制的歌曲。

❷ 科林·巴罗（Colin Barrow）著有30多本创业、商业管理和国际房地产开发领域的书籍。他的书已由英国广播公司、经济学人、《每日电讯报》、《星期日泰晤士报》和科根出版社出版。他在《傻瓜》系列中撰写或合著了10本书，并被翻译成了20多种语言。

R&B 传奇"娃娃脸"

肯尼思·布莱恩·埃德蒙兹（Kenneth Brian Edmonds，1959—）是美国著名歌手、歌曲作者和唱片制作人，艺名 Babyface。在他的职业生涯中，创作和制作了至少 26 首 R&B 热门歌曲，合作的艺人包括 Boyz II Men、玛丽·J·布利奇、碧扬赛、惠特尼·休斯敦、P!nk、迈克尔·杰克逊和玛丽亚·凯莉，并一共获得了 11 项格莱美奖。

"娃娃脸"因与安东尼奥·里德[1]（Antonio Reid）在创作鲍比·布朗（Bobby Brown）的《莫要狠心肠》（*Don't Be Cruel*）中的合作而声名鹊起，他用硬派嘻哈的节奏加强了 R&B 歌曲的张力，帮助创造了"新杰克摇摆乐"[2]（New Jack Swing）风格。但埃德蒙兹真正的遗产是作为一个有思想的抒情歌手和擅长中速节奏[3]的浪漫艺术家，而他自己作为一个歌曲作者的杰出成就往往被他辉煌的演唱生涯所掩盖。《路之尽头》（*End of the Road*）是他为男子组合 Boyz II Men 创作的，它打破了排行榜记录，连续 13 周成为广告牌热门歌曲百强榜上的冠军曲。

埃德蒙兹说过："我不只是揣着事先创作好的歌曲而来。我跟歌手交流，找出他们会唱什么或不会唱什么。"这种技巧培养了他一种无与伦比的天赋，可以将歌词和情绪与特定的歌手、特别是特定的女歌手相匹配。很难想象除了惠特尼·休斯敦之外，还有谁能完美塑造"呼气"[4]；或者除了玛丽·J·布利奇之外，还有谁能真正"不哭"[5]；又或者除了托妮·布拉克斯顿（Toni Braxton）之外，还有谁能在过去 25 年里，在演唱埃德蒙兹为她写的许多歌中，加入了那种不可或缺、风情万种的声线。

肯尼思·布莱恩·埃德蒙兹一直强调"歌词可能很重要，但归根结底，吸引人们听一首歌的是旋律、音色和音乐的感觉。"这正是他音乐创作成功的窍门。

"中国女孩儿"比耶克

比耶克（Björk，1965—）是冰岛歌手、歌曲作者、作曲家、唱片制作人、演员和 DJ。在四十年的职业生涯中，她发展了一种兼收并蓄的音乐风格，吸收了电子、通俗、实验、trip hop、另类、古典和前卫等多种音乐流派的影响。她获得的荣誉和奖项包括五项英国音乐奖和 15 项格莱美提名。2015 年，《时代》杂志将她评为世界上 100 位最具影响力的人物之一，而滚石杂志将她评为第 60 位最伟大的歌手和第 81 位最伟大的作曲家。

比耶克出演了 2000 年拉尔斯·冯·特里尔的音乐电影《黑暗中的舞者》（*Dancer in the Dark*），并因此获得了 2000 年戛纳电影节最佳女演员奖，还因创作插曲《见怪不怪》（*I've Seen It All*）获得奥斯卡最佳原创歌曲提名。

冰岛地处大西洋中脊上，是一个多火山和冰川的国家。比耶克非常自豪于祖国的高山大川，并在精神上与之融为一体。"只有当我在高山之巅时，我的演唱才能发挥到极致。"她说。作为冰岛最杰出

[1] 安东尼奥·里德（1956—）是美国唱片公司高管、A&R 代表、制作人、商人，曾担任鼓手和歌曲作者。2017 年，里德因多起指控被迫辞去 Epic Records 的董事长兼 CEO 一职。

[2] "新杰克摇摆乐"是一种 R&B 和 HipHop 融合的曲风，从 20 世纪 80 年代晚期到 20 世纪 90 年代早期和中期开始流行。

[3] 泛指 80 至 110BPM 的中速节奏音乐。

[4] *Exhale（Shoop Shoop）*是美国著名女歌唱艺术家惠特尼·休斯敦的一首歌，是其主演的电影《待到梦醒时分》（*Waiting to Exhale*）的配乐。1995 年 11 月 7 日，阿里斯塔唱片公司（Arista Records）将其作为电影配乐的主打单曲发行。这首歌是由 Babyface 创作和制作的。Exhale 是呼气的意思；Shoop 在这里是象声词，表示呼气。

[5] 《不哭》（*Not Gon'Cry*）是 1996 年由美国 R&B 歌手玛丽·J·布利奇演唱的单曲，是电影《待到梦醒时分》的插曲；这首歌也收录在布利奇 1997 年的专辑《分享我的世界》中。它由埃德蒙兹撰写制作，成为布利奇的一大热门金曲。在美国，它分别在广告牌热门 R&B 单曲和热门 100 强歌曲排行榜上达到了第一和第二的顶峰。该单曲在美国售出一百万份，并获得美国唱片业协会认证的白金唱片。

的出口创汇音乐家，比耶克辨识度极高的冰岛口音英语和梦幻般的动感演唱，使人很容易忘记她同时是一个多么伟大的天才音乐创作者。正如比耶克在2007年所说："我想我对旋律力量的感觉相当保守和浪漫。当我第一次在脑海中听到它们时，我尽量不把它们录下来。如果我忘记了所有的一切，然后它突然出现，那我就知道它已经足够好了。我让我的潜意识为我完成修饰工作。"从1993年第一张迪斯科风格十足的专辑《初次登场》（*Debut*）到她2015年阴郁却华丽的 *Vulnicura Live* 巡回演唱会❶，这个天赋从没有让她失望。

关于"China girl"这个外号的由来，比耶克回忆道："我觉得很有趣，事实上我对现在的情况非常满意。在我成长的过程中，我总觉得自己来自他乡。我在冰岛的学校就是这样被对待的，那里的孩子们以前总叫我"中国女孩"，每个人都认为我与众不同，因为我看起来酷似中国人。这给了我自行其是的空间。在学校里，我大部分时间都是独自一人，在自己的私人世界里快乐地玩耍，制作东西，创作小曲。如果我能通过被称为外星人、精灵、中国女孩或其他什么来获得做自己事情的空间，那就太好了！我想我只是在过去几年才意识到这是一段多么舒适的经历。"❷

■ 天才恶魔 R. Kelly

罗伯特·西尔维斯特·凯利（1967—）是美国歌手、歌曲作者和唱片制作人。他被认为帮助重新定义了R&B和嘻哈音乐，赢得了"R&B之王""流行音乐之王""R&B彩笛手"等绰号。

不过截至2021年1月29日，凯利共面临22项联邦刑事指控。联邦法官下令将凯利监禁候审。2021年9月27日，纽约联邦陪审团裁定凯利犯

有9项罪名，包括敲诈勒索、对儿童的性剥削、绑架、贿赂、性贩运和违反"曼恩法案"。法官命令将他继续羁押，等待2022年5月4日宣判。凯利还因制作儿童色情制品将于2022年8月面临第二次审判。

这位反复无常的歌手兼创作兼制作人25年来的业绩记录独树一帜：为自己和芝加哥的R&B团体 Public Announcement 共同创作了30首R&B榜单前20名的单曲，并帮助 Puff Daddy、Sparkle 和 Kelly Price 荣登音乐排行榜榜首；而其成名作品是由迈克尔·杰克逊演唱的《你并不孤单》（*You Are Not Alone*）。他的歌曲比其他任何人的歌都要高亢，他的催情风格开始于1993年诙谐的《颠沛流离》（*Bump N' Grind*），终结于2005年超现实主义的《厨房里的性爱》（*Sex in the Kitchen*），当然还有30集的系列剧《被困在衣柜里❸》（*Trapped in the Closet*）中的配乐。"我的才华不仅仅是创作情歌，"这位唯一一位同时能为 Notorious B.I.G. 和瑟琳·迪昂这两类风格迥异的歌手创作歌曲的艺术天才说："有一段时间，我迫切需要让全世界都知道，我不是单一品类的人。我人生的全部目标就是取得一定的成功，人们会说，'嘿，那家伙什么都能做！'。他是个音乐天才，他跃过了15辆公共汽车❹。"

"我不是天使，但我也不是怪物。"R. Kelly 在法庭上为自己这样辩解。

是的，R.Kelly 不是怪物，他是个天才的恶魔。

❸ 《被困在衣柜里》是凯利编剧、导演、作曲并主演的一部系列剧，于2005年至2012年发行，共33集。这部连续剧讲述了一个一夜情的故事，引发了一连串的事件，逐渐暴露出谎言、性和欺骗组成的巨大陷阱。剧中配乐遵循不同的E大调模式，大多数章节都有相同的旋律主题。

❹ 暗指 R. Kelly 最脍炙人口的歌曲《我相信我能飞翔》（*I Believe I Can Fly*），是由迈克尔·乔丹主演的电影《空中大灌篮》（*Space Jam*）的主题歌。

❶ 《*Vulnicura*》是比耶克的第8张专辑，包括14首歌曲。

❷ 笔者推测比耶克应该有部分萨米人或因纽特人血统。

■ 浪子回头金不换：Jay Z

有自作自受、一条道走到黑的 R. Kelly，就有痛改前非、洗心革面的 Jay-Z。

Jay-Z（1969—，图 11-13）原名肖恩·卡特，在纽约布鲁克林区马希贫民区长大。他高中与同校的说唱歌手 The Notorious B.I.G. 和 Busta Rhymes 成了好友。他的音乐创作始于儿时的爱好，正如他后来夸张地回忆说："在我做唱片生意之前，就写了 10 万首歌。"学生时期，Jay-Z 受同伴的影响开始贩毒，高中只能肄业。其间，他还遭遇过三次枪击。他曾于 1999 年被控三级殴打罪，并在 2000 年接受了三年缓刑。当时他的信条是——"嘻哈是诗歌和拳击的完美结合。"

因为从事毒品交易给他带来了不少金钱，起初 JAY-Z 想一边贩毒一边发展音乐。不过后来他幡然悔悟，最后放弃了贩毒，专心发展音乐生涯。2008 年与碧扬赛结婚后，其音乐事业蒸蒸日上，二人被《时代》杂志评选为 2006 年 100 位最具影响力的一对夫妻。2009 年 1 月，《福布斯》将他们评为好莱坞收入最高的夫妇，年收入为 1.62 亿美元。他们在第二年再次登上榜首，在 2008 年 6 月至 2009 年 6 月期间，总计收入 1.22 亿美元。

没有一个嘻哈歌手能与 Jay-Z 比拟——他曾十次登上《公告牌》榜首；也没有人能在塑造嘻哈文化和推广嘻哈音乐方面能做得更多。他那些不可磨灭的歌曲作品，如《99 个问题》（*99 Problems*）和《大皮条客》（*Big Pimpin*），将钻石般犀利的押韵与不可动摇的"韵钩"混在一起。正如他自己所说，"在（20 世纪）90 年代末和 21 世纪初，如果没有从每一个车窗里喷薄而出的 Jay-Z 的音乐，那就不是真正的夏天了。"

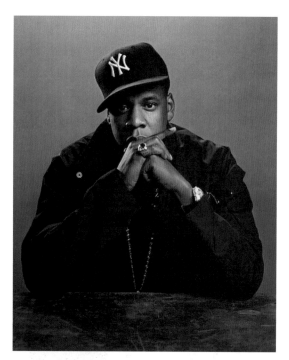

图 11-13　嘻哈歌手 Jay-Z

多年来，他在录音棚里凭空变出复杂诗句的能力已成为传奇，但他更是一个将正确的歌词与正确的音乐情绪相结合的大师。"我首先试着去感受这首歌的情感，试着去感受这首歌在谈论什么，让它支配主题，"他说，"旋律排在其次，最后才是歌词。"

■ 性情中人科特·柯本

女歌手里有不可方物的麦当娜，男歌手中就有摇滚界的颜值担当科特·柯本（Kurt Cobain，图 11-14）。

科特·唐纳德·柯本（1967—1994）是美国歌手、作曲家、艺术家和音乐家。他是摇滚乐队涅槃（Nirvana）的领头人，担任乐队的吉他手、主唱和主要歌曲作者。科本的作品拓宽了主流摇滚音乐的主题范围，被誉为"X 世代"的代言人，也被认为是另类摇滚历史上最有影响力的音乐家之一。在他生命的最后几年，科班挣扎于海洛因成瘾和抑郁症等慢性健康问题。科特·柯本还与成名带来的职

业压力作斗争；他与他的妻子兼伙伴、音乐家考特尼·洛夫（Courtney Love）的关系也很复杂。1994年4月8日，科班被别人发现头部中枪死在他位于西雅图的家中，成为"27岁俱乐部"的又一新成员；警方随后认定他于4月5日死于自杀。

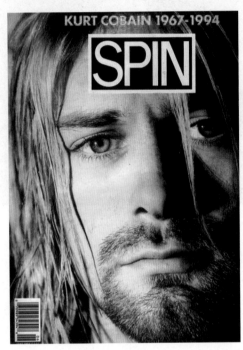

图 11-14 *SPIN* 杂志封面上的科特·柯本

2014年，柯本与涅槃乐队在获得入选资格后的第一年被追认为摇滚名人堂成员。《滚石》杂志将柯本列入了有史以来100位最伟大的歌曲作者、100位最伟大的吉他手和100位最伟大的歌手名单中。他在MTV的"22位最伟大的音乐之声"中排名第七。2006年，他被《金曲巡游者》杂志（*Hit Parader*，2008年停刊）评为"有史以来100位最伟大的金属歌手"的第20位。

涅槃乐队的音乐中那些令人头痛欲裂的噪声，如果不是因为有迷惑性的、高超的表演技巧来打底，就只会是一堆垃圾而已。科特·柯本是在披头士乐队的旋律里长大的，拿披头士的两首作品 *Girl* 和 *Something* 来对照，就可以从《关于一个女孩》

（*About a Girl*）和《在路上的事情》（*Something in the Way*）等歌曲中不难听出披头士的痕迹。他还把鲍勃·迪伦的专辑《爱和偷窃》（*LoveandTheft*）中的音乐元素运用到非主流音乐，并巧妙地把独立摇滚偶像元素加入《青葱气息》（*Smells Like Teen Spirit*）中，而且还能把后朋克（Post-punks）的技巧提炼到《本色出演》（*Come as You Are*）的创作里。

14岁时的科特·科本就曾向他的同学坦白，他计划成为一名摇滚明星，变得超级富有和声名显赫，并最终通过自杀来"荣誉退休"。而结果他的确是因为不愿讨好现实而结束了自己的生命。他曾说："最严重的罪行是假意迎合。""我宁愿因我是某人而被厌恶，而非因我不是某人而被崇拜。"

科本的结局再次证实，生活和创作压力真的能把艺术家们压垮。2016年对英国2 200多名音乐家进行的一项调查发现，71%有深度的焦虑症和恐惧症。数据还显示，参与调查的音乐家中有69%患有抑郁症，远远高于英国普通公众大约20%的比例。另一项针对1950—2014年去世的12 665名流行音乐家的研究发现，他们的死亡年龄往往比普通美国人年轻。这类人的自杀、凶杀和事故死亡率也更高。

科特·柯本遗书的最后一行是"与其黯然离场，不如燃烧殆尽"，这是尼尔·杨的作品 *My My Hey Hey*（*Into The Black*）中的一句歌词，可能也是所有激情四射的原创艺术家们的不灭心声。

参考文献

[1] Levenson MS. One Man Has Written Virtually Every Major Pop Song of the Last 20 Years. And You've Probably Never

Heard His Name[EB/OL]. https://www.celebritynetworth. com/articles/entertainment-articles/max-martin-powerful-person-music-business-people-never-even-head-name/, 2020-08-18.

[2] Levine N. Max Martin: The Secrets of the World's Best Pop Songwriter[EB/OL]. https://www.bbc.com/culture/article/20191119-max-martin-the-secrets-of-the-worlds-best-pop-songwriter, 2019-11-20.

[3] Billboard staff. Sound Selectors: The Top 10 Producers in Music[EB/OL]. https://www.billboard.com/articles/list/5763091/sound-selectors-the-top-10-producers-in-music, 2013-10-21.

[4] The 100 Greatest Songwriters of All Time[DB/OL]. https://www.rollingstone.com/music/lists/100-greatest-songwriters.

[5] The Best Music Producers of All Time[DB/OL]. https://www.insure4music.co.uk/blog/2018/01/17/best-music-producers/.

"不幸的是，就音乐而言，定义（与行业的）相关性的是你能否出现在广播中，是否在杂志的封面上，或者是否获得了 MTV 奖项，诸如此类。"

——U2 乐队鼓手小拉里·马伦（Larry Mullen Jr.）

12

金榜题名时

排行榜、音乐奖和电视选秀

《美国偶像》节目录制现场

欧美的流行音乐排行榜

■ 排行榜的由来和现状

音乐排行榜是一种根据特定时期的流行程度对音乐进行排名的方法。尽管与其他销售统计数据一样，排行榜主要是一种营销工具，但它们本身已成为大众媒体文化的一种载体。

音乐排行榜揭示大多数人在听什么音乐，以及整个音乐产业目前的发展方向。排行榜永远都在紧跟音乐产业的变化。30 年前，观众必须等待 VH1 和全球音乐电视台频道播放音乐视频，或等待当地广播电台播放歌曲，然后再决定购买什么录音带。如今，歌曲的人气很大程度上取决于流媒体如 YouTube 浏览量甚至社交媒体的影响力。

一些音乐排行榜是针对特定音乐类型的，大多数音乐排行榜是针对限定的地理区域（如国家或地区）。音乐排行榜覆盖的最常见时间段是一周，在这段时间结束时发布排名结果，然后会根据各组成部分的周线图计算出本年份和数十年来的汇总排名。音乐排行榜已经成为衡量单曲或专辑商业成功的重要依据。

我们熟知的美国《公告牌》是每周更新的一系列排名，起点可以追溯到 1936 年。20 世纪 50 年代，英国单曲排行榜诞生。在接下来的几十年里，随着人们能够获得更便利的播放设备和便宜的物理储存媒介（如盒式磁带和激光唱片），音乐排行榜变得日益重要。

我们中国的传统评书喜欢给英雄排名，如《三国演义》故事中的"一吕二赵三典韦，四关五马六张飞"，隋唐演义故事中的十八条好汉，《水浒传》故事中的一百零八好汉座次等，为广大听众津津乐道，而且这些排名好像都是 6 的倍数；另外我们爱排所谓"四大"——四大名著、四大发明、四大美人、四大民间故事等。欧美的音乐排行榜则是爱取前整

十、整百的排名——前 10、前 20 和热门前 40、热门前 100、热门前 200 等。

比如，"热门音乐前 40 名排行榜"就展示了当下最热门的前 40 首歌曲。这些类型的音乐排行榜几乎分布在所有拥有强大音乐产业的国家，领头羊是美国和英国。欧美官方音乐排行榜可以通过访问互联网，或收听世界各地最重要的广播电台，如 BBC1、American Roots、WBGO、SiriusXM、Kiss FM、Frisky radio 等获悉，也可以从唱片公司得到相关信息。

■ 欧美主要的音乐排行榜

国际唱片业协会（IFPI）发布的全球主要排行榜如下：

欧洲的主要音乐排行榜有 European Hot 100 Singles、European Top 100 Albums 等；美国的主要音乐排行榜有 Billboard charts、Billboard Hot 100 (singles chart)、Billboard 200 (albums chart) 和 Cash Box (magazine)、Mediabase、Radio & Records、Record World 的排行榜，以及 Rolling Stone charts、Veva Play Top 50 等。

重要的排行榜发布网站有 Billboard.com、Rolling stone.com、ranker.com❶ 和 ifpi.org 等。

下面介绍几个有代表性的排行榜。

"公告牌"音乐排行榜

"公告牌"音乐排行榜已经成为每一位音乐明星的出发点。我们耳熟能详的"热门 100"排行榜就结合了实体唱片销售、数字专辑销售、音乐和视频的流量以及广播播放量。每种音乐类型都有一名责任编辑，负责确定用于计算总列表中排名位置的公式。

❶ Ranker 是一个基于互联网数据的社会热门新闻排行网站，内容涵盖了人物、电影、音乐、体育、旅游、搞笑话题等资源，可以说是一个内容比较繁杂的娱乐新闻网站。

"公告牌"的周排行榜有："热门100""热门200""艺术家前100""社交媒体前50艺术家"；各音乐类型的"热门100"，包括突破、通俗、摇滚、拉丁、R&B和嘻哈、舞曲和电子音乐、舞蹈俱乐部、乡村、假日、基督教音乐和日本音乐等类别。

"公告牌"的年终排行榜包括来自"热门100"和"热门200"的年度最佳音乐。每十年的最终排行榜统计十年中来自《公告牌》"热门100"和"热门200"中综合表现突出的音乐作品。

Spotify 排行榜

许多人认为Spotify排行榜才是目前音乐排行榜的扛把子，因为它是国际性的，与流行时尚的相关性最大。它还显示了YouTube视频和Spotify播放列表之间的大量交叉信息。听众可以浏览主要的音乐类型，获得每周根据流行程度而增减的歌曲列表。

Spotify的算法精准得难以置信。"每周发现"（Discover Weekly）和"发布雷达"（Release Radar）已经取代了以往音乐排行榜的工作方式，因为现在老歌可能在由算法生成的播放列表中同样广受欢迎。还有两个更为具体的音乐排行榜："病毒式"排行榜（Viral），它考虑到了歌曲即时的流行程度（不同于每周或每月排行榜）；另外还有一个包括所有流派的前200强综合排行榜。

iTunes/苹果音乐排行榜

iTunes和苹果音乐排行榜包括按国家划分的前200首热门歌曲、前200张热门专辑和前100名艺术家（按数字音乐的购买和下载量计算）。

YouTube 排行榜

YouTube发布了两类音乐排行榜。一个是根据每个国家和每天音乐播放流量而定的音乐排行榜，这就是我们所说的主音乐排行榜。还有音乐家排行榜（YouTube For Artists），这在很长一段时间

内不会更改，它适用于显示过去的信息和展示当前趋势。

广播平台的特定类型排行榜

不仅仅是《公告牌》有不同音乐风格的分类排行榜。如果你更喜欢听某种特定类型的音乐，比如对于摇滚或20世纪80年代的音乐迷来说，可以下载互联网广播电台的手机应用程序，而这些广播平台大多有自己的数据来源和音乐排行榜，而没有套用任何现成的指标或大数据。

音乐X档案：音乐排行榜词典

新入榜（New Entry）：第一次进入音乐排行榜的歌曲或艺术家。

重返排行榜（Re-Entry）：歌曲或艺术家在退出一段时间后再次进入排行榜。

最畅销曲目（Best Seller）：销量突出并受到广泛关注的歌曲、专辑或艺术家。

最常播放（Most Played）：该歌曲或艺术家获得了DJ和电台主持人的最大播放量或流媒体流量。

由某某支持（Supported By）：由重要艺人关注的任何歌曲、专辑或艺术家，这个标签对吸引听众的注意力很重要。

爬升者（Climber）：排行榜上的排名每周都在上升的歌曲或艺术家。

■ 音乐排行榜怎样计算排名

唱片排行榜是使用各种标准编制的。这些标准通常包括唱片、磁带和光盘的销售量；广播和电视播放量；听众向电台DJ发出的播放请求的统计；电台听众对歌曲的投票，以及最近的下载量和视听流量等。注意音乐排行榜往往并不是单纯的销量排行榜。

音乐排行榜的排名标准也在与时俱进。比如从 2005 年开始，"公告牌"开始将数字下载量作为统计因素，这意味着广播的播放量不再是《公告牌》排行榜的唯一统计依据了。然后，在 2012 年，它们又改变了乡村、摇滚、拉丁和说唱音乐排行榜的编制方法，将数字下载量和流媒体播放量纳入了原来仅限于统计音乐广播播放量的排行榜依据。最后，2013 年，公告牌宣布其排行榜还将纳入包括 YouTube 等主要平台的视频播放数据。

从回溯性的排行榜看当代流行音乐的态势

■ "公告牌"历年年度最佳流行艺人（1981—2020）

"公告牌"历年年度最佳流行艺人榜单❶将"流行歌星"定义得足够广泛，包括了说唱歌手、歌手兼词曲作者、摇滚乐队和 R&B 乐队。以下排名中美国艺术家、男性艺术家都不再特别标注：

1981-Blondie（主唱为女性，摇滚）

1982-John Cougar Mellencamp（摇滚）

1983-Michael Jackson（通俗）

1984-Prince（通俗等多种风格）

1985-Madonna（女，通俗）

1986-Whitney Houston（女，通俗）

1987-Bon Jovi（摇滚）

1988-George Michael（英国，通俗）

1989-Madonna（女，通俗）

1990-Janet Jackson（女，R&B）

1991-Mariah Carey（女，R&B）

1992-Nirvana（摇滚）

1993-Janet Jackson（女，R&B）

1994-Boyz II Men（R&B）

1995-TLC（女，R&B）

1996-Alanis Morissette（加拿大，女，摇滚）

1997-Puff Daddy（嘻哈）

1998-Backstreet Boys（通俗）

1999-Britney Spears（女，通俗）

2000-*NSYNC（通俗）

2001-Jennifer Lopez（女，通俗）

2002-Eminem（嘻哈）

2003-Beyoncé（女，R&B）

2004-Usher（R&B）

2005-Kanye West（嘻哈）

2006-Justin Timberlake（R&B）

2007-Rihanna（巴巴多斯，女，通俗）

2008-Lil Wayne（嘻哈）

2009-Lady Gaga（女，通俗）

2010-Katy Perry（女，通俗）

2011-Adele（英国，女，通俗）

2012-Rihanna（巴巴多斯，女，通俗）

2013-Miley Cyrus（女，通俗）

2014-Beyoncé（女，R&B）

2015-Taylor Swift（女，通俗）

2016-Justin Bieber（加拿大，通俗）

2017-Ed Sheeran（英国，通俗）

2018-Drake（加拿大，嘻哈）

2019-Ariana Grande（女，通俗）

2020-BTS（韩国，K-pop）

纵览上面的名单，我们可以发现：

- 进入名单的大多数是美国艺人，其次是英国和加拿大的音乐家，说明语言文化圈的重要性。

- 近十年，也就是从 2011 年开始，进入名单的艺术家大多数是非美国国籍，甚至 2020 年的年度艺人属于非英语国家——韩国，说明流行音乐

❶ 见 The Greatest Pop Star by Year (1981—2020)[DB/OL]. https://www.billboard.com/articles/news/list/9338589/greatest-pop-star-every-year.

日益国际化。

● 女艺人占据半壁江山（21 次），而且只有 Madonna、Janet Jackson、Beyoncé、Rihanna 四位女歌手两度成为年度歌手，证明了女性艺术家的统治力。

● 从 1997 年开始出现嘻哈歌手，同时摇滚歌手开始消失在榜单中。这一年是流行音乐风格取向的分水岭。另外，一直没有乡村和民谣歌手入选。

■ 资深播客的最佳 100 艺人排名

美国资深播客卡尔·斯特恩❶（Karl Stern）使用了一个他自己编制的、主要根据专辑销量和媒体评论的评价系统，对流行音乐界的知名艺人进行排名。不过由于他的个人喜好，清单遗漏了乡村音乐歌手，例如 Garth Brooks 和 Johnny Cash，以及老牌摇滚乐歌手如 Frank Sinatra。但是这个名单包括了说唱艺术家，因为他们已经屡次登上流行音乐排行榜，并入选摇滚名人堂。资深播客的最佳 100 艺人排名如下：

1. The Beatles（英国，摇滚）

2. Elvis Presley（摇滚乐）

3. The Rolling Stones（英国，摇滚）

4. Michael Jackson（通俗）

5. Led Zeppelin（英国，摇滚）

6. Madonna（女，通俗）

7. Elton John（英国，摇滚）

8. AC/DC（澳大利亚，摇滚）

9. Pink Floyd（英国，摇滚）

10. Bruce Springsteen（摇滚）

11. U2（爱尔兰，摇滚）

12. Prince（通俗等多种风格）

13. Aerosmith（摇滚）

14. The Eagles（摇滚）

15. Queen（英国，摇滚）

16. Whitney Houston（女，通俗）

17. Metallica（摇滚）

18. Bob Dylan（民谣）

19. Mariah Carey（女，R&B）

20. Billy Joel（摇滚）

21. Fleetwood Mac（男女组合）

22. Barbra Streisand（女，通俗）

23. Guns N, Roses（摇滚）

24. The Beach Boys（摇滚）

25. Neil Diamond（摇滚）

26. Celine Dion（女，加拿大，通俗）

27. Stevie Wonder（R&B）

28. Chicago（摇滚）

29. Rod Stewart（英国，摇滚）

30. Bee Gees（澳大利亚，通俗）

31. Eminem（嘻哈）

32. Van Halen（摇滚）

33. Phil Collins（英国，通俗）

34. Nirvana（摇滚）

35. Bon Jovi（摇滚）

36. Taylor Swift（女，通俗）

37. The Doors（摇滚）

38. Janet Jackson（女，R&B）

39. The Who（英国，摇滚）

40. Santana（摇滚）

41. Def Leppard（英国，摇滚）

42. The Carpenters（男女组合，通俗）

43. Foreigner（英国—美国，摇滚）

44. Journey（摇滚）

❶ 详见Stern K. The When It Was Cool 100 Greatest Rock and Roll – Pop Music Artists of All Time[EB/OL]. https://www.whenitwascool.com/100-greatest-rock-and-roll-artists-of-all-time. 《当它很酷》播客由资深播客卡尔·斯特恩主持。该播客以评论、对话和对 20 世纪 70 至 90 年代流行文化的怀旧为特色，内容包括漫画、电视、玩具、音乐、电影等题材。

45. Jay Z（嘻哈）

46. Backstreet Boys（通俗）

47. Britney Spears（女，通俗）

48. Simon & Garfunkel（民谣摇滚）

49. Bob Marley（牙买加，雷鬼）

50. Linda Ronstadt（女，多种风格）

51. Aretha Franklin（女，灵魂）

52. Eric Clapton（英国，摇滚）

53. Jimi Hendrix（摇滚）

54. Paul McCartney（英国，摇滚）

55. 2 Pac（嘻哈）

56. Lionel Richie（灵魂）

57. Bob Seger（摇滚）

58. Genesis（英国，摇滚）

59. David Bowie（英国，摇滚）

60. James Taylor（摇滚）

61. John Mellencamp（摇滚）

62. Creedence Clearwater Revival（摇滚）

63. Rihanna（女，巴巴多斯，通俗）

64. Boyz Ⅱ Men（R&B）

65. Lynyrd Skynyrd（摇滚）

66. Rush（加拿大，摇滚）

67. Pearl Jam（摇滚）

68. R. Kelly（R&B）

69. Tom Petty and the Heart Breakers（摇滚）

70. The Police（英国，摇滚）

71. KISS（摇滚）

72. R.E.M.（摇滚）

73. Red Hot Chili Peppers（摇滚）

74. ZZ Top（摇滚）

75. Ozzy Osbourne（英国，摇滚）

76. Boston（摇滚）

77. Usher（R&B）

78. Bryan Adams（加拿大，摇滚）

79. Steve Miller Band（摇滚）

80. Dave Matthews Band（摇滚）

81. Motley Crue（摇滚）

82. Donna Summer（女，迪斯科）

83. *NSYNC（通俗）

84. Meat Loaf（摇滚）

85. Luther Vandross（R&B）

86. Olivia Newton-John（女，通俗）

87. Creed（摇滚）

88. George Michael（英国，通俗）

89. Marvin Gaye（R&B）

90. Green Day（摇滚）

91. Lady Gaga（女，通俗）

92. Earth, Wind & Fire（R&B）

93. Tina Turner（女，摇滚）

94. Heart（女子组合，摇滚）

95. The Beastie Boys（嘻哈）

96. Sade（女，英国，灵魂）/（英国，灵魂）❶

97. ABBA（男女组合，瑞典，通俗）

98. Dire Straits（英国，摇滚）

99. Black Eyed Peas（嘻哈）

100. Beyoncé（女，R&B）

这份名单展示了与《公告牌》不同的乐坛场景：

● 摇滚歌手 Paul McCartney（The Beatles 乐队）和 Phil Collins（Genesis 乐队）同时作为乐队成员和独立艺术家入榜。

● 女艺人（包括男女组合）只有 20 个，仅占 1/5，而且前十名只有 Madonna 一位女性，女性艺术家们有待后发制人。

● 英美两国基本上平分秋色；英美以外国家的艺术家仅有 8 位，而且都来自英语系国家或美国附近的加勒比海岛国。

● 音乐风格上以摇滚和通俗占了大多数，其次是

❶ 此处 "Sade" 到底是指乐队还是其主唱不明。

R&B、嘻哈和灵魂，其他风格则寥寥无几。

■ 不同排行榜有史以来前30佳流行音乐家比较

表12-1比较了不同排行榜有史以来前30名最佳流行音乐家。我们可以发现：

● 英美平分秋色，紧随其后的是加拿大、澳大利亚、爱尔兰和瑞典。

● 榜单中主要是摇滚风格的艺术家，说明主流音乐评论界更推崇创作和演奏能力，而不是歌舞表演能力。

● 从出现频次和排名来看，虽然说"文无第一"，但是 The Beatles（摇滚）无疑是公认最杰出的流行音乐艺术家团体。第二梯队有 The Beach Boys（摇滚）、The Rolling Stones（摇滚）、Stevie Wonder（R&B）、U2（摇滚），然后第三梯队是 Queen（摇滚）、Elvis Presley（摇滚乐）、Frank Sinatra（爵士和通俗）、Fleetwood Mac（摇滚）、Led Zeppelin（摇滚）、Bee Gees（通俗）、ABBA（通俗）等。

● 欧美流行乐坛里，白人男性占主导地位，不过非裔和女性艺术家也可圈可点。

● 20世纪70年以后出生的新生代艺术家还没有形成领军的实力，表中只有 Lady Gaga（1986出生）和 Maroon 5（乐队成员都是1980年左右出生），年轻一代在历史上的艺术地位有待考验。

排行榜上昙花一现的艺人

在流行音乐领域，有些艺术家是乐坛常青树，是高悬的恒星；而有些则像划过夜空的流星，转瞬即逝。

■ 外星人蚂蚁农场乐队

外星人蚂蚁农场（Alien Ant Farm）是一支美国摇滚乐队，于1996年在美国加利福尼亚州成立。他们已经发行了五张录音室专辑，在全球售出了500多万张。2001年，乐队翻唱迈克尔·杰克逊的《狡滑罪犯》（Smooth Criminal）的版本登上了《公告牌》另类歌曲排行榜的榜首，并在当年的电影《美国派2》（American Pie 2）中作为插曲。迈克尔·杰克逊的原唱歌词是描写女性被暴力侵害的遭遇，而其著名的原版音乐视频中是犯罪分子在聚集场所群魔乱舞。外星人蚂蚁农场的音乐视频则是表现了一群年轻人聚会狂欢的场景。该乐队此外的最好成绩是其第二张专辑 ANThology 曾排在《公告牌》"热门200"排行榜的第11名。

图 12-1 外星人蚂蚁农场乐队的 MV Smooth Criminal

表 12-1　美国不同排行榜有史以来前 30 名最佳流行音乐家比较

	ranker.com	滚石杂志	imdb.com	liveabout.com
1	Queen（英国）	The Beatles（英国）	The Beatles（英国）	The Beatles（英国）
2	Frank Sinatra（美国）	Bob Dylan（美国）	The Rolling Stones（英国）	Elvis Presley（美国）
3	Fleetwood Mac（英国＋美国）	Elvis Presley（美国）	Led Zeppelin（英国）	Elton John（英国）
4	Stevie Wonder（美国）	The Rolling Stones（英国）	The Doors（美国）	Madonna（美国）
5	Bee Gees（澳大利亚）	Chuck Berry（美国）	Pink Floyd（英国）	Frank Sinatra（美国）
6	The Supremes（美国）	Jimi Hendrix（美国）	The Beach Boys（美国）	Barbra Streisand（美国）
7	Billy Joel（美国）	James Brown（美国）	The Who（英国）	The Rolling Stones（英国）
8	The Police（英国）	Little Richard（美国）	Simon and Garfunkel（美国）	Michael Jackson（美国）
9	Simon and Garfunkel（美国）	Aretha Franklin（美国）	U2（爱尔兰）	Stevie Wonder（美国）
10	Donna Summer（美国）	Ray Charles（美国）	Cream（英国）	Mariah Carey（美国）
11	Shania Twain（加拿大）	Bob Marley（牙买加）	The Velvet Underground（美国）	Janet Jackson（美国）
12	James Brown（美国）	The Beach Boys（美国）	The Kinks（英国）	Britney Spears（美国）
13	Celine Dion（加拿大）	Buddy Holly（美国）	Nirvana（美国）	The Beach Boys（美国）
14	David Bowie（英国）	Led Zeppelin（英国）	The Band（加拿大）	ABBA（瑞典）
15	The Four Seasons（美国）	Stevie Wonder（美国）	Crosby Stills Nash & Young（美国）	Bee Gees（澳大利亚）
16	John Lennon（英国，The Beatles 成员）	Sam Cooke（美国）	The Police（英国）	Prince（美国）
17	Maroon 5（美国）	Muddy Waters（美国）	Deep Purple（英国）	Billy Joel（美国）
18	Paul McCartney（英国，The Beatles 成员）	Marvin Gaye（美国）	The Clash（英国）	Bruce Springsteen（美国）
19	The Beach Boys（美国）	TheVelvet Underground（美国）	Sly and the Family Stone（美国）	Whitney Houston（美国）
20	ABBA（瑞典）	Bo Diddley（美国）	AC/DC（澳大利亚）	Aretha Franklin（美国）
21	Tina Turner（美国）	Otis Redding（美国）	Creedence Clearwater Revival（美国）	Rod Stewart（英国）
22	Blondie（美国）	U2（爱尔兰）	Eagles（美国）	U2（爱尔兰）
23	Neil Diamond（美国）	Bruce Springsteen（美国）	The Temptations（美国）	Duran Duran（英国）
24	George Harrison（英国，The Beatles 成员）	Jerry Lee Lewis（美国）	The Byrds（美国）	Marvin Gaye（美国）
25	Rod Stewart（英国）	Fats Domino（美国）	Fleetwood Mac（英＋美）	Jay-Z（美国）
26	Debbie Harry（美国，Blondie 的主唱）	The Ramones（美国）	Bee Gees（澳大利亚）	Queen（英国）
27	Dolly Parton（美国）	Prince（美国）	Black Sabbath（英国）	David Bowie（英国）
28	Lady Gaga（美国）	The Clash（英国）	ABBA（瑞典）	Eagles（美国）
29	Stevie Nicks（美国，Fleetwood Mac 主唱）	The Who（英国）	Genesis（英国）	Sly and the Family Stone（美国）
30	Paul Simon（美国）	Nirvana（美国）	Funkadelic（美国）	Fleetwood Mac（英国＋美国）

■ 比利·雷·赛勒斯

Achy Breaky Heart 这首歌是比利·雷·赛勒斯（Billy Ray Cyrus）的第一首单曲和成名曲。它是澳大利亚有史以来第一首获得三重白金认证的单曲，也是 1992 年澳大利亚最畅销的单曲。在美国，它成为同时在通俗和乡村音乐电台里的热播歌曲，在《公告牌》热门 100 排行榜上最好成绩达到第四名，在热门乡村歌曲排行榜上也名列前茅，成为自肯尼·罗杰斯和多莉·帕顿 1983 年的《河流中的岛屿》（*Islands in the Stream*）以来第一支获得白金认证的乡村单曲。这首单曲在多个国家高居榜首，在英国单曲排行榜上排名第三。这是赛勒斯在美国最受欢迎的单曲，但是同时被一些人认为是有史以来最糟糕的歌曲之一，在 VH1 和 Blender 的"有史以来最糟糕的 50 首歌曲"排行榜上名列第二。赛勒斯最近的成功回归是与年轻说唱歌手 Lil Nas X 合作《老城路》（*Old Town Road*）。

■ Chumbawamba 乐队

Chumbawamba❶ 是一支英国摇滚乐队，于 1982 年成立。《撒泼》（*Tubthumping*❷）是乐队最成功的单曲，曾在英国单曲排行榜上排名第二。它曾在澳大利亚、加拿大、爱尔兰、意大利、新西兰的排行榜上高居榜首，并在美国《公告牌》"热门 100"排行榜上排名第六，也在美国现代摇滚乐和主流音乐 40 强排行榜中夺冠。在 1998 年的英国音乐奖上，*Tubthumping* 被提名英国最佳单曲奖。这首单曲在英国售出超过 88 万份。但除此之外，该乐队的表现不值一提。

■ 哈达维

哈达维（Haddaway）全名内斯特·亚历山大·哈

达维（1965—），是出生于特立尼达和多巴哥的德国舞曲歌手，外形英俊健美。《什么是爱》（*What Is Love*）这首歌于 1993 年 5 月 8 日作为专辑《*The Album*》的主打单曲发行。这在欧洲至少 13 个国家成为头号金曲，曾在德国、瑞典和英国音乐排行榜上达到第二名。在欧洲以外，这首单曲也表现不俗，在美国排名第 11，在澳大利亚排名第 12，在加拿大排名第 17，在新西兰排名第 48。这首歌赢得了 1994 年德国回声奖的两项大奖，分别是"最佳国内单曲"和"最佳国内舞蹈单曲"。此外他的热门歌曲只有 *Life*（芬兰和瑞典的冠军曲）和 *Fly Away*（仅在芬兰取得冠军）。

■ 埃菲尔 65 组合

埃菲尔 65（Eiffel 65）是一个意大利音乐组合，成立于 1998 年。《*Blue*》这首歌是该乐队最受欢迎的单曲，曾在 17 个国家的音乐排行榜上排名第一，在意大利的音乐排行榜上排名第二，在 2000 年 1 月的美国百强音乐榜上排名第六。他们另一首热门歌曲《移动你的身体》（*Move Your Body*），来自 1999 年的录音室专辑 *Europop*。这首歌在许多国家获得巨大成功，在奥地利、丹麦、法国、意大利和西班牙的音乐排行榜上名列前茅；然而，它在美国《广告牌》主流 40 强中只排在第 36 位。这首歌在法国大碟榜（SNEP）排行榜上却表现出色，并使该乐队一度甩掉了"昙花一现乐队"的恶评。

■ 猎鹰（Falco）

Falco（1957—1998，本名 Johann（Hans）Hölzel），奥地利音乐家、歌手和作曲家。他于 1986 年发行的 *Rock Me Amadeus*❸ 是到目前为止唯一一首登上《公告牌》"热门 100"排行榜榜首的德语歌曲。这首歌

❶ 有解释说 Chumbawamba 是对胖乎乎的蹒跚学步的婴儿的昵称。

❷ Tubthumping 意指以大声、暴力或戏剧性的方式表达观点。

❸ Amadeus 指奥地利音乐家莫扎特（Wolfgang Amadeus Mozart），是其中间名。

在大西洋两岸的英美单曲排行榜上都高居榜首，是"猎鹰"在美国和英国唯一的热门作品，尽管这位艺术家在他的祖国奥地利和欧洲大部分地区都很受欢迎。

■ Hoobastank 乐队

Hoobastank❶是美国加利福尼亚州的摇滚乐队，成立于 1994 年。《理由》（*The Reason*）这首歌是其最成功的商业单曲，在美国《公告牌》"热门 100"排行榜上排名第二，在美国现代摇滚音乐排行榜上排名第一。2005 年，它被提名第 47 届格莱美奖的两个奖项：年度歌曲和年度最佳流行乐队 / 组合。在国际上，《理由》在意大利折桂，在其他 10 个国家也排名前 10 名。该乐队此外的表现则乏善可陈。

■ Limahl

英国流行歌手 Limahl 本名克里斯托弗·哈米尔（1958—），其艺名 Limahl 是"哈米尔"的反写。1984 年，电影《不老传说》（*The Neverending Story*，中译《大魔域》）的同名主题曲在许多国家获得成功，在挪威和瑞典获得音乐排行榜冠军，在奥地利、德国和意大利排名第二，在英国排名第四，在澳大利亚排名第六，在美国《公告牌》成人当代排行榜名列第六。2019 年 7 月，小演员加滕·马塔拉佐（Gaten Matarazzo）和加布里埃尔·皮佐罗（Gabriella Pizzolo）在 Netflix 系列惊悚剧《怪奇物语》（*Stranger Things*）第三季的最后一集中翻唱了这首歌，然后其原唱版的点播量突然从一周的 88 000 条增加到一周 191 万条。

■ Los Del Rio

Los Del Rio（西班牙语"来自河流的人"），是

1962 年成立的西班牙拉丁通俗舞曲二重唱。他们的热门舞曲 *Macarena* 于 1995 年 8 月发行，同时登顶美国拉丁音乐和美国拉丁通俗音乐排行榜。此外该组合在西班牙以外一无建树。

■ 马克·科恩

Marc Cohn（1959—），美国歌手、作曲家和音乐家。其作品《漫步在孟菲斯》（*Walking in Memphis*）在 1992 年第 34 届格莱美颁奖典礼上获得年度最佳歌曲提名，同年，31 岁的科恩获得格莱美最佳新人奖。《漫步在孟菲斯》在 1991 年的美国《公告牌》"热门 100"排行榜上排名第 13，成为科恩在排行榜上唯一的前 40 名热门歌曲，但他自此以后就泯然众人了。

■ Terence Trent D'Arby

Terence Trent D'Arby（1962—，美国歌手和歌曲作者）。该歌手的经历堪称传奇，18 岁时曾赢得佛罗里达金手套拳击赛轻量级冠军。其风格怪异的成名作 *Sign Your Name* 1988 年初在英国单曲排行榜上排名第二，在美国《广告牌》"热门 100"排行榜上排名第四；1988 年 5 月 7 日，*Wishing Well* 这首歌在灵魂单曲排行榜和《公告牌》"热门 100"排行榜上都名列第一。Terence Trent D'Arby 于 2001 年改名为 Sananda Maitreya，并于 2003 年与意大利电视主持人兼建筑师弗朗西斯卡·弗朗科内（Francesca Francone）结婚。不过他改名后虽然发行了多张专辑，但是都反响平平。

欧美各国重要的流行音乐奖项

音乐奖是每年举行的颁奖典礼，以表彰某一特

❶ 乐队的名字来源于乐队主唱 Doug Robb，对一个德国街道名称的错误发音。

定年份音乐界的成就。美国的格莱美音乐奖、全美音乐奖（American Music Awards，AMA）、公告牌音乐奖是美国三大著名音乐典礼，其中格莱美奖更是相当于音乐界的奥斯卡奖，而泰勒·斯威夫特是获得最多公告牌音乐奖的歌手。美国其他重要的流行音乐奖项还有：非裔娱乐电视大奖、拉丁格莱美奖、美国拉丁裔媒体艺术奖、MTV音乐录影带大奖、尼克频道儿童选择奖、青少年选择奖、全美音乐奖、人民选择奖、有色人种促进协会形象奖、YouTube音乐奖、iHeartRadio音乐奖等。此外，加拿大的朱诺音乐奖在北美也非常有影响力，2021年适逢其50周年大庆。

全欧洲有MTV欧洲音乐大奖（MTV Europe Music Awards，EMA），英国有全英音乐奖（Brit Awards）、水星音乐奖（Mercury Prize）、新音乐快递奖（NME Awards）；法国有NRJ音乐奖；而德国乐坛曾经的最高荣誉是回声音乐奖（Echo），2018年因为不当地颁奖给有侮辱大屠杀遇难者嫌疑的乐队而遭到各界的谴责和抵制，然后不得不停办。极地音乐奖（Polar Music Prize）是瑞典颁发的国际奖项，由瑞典乐队ABBA乐队的经理、词曲作家斯蒂格·安德森（Stig Anderson）于1989年向瑞典皇家音乐学院捐款而设立，该奖项一般每年颁发给一位当代风格音乐家和一位古典风格音乐家。（图12-2）

图12-2 欧洲主要流行音乐大奖的logo，依次是MTV欧洲音乐大奖、法国NRJ音乐奖、新音乐快递奖、全英音乐奖和瑞典的极地音乐奖

世界音乐奖（World Music Awards）由国际唱片业协会（IFPI）每年举办，与格莱美奖同为国际重要音乐奖之一。世界音乐奖成立于1989年，根据国际唱片协会的销售报表以及相关产业协会提供的真实销售额，另外还有全球歌迷的即时票选支持度，决定颁奖对象。

由于获得主要音乐奖的音乐家与前述那些重要的音乐排行榜高度重合，而且音乐奖的评选有相当的主观性，再加上篇幅所限，本章就不再进行详细介绍和分析了。有兴趣的读者可以到各奖项的官方网站进一步了解。

造星神器——音乐选秀节目

美国作家大卫·李·乔伊纳写道："在公众的心目中，没有什么比'明星诞生'这样的场景更加扣人心弦。"❶

■《流行歌星》和《流行偶像》

流行音乐的真人选秀节目《流行歌星》（Popstars）始于新西兰（1999年）和澳大利亚（2000年），然后以非常成功的形式克隆到世界各地，在比利时、英国、加拿大、德国、日本、阿根廷、美国、法国和爱尔兰都陆续创建了同类的系列节目。英国的《流行歌星》（2000年开始播出）和《流行偶像》（Pop Idol，2001—2002年在英国播出）引发了流行歌手真人选秀电视节目的全球热潮。

《流行歌星》节目不仅在获奖乐队的单曲和专辑销量方面，而且在观众收视率方面都在全球取得了相当大的成功。在英国，超过1 000万观众观看了《流行歌星》最后五名决选成员的表演；而超过

❶ 摘自〔美〕大卫·李·乔伊纳著．美国流行音乐（第3版）[M]．鞠薇译．北京：人民音乐出版社，2012。

1 300 万观众见证了威尔·杨（Will Young）在《流行偶像》决赛中获胜。《流行偶像》的播出时间、受欢迎程度和在文化领域产生广泛共鸣的能力都超过了以往的流行音乐演出。

这类节目包装成功神话的诀窍包括：（1）出身平凡而一举成名的人设；（2）坚持公平公正地奖励音乐天赋和与众不同的才艺；（3）幸运之神可能眷顾任何人；（4）努力工作和专业能力才是成为明星的前提。通过对流行偶像的投票，观众被称为"节目结果的真正创造者"，但其实电视真人秀中观众的干预是被精心策划、管理、引导和弱化的。

■《美国偶像》

《美国偶像》（*American Idol*，拍摄场景见章前插页）是美国歌唱比赛电视系列节目。它最初于2002 年 6 月 11 日至 2016 年 4 月 7 日在福克斯电视台播出 15 季。这部电视节目停播两年，直到 2018 年 3 月 11 日，美国广播公司（ABC）重新开始播出该节目。它最初是对以英国电视台《流行偶像》（*Pop Idol*）为基础的偶像节目的补充，后来成为美国电视史上最成功的节目之一。这个系列的概念包括从尚未签约的歌唱天才中发掘歌唱明星，获胜者由美国观众通过电话、网络和短信投票确定。《美国偶像》聘请了一组声乐评委，对选手的表演进行评判。后面提到的著名女歌星 凯莉·克拉克森（Kelly Clarkson）就是该节目第一季挖掘出来的偶像级歌手。著名歌手 Lionel Richie、Katy Perry、Ryan Seacrest 和 Luke Bryan 是目前《美国偶像》节目的主持人。

■《美国好声音》

《美国好声音》（*The Voice*）是美国全国广播公司（National Broadcasting Company，NBC）播出的一部美国歌唱比赛电视系列节目。它在 2011 年 4 月 26 日的春季电视节目中首播。该节目是从拥有原创版权的《荷兰好声音》（*The Voice of Holland*）获得部分特许经营权，流程是通过公开海选竞争，选拔年龄在 13 岁或以上的未签约的歌唱人才（独唱或组合，不论专业或业余）。该系列聘请了一个由四名导师组成的小组，他们对歌手的表演进行评论，并在本赛季剩下的时间里指导他们选定的歌手团队。导师也参加比赛，以确保自己团队的表演能赢得比赛，从而成为获胜的导师。著名歌手 John Legend、Ariana Grande、Blake Shelton 和 Kelly Clarkson 都曾是该节目的导师。

■《美国达人》

《美国达人》（*America's Got Talent*，AGT）是一个电视转播的美国选秀比赛，是西蒙·考威尔 ❶（Simon Cowell）创建的全球达人秀特许经营权的一部分。该节目吸引了来自美国和国外的拥有各种表演才能（包括唱歌、舞蹈、喜剧、魔术、特技）的参选者。每个试镜的参与者都试图通过给评委们留下深刻印象来获得一个赛季现场表演的机会。那些力争能进入现场决赛阶段节目的艺人各展才艺，争取评委和公众的投票。在现场决赛中，获奖者将获得一笔巨额现金奖，而且自第三季以来，有机会在拉斯维加斯大道上领衔演出。该节目本身就是 NBC 电视台确保收视率成功的压箱节目，平均每季吸引约 1 000 万观众。Heidi Klum、Howie Mandel、Simon Cowell、Terry Crews 和 Sofia Vergara 现在是《美国达人》节目的五位评委。

其他判定音乐家成功与否的指标

几十年来，艺术家和唱片公司一直使用各种排

❶ 从 2004 年开始，西蒙·考威尔还在世界各地开创了音乐选秀系列节目《X 音素》（*The X Factor*），作为《流行偶像》的替代节目。

行榜和音乐奖来衡量成功与否；能否进入各大音乐名人堂❶也是艺术家们功成名就的标志之一。随着行业本身的巨大变化，整个行业现在都在关注其他的衡量工具。

在实体唱片时代，音乐杂志在唱片零售商中具有很高的影响力，告诉人们什么是最新和最热门的音乐潮流。但自从数字音乐诞生以来，《滚石》杂志和《公告牌》排行榜就逐渐对市场失去了绝对控制力。除了可以凭此炫耀外，一首歌曲的排名并不一定是艺术家受欢迎程度的准确指标。有时由于唱片公司不遗余力地广播宣传，一位艺术家获取了大量的广播节目播放量和很高的排行榜位置，但他从未卖出多少唱片或吸引大量观众观看现场表演。相反，也有很多艺术家的大型演出票房非常好，专辑和单曲的销量（或其下载量和视听流量）也颇为可观，但他从未在排行榜上有抢眼的表现。所以，音乐排行榜如今在艺术家心目中的影响力比以往任何时候都小。

因此，许多艺术家、音乐经理和唱片公司开始寻找其他衡量成功的标准。有一段时间，他们的目标不是排名第一，而是出现在热门播放列表上。不过被排进播放列表可能只会带来短暂的曝光率，这对艺术家的长期成功可能并没有多大帮助。

音乐 X 档案：音乐唱片销售认证

标准的销量认证体系包括银唱片（Silver，现在一般无人提及）、金唱片（Gold）、白金唱片（Platinum）以及钻石唱片（Diamond）四级，销量逐级递增。如果销量是白金唱片或钻石唱片级的整倍数，则会颁予"多白金唱片"（Multi-Platinum）或"多钻石唱片"（Multi-Diamond）认证。

国际唱片业协会（IFPI）代表了全球许多国家和地区的音乐产业，其唱片认证具有一定的国际权威性。另外还有一些音乐产业发达的国家（如美、英等国）有完全独立的认证主体。各国家或机构的认证标准不尽相同。按 RIAA（美国唱片业协会）的标准，销量达到 50 万就可以认证金唱片，100 万是白金唱片，双白金是 200 万，多白金以此类推。钻石唱片的销量必须达到 1 000 万。

最近，粉丝人数已成为艺术家成功的首选标准，但这也是不完美的。如何衡量不同平台之间粉丝数量的权重，以及如何筛除僵尸粉，都是棘手的问题。可能到最后，音乐家的收入才是唯一客观的统计标准。

抛开以上这些指标，对于真正的艺术家们来说，在真实的舞台聚光灯下完美地完成现场演出，并得到现场观众的沸腾的掌声和如潮的欢呼声，才是证明自己的音乐表演实力、实现自己终极人生意义的辉煌时刻。

参考文献

[1] Watson A. Music Awards-Statistics & Facts [EB/OL].https://www.statista.com/topics/4743/music-awards/#topicHeader__wrapper, 2019-01-16.

[2] Poow C. The Complete Guide To Music Charts[EB/OL]. https://www.musicgateway.com/blog/how-to/the-complete-guide-to-music-charts, 2020-05-15.

[3] Owsinski B. Are Music Charts a Relic of The Past?[EB/OL]. https://www.forbes.com/sites/bobbyowsinski/2021/01/17/

❶ 指摇滚名人堂（Rock and Roll Hall of Fame）、乡村音乐名人堂和博物馆（The Country Music Hall of Fame and Museum）、音乐家名人堂和博物馆（Musicians Hall of Fame and Museum）等。

are-music-charts-a–relic-of-the-past/?sh=642b3e08b9eb, 2021-01-17.

[4] Ranker music staff. The Greatest Pop Groups & Artists of All Time[EB/OL]. https://www.ranker.com/list/best-pop-music-bands-and-artists/ranker-music, 2020-06-01.

[5] Lamb B. The Top 40 Pop Artists of All Time[EB/OL]. https://www.liveabout.com/top-pop-artists-of-all-time-3248396, 2018-09-11.

[6] CarlosAlvar.IMDb:The 100 Greatest Pop/Rock Bands[EB/OL].https://www.imdb.com/list/ls076954447/, 2015-04-09.

[7] Rolling Stone Staff. 100 Greatest Artists[EB/OL]. https://www.rollingstone.com/music/music-lists/100-greatest-artists-147446/, 2010-12-03.

[8] Milano B. Best Pop Albums of All Time: 20 Essential Listens For Any Music Fan[EB/OL]. https://www.udiscovermusic.com/stories/best-pop-music-albums/, 2019-11-15.

[9] AOTY Stuff. The Best Pop Albums of All Time[EB/OL]. https://www.albumoftheyear.org/genre/15-pop/all/.

[10] Rolling Stone Staff. The 500 Greatest Albums of All Time[EB/OL]. https://www.rollingstone.com/music/music-lists/best-albums-of-all-time-1062063/, 2020-09-22.

[11] Kryza A. The 40 Best Pop Songs of All Time[EB/OL]. https://www.timeout.com/newyork/music/best-pop-songs-of-all-time, 2021-08-20.

[12] Charts All Over the World[DB/OL]. http://www.lanet.lv/misc/charts/.

"The show must go on!"

——皇后乐队

13

现场的魅力——
流行音乐演唱会、
音乐节和音乐剧

现场演出不仅是乐迷们常见的休闲方式，也是艺术家们的高光时刻

现场音乐不仅仅是晚上出去打发时间的有趣消遣，也是艺术家们的高光时刻，更是人类文化的瑰宝。对于艺术家来说，这是与粉丝建立真正情感联系的关键一步，也是冷冰冰的唱片和互联网流媒体网页无法替代的。

现场流行音乐演唱会的魅力超出了我们的想象。根据吉尼斯世界纪录，"摇滚公鸡"罗德·斯图尔特（Rod Stewart）于 1993 年在巴西里约热内卢的科帕卡巴纳海滩（Copacabana Beach）举行的新年夜音乐会仍然是有史以来参加人数最多的免费音乐会，估计有 420 万人参加了这次演出。参加人数第二多的免费音乐会是让-米歇尔·贾尔（Jean-Michel Jarre）1997 年 9 月 6 日在莫斯科大学的演出，这场音乐会的观众估计有 350 万人。

空前绝后的慈善演唱会——"拯救生命"（Live Aid）大型摇滚演唱会

"拯救生命"演唱会是为埃塞俄比亚的饥民筹款的现场音乐会，于 1985 年 7 月 13 日在伦敦（图 13-1）和费城（图 13-2）接力举行。演出现场有 16 万观众，还有 140 个国家 15 亿的电视观众，动用了 7 颗通信卫星同时转播（在此之前的 1984 年奥林匹克运动会只动用了 3 颗通信卫星），有 100 多位摇滚歌星接力参加演出。最初的报告称，这次演出筹集到 4 000 万至 5 000 万英镑；后来的统计显示，实际筹款金额接近 1.5 亿英镑。

组织者在伦敦演出的后台设置了一个红绿灯，提示表演者在规定的时间内表演。当表演者的预定时间只剩下 5 分钟时，绿灯亮；剩下 2 分钟时，黄灯亮；必须离场时，红灯亮。表演者们都很好地遵守了他们的时间限制，音乐会最终比预定时间提前 15 分钟结束。菲尔·柯林斯伦敦和费城两边的活动

都参加了。他早上去伦敦演出，伦敦时间的晚上乘协和飞机去费城，在那里他与埃里克·克莱普顿和齐柏林飞艇乐队一起再次演出。

图 13-1　皇后乐队主唱"牙叔"费雷迪·墨丘利在伦敦的"拯救生命"演唱会上倾情献唱

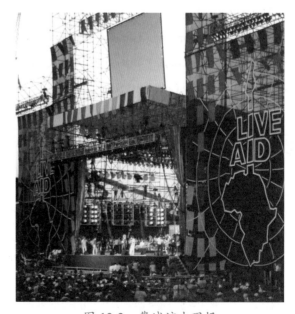

图 13-2　费城演出现场

1985 年 7 月 13 日，当时的威尔士亲王夫妇（即查尔斯王子和戴安娜王妃）联袂出席了在伦敦温布利体育场（Wembley Stadium）的这场演唱会。亲王夫妇旁边是音乐会的发起人鲍勃·格尔多夫，周围坐着大卫·鲍伊、皇后乐队的克里斯·泰勒❶、布莱恩·梅（Brian May，吉他手）、罗杰·泰勒（Roger Taylor，鼓手）和吉姆·比奇（Jim Beach），这是难得一见的历史瞬间。

皇后乐队的二十分钟节目后来被誉为英国有史以来最伟大的现场表演。费城演出的最后一位艺术家鲍勃·迪伦演唱结束后，艺术家们共同演唱了当时红遍全球的慈善歌曲《我们是世界》（*We Are the World*）❷。

同日，在澳大利亚悉尼娱乐中心（"Oz for Africa"，Sydney Entertainment Centre）和当时的联邦德国科隆等世界其他多个城市也举办了同一系列的慈善演唱会。

"Live Aid" 在伦敦温布利体育场的表演者名单：

1985 年 7 月 13 日上午 7:00，由著名歌手兼社会活动家鲍勃·格尔多夫（Bob Geldolf）宣布 "Live Aid" 开幕；Status Quo，Style Council，Boomtown Rats 和 Adam Ant。

上午 8:00：Adam Ant，Ultravox，Spandau Ballet。

上午 9:00：埃尔维斯·科斯特洛（Elvis Costello），Nik Kershaw 和 Billy Conally；Sade。

上午 10:00：菲尔·柯林斯与朱利安·列侬

❶ Chris Taylor，鼓乐技师兼乐队协调人，后来成为罗杰·泰勒的私人经理。

❷ 《We Are the World》由迈克尔·杰克逊和莱昂纳尔·里奇（Lionel Richie）在 1985 年共同创作，由昆西·琼斯和迈克尔·奥马蒂安（Michael Omartian）为专辑《我们是世界》制作。由美国 45 位著名歌星联合演唱，被誉为史上最伟大的公益单曲。它的销量超过 2000 万张，是有史以来销量第八的实体单曲；获得了美国唱片业协会的四重白金认证，成为第一支获得该项认证的单曲。这首歌获得了无数荣誉——包括三项格莱美奖、一项美国音乐奖和一项人民选择奖，同时在多个国家的音乐排行榜名列第一，并在当年筹集了超过 6300 万美元用于非洲和美国的人道主义援助。

（Julian Lennon），斯汀（Sting）和霍华德·琼斯（Howard Jones）。

上午 11:00：布莱恩·菲瑞（Bryan Ferry），保罗·杨（Paul Young）和艾莉森·莫耶（Alison Moyet）。

下午 12:30：U2 乐队。

下午 1:00：Dire Straits；皇后乐队。

下午 2:00：大卫·鲍伊。

下午 3:00：谁人乐队；埃尔顿·约翰。

下午 4:00：威猛乐队（Wham!），保罗·麦卡特尼。

费城肯尼迪体育场的现场援助演唱会的表演者名单：

上午 9:00：琼·贝兹（Joan Baez），The Hooters，The Four Tops，比利·欧申（Billy Ocean）。

上午 10:00：黑色安息日（Black Sabbath）和 Ozzy Osbourne，Run-DMC，里克·斯普林菲尔德（Rick Springfield），REO Speedwagon。

上午 11:00：Crosby, Stills, Nash 乐队，犹大牧师（Judas Priest）。

中午 12:00：布莱恩·亚当斯，海滩男孩。

下午 1:00：George Thorogood，直播皇后乐队在伦敦的演出。

下午 2:00：录播大卫·鲍伊和米克·贾格尔（滚石乐队主唱）的音乐视频，简单心灵（Simple Minds），伪装者乐队（The Pretenders）。

下午 3:00：桑塔纳乐队（Santana）与帕特·梅塞尼（Pat Metheny），阿什福德和辛普森（Ashford and Simpson）与泰迪·彭德格拉斯（Teddy Pendergrass）。

下午 4:30：麦当娜，洛德·斯图尔特（Rod Stewart）。

下午 5:00：汤姆·佩蒂（Tom Petty），肯尼·洛金斯（Kenny Loggins），汽车乐队（The Cars）。

下午 6:00：尼尔·杨；发电站乐队（Power

Station）。

晚上 7:00：孪生汤普逊（Thompson Twins），埃里克·克莱普顿（Eric Clapton）。

晚上 8:00：菲尔·柯林斯与罗伯特·普兰特（Robert Plant，齐柏林飞艇乐队主唱）和吉米·佩奇（Jimmy Page，齐柏林飞艇乐队吉他手和创始人），杜兰杜兰乐队。

晚上 9:00：帕蒂·拉贝尔（Patti LaBelle），Daryll Hall&John Oats 乐队与 Eddie Kendricks 和 David Ruffin❶。

晚上 10:00：米克·贾格尔，米克·贾格尔与蒂娜·特纳，鲍勃·迪伦。

让我们记住这些光辉的名字并表达由衷敬意！

其他值得铭记的流行音乐会

最好的音乐会不仅仅是音乐，它们将音乐提升到一种全身心的体验，在未来几年都能引起共鸣。下面介绍几个不同时期最值得回忆的现场演唱会。

■ 齐柏林飞艇乐队 1970 年皇家阿尔伯特音乐厅演唱会

齐柏林飞艇乐队 1970 年 1 月 9 日在伦敦皇家阿尔伯特音乐厅（Royal Albert Hall）的演唱会可能是历史上最疯狂的室内音乐会。当天是乐队吉他手吉米·佩奇的 26 岁生日。出席活动的嘉宾包括约翰·列侬、澳洲女作家杰曼·格里尔（Germaine Greer）、著名摇滚吉他手埃里克·克莱普顿和杰夫·贝克（Jeff Beck）。乐队的鼓手约翰·博纳姆（John Bonham）不仅创纪录地单独演奏了 15 分钟时

长的器乐曲《白鲸记》（Moby Dick），而且疯狂的歌迷还造成了价值 170 英镑的场馆财产损失（相当于今天的 3000 英镑），这促成了该音乐厅在 1972 年开始禁止在该处举办摇滚和通俗音乐会❷。

演出持续了近两个小时，没有间隔，还包括两个 15 分钟的加演。吉米·佩奇演出后余兴未尽地回忆说："每个人都在舞台上跳舞。这是一种很棒的感觉。有什么比让每个人都鼓掌和大喊更美妙的呢？这是难以形容的，它让你觉得一切都是值得的。"

■ 皇后乐队 1986 年和 1992 年在温布利体育场的两场演唱会

皇后乐队 1986 年 7 月 12 日在伦敦温布利体育场的演唱会无疑是全世界摇滚乐迷们最珍视的场景。在他们举世闻名的现场募捐演出（"拯救生命"1985）整整 365 天后，皇后乐队再次回到温布利体育场，完成了一场完整的摇滚表演。从《一个愿景》（One Vision）到《我们是冠军》（We Are The Champion），弗雷迪、布莱恩、罗杰和约翰向伦敦的观众展示了世界上最好的现场演出。不到一个月后，他们在一起的最后一场音乐竟成为乐队的绝唱。

1991 年 11 月 24 日，皇后乐队领队弗雷迪·墨丘利死于艾滋病。

1992 年 4 月 20 日，在伦敦温布利体育场举行了一场大规模的悼念音乐会 "The Freddie Mercury Tribute Concert"，这场音乐会为艾滋病研究带来了巨大影响和不菲的善款。包括 Guns N'Roses、Metallica、Def Leppard 和 U2，都加入了皇后乐队成员的演出，另一些人则表演自己的原创作品。

❶ 大卫·鲁芬（David Ruffin）和埃迪·肯德里克（Eddie Kendricks），是诱惑乐队（The Temptations）的两位前成员和主唱。

❷ 见 O'Brien L. No ordinary rock concert – Watch Led Zeppelin's 1970 Hall debut[EB/OL]. https://www.royalalberthall.com/about-the-hall/news/2022/january/no-ordinary-rock-concert-watch-led-zeppelins-1970-hall-debut/, 2022-01-06.

■ 电台司令乐队 1997 年格拉斯顿伯里艺术节演唱会

英国摇滚乐队电台司令（Radiohead）1997 年 6 月 27 日在英国格拉斯顿伯里当代表演艺术节（Glastonbury Festival of Contemporary Performing Arts）上的演出被《Q》杂志誉为该乐队有史以来最好的演出；《遥远》杂志（Farout Magazine）后来称这场演出"拯救"了当年的格拉斯顿伯里音乐节❶，当时因为场地泥泞，很多原定参加演出的著名艺人，包括 Neil Young 都选择退出。Radiohead 在 10 万名热情观众面前展现了世界上最高的艺术水准和职业道德。该音乐节的创始人迈克尔·埃维斯（Michael Eavis）曾将该场演出列入他组织的有史以来最精彩的五大表演之一。

■ 碧扬赛 2016 年 Formation 世界巡演

在 Pollstar 评选的 2016 年北美和全球 100 强巡演年中排行榜上，碧扬赛的 2016 年 Formation 世界巡演分别排名第 1 和第 2 位；其前 25 场巡演的年中全球总收入为 1.373 亿美元（包括北美巡演的 1.263 亿美元）。根据《公告牌》Boxscore 的最终统计，此次巡演共有 49 场演出，总收入 2.56 亿美元，在 Pollstar 2016 年年终巡演排行榜上排名第 2 位。

其他载入史册的现场演出还有：

大卫·鲍伊和火星蜘蛛人乐队（Spiders From Mars）1972 年 10 月在洛杉矶圣塔莫妮卡（Santa Monica）市民大礼堂的"Rock And Roll Suicide"演唱会；

王子（Prince）2011 年 8 月 9 日在匈牙利布达佩斯"岛屿节"❷上的演唱会；

Foo Fighters 乐队 2006 年 6 月 17 日伦敦海德公园演唱会；

蠢朋克乐队 2006 年 4 月 29 日在加州科切拉（Coachella）音乐节上的现场演出；

以及 Jay-Z 和侃爷（Kanye West）2011 至 2012 年在北美及欧洲多地举办的"小心荆棘"巡演（Watch the Throne Tour）。

欧美重要的流行音乐节

■ 伍德斯托克音乐节

1969 年的伍德斯托克（Woodstock）音乐节不仅是音乐节历史上最具标志性的盛事，而且这场 50 多万人参加的为期 4 天的音乐节也是流行文化最具决定性的时刻之一。当时音乐节的主角是反文化偶像詹妮斯·乔普林、Creedence Clearwater Revival 乐队和"难以置信的弦乐"乐队（The Incredible String Band）。不过，吉米·亨德里克斯用他那不和谐的《星条旗》（Star Spangled Banner）奉献了最令人难忘的现场表演。多年来，该音乐节催生了许多"复兴"的时刻（图 13-3），但还没有一届能重现第一届演出时的辉煌。

图 13-3　2017 年的伍德斯托克音乐节

❶ 见 Whatley J. Radiohead Rescue Glastonbury with a Game-changing Headline Set in 1997[EB/OL]. https://faroutmagazine.co.uk/radiohead-glastonbury-festival-1997-video/, 2020-01-23.

❷ "岛屿节"（Sziget Festival）是欧洲最大的音乐和文化节之一。每年 8 月在匈牙利布达佩斯北部的老布达岛上举行，每届节日有 1 000 多场演出。

■ 科切拉山谷音乐艺术节

自 1999 年首次举办以来，科切拉山谷音乐艺术节（Coachella Valley Music and Arts Festival）已成为美国最受欢迎的活动之一。该活动邀请了来自多种音乐流派的艺术家，包括摇滚、通俗、独立、嘻哈和电子舞曲。散布的几个舞台不断举行现场音乐表演。科切拉艺术节还以其庞大的当代艺术装置和雕塑而闻名，很多作品曾在巴塞尔艺术展上展出，并吸引了来自本地和国外建筑院校的参与者。在过去的 20 多年里，该艺术节创造了一系列难忘的时刻，特别是 2006 年的蠢朋克乐队的演唱会，常被誉为科切拉艺术节历史上的经典一幕。

图 13-4　2016 年科切拉山谷音乐艺术节

■ 格拉斯顿伯里音乐节

格拉斯顿伯里音乐节（Glastonbury Festival）1970年起步时非常寒酸，最初观众只需花费 1 英镑就可以参加为期两天的演唱会，还能免费享用创始人迈克尔·埃维斯的沃思农场提供的牛奶。该音乐节如今已发展成为音乐节中最具传奇色彩的活动之一，门票往往在发售后 30 分钟内就一抢而空。它被称为音乐界最多样化的节日之一，从包括史蒂夫·旺德、谁人乐队和已故的大卫·鲍伊在内的偶像表演，到鲜为人知的新人出场，都令人翘首以待。它也是许多音乐纪录片的主题，如尼古

拉斯·罗格 [1] 和彼得·尼尔 [2] 的《1971 年格拉斯顿伯里的盛会》（*Glastonbury Fayre in 1971*），以及朱利安·坦普尔 [3] 2006 年的《格拉斯顿伯里》。

图 13-5　2017 年格拉斯顿伯里音乐节的盛况

[1] Nicolas Roeg（1928—2018），英国电影导演和摄影师。
[2] Peter Neal，英国导演。
[3] Julien Temple（1953—），英国电影、纪录片和音乐视频导演。

■ 罗斯基勒音乐节

自 1971 年以来每年举办的丹麦罗斯基勒音乐节（Roskilde Festival）是世界上持续举办时间最长的音乐节之一（图 13-6），目前是一个为期 8 天的音乐盛会（即 4 天的音乐节和 4 天的热身派对），每年吸引超过 10 万人参加。罗斯基勒音乐节共有 8 个舞台，约 175 个音乐表演。在其演出历史中，有鲍勃·马利、Metallica 和滚石乐队等大牌乐队及音乐家。该音乐节是 100% 的非营利活动，并将其所有收益捐赠给慈善组织，如世界野生动物基金会（WWF）。

图 13-6　丹麦罗斯基勒音乐节

■ 纽波特民谣音乐节

美国罗德岛的纽波特民谣音乐节（Newport Folk Festival，图 13-7）成立于 1959 年，一直持续到 1970 年，之后中断了 15 年，并于 20 世纪 80 年代中期回归。该音乐节向更多的观众推出了当时在民谣舞台上崭露头角的几位明星包括琼·贝兹、鲍勃·迪伦和何塞·费利西亚诺（Jose Feliciano）。1965 年，纽波特民谣音乐节创造了历史，迪伦率先在民谣演出中引入了颇具争议的"电气化"装置——这引发了音乐节人群中民谣纯粹主义者的一片嘘声。

图 13-7　2015 年纽波特民谣音乐节

■ PINKPOP 音乐节

PINKPOP 是荷兰最著名的音乐节，它在马斯特里赫特以东的兰德格拉夫镇举办，至今已经 47 年了。PINKPOP2008 是迄今为止参加人数最多的一届，共有 18 万名粉丝参加了为期三天的活动，演出团体包括头牌乐队 Metallica、Rage Against the Machine、FooFighters、红热辣椒（Red Hot Chili Pepper）、Rammstein 和巨星保罗·麦卡特尼。该音乐节在 2020、2021 两年因新冠疫情停办。在邻近的赫伦举办的一个永久性展览"PINKPOP Expo"，专门介绍该音乐节的历史，并展出照片、乐队合同、旧腕带（除了装饰作用，有时也用于识别观众身份，相当于入场券）等收藏品，甚至还有一家电影院，游客可以在那里同步欣赏 PINKPOP 现场直播。

图 13-8　PINKPOP 音乐节 Logo

■ 明日世界音乐节

比利时的明日世界音乐节（Tomorrowland，图 13-9）于 2005 年首次亮相，尽管它相对年轻，但已迅速成为世界上规模最大、质量最好的电音舞曲音乐节之一，吸引了来自世界各地成千上万的乐迷。该音乐节以每年围绕一个新主题创作令人叹为观止的舞台设计而闻名，并自 2012 年以来每年都被评为最佳国际舞曲音乐活动。

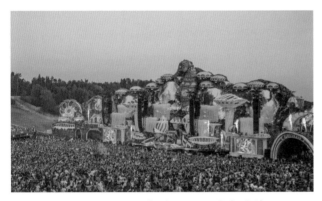

图 13-9　2018 年的明日世界音乐节

■ 博纳鲁音乐艺术节

自 2002 年以来，每年在美国田纳西州曼彻斯特举办为期四天的博纳鲁音乐艺术节（Bonnaroo Music and Arts Festival，图 13-10），其名称来源于

当地克里奥尔语（Creole）❶ 的俚语，意为“good stuff”（好东西），并被《滚石》杂志誉为“终极夏季庆典”。博纳鲁音乐艺术节是一个以绿色环保为主题的节日，其目标是通过鼓励回收资源和推广类似“Planet Roo”❷ 这样的项目，尽可能增强公众的环保意识。多年来，该音乐节见证了烈焰红唇乐队（The Flaming Lips）、武当派乐队（Wu Tang Clan）和野兽男孩（The Beastie Boys）等传奇组合的演出；而且每年都会举办“Super Jam”，这是一场由各种形式和风格混搭的音乐会。

图 13-10　博纳鲁音乐艺术节现场

■ 蒙特利尔国际爵士乐节

蒙特利尔国际爵士乐节（Montreal International Jazz Festival，图 13-11）被吉尼斯世界纪录命名为世界上规模最大的爵士音乐节，为期 10 天。2004 年的第 25 届节日有近 200 万音乐爱好者和来自全球 30 个国家的 3 000 名艺术家参加。自 1980 年举办首届音乐节以来，包括艾拉·菲茨杰拉德（Ella Fitzgerald）、迈尔斯·戴维斯（Miles Davis）和赫比·汉考克（Herbie Hancock）在内的殿堂级艺术家们为其舞台增光添彩。在蒙特利尔市中心的室内舞台和室外场地举行的 1 000 多场音乐会中，有三分之二的演出可以供大众免费参加。

❶ 克里奥尔语是欧洲语言和当地语言的混合语，尤指与西印度群岛奴隶讲的非洲语言的混合语。

❷ Planet Roo 是一个由非营利组织运营的样板村庄，向游客宣传可持续发展和全球不可分割的观念。

图 13-11　蒙特利尔国际爵士乐节

■ 雷丁和利兹双节

雷丁和利兹双节包括两个在八月的法定假日周末❶（Bank Holiday）在同一地点举行的音乐节——雷丁节（Reading Festival，图 13-12，创立于 1971 年）和利兹节（Leeds Festival，图 13-13，于 1999 年创立），是英国摇滚和独立音乐历史上最大的活动之一。摇滚、另类、独立、朋克和金属一直是雷丁和利兹双节的主要流派。不过最近嘻哈音乐在演出阵容中所占的比重越来越大。

图 13-13　2006 年的利兹音乐节

除了上面介绍的各类流派的音乐节，近年流行的主要 EDM 音乐节还有 Ultra Europe、Creamfields、Untold Festival 等❷，因为密集采用各种声光电效果而广受年轻一代的欢迎。

图 13-12　2005 年的雷丁音乐节

❶ 英语中法定假日周末（Bank Holiday）指的是英国本土、部分大英联邦国家和部分欧洲国家（如瑞士）以及部分英国前殖民地的公共假日。

❷ EDM 音乐节的详细介绍和宣传片可见：James Kilpin, TOP 10: EDM and Dance Festivals in Europe 2021[EB/OL]. https://www.festicket.com/magazine/discover/top-10-edm-and-dance-festivals-europe/, 2020-09-25.
美国的 EDM 音乐节见：Alex Woolaver, Top 10 EDM and Dance Festivals in the USA 2021 & 2022[EB/OL]. https://www.festicket.com/magazine/discover/top-10-edm-and-dance-festivals-usa-2016/, 2021-08-13.
英国的 EDM 音乐节见：Festicket Writers. Top 10: Electronic Music Festivals in the UK 2021[EB/OL].https://www.festicket.com/magazine/discover/top-10-electronic-music-festivals-uk/, 2021-03-03.

音乐节和现场演唱会的安全问题

先说两个最近发生的演唱会安全事故。

2021 年 11 月 3 日在瑞典举行的阿巴乐队纪念演出中，一名老人从七层看台上摔下，造成两人死亡，另有一人受伤。

仅仅两天后，美国当地时间 2021 年 11 月 5 日晚，在得克萨斯州休斯敦市举办的大约有 50 000 人参加的"星际世界音乐节"（Astroworld music festival）上，说唱明星特拉维斯·斯科特（Travis Scott）的演唱会发生踩踏事故，造成至少 8 人死亡，300 多人受伤。

因此，大型演唱会的安全与疏散隐患一直是组织者心头抹不去的阴影。

在举办室外音乐会时，另类摇滚、嘻哈和说唱、当代摇滚、重金属、硬摇滚音乐会的医疗资源利用率较高，也就是说上述类型的音乐会需要医疗救护的概率较大。创伤性损伤在另类摇滚演出中最为显著，而酒精或药物中毒在嘻哈和说唱音乐演出中更为常见。总体上乡村音乐会的医疗资源利用率相对以上其他类型是最低的，而摇滚音乐会的患者发病率明显高于非摇滚音乐会。

1969 年是滚石乐队的低谷时期，那时他们的古怪表演已经获得了摇滚界"特立独行坏小子"的名声。当年 12 月，一场以滚石乐队领衔演出的大型户外音乐会以暴力冲突和混乱收场，造成 4 人死亡，其中包括 1 名 18 岁的非洲裔青年。这一暴力事件震惊了所有摇滚歌迷，特别是因为它发生在"充满和平与爱"的伍德斯托克音乐节几个月后。

金曲串串烧——点唱机音乐剧

本书第六章介绍过源自音乐剧的流行金曲。其实由著名流行歌曲编排的"点唱机"音乐剧（jukebox musicals）可以算是流行音乐的兄弟产业。由此流行音乐也养活了一大票戏剧界的从业者，包括歌舞演员、伴奏、编导、舞美灯光、音响、服道化和剧院运营人员。流行音乐和戏剧（主要是当代的音乐剧）的"互哺"也是流行音乐产业的一个显著特点。

■ 什么是"点唱机"音乐剧

"点唱机"音乐剧现在有几种基本形式：歌曲（特别是歌词）与故事情节紧密相关的音乐剧（如《妈妈咪呀！》）；对一系列音乐的直接搬用，没有太多故事情节（如《大河之舞》）；某个音乐家的传记音乐剧（如关于 Bee Gees 乐队的《马萨诸塞》）；集中反映特定时期、特定音乐风格的音乐剧，如《梦幻船和衬裙》（*Dreamboats and Petticoats*）是对 20 世纪 50 年代的摇滚乐的回顾，而《时代摇滚》（*Rock of Ages*）则为 20 世纪 80 年代的摇滚而欢呼。

数十位著名音乐家都是"点唱机"音乐剧的主题，包括巴迪·霍利（Buddy Holly）、卡罗尔·金（Carole King）、比利·乔尔（Billy Joel）、尼尔·戴蒙德（Neil Diamond）、比吉斯（Bee Gees）、罗德·斯图尔特（Rod Stewart）、鲍勃·迪伦（Bob Dylan）和图帕克·沙库尔（Tupac Shakur，即 2Pac）等。

世界上一些最成功的乐队也激发了"点唱机"音乐剧的灵感。其中最引人注目的是关于皇后乐队的音乐剧《我们将震撼你》（*We Will Rock You*）、关于大地、风和火乐队（Earth, Wind And Fire）的《舞步如火》（*Hot Feet*）、关于海滩男孩乐队的《意乱心迷》（*Good Vibrations*）、关于奇想乐队（The Kinks）的《午后阳光》（*Sunny Afternoon*）和关于诱惑乐队（The Temptations）的《不太骄傲：诱惑乐队的生活和时代》（*Ain't Too Proud: The Life and Times of The Temptations*）等剧目。

多年来，百老汇观众一直伴着"点唱机"音乐

剧的热门歌曲如痴如醉。随着唐娜·萨默、雪儿和比基斯等艺术家的作品组成了新的音乐剧，这一流派的发展势头丝毫没有放缓的迹象。一些点唱机音乐剧比其他音乐剧更具持久力，因为他们通常有一批忠实于这些原创音乐艺术家的粉丝。

但是并不是所有人的音乐故事都成功了。2005年的百老汇音乐剧《列侬》（Lennon）讲述了这位披头士巨星的个人职业生涯，主人公有时由一名女演员扮演，不过只演了49场。然而，成功的百老汇演出仍然吸引着音乐家。2018年，69岁的布鲁斯·斯普林斯汀（Bruce Springsteen）的自传性音乐剧《奔波一生》（Born To Run）在百老汇演出，他一边弹吉他和钢琴，一边演唱自己的音乐作品。2019年上新的最受欢迎传记音乐剧是《雪儿秀》（The Cher Show）。

■ 划时代的《妈妈咪呀！》

流行音乐舞台剧《妈妈咪呀！》（Mamma Mia!）在1999年上演后改变了音乐剧的格局。在接下来的20多年里，该剧的票房超过40亿美元，其不可抗拒的跨时代吸引力激发了无数模仿者去表演其中的片段。这场舞台秀还催生了一部成功的电影版本和一部衍生续集。伦敦西区的版本在首演23年后仍在继续。

《妈妈咪呀！》已成为一种全球娱乐现象，至今已在全球440多个主要城市演出，有超过6 500万人观看，一共有16种不同语言的50个版本。截至2019年，票房总收入超过40亿美元。从多伦多到百老汇，从澳大利亚到其在德国的第一部外语制作，它创下了在全球最多城市公演的记录，比历史上任何其他音乐剧的传播都要广泛。该剧于2005年以瑞典语制作的版本回到阿巴乐队的故乡斯德哥尔摩。

无论走到哪里，它都创造了纪录：例如，在莫斯科，它成为该市有史以来最畅销的音乐剧，也是

第一个每周上演七场的演出，创造了在最短的时间内连续演出场次最多的纪录。2011年在上海开演的版本标志着第一次用中文制作一流欧美音乐剧，此后，它在中国各地巡回演出。《妈妈咪呀！》是百老汇历史上持续演出时间第九长的演出，从2001年一直上演到2015年。在伦敦地区演出的版本现已上演7 000多场，有超过800万人观看。

该节目无缝衔接了曾经不可分割的流行音乐和音乐剧世界：事实上，在20世纪三四十年代，当时几乎所有的流行歌曲都来自百老汇音乐剧（或好莱坞的综艺节目）。但随着流行音乐在20世纪五六十年代获得了独自发展的优势，音乐剧被远远抛在了后面。《妈妈咪呀！》重新将耳熟能详的歌曲引入了剧院。

■ 其他优秀剧目

《我们将震撼你》

2002年上演的音乐剧《我们将震撼你》用皇后乐队的音乐讲述了一个未来主义风格的古怪故事。这部热门音乐剧在伦敦西区演出了12年后，于2014年在伦敦闭幕。该剧曲目由乐队的一些最伟大的热门歌曲组成，包括《Radio Ga Ga》和《杀手皇后》（Killer Queen）等。《我们将震撼你》在2013年的一次全球巡演中，有28个国家的1800多万人观看。皇后乐队成员布莱恩·梅（Brian May）和罗杰·泰勒（Roger Taylor）偶尔会在伦敦的舞台上客串演出。

《泽西男孩》

《泽西男孩》（Jersey Boys）于2005年开始在百老汇上演，目前仍在澳大利亚巡演。它是一部轰动一时的大制作音乐剧，讲述了美国四季乐队（Four Seasons）和其主唱弗兰基·瓦利（Frankie Valli）的故事。它被誉为21世纪最好的传记性音乐剧之一。令人难忘的曲目包括《一见钟情》（My Eyes Adored You）、《目不转睛》（Can't Take My Eyes off You）和《重

获芳心》（*Working My Way Back to You*）等歌曲。泽西男孩队赢得了纽约百老汇的托尼奖和伦敦西区的奥利弗最佳音乐剧奖。截至 2017 年底，《泽西男孩》的全球总票房是 16.44 亿美元。

图 13-14　音乐剧《泽西男孩》2016 年庆祝上演 11 周年时，三套主演班底同台献艺

《时代摇滚》

《时代摇滚》（*Rock Of Ages*）于 2005—2015 年在百老汇演出了 2 328 场。这部音乐剧改编自作家兼演员克里斯·达里恩佐（Chris D'Arienzo，1972—）的一本书，展示了 20 世纪 80 年代的摇滚乐，尤其是几支著名的华丽金属乐队的风采。这部音乐剧以收集了冥河乐队（Styx）、旅程乐队（Journey）、邦乔维（Bon Jovi）、帕特·贝纳塔（Pat Benatar）、扭曲姐妹乐队（Twisted Sister）、史蒂夫·佩里（Steve Perry）、毒药乐队（Poison）和欧洲乐队（Europe）的歌曲为特色。表演者打破"第四堵墙" ❶ 并直接与观众互动，增加了该剧的受欢迎程度。

《雪儿秀》

2018 年上演的《雪儿秀》包括雪儿自己的热门歌曲，如《终获芳心》（*I Got You Babe*），以及鼓手戴夫·克拉克（Dave Clark）和他的乐队的著名歌曲《如我所愿》（*I Like It Like That*）。凭借斯蒂芬妮·J·布洛克（Stephanie J Block）和鲍勃·麦基（Bob Mackie）的出色表现，该剧获得 2019 年托尼奖的最佳音乐剧女主角表演奖和最佳音乐剧服装设计奖。"该剧看起来疯狂、激动人心，令人难以置信——但在大多数人看来，这可能就是我真实的生活。"雪儿这样评价该剧。

❶　第四面墙（fourth wall），属于戏剧术语。观众在电影、电视节目中出现，或演员在戏剧现场与观众互动，都可以看作"打破第四面墙"。

图 13-15 音乐剧《雪儿秀》

《夏日传奇》

2017 成剧的《夏日传奇》（*Summer*）采用迪斯科天后唐娜·萨默（Donna Summer）等艺术家的音乐和歌词，追溯音乐传奇的兴衰。这部音乐剧以三位女演员为主角，收录了超过 20 首唐娜·萨默的经典歌曲，包括《爱你，宝贝》（*Love to Love You, Baby*）、《坏女孩》（*Bad Girls*）和《热力四射》（*Hot Stuff*）。《夏日传奇》于 2018 年 4 月 23 日在百老汇开幕，该剧的两位主演曾因其出色表演而获得托尼奖提名。《夏日传奇》于 2018 年底结束了在百老汇的演出后，2019 年开始在北美各地巡演。

其他经典"点唱机"音乐剧

除了上面我们介绍和提及的作品，其他值得观赏的"点唱机"音乐剧还有《百万美元四重奏》（*Million Dollar Quartet*）、《跃迁》❶（*Movin'Out*，2002—2006）、《摩城岁月》（*Motown*，2013—2016）和《一唱倾城：卡罗尔·金的音乐剧》（*Beautiful: The Carole King Musical*，2013—2018）等。

流行音乐不仅与音乐剧这种现场戏剧表演密不可分，还成为影视文化的重要组成部分，下一章我们会接着讨论后面这个话题。

参考文献

[1] Gigit Stuff. The 10 Best Concerts Ever[EB/OL]. https://www.getgigit.com/updates/the-10-best-concerts-ever-or-not, 2021-03-29.

❶ 该剧讲述了 20 世纪 60 年代在纽约长岛长大的一代美国青年的故事以及他们在越南战争中的经历。《*Movin' out (Anthony's Song)*》是一首由比利·乔（Billy Joel，1949—）创作和录制的歌曲。这首歌表达了这位歌手对纽约工薪阶层和资产阶级中下阶层希望向上层流动愿望的不屑。

[2] Weingarten CR. The 50 Greatest Concerts of the Last 50 Years[EB/OL]. https://www.rollingstone.com/music/music-lists/the-50-greatest-concerts-of-the-last-50-years-127062/, 2017-06-12.

[3] Partridge K. The 50 Greatest Festival Performances of All Time[EB/OL]. https://www.billboard.com/articles/news/7857778/the-50-greatest-festival-performances-of-all-time, 2017-07-17.

[4] Gallucci M. 10 Most Epic Rock Concerts of All Time[EB/OL]. https://ultimateclassicrock.com/epic-rock-concerts/, 2013-09-20.

[5] Angelfire Stuff. Schedule of Acts[EB/OL]. https://www.angelfire.com/sd/frozenfire/liveaid2.html.

[6] Wink R, Vvn Music. Remembering Live Aid 30 Years Ago Today The Setlists[EB/OL]. http://www.noise11.com/news/remembering-live-aid-30-years-ago-today-the-setlists-20150714, 2015-07-14.

[7] Goldberg M. Live Aid 1985: The Day the World Rocked[EB/OL].https://www.rollingstone.com/feature/live-aid-1985-the-day-the-world-rocked-180152/, 1985-08-16.

[8] Westrol M S , Koneru S , Mcintyre N , et al. Music Genre as a Predictor of Resource Utilization at Outdoor Music Concerts[J]. Prehosp Disaster Med, 2017:289-296.

[9] Complex. The 35 Biggest Music Scandals of All Time[EB/OL]. https://www.complex.com/music/biggest-music-scandals/, 2020-07-10.

[10] Chilton M. Best Jukebox Musicals: 10 Stage Classics That Revolutionized Broadway[EB/OL]. https://www.udiscovermusic.com/stories/best-jukebox-musicals/, 2021-07-14.

[11] Lenker ML. 32 jukebox musicals to sing (and dance) along to[EB/OL]. https://ew.com/theater/jukebox-musicals-broadway/, 2017-12-29.

[12] Mamma Mia! Show HistoryAround The World[DB/OL]. https://mamma-mia.com/show-history.php.

[13] Craymer J. Facts And Figures: Mamma Mia! Stage Show[EB/OL]. https://www.judycraymer.com/press-centre/facts-and-figures.php.

[14] Armitage H. The 10 Most Iconic Music Festivals In The World[EB/OL]. https://theculturetrip.com/europe/united-kingdom/articles/the-10-most-iconic-music-festivals-in-the-world/, 2016-10-13.

[15] McLoughlin D. The 44th Anniversary of the First Glastonbury Festival In Photos[EB/OL]. https://flashbak.com/the-44th-anniversary-of-the-first-glastonbury-festival-in-photos-20719/, 2014-09-19.

"啊，音乐。超越我们在这里所做的一切魔法！"
——霍格沃茨魔法学校的校长阿不思·邓布利多
在电影《哈利·波特与密室》中的台词

流行音乐与
影视文化

14

影、视、歌、剧多栖的不老女神雪儿

流行音乐与影视作品相结合，能互相挖掘出最大的艺术和商业价值。最著名的系列电影和电视连续剧的主题旋律和插曲，往往成为其音乐IP。如我们耳熟能详的《碟中谍》《X档案》的主题音乐，辨识度都非常高。

音乐IP——影视主题曲和插曲

主题曲（或主题歌）是电影（或电视节目）的第一印象。特别是在20世纪90年代，音乐界的一个主要特征是大量流行音乐艺术家受托为电影大片录制主题曲。其中少数给人留下深刻印象的电影主题曲进一步登上了《公告牌》的流行音乐排行榜。

同样地，电影的配乐也是电影体验中的重要一环，不管我们在看电影时是否意识到这一点。恰当的音乐有助于场景的设置，激发观众的情感，甚至可以独自讲述一段故事，提升我们的体验，将我们带入展现在我们面前的电影画面。其中有些电影歌曲，无论是专门为电影创作的，还是仅仅被搬用到一个电影片段中，都超越了它们在电影中的简单陪衬角色，更成为流行音乐文化历史中不可或缺的组成部分。

■《狮子王》插曲《爱在今宵》

有了埃尔顿·约翰（Elton John）和蒂姆·赖斯（Tim Rice）操刀，难怪1994年迪士尼动画电影《狮子王》（The Lion King）的音乐成为美国有史以来最畅销的动画片配乐。如果非得从这些配乐中挑出一首歌作为代表不可，那就是《爱在今宵》（Can You Feel the Love Tonight）。

它在英国的单曲排行榜上一炮走红，排名第14；在美国取得了更大的成功，在《公告牌》热门100排行榜上排名第4；这首歌也是加拿大和法国的

热门歌曲。《爱在今宵》于1995年获得了奥斯卡最佳原创歌曲奖；同年，还为艾尔顿·约翰赢得了格莱美最佳通俗男歌手奖。

■《碟中谍》主题曲

1996年汤姆·克鲁斯主演的电影《碟中谍1》（Mission: Impossible）的官方配乐灵感来源于同名英国电视连续剧（1966—1973）的主题音乐，其主题曲Theme from Mission: Impossible由爵士音乐家拉罗·施弗林（Lalo Schifrin）在1967年创作，后来又用于1988年美国翻拍的同名电视连续剧。1996年U2乐队成员鼓手拉里·马伦（Larry Mullen）和贝斯手亚当·克莱顿（Adam Clayton）加以改编，并用作电影《碟中谍1》片尾的主题音乐，在《公告牌》热门100排行榜上最高排名第7。而同名片头曲由丹尼·埃尔夫曼（Danny Elfman）制作，曾在《公告牌》热门200排行榜上排名第16，并于1996年7月2日获得美国唱片业协会的金唱片认证，总销量超过50万张。

■《老友记》主题歌《为你守候》

美国NBC电视台热门情景喜剧《老友记》（Friends，1994—2004）的主题歌《为你守候》（I'll Be There for You），由美国流行摇滚二重唱乐队"伦勃朗"（The Rembrandts）创作（图14-1）。美国著名摇滚乐队R.E.M.最初被邀请将他们的一首歌用于《老友记》的主题曲，但他们拒绝了这一机会。后来，华纳兄弟电视台只好选择了华纳唱片公司唯一可用的乐队——伦勃朗乐队录制了该主题歌。这首歌的扩展版于1995年5月23日在美国的广播电台首播，并于1995年8月7日在英国发行，之后它在澳大利亚、新西兰、挪威、爱尔兰和英国都进入了歌曲排行榜前十名。在加拿大，《为你守候》连续五周在歌曲排行榜上排名第一，是1995年最成功的单

曲之一；而在美国，这首歌在《公告牌》热门 100 排行榜上排名第 17，并在《公告牌》热门 100 广播排行榜上连续 8 周高居榜首。

图 14-1 《老友记》主题歌《为你守候》

■ 科幻电视连续剧《X 档案》主题曲

《X 档案》主题曲是一部由美国电影电视作曲家马克·斯诺（Mark Snow）录制的器乐作品，1996 年作为单曲发行。在其母专辑《真相与光明：来自 X 档案的音乐》（The Truth and the Light: Music from the X-Files）中，这首曲子被命名为《Matria Primoris❶》，这是为 1993 年科幻电视连续剧《X 档案》创作的原创主题曲的混音版。该曲在排行榜上取得了巨大成功，尤其是在法国，它曾在单曲排行榜上排名第 1。自那以后，这部作品被许多艺术家翻唱，包括 DJ Dado 和 Triple X；DJ Dado 的版本在欧洲大受欢迎，而 Triple X 的版本在澳大利亚歌曲排行榜上排名第 2。

❶ primoris，拉丁语，意为"宇宙的原始物质"，或"第一元素"。

■ 《永远的蝙蝠侠》主题曲《玫瑰之吻》

瓦尔·基尔默（Val Kilmer）主演的电影《永远的蝙蝠侠》（Batman Forever）的主题曲《玫瑰之吻》（Kiss from a Rose），是非裔歌手 Seal 的巅峰之作，正是这首歌使该电影更加完美。Seal 最初于 1994 年发行了这首歌，一年后，《玫瑰之吻》在电影原声音乐专辑中重新亮相，获得了格莱美年度最佳唱片、年度最佳歌曲和最佳男流行歌手奖。这首歌曾在《公告牌》热门 100 排行榜上勇夺冠军，并在榜上保持了 36 周。

■ 《保镖》插曲《我将永远爱你》

当惠特尼·休斯敦（Whitney Houston）在 1992 年的浪漫惊险电影《保镖》（The Bodyguard）中首次作为电影演员出镜时，她早已经是一个音乐传奇，但《我将永远爱你》（I Will Always Love You）这首歌很快成为她最引人注目的热门歌曲之一，这要归功于那些悠长的高音和她完美的表演。在电影原声专辑发行的那一周，这张专辑曾在《公告牌》热门 200 排行榜上排名第 14，在《公告牌》的顶级 R&B/嘻哈专辑中排名第 2。在 2012 年惠特尼·休斯敦去世后的几个小时内，它就登上了全球歌曲排行榜的榜首。

图 14-2 《保镖》插曲《我将永远爱你》MV 画面

人们常常忽略了这首歌的原唱版本实际上是多莉·帕顿（Dolly Parton）创作的一首民谣，它曾两次登上《公告牌》热门乡村歌曲排行榜的榜首：先是在 1974 年 6 月排名第 1，然后在 1982 年 10 月重返冠军宝座。

■《8 英里》主题曲《迷失自我》

2003 年，艾米纳姆在第 75 届奥斯卡颁奖典礼上获得奥斯卡最佳原创歌曲奖，他凭借《8 英里》（8 Mile，2002）配乐中的单曲《迷失自我》（Lose Yourself），成为有史以来第一位获得奥斯卡奖的嘻哈歌手。该片获得 32 项提名，最终获得 11 项大奖。这位备受争议的说唱歌手通过其自传电影让我们看到了他在底特律艰难的成长经历。

图 14-3　电影《8 英里》中主题曲《迷失自我》画面

《迷失自我》在商业上也取得了成功，成为埃米纳姆的第一首《公告牌》热门 100 单曲排行榜冠军歌曲，并连续 12 周保持榜首位置。这首歌在其他 19 个国家的歌曲排行榜上也名列前茅。音乐评论家一致盛赞这首歌鼓舞人心、积极进取的主题，并将其描述为埃米纳姆迄今为止最好的作品，也是有史以来最伟大的嘻哈歌曲之一；同时艾米纳姆的说唱、歌词和制作能力也受到了肯定。

《迷失自我》还获得了格莱美最佳说唱歌曲和最佳说唱独唱奖。2004 年，它是《滚石》杂志精选的有史以来 500 首最伟大歌曲排行榜上仅有的三首 21 世纪嘻哈歌曲之一，排在第 166 位。《滚石》杂志还将其列入有史以来最受欢迎的 50 首嘻哈歌曲名单。

■《黑衣人》同名主题歌

直到 1997 年《黑衣人》（Men in Black 图 14-4）上映，威尔·史密斯（Will

Smith）才借此影片成为一位重量级的电影明星。与电影同名的歌曲也标志着他作为独唱艺术家的成功。《黑衣人》在几个国家的音乐排行榜上排名第一，并为史密斯赢得了 1998 年格莱美最佳说唱类独唱奖，成为他音乐生涯中最受欢迎的作品之一。

图 14-4 《黑衣人》电影海报

■《天地大冲撞》插曲《今世无憾》

老牌摇滚乐队 Aerosmith 的这首《今世无憾》和这部 1998 年的关于小行星将要撞击地球的灾难电影《绝世天劫》（*Armageddon*，别名《天地大冲撞》）在销量上都占据了重要地位，使这个 20 世纪 70 年代红极一时的摇滚乐团迎来了他们的第二春。

《今世无憾》（*I Don't Wanna Miss a Thing*）这首歌一经发行就在美国《公告牌》热门 100 排行榜上排名第 1，这是这支乐队在其祖国的第一首也是唯一一首音乐排行榜冠军单曲。1998 年 9 月 5 日至 9 月 26 日，这首歌连续四周位居音乐排行榜榜首。在其他几个国家，包括澳大利亚、爱尔兰和挪威，它也在数周内达到了音乐排行榜上第一的高位。在英国，它的销量超过 100 万份，并在英国单曲排行榜上排名第 4。

■《闪电舞》插曲《如此激情》

歌舞电影《闪电舞》（*Flashdance*）在流行文化史上有着特殊的地位。就像 Bee Gees 用《周六狂热夜》（*Saturday Night Fever*）的配乐来定义迪斯科时代一样，这首名曲也为 20 世纪 80 年代做了同样的诠释，让护腿和短到大腿根儿的无袖健身服成为当时追求时尚的女孩子们梦寐以求的装束。这首歌赢得了无数奖项，成为艾琳·卡拉（Irene Cara）唯一一首登上《公告牌》音乐排行榜榜首的歌曲。

艾琳·卡拉·埃斯卡莱拉（1959—）是美国歌手、歌曲作者、舞蹈家和女演员，艺名"Irene Cara"。卡拉演唱并共同创作了歌曲《如此激情》（*What a Feeling*），为此她在 1984 年获得了奥斯卡最佳原创歌曲奖和格莱美最佳流行女歌手奖。卡拉还因主演 1980 年的电影《名扬四海》（*Fame*）而闻名，并录制了电影的同名主题曲。在此之前，卡拉曾在 1976 年的原创音乐剧电影《光芒四射》（*Sparkle*）中饰演女主角。

■《辣身舞》主题歌《无悔今生》

1987 年的美国舞蹈电影《辣身舞》（*Dirty Dancing*）主题歌《无悔今生》（*I've Had the Time of My Life*）由比尔·梅德利（Bill Medley）和詹妮弗·沃恩斯（Jennifer Warnes）合唱，可谓珠联璧合。

帕特里克·斯韦兹（Patrick Swayze）在压轴戏中优雅地举起詹妮弗·比尔斯（Jennifer Beals）之后的30多年来，这首歌和那个电影画面仍然在观众心中挥之不去。《无悔今生》当年获得了一系列奖项，包括奥斯卡奖和金球奖的最佳原创歌曲奖，以及格莱美奖的最佳通俗音乐二重唱表演奖。

在美国，这首单曲在1987年11月的《公告牌》热门100排行榜上高居榜首，在成人当代音乐排行榜上也连续4周蝉联冠军。在英国，1987年11月电影首映后，这首歌的排名达到了第6；1991年1月，这部电影在主流电视台播出后，《无悔今生》的排名又回到第8。

■《紫雨》同名主题歌

1984年的摇滚音乐剧情电影《紫雨》（Purple Rain）的同名主题歌是王子的热门作品。这首歌是一首结合了摇滚、R&B、福音和管弦乐的力量民谣。《紫雨》在《公告牌》热门100排行榜上排名第2，并在那里待了两周。2016年4月王子去世后，《紫雨》在美国和英国iTunes排行榜上排名第1，并再次进入《公告牌》热门100排行榜，排名第4。这让人心酸地回想起王子是多么才华横溢，可惜天妒英才。

图14-5　电影《紫雨》画面

《紫雨》在《滚石》杂志500首有史以来最伟大

的歌曲中排第18位，并被列入摇滚名人堂的"500首塑造摇滚的歌曲"名单中。

■《壮志凌云》插曲《带走我的呼吸》

为1986年的电影《壮志凌云》（Top Gun）而创作的《带走我的呼吸》（Take My Breath Away）是一首由1978年在洛杉矶形成的美国新浪潮乐队"柏林"（Berlin）演唱的力量民谣风格的情歌。它是由汤姆·惠特洛克（Tom Whitlock）和乔治·莫罗德（Giorgio Moroder）创作的。《夺走我的呼吸》的录音给《壮志凌云》的制作人留下了深刻的印象，然后他们决定在Tom Cruise和Kelly McGillis之间加入更多浪漫的场景，以更好地展示这首歌的魅力。

《带走我的呼吸》在1986年同时获得了奥斯卡奖和金球奖的最佳原创歌曲奖。这首歌在《公告牌》热门100歌曲排行榜中排名第1，在英国、荷兰、爱尔兰和比利时的音乐排行榜上也高居榜首。2017年，英国免费周刊《ShortList》将这首歌列为代表"流行音乐史上最关键转变"的最佳原创歌曲之一。

■《塞尔玛》主题曲《光荣》

《光荣》（Glory）是2014年的民权电影《塞尔玛》（Selma）的主题曲，影片记述了1965年美国亚拉巴马州塞尔马市举行的平权游行❶。除了与约翰·传奇（John Legend）在格莱美奖和奥斯卡颁奖典礼上一起演唱《光荣》外，歌手Common还是《塞尔玛》的主演之一。

❶ "塞尔玛"指1965年从亚拉巴马州的塞尔玛到州首府蒙哥马利的争取平等投票权的游行，由詹姆斯·贝弗利（James Bevel）发起和指导，由马丁·路德·金（Martin Luther King Jr）、何西阿·威廉姆斯（Hosea Williams）和约翰·刘易斯（John Lewis）领队。

图 14-6　约翰·传奇（右弹钢琴者）、Common（左站立演唱者）和乐队一起表演
歌曲《光荣》

荡气回肠的《光荣》广受好评，在美国《广告牌》热门 100 歌曲排行榜中排名第 49，在 2015 年奥斯卡颁奖典礼上获得最佳原创歌曲奖，此外，还获得格莱美最佳视觉媒体创作歌曲奖。

■《虎豹小霸王》插曲《雨点不断落在我头上》

由伯特·巴卡拉赫（Burt Bacharach）和哈尔·大卫（Hal David）为 1969 年电影《虎豹小霸王》[1] 创作的歌曲《雨点不断落在我头上》（*Raindrops Keep Fallin' on My Head*）曾获得奥斯卡最佳原创歌曲奖。这首歌由 B.J. 托马斯（B. J. Thomas）演唱，电影中出现的版本还包括一段额外的乐器间奏。2014 年，这首歌被美国国家唱片艺术与科学学院（National Academy of Recording Arts and Sciences）引入格莱美名人堂。

它在美国、加拿大和挪威的单曲排行榜上排名第 1，在英国单曲排行榜上排名第 38。1970 年 1 月，它连续四周高居《公告牌》热门 100 音乐排行榜之首。这首歌在《公告牌》成人当代音乐排行榜上也占据了七周的冠军宝座。《公告牌》将其列为 1970 年年度单曲的第四名。据《公告牌》杂志报道，到 1970 年 3 月 14 日，托马斯演唱的版本销量已超过 200 万份。

■《饥饿游戏》插曲《安然无恙》

2012 年的美国电影《饥饿游戏》（*The Hunger Games*）是一个反乌托邦的故事，

[1]　英文名《*Butch Cassidy and the Sundance Kid*》，由保罗·纽曼和罗伯特·雷德福联合主演。

揭示了人性中最黑暗的一面。《安然无恙》（*Safe and Sound*）是泰勒·斯威夫特和内战乐队（The Civil Wars）演唱的一首令人难忘的优美歌曲，也是在黑暗势力的阴霾中充满希望的颂歌。泰勒·斯威夫特与乔伊·威廉姆斯（Joy Williams）、约翰·保罗·怀特（John Paul White）和 T-Bone Burnett 联合创作了这首歌。《安然无恙》广受好评，并获得 2013 年格莱美最佳视觉媒体歌曲奖。

图 14-7 《饥饿游戏》插曲《安然无恙》MV 画面

在发布后的第一周，《安然无恙》以 13.6 万张的销量进入《公告牌》热门数字歌曲排行榜第 19 位，在《公告牌》热门 100 排行榜上达到第 30 位的顶峰。在歌曲音乐视频发布后，它再次进入热门 100 排行榜，排名第 56。在《饥饿游戏》原声音乐专辑发行之前，排名已经从第 71 上升到第 35。这首歌在其他国家的音乐排行榜上也取得不俗的表现。截至 2017 年 11 月底，它在美国已售出 190 万份，获得了美国唱片业协会（RIAA）的双白金认证。

■ 《亚瑟的主题》

克里斯托弗·克罗斯（Christopher Cross）、伯特·巴克拉克（Burt Bacharach）、彼得·艾伦（Peter Allen）和卡罗尔·拜尔·萨格（Carole Bayer Sager）共同创作了这首《倾你所能》（*Best That You Can Do*），通常也被称为《亚瑟的主题》，是为 1981 年的浪漫电影《亚瑟》（*Arthur*）而创作的。克罗斯的独特歌声帮助这首歌成为纽约爱情的传奇赞歌，并在

1982 年获得奥斯卡最佳原创歌曲奖。

1981 年 10 月，它在美国《公告牌》热门 100 排行榜和热门成人当代排行榜上排名第 1，并且连续 3 周保持在热门 100 排行榜榜首。在海外，它也在挪威的 VG-Lista 排行榜❶ 上勇夺冠军，在其他几个国家的音乐排行榜上的名次也是前十名。

007 系列电影中的流行金曲

截至 2021 年底，007 系列电影一共上映了 26 部正片，还有两部外传❷。其电影配乐，特别是主题歌曲都维持了高水准。"它们暗示着对西方文化中最不可动摇的流行偶像的一次次引人注目的新冒险过程"❸。下面按电影上映先后顺序介绍 10 首在欧美音乐排行榜上表现突出又耐听的 007 电影主题歌或插曲。

■ 《永生相伴》

《永生相伴》（*We Have All the Time in the World*）由著名非裔低音歌唱家路易斯·阿姆斯特朗演唱，由约翰·巴里（John Barry）作曲，哈尔·大卫（Hal David）作词。这是 1969 年 007 电影《女王密令》❹ 中的第二主题歌曲（第一主题曲是同样由巴里创作

❶ 该排行榜每周在《*VG*》报上发表。它被认为是挪威最主要的唱片排行榜，收录了来自世界各国和各大洲的专辑和单曲。数据由尼尔森 Nielsen Soundscan International 收集，基于挪威约 100 家唱片商店的销售额。

❷ 指《铁金刚勇破皇家夜总会》（*Casino Royale*，1967）和《007 外传之巡弋飞弹》（*Never Say Never Again*，1983）。

❸ 引自 Ehrlich D. James Bond Movie Theme Songs, Ranked Worst to Best[EB/OL].https://www.rollingstone.com/music/music-lists/james-bond-movie-theme-songs-ranked-worst-to-best-154927/, 2015-11-02.

❹ 《*On Her Majesty's Secret Service*》，由最没有存在感的一任詹姆斯·邦德——乔治·拉森比（George Lazenby）主演。不过近年来很多人都开始认为这部电影是该系列中最浪漫的一部，对乔治·拉森比的演技也开始给予肯定。

大音乐时代 ↻

的与电影同名的器乐曲）。这首歌的名字取自原著小说和电影中的最后一句话，是主角邦德在他的妻子特雷西死在他怀抱中之前说的最后一句台词。

歌曲录制时，由于阿姆斯特朗染病而不能吹小号，因此小号由另一位音乐家演奏。这首歌在当年没有上音乐排行榜；但是就像一瓶好酒，日久弥香。25 年后的 1994 年，在爱尔兰 / 英国乐队 My Bloody Valentine 为慈善事业翻唱这首歌后，它在英国大受欢迎。阿姆斯特朗的版本随后以乙烯基唱片和 CD 的形式重新发行，在英国单曲排行榜上排名第 3，在爱尔兰音乐排行榜上排名第 4。

2005 年，英国广播公司的一项调查发现，这首歌是在婚礼上播放的最受欢迎的情歌之一。约翰·巴里将《永生相伴》列为他最喜欢的邦德作品之一，称这是他为邦德电影创作的最好的音乐，同时也因为能和路易斯·阿姆斯特朗一起工作而由衷自豪。2021 年，在最新版 007 电影《无暇赴死》（*No Time to Die*）的片头，男主角詹姆斯·邦德对女主角也说了同一句话："We have all the time in the world"；而且片尾播放演职员表时又再次响起阿姆斯特朗演唱的歌曲，令人潸然泪下。

■《你死我活》

1973 年的 007 系列电影《你死我活》❶（*Live and Let Die*，图 14-8）的同名主题曲是保罗·麦卡特尼和妻子琳达共同创作的，披头士乐队御用制作人乔治·马丁爵士负责配乐，成为他们的夫妻乐队"翅膀"（Wings）的首支热门歌曲。这是邦德电影中第一次采用摇滚风格歌曲，也是迄今为止最成功的 007 电影主题曲，在美国三大音乐排行榜中的两个排行榜上排名第 1（尽管在《公告牌》热门 100 排行榜上仅排名第 2），在英国单曲排行榜上排名第 9。这首歌得到了音乐评论家的交口称赞，被誉为麦卡特

尼的最佳作品之一。

图 14-8 《你死我活》单曲唱片封面，照片中是保罗·麦卡特尼（前排中）和妻子琳达（后排中）与 Wings 乐队的其他成员（前排另外三人）

■《夫复何求》

1977 年的 007 系列电影《爱憎分明》❷ 主题曲《夫复何求》（*Nobody Does It Better*，图 14-9），由马文·哈姆利什（Marvin Hamlisch）作曲，卡罗尔·拜尔·萨格尔（Carole Bayer Sager）作词。这首甜美民谣风格的歌曲经由卡莉·西蒙（Carly Simon）深情演唱，很符合 20 世纪 70 年代冷战时期邦德和苏联美女特工的浪漫故事。此歌曲曾荣登美国热门歌曲 40 强排行榜亚军。

图 14-9 《夫复何求》

❶ 《*Live and Let Die*》，于 1973 年上映，又译《铁金刚勇破黑魔党》。

❷ 《*The Spy Who Loved Me*》，又译《铁金刚勇破海底城》。

330

■《阅后即焚》

苏格兰女歌手谢娜·伊斯顿（Sheena Easton）演唱的 1981 年 007 系列同名电影的主题歌《阅后即焚》（*For Your Eyes Only*❶），由比尔·康蒂（Bill Conti）和迈克·利森（Mike Leeson）创作。这首歌在美国《公告牌》热门 100 强排行榜中排名第 4，在英国单曲排行榜上排名第 8。

■《雷霆杀机》

由英国新浪潮乐队杜兰杜兰演唱的 007 系列电影《雷霆杀机》❷（*A View to a Kill*）同名主题歌是所有邦德主题曲中最成功的一首，在美国、加拿大、法国、比利时、瑞典、丹麦、西班牙和波兰的周音乐排行榜上都曾排名第 1，并获得金球奖最佳原创歌曲奖提名。这首歌是该乐队和约翰·巴里联合创作的，由一支 60 人的管弦乐队伴奏。杜兰杜兰乐队也曾在费城的"拯救生命"演唱会上演唱该歌曲。

■《黄金眼》

由 U2 乐队主唱 Bono 和吉他手 Edge 所创作，老牌女歌手蒂娜·特纳（Tina Turner）演唱的主题歌《黄金眼》（*Golden Eye*）是 1995 年同名 007 系列电影的一大亮点。这首歌在欧洲大受欢迎，在匈牙利单曲排行榜上高居榜首，在奥地利、芬兰、法国、意大利和瑞士的音乐排行榜上排名前五，在比利时、德国、挪威、瑞典和英国的音乐排行榜上排名前十。在欧洲大陆以外的部分地区，它的表现差强人意，在加拿大排名第 43，在澳大利亚排名第 63。此外，它在美国的《公告牌》热门 100 排行榜上排名第 2。

■《择日再死》

通俗音乐天后麦当娜演唱的 007 系列电影《择日再死》❸（*Die Another Day*）的同名主题曲得到了音乐评论家们褒贬不一的评价——有夸赞它脱离了传统邦德电影配乐的局限，也有批评它的制作枯燥无味。它被提名为金球奖最佳原创歌曲和两项格莱美奖：最佳录制舞曲和最佳音乐视频短片。这首歌在商业上也取得了成功，在美国《公告牌》热门 100 音乐排行榜中排名第 8，是 2002 年和 2003 年美国最畅销的舞曲。《择日再死》在加拿大、意大利、罗马尼亚和西班牙曾登上音乐排行榜的榜首，在世界许多国家的音乐排行榜上名列前十。

■《天幕杀机》

歌曲《天幕杀机》（*Skyfall*）是 2012 年 007 系列电影《007：大破天幕杀机》的同名主题曲，由英国女歌手阿黛尔演唱，词曲创作由阿黛尔与音乐制作人保罗·埃普沃思（Paul Epworth）共同完成。歌曲发行后在欧洲多个国家的周音乐排行榜中排名第 1。2013 年该歌曲赢得了金球奖最佳歌曲奖；随后，它在 2013 年全英音乐奖上获得了最佳英国单曲奖。在第 85 届奥斯卡颁奖典礼上，这首歌成为历史上首次获得奥斯卡最佳原创歌曲的詹姆斯·邦德电影主题曲。

■《危机将至》

《危机将至》（*Writing's on the Wall*）是英国创作型歌手萨姆·史密斯（Sam Smith，1992—）演唱的 2015 年詹姆斯·邦德电影《007：幽灵党》（*007:Spectre*）的主题曲（图 14-10）。萨姆·史密斯和吉米·内普斯❹（Jimmy Napes）共同创作和制作了

❶ "For Your Eyes Only" 英文愿意是指在绝密文件上标注的"阅后即焚"；不过根据歌词大意，歌名直译作"只为入君目"或意译为"一顾定情"更为合适。

❷ 于 1985 年上映，又译《铁金刚勇战大狂魔》。

❸ 于 2002 年上映，又译《明日帝国》。

❹ 本名詹姆斯·纳皮尔（1984—），艺名为吉米·纳普斯，英国歌曲作家和唱片制作人。曾获得一项奥斯卡奖、一项金球奖、三项格莱美奖和两项 Ivor Novello 奖。

这首歌。该曲成为首支在英国单曲排行榜位列榜首的邦德电影主题曲，并相继获得第 73 届金球奖、第 88 届奥斯卡金像奖的最佳原创歌曲奖，成为继 2012 年阿黛尔的《天幕杀机》之后第二个获得奥斯卡奖的 007 系列电影主题歌。

图 14-10 《危机将至》MV 画面

■《无暇赴死》

詹姆斯·邦德系列同名电影（2021）的主题歌《无暇赴死》（No Times to Die，图 14-11）由美国年轻歌手兼词曲作家比莉·艾利什（Billie Eilish）演唱。这首歌由艾利什和她的哥哥芬尼斯·奥康奈尔（Finneas O'Connell）一起创作，并在自家卧室录制。时年 18 岁的艾利什是创作和录制詹姆斯·邦德电影主题曲最年轻的艺术家。这首歌在第 63 届格莱美颁奖典礼上荣获格莱美视觉媒体最佳歌曲奖。《无暇赴死》一经亮相就登上爱尔兰和英国单曲排行榜的榜首。这首歌成为艾利什在英国音乐排行榜上的第一首冠军单曲，也使她成为第一位跻身排行榜榜首的"00 后"艺术家。此外，这首歌成为首支由一位女艺术家创作的、在英国音乐排行榜上名列榜首的詹姆斯·邦德电影主题音乐，同时也是在该排行榜上名列榜首的第二首由兄妹俩创作的歌曲。上一个这么强的兄妹档还是卡朋特组合。

图 14-11 比莉·艾利什演唱《无暇赴死》的 MV 画面

有关欧美流行音乐的电影

■ 音乐传记片

一飞冲天——埃尔顿·约翰成名记《火箭人》

作为埃尔顿·约翰（Elton John）的传记片，电影《火箭人》（Rocketman，2019）上映后好评如

潮。埃尔顿·约翰和他的老搭档、词作家伯尼·陶平（Bernie Taupin）❶也凭借电影插曲《我会再次爱我》[（I'm Gonna）Love Me Again，图 14-12] 获得了第 77 届金球奖最佳原创歌曲奖、第 25 届评论家选择奖的最佳歌曲奖和第 92 届奥斯卡最佳原创歌曲奖。

图 14-12　埃尔顿·约翰传记电影《火箭人》主题歌《我会再次爱我》MV 画面

《波西米亚狂想曲》——皇后乐队的恩恩怨怨

音乐传记片《波西米亚狂想曲》（*Bohemian Rhapsody*，2018）在世界范围内又引发了皇后乐队的狂潮。观影前很多观众觉得找一个埃及裔演员 Rami Malek（也是 2021 年 007 系列新片《无暇赴死》中大反派的演员）出演"牙叔"❷有点不靠谱，不过看完电影后都彻底折服了。

忆往昔峥嵘岁月——披头士的王者归来

迪士尼公司 2021 年出品了披头士乐队的最新纪录片《披头士乐队：回归》（*The Beatles: Get Back，2021*），由三度获得奥斯卡奖的电影制作人彼得·杰克逊（Peter Jackson，1961—）执导，是由三部分组成的纪录片系列，用私密音像资料将观众带回该乐队在音乐史上的关键时刻（图 14-13）。这部纪录片由迈克尔·林赛-霍格（Michael Lindsay-Hogg）在

1969 年 1 月用隐藏镜头拍摄的 60 多个小时的录像和 150 多个小时的录音剪辑而成，而且所有资料已经用最新的数字技术完美地修复过。杰克逊是 50 年来唯一被允许查阅这些私人音像档案的人。

《披头士乐队：回归》讲述了约翰·列侬、保罗·麦卡特尼、乔治·哈里森和林戈·斯塔尔正在计划他们两年多来的第一场现场表演，捕捉了 14 首新歌的写作和排练。这部纪录片首次完整地展示了披头士乐队最后一次集体现场表演——伦敦萨维尔街苹果唱片公司令人难忘的屋顶音乐会，以及乐队最后专辑《*Abbey Road*》中的经典作品《顺其自然》（*Let it be*）和其他歌曲的幕后花絮。

图 14-13　《披头士乐队：回归》预告片画面

另外，喜爱披头士乐队的乐迷还可以找资源观赏该乐队自己拍摄的 5 部影片，分别是：《一夜狂欢》（*A Hard Day's Night*，1964 年，音乐喜剧片）、《救命》（*Help!*，1965 年，音乐喜剧片）、《奇幻之旅》（*Magical Mystery Tour*，1967 年，音乐喜剧片）、《黄色潜水艇》（*Yellow Submarine*，1968 年，音乐动画片）、《顺其自然》（*Let It Be*，1970 年，音乐纪录片）。

通向毁灭之门——吉姆·莫里森的迷幻之旅

音乐电影（The Doors，1991）由奥斯卡奖和金球奖常客奥利弗·斯通（Oliver Stone）执导，著名影星瓦尔·基尔默❸出演了吉姆·莫里森（Jim

❶ 伯纳德·约翰·陶平（1950—）英裔美籍抒情诗人。他最出名的是与埃尔顿·约翰的长期合作，为约翰的大部分歌曲创作了歌词。陶平和约翰于 1992 年一起入选曲作家名人堂。

❷ 即乐队主唱 Freddie Mercury，其父母是印度拜火教徒帕西人的后裔。

❸ 瓦尔·基尔默（Val Kilmer），曾经出演《壮志凌云》（1986）和《永远的蝙蝠侠》（1995）。

Morrison，The Doors 乐队主唱）。

家丑外扬——蒂娜·特纳自叙

美国烟嗓歌后蒂娜·特纳的自传电影《与爱何干》❶（*What's Love Got to Do With It*，1993）以仅仅 1 600 万美元的预算，最终实现总收入 5 600 万美元。男女主角 Angela Bassett 和 Laurence Fishburne 分别获得了第 66 届奥斯卡最佳女主角和最佳男主角提名。女主角还获得了金球奖电影喜剧或音乐剧类最佳女演员奖。

另外，《与爱何干》还在 1985 年为蒂娜·特纳赢得了三项格莱美奖：最佳流行女歌手、年度唱片和年度歌曲。后来在 2012 年，它被载入格莱美名人堂。这首歌在美国《公告牌》热门 100 音乐排行榜排名第一的过程创造了几项难以置信的记录。例如，蒂娜当时已经 44 岁了；因此，她成为登顶热门 100 音乐排行榜的最年长的独唱女歌手。此外，她第一次上榜是在 1960 年，当时她与前夫 Ike Turner 一起演唱了一首名为 *A Fool in Love* 的歌曲，两首上榜歌曲之间经历了 24 年的时间，因而她创造了从最初登上排行榜到最终夺冠经历最长时间的记录。这首歌在澳大利亚和加拿大也获得了音乐排行榜第一名，在近 20 个国家和地区名列前茅，并在加拿大获得了白金认证。

其他值得观赏的流行音乐传记片还有：

- 碧扬赛（Beyoncé）的赞歌 *Homecoming: A Film by Beyoncé*，2019），该片获得第 62 届格莱美奖最佳音乐影片奖。
- 《乔治·迈克尔正传：放飞自我》（*George Michael: Freedom*，2017）。
- "民谣诗人"鲍勃·迪伦的传记片《魂归他处》（*I'm Not There*，2007）。
- 皇后乐队的 *Queen: Days of Our Lives*（2011）。
- 被其头号粉丝谋杀的新星赛琳娜的传记片 *Selena*（1997），由当红歌影双栖明星詹妮弗·洛佩兹（Jennifer Lopez）主演。

- 涅槃前的辉煌——库尔特·科班外传 *Last Days*（2005），这部电影参加了 2005 年夏纳电影节，并获得了技术大奖。
- 天王巨星迈克尔·杰克逊家族史 *The Jacksons: An American Dream*（1992）。

■ 音乐剧情片

致敬披头士的《昨日奇迹》

（*Yesterday*，2019）

现在看来，该剧的男主角非印度裔英国演员 Himesh Patel（1990—，同时也是歌手和音乐家）莫属。最让人潸然泪下的场面是男主角车祸出院后在几个朋友面前演唱点题的经典歌曲《昨日》。这部电影的全球票房为 1.53 亿美元，而制作预算仅为 2600 万美元。保罗·麦卡特尼在斯蒂芬·科尔伯特（Stephen Colbert）主持的《深夜秀》节目中透露，他和现任妻子南希·谢维尔（Nancy Shevell）偷偷溜进汉普顿的一家电影院看了这部电影，并由衷"爱上了它"。《昨日奇迹》这部电影告诉我们，披头士的音乐对人们有多么重要。

摇滚寓言——《狠将奇兵》

（*Streets of Fire*，1984）

该电影一直是摇滚音乐的经典诠释，特别是电影中由吉姆·斯坦曼（Jim Steinman）创作并制作，Fire Inc. 乐队演唱（主唱的歌声由 Laurie Sargent、Holly Sherwood 和女主演 Diane Lane❷ 共同合成）的两首主打歌曲《今夜无愧青春》（*Tonight Is What It*

❶ 蒂娜·特纳曾与音乐家艾克·特纳（Ike Turner）结婚 16 年（1962—1978），并长期遭受其虐待。

❷ 女主演是戴安·莲恩（Diane Lane，1965—），她是《复仇者联盟 3/4》大反派"灭霸"的扮演者乔什·布洛林（Josh Brolin）的前妻，并在电影《超人：钢铁之躯》（*Man of Steel*，2013）和《蝙蝠侠大战超人：正义黎明》（*Batman v Superman: Dawn of Justice*，2016）中饰演超人养母玛莎·肯特。戴安·莲恩在《狠将奇兵》中饰演女摇滚歌手。她与摇滚的缘分不仅于此，她 20 岁时与 23 岁的摇滚明星乔恩·邦乔维（Jon Bon Jovi）有过一段 5 个月的短暂恋情。

Means to Be Young）和 *Nowhere Fast*❶ 激情澎湃，让电影一炮走红。一位歌迷在油管上这样表达了他现在对《今夜无愧青春》的感受："年纪越大，这首歌的意义就越深刻。青春的时光就在那里，然后在你不知不觉中流逝，而生活依然继续前进。"

图 14-14 《狠将奇兵》女主角演唱《今夜无愧青春》的画面

平克·弗洛伊德的迷思——《墙》

（*The Wall*，1982）

《墙》是一部 1982 年英国音乐心理剧电影，由艾伦·帕克导演，改编自 1979 年平克·弗洛伊德（Pink Floyd）乐队的专辑《墙》。与该专辑一样，这部电影的音画具有高度的隐喻性与象征性。尽管这部电影的制作历尽波折，而且创作者对最终成品表达并不满意，但它还是受到了普遍的好评，并拥有一大批喜爱者。该片获得了英国电影电视艺术学院（BAFTA）颁发的两项音乐奖。

致敬 20 世纪 80 年代流行音乐的《怪奇物语》

（*Stranger Things*，2016—2022）

《怪奇物语》（*Stranger Things*），是美国 Netflix 公司制作的一部科幻惊悚美剧。该剧在前四季都使用了 20 世纪 80 年代流行文化的元素，也让观众重温那十年的音乐成就。

本书第 12 章曾提及该剧使沉寂多年的第三季

❶ *Nowhere Fast* 这首歌的另一个版本也在 Meat Loaf 的同年专辑 *Bad Attitude* 中发布。

结尾的插曲 *The Neverending Story* 一夜爆红。2022 年该剧第四季的第 4 集结尾，小伙伴们用剧中人物 "Max" 最喜爱的英国传奇女歌手凯特·布什（Kate Bush）的歌曲 *Running Up That Hill*，将其从恶魔 Vecna 的控制中拯救出来的画面，突出了爱和音乐的强大力量，令所有观众瞬间破防（图 14-15）。

图 14-15 "Max" 被歌曲 *Running Up That Hill* 拯救的场面

这首歌的原唱版在 *NME* 杂志 1985 年 "年度曲目" 中排名季军。同样地，这首充满怀旧情怀的新浪潮老歌因《怪奇物语》的热播而获得了老中青三代人的重新关注，在美国的 iTunes 榜单上排名第一；截至 2022 年 5 月 31 日，它在 Spotify 的美国 50 强排行榜上排名第 2，在 Spotify 全球 200 强排行榜上冲到第 4 名。这充分展示了热门影视作品对经典流行金曲的推广作用，两者相得益彰。

■ 音乐纪录片

《金属内幕：洛杉矶硬摇和金属的先驱们》

（*Inside Metal: The Pioneers of L.A. Hard Rock and Metal*，2014）

这部关于洛杉矶重金属和硬摇滚音乐场景起源的纪录片聚焦于 MTV 出现之前的 1975—1981 年，其间洛杉矶硬摇滚演变成更为主流、在商业上更成功的华丽 / 长发金属（glam/hair metal）音乐。

《金属内幕》几乎全部由对音乐家、经理、订票经纪人和相关人物的访谈组成。虽然接受采访的

音乐家们对那个"神奇"的时代进行了感性的反思，但是影片里对金属时代的回忆多少有点悲凉。该片记载了一个有特殊意义的音乐时期，但它缺乏对20世纪80年代后期金属和硬摇滚的全景认识，取而代之的是一系列零碎的秽闻轶事。

主演电影的流行歌星

■ 芭芭拉·史翠珊

芭芭拉·史翠珊（Barbra Streisand，1942—）是美国歌手、演员、导演和制片人，也是唯一一位获得以下全部奖项的艺术家：奥斯卡奖、托尼奖[1]、艾美奖、格莱美奖、金球奖、有线电视卓越奖[2]（Cable ACE Award）、国家艺术基金会奖、皮博迪奖[3]（Peabody Awards），以及肯尼迪中心奖、美国电影协会终身成就奖和林肯中心卓别林电影协会奖。史翠珊的唱片在全球销量超过1.5亿张，让她成为有史以来最畅销的唱片艺术家之一。

在20世纪60年代流行乐坛取得成功后，史翠珊开始涉足电影业。她主演了广受好评的《搞笑女孩》（*Funny Girl*，1968年），并因此获得奥斯卡最佳女主角奖。此外，她还出演了豪华音乐剧电影《你好，多莉！》（*Hello, Dolly!*，1969年）、怪诞喜剧电影《怎么了，博士？》（*What's Up, Doc?*，1972年）和浪漫主义戏剧《往日情怀》（*The Way We Were*，1973年）。史翠珊因创作《明星诞生》[4]（*A Star Is Born*，1976年）的爱情主题曲而第二次获得奥斯卡奖，成为第一位被授予作曲家荣誉的女性。随着《*Yentl*》（1983年）的发行，史翠珊成为第一位在大型电影制片厂的电影中包揽写作、制作、导演和主演的女性。该片获得奥斯卡最佳配乐奖和金球奖最佳电影音乐剧奖。史翠珊还曾获得金球奖最佳导演奖，成为首位（也是创办37年来唯一一位）获得该奖项的女性。史翠珊后来执导了《潮浪王子》（*The Prince of Tides*，1991年）和《双面镜》（*The Mirror Has Two Faces*，1996年），成为歌影双栖的一代传奇。

■ 雪儿

雪儿（Cher，1946—，肖像见章前插图）的演艺生涯跌宕起伏，但她每次都能像凤凰一样涅槃重生，不可思议地逐步将自己从一个光彩炫目的"时尚榜样"型歌手转变为一个严肃的、配得上奥斯卡奖提名的戏剧表演家。每十年她都会以某种方式重新塑造自己，并再次登上流行榜首。她经常被媒体称为"流行音乐女神"，被赞为在男性主导的行业中体现女性独立自主个性的样板。

雪儿以其独特的女低音歌喉而闻名，曾涉及

[1] 托尼奖（Tony Award）全称安东尼特·佩瑞奖（Anthony Perry Award），是由美国戏剧协会为纪念该协会创始人之一的安东尼特·佩瑞女士于1947年设立。托尼奖一直以来被视为美国话剧和音乐剧的最高奖项。托尼奖常设奖项24个，每年六月举行颁奖仪式，通过哥伦比亚广播公司播出。

[2] Cable ACE奖（早期称为ACE奖；ACE是"有线电视卓越奖"的首字母缩写）是由当时的国家有线电视协会（National Cable Television Association）于1978年至1997年颁发的奖项，以表彰美国有线电视节目的卓越人物。

[3] 皮博迪奖全称乔治·福斯特皮博迪奖（George Foster Peabody Awards）。以严肃著称的美国广播电视文化成就奖——皮博迪奖，是全球广播电视媒界历史最悠久最具权威的奖项。皮博迪奖始颁发于1941年，以佐治亚州立大学的主要捐助者、慈善金融家乔治·福斯特·皮博迪的名字命名。曾获得该奖项的有美国最受推崇的电视新闻主持人沃尔特·克朗凯、成功组织非洲饥荒受难者慈善筹款的摇滚歌手鲍勃·甘道夫、坚定不移地反对一味追求电视新闻轰动效应的调查记者卡罗尔·马林等。其中，中国独立制片人兼导演陈为军也曾因纪录片《好死不如赖活着》而获得过该奖。该奖设立意图是表彰那些在电子媒介（包括广播、电视以及有线电视）方面的杰出成就。美国电视除了名声很响的"艾美奖"之外，历史悠久的"皮博迪奖"对电视界的影响也相当大。几十年来，"皮博迪奖"坚持自己的信条和规则，走出了一条和艾美奖差异很大的道路。

[4] 它是对由珍妮特·盖诺和弗雷德里克·马奇主演的1937年原作的翻拍。1954年，这部原作也被改编成了由朱迪·加兰和詹姆斯·梅森主演的音乐电影；2018年又被改编成了由Lady Gaga和布拉德利·库珀主演的音乐电影。

众多娱乐领域。1987 年主演的电影《月色撩人》（*Moonstruck*）为她赢得了奥斯卡最佳女主角奖。她主演电影《滑稽戏》（*Burlesque*，2010 年，又译作《舞娘俱乐部》），并在音乐剧改编电影《妈妈咪呀！2》中惊艳出演女主角的不老外婆（2018 年上映，她时年 72 岁）。雪儿的唱片销量达 2 亿张，是世界上最畅销的音乐艺术家之一。她的成就还包括格莱美奖、艾美奖、奥斯卡奖、三项金球奖、《公告牌》偶像奖以及肯尼迪中心荣誉奖和美国时装设计师委员会颁发的奖项。从 20 世纪 60 年代到 21 世纪 10 年代，她是迄今为止唯一一位连续六个十年都能在排行榜上取得第一的歌手，无愧"歌影两栖常青树"称号。

"在这个行业中，真正的优秀需要时间磨砺——不过到那时，你已经过时了。"雪儿嘲讽地说。但她自己却是个例外。

■ 威尔·史密斯

威尔·史密斯（Will Smith，1968— ）是美国非裔演员、制片人、说唱歌手和歌曲作者。他在电视、电影和音乐方面都取得了成功，把副业干成了正业。2007 年 4 月，《新闻周刊》称他为"好莱坞最有影响力的演员"。史密斯曾获得四项格莱美奖，并获得过五次金球奖和两次奥斯卡奖提名，是这些电影颁奖典礼的常年备胎。2022 年，他因主演《国王理查德》终于登基奥斯卡影帝；不过又因掌掴主持人引起极大争议。

他主演的票房大片包括《独立日》（1996 年）和《黑衣人》（1997 年）等。他主演的电影中，八部美国票房超过 1 亿美元，十一部国际票房超过 1.5 亿美元，八部美国票房排名第一。2013 年，《福布斯》杂志将史密斯评为世界上最具盈利能力的明星。2007 年 4 月，《新闻周刊》称他为"好莱坞最具影响力的演员"。截至 2016 年底，他主演的电影全球票房收入已达 75 亿美元 [包括 2016 年的《自杀小队》（*Suicide Squad*）]，使他成为名副其实的好莱坞"票房保证"。

■ 詹妮弗·洛佩兹

拉丁歌后詹妮弗·洛佩兹（Jennifer Lopez，1969— ），绰号"JLo"，美国歌手、演员、制片人和舞蹈家。洛佩兹是第一位片酬超过 100 万美元的拉丁裔女演员，被认为是流行文化的偶像，经常被描述为歌、影、舞三栖的艺人。她的电影总收入累计 31 亿美元，估计全球唱片销量达 7 000 万张，被认为是北美最有影响力的拉丁艺人。2012 年，《福布斯》将詹妮弗·洛佩兹列为世界上最具影响力的名人，以及世界上第 38 位最具影响力的女性。《时代》杂志将她列为 2018 年世界上 100 位最具影响力的人物之一。

由于她对唱片业的贡献，洛佩兹获得了在好莱坞星光大道上刻星留名的荣誉。2014 年，她成为《公告牌》偶像奖的首位女性获奖者。2016 年，《公告牌》杂志将她评为舞蹈俱乐部有史以来第九大艺术家。洛佩兹在 2018 年 MTV 视频音乐奖上获得了迈克尔·杰克逊视频先锋奖，这使她成为自 1984 年设奖以来第一位获得该奖项的拉丁裔演员。

詹妮弗自幼一直梦想成为一位跨界的超级明星。5 岁时，詹妮弗开始学习唱歌和跳舞。小时候，她喜欢各种音乐类型，主要是非洲 / 加勒比节奏音乐，如萨尔萨（salsa）、梅伦格（merengue）和巴契塔舞曲（bachata），以及通俗、嘻哈和 R&B 等主流音乐。尽管她喜欢音乐，但电影业也吸引了她。对她的成长有最大影响力的是音乐剧电影《西区故事》（*West Side Story*，1961）。高中毕业后，她在一家律师事务所短暂工作。在这段时间里，詹妮弗继续在晚上参加舞蹈课。十八岁时，她离家出走，因为她的母亲对她从事演艺事业的决定并不认同。

洛佩兹曾经为著名的歌手兼女演员珍妮

特·杰克逊（迈克尔·杰克逊的妹妹）伴舞。她的第一部主要电影是出演《我的家庭》（*My Family*，1995 年）中的女配角；而当她在传记电影《赛琳娜》（*Selena*，1997 年）中神形兼备地扮演被谋杀的歌手赛琳娜时，她的演艺事业终于进入了高潮（图 14-16）。

图 14-16　詹妮弗·洛佩兹在电影中饰演 Selena

■ 奎因·拉蒂法

奎因·拉蒂法（Queen Latifah）1970 年出生，本名 Dana Elaine Owens。十几岁的时候，一个表妹给她起了个绰号叫拉蒂法（阿拉伯语中细腻和敏感的意思）。其实她身材壮硕，身高 1.78 米，曾在欧文顿公立高中女子篮球队担任大前锋，并带领队友两次获得美国新泽西州冠军。

拉蒂法作为十多年来最杰出的女性嘻哈艺术家之一，绰号"嘻哈第一夫人"。1994 年，她凭借《*U.N.I.T.Y.*》获得格莱美最佳说唱类独唱奖。她也凭借其拥有的管理公司 Flavor Unit，在影视制作和艺术家管理方面取得了巨大成功。她因在音乐剧电影《芝加哥》（2002）中的出色表演而成为有史以来 27 位获得奥斯卡奖提名的女演员之一（图 14-17），也是第一位获得提名的女说唱歌手。2006 年 1 月 4 日，她在好莱坞星光大道上刻星留名。2011 年，她因对艺术和娱乐的贡献而入选新泽西名人堂。

图 14-17　奎因·拉蒂法出演音乐剧电影《芝加哥》@Miramax

不过在其开挂的精彩人生之外，她也确实命运多舛。1995 年 7 月，她遭遇一起导致其男朋友被枪杀的劫车案。1996 年又因两次违法而被捕。

拉蒂法曾在 2006 年与著名说唱歌 LL Cool J 联袂主演喜剧电影《最后假期》（*Last Holiday*）；随后也与著名说唱歌手 Common 联袂主演 2010 年的篮球题材喜剧电影《抚爱伤痛》（*Just Wright*）。

■ 惠特妮·休斯敦

惠特妮·休斯敦（Whitney Houston，1963—2012）主演的音乐电影《保镖》（*The Bodyguard*，1992）的配乐获得了格莱美年度最佳专辑奖，并且仍然是有史以来最畅销的配乐专辑，全球销量超过 4 500 万张。休斯敦主演了另外两部知名电影《待到梦醒时分》（*Waiting to Exhale*，1995）和《传教士的妻子》（*The Preacher's Wife*，1996），并录制了配乐。电影《传教士的妻子》的配乐成为有史以来最畅销的福音专辑，而休斯敦被公认是这张专辑的音乐制作人。作为一名电影制片人，她还制作了《灰姑娘》（*Cinderella*，1997）等多元文化电影，以及《公主日记》（*The Princess Diaries*）和《花豹美眉》（*The Cheetah Girls*）等系列电影。

■ 麦当娜

虽然电影《埃维塔》（*Evita*，1996，又译《贝隆夫人》）在全球的票房总收入超过 1.41 亿美元，并为麦当娜赢得了金球奖最佳女演员奖，但她出演的许多其他电影都受到了负面评价。电影《埃维塔》获得了许多奖项和提名，包括奥斯卡最佳原创歌曲奖（*You Must Love Me*），以及三项金球奖——喜剧／音乐剧最佳影片、最佳原创歌曲（*You Must Love Me*）和喜剧／音乐剧类最佳女演员奖。

■ 碧扬赛

碧扬赛（Beyoncé，1981—）最出彩的是她的第二部电影《追梦女郎》（*Dreamgirls*，2006），这部电影受到了评论家的好评，在国际上获得了 1.54 亿美元的票房收入。在这部电影中，她与詹妮弗·哈德森❶（Jennifer Hudson）、杰米·福克斯和埃迪·墨菲搭档，饰演一位以戴安娜·罗斯（Diana Ross，著名女子组合"The Supremes"的主唱）为原型的流行歌手。

图 14-18 碧扬赛（居中）主演电影《追梦女郎》，右为詹妮弗·哈德森，左为阿妮卡·诺尼·罗斯（Anika Noni Rose）

❶ 詹妮弗·凯特·哈德森（1981—），又名"J Hud"，美国歌手和女演员。曾获各种各样的荣誉，包括奥斯卡奖、金球奖、日间艾美奖和两项格莱美奖。《时代》杂志将她评为 2020 年世界 100 位最具影响力的人物之一。

流行音乐和影视艺术这一对姊妹花不仅比翼双飞，而且都深刻影响了当代的流行文化。下一章将扫视流行音乐如何改变当代的时尚和社会面貌。

参考文献

[1] Viens A. Chart-Toppers: 50 Years of the Best-Selling Music Artists[EB/OL]. https://www.visualcapitalist.com/chart-toppers-50-years-of-the-best-selling-music-artists/, 2019-11-08.

[2] Chilton M. Best Bond Songs: 15 James Bond Themes To Be Shaken And Stirred By[EB/OL]. https://www.udiscovermusic.com/stories/best-james-bond-songs/, 2021-09-14.

[3] Billboard Staff. 50 TV Theme Songs That Made the Billboard Charts: Listen[EB/OL]. https://www.billboard.com/photos/6715284/50-tv-theme-songs-on-billboard-charts-hannah-montana-friends-cheers-the-x-files?utm_source=Yahoo&utm_campaign=Syndication&utm_medium=50+TV+Theme+Songs+That+Have+Hit+the+Billboard+Charts, 2015-10-06.

[4] Tschinkel A. 35 of the Most Iconic Movie Songs of All Time[EB/OL]. https://www.insider.com/best-movie-songs-2018-6, 2018-06-19.

[5] Ross D. James Bond Theme Songs Ranked from Worst to Best, Based on Musical Merit[EB/OL]. https://www.classicfm.com/discover-music/periods-genres/film-tv/james-bond-title-themes-ranked/, 2020-10-05.

[6] Rogers J, Fox K. The 30 Best Films about Music, Chosen by Musicians[EB/OL]. https://www.theguardian.com/film/2019/aug/18/the-best-films-about-music-chosen-by-musicians-documentaries-concert-films-biopics, 2019-08-18.

[7] Kreps D. 30 Best Music Biopics of All Time[EB/OL]. https://www.rollingstone.com/movies/movie-lists/30-best-music-biopics-of-all-time-78623/selena-1997-24887/, 2016-03-24.

[8] Dakjets. Popstars and Singers in Movies[EB/OL]. https://www.imdb.com/list/ls066549541/, 2018-03-12.

[9] The 30 Greatest Movie Songs[DB/OL]. https://collider.com/galleries/30-greatest-movie-songs/.

"时尚和音乐是一样的，因为音乐也映射了它所处的时代。"

——"老佛爷"卡尔·拉格斐

流行音乐
对当代文
化的影响

15

受摇滚文化影响的青少年

并蒂莲花：流行音乐与时尚文化

时尚与音乐密不可分。有时一首歌流行起来，演唱这首歌的艺术家或乐队的衣着会彻底影响时尚界。音乐艺术家们不断地突破社会的时尚边界。一旦在一个艺术家身上发现了一个新的趋势，媒体就会很快地加以关注，而这些趋势往往会逐渐渗透到普通大众身上。更多的情况是，尽管个别艺术家的风格被模仿的程度较小，但众多音乐风格相同的流行团体能对整个时尚产业产生深刻影响。

美国著名女艺术家马里波尔❶感叹说："青年文化中总有一场音乐和时尚运动——每十年都会激发新的灵感。"

法国著名摄影师兼时装设计师艾迪·斯利曼❷也断言："音乐定义了这几十年，并且非常清晰地塑造了时尚、态度和社会行为的节奏和活力。"

时尚与流行音乐之间是一种难舍难分的、相互激发创新力的关系。在时尚界，人们总能感受到音乐，它是所有时装秀的背景。音乐家和设计师之间的重要结合也改变了时尚的进程。法国著名时装设计师让·保罗·高蒂耶（Jean Paul Gaultier，1952—）专为麦当娜在《金发女郎的野心之旅》（*Blonde Ambition Tour*，1990）巡演而设计的圆锥形紧身胸衣，成为一代人难忘的时尚定格（图 15-1）。

图 15-1　麦当娜标志性的圆锥形紧身胸衣

街头风格产生于许多不同类型的年轻偶像，如模特、电视名人，尤其是音乐界的艺术家。人们通过在社交媒体或杂志上看到的出格图片来获得街头穿搭的灵感。1981 年 MTV 的推出使艺术家们成为年轻人想要模仿的家喻户晓的人物——因为普通人也可以拥有与明星同款的装扮。

像阿丽亚娜·格兰德、Cardi B 和蕾哈娜这样的女艺术家通过她们前卫的街头风格造型影响了年轻女性，这些造型融合了一些看起来仍然很女性化的特征，比如带有图案和装饰的服装（图 15-2）。这些女歌手的音乐也影响了女性的街头时尚，因为她们的音乐大多带有女权主义和赋能的色彩。

艺术家也通过代言服饰品牌在潮流中扮演重要角色。蕾哈娜和 Rae Sremmurd 都是彪马的代言人，特拉维斯·斯科特（Travis Scott）为耐克和阿迪达斯做过模特。这些艺术家凭借在流行文化中的显著地位，替他们所代言的品牌告诉公众："我们"认可这个品牌，而这个品牌一定会大卖。

❶　马里波尔（Maripol，1957—），摩洛哥裔艺术家、电影制片人、时装设计师和造型师。她对麦当娜和格蕾丝·琼斯（Grace Jones，1948—，牙买加模特）等有影响力的艺术家产生了影响。在 20 世纪 80 年代，她用她的宝丽来相机拍摄了 Jean-Michel Basquiat、Keith Haring、Andy Warhol 和 Debbie Harry 等波普艺术家的照片。Maripol 还制作了几部电影，最著名的是《*Downtown* 81》。

❷　艾迪·斯利曼（Hedi Slimane，1968—）。从 2000 年到 2007 年，他担任 Dior Homme（Christian Dior 的男装系列）的创意总监。2012 年至 2016 年，他担任 Yves Saint Laurent 的创意总监。自 2018 年起，Slimane 担任 Celine 的创意、艺术和形象总监。2018 年 11 月，艾迪·斯利曼荣登《名利场》杂志年度"全球 50 位最具影响力的法国人"榜首。

图 15-2 阿丽亚娜·格兰德的时装造型

设计师们开始适应时代的变化，为年轻人策划时尚，而在此之前，时尚是只面向社会精英阶层的高档消费品。

60 年代是所有音乐流派蓬勃发展的时期。史蒂夫·旺德、马文·盖伊、阿瑞莎·富兰克林和滚石乐队等，都是举世瞩目的国际巨星。"披头士狂热"对时尚之都伦敦产生了巨大影响，使他们的同龄人不顾一切模仿偶像的衣着风格。当时，廉价的西装、古巴式高跟鞋和蓬松的、被称为"拖把头"的发型，是"掌握"摇滚乐窍门的第一步。

在这段时间里，女性标志性的便装是由玛丽·匡特❷设计的迷你裙，成衣则流行艳丽的长裙和高领毛衣。在 60 年代后期，一场青年文化革命运动开始兴起，由于伍德斯托克音乐节的艺术家们如 Creedence Clearwater Reviva、詹妮斯·乔普林和吉米·亨德里克斯在舞台上的样板作用，"爱的夏天"（The Summer of Love）的休闲时尚得以普及，包括喇叭裤、流苏披肩和波希米亚风格的连衣裙（图 15-3）。这场嬉皮士文化被公认为青年反叛的顶峰，是 20 世纪 60 年代由民谣和摇滚主导的先锋运动，它传播了一种自由、浪漫、随性的生活方式。

不同时期的音乐风格与时尚

■ 20 世纪 60 年代的"孔雀革命"和嬉皮士文化

20 世纪 60 年代"孔雀革命"❶的灵感来自披头士乐队。当他们的通俗摇滚开始流行起来时，时装

❶ 孔雀革命（Peacock Revolution）是 20 世纪 60 年代末的一场时尚运动，它从太空时代的现代时尚逐渐发展而来，融合了嬉皮士迷幻和 19 世纪的亮片装饰。孔雀这个名字比喻时尚的多姿多彩。这种风格和时尚包括男人们穿着天鹅绒或条纹图案的双排扣套装、锦缎背心和褶领衬衫。他们的头发披散在锁骨以下。滚石乐队吉他手布赖恩·琼斯就是这种"花花公子风格"的典型代表。其他采用这种风格的已知乐队包括但不限于 The Who、Pink Floyd、The Small Faces、The Kinks 和 Crosby, Stills, Nash, and Young 乐队。

图 15-3 20 世纪 60 年代嬉皮士风格的服饰

❷ Mary Quant（1930—）是英国时装设计师和时尚偶像。她是 20 世纪 60 年代伦敦 Mod 亚文化和青年时尚运动的重要人物。她因设计超短裙和热裤而备受赞誉。

■ 20 世纪 70 年代的朋克文化

朋克摇滚是最具影响力和刺激性的时尚与音乐结合的产物，起源于 20 世纪 70 年代的伦敦，几乎立刻就成为一种主流的音乐流派、时尚表达和生活方式。尽管其中像 The Slits、The Dammed、The Clash 和 The Banshees 等乐队都表现不俗，性手枪（Sex Pistols）才是该流派最具代表性的乐队。朋克的奇装异服通过断章取义地使用鲜明图像，造成了一种视觉上的扭曲效果，最引人注目的就是"朋克头"的发型，而中国 2008 年开始出现的"杀马特"明显是其山寨版。

■ 20 世纪 70 年代的华丽摇滚时尚

20 世纪 70 年代，《星球大战》成为第一部需要如此多特效的电影，科幻成为流行文化的主要焦点。因此，许多音乐家开始从科幻元素中汲取灵感。大卫·鲍伊（David Bowie）、加里·格利特（Gary Glitter）和 KISS 等乐队开始在表演中加入了科幻主题的"背景故事"。于是，华丽摇滚（Glam Rock）诞生了。

这个风格的表演者有着华丽的服装和往往是雌雄同体、不遵守传统的性别定位，以大卫·鲍伊、艾利斯·库珀（Alice Cooper）和美国前卫迷幻嬉皮剧团 The Cockettes 为典型。浓艳的妆容、厚底鞋、艳丽的色彩和亮片组合在一起，成为当时的时尚样板。

■ 20 世纪 70 年代的迪斯科风格

在许多方面，20 世纪 70 年代的迪斯科音乐和舞蹈在西方的大部分地区传播开来，全面影响时尚。最典型的就是喇叭裤，80 年代传到中国后曾风靡一时。

■ 20 世纪 70 年代的雷鬼和拉斯塔法里情调

时尚也会直接从音乐文化中获得灵感。拉斯塔法里❶音乐为大众文化提供了一种应用广泛的美学根源。像 Concommie、Jean-Paul Gaultier 和 Rifat Ozbek 之流的时尚品牌都使用了拉斯塔法里式（Rastafarians）的典型元素，比如由红色、黄色和绿色组成的拉斯塔法里式的图案、脏辫儿和卡其色制服——时尚媒体称之为"国际民族时尚"（图 15-4）。

图 15-4　拉斯塔法里风格的脏辫儿

■ 20 世纪 70 年代末和 80 年代早期的哥特风

华丽摇滚最著名的衍生流派之一是哥特（Gothic）音乐。最初，哥特是以黑暗的死亡摇滚开始的。然后死亡摇滚演变成合成通俗风格（synthpop）、新浪潮和其他一些接近的流派。这些阴郁的音乐类型大多与某些很"丧"的格调有关，比如爱穿黑色衣服，喜欢恐怖电影等。哥特式时尚就是直接模仿了这些戏剧化场景中最为诡异的元素（图 15-5）。代表性的乐队有包豪斯❷（Bauhaus）和 The Cure 等。

❶ 拉斯塔法里（Rastafari），也被称为拉斯塔法里运动或拉斯塔法里主义，是 20 世纪 30 年代在牙买加发展起来的一种宗教。这里"拉斯塔法里式"（Rastafarian）指源于牙买加的雷鬼音乐及其影响下的时尚文化。

❷ 乐队最初被命名为"Bauhaus 1919"，以致敬德国艺术学校包豪斯，成立一年内他们就改成了现在这个更简洁的名称。

图 15-5　典型的哥特女性装束

■ 20 世纪 80 年代的新浪潮运动和新浪漫主义

20 世纪 80 年代，在新浪潮（New Wave）运动中，每一条时尚规则都被打破、撕碎并重新定型。垫肩、细高跟鞋和止汗带（霹雳舞者常用来绷在额头和小腿上）是时尚男女衣柜的必备品。

20 世纪 80 年代初，英国摇滚乐队"亚当和蚂蚁"（Adam and the Ants）雄霸歌坛。他们独特的服装组合和经常改变的舞台角色，从朋克、军队制服到看起来闪闪发光的粉红色牛仔服，加上不可或缺的招牌——眼线，让追随者趋之若鹜。王子（Prince）对时尚的态度则是俏皮的——不羁、大胆和野性，高筒靴、高跟鞋、紧身连衣裤、动物图案、天鹅绒，还有粉色、金色和紫色的运用，都是他舞台演出服装中常用的自我表达。装扮"妖冶"的"乔治男孩"[Boy George，"文化俱乐部"（Culture Club）组合的主唱]的追随者有"闪电小子"（Blitz Kids）和"浪漫叛逆者"（Romantic Rebels）等乐队。

■ 20 世纪 80 年代末期的锐舞装

技术音乐（Techno）风格是德国的发电站（Kratfwerk）乐队音乐的继承者。Techno 在 20 世纪 80 年代末成为英国狂欢节的基石。而锐舞（Rave）音乐是芝加哥浩室、电子音乐和巴利阿里节拍（Balearic Beat）❶ 的松散共生体，1987 年在曼彻斯特以酸浩室（Acid House）起家。这个时期后来被称为"第二个爱的夏天"❷。人们见证了石玫瑰乐队（Stone Roses）的崛起，以及曼彻斯特的夜店"庄园俱乐部"（Hacienda Club）的喧嚣，而后者被公认为英国俱乐部文化的中心。技术音乐催眠般的数字化背景声和采样"韵钩"吸引了来自不同社会阶层和种族的追随者。

女孩们下身穿着紧身皮裤或牛仔裤，上身则是背心和紧身 T 恤，配饰包括粗壮的银戒指、手镯和嬉皮士风格的皮革腕带，还有染成五颜六色的头发（图 15-6）。男孩的服装则各显其能，包括马球衫、T 恤、牛仔裤、休闲服，其中不乏由 C. P Company、Stone Island、Paul Smith、John Richmond、Nick Coleman 和 Armand Basi 等著名设计师设计的时装。

图 15-6　20 世纪 80 年代女孩们的锐舞装

❶ 巴利阿里节拍是 20 世纪 80 年代中期出现的 DJ 主导的舞曲音乐的折中组合。

❷ "第二个爱的夏天"是 20 世纪 80 年代在英国出现的一种社会现象，它见证了酸性浩室音乐和地下狂欢派对的兴起。

■ 20世纪90年代初的嘻哈潮流

20世纪80年代末和90年代初，街舞文化在美国城市中心社区迅速扩张。在纽约、洛杉矶和底特律等地区，说唱音乐的battle、霹雳舞和街头唱盘DJ开始像野火一样蔓延，尤其是在那些没有足够的钱去夜总会的城市中下阶层中间。最终，嘻哈音乐的影响开始向中心城市以外的地区传播。人们开始模仿说唱歌手的服装风格（图15-7）；当嘻哈成为主流音乐时，它就成了时尚的同义词，同时成为沟通感情、信息和反抗社会不公的新方式。吊带衫、短上衣、筒裙、胶鞋和运动服成为这种亚文化的外壳。Aaliyah是这套打扮的象征，她代言的Tommy Hilfiger品牌服装带有性感的假小子风格元素，令人耳目一新；说唱歌手MC Hammer也带红了阔裆裤。

图15-7　身着嘻哈风格服装的街头青年

嘻哈的另一个内核是黑帮文化，这一趋势由于20世纪禁止黑帮的法律环境反而风行一时。说唱明星Snoop Dogg、Diddy和Tupac是双排扣西装、丝绸衬衫和鳄鱼皮鞋的拥趸。另一位是大胖子饶舌歌手B.I.G.，他在舞台上经常穿着三件套西装。

1995年左右，宽松的牛仔裤被束之高阁，说唱歌手们开始喜欢上设计师定制的服装和配饰——这是一个更加烧钱的嘻哈潮流的开端。

■ 20世纪90年代油渍摇滚的洗礼

油渍摇滚（grunge）成功地复兴了摇滚音乐，重新把另类音乐定义为大众的主餐。油渍摇滚的时尚灵感来自涅槃乐队的音乐和理念。乐队主唱科特·柯本在油渍摇滚时代起到了特别重要的示范作用。超大号上衣、法兰绒衬衫、二手套头衫和牛仔裤——这种宽松而懒散的风格一直影响着今天的时尚，包括今天坎耶·韦斯特和A$AP Rocky的宽大服装造型。而科特·柯本的妻子考特尼·洛夫（Courtney Love）的个性化头饰、宽松连衣裙、特意撕破的紧身衣和玛丽·珍妮斯（Mary Janes）牌子的女鞋成为当时所谓"浪姐"（kinderwhore）们的标准造型。油渍摇滚对大众的吸引力很大程度上在于它的中性化——男人和女人的穿着都显得不起眼，他们都喜欢松松垮垮的衣服和柔和的颜色（图15-8），而不必依从老套的男性或女性风格。

图15-8　油渍摇滚风格的服装搭配

随着油渍摇滚音乐在排行榜上占据了显著地位，这种邋遢的造型也成为时装界的宠儿。当科特·柯本穿着一件破旧的橄榄绿开襟羊毛衫出现在 MTV 节目上时，他只是在衣柜里随手翻了翻，就创造了一种时尚风格。而当 Eddie Vedder（Pearl Jam 主唱）和 Christopher John Cornell（Soundgarden 和 Audioslave 乐队的主唱）穿着军靴、褐色短裤和法兰绒衬衫出场时，虽然这些都只是适合太平洋东岸西北部地区阴沉气候的日常装束，却变成了"X 世代"的时尚潮流，后来更被设计师们争相效仿。正是因为 MTV 频道上涅槃、珍珠果酱和 Soundgarden 乐队视频的轮番"轰炸"，让人们蜂拥到廉价商场和旧货店，寻找这些像"垃圾"一样的服装。

如果说朋克的反文化立场可以被解读为"反时尚"，那么油渍摇滚的反时尚立场则可以被视为"非时尚"。油渍摇滚青年出生于嬉皮士时代，成长于朋克盛期之后，他们通过自己的后嬉皮士、后朋克、西海岸美学重新诠释了那些前辈们的文化要素。油渍摇滚本质上是一种随意、粗心、不协调而又叛逆的表达。因为西雅图的气温可以在同一天内起伏 20 度左右，所以有一件带纽扣的长袖羊毛衬衫是非常必要的，因为在午后可以很容易脱下来绑在腰上。而法兰绒格子衬衫和羊毛毯子（天冷时常用作披肩，代表性的品牌是 Pendleton[1]）长期以来一直是当地伐木工人的日常搭配，这原本不是时尚选择，而是一种实用的装备。

油渍摇滚把重新利用旧衣服定义为一种时尚，甚至是一种脱俗的品位，让消费者有了自由搭配和自我表达的信心，不再是造型师或时装设计师的应声虫。经济衰退带来的低预算、反物质主义哲学，也使得在旧货店和军队剩余物资商店购物变得很普

遍[2]，为油渍摇滚的服装词汇增加了各种各样的元素，包括保暖且松松垮垮的毛线帽、当地各种天气下都能穿的短裤（下面常常露出一截长款底裤）和工装裤。油渍摇滚卖得最好的是中低端价位的商品，旧货店里的旧衣服，如复古印花连衣裙和婴儿睡衣，都能与超大毛衣和多孔开襟羊毛衫完美搭配。油渍摇滚文化把随意和舒适的着装品位提升到了极致。

■ 21 世纪电子舞曲的冲击

当狂欢文化在 20 世纪末和 21 世纪头 10 年随着电子舞曲（EDM）重新兴起时，它已经演变成包括紧身比基尼上装、阔腿工装裤（以美国 UFO 品牌为代表），当然还有长毛绒围脖、短裙和发光的护腿（leg fluffies）等一系列装束（图 15-9）。

图 15-9 Lady Gaga 在 ARTPOP Ball Tour 巡演中穿着 21 世纪初时髦的紧身比基尼上装、短裙和护腿出场

[1] 1863 年英格兰移民托马斯在美国西部的俄勒冈州一个叫彭德顿的郡建立了彭德顿（Pendleton）的第一座厂房，并以所在地命名，早期为美洲原住民生产羊毛毯子和长袍，现在以生产一系列"色彩鲜艳、图案复杂"的服装和毛毯闻名。

[2] 这种另类音乐文化下的"另类经济"可参见北卡罗来纳大学威尔明顿分校（University of North Carolina Wilmington）历史系副教授詹妮弗·勒佐特（Jennifer Le Zotte）2017 年的专著《从慈善捐赠到油渍摇滚的装备：二手风格和另类经济的历史（以美国文化为例）》（[*From Goodwill to Grunge: A History of Secondhand Styles and Alternative Economies（Studies in United States Culture）*]）。

■ 新 10 年的性别混搭

现在我们已经进入了一个新的 10 年，"90 后"的新生代流行音乐艺术家如杜阿·利帕（Dua Lipa）、阿丽安娜·格兰德（Arianna Grande）、Lil Nas X 和哈里·斯泰尔斯（Harry Styles）将音乐与性别反转的时尚结合起来，形成新的"政治正确"潮流。

引领时尚潮流的流行明星

流行音乐从一开始就与时尚风格交织在一起。流行歌星与时尚的共生关系始终赋予了这个行业新的灵感。在 20 世纪，AC/DC、Ozzy Osbourne、Mettalica 等摇滚乐队推动了 T 恤持久不衰的流行。然而，今天的流行音乐人都不断地在歌曲中植入商品，对时尚产生了前所未有的巨大影响。在过去的十年里，许多流行歌星都推出了自己的时装品牌。麦当娜、格温·史蒂芬尼（Gwen Stefani）、麦莉·赛勒斯（Miley Cyrus）、詹妮弗·洛佩兹、Jay-Z、蕾哈娜和凯蒂·佩里等都曾不同程度涉足时尚行业。其中杰西卡·辛普森（Jessica Simpson）已经大发横财，估计其拥有的服装品牌 2015 年零售额达到 10 亿美元，在全美有超过 650 多家分店。

■ "变色龙"大卫·鲍伊

时尚是每个时代的标志。正如流行音乐影响时尚一样，时尚反过来也影响流行音乐。大多数音乐家的着装都与他们的演出风格相一致。最夸张的例子就是大卫·鲍伊（David Bowie）。作为时尚变革的催化剂，他不断尝试新的主题、信仰和价值观。他古怪的红发和勇敢大胆的时尚品位将他塑造成了时代偶像（图 15-10）。

图 15-10 大卫·鲍伊身着个性鲜明的服装

■ "麦当娜二世"Lady Gaga

流行歌星的音乐对时尚的影响更为感性。他们的作品、哲学和主题都是以其时尚感表现出来的。在最近风头正劲的流行歌星中，Lady Gaga 有着别具一格的时尚穿搭（图 15-11）。据说 Lady Gaga 一生都在"崇拜"麦当娜❶，想成为"麦姐"那样的时尚教主。像 Alexander McQueen 和 Marc Jacobs 这样的设计师纷纷从 Lady Gaga 与众不同的穿搭风格中汲取灵感。

■ 随性的"坎爷"

还有"坎爷"（Kanye West），这位著名的说唱歌手的服装风格在某种程度上是对油渍摇滚时代的

❶ Showbiz B. Lady Gaga "worships" Madonna[EB/OL]. https://thewest.com.au/entertainment/music/lady-gaga-worships-madonna-ng-ya-161796,2011-07-06.

复制,但他将当今最大的潮流之一的"街头风格",融入了他的设计之中。Kanye West 的品牌 Yeezy(椰子鞋)以其拥有大量的需求和狂热的追随者而闻名,是一家价值数十亿美元的公司。然而,坎爷对时尚的影响不仅仅是通过 Yeezy。许多人会惊叹他仅仅通过穿上 Champion 的衣服就能让这家运动服装公司起死回生。

图 15-12　比莉·艾利什的个性时装

图 15-11　身着白色晚礼服的 Lady GaGa

■ 五色斑斓的"碧梨"

尽管说唱音乐无疑对当今的时尚有着巨大的影响,但其他类型的音乐也不遑多让。年轻的加州歌手比莉·艾利什(Billie Elish)正在创造自己的"搞怪"风格。凭借她日益扩大的粉丝群体,这位通俗歌手让全世界的人都开始穿上印有她名字的荧光色系服装(图 15-12)。

流行音乐对语言的影响

■ 流行音乐与语言

美国佐治亚州肯尼索州立大学(Kennesaw State University)的汉娜·赫尔维格(Hannah Helwig)在其《语言与身份:音乐如何影响语言和交流》(*Language and Identity: How Music Affects Language and Communication*)一文中指出:

"人们所听的音乐通常会影响其个人语言和与他人交流的方式。……当代流行音乐以一种其他艺术形式所无法实现的方式塑造了当代人类的认知、社会发展和交流。"

古巴哈瓦那大学经济学院的玛丽莎·奥尔蒂

斯（Maritza Ortiz）在《流行音乐在英语全球传播中的作用》（*The Role of Popular Music in the Spread of English as a Global Language*）一文中也谈道：

"流行音乐在英语语言传播中的作用非常重要。首先，英语是全球流行音乐的通用语言。世界闻名的艺术家几乎都是用英语演唱歌曲，尽管近年来其他语言的歌曲也在兴起。但是，最流行的歌曲都是用英语演唱的。作为流行音乐在全球范围内渗透的明显例子——瑞典、德国和荷兰的情况是，英语更多地来自歌曲，而非母语。而在法国，英语占据流行歌曲语言的第二位。英语通过流行音乐在世界各地传播。

……

流行音乐打破了障碍，例如，它促进了文化的传播，引发种族主义和社会阶层的瓦解。年轻人在流行音乐中找到了一种表达他们的兴趣、理想和对社会的厌恶等方式，这一点是相通的。

最后，尽管流行音乐对英语的传播作出了贡献，但由于流行歌曲中不规范的歌词，有时会导致词汇和语法的错误使用。"

嘻哈音乐改变了美国英语

美国英语是一个充满活力的生命有机体，能随着流行文化比如嘻哈和科技的快速发展而演变。埃米特·G·普莱斯三世（Emmett G.Price Ⅲ）博士❶指出："语言是社会的产物。随着社会的变化，它的语言也在变化。语言变化的最大标志之一是词汇的迅速扩展。城市青年创造的表达方式通过所谓的嘻

❶ Emmett G.Price Ⅲ博士是马萨诸塞州波士顿东北大学音乐和非裔美国人研究副教授。他是《嘻哈文化》（*Hip Hop Culture*，2006）的作者，《流行音乐研究杂志》（*Journal of Popular Music Studies*）的主编。他还是三卷《非裔美国人音乐百科全书》（*Encyclopedia of African American Music*，2008 年）的执行编辑。

哈一代进入了主流英语。"

美国的流行文化对几代人的日常英语产生了独特的影响。非裔美国音乐在许多方面都在这一演变中发挥了示范作用。在灵歌和布鲁斯音乐出现之前，非裔美国音乐就用了只有特定非裔文脉中的人才能理解的替代语言。

在 20 世纪 70 年代中期，这种本土化现象仍然被美国主流忽视；然而到了 20 世纪 80 年代，嘻哈文化不仅在全美国全国流行，而且在全球范围内受到追捧。《狂野风格》（*Wild Style*）、《风格之战》（*Style Wars*），以及后来的《*Beat Street and Breakin*》等电影让国际观众体验了嘻哈文化的方方面面，包括口语和书面表达的独特方式。到了 20 世纪 90 年代，嘻哈文化的存在影响了印刷和广播媒体，甚至是电子游戏。汉堡王（Burger King）、可口可乐、美国在线（America Online）、耐克（Nike）和锐步（Reebok）等公司相继推出了以嘻哈文化为特色的广告和营销活动，同时帮助嘻哈形象融入更广泛的文化场景中。在舞蹈、时尚和众多音乐元素中，让许多人耳目一新的是打上嘻哈文化烙印的口语、阅读和写作的新规则。

嘻哈文化最大的影响是它能够将所有不同信仰、文化和种族的人聚集在一起，鼓励当时的年轻人（现在已是中年人）以自主方式表达自我。嘻哈文化不仅影响了美国英语，还影响了世界各地的许多语言。多文化国家都有着充满活力的嘻哈社区，人们必须弄清楚如何使用这些新词和短语。从德国嘻哈、澳大利亚嘻哈到菲律宾的皮诺说唱（Pinoy Rap），再到阿塞拜疆说唱和尼日利亚说唱，嘻哈对这些国家的文化和语言产生了或多或少的影响。

此外，嘻哈音乐有助于记忆单词，增加语言的多样性，并有助于英语词汇的演化。此外，它还有助于语言学习，并使帕伦克语（palenque，古玛雅语的一支）等濒临消亡的语言复活。

■ "嘻哈英语"的特点

所谓嘻哈文化的语言是不同时期方言的延伸。像"hot"（20 世纪 20 年代）、"swing"（30 年代）、"hip"（40 年代）、"cool"（50 年代）、"soul"（60 年代）、"chill"（70 年代）和 "smooth"（80 年代）这样的单词已经被嘻哈语言重新定义。

无论是 2003 年版《牛津英语词典》增加的 "bling bling" 一词，还是 2007 年版《韦氏大词典》收录的 "crunk" 一词，嘻哈文化正在改变英语的内涵、发音和规则。"hood"（邻里的缩写）、"crib"（意为居住地）和 "whip"（意为汽车）等词在日常对话中已变得司空见惯。电视节目、电影，甚至是《财富》500 强企业的商业广告中，经常使用诸如 "what's up"（问候语）、"peace out"（表示再见）和极受欢迎的 "chill out"（放松）等短语。

嘻哈俚语使用与标准英语不同的发音、方言短语、实词和虚词。它倾向于取消某些系动词，通常是 "is/are"，例如 "he workin"（他在工作）。

在嘻哈音乐中，夸张和隐喻非常常见，尤其是在 20 世纪 90 年代，像 Big L 这样的说唱歌手喜欢在歌曲中加入比喻。然而，随着音乐的发展，如今更多的拟声词和叠声被用来营造激动人心的情绪。

"嘻哈音乐所触及的一切都会改变，尤其是像语言这样的东西……"说唱大师 Jay-Z 感叹道。

流行音乐与当代舞蹈

本书第 3 章曾谈及迪斯科音乐、电子舞曲和浩室音乐与当代舞蹈密不可分的关系，本小节就不再赘述。这里再补充聊一聊爵士和嘻哈音乐对当代舞蹈的塑造。

20 世纪早期流行的爵士乐舞蹈有美式摇摆舞（US. Swing）、林迪舞（Lindy Hop）、希米舞（Shimmy）和查尔斯顿舞（Charleston），是在美国非洲裔本土舞蹈风格的基础上，随着爵士乐在美国兴起而成型的。摇摆舞通常由大乐队音乐家伴奏，以流畅、简洁的欢快旋律为主。

今日的嘻哈舞蹈是指一系列与嘻哈音乐和文化相关的街舞。嘻哈舞蹈可以追溯到 20 世纪 70 年代初的纽约布朗克斯区，主要由霹雳舞❶发展而来，也加入了 uprock❷ 和 funk❸ 的舞蹈元素。嘻哈舞蹈的招牌动作包括 Breaking、Locking 和 Popping；其衍生

❶ 霹雳舞早期叫作 B-boying 或 b-girling，也就是街舞；后来人们又称之为 Breaking、Breakdancing、Breakdance 或 Rocking。

❷ Uprock 即 "战斗舞（步）"，舞者之间非常靠近但却不触碰到彼此，各种比划招式，很像早期香港功夫片的对打表演。

❸ 放克舞又称 "Boogaloo"，是一种自由式、即兴的街舞动作，由即兴的舞步和机器人动作组成。

风格包括 Memphis Jookin、Turfing、Jerkin' 和 Krumping。

如今，我们能在街头、舞蹈工作室和比赛中看到嘻哈舞蹈。与许多传统舞蹈形式不同，嘻哈舞蹈通常是即兴的，舞蹈团队相互挑战，然后进行斗舞（dance battle，图 15-13）。

图 15-13　嘻哈舞蹈的斗舞场面

现代舞是当代重要的舞台艺术，其编舞必须认真选择舞蹈的配乐。音乐背景为舞蹈营造了一种情绪或氛围，这将改变观众对舞蹈的认识和体验。音乐中的节奏或节拍模式会影响舞蹈动作的速度和表现力。

流行音乐也是当代许多舞蹈家的创作灵感来源。美国阿尔文·艾利舞蹈剧院（AAADT，Alvin Ailey American Dance Theater）的创始人，舞蹈家和编舞阿尔文·艾利（Alvin Ailey，1931—1989）的众多舞蹈灵感来自杜克·艾灵顿（Duke Ellington）的爵士音乐。

Keigwin+Company 的编舞和艺术总监拉里·凯温（Larry Keigwin，1972—）的舞蹈作品《大都市》（Megalopolis）中采用了女性嘻哈艺术家 M.I.A. 的歌曲作为其中一幕的配乐，因而与该作品的其他舞蹈片段产生了戏剧性的对比。

街头涂鸦和文身文化

■ 摇滚与涂鸦

街头艺术与流行音乐密不可分。提到嘻哈就不能不想到涂鸦（graffiti）这个

词，但涂鸦更早也与朋克摇滚世界有着密切的联系。20世纪70年代的涂鸦艺术家更喜欢自称"Wall Writers"，即"墙面作家"，他们所受的文化影响与当时的其他年轻人一样多样化，从迷幻摇滚到民谣。纽约的涂鸦现象最早出现于1968年，并在1973年趋于成熟。用最早的涂鸦"作家"之一"Coco 144"（本名Roberto Gualtieri，1956—）的话来说："在嘻哈创建以前，我在听爵士乐、拉丁爵士和摇滚乐。"

之后的20世纪90年代和21世纪初也有受摇滚和朋克音乐启发的新型街头艺术家。很多人也受到了与这些音乐一起成长的滑板和杂志文化的影响。最著名的当代传奇街头艺术家班克西（Banksy）❶的作品（图15-14）出现在多张摇滚唱片封套设计中，其中最著名的是英国乐队Blur的两张专辑。

图15-14　Banksy的涂鸦作品

■ 嘻哈音乐与涂鸦

涂鸦等街头艺术的场景似乎催生了受流行音乐启发的新一代艺术家，然后他们又把萌发的意象回馈给音乐界。除了MC、DJ和霹雳舞，涂鸦也被认为是嘻哈的四大元素之一。在纽约和其他城市，涂鸦开始出现在地铁和建筑物外墙上，并随着说唱音乐迅速传播开来。现在，涂鸦作品已经在世界各地的画廊展出，晋升为主流艺术世界的一部分，同时仍然保持作为嘻哈音乐的视觉化载体。

如前所述，嘻哈和街头涂鸦艺术有着千丝万缕的联系，两者都是在美国街头诞生的亚文化，相互取长补短。传奇涂鸦"作家"Dondi（Donald Joseph White，1961—1998）曾与基思·哈林（Keith Haring，1958—1990）和尼克·伊根❷（Nick Egan，1857—）合作设计了Malcolm McLaren❸1983年的黑胶专辑Duck Rock的封面。2011年蕾哈娜的前男友克里斯·布朗（Chris Brown）请Ron English❹为其嘻哈专辑FAME设计的封面，被赞誉为"颠覆性的街头艺术杰作"。

另一个嘻哈艺术传播的重要事件是1982年的纽约城市说唱巡演（New York City rap tour）。当时伦敦和巴黎将一些最杰出的美国说唱音乐家、霹雳舞者和涂鸦作家聚集在一起，这是欧洲公众初次接触这种文化。这一时期许多说唱音乐视频开始包含涂鸦场景。其中最震撼的是由Malcolm McLaren于1983年制作的MV作品Buffalo Gals，

❶ 班克西是一位匿名的英国涂鸦艺术家。他的街头作品经常带有颠覆性、玩世不恭的讽刺意味，在旁则附有一些黑色幽默的警世句子；其涂鸦大多运用独特的模板技术拓印而成。他的作品有着浓厚的政治风格，俨然一种以艺术方式表达的社会评论，并已经在世界各地不同城市的街道、墙壁与桥梁出现，甚至成为当地引人入胜的城市景观。

❷ 尼克·伊根（Nick Egan，1957—）英国视觉设计艺术家，也是音乐视频、广告和电影导演。

❸ 马尔科姆·罗伯特·安德鲁·麦克拉伦（Malcolm Robert Andrew McLaren，1946—2010）英国音乐经理、视觉艺术家、表演者、音乐家、服装设计师和精品店老板，以创造性和挑衅性地结合这些活动而闻名。他以纽约玩偶（New York Dolls）和性手枪（Sex Pistols）乐队的推广人和经理出名。

❹ Ron English（1959—）美国著名当代艺术家和作家，他的创作涉及品牌形象设计、街头艺术和广告艺术。

它让全世界有机会第一次看到 Dondi 创作涂鸦作品的场面。

此外，有影响力的涂鸦艺术家，如 Phase 2❶ 或 Futura 2000❷ 也曾参与录制了说唱单曲，并在嘻哈音乐流派的演变中发挥了一定作用。

■ 涂鸦艺术家与其他音乐风格的互动

在 20 世纪 80 年代初期，与节拍朋克（beat-punk）和新浪潮（new-wave）相关的纽约艺术家和音乐家对起源于南布朗克斯的嘻哈文化产生了兴趣。肯尼·沙夫（Kenny Scharf，1958—，美国当代视觉艺术家）和基思·哈林与美国新浪潮乐队 The B-52's 的音乐家成为朋友。Scharf 的画作后来出现在 The B-52's 的专辑 *Bouncing off the Satellites*（1985）的封面上。

城市中心音乐家们对嘻哈文化的普遍参与演变成一种称为 nunk（新浪潮 + 放克）的运动，并很快定名为"艺术放克"。Blondie 乐队首先通过歌曲《狂喜》（*Rapture*）的视频将嘻哈文化重新融入迪斯科流行音乐（图 15-15）。新表现主义运动的代表人物、美国青年涂鸦艺术家让 - 米歇尔·巴斯奎特（Jean-Michel Basquiat，1960—1988）也在这首歌的 MV 中出镜。

曾几何时，The Clash 乐队聘请 Futura 2000 在他们 1981 年的"Radio Clash"伦敦巡演和次年美国"战斗巡演"（Combat Tour）中现场表演涂鸦。这也是涂鸦首次出现在欧洲舞台上。

图 15-15　Blondie 乐队 1981 年的歌曲 *Rapture*MV 场景，其实涂鸦就是建筑的文身

■ 涂鸦和嘻哈开始分道扬镳

作家、亚利桑那大学文化地理学和批判犯罪学教授，*Going All City* 一书的作者斯特凡诺·布洛赫（Stefano Bloch）说，在 20 世纪 70 年代，涂鸦是嘻哈文化及其街区派对的重要组成部分。几乎没有任何嘻哈表演或展示不以涂鸦为背景。

然而，后来嘻哈与涂鸦的关系不复当初。布洛赫说，虽然嘻哈文化的这两个兄弟艺术仍然有交集，但随着时间的推移而各自成熟，并走向不同的道路。

"（涂鸦艺术家和嘻哈音乐家）的作品变得更加开阔和更具包容性，"布洛赫补充说。"嘻哈曲目（今天）不仅仅适合涂鸦，而涂鸦作品和美学（现在）也不仅仅使用嘻哈作为其音乐背景。"

加州大学洛杉矶分校（UCLA）研究非裔美国人的传播学教授保罗·冯·布鲁姆（Paul Von Blum）认为："涂鸦直接符合嘻哈的意图和信息。尽管随着时间的流逝，两者都分道扬镳，但它们可以共同帮助社会朝着正确的方向发展。"

❶ 本名 Michael Lawrence Marrow（1955—2019），主要活跃于 20 世纪 70 年代，通常被认为是喷胶颜料书写的"泡泡字母"风格的创始人，这种字体也称为"软文"（softie）。Phase 2 为许多嘻哈活动制作了传单，并且是第一个在传单上使用"嘻哈"一词的人。

❷ 本名 Leonard Hilton McGurr（1955—）。Futura 2000 开创了抽象涂鸦风格。虽然他主要作为涂鸦艺术家而闻名，但其主要工作是设计专辑封面的插画家和平面设计师，同时也设计潮牌服装和运动鞋帽。

■ 音乐家如何引领主流文身文化

文身（tattoo）绝对是在表达反主流文化的生活方式，但主流文化对文身的接受度正在上升。在当今注意力经济的大背景下，面部文身是引人注意的一种简单（尽管非常硬核）的方式。因而许多新生代嘻哈音乐家在他们的身体其他部位如手、脖子和脸部开始文身。

2012 年哈里斯民意调查（Harris Poll）显示，五分之一的美国人至少有一个文身；到了 2019 年，据报道，美国有一半的千禧一代至少有一个文身。但是，即使越来越多的公司放宽了对有明显文身的人的招聘限制，在脚踝上进行简单刺青的人与选择永久性地在脸上文上墨水的人之间仍然存在很大差异。

杰森·艾维（Jason Ivy）是一位拥有神经科学和语言学背景的音乐家。他将社会接受度的提高归功于当代音乐产业的发展。"极端文身文化最初由朋克和非传统的反文化运动推动，随后进一步受到嘻哈文化的激发。"艾维解释道。"在上述文化中，脸上、脖子或手上的文身确实意味着艺术家宣布音乐是他们仅有的职业方向，因为他们已经排除了被视为普通社会成员的可能性，因为这些文身现在被如此明显地印在他们的皮肤上。"

但说唱歌手并不是唯一推动这种越界趋势的人，许多摇滚、朋克和金属乐队成员也处于文身潮流的前沿，如民谣艺术家和朋克乐队 Avail 的主唱蒂姆·巴里（Tim Barry）。这些艺术家的文身也推动了身体装饰行为（包括穿孔）的流行。

女性也不能免于激进的文身文化的诱惑。2017年，前迪士尼明星和通俗歌手黛米·洛瓦托（Demi Lovato）大张旗鼓地用一个大狮子头图案覆盖了她的左手，为她身上一系列的 20 多个其他文身增添了新的成员。

流行音乐对青少年的影响

■ 音乐是现代社会的维他命

歌曲像口述历史一样代代相传，其魔力是如此强大，一直在抚慰、激励和教育我们。音乐是世界的一面镜子，反映着我们周围发生的事情。可以说，流行音乐改变了社会，其影响力可能超越了其他艺术形式，特别是在当代。

仅仅一个世纪以前，唱片业开始推动音乐革命。现在，各种风格的流行歌曲被广泛而迅速地录制和传播，使歌手能够与越来越多的听众分享他们的经历，与之建立情感上的联系，而这种联系是纸面乐谱无法做到的。流行音乐可以以新的方式塑造听众，甚至挑战人们对世界的先验和成见，最终打破种族、宗教和文化之间的隔阂。音乐也为两性平等、少数群体平权带来了巨大的飞跃。那些伟大的音乐家们创作出了不可抗拒的、饱含深情的流行歌曲，吸引了全世界的目光，至今仍在引起共鸣。

罗德岛大学的科迪·波林（CodyPoulin）在其论文《音乐的影响力：历史上音乐流派是如何塑造社会的？》（*Music as Influence: How has Society been Shaped by Musical Genres Throughout History*？）中指出，音乐在古代和当代的所有社会中都是不可或缺的一部分。随着科技的进步，人们接触外国音乐文化的机会也在增加。最终，不同风格的融合成为常态。总的来说，音乐永远不会停止发展和引入新的类型，而不同类型的音乐对社会的影响也是不同的 ❶。

青少年每天都在成长，流行文化正在从各方面塑造他们。"流行文化是新的'巴比伦'，现在有如

❶ 见 Cody P. Music as Influence: How has society been shaped by musical genres throughout history?[J]. Senior Honors Projects, 2018: Paper 632.

此多的艺术和智力资源流入其中，它是我们的帝国剧院，西方文化视野中的最高圣殿。我们生活在偶像的时代。"美国评论家卡米尔·帕格里亚[1]（Camille Paglia）这样感慨道。

■ 流行音乐对社会作用的几个方面

文化影响

每个时代的流行音乐都反映那个时代的文化。我们年轻时曾经痴迷的东西，今天的孩子们会弃之如敝屣；再过一些年，有些现在公认很酷的音乐同样可能会过时。这其实与音乐本身无关。美国作家塞尔温·杜克（Selwyn Duke）在《有影响力的节拍：音乐的文化影响》（*Influential Beats: The Cultural Impact of Music*）一书中写道："今天音乐品位变化如此之快，没有占主导地位的文化稳定器，……社会很容易发生持续的不可预期的变化。"

道德影响

在谷歌上快速搜索一下"流行音乐对道德的影响"，就会得到许多关于它对社会有负面影响的结果，特别是在说唱和嘻哈音乐领域。不过在当今几乎所有的音乐风格中，都或多或少存在一些颂扬性、毒品和暴力的歌词内容。虽然不能将听这些歌曲与诱导这类行为直接联系起来，但许多研究者和普通公众都认为这肯定会在一定程度上鼓励这类行为。所以，我们确实需要有正面影响力的音乐作品，能赋予下一代积极和善良的心灵力量。

情感影响

这可能是音乐对社会上的人们最明显和最直接的影响。音乐可以调节情绪，营造气氛，不管我们

是否意识到这一点。事实上，美国人平均每天听多达 4 个小时的音乐；而根据 2016 年《尼尔森中国音乐 360 报告》，有 72% 的中国受访者每周听音乐的时间约为 16 小时[2]。

■ 音乐频繁对青少年洗脑

音乐家通过艺术形式释放出来的声音和信息以强有力的方式直接影响着我们的听众，尤其是对青少年，因为他们仍然具有极大的可塑性。音乐的影响将被放大到下一代，并反过来影响我们的社会。

美国健康与心理卫生专家塔拉·帕克·波普（Tara Parker Pope）解释说，音乐缺乏电视和电影所具有的真实形象，但洗脑的频次更高。换句话说，人们听音乐的频率通常比看电影、电视的频率高，因为音乐在各种情况下都可以在后台播放。人们在驾驶时、健身或使用电脑时播放音乐；而聚会上甚至商店里都在不停播放背景音乐。不过青少年选择听的音乐可能与父母的预期相距甚远。

罗德岛大学在 2018 年开展的一项调研中，调查对象由罗德岛大学的 25 名男性和 25 名女性组成，86% 的参与者年龄在 18~24 岁。84.31% 的调查参与者表示每天都听音乐，其余 15.69% 的人表示每周有 5~6 天会听音乐。

■ 流行音乐的积极影响

流行音乐在青少年的娱乐和一般社会体验中扮演着重要角色。某些流行音乐可以对青少年产生积极影响，激发他们的快乐和兴奋感，培养他们的自信，甚至帮助他们完成家务或家庭作业等任务。一些青少年在紧张的一天后通过听音乐来放松自我。朋友们可能会喜欢同一位艺术家，一起收集和聆听

[1] 卡米尔·安娜·帕格里亚（1947—）是美国女权主义学者和社会批评家。自 1984 以来，帕格里亚一直是宾夕法尼亚费城艺术大学的教授。她也是当代美国女权主义和后结构主义的批评家、美国文化（如视觉艺术、音乐和电影史）的评论员。

[2] 这应该是针对大中城市年轻人的调查结果。——笔者注。

歌曲,甚至结伴参加音乐会。音乐可以激发青少年跳舞或锻炼的能力,而运动对他们成长中的身体是有益的。

有证据表明,音乐更有可能激发听众的活力。《不仅是摇滚乐而已:青少年生活中的流行音乐》(*It's Not Only Rock and Roll: Popular Music in the Lives of Adolescents*)一书的作者是斯坦福大学的唐纳德·罗伯茨(Donald Roberts)教授和刘易斯克拉克学院的彼得·克里斯滕森(Peter Christenson)教授。他们在该书中解释说,"音乐改变和强化了青少年的情绪,丰富了他们的俚语,支配了他们的谈话,为他们的社交聚会提供了氛围。音乐风格决定了他们所处的人群和派系。音乐名人为他们的行为和穿着提供了榜样。"

克里斯滕森说,青少年还利用音乐来获取有关成人世界的信息,促进友谊和适应社交环境,或者帮助他们建立个人身份认同;有时也可以借此避免尴尬的社交。对许多年轻人来说,音乐往往可以作为阅读、学习、交谈、家务、开车等其他活动的背景。

■ 流行音乐,特别是嘻哈音乐的消极影响

音乐可以给人们的生活带来巨大的快乐,但当今流行音乐对年轻人的影响可能会让许多父母担忧。许多美国流行歌曲经常涉及性、毒品、酗酒或暴力;许多歌曲也会涉及反抗建制、贬低女性或引发自杀的倾向。随着时间的推移,这些主题会对涉世未深的年轻听众产生负面影响,扭曲他们的情绪和对世界的看法。由于青少年经常关起门来在汽车里或朋友家里听音乐,父母对他们的选择几乎没有控制权。虽然一些歌曲可能让青少年振奋,但其他歌曲可能会增加其愤怒、抑郁或不良行为。

嘻哈音乐在今天的年轻人中越来越流行,已

经成为父母批评的主要对象。这种类型的音乐通常包含露骨的歌词和对传统观念的亵渎。《匹兹堡邮报》的凯西·桑吉安(Kathy SaeNgian)在她的文章《研究者引述嘻哈的负面影响》(*Researcher Cites Negative Influences of Hip-hop*)中解释说,嘻哈文化是由生活在贫困社区、面临药物滥用、种族主义和帮派暴力等问题的美国非裔和拉丁裔青年在 20 世纪 70 年代初创造的,这些经历深刻渗透到嘻哈音乐中。如今,这些歌曲中表达的态度、时尚、语言和一般行为已经被青少年接受,甚至被资本推向市场,这样一来其歌词可以使愤怒情绪和暴力倾向永久合理化。在这篇文章中,SaeNgian 采访了华盛顿大学副教授、心理学和预防暴力研究专家 Carolyn West,而他认为嘻哈可能特别影响到美国非洲裔少女群体的处境,因为在这一流派的作品中她们通常被描绘成性挑逗的对象。

■ 青少年对流行歌曲的文化诠释

青少年从音乐视频或歌词中获得的意义部分取决于他们所处的生活阶段。《不仅是摇滚乐而已:青少年生活中的流行音乐》一书作者唐纳德·罗伯茨和彼得·克里斯滕森指出,一般来说,人们不会深入发掘歌词的本意,而是根据自己既有的知识来构建歌词的含义。例如,研究人员发现,观看麦当娜《爸爸不要说教》(*Papa Don't Preach*)视频的女孩对此的解释大相径庭。对于一个女孩来说,这是一首关于真爱的歌;对于另一个女孩来说,这是一首关于亲子权力冲突的歌;对于第三个女孩来说,这首歌的主题是关于如何扮演成人角色。在另一项研究中,青少年将常规重金属音乐和基督教重金属音乐都解读为是赞美性和暴力的。

在多项调查中,研究人员发现,带有暴力画面

的音乐视频让年轻的男性观众在对待女性的倾向上更加极端，更容易纵容自己和他人的暴力行为。在另一项针对大学生的研究中，研究人员展示了一组不同程度的性和暴力的视频，发现随着暴力的增加，学生们说他们感觉更忧伤、更恐惧、更焦虑、更具攻击性。

■ 青少年对音乐流派的划分

从与朋友和熟人的交谈中，罗伯茨和克里斯滕森得出结论，大多数成年人通常想当然地认为青少年听的音乐都是一样的。父母一代似乎都没有意识到：在今天，自己年轻时定型的几个音乐流派已经派生出众多的子流派。现在《公告牌》公布了 20 多个音乐排行榜，每年的格莱美颁奖典礼也认可了多达 80 个音乐类别。

罗伯茨和克里斯滕森两位教授认为，美国青少年往往基于表演者的种族血统把音乐分类；同时也把来自英国的各种音乐类型（如朋克、新浪潮和雷鬼）归为一类；他们还将 20 世纪 60 年代和 70 年代的"经典"摇滚列入同一个类别，然后是重金属、美国硬摇滚、基督教音乐（包括基督教通俗音乐和非裔福音）、爵士和蓝调在一起的大组，以及把研究人员称之为"主流通俗音乐"的一大批音乐归为同类。

■ 青少年音乐偏好的性别和种族差异

在青少年中，女性和男性对不同类型音乐的喜爱程度有很大差异，女性对非裔音乐比较着迷，对硬摇滚尤其是重金属音乐更倾向保持距离。研究人员说，考虑到重金属歌词中对女性的苛刻观点，后一种倾向并不奇怪。

男性通常比女性更不喜欢主流通俗音乐，他们倾向于认为这类音乐是"不够时髦的"或"不酷的"。

青少年音乐品味中的性别差异如此之大，以至于一位研究人员建议音乐行业干脆将流行音乐简单归为"男性音乐"或"女性音乐"。这种性别差距也适用于其他年龄段，但可能在青少年时期差别最明显，因为对于这个年龄段的人来说，跨性别的偏好会格外引人侧目。

最近的调查显示，表演者的种族也很重要，尤其是对于男性群体和来自低收入家庭的年轻人。郊区的白人说唱乐迷就像城市非裔硬摇滚乐迷一样稀有。一般来说，音乐品位的差异不是随机的或从石头缝里蹦出来的，而是由每个人的社会背景和其他环境影响造成的。

对于那些与传统学校文化格格不入的孩子们来说，他们希望树立个性化和非传统的形象。有时仅仅因为一首歌是能在商业电台或 MTV 频道上听到的，就完全可以成为不喜欢它的理由，因为他们就是不希望随大流儿。年龄差异也存在，并导致研究人员称之为"麦当娜悖论"的现象——尽管麦当娜在整个职业生涯中取得了惊人的商业成功，但很少有大学新生会公开承认自己喜爱她的音乐，因为他们不想暴露所谓"曾经年少的轻狂"。

说唱音乐的跨种族吸引力更是一种反常现象。说唱音乐在白人青年中极受欢迎，女孩和男孩都一样着迷，尽管它明显具有厌女和大男子主义的倾向。说唱的一部分吸引力在于其节奏对身体的鼓动而不是纯靠悦耳的旋律。随着说唱音乐越来越流行，女孩们对街头舞蹈也越来越感兴趣。不过，说唱的跨文化影响可能更多的是培养了消极的种族成见，而不是促进了跨文化的理解。

在今天的青少年中，更不属于主流的是重金属，这一类别也招致了成人评论家的批评。有证据表明它最吸引白人男性，这些重金属粉丝比其他青少年群体更缺少对女性的尊重。当然，尽管爱惹麻烦或冒险的青少年倾向于喜爱重金属音乐，但大多数重

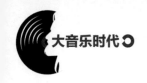

金属迷并没有吸毒、犯罪、坐牢、学业不及格或抑郁的现象。

■ 音乐偏好打造年轻人的生活习惯

在不同的国家，职业和音乐品位之间的对应关系并不完全相同。研究结果显示❶，听嘻哈、说唱、节奏和蓝调、舞曲、浩室、电子音乐、工业音乐、科技音乐和trance音乐的年轻人有花钱大手大脚的倾向。而那些喜欢古典音乐、歌剧、音乐剧、大乐队（指演奏爵士乐或舞曲的大乐队）、世界音乐、20世纪老歌、当代摇滚和另类音乐的年轻人则更可能勤俭持家。

多项研究表明，总的来说，喜欢听上述后面那些"成人导向"音乐的青少年更多表现出积极的或被成人认可的行为，他们不太可能吸烟或饮酒，对自己和家庭高度负责（也许过度负责），关注规则并遵循成年人认为正确的事情，在学校的成绩高于平均分，积极参与公益活动，相对来说不太参与享乐主义休闲活动（比如狂欢聚会）。

特别要认识到，对于特定音乐类型是不是"成人导向"并没有取得共识，"成人导向"音乐的定义可能会与时俱进。例如，20世纪60年代的摇滚乐在今天可以是成年人认可的风格，但在当时更多地被视为叛逆的标志。

与上述"成人导向"音乐不同的是，由舞曲、说唱、嘻哈、浩室、技术音乐、Trance、节奏布鲁斯（R&B）、重金属、朋克和斯卡❷（Ska）等风格组成的另一类音乐被划分为"越轨音乐""反叛和反权

威音乐"或"问题音乐"。这种风格的歌迷有时被描述为"强刺激寻求者"。研究还发现，蓝调、蓝草、爵士乐和新纪元音乐的年轻乐迷相对其他音乐迷更容易吸烟。对多伦多大区超过3000名13至18岁的学生进行的抽样调查发现，那些喜欢蓝调和舞曲的学生更容易逃课。

当然，年轻人的互动通常需要通过如嘻哈、技术音乐、重金属和朋克等音乐风格来分享他们可能不同于主流社会的艺术、社会和政治观点，但这些独特的价值观并非一定是消极的。

■ 音乐会改变学习习惯并损害青少年的听力

音乐已经成为青少年日常生活的重要组成部分。音乐的影响包括学习习惯的改变、俚语的引入和发展，以及对耳膜的损伤。当俚语用于流行歌曲时，会潜移默化地修正青少年的词汇储备。像"Yay-yeah"和"Crunk"这样的流行短语现在已经被青少年用在日常会话中。

一些音乐分析师对音乐如何损害听力进行了实验。高分贝的声音会慢慢损害耳膜，可能对听者造成不可逆转的听力损失。根据研究，入耳式耳机可以将音频信号的功率提高大约九倍，会加强对听力的损害。

■ 保持少年心气有助加强代际沟通

唐纳德·罗伯茨（Donald Roberts）和彼得·克里斯滕森（Peter Christenson）认为，一般情况下，音乐似乎没有巨大的负面影响。但对另一些年轻人来说，这似乎确实是危险的。考虑到前述那些因素，他们敦促成年人采取"尊重不同意见"的立场，反对先验性地认定在一些青少年喜欢的音乐中存在负面价值观。当教师和管理者根据音乐给青少年群体打标签时，这些孩子与家长及主流学校文化之间的

❶ 见Ambrose L,Cheryl K. Music Preferences and Young People's Attitudes towards Spending and Saving[J]. Journal of Youth Studies, 2010:681-698.

❷ 20世纪50年代末，以Coxsone Dodd和Laurel Aitken等人为主的牙买加乐手们把当地的Mento和即兴小调音乐与从短波收音机收听到的美国爵士乐和R&B相结合，形成了Ska音乐。Ska在1960年初逐渐在牙买加流行起来，成为当地青年所热衷的音乐。这种音乐是为舞蹈而诞生的，是快节奏的音乐，传达乐观、快乐的情绪。

隔阂只会加深。

这两位传播学教授在其书中解释说，青少年的父母如果分不清一首重金属音乐和一首通俗歌曲，就可能很难与孩子讨论人生的意义，因为音乐是青少年群体的文化核心。在青少年聚会上，拉帮结派的关键标准不是你在做什么，而是你在听什么音乐。克里斯滕森和罗伯茨强调，在青少年时期，流行音乐是比电视、电影和电脑更具影响力的"重装备"。

如今网上还流行这么一句话——"愿你出走半生，归来仍是少年"❶。家长也都有过年少轻狂的岁月，所以现在应该以年轻时的心态试着去理解和欣赏孩子们所听的音乐，并与他们讨论在某些歌曲中接触到的主题，而不是直接粗暴批评孩子的音乐选择，这样青少年就可以学会剖析歌曲的含义，而不是被负面信息"吞噬"。如果父母能从小与子女谈论音乐，就可能会培养他们未来的艺术品位，或者至少会影响他们对某些类型音乐的看法，并有效降低他们对负面内容的接受程度。

音乐偏好与成年人的消费观念

流行音乐在资本主义经济中扮演着代表大众消费的重要角色，这可能有助于解释为什么流行音乐的音乐类型经常与花钱习惯相对应。一项针对2532名平均年龄为36.59岁的成年人的研究发现，歌剧、20世纪60年代的流行音乐、音乐剧和古典音乐的粉丝每月用信用卡支付的钱最多；而那些喜欢DJ音乐、嘻哈和说唱的人每月支付的钱最少。然而，两类人群每月实际上能节省下来的钱并没有太大差异，

因为两者收入也存在差距。

相关研究还发现，成人认可的古典音乐、音乐剧、歌剧和世界音乐类型与积极的行为如储蓄正相关。研究文献似乎表明摇滚歌迷并不以消费为导向，这表明当代摇滚歌迷花钱的冲动可能较低。重金属、朋克和ska的粉丝同样被发现有反消费主义倾向，即他们也不太可能在消费品和服务上花钱。

另一个潜在的重要考虑因素是消费类广告。广告商经常使用某些特定的音乐类型来推销产品。例如，对音乐视频中与消费相关的图像进行内容分析发现，舞曲音乐视频往往包含最时尚的图像，而说唱音乐视频在广告中所占比例最高。也许正是因为重金属、朋克和ska中嵌入的消费信息数量有限，使得这些粉丝花钱的动机相对较弱。

历史上改变社会的流行歌曲

世界上一些最艰难、最值得铭记的时期产生了许多重要的音乐作品，有时一首歌甚至有能力改变历史进程。正如民谣歌手菲尔·奥克斯（Phil Ochs）曾经说过的那样，"一首带有信息的好歌比一千次集会更能给人们带来深刻的意义。"

"Band Aid"合唱团（主要由英国和爱尔兰音乐家和录音艺术家组成的慈善超级音乐团体）1984年创作的《他们知道今天是圣诞节吗？》（*Do They Know It's Christmas?*）是一首慈善圣诞单曲，由"新兴城市老鼠"乐队（The Boomtown Rats）的主唱鲍勃·格尔多夫（Bob Geldof）与英国音乐家、歌手、歌曲作者和制作人詹姆斯·霍尔（James Ure，1953—，艺名Midge）组织录制，目的是筹集资金援助埃塞俄比亚饥荒。明星云集的合唱阵容包括大

❶ 《愿你出走半生，归来仍是少年》是一本2016年的散文集，作者是孙衍。该书讲述了那些隐藏在成长过程中最深切的感受。

卫·鲍伊、保罗·麦卡特尼和 U2 乐队主唱博诺等
（图 15-16）。歌中唱道：

"窗外有一个世界

那是一个充满恐惧的世界

那里唯一流淌的

是刺痛双眼的泪"

这首歌在全世界取得了巨大成功，除英国以外
还在其他 13 个国家排名第一。截至 1985 年 1 月底，
这首单曲在美国的销量估计为 250 万张；到 1989 年，
这首单曲在全球的总销量为 1170 万张。格尔多夫最
初谨慎地预计这首单曲能为埃塞俄比亚筹集到 7 万
英镑，但是《他们知道今天是圣诞节吗？》在发行
后的 12 个月内筹集了 800 万英镑。这首单曲在全世
界范围内成功地提高了人们对埃塞俄比亚饥荒受害
者的认识，并为他们提供了实质的经济援助。这首
歌激励其他音乐家在英国和其他国家录制了另外几
首著名的慈善单曲，如美国的《我们是世界》（*We
are the world*）。这首歌还引发了各种后续的慈善活
动，如英国的喜剧救济基金会（Comic Relief）的设
立，以及于 1985 年 7 月举行的现场援助音乐会。

图 15-16　1984 年众歌星共同录制《他们知道今天
是圣诞节吗？》的场面

《他们知道今天是圣诞节吗？》后来被重新录制
了三次：1989 年、2004 年和 2014 年，所有重新录
制的唱片也都是慈善唱片。这首歌的 2004 年版在英

国也有 180 万张的销量。这三个版本在英国也都曾
在音乐排行榜上排名第一；1989 年和 2004 年的版
本也成为各自年份的圣诞节排行榜冠军，并为非洲
饥荒救济再次提供了资金；而 2014 年版本则用于为
西非埃博拉疫情筹集善款。

由诺曼·惠特菲尔德（Norman Whitfield）和巴
雷特·斯特朗（Barrett Strong）创作的歌曲《战争》
（*War*）公开抗议越南战争，吹响了反战运动的号角，
也传达了对人类和谐生存的渴望。埃德温·斯塔尔
（Edwin Starr）版本的《战争》曾在 1970 年的《公告牌》
100 强排行榜上排名第一。这是摩城唱片出品的第一
首发表政治声明的歌曲，成为美国反战历史的丰碑。

歌曲《战争》以其歌词警示我们：

"战争——

多少年轻人的梦想因之而粉碎

使他残废、痛苦和自卑

生命短暂而宝贵

但战争正把它毁灭"

用音乐说"不"——反暴力、反不平等和控诉犯罪的歌曲

欧美流行音乐曾经存在种种负面文化现象。更
多流行歌手始终战斗在反暴力、反不平等和控诉犯罪
的最前线。

■ 关于家庭暴力和虐待儿童

家庭暴力现象不分社会经济形态、种族和宗教
而普遍存在。在美国，每隔 9 秒钟就有一名妇女遭
到殴打；每年有一千万美国儿童遭受家庭暴力。虐
待儿童造成的创伤可能持续一生，长期影响包括较

高的吸烟率、酗酒和性行为不当、非法药物滥用、犯罪活动、青少年未婚先孕和成年后的心理疾病，甚至自残自杀，也包括数十年后的心脏和肝脏疾病。

《混凝土天使》

"在阴翳中矗立着那座雕像

一个仰面的天使女孩

名字刻在打磨的石板上

一颗破碎的心

被世界遗忘

在这个她无法飞升的世界里

她只是风雨中僵立的石像

但梦想给了她翅膀

带她飞到一个她深爱的地方"

这首玛蒂娜·麦克布莱德（Martina McBride）在 2002 年演唱的乡村风格歌曲《混凝土天使》（Concrete Angel）曾在乡村音乐排行榜总榜上排名第五，在 2019 年《滚石》有史以来最悲伤的 40 首乡村歌曲排行榜上排名第一。这首令人心碎的乡村歌曲的主角是一个受虐待的小女孩，她不得不自己打包午餐，隐藏受虐待的累累伤痕，穿着一成不变的同一套衣服步行上学。虽然老师和同学们对这个孩子的家庭生活很好奇，但没有人敢过问或干预。没有了生命的希望，悲伤的小女孩最终幻化成一个天使，灵魂飞向一个她被爱的地方。玛蒂娜·麦克布莱德演唱的类似题材的歌曲还有 Independence Day 和 A Broken Wing 等。

《因为你》

这首凯莉·克拉克森（Kelly Clarkson）2004 年的民谣《因为你》（Because of You）登上了欧洲热门 100 单曲排行榜榜首。它在巴西、荷兰、丹麦和瑞士也排名第一。这首歌描述了在心理虐待中成长的持久影响。"我发现不仅很难相信自己，而且很难相信周围的每一个人"，歌曲的叙述者把她谨小慎微、

不自信和缺乏信任的倾向和对冒险的恐惧归因于她的父亲，她忍受的严厉批评使其长期自卑。

■ 反对性侵和性别歧视

在美国，每六个女性中就有一个遭受过强奸或强奸未遂。还有无数人忍受其他形式的攻击、虐待或骚扰。"我也是"（me too）这个口号很好地表达了女性面对强奸的愤怒和脆弱。社会活动家、作家和音乐家一直在控诉侵犯妇女的故事，特别是自 20 世纪 90 年代以来，流行音乐和女权主义在主流音乐和地下音乐中有力地交织在一起。下面是两首怒斥性侵和争取妇女平等权利的歌曲。

《我有一支枪》

托芮·艾莫丝（Tori Amos）1991 年的这段平铺直叙、半自传体的独白《我有一支枪》（Me and A Gun），把听众带入了一个被侮辱的女人的脑海中——它是基于这位歌手兼词曲作者在她 21 岁时的一场表演后，遭到袭击的亲身经历。她个人首张专辑《小地震》（Little Earthquakes）仍然是流行音乐中关于女性如何经历性暴力的最隐秘、最直率的描述之一。

《问我》

"（小女孩）问我是否认为天堂里有上帝

在她羞愧难当的时候，他在哪里？"

多数情况下，女性从小就被教导要为自己的受害自责。有时宗教会强迫这种自我谴责。当代基督教音乐巨星之一艾米·格兰特（Amy Grant）在她 1991 年的歌曲《问我》（Ask Me）中试图以审判父权的方式扭转这种荒谬的负罪感。

■ 抗议贩卖人口犯罪行为

《破碎的梦想家》

"MTV EXIT" 活动是由 MTV EXIT 基金会发起的一项多媒体计划，旨在提高人们对人口贩卖危害性的认识并加强对人口贩运和现代奴隶制的预防。

那首名为《破碎的梦想家》（*Broken Dreamers*）的歌曲是 MTV EXIT 联手巴黎电子流行歌手毕尔基（BIRKII）的原创歌曲，讲述了在噩梦般的现代奴隶制场景中被绑架的三个角色的故事。在 MV 中，这些故事以弹出式童话故事书的形式展现（图 15-17），凸显了纯真与恶意的碰撞。

毕尔基说："音乐是关于分享，并以尽可能深远的方式感动人们。我真的希望这个作品能帮助人们了解危险并清楚任何人都可能成为贩运受害者。我很荣幸能成为这个信息的一部分。"插画家莉莉·范（Lily Pham）受委托创作了一本真正的弹出式故事书，并拍摄了该书以创建最终的视频场景。

图 15-17 《破碎的梦想家》MV 画面

摇滚反人口贩卖！

2014 年 4 月，尼日利亚恐怖组织"博克圣殿"（Boko Haram）威胁要把近 300 名被其绑架的女学生卖为奴隶。今天，世界上还有 2 700 万人沦为奴隶；人口贩运受害者中有 80% 是妇女和女童，其中未成年人占 50%。每年有 200 万儿童在全球性交易中遭受侵害。非营利组织"摇滚反对贩卖人口"（RAT，官方网站是 rockagainsttrafficking.org）的公共关系总监 John Schayer 说："我们的目标是团结世界各地的人们加入我们，以这种真诚的努力来制止贩运儿童，并将儿童送回家。"

一群摇滚乐手联手制作了一张新专辑，以帮助解决全球儿童奴役问题。专辑《让他们自由》（*Set Them Free*）是由 RAT 创始人 Gary Miller 策划和制作的，基于警察乐队和主唱斯汀（Sting）的歌曲 *If You Love Somebody Set Them Free* 创作的，由包括 Aerosmith 的 Steven Tyler、Slash 乐队、Journey 乐队的 Neal Schon 和 Arnel Pineda、Joe Bonamassa、Heart 乐队、朱利安·列侬（Julian Lennon）和格伦·休斯（Glenn Hughes）制作，为 RAT 提供支持并为其筹集资金，旨在提高人们的认识并彻底消灭全球的奴役儿童现象。

■ 反霸凌和反仇恨

《霸凌》

听到 Shinedown 乐队的《霸凌》（*Bully*）这首歌，朋克摇滚曲调的鼓声和吉他声会让你心情激荡。这首歌听起来很叛逆，歌中唱道："我们不必接受这一切，我们可以结束这一切。"歌手们想结束自己的欺凌经历，并用这首歌作为应对和反击的方式。这首歌 2012 年在《公告牌》美国热门摇滚与另类歌曲周排行榜上曾排到第 3 名。

图 15-18 《霸凌》MV 画面

《仇恨者》

"你不能击垮我"是 Korn 乐队的朋克歌曲《仇恨者》（*Hater*）的主题。这首歌的 MV 是由粉丝们提交的视频拼接而成，讲述了他们遭受欺凌的经历。视频的结尾是 Korn 乐队的呼吁："自残或自杀永远不是答案。不要让仇恨者获胜"。

图 15-19 Korn 乐队的《仇恨者》MV 画面

《熟视无睹》

《熟视无睹》（*Invisible*）是美国乡村音乐艺术家亨特·海耶斯（Hunter Hayes，1991—）2014 年录制的一首歌曲，讲述了一位孤立无援的女学生在成长过程中所经历的欺凌。这首歌在当年格莱美颁奖典礼首次亮相后的几个小时内就获得了 35 000 次下载，并在热门乡村歌曲排行榜中由排名第 23 位升到第 4 位，在乡村数字歌曲排行榜上排名第 7。它还在《公告牌》百强单曲榜上首次亮相后的一周内，以 92000 份的周销量在乡村数字歌曲排行榜上排名第 1。歌中鼓励遭受霸凌的受害者："听我说，你并不是无人关注。人生比你现在的感受更为重要。"

图 15-20 《熟视无睹》MV 画面

毫无疑问，在反暴力、反不平等和控诉犯罪方面，音乐家们都表现出极大的热诚和勇气。艺术家们都大声疾呼，如果不能在当场保护、安慰和支持受害者，请至少不要事后在网络上对她（他）们进行二次伤害。

此外，反对种族歧视的欧美流行歌曲就更多了，本章不再一一罗列。在前面这些案例中，我们发现，艺术家们不仅通过音乐本身，也通过音乐视频、海报和唱片封面等视觉手段，完整地传达歌曲的内涵信息。后面一章我们就谈谈流行音乐的视觉表达。

参考文献

[1] Reese R R. Music & Fashion: Intertwined Throughout the Ages[EB/OL]. https://vocal.media/beat/music-and-fashion-intertwined-throughout-the-ages, 时间不详.

[2] Ambient-Mixer Stuff. The Effect Music Has On Fashion[EB/OL]. https://blog.ambient-mixer.com/moods/the-effect-music-has-on-fashion/, 2017-06-23.

[3] Malget M. The Influence of Music on Fashion[EB/OL]. https://www.modmuzemag.com/post/the-influence-of-music-on-fashion, 2018-10-30.

[4] Lewis V D. Music and Fashion[EB/OL]. https://fashion-history.lovetoknow.com/fashion-history-eras/music-fashion, 时间不详.

[5] Sardone A. A Timeline of Music's Influence over Fashion[EB/OL]. https://www.universityoffashion.com/blog/a-timeline-of-musics-influence-over-fashion/, 2021-08-08.

[6] Stafford P E. The Grunge Effect: Music, Fashion, and the Media During the Rise of Grunge Culture In the Early 1990s[J]. 2018.

[7] Friedl C. The Influence of Music On Fashion Throughout the Decades[EB/OL]. https://www.altmagazine.org/blog-post/the-influence-of-music-on-fashion-throughout-the-decades, 2020-02-01.

[8] Former Staff Member. How does Music Influence Today's Fashion Trends?[EB/OL]. http://www.theblakebeat.com/how-does-music-influence-todays-fashion-trends/, 2020-01-28.

[9] Fibre 2 Fashion stuff. Pop Stars Influencing Fashion Trends[EB/OL]. https://www.fibre2fashion.com/industry-article/6988/pop-stars-influencing-fashion-trends, 2013-07.

[10] Imonation Stuff. How Music Has Influenced the Fashion Industry[EB/OL]. https://imonation.com/how-music-has-influenced-the-fashion-industry/, 2021-01-21.

[11] Emmett G. Price III. Hip-Hop: An Indelible Influence on the English Language[EB/OL]. https://www.afrik-news.com/article16254.html, 2009-10-07.

[12] Rose Z. The Relationship Between Hip-Hop & The English Language[EB/OL]. https://medium.com/@fatoumansare/the-relationship-between-hip-hop-the-english-language-

a0d0578b12c7, 2020-06-26.

[13] Popular Types of Dance[DB/OL]. https://uk.harlequinfloors. com/en/news/popular-types-of-dance-list-of-top-dance-genres, 2020-01-24.

[14] Music as Dance's Muse：How Music Influenced the Steps of Four American Choreographers[DB/OL]. https://www. kennedy-center.org/education/resources-for-educators/ classroom-resources/media-and-interactives/media/dance/ music-as-dances-muse/.

[15] Gray S. Street Art and Music: Who Likes What?[EB/OL]. https://www.widewalls.ch/magazine/street-art-and-music-who-likes-what-feature-2015, 2015-03-25.

[16] What does graffiti have to do with hip-hop? [DB/OL]. https://urbanario.es/en/articulo/what-does-graffiti-have-to-do-with-hip-hop/, 2010-11-08.

[17] Brown N. Life and Hip-Hop: No Longer Just Writing on the Wall, Graffiti Rises as a Legitimate Art Form[EB/ OL]. https://dailybruin.com/2021/02/03/life-and-hip-hop-no-longer-just-writing-on-the-wall-graffiti-rises-as-a-legitimate-art-form, 2021-03-03.

[18] Schmidt H. Mike Roberts. How Artists Invented Pop Music and Pop Music Became Art[EB/OL]. https://www.artstation. com/blogs/schmidtharvey/0j7z/mike-roberts-how-artists-invented-pop-music-and-pop-music-became-art, 时间不详.

[19] Demmon B. How American Musicians Are Shaping Tattoo Culture[EB/OL]. https://readinsideout.com/culture/how-american-musicians-are-shaping-mainstream-tattoo-culture/, 2019-07-23.

[20] Pancare R.The Influence of Pop Music on Teens in the United States[EB/OL]. https://howtoadult.com/the-influence-of-pop-music-on-teens-in-the-united-states-9835058.html, 2018-12-05.

[21] O'Toole K. Pop Music at the Core of Youth Culture, says a soon-to-be-released book[DB/OL]. https://news.stanford. edu/pr/97/971023teenmusic.html.

[22] Atkins J. Say It Loud: How Music Changes Society[EB/ OL]. https://www.udiscovermusic.com/in-depth-features/ how-music-changes-society/, 2020-11-01.

[23] Huang B. What Kind of Impact Does Our Music Really Make on Society?[EB/OL]. https://blog.sonicbids.com/what-kind-of-impact-does-our-music-really-make-on-society, 2015-08-24.

[24] The no more team. Ten Inspiring Songs about Domestic Violence & Sexual Assault that Will Move You[EB/Ol]. https://nomore.org/ten-inspiring-songs-about-domestic-violence-and-sexual-assault-that-will-move-you/, 2015-04-13.

[25] Sydney M. MTV's Pop-Up Book Music Video Tells Horrors of Human Trafficking[EB/Ol]. https://www.lbbonline.com/ news/mtvs-pop-up-book-music-video-tells-horrors-of-human-trafficking, 2014-09-01.

[26] Gary Graff.Rock Against Trafficking: Slash, Steven Tyler Cover The Police on Benefit Album[EB/OL]. https:// www.billboard.com/articles/news/6084852/rock-against-trafficking-slash-heart-steven-tyler-sting-police/, 2014-05-13.

"视频摧毁了摇滚的生命力。在此之前，音乐说，
'听我的'；现在它说，'瞧我的'。"

——摇滚巨星比利·乔尔（Billy Joel）

流行音乐
的
视觉表达

15

令人拍案叫绝的唱片封面设计

音乐的第二层表达：音乐视频

■ 最早的音乐视频主角——MTV 兴衰史

覆盖全世界的音乐视频电视台 MTV 是 1981 年 8 月 1 日在美国纽约创办的。MTV 最初的目标受众是 12~34 岁的青少年。虽然 MTV 中文频道已于 2021 年 2 月 1 日停播，但它已经改变了整整一两代人的音乐消费方式，并留下了一些难以磨灭的流行音乐场景。

在 MTV 上播放的第一个视频是 Buggles 乐队的《录像杀死了广播明星》（*Video Killed The Radio Star*，1979 年创作，图 16-1）。而来自 Dire Straits 乐队的歌曲《不劳而获》（*Money for Nothing*）中的一句台词"我要我的 MTV！"，作为 MTV 在 1982 年推出的宣传口号，也成为流行文化中耳熟能详的流行语（图 16-2）。

20 世纪 80 年代是流行文化的大爆发，MTV 绝对处于这场新革命的前沿。MTV 助力迈克尔·杰克逊、麦当娜、王子、艾迪·格兰特（Eddy Grant）、唐娜·萨默（Donna Summer）、赫比·汉考克（Herbie Hancock）和莱昂内尔·里奇这些艺术家们走向事业的巅峰；同时，这种以表演为基础的视频故事，也使 MTV 频道随着音乐家们的成功而步入千家万户。

MTV 电视频道 24 小时不间断滚动播出，风头一时无二。人们很容易遗忘在收音机上听到的一首歌，但一段音乐视频可以让人们难以忘怀。音乐视频创造了一种新的传播方式，以至于在很多情况下，一个好的视频可以弥补一首蹩脚的歌，甚至一首歌曲可以借助量身定制的音乐视频而成为史诗般的存在。

图 16-1　Buggles 乐队的 MV《录像杀死了广播明星》

图 16-2　MTV 频道的宣传片头（上），英国的"警察"乐队（居中是年轻时的 Sting）在电视中喊出"我要我的 MTV！"（下）

20 世纪 90 年代中期以后，音乐视频在 MTV 电视台的播放量开始大幅下降。1995—2000 年，音乐视频播放量减少了 36.5%，从每天至少播放 8 小时减少到 3 小时。毋庸置疑，随着 YouTube 和在线音乐视频平台的发展，MTV 频道最终将不得不谢幕。因为现在所有的视频都可以在互联网上即时访问，没有人会等着看电视上依序播放的内容。

■ 音乐视频的功能

- 音乐视频的功能首先是宣传艺术家及其作品。聋人听不到蕾哈娜的最新歌曲，但他们可能有兴趣观看带有字幕的歌曲影像。
- 制作音乐视频也是在讲述故事，艺术家用视频来完整表达对自己、他人或世界的看法。
- 音乐视频有助于传达艺术家的视觉形象，也可以显示他们的个人才艺、魅力和创造力。
- 音乐视频都能用来伴唱或伴舞。
- 音乐视频有助于迅速唤起观众的情感。
- 音乐视频也被用来更方便地植入商品广告。

■ 音乐视频的重要性

"当现在一切都是数字化的，谁都想拥有的不仅仅是音乐……我想说的是——音频只是汉堡，而音乐视频就是一顿带薯条和可乐的大餐。"西蒙·卡恩（Simon Cahn，法国音乐视频导演）比喻道。

互联网上的音乐每时每刻都在被消费和遗忘。当你可以随时随地用流量播放音乐时，音乐视频就会造成一个注意力的焦点。由于现在音乐消费方式的转变，视频已经变得和音乐作品的音频本身一样重要，有时甚至比原作更重要。在许多方面，它们是当代流行文化和技术的重要媒介。

另外，音乐视频是初出茅庐的年轻影视导演们磨炼和发掘创造力的重要出发点。随着技术的进一步升级，音乐视频和虚拟现实将变得更加集成、易于访问，从而更加富有创意。由此，音乐视频的产生可以给年轻人才一个进入影视业不同领域的机会。

著名导演尼尼安·多夫 ❶（Ninian Doff）说："在过去的五年里，我不断地看到——所有最令人耳目一新和激动人心的导演人才都来自音乐视频领域。"

■ 音乐视频的发展历程

纽约《乡村之声》（*Village Voice*）杂志的撰稿人汤姆·卡森（Tom Carson）认为，与商业广告一样，音乐录影带也可以被称为典型的后现代艺术形式：混合的、寄生的、专一的、经常被商业所折中的，或理想的、紧凑的、可同化的，以及被自命不凡的审美所破坏的。

在 20 世纪 60 年代末，披头士乐队开始用电影短片代替在电视台的现场表演，他们最早认识到这种推销模式的实用性和有效性。但直到 1981 年 MTV 的出现，音乐视频才变得无所不在，成为音乐营销不可或缺的辅助手段。1975 年，皇后乐队为《波希米亚狂想曲》制作的短片引起了轰动，它展示了音乐视频如何增强了那些传统手法难以传达的文化品质。虽然 MTV 的"轰炸"助长了一些旋律平庸的作品，但从长远来看，音乐行业仍然在总体上借此获益。

音乐史上最经典的音乐视频如迈克尔·杰克逊

❶ 尼尼安·多夫（Ninian Doff）英国著名导演和作家，他的作品涉及音乐视频、喜剧短片和商业广告。尼尼安在一家大型广告公司当了 4 年的编辑，同时在动画领域工作，之后他开始全职执导视频。从那时起，他的作品频频在世界各地的电影节上放映并获奖。2016 年，尼尼安在 UKMVA（英国音乐视频奖，UK Music Video Awards）获得了最佳导演奖，并为他现在的标志性音乐视频《成吉思汗》（*Genghis Khan*，由 Miike Snow 演唱）和《再次恋爱》（*Love Again*，由 Run the Jewels 乐队演唱）获得了另外两个奖项。他还因《成吉思汗》获得了 2016 年 D&AD 奖（全球创意广告与设计协会颁发的年度奖）的最佳导演奖和最佳编曲奖。尼尼安目前是脉搏影业（Pulse Film）的签约导演。

开创性的 *Thriller*（图 16-3）、*Beat It* 和 *Billie Jean*，都是在 1982—1983 年完成的；随后是麦当娜在 20 世纪 80 年代末期的《像一个祈祷者》（*Like a Prayer*，1989 年）和《证明我的爱》（*Justify My Love*，1990 年）等。从美学角度来说，音乐视频在早期就完成了全方位的突破，在不到几年的时间里，音乐视频中几乎所有可以尝试的创意都已经穷尽了，以至于后来的创作者常常由于想不到新的视觉效果而头痛不已。

图 16-3　迈克尔·杰克逊的《Thriller》MV 画面

尽管如此，异想天开的概念仍然是最重要的，就像在 OK Go 乐队的《又来了》（*Here It Goes Again*，2006）中，乐队成员们在跑步机上一镜到底的跳跃动作升华为一种流畅的现代舞蹈（图 16-4）。另外，毕业于耶鲁大学的音乐怪才寇特·雨果·史耐德（Kurt Hugo Schneider，KHS），近几年主要在 YouTube 上发布音乐视频，很多小有名气的音乐家及歌手（经常出境的有 Madilyn Bailey、Sam Tsui 等）由于欣赏他的音乐混合技术而找他合作。他会和歌唱家们在家中、在车库、在行驶的汽车中、在公园、在街巷等各种场所，在各种俏皮的场景下完成录音和视频拍摄（经常也是一镜到底）；他的采样手段更

是出其不意，幽默风趣。

图 16-4　OK Go 乐队的《又来了》MV 画面

■ 音乐视频的巅峰之作——《冲我来》

挪威 A-ha 乐队的神作《冲我来》（*Take On Me*，图 16-5）于 1984 年录制，并于 1985 年在美英两国单曲排行榜上名列前茅。这得益于史蒂夫·巴伦❶（Steve Barron）导演的令人耳目一新的音乐视频在 MTV 上的广泛曝光。这部短片大约有 3000 帧画面，耗时 16 周完成。该视频以铅笔素描的动画为特色，加上两个次元的穿插，让人一时"惊为天物"。

在 1986 年的 MTV 视频音乐奖上，《冲我来》获得了六项大奖：最佳视频新人奖、最佳概念视频

❶　史蒂文·巴伦（1956—），爱尔兰裔英国电影制片人。他最出名的是为迈克尔·杰克逊的歌曲《比利·珍》（*Billie Jean*）、布莱恩·亚当斯（Bryan Adams）的《69 年夏天》（*Summer of '69*）和《奔向你》（*Run to You*）、Dire Straits 的《白手起家》（*Money for Nothing*）、艾迪·格兰特的《电气大道》（*Electric Avenue*）和《我不想跳舞》（*I Don't Wanna Dance*）、迪夫·莱帕德的（Def Leppard）《让我们被震撼》（*Let's Get Rocked*）、人类联盟（The Human League）的《去地下》（*Going Underground*）和《不要我》（*Don't You Want Me*）等歌曲导演音乐视频，其视频作品罗德·斯图尔特（Rod Stewart）的《宝贝简》（*Baby Jane*）、《因恐惧而流泪的苍白避难所》（*Pale Shelter*）、托托（Toto）的《非洲》（*Africa*）和 A-ha《冲我来》（*Take On Me*）和《比利·珍》（*Billie Jean*）都在 YouTube 上都获得了超过 10 亿次的浏览量。

奖、最佳实验视频奖、最佳视频导演奖、最佳视频特效奖和观众选择奖，并获得了另外两项提名：最佳团体视频奖和年度最佳视频奖。1986 年，它还被提名为第 13 届美国音乐奖最受欢迎的通俗 / 摇滚视频。

图 16-5　A-ha 乐队的《冲我来》MV 画面

油管上该 MV 下获赞最多的点评是："这首歌永远不老！"。除了最初发布时在 MTV（以及其他音乐电视频道）上的大量重播所带来的不可估量的高收视率外，这段音乐视频在 YouTube 上的总观看量已经超过 15 亿。在此之前，整个 20 世纪只有四首歌曲达到了这一难以企及的目标：枪与玫瑰乐队的《十一月的雨》和《甜蜜的孩子》，涅槃乐队的《少年心气》，以及女王乐队的《波希米亚狂想曲》，这使得《冲我来》成为当时有史以来的第五部最伟大视频，也是实现这一目标的第一部来自斯堪的纳维亚乐队的音乐作品。

在美国，MTV 的广泛曝光使这首歌在 1985 年 10 月 19 日（排行榜上的第十五周）迅速飙升到《公告牌》热门 100 的榜首位置。1985 年 9 月，《冲我来》在英国第三次发行，连续三周达到音乐排行榜亚军的顶峰。它在排行榜上保持了 27 周，在 1985 年年

终排行榜上排名第 10。截至 2014 年 6 月底，这首歌在美国已售出 146.3 万份。

在 A-ha 的祖国挪威，《冲我来》两度进入 VG lista 单曲排行榜，在首次发行一年后到达新的榜首高峰。这首单曲在其他国家也取得了很大的成功，连续九周在欧洲 100 强音乐排行榜上名列前茅，在包括奥地利、比利时、德国、意大利、荷兰、瑞典和瑞士在内的 26 个国家名列单曲排行榜榜首，在爱尔兰排名第 2，在法国成为季军。

2019 年，该音乐视频从最初的 35 毫米电影重新转录为 4K 视频，并在 YouTube 上发布。这段音乐视频在整个流行文化领域影响深刻，翻唱版本、电影、电视节目和视频游戏中经常致敬这首歌。甚至大众汽车公司以该视频为蓝本制作了一个电视广告。2018 年电影《死侍 2》中，就在《冲我来》这首歌的原声版本伴随下，男主角韦德·威尔逊（即"死侍"）和他已遇害身亡的未婚妻瓦妮莎再次在梦中相聚。

2013 年，英国广播公司为宣传"BBC Children in Need"慈善活动特地制作了一个该音乐视频的模仿版，而且仍然采用原唱作为背景音乐。同年，美国说唱歌手"斗牛犬"（Pitbull）发行了单曲《心驻此刻》（*Feel This Moment*）的视频，由克里斯蒂娜·阿奎莱拉（Christina Aguilera）参与表演，其中就插入了《冲我来》的经典旋律和场景。

■ 音乐视频对流行文化的影响

歌迷们对阿丽亚娜·格兰德（Ariana Grande）的所有视频都欣喜若狂，她的每一个视频都有数以百万计的浏览量。格兰德在 2018 年 11 月 30 日发布了最新单曲《谢谢你，下一个》（*Thank U, next*，图 16-6）的音乐视频。该视频从 21 世纪初的四部标志性电影中汲取灵感：《魅力四射》（*Bring It On*，

2000）、《律政俏佳人》（ *Legally Blonde* ，2001）、《女孩梦三十》（ *13 Going on 30* ，2004）和《贱女孩》（ *Mean Girls* ，2004）。

图 16-6　阿丽亚娜·格兰德的单曲 MV《谢谢你，下一个》

　　该视频里充斥了名人的友情客串，包括乔纳森·贝内特（Jonathan Bennett，美国男演员兼模特，曾出演《贱女孩》中配角）、詹妮弗·柯立芝（Jennifer Coolidge，美国女演员，最近出演过美剧《破产姐妹》中的配角）、克里斯·詹纳[1]（Kris Jenner）和歌手兼演员特洛伊·希文（Troye Sivan）。在短短的 24 小时内，这段视频在 YouTube 上累积了超过 5 000 万的浏览量，打破了该平台的记录。

　　音乐视频可以改变人们对音乐本身的看法。每次观众听这首歌时，都会回想起音乐视频中的场景。这些音乐视频中的信息能够引起每个人的情感共鸣，正因为如此，音乐视频的文化力量已经不再仅限于流行音乐本身，这在本书上一章最后一节"反暴力、反不平等和控诉犯罪的歌曲"中也有相关体现。

漫画中的流行歌星

　　音乐充满了艺术家将他们的痛苦和爱转化为声音的力量，而漫画则是创作者以纸墨的形态，使用文字和二维画面来展现超越现实的幻想。最近，这两种艺术形式出现了高频次的交汇，提供了更加丰富多彩、身临其境的体验。

　　漫威公司（Marvel）在 2018 年推出了基于排行榜冠军 The Weeknd 而创作的《星际男孩》[2]（ *Starboy* ）漫画，不过只发行了第一季的第一话，最终成了抢手的收藏品。Valiant 娱乐公司于 2016 年出版了一期以嘻哈二人组合 Rae Sremmurd 为主角的《影者》[3]（ *Shadowman* ）漫画系列。Valiant 的首席执行官 Dinesh Shamdasani 信心满满地说："我们能够将音乐的情感带入视觉媒体，比音乐视频更强大。"

　　"漫画书影响了各行各业的人，包括来自音乐界的人，特别是嘻哈文化。"著名美国非裔灵魂歌手 Common 说。"我和其他艺术家多次引用我们在漫画书中看到的漫画人物和超级英雄。"对他来说，思考音乐如何存在于另一种媒体中，有助于加强展现作品的隐含信息。

　　每个音乐家都希望自己的音乐能够比他们的生命更持久，现在有多种媒介可以留下其文化遗产。Common 继续说："它（漫画）打开了一个世界，可以做一些非常酷的事情。每当你将自己视为漫画故事人物时，都会感觉良好。即使你是（故事中的）反派，你也会被画在漫画书里——这太不可思议了！"

　　The Weeknd 并不是最早涉足漫画世界的流行艺人。大多数人第一次听说大卫·鲍伊，是他扮演的

❶　克里斯·詹纳（Kris Jenner，1955—），美国女演员、电影制作人。好莱坞名媛金·卡戴珊的继母。

❷　2016 年 The Weeknd 发布了同名专辑和同名主打歌曲，其专辑《星际男孩》在 2018 年第 60 届格莱美奖上获得最佳都市当代专辑奖，这是他第二次获得奖项。截至 2019 年 1 月底，该专辑获得美国唱片业协会（RIAA）的三白金认证。同名歌曲的特色是由法国电子双人组合蠢朋克（Daft Punk）参与共同制作的。《星际男孩》在加拿大、法国、荷兰、新西兰和瑞典等国的音乐排行榜上高居榜首，在美国《公告牌》100 强排行榜上，成为该歌手的第三个排行榜冠军，既是蠢朋克的第一个也是唯一一个在美国的排行榜冠军。

❸　Acclaim Comics 公司在 1997 年起开始出版《影者》系列漫画，共 3 季，4~6 季由 Valiant 娱乐公司接手。

漫画故事中的一位名叫"汤姆少校"❶的宇航员。

披头士乐队 1968 年的超现实动画电影《黄色潜水艇》(*Yellow Submarine*)将作为漫画小说重新启航。这套由比尔·莫里森❷改编和插图的漫画预售本在美国加利福尼亚州圣地亚哥举行的"Comic-Con 2018"展销会上大受欢迎。

当然,音乐界最激情的跨界漫画宠儿是 Kiss 乐队,四个成员们面部化着油彩"脸谱",穿着充满未来感的服装,扮演着各种超级英雄角色。Kiss 乐队的漫画形象在不同时期有不同风格,甚至有儿童版造型。

看来,在这种跨界的艺术形态中,一般都会把歌星设计成超级英雄或机智勇敢而身手矫健的冒险人物的漫画形象,四处对抗邪恶,拯救世界。这是对歌手个人真实形象的矫饰和优化,可以开拓和挖掘歌星的商业价值,扩大粉丝对偶像的想象空间,固化粉丝的黏度,打通音乐 MV 和二次元宇宙,增加周边产品的商机。

下面介绍两位当代积极参与漫画创作的流行音乐家。

■ 汤姆·德隆格和他的《梦行者》

美国朋克摇滚乐队 Blink-182 和 Angels & Airwaves 的前主唱、吉他手汤姆·德隆格(Tom DeLonge,1975—)是一个多才多艺和兴趣广泛的艺术家,身兼音乐家、歌手、词曲作者、作家、唱片制作人、演员和电影制片人。他同时也是阴谋论者、外星人和超自然现象爱好者、宇宙飞船众筹者和漫画书作

❶ "汤姆少校"是一个在大卫·鲍伊的歌曲《太空怪胎》(*Space Oddity*)虚构的宇航员,在 1980 年的《灰飞烟灭》(*Ashes to Ashes*)、1995 年的《你好,太空男孩》(*Hallo Spaceboy*)和 2015 年的《黑星》(*Blackstar*)三首歌曲中也有出镜。鲍伊对这个角色的演绎贯穿了他的整个职业生涯。注意大卫·鲍伊 1971 年的歌曲《火星生命》(*Life on Mars*)的歌词和 MV 中其实并没有"汤姆少校"这个人物。

❷ Bill Morrison(1959—)是《*Mad*》杂志现任编辑和漫画出版公司 Bongo Comics 的联合创始人。

家。出版于 2015 年的《诗人安德森:梦行者》(*Poet Anderson: The Dream Walker*)是一个三期系列漫画,是跨多媒体故事的一部分,与同名动画短片和 Angels & Airwaves 乐队 2014 年的专辑《梦行者》紧密联系在一起。故事的主角们发现了一个只有通过他们的梦想才能到达的秘密宇宙空间。

■ "机器歌姬"——简·维德林

由女歌手简·维德林(Jane Wiedlin,1958—)和美国漫画家比尔·莫里森(Bill Morrison)共同创作的 *Lady Robotika*(可以译作"机器歌姬")是以这位洛杉矶新浪潮女子乐队 The Go-Go 的吉他手为原型的科幻漫画。在两期系列故事的开头,威德林被外星人绑架,被迫成为痴迷于地球流行文化的大反派的音乐奴隶。她的绑架者用纳米技术将她变成了一个机器人,但维德林很快学会了控制这些新的力量,并成为星际超级英雄——摇滚明星 Lady Robotika。

流行音乐与平面艺术

■ 视觉艺术与流行音乐的互动

视觉艺术与音乐的互动已成为艺术理论和艺术史的重要组成部分。俄罗斯画家瓦西里·康定斯基(Wassily Kandinsky)1911 年在《艺术中的精神》一书中第一次提到音乐和视觉艺术之间的内在关系。康定斯基认为,视觉艺术应该作为凝固的音乐而存在,在受众身上唤起一种身体效应和"内在共鸣"。康定斯基明确承认自己的绘画风格受到所听到的音乐质感的影响。

视觉艺术和音乐艺术除了分享艺术灵感,也采用共同的方式命名他们的艺术潮流,如"风格

主义"❶（Mannerist，又称矫饰主义）、古典主义❷（Classical）、浪漫主义❸（Romantic）、印象派❹（Impressionist）、点绘派❺（Pointillist）和极简主义❻（Minimalist）等。一般来说，同一潮流的音乐和视觉艺术运动流行于同一时间段。然而，一些在时间上不同步的音乐和平面艺术也由于其相似的抽象特征而彼此联系在一起，如"风格主义"的运动。

虽然视觉艺术和音乐并不能直接相互衡量，但人类确实在视觉和听觉之间建立了某种关联。甚至

音乐和视觉艺术的术语也有相通之处，比如质感❼（texture）、均衡❽（balance）、形式❾（form）、线条❿（line）、和谐⓫（harmony）等。

今天的音乐家和视觉艺术家经常以越来越直接的方式彼此合作或相互借鉴。蕾哈娜（Rihanna）的《粗鲁男孩》（*Rude Boy*，图 16-7（一）（二））的音乐视频中，致敬了安迪·沃霍尔⓬（Andy Warhol）的平面艺术作品《玛丽莲·梦露的嘴唇》（1962）。在同一部作品中蕾哈娜也很好地借鉴了基思·哈林⓭（Keith Haring）复杂的绘画风格 [图 16-7（三）]。

今天的时尚、流行音乐和平面艺术已没有严

❶ 矫饰主义是一种艺术风格，盛行于 16 世纪文艺复兴高潮期和巴洛克时期之间。15 世纪 20 年代起源于罗马和佛罗伦萨，最终传遍整个欧洲。重要的画家包括米开朗基罗、庞托尔莫、帕米吉亚尼诺、罗素、布朗齐诺和埃尔格雷科。矫饰主义作为一种艺术风格，并不局限于绘画和视觉艺术，在建筑、文学和音乐中都可以找到其显著例子。在音乐中，意大利牧歌是矫饰主义风格的最纯粹的表达。大约 1600 年到 1900 年，主流观点对矫饰主义是批评和否定的，认为矫饰主义是文艺复兴时期高雅格调的退化。

❷ 狭义上指十八世纪下半叶至十九世纪初形成于维也纳的一种乐派，亦称"维也纳古典乐派"。以海顿（1732—1809）、莫扎特（1756—1791）、贝多芬（1770—1827）为代表。其特点是：理智和情感的高度统一，深刻的思想内容与完美的艺术形式的高度统一。创作技法上，继承欧洲传统的复调与主调音乐的成就，并确立了近代鸣奏曲曲式的结构以及交响曲、协奏曲、各类室内乐的体裁和形式，对西洋音乐的发展成熟有深远影响。

❸ 浪漫主义音乐（Romantical Music）是古典音乐派系之一，亦称"浪漫乐派"或"浪漫派音乐"。一般指十八世纪末到十九世纪初始发于德奥，后又波及整个欧洲各国的一种音乐新风格。这种新风格同时在其他文艺领域也有所反映，其内容大多表现了理想与现实之间的深刻矛盾。并通过生与死、孤独与爱情、热爱大自然等抒情题材，表达出知识分子阶层对现实生活的不满，对自由、幸福的向往和渴求。浪漫派的音乐家一般偏重于幻想的题材与着重抒发主观的内心感受，从而突破古典乐派某些形式的限制，使音乐创作得到了新的进展。

❹ 借用自 19 世纪法国印象派艺术的术语，泛指 20 世纪早期的法国音乐，侧重于模糊的气氛和暗示。代表作如德彪西《夜曲》（1899）中的前奏曲《云》。

❺ 韦伯恩（奥地利作曲家，新维也纳乐派代表人物之一）提倡的一种音乐结构。在这种结构中，一个旋律的音调一次只呈现几个孤立的"音点"，而不是在同一乐器中以传统的连续旋律线呈现。

❻ 简约（极简主义）音乐在 20 世纪 60 年代时被提出，作为实验音乐中的一种音乐风格，这个派别大多展现以下的特色：如果不具功能调性（functional tonality），则强调和谐的和弦。乐句、或较小单位的 figure、motif、cell 会不断重复，加上难以捉摸且缓慢的改变，以及长时间极少或没有改变的旋律。以持续的低音、节奏或长音等方式暂停音乐进程。

❼ 在音乐中，质感是旋律、节奏和声素材在一个结构中的组合，从而决定了一个作品中声音的整体质量。质感通常是以相对的方式描述最低和最高音高之间的密度、厚度、范围或广度关系，并且根据声音或声部的数量，更准确地辨析这些声音之间的关系。例如，"浑厚"的质感包含许多乐器的"层次"。

❽ 音乐上的"均衡"是指两种或两种以上的乐器、歌声等在现场或录音的混音中的相对水平，如通过混音板，或通过在大厅中的音乐家相互聆听来实现，从而使动态与听觉很好地融合。换言之，使音频的音量水平均匀，这样它们就不会相互干扰，而是相得益彰。均衡也可以指音调音质的比较，而不仅仅是音量，例如"轻"或"轻快"的乐器音色与"重"或"暗"的乐器音色之间的对比。

❾ 在音乐中，形式是指音乐作品或表演的结构。杰夫·托德·蒂顿在《音乐的世界》一书中指出，许多组织元素可能决定一段音乐的形式结构，例如"表现重复或变化的节奏、旋律和 / 或和声的音乐单位的排列，乐器的排列（如爵士乐或蓝草音乐表演中的独奏顺序），或交响乐作品的编排方式等。

❿ 一种听觉交流的艺术形式，以结构化和连续的方式结合乐器或声调。

⓫ "从实验验证的结果看，乐音和谐的原因是其分音频率呈简单的整数倍关系，而决定分音频率呈整数倍关系的因素则是振动体的简单统一性与振动边界的固定性。"见李睿. 音乐和谐感的科学支点研究 [D]. 山西大学，2018.

⓬ 安迪·沃霍尔（1928—1987）是美国当代著名艺术家、电影导演和制片人，是波普艺术视觉艺术运动的领军人物。他的作品探讨了艺术表现、广告和名人文化之间的关系，这些关系在 20 世纪 60 年代蓬勃发展，跨越了各种艺术媒体，包括绘画、印染、摄影、电影和雕塑。

⓭ 基思·艾伦·哈林（Keith Allen Haring，1958—1990），美国当代艺术家，他的波普艺术源于 20 世纪 80 年代纽约市的涂鸦亚文化。2014 年，他是旧金山彩虹荣誉大道（Rainbow Honor Walk）的首届获奖者之一，这是一条以"在各自领域作出重大贡献"的 LGBTQ 人士为特色的名人大道。2019 年，哈林作为首届美国 50 位"先驱、开拓者和英雄"入选位于纽约的"国家 LGBTQ 荣誉墙"（National LGBTQ Wall of Honor）。

格的界限。尼基·米纳吉（Nicki Minaj）为了与其古怪精灵的流行风格保持一致，她的音乐视频《男孩们》（*The Boys*，2012年）包括了草间弥生❶式的背景（图16-8）。在《少年梦》（*Teenage Dream*，2010）中，凯蒂·佩里（Katy Perry）委托视觉艺术家威尔·科顿❷（Will Cotton）制作了一张专辑封面（图16-9），威尔·科顿还执导了这段音乐视频。

（三）

图16-7　蕾哈娜的《粗鲁男孩》视频画面

（一）

（二）

图16-8　尼基·米纳吉的音乐视频《男孩们》

图16-9　威尔·科顿为凯蒂·佩里设计的封面"棉花糖凯蒂"（2010）

❶ 草间弥生（Yayoi Kusama，1929—）是日本当代艺术家，主要从事雕塑和装置艺术，但也活跃于绘画、表演、电影、时尚、诗歌、小说和其他艺术领域。她的作品以概念艺术为基础，展现了女权主义、极简主义、超现实主义、艺术暴力、波普艺术和抽象表现主义的一些特征，并注入了自传体、心理和性的内容。她被公认为日本最重要的在世艺术家之一。草间弥生对自己的心理健康状况持开放态度，她说艺术已经成为表达她心理问题的方式。

❷ 威尔·科顿（1965—）是一位美国画家，在纽约市生活和工作。他的作品主要以糖果构成的风景画为特色，画面里通常有人类居住生活。

■ 流行音乐封面设计

专辑封面艺术一直是音乐体验必不可少的一环。几十年来，音乐的物理媒介可能已经发生了巨大变化，从乙烯基唱片到磁带再到 CD，最近又回归乙烯基唱片，但为音乐成品而创作的封面仍然是流行文化中一个至关重要和充满活力的元素。

Duran Duran 的《RIO》（1982）

来自英国伯明翰的杜兰杜兰乐队是新浪漫主义运动的领军人物之一，他们的第二张专辑《RIO》❶的封面设计由马尔科姆·加勒特（Malcolm Garrett）操刀，采用了帕特里克·纳格尔❷（Patrick Nagel）的插画——他以将装饰艺术传统与当代时尚设计相结合的风格来讴歌女性形象而闻名。封面设计中主打歌的标题人物形象都是极简主义风格与一个特定的调色板色系相结合，醒目地定义了时代潮流。该设计被誉为有史以来最伟大的专辑封面之一。

图 16-10　Duran Duran 乐队 2015 年在英国伯恩茅斯（Bournemouth）的一场演出中以专辑 RIO 的封面设计为背景

❶ Río 是葡萄牙语、西班牙语、意大利语和马耳他语中"河"的意思，经常用来作为美女的名字。

❷ 帕特里克·内格尔（Patrick Nagel，1945—1984）是美国艺术家和插画家。他在木板、纸张和画布上创作流行的插图，其中大部分以独特的风格强调女性形象，源自装饰艺术和波普艺术。他最出名的是为《花花公子》杂志和杜兰杜兰乐队设计的插图。

涅槃乐队的《不介意》（1991）

涅槃乐队（Nirvana）的专辑《不介意》（Nevermind）无疑是有史以来最不寻常和最难忘的封面之一。歌手科特·柯本是在和鼓手戴夫·格罗尔一起观看一部关于水下分娩的电视纪录片时想到这个主意的。格芬唱片公司的艺术总监罗伯特费舍尔（RobertFisher）搜罗了一些水下分娩的库存图片，但这些图片太过"生动"，无法用于唱片封面，而且获得许可证需要花费 7 500 美元。于是他们委托专门从事水下摄影工作的柯克·韦德尔（Kirk Weddle）在帕萨迪纳的一个游泳池里拍摄了一些定制的照片，只花了约 1 000 美元成本（封面图中钞票和鱼钩是后期制作加上去的）；而他拍摄的孩子是韦德尔一个朋友的儿子，当时是一个四个月大的婴儿。

不过到了 2021 年夏天，封面上的男孩斯宾塞·埃尔登（Spencer Elden，如今在洛杉矶从事艺术工作）提起诉讼，指控这张裸体照片属于儿童色情作品。诉讼中申明，斯宾塞和他的法定监护人都没有签署授权使用任何斯宾塞形象或其肖像的图像。他表示，除了拍摄当天对方向他的父母支付了 200 美元之外，他"从未因这张照片得到任何补偿"。不过事实上在唱片发行 5 个月后，唱片公司给当时一岁的斯宾塞·埃尔登赠送了一张白金唱片和一只泰迪熊。

保罗·坎奈尔的几个作品

融合舞曲与独立风格的原始尖叫（Primal Scream）乐队的专辑《Screamadelica》有着醒目、欢快、荧光效果的专辑封面（图 16-11）。封面素材是伦敦艺术家保罗·坎奈尔（Paul Cannell）的作品，他因把朋克美学与丰富的色彩相结合而闻名。乐队的歌手鲍比·吉莱斯皮（Bobby Gillespie）从坎奈尔的一幅

油画中提取了一个细节，将背景颜色改成了炽热的红色，最后形成了经典的"太阳"形象。这个封面作品甚至在 2010 年被重新制作成英国官方邮票，成为皇家邮政经典音乐专辑封面收藏系列中的一枚。

2005 年，坎奈尔不幸自杀。但这个经典的封面连同他为乐队如疯狂街头传教士（Manic Street Preachers）、原始尖叫乐队（Primal Scream）和开花乐队（Flowered Up）的工作成果，都已成为唱片封面艺术的经典。

图 16-11　*Screamadelica* 专辑封面

绿日乐队的《美国白痴》（2004）

绿日乐队（Green Day）的专辑《美国白痴》❶（*American Idiot*）的封面，以一颗心形手榴弹为特色，被握在浸满鲜血的拳头里。它是由美国封面设计师和摄影师克里斯·比尔海默创作。

据说这个设计的灵感来自中国革命时期的宣传画艺术，和一首来自歌曲《她是个叛逆者》（*She's a Rebel*）的歌词"他像手榴弹一样抓住我的心"，以

及索尔·巴斯❷（Saul Bass）为 1955 年电影《金臂侠》（*The Man with the Golden Arm*）设计的海报。

齐柏林飞艇乐队的同名专辑（1969）

一艘燃烧的飞艇在坠落地面前瞬间突然起火并夺走数十条生命的画面，是齐柏林飞艇乐队（Led Zeppelin）首张专辑无与伦比的视觉引导，这张描绘兴登堡号飞艇（Hindenburg airship）灾难❸的图片已经成为硬摇滚中最难以磨灭的形象之一。封面素材取自山姆·谢尔❹（Sam Shere，1905—1982）在灾难现场拍摄的黑白照片（图 16-12）。另外，同名专辑的海报同样是由乔治·哈迪（George Hardie）设计（他也曾为平克·弗洛伊德和 Black Sabbath 担任专辑封面设计师）。这个作品是他在皇家艺术学院❺学习期间设计的，当时仅仅为此得到约合 60 美元的报酬。

❷ 索尔·巴斯（1920—1996），美国平面设计师和奥斯卡获奖电影制作人，以其设计的电影片头序列、电影海报和公司标志而闻名。在他 40 年的职业生涯中，巴斯为一些好莱坞最著名的电影制片人工作，包括阿尔弗雷德·希区柯克、奥托·普莱明格、比利·怀尔德、斯坦利·库布里克和马丁·斯科塞斯等。巴斯设计了北美一些最具标志性的公司标志，包括 1969 年的贝尔系统标志，以及 1983 年贝尔系统解体后 AT&T 的全球标志。他还设计了大陆航空公司 1968 年的喷气式飞机标志和联合航空公司 1974 年的郁金香标志，这些标志成为当时最受认可的航空业标志。

❸ 兴登堡灾难是 1937 年 5 月 6 日发生在美国新泽西州曼彻斯特镇的一次飞艇事故。德国飞艇 LZ 129 "兴登堡号"在试图与海军航空站 Lakehurst 的系泊桅杆对接时起火并被毁。事故造成机上 97 人（36 名乘客和 61 名船员）中的 35 人死亡（13 名乘客和 22 名船员），另有一人在地面死亡。公众对这艘搭载乘客的巨型飞艇的信心破灭，标志着飞艇时代的突然结束。

❹ 山姆·谢尔（Sam Shere）是一名摄影记者，为国际新闻摄影公司工作，该公司是 William Randolph Hearst 出版帝国的一部分，报道了各种各样的名人轶事，比如温莎公爵的丑闻。山姆·谢尔的摄影作品也出现在《生活》杂志和《纽约时报》上。他因拍摄了著名的兴登堡飞艇的灾难照片而荣获 1937 年最佳新闻图片编辑和出版商奖。

❺ 皇家艺术学院（Royal College of Art，RCA）是一所位于英国伦敦的公立研究性大学，始建于 1837 年。在 2020 年 QS 世界大学排名中，皇家艺术学院连续第 6 位列艺术与设计类大学排名第一，并获 2019 年最佳时尚设计综合排名报告的最佳商业时尚奖。皇家艺术学院一共有四所学院：建筑学院、传媒学院、设计学院以及艺术人文学院。

❶ 2010 年，改编自《美国白痴》的舞台剧在百老汇首映。该音乐剧获得三项托尼奖提名：最佳音乐剧、最佳风景设计和最佳灯光设计，并最终赢得后两项大奖。

图 16-12　用于 1969 年的齐柏林飞艇乐队同名专辑
封面的著名照片

乐队主唱吉米·佩奇（Jimmy Page）写道："乔治·哈迪创造性地准确反映了我们音乐中那种探索性的质感。"

■ 流行音乐海报设计

《波希米亚狂想曲》

《波希米亚狂想曲》（*Bohemian Rhapsody*）是皇后乐队第四张专辑《歌剧之夜》（*A Night at the Opera*）中的开创性曲目，它向世界介绍了摇滚歌剧（Rock Opera）风格。2018 年 12 月，它被评为 20 世纪最流行的歌曲。这张海报激励了后来许多艺术家的再创作。

《月之暗面》

平克·弗洛伊德（Pink Floyd）乐队 1973 年的专辑《月之暗面》（*The Dark Side of The Moon*）应该是他们最著名的专辑；这张专辑也是历史上最畅销的专辑之一，在美国唱片榜上停留了大约 14 年之久。

专辑《月之暗面》的海报和封面（图 16-13）都是委托 Hipgnosis❶ 的奥布里·鲍威尔（Aubrey

❶　Hipgnosis 是一家总部位于伦敦的英国艺术设计团队，专门为摇滚音乐家和乐队的专辑创作封面艺术。著名的委托人包括 Pink Floyd、T.Rex、Black Sabbath、Led Zeppelin、AC/DC、Scorpions、Paul McCartney&Wings、Genesis、Peter Gabriel 等。

Powell）和斯托姆·托格森（Storm Thorgerson）设计，最初的构思是在甲乙双方的深夜头脑风暴会议上诞生的。平克·弗洛伊德乐队给了他们最初的创作方向，而设计师拥有无限的创作自由。理查德·赖特（Richard Wright，乐队的键盘手和歌手）建议他们"设计一些干净、优雅和图案性的东西"。

图 16-13　《月之暗面》封面

一天晚上，托格森出示了一张用棱镜形成光散射的黑白照片，这是他在物理教科书上看到的一张照片。这个构思只是许多想法中的一个，但是平克·弗洛伊德乐队成员们几乎是一眼就相中了。

托格森在接受《滚石》杂志采访时表示，"棱镜的创意主要与平克·弗洛伊德的灯光秀有关。……另一个是三角形。我认为三角形是思维和野心的象征，这正是罗杰（Roger Waters，乐队主创，低音吉他手兼主唱）创作的歌词主题。"

"铁娘子"乐队的《骑兵》海报

传奇重金属乐队"铁娘子"（Iron Maiden）成

立于 1975 年。多年来，乐队已经成为众所周知的哥特风格灵感标签，其专辑的封面常以幻想艺术著称。单曲《骑兵》（*The Trooper*）的宣传画，由英国当代艺术家 Derek Riggs（1958—）设计，这张图片展现了克里米亚战争❶中一名战死的骑兵，他被画成乐队著名的吉祥物"秃头艾迪"的形象。更惊悚的是，画面中死人的手从地上伸出来，而死神在不远处徘徊。

图 16-14 "蠢朋克"乐队的 logo

■ 摇滚乐队标志设计

很多摇滚乐队的标志充满了艺术气息，同时一目了然展现了他们的音乐风格。所以尽管摇滚乐队曾被反对者贬低为"魔鬼的音乐"，却是平面设计师的"天使"。下面介绍几个著名摇滚乐队的 Logo 设计。

Daft Punk

"蠢朋克"乐队成员盖伊·曼纽尔（Guy Manuel）受美国电影《窃贼》（*Thief*，1981）海报字体的启发，亲自设计了这个标志（图 16-14）。

AC/DC

乐队的名称"AC/DC"指电气系统或装置中的交流电和直流电兼容。 就像乐队的名字所暗示的那样，这个标志有一个以"电"为灵感的设计。其字体称为 squeler，具有明确的几何和前卫的外观。它有一个闪电符号来分隔字母 AC 和 DC（图 16-15）。

图 16-15 AC/DC 乐队的海报及 logo 设计

Linkin Park

林肯公园乐队的 Logo 屡次被重新设计，最近一次是在 2017 年 5—7 月（图 16-16）。后来这个设计原有六边形（代表了所有 6 个成员）缺失了一

❶ 克里米亚战争，在俄罗斯又称东方战争，是 1853 至 1856 年间在欧洲爆发的一场战争，是欧洲列强为争夺小亚细亚地区权利而开战，战场在黑海沿岸的克里米亚半岛。作战的一方是俄罗斯帝国，另一方是奥斯曼帝国、法兰西帝国、大英帝国，后来撒丁王国也加入这一方。一开始它被称为"第九次俄土战争"，但因为其最长和最重要的战役在克里米亚半岛上爆发，后来被称为"克里米亚战争"。克里米亚战争是俄罗斯人对抗欧洲的重要精神象征，最终以俄方求和并签订巴黎和约结束。

条边，向他们曾经的领唱切斯特·本宁顿（Chester Bennington，1999—2017）的英年早逝致敬。

图 16-16 林肯公园乐队 2017 年 5—7 月使用的标志

Depeche Mode

作为最有影响力的电子乐队之一，Depeche Mode 现在拥有朋克风格的黑白字体标志（图 16-17）。乐队的名称取自法国时尚杂志 *Dépêche Mode*，在解释乐队名称的选择时，乐队成员马丁·戈尔（Martin Gore）说："这意味着快时尚。我喜欢听上去有这种感觉。"乐队自 1980 年成立以来，他们的标志几乎每年都在更新，特别是那些手写体的、带有粗糙边缘风格的几个设计，最令人印象深刻。

图 16-17 Depeche Mode 乐队 2017 年至今使用的标志

The Beatles

世界上最著名的乐队标志，其不对称的设计吸引了观者的目光。字母 B 高耸于其他字符之上，而中间的字母 T 则显得低垂（图 16-18）。这是一个定制的字体设计，由英国乐鼓设计师和全能型乐器企业家 Ivor Arbiter（1929—2005）完成。

图 16-18 披头士乐队的 logo

Nirvana

这张叉眼笑脸（图 16-19）首次出现在 Nirvana 的 *Nevermind* 专辑发行派对上。据说这个讨人喜欢的家伙是科特·柯本自己画的，似乎表达了他对人生和社会的嘲讽。logo 的文字是一种叫作 Poster Bodoni Compressed 的字体，快时尚服装 GAP 等品牌也使用这种字体。

图 16-19 涅槃乐队的 logo

摇滚乐队 LOGO 设计的总结

从上面这些乐队 logo 设计我们可以总结出：

- 摇滚乐队的标志是摇滚文化的重要体现，是每个摇滚乐队形象的重要组成部分，集中展示了乐队的音乐风格和文化定位。

- 摇滚乐队比其他流派的艺术家或团体更重视标志的设计，而且也会根据时代审美需求不断进行改版。

- 设计主要手法是字体设计，个别会结合与队名

含义相关的图案。

摇滚乐队的标志已经成为乐队粉丝们的图腾，维系着乐迷对偶像的精神寄托，也是唱片柜台销售的保障。而本书下一章会深入揭示唱片公司和职业经理人是怎么借助粉丝的力量把有天赋的歌手一步步推上"神坛"的。

参考文献

[1] Jamie. The History of MTV & Birth Of the First Music Videos[EB/OL]. https://www.everything80s podcast.com/the-history-of-mtv/, 2019-02-16.

[2] Sager J. Stop, Look and Listen—These Are the 71 Best Music Videos Of All Time[EB/OL]. https://parade.com/1048862/jessicasager/best-music-videos-of-all-time/, 2020-07-06.

[3] Boardman S. Why Music Videos Are Still So Important: Views from inside the industry[EB/OL]. https://medium.com/@pulsefilms/why-music-videos-are-still-so-important-views-from-inside-the-industry-ebaa7d4758d2, 2016-02-04.

[4] Carson T. Music video[DB/OL]. https://www.britannica.com/art/music-video.

[5] Munsalud J. The Impact of Music Videos on Pop Culture[EB/OL]. https://www.newuniversity.org/2018/12/13/the-impact-of-music-videos-on-pop-culture/, 2018-12-13.

[6] Holub C. From the Weeknd to Lights: Inside the new crop of pop-comic crossovers[EB/OL]. https://ew.com/music/2017/12/12/weeknd-lights-pop-music-comic-crossovers/, 2017-12-12.

[7] Neill C. From Stage to Page: A Guide to Musicians Who Write Comics[EB/OL]. https://www.cbr.com/every-musician-who-writes-comics/, 2018-01-27.

[8] Theglobeandmail staff. Pop Stars Increasingly Want to be Superheroes, Too[EB/OL]. https://www.theglobeandmail.com/arts/books/article-pop-stars-increasingly-want-to-be-superheroes-too/, 2018-08-20.

[9] Duthie. Do Music and Art Influence One Another? Measuring cross-modal similarities in music and art[J]. Dissertations & Theses – Gradworks, 2015.

[10] Valentine B. Pop Music's Love Affair with Contemporary Art[EB/OL]. https://hyperallergic.com/59347/pop-musics-love-affair-with-contemporary-art/, 2012-10-31.

[11] Barnhart B. The 20 Best Album Covers of All Time[EB/OL]. https://www.vectornator.io/blog/best-album-covers, 2021-08-18.

[12] DesignCrowd Stuff. 60 Famous Band Logos That Rock[EB/OL].https://blog.designcrowd.com/article/1663/60-famous-band-logos-that-rock, 2020-05-19.

[13] NME Stuff. 50 most beautiful band logos ever[EB/OL]. https://www.nme.com/photos/50-most-beautiful-band-logos-ever-1436464, 2008-09-03.

[14] Brands T. The 30 Best and Worst Band Logos of all Time[EB/OL]. https://www.tailorbrands.com/blog/best-and-worst-band-logos, 时间不详.

[15] Top 100 Music Posters & Prints[DB/OL]. https://www.popartuk.com/music/bestsellers/.

"在流行、现实、身份的构建中，音乐与形象相互依赖，不可分割。"
——乔治·梅森大学教授辛西娅·福克斯（Cynthia Fuchs）

17

新媒体时代的欢喜冤
家：偶像及其粉丝

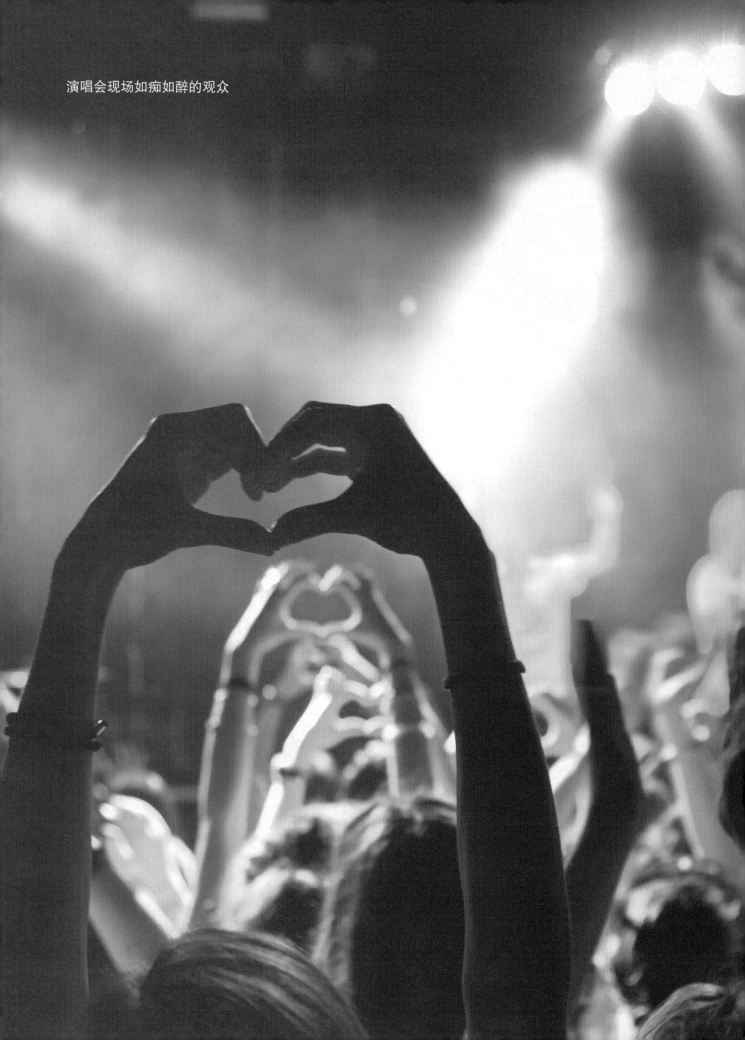

演唱会现场如痴如醉的观众

明星养成记——凯蒂·佩里

咱们先从凯蒂·佩里（Katy Perry）从邻家女孩变身超级巨星的梦幻故事说起。

■ 一个明星的诞生

凯蒂·佩里（本名 Katheryn Elizabeth Hudson，图 17-1）是 1984 年出生于美国加利福尼亚州的女歌星，是明星塑造工程的最佳范例。她在十几岁的时候就开始了福音音乐生涯，并于 2001 年发行了首张录音室专辑《凯蒂·哈德森》（*Katy Hudson*，这个名字很容易跟美国知名女演员 Kate Hudson 混淆）。因为她在童年时对主流通俗音乐的接触有限，凯蒂搬到了洛杉矶；在那里，她逐渐被各唱片机构培养，以适应特定的乐迷群体，并从福音歌手转变为通俗歌星，她的名字也改成了一个更加前卫和朗朗上口的名字"凯蒂·佩里"（Katy Perry）。

图 17-1　成名后的凯蒂·佩里

在唱片公司 Capitol Records 旗下，凯蒂·佩里的形象被精心打造，吸引了更多观众和粉丝。她的新形象在许多不同形式的媒体中都有展现，唱片公司将她塑造成一位"年轻""有趣""活泼"和"迷人"的歌手。尽管如此，她并没有被大众视为"人造"的明星，而是一个自然天成的、通过音乐自由展现个人魅力的歌星。她的成长历程也使她更受大众喜爱，因为他们觉得她已经通过个人努力成为人生赢家，而其他许多歌手并没有同样艰难的情感和信仰的挣扎经历。

■ 绯闻缠身的话题女王

在感情生活上，凯蒂·佩里也是媒体的焦点。她曾经与在英国非常受欢迎的喜剧演员拉塞尔·布兰德（Russell Brand）约会，这一事件立即吸引了大众和媒体的眼球，并且她经常被众多传言包围，从而增加了她的知名度。2010 年，这对新婚夫妇乘飞机去印度举行私人婚礼，这也是有史以来最受瞩目的婚礼之一。他们在很长一段时间内持续通过媒体发布蜜月照片。拉塞尔·布兰德和凯蒂·佩里的婚姻很快在 14 个月后就解体了，据说是拉塞尔·布兰德提出的离婚，因为他觉得凯蒂不再"有魅力"，这就又把凯蒂·佩里推上了热搜的榜首。

另外"水果姐"（凯蒂·佩里绰号）和"霉霉"（泰勒·斯威夫特绰号）的瑜亮之争和世纪和解也为她争得了许多版面。

■ 各种卖点的集大成者

凯蒂·佩里有全套独特的卖点，包括她的顶级时装，精灵古怪的舞台道具，当然还有朗朗上口的歌曲，如《我吻了一个女孩》（*I Kissed a Girl*）。无论是在采访中、街头还是在舞台上，凯蒂·佩里下一步的表现总是充满了悬念，她活成了那种最不可预测的"话题女王"。

很明显，凯蒂·佩里从 2004 年第一次进入音乐行业开始，从时尚、风格到外表，整个形象都已经今非昔比。这一变化使凯蒂对男性和女性都有吸引

力，而且同时被少女和熟女视为榜样，这使她进一步成为一个国际范儿的偶像。

凯蒂·佩里还一度尝试过佩戴各种色彩鲜艳的假发（图17-2）。这个独特卖点在某种程度上成了她的时尚宣言，能让粉丝们迅速识别出自己的偶像。从此她开始尝试不同的风格，变得更加自信，并以疯狂而独特的形象，受到所有粉丝的崇拜和追随。

图17-2　凯蒂·佩里的彩色假发和时装

■ 慈善事业的积极践行者

凯蒂·佩里积极支持慈善事业，并号召她的粉丝踊跃捐款。凯蒂·佩里还利用社交网站Instagram呼吁粉丝们去做志愿者。这些举措把凯蒂·佩里塑造成一位热心的、乐于奉献的明星，这使她更受所有人的尊敬和喜爱。

■ 率真大条的个性

这些年来，凯蒂·佩里的性格好像也发生了巨大的变化。凯蒂·佩里在十几岁被包装成一个甜美、天真的邻家女孩形象。然而，随着岁月的流逝，凯

蒂获得了与唱片公司签约的机会，在那里她的歌曲变得更加潮流化，以适应大众口味，同时她的性格也突然从一个"天真、脚踏实地、天使般的女孩"变成了一个"有趣、疯疯癫癫的、活力四射的时髦女郎"。离婚后，凯蒂·佩里还开始走马灯似的与其他流行歌星或名人约会，如特拉维斯·麦考伊（Travis McCoy）、约翰·梅尔（John Mayer）和拉塞尔·布兰德（Russell Brand），最近则是奥兰多·布鲁姆（Orlando Bloom），二人分分合合，不过已经在2019年订婚并在2020年生下一个女儿。人们经常看到她微笑、大笑或玩得很开心的样子。这种大大咧咧的个性是真正吸引乐迷的原因，也使她拥有数量庞大的粉丝群。

歌星的形象塑造和团队管理

■ 歌星形象设计和管理的重要性

虽然音乐本身毋庸置疑是事业根本，但表演者的外在形象一直是流行音乐成功的关键。从西纳特拉（Sinatra）迷人的蓝色眼睛，到猫王危险的性感舞姿，再到大卫·鲍伊的雌雄同体魅力，艺术家展现自己的方式都是商业包装的一部分。

流行文化理论家理查德·戴尔 ❶（Richard Dyer）指出，"流行歌手"或"流行艺人"（pop performer）有别于"流行歌星"（pop star）。他认为，当一个"歌手"通过其他方式而不是音乐向公众传递他们的形象时，他们就会转变为"歌星"；同时，从"歌手"转变为"歌星"的过程对歌手个人非常有益，因为

❶　理查德·戴尔（1945—）英国学者，在伦敦国王学院电影研究系担任教授。他专门研究电影（特别是意大利电影）、奎尔理论（queer theory），以及娱乐和种族、性别之间的关系。奎尔理论是批判理论的一个领域，出现于20世纪90年代早期的女性研究。

这赋予他们额外的机会和潜力。由此，艺术家自己和他们的音乐将变得更加知名。此外，戴尔还揭示，"明星"是由商业机构操纵和构建的，目的是使他们能够最大限度地吸引特定的消费群体，以更大的知名度获取更大的经济利益。

后朋克时期❶（post-punk）的流行乐坛在20世纪80年代初也体现了这个理念，流行乐团变得比以往任何时候都更加华丽，每一幕都以自己独特的方式呈现出来。新浪漫主义和新浪潮的表演团体，如人类联盟（The Human League）、软细胞（Soft Cell）和杜兰杜兰乐队都利用影像加强他们的音乐价值，创造了丰富多样的流行场景，并将其影响持续到未来的几十年。

三十年后，Lady Gaga也遵循着相同的成名模式。她在发行2008年的首张专辑《名望》（the Fame，第二年重新发行了EP版本 The Fame Monster）之后成为国际巨星。Lady Gaga曾是纽约Tisch艺术学院❷的学生，她将前卫的电子音乐与通俗音乐的敏感性融合在一起，加入了大卫·鲍伊和马克·博兰（Marc Bolan）的炫目表演元素，以华丽而富有挑衅性的视觉效果为后盾，将自己呈现为一个完整的音乐产品。正如她所解释的："我的每一天都是一件活生生的艺术品，我一直不忘初心、砥砺前行，努力激励我的粉丝们追随这种生活方式。"

❶ 后朋克最初也称"新音乐"（new music），是一种范围广泛的摇滚音乐流派，在20世纪70年代后期出现。艺术家们从朋克摇滚的原始简单和传统主义出发，转而吸收了各种前卫的情感和非摇滚影响。艺术家们受朋克的能量和DIY伦理的启发，但决心打破摇滚的陈词滥调，开始尝试了一些非摇滚风格，如funk、电子音乐、爵士乐和舞曲，还有dub和迪斯科的制作技术。而艺术和政治性的思潮，包括批判理论、现代主义艺术、电影和文学这些亚文化社区催生了独立的唱片品牌、视觉艺术、多媒体表演和追星族杂志（fanzines）。

❷ 纽约大学帝势艺术学院（Tisch School of the Arts，New York University）成立于1965年，设有电影、电视、舞蹈、设计、音乐等科系，先后产生过19名奥斯卡金像奖得主，它是世界电影教育最重要的基地之一，是全美三大最佳电影学院之一，与南加州大学电影艺术学院、加州大学洛杉矶分校电影学院并列，属于世界顶级电影学院。

同样地，像妮琪·米娜（Nicki Minaj，图17-3）就被定位为意在吸引那些典型的关注自己外表和时尚的年轻女孩群体。"我觉得我是一个设计师，而不是一个流行歌星。但如果某些人认为我像一个流行歌星，那么我唯一能做的就是把我的头发染成黑色并剪短。"妮琪·米娜宣称。

图 17-3　妮琪·米娜的时尚造型

■ 制造偶像的目的

尽管明星被描绘成具有真实情感的现实人物，但实际上他们是被精心管理和有目的地、人为地在媒体上塑造的偶像。流行明星是与他们签约的唱片公司的产品，其最终目的是在市场上实现盈利。明星往往有一个独特的卖点，比如贾斯汀·比伯的发型（图17-4）、Lady Gaga的头饰和麦当娜沿用了30年的圆锥形胸衣造型。这些标识很容易被大众识别，并被粉丝们追随效仿。

图 17-4　贾斯汀·比伯的发型

图 17-6　亚瑟

尽管如此，乐迷并不总是笃信唱片公司提供的产品，有些人总想要用一些与众不同的东西宣扬自己的个性，唱片公司必须尝试迎合那些不同口味的听众。如凯莉·安德伍德（Carrie Underwood，图 17-5）和亚瑟（Usher，图 17-6），他们虽然同属索尼唱片公司，但制作完全不同类型的音乐。这叫作"镜像品牌"（mirror branding，可以理解为对立

图 17-5　凯莉·安德伍德

的形象）策略，根据不同受众的需求，有针对性地塑造能够吸引不同群体的品位和偏好的明星。又比如，金属乐队的组建一般是为了吸引那些朋克群体、机车族和务实的成年男女。

这就是为什么对于流行歌星，不论是负面的还是正面的宣传都是重要的，因为能使他们时刻停留在公众视线中。其中一个著名的例子就是克里斯·布朗（Chris Brown），他在 2009 年 2 月与前女友蕾哈娜卷入了一起家庭暴力案件，被控犯有攻击罪和刑事威胁，这对他的职业生涯产生了重大的负面影响。从那以后，他一直试图再次建立自己的职业声誉，努力证明自己已经改过自新。2009 年 9 月，布朗在拉里·金（Larry King）的访谈节目中谈到了这一家暴事件，这是他第一次就此事接受公开采访，成功地再次引起公众关注。

■ 明星的变异人设

流行歌星可以通过表达信仰、政治观点和文化价值观，进一步巩固其偶像地位。不过，这既可能固化粉丝，也可能适得其反。其他明星则通过附体一个特别的身份"角色"来吸引目标市场。流行明

星成功塑造了特别人设的例子有：

- 妮琪·米娜声称她有一个双胞胎兄弟人格——"罗曼·佐兰斯基"（Roman Zolanski）。当她生气时，她就变成了"他"。她还有其他的人格，比如"饼干"（Cookie）、"哈拉古·芭比娃娃"（Haraiuku Barbie）和"玛莎·佐兰斯基"（Martha Zolanski）等。
- 碧扬赛声称"萨莎·菲儿丝"（Sasha Fierce）是她的舞台人格，在舞台上表现出"性感、诱人和挑衅"的个性。与 Beyoncé 本尊相比，"萨莎·菲儿丝"过于咄咄逼人、太强壮、太时髦、太性感，是她的超级人格。
- "乔·卡尔德龙"（Jo Calderone，图 17-7）则是 Lady Gaga 偶尔展现的男性形象。

图 17-7　Lady Gaga 的男性分身乔·卡尔德龙

类似的案例不一而足。这些角色设定也可以被称为"变异人设"（alter egos）。

总之，一个流行歌星的外表、制作的音乐类型和其他包括舞蹈风格都会影响其商业形象。然而，大多数时候他们的形象也会受到公众喜好的制约，因为音乐公司必须构造特定的明星形象来吸引不同类型的受众。

■ 明星的身材管理

众所周知，明星的身材管理也至关重要。实际上，歌星的品牌形象本质上也是音乐产业的命脉。一般观点认为，瘦削的人比那些身材大号的人要漂亮得多。这可能会导致明星产生许多生理和心理问题，如抑郁、失去信心、厌食症（或贪食症）等。

英国女歌手阿黛尔（Adele）凭借她的才华和音乐品质在业界赢得了巨大的成功。但她的身材一直是媒体和公众的吐槽对象（图 17-8）。她以前一直拒绝遵循典型流行歌星的刻板模式，她曾说："我不是为眼睛创作音乐，而是为耳朵创作音乐。"

图 17-8　阿黛尔 2017 年的丰腴形象

不过她在 2019 年离婚后开始健身并严格节食，仅用半年多时间，就从最胖时 184 斤减掉了 90 斤（一说 40 斤）左右。这使所有人都大跌眼镜，都说她瘦成了《美国恐怖故事》里的女主演"香蕉姐"莎拉·保尔森（Sarah Paulson）；也有说她某个角度像极了女

影星安吉丽娜·朱莉（Angelina Jolie）。这个形象转变使她不论在生活上还是在事业上都获得了新生。

■ 如何开展歌星形象塑造

根据理查德·戴尔的"明星理论"，塑造明星有几种主要形式：形象构造、商品化和灌输价值观（也就是对粉丝进行洗脑）。

线下的形象策划与设计

艺术家形象的重要性某种意义上已经超过了音乐的质量。视觉品牌的建立和市场营销比以往任何时候都更重要。每位艺术家都必须进行完整的包装，从音乐作品到个人衣着风格，直到社交媒体展现的艺术品位。

歌星的表演形象可以形成公众眼中良好的第一印象。歌手的形象塑造必须与市场营销和推广活动同步，尽全力创建一个令人难忘、个性鲜明、忠于本性、尽可能特立独行的艺术家形象。如果是一个乐队的一员，而不是一个独唱歌手，这就需要一定的妥协。可以举办一些头脑风暴会议，与团队其他成员彼此保持开放的心态，就每个成员的发展方向达成共识。在团队中有稍微不同的风格是允许的，但这些差异应相得益彰。

当然，如果有伴奏的演奏家和伴唱的歌手，必须确保他们的形象设计也得到充分的考虑，符合整体形象计划。比如让他们的服装也融入整体的氛围。

个人艺名、团队名称和 logo 设计也是整体形象的重要组成部分，一旦建立起来就很难改变，绝不能心血来潮。

个人形象在音乐行业无疑很关键。服装、发型、配饰和化妆都将为艺术家的成功发挥作用。这并不意味着需要复刻别人，也没有现成的公式来照搬。每一次参加演出或试镜，或者开始一场营销活动，都要有意识展现品牌形象。

虽然外表很重要，但这并不意味着表演者必须有着最漂亮、最英俊或最完美的外形。有时怪异的形象更会引起注意，成为一个独特的卖点。比如一种不修边幅的外观，对于一名摇滚或重金属音乐家尤其加分，当然这必须是经过事先精心评估和策划的。

当年轻艺术家开始职业生涯的时候，追随前辈们的成功范例会大有助益，可以认真研究杂志、社交媒体帖子、广告、海报、艺术品等不同媒介，同时不要忘记忠于自己的本性和个人特质。

互联网线上的形象管理

明星本质上也是一种品牌，需要精心的运营和维护。名人的网上形象还有人们在互联网上的评价，经常受到传统媒体和社交媒体的评头论足。因此，明星和企业一样，需要有专人负责在线对话，以保护他们的形象。一个强大的在线形象会让明星更有市场价值。否则，明星会发现自己的一些不明智的推特发言，即使这些帖子是多年前发的，也能使其声誉一落千丈。

虽然像碧扬赛这样的巨星可以利用她的个人品牌与百事签订高达 5 000 万美元的合同，但大多数歌星的代言机会仅限于从一条 2 000 美元的推特到 YouTube 上的最多 30 万美元的带货视频。不过，尽管一个名人品牌可能利润丰厚，但它也可能非常脆弱。与一个有负面新闻组织的联系通常会破坏明星品牌的商业价值。

反过来，正面声誉是抵御诽谤或其他负面信息的最佳防御手段。为了保护明星的媒体形象免受诸如此类的威胁，一般应该采取以下步骤：

- 时刻监控互联网，及时了解公众对明星形象的看法，采用适当策略平息负面的搜索结果

这项工作不会一劳永逸，应该是明星团队的日常工作，因为有害和破坏性的信息随时有可能重新浮现。密切关注八卦博客、社交媒体趋势、新闻文

章和其他报道来源，不断用这些信息与想要投放的正面形象作比较。

注意：在搜索相关信息之前，请确保从搜索引擎中删除搜索历史，或使用不常用的浏览器。这样，搜索引擎就不会根据以往的搜索历史显示量身定制、投其所好的搜索结果。

- 随时发布正面信息，抑制负面信息，删除个人隐私，及时更新网页内容

可以在个人（或官方）网站、社交媒体和分享平台上发表明星准确而有趣的消息。同时运营团队在网上发现了关于该明星的负面信息后，需要迅速采取措施让其他人更难搜到这条信息。不过，首要任务应该是删除任何显示个人隐私的在线内容，比如私人地址和电话号码，因为公开这些信息会让明星个人更有可能被敲诈、盗窃、跟踪，或成为身份盗窃、金融欺诈甚至绑架的目标。

需要弱化的主要内容包括：不讨人喜欢的图片；明星以往那些被断章取义的或可能会玷污明星形象的言论；负面的谣言或八卦。

粉丝们喜欢随时了解偶像的动态，所以确保定期上传新的图片和视频。持之以恒，确保帖子有趣并吸引人。还要记住，互联网是有记忆的，一旦你在互联网上发布了某些东西，就很难真正被撤销，任何人都可以在其他渠道看到它。所以一定要慎重考虑发布的内容。

- 在适当的时候承认错误，知道什么时候该闭嘴保持静默

所有人都会犯错误。然而，由于名人经常被放在显微镜下，即使是最轻微的错误也几乎会立即被放大成为头条新闻。管理品牌形象的最好方法是适时适度承认自己的错误，及时止损。有时，保护声誉的最好方法就是在一段时间内保持低调。虽然互联网可能有很长的记忆，但大多数人都很健忘，然后会转而注意下一个上热搜的名人。

- 积极地、及时地、有规律地在社交媒体上与粉丝互动

在社交媒体上与粉丝建立联系，可以让明星更亲近、更"人性化"。尊重粉丝，就会收获新的追随者。这里有给艺人的忠告：绝不要吝啬感谢和点赞与你互动的粉丝；如果遇到任何负面评论，一定要保持冷静和专业；永远不要攻击与你对话的人，因为这只会对自己造成更严重的损害，甚至"塌房"。

- 同步所有线上平台的信息

社交媒体对歌手来说是一个重要工具，因此确保同步所有这些媒体来锁定粉丝。比如，确保脸书头像与推特相同，或让音乐云上显示的图片与个人网站显示的图片一致。这样明星的个人形象就会很容易被粉丝识别出来。

另外要确保线下的海报和传单也是同步的，因为过于多样化只会令消费者困惑，除非这位明星非常非常有名，而且无论如何都能立即被辨认出来。如果歌星的艺术作品中有一个一贯而明确的主题，就应该确保在传单、海报和周边商品上都有相同的标识。

- 确保仔细筛选合作伙伴

明星形象可以被合作品牌赋能，但是请牢记任何品牌都可能被一个不当的合作伙伴所拖累。

必要时聘用专业公司以重新定义技术路线

有时由于人气和唱片销量的下降，歌手不得不寻求一条与以往不同的更多样化的路线。当然也有一些天才一直在引领潮流，喜欢进行富有想象力的实验，并在艺术上保持开放。

形象创新方面当之无愧的榜样是麦当娜（图 17-9）。她多次戏剧性地彻底改变了自己以往的形象和音乐风格，每十年或更长时间跃迁一次；她 2004 年的巡演甚至被命名为"重塑"（Re-Invention World Tour）。麦当娜的音乐风格是否真的有那么剧烈的转向当然

见仁见智，但她无疑是一个精明的女商人，知道如何利用重塑形象来获得并固化粉丝。

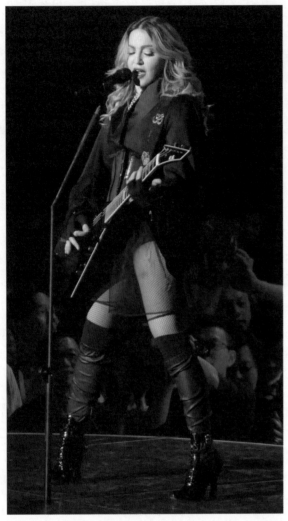

图 17-9　麦当娜 2016 年 58 岁时在中国台北的演唱会造型

无论如何，如果歌手当前的形象不起作用，那就必须着手重新创造自己的形象，这时必须有一切从零开始的勇气，必要时就雇用一个专业的品牌推广公司。一旦签约某一个唱片公司，它们将会投入大量资源到歌手的形象设计中，这是一个昂贵但省心的选择。不过在这之前，作为一名未签约的艺术家，仍然可以从专门负责品牌推广的外部机构或团队那里获得某一专项的帮助，比如可以委托一个平面设计师来设计自己的 Logo。

■ 艺术家经理人的工作机制

艺术家经理人的职责

- 守门员和发言人

首先，经理是一个艺术家的公众代表。经理们负责联系合作伙伴并代表艺术家过滤新收到的林林总总的报价。这部分工作包括很多细碎的决定，而大多数时候艺术家们并没有意识到这些杂务的紧迫性和重要性。艺术家必须依靠经理的判断，所以他们之间的关系必须建立在绝对信任之上。强大的团队思维是任何成功的管理协议的基础，这就是为什么经理人通常是艺术家除了家人和密友之外最亲近的人。

- 团队架构师

经理的第二个职责是建立和协调艺术家的团队，而这可能是音乐管理中最具挑战的部分。每次艺术家们进入音乐生涯的下一步，管理层都必须考虑几个关键的合作关系。这些合作伙伴关系对于争取新的收入来源是必要的。大多数合作协议都是长期的，可能会在几年后才开花结果。例如，一个标准的唱片协议是 6 到 9 年。

- 艺术总监

与艺术家签约的唱片公司或出版商一般会组成一个专门的团队，负责制订发展计划，协调音乐和视频发行、巡演策略和现场表演制作。但是经理人仍然是艺术家的最后一道岗哨。唱片公司和出版商经常会以"安全原则"为由否决创造性的艺术理念。然而，保持艺术家自己的愿景和冒险是任何艺术中不可或缺的组成部分，所以经理必须与艺术家一起坚持或调整艺术和商业路径，共同确定发展方向。

- 管理员 + 推销员 + 勤杂工

经理们负责大部分的日常行政管理和事无巨细的杂务，如出纳和会计工作，处理每月的现金流，或经营艺术家个人的公司。当艺术家的职业生涯刚刚起步的时候，他们会和发行商一起推销唱片，并

在演出结束后收拾舞台。他们也可能还经营着艺术家的商品摊位，同时要组织视频拍摄。

建立一个艺术家团队的主要步骤

艺术家团队的核心成员包括出版商和唱片公司指定对接的相关人员、音乐会推广人和预订代理人，而艺术家经理是整个团队的监督者。艺术家的发展和组建艺术家的团队需要强大的谈判技巧、战略思维和对音乐行业的深入了解，这是经理工作中最具挑战性和最有风险的部分。

● 选择一个签约唱片公司

传统上，唱片公司为发行周期提供资金，并协助创意和促销团队。然而如今的唱片公司越来越像是星探，不再承担唱片制作人的角色。唱片业正倾向于押注安全的投资，在音乐家的头几首歌曲已经独立发行并取得一定成功后再签约。与此同时，制作唱片的成本控制也更加严格，唱片公司也不必像十年前那样提供昂贵的基础设施条件。这种"低合约"的新类型唱片合同，反映了唱片公司的角色向营销团队的转换。

● 选择一个版权协议

关于出版合同，有两个主要因素需要考虑：出版进度和出版商的授权管理。传统上出版商允许艺术家在收取版税之前就拿到预付款，而一般可能需要耐心等待长达 2 年的时间才能挣到版税。如果看好一位音乐家，出版商通常会在其职业生涯初期就与之签约。

此外，出版商的 A&R 部门的能力对于那些急需资源的艺术家来说至关重要。A&R 部门能帮助艺术家尽快协商匹配其他可以合作的表演家，这样就可以推动艺术家升级进入下一个更高层次的发展阶段。

除了选择出版商外，艺术家和经理还必须共同决定出版协议的类型。音乐行业组织会根据艺术家的需求及其法律地位，提供完整的出版、联合出版或管理协议的模板。

● 选择代理商和推广机构

经理们必须与他们的代理商和演出发起人（包括推广或促销机构）密切合作，所以经理人总是寻找他们可以真正信赖的潜在伙伴。与发起人的关系是建立在更符合契约精神的基础上的。促销者往往负责支付租金、物流和市场营销。因此，在促销合同里，各方的利益都必须得到保护，并应按时兑现承诺。

正确构建艺术家与其经理人之间的关系

从协调艺术家团队，监督复杂的法律框架，跟踪所有的商业数据，运营社交媒体和广播电视播放，到控制现金流和分配收入，是经理人的日常事务。同时，经理人必须以打造明星为中心目标，建立合作关系、预测风险和制定长期战略。在音乐行业这个"江湖"中，他们还必须比团队的其他成员更能左右逢源。管理一个艺术家团队意味着需要千手观音的能力，这就是经理人这个职业既迷人又极具挑战性的原因。

经理在艺术家的财务运营中也扮演着独特的角色。所有其他合作伙伴都从艺术家产生的现金流中获利，因为代理人不会直接通过流媒体赚钱，出版商也不会直接从门票销售中获益。此外，经理人在所有艺术家的收入中获得的比例是大体一致的。因此，艺术家经理必须协调整个团队，确保合同和收入分配是公平和均衡的。然而，当涉及艺术家和经理两者之间的关系时，这些相关合同更需要公平和严谨，有兴趣的人士可以通过相关文章详细了解❶。

❶ 详见Pastukhov D. The Mechanics of Artist Management: The What, Why, and How of Music Talent Managers[EB/OL]. https://soundcharts.com/blog/the-mechanics-of-management, 2019-02-18.

艺人、粉丝和社交媒体

■ 粉丝和音乐家的互动

狂热是工业社会流行文化的共同特征。流行音乐行业是一个超级明星产业，在这个行业中，艺术家们主要关心的是如何成功地向市场推销自己的形象和作品，以及如何与歌迷保持正向联系，而歌迷们往往不择手段与他们喜爱的艺术家建立亲密关系。

研究表明，音乐能够使人们通过个人喜好来建构、维持和传达他们的身份。因此，音乐被认为是一种能引起情感反应和身份表达的享乐产品，这会导致消费者与他们喜爱的艺术家形成强烈的感情纽带。粉丝群体是最忠诚、最有黏度的消费者，他们的消费模式不同于普通消费者，他们经常以任何广告都做不到的效率支持歌星的产品，而且往往是非理性的。

粉丝亚文化包括粉丝社区的内部组织、消费实践和集体价值创造过程。这些在全国各地追随他们偶像乐队（或歌手）的乐迷，会收集所有专辑，熟记歌词，研究歌词的含义，尽可能参加所有的演唱会和唱片签售活动。

有些粉丝不仅仅是消费者，还会志愿成为偶像专属的网络运营师、收藏家、档案管理员、策展人、设计师甚至制作人等艺术家团队的必备力量。歌迷已经成为流行音乐家们创作、制作和推广销售的重要合作伙伴。

当然粉丝们不应该过分崇拜歌星。如果粉丝表现出对歌手的病态兴趣和强烈的个人欲望（包括占有或仇恨），这对粉丝、艺人本身和社会都是危险的，有时还会伤害粉丝的家庭，如中国的杨丽娟之于刘德华；有的甚至会极端到杀害歌手本人，如1980 年马克·查普曼 [1]（Mark David Chapman）枪

杀约翰·列侬，又如年仅 24 岁的女歌手塞琳娜（Selena）在 1995 年被她的粉丝俱乐部的创始人尤兰达·萨尔迪瓦 [2]（Yolanda Saldivar）杀害。当然，更多非常忠诚的粉丝有着正常的人际关系，能维持健康、满意的现实生活。

歌迷与偶像的关系也可以演变，一般在若干年后，一些粉丝会随着年龄的增长而放弃对偶像的狂热追求。

■ 社交媒体重新定义艺术家与粉丝的关系

歌迷与音乐家的联系以前通常被认为是"准社会关系"[3]。公众人物遇到的乐迷主要是去个人化的、几乎是虚构的匿名群体。进入 21 世纪，互联网社交媒体彻底改变了这一点，公众人物现在可以利用社交媒体与特定的个人建立"零距离"的社会关系。这里"社交媒体"是一个总称，包括了社交网站、创意工作分享网站、博客和论坛。直接沟通可能会帮助公众人物巩固和扩展粉丝基础，粉丝的个人故事甚至可以为音乐家继续创作提供动力。

在现实中，名人会在推特等社交媒体上采用不同的策略与粉丝交流。有些谨慎的艺术家只是发一些与他们的演出和唱片发行有关的消息；另一些艺人则走得更远，甚至毫无顾忌地分享他们的私生活和感情经历。在这种情况下，粉丝们会感觉自己和偶像之间有一层更亲密的联系。但这种不被过滤的对话也有可能会伤害他们之间的正常关系。

[1] 查普曼被判 20 年监禁。他在 2000 年开始有资格获得假释，但一再被法庭拒绝释放。

[2] 萨尔迪瓦被判终身监禁，最早将在赛琳娜去世 30 年后的 2025 年获得假释。

[3] 准社会关系最初是指大众传媒受众和传媒中出现的公众人物之间形成的那种类似于人们通过日常面对面交流所形成的现实社会关系。即乐迷通过媒介获取名人的言行，对其产生情感依恋，并在此基础上发展出一种想象的"真实"人际关系。与双向、真实的社会交往不同，在这种社会关系中，受众单方面熟悉媒介人物、接受其影响，但公众人物却只能猜测受众行为，并不符合真正意义上"社会关系"的定义，所以被称为"准社会关系"。

南希·拜姆是堪萨斯大学传播学副教授、网红、公知、作家和演说家，她认为：

"社交媒体使网络上的粉丝对内容创造者和营销者来说更加明显和重要，因为粉丝们获得了更多的权力和影响力。互联网使得粉丝们能够创造和分享许多他们以前无法轻松制作的东西，比如同人视频或周边艺术品。从这个意义上说，社交媒体对于由粉丝驱动的音乐家们的创造力是颇有助益的。社交媒体现在也可以让粉丝们有机会为艺术家的事业作出贡献，比如粉丝们通过分享信息、嵌入和链接他们喜爱的音乐，直接或间接增加音乐作品的流量和销量；社交媒体也可以用来帮助完成特定音乐项目的前期融资。"

当然，与粉丝的互动需要付出巨大的精力，个人网页的更新也给艺术家造成一定压力，对立的粉丝群之间的互怼和骂战也常常让艺术家陷于被动和尴尬的境地。艺术家们应该时刻提醒自己，粉丝和朋友不是一回事，与粉丝的互动要有技巧，要保持一定的神秘感，不能毫无保留地公开自己的隐私；特别是要有危机公关的意识，甚至要准备几套相应的预案。

其实，很多经常使用社交媒体的艺术家，并没有从中获益。也有另外一些艺术家，在没有使用推特或 Facebook 的情况下表现不俗，比如曾获格莱美和奥斯卡奖提名的美国歌手苏夫詹·史蒂文斯（Sufjan Stevens，1975—，图 17-10）。如果艺人忙于跟粉丝聊天而无暇创作音乐，或者社交媒体令其焦虑，甚至阻碍了创作，那么完全可以考虑摆脱社交媒体，找一个信任的粉丝或朋友来接替线上的互动任务，或者干脆让职业经理负责运营。同时，有一个自己拥有的且只有自己能完全控制的官方网站对于艺术家也很重要，因为可以随时发布权威信息，或及时澄清谣言。

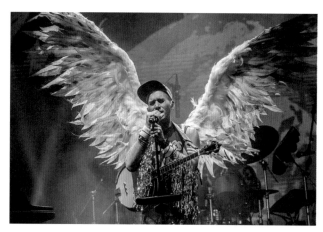

图 17-10　苏夫詹·史蒂文斯在演出

■ 社交媒体上的名人形象

由于消费型社交媒体的兴起，音乐明星形象的管理在数字领域变得更加复杂，特别是在推广和宣传领域。作为推广组合手段中的一个新渠道，社交媒体使艺术家团队管理者能够通过各种媒体形式吸引粉丝并经营艺术家与粉丝的关系。

这些新媒体形式对消费者行为的影响越来越大，正在逐渐终结传统媒体和传统广告手段，如电视、广播、杂志和报纸。由于社交媒体的内容本质上是由消费者制造的，比起传统的广告等信息来源更容易获取其他普通消费者的信赖。因此，消费者正在转向社交媒体平台来获取评价信息并作出购买决策。因此，强大的社交媒体形象对于成功管理音乐明星品牌至关重要。基于互联网口碑的扩散效应，管理层还必须使用社交媒体作为控制舆论和形成热门话题的一种手段。一般来说，明星形象的整体塑造在很大程度上依赖于其在社交媒体市场上的表现。

哈奇公关公司（Hatch PR.）的社交媒体主管布雷特·卡伦（Brett Cullen）说："个人信息会以不受控制的方式突然出现，或冲动地改变既定的人设，甚至会带来挑战和风险。因此，保持控制形象和品

牌叙事对名人来说至关重要。"

不过社交媒体顾问马特·纳瓦拉（Matt Navarra）提醒道，越来越多的名人误以为自己可以在社交媒体平台上"控制"关于自己的对话，但他们随后发现自己真的很天真。马特·纳瓦拉解释说："从2021年开始，公开分享的帖子、评论和短视频数量巨大。朋友之间的许多对话和内容分享都发生在私人信息和加密聊天组中，即使是声称有能力保护明星在线形象的代理机构对此也无能为力。……TikTok和Instagram等平台的崛起意味着每个人都是内容创造者。如今，我们都可以访问易于使用且非常强大的应用工具来即时发现、编辑和共享内容。一旦一些关于名人的内容在网上被分享或讨论，他们就会受到算法和表情包的支配——其能量、扩散力和杀伤力碾压任何名人宣传团队。"

■ 如何利用"粉丝心理"来"增粉"

音乐界的研究和讨论往往把所有的音乐听众都当作"粉丝"（fans），但这是一种误解——并非所有的听众都在同样一个层面。普通听众不太可能购买音乐、商品和门票，而一些忠实的歌迷则会在地球的另一端购买偶像的VIP见面礼套餐，以便有机会面见他们喜爱的艺术家。死忠粉（allegiant fans）都有着深刻的部落认同和归属感，一个死忠粉往往胜过成千上万的普通听众。波士顿咨询集团❶（Boston Consulting Group）的研究表明，2%的顶级客户提供了公司20%的收入，并推动了公司80%的销售额。这2%的死忠粉除了是VIP乐迷见面会的常客外，还会拥有其偶像的每一张黑胶唱片、录音带和CD。

❶ 波士顿咨询集团（BCG）是一家美国管理咨询公司，成立于1963年，总部位于麻省的波士顿。该公司是按收入计算的全球第二大咨询公司，被《咨询杂志》（Consulting Magazine）评为世界最佳咨询公司，是最负盛名的咨询公司（管理咨询公司）三巨头之一，另外两家是贝恩公司（Bain & Company）和麦肯锡公司（McKinsey & Company）。

艺术家团队的最终目标是扩大他们死忠粉的数量。

那么除了提高创作水平，流行音乐产业一般是怎样把普通粉丝变成死忠粉，而且同时还带来源源不断的新粉丝呢？以下是几点实用的建议：

- 通过播客、广播和电视、互联网流媒体平台、手机App、社交媒体等渠道，尽可能地让人们高频次地听到你的音乐。

- 歌手的音乐风格和形象包装应该更有个人特点，从众多同质化的音乐人中脱颖而出；在具备一定影响力的前提下，可以通过网络众筹方式募集资金，不但获得音乐制作、推广、发行的启动资金，而且可以附带进一步提高访问量，并提前锁定关注度、销量和流量。

- 建立官方网站，提供更多关于音乐家及其团队的创作、出品、演出和个人生活信息，拉近与粉丝的距离感；通过励志故事、慈善活动等树立音乐家的正面形象（当然也可以别出心裁制造其他性质的话题提高热度，不过有时会适得其反）；有条件的话甚至可以通过开发专门的App、小程序等，深度绑定用户。

- 通过优惠、赠票、赠送礼品等手段（特别要针对各年龄段的学生群体），让粉丝从小养成消费该歌手音乐的习惯。这点韩国流行音乐（K-pop）之前在中国的推广做得就非常到位。

- 着手建立由专人负责运行的线上和线下社群（如粉丝俱乐部），或者给粉丝们自行成立的线上和线下社群提供积极的资源、优惠和其他形式的协助；加强自媒体和社交媒体上与粉丝的互动，也可以时不时举办线下的粉丝见面会。

- 艺人在与粉丝合照、签名等场合必须耐心、自然、亲切，最佳榜样建议学习基努·里夫斯（Keanu Reeves）的为人处世，他除了是著名影星，还有自己的摇滚乐队Dogstar，待人接物从不要大牌。

■ 有社交媒体也要去大城市发展

在过去的几十年里，互联网的日益普及已经削弱了地理定位的重要性，大幅度增加了世界各地的连通性，形成一种均衡效应。

互联网社交媒体平台使得制作、传播和消费来自世界各地的流行音乐变得更加容易。越来越多的乐迷在博客上列出他们最喜欢的艺术家，并在网站的客户评论区对其专辑进行评分，同时推送精选的音乐。互联网也为评论家评价音乐作品开辟了新的空间。在线出版物，如 Pitchfork.com 网站❶ 及时追踪了当前的流行音乐动向，其影响力已经超过报纸和专业音乐杂志，成为行业的头部玩家。新的意见领袖的出现，不仅使专业人士和业余人士之间的区别变得模糊，而且造成前者的权威性受到挑战。音乐家对唱片公司的录制设施、营销渠道和分销网络的依赖程度已经大大降低。最富有和最著名的艺术家已经将他们自己的社交媒体专业化；一些著名的乐队，如九寸钉（Nine Inch Nails）和电台司令（Radiohead）乐队，更是直接通过他们的官方网站发售专辑。此外，有许多新走红艺人的例子表明，其成功主要归功于社交网站，如在 Myspace 和 Facebook 上的推广。

研究结果表明，来自中心城市的艺术家，在主流媒体上受到专业评论家和非专业用户关注的机会要明显高于来自外围城市的艺术家。在 Facebook、推特或 MySpace 等社交媒体上建立粉丝群，可以在一定程度上弥补这种不平等，但不足以弥合所有差距。

一般来说，中心城市和外围城市相比，艺人的职业技能、音乐素养、对时尚和潮流的抓取能力、线下与粉丝的互动机会，还有与其他同行面对面交流切磋、组成志同道合的专业团队、形成协作共赢，以及在合适的演唱场所（比如大城市里的酒吧、舞厅等）被唱片公司赏识发掘的机会，甚至公关、媒体宣传、形象设计的支持等各方面都会存在巨大差距。所以一般歌手或音乐家想尽早成名，一般都会（也必须）到流行音乐产业基础深厚的"音乐城市"实习和寻求崭露头角的机会，而不会选择隐居乡野；除非是已经扬名立万的巨星，躲到哪儿都不愁影响力。

音乐收藏品市场

音乐家粉丝变现的主要途径就是音乐收藏品市场。一个面向收藏家的社交媒体网站 JustCollecting 称，20 世纪 80 年代和 90 年代的作品开始成为有价值的投资。对于那些热爱摇滚的投资者来说，这里有几个最适合收藏的纪念品例子：

- 迈克尔·杰克逊 2009 年去世后，其签名照片的价值从 2000 年的 190 美元升至 2013 年的 1 900 美元。随着以杰克逊亲笔签名为代表的高品质收藏品在他死后变得越来越稀缺，年轻的听众也开始加入他的纪念品收藏者行列。

- 在最近 20 年内，对于更爱冒险的投资者来说，"涅槃"乐队可能是一个有很大回报的投资标的。科特·柯本在 1993 年出演 MTV《不插电》（Unplugged）时穿的被烟头烫穿一个洞的

❶ Pitchfork 是由施赖伯于 1995 年推出的美国在线音乐出版物。它最初是一个博客，当时施赖伯仅仅十几岁，在一家唱片店工作。它很快赢得了公认的独立音乐报道的声誉。从那时起，该网站已经扩展并涵盖了包括流行音乐在内的各种音乐。它最为人所知的是每天发表的音乐评论。自 2016 年以来，它每周日都会发表经典回顾和评论，以及其他以前没有被评论过的专辑。该网站每年都会发布"最佳"专辑和歌曲，以及年度特辑和回顾。在 20 世纪 90 年代和 21 世纪初，该网站的好评被认为对音乐家事业的成败有着不容忽视的影响。

毛衣早些时候在朱利恩拍卖行❶（Julien's Auction House）以 137 500 美元的价格售出。4 年后的 2021 年，当时的买主 Garrett Kletjian 又以 33.4 万美元售出，获利颇丰。

- 鲍勃·迪伦（Bob Dylan）的纪念品已经带来了可观的现金回报——《滚如顽石》的歌词手稿曾以 200 万美元成交，而他现场弹奏的电吉他在 2013 年以近 100 万美元售出。

- 在未来 20 年里，通俗音乐女王麦当娜可能成为珍贵纪念品的明星。2000 年至 2015 年，她的签名价值增长了两倍半，从 399 美元增至 1 060 美元。

- 滚石乐队纪念品的价值也在看涨。根据签名指数，整个乐队的高品质签名的价值从 2000 年的 1 060 美元上升到 2015 年的 7 400 美元。

- 在去世 40 年后，猫王仍然是无可争议的流行之王。根据签名指数，2000 年至 2015 年，他的签名价格从 800 美元跃升至 3 730 美元，年均增值 10.8%。

- 吉米·亨德里克斯 1969 年在伍德斯托克演奏《星条旗》（*The Star-Spangled Banner*）的吉他是业内最有价值的乐器之一，它被微软的创始人保罗·艾伦以 200 万美元的价格买下（图 17-11）。而亨德里克斯的签名价值平均每年增长 12.7%。

- 披头士乐队成员约翰、保罗、乔治和林戈的相关收藏品被拍卖专家一致推选为最佳投资对象，他们预计在未来 20 年内，这一地位不会改变（图 17-12）。朱利恩拍卖行的创始人达伦·朱利恩（Darren Julien）说："每个人都知道披头士乐队是谁，对他们收藏品的需求也会持续下

去。"早些时候，朱利恩拍卖行以 240 万美元拍卖了约翰·列侬用来创作《两厢情悦》（*Please Please Me*）的吉他，而乐队鼓手林戈·斯塔尔在参加《埃德·沙利文秀》❷（The Ed Sullivan Show）时使用的架子鼓，成交价高达 220 万美元。

图 17-11 吉米·亨德里克斯的吉他

❶ Julien's Auction House 由 Darren Julien 于 2003 年创建，与 Martin Nolan 共同拥有，是一家位于美国加利福尼亚州卡尔弗市的私人拍卖行。朱利安拍卖行的拍卖品包括电影纪念品、音乐（摇滚）纪念品、体育纪念品以及街头和当代艺术。

❷ 《*Ed Sullivan Show*》是一个美国电视综艺节目，从 1948 年 6 月 20 日到 1971 年 3 月 28 日在 CBS 播出，由纽约娱乐专栏作家 Ed Sullivan 主持。1971 年 9 月被《CBS 周日夜电影》取代。2002 年，Ed Sullivan 的节目在《电视指南》有史以来最伟大的 50 部电视节目中排名第 15 位。2013 年，《电视指南》杂志评选的有史以来 60 部最佳电视节目中，该节目名列第 31 位。

图 17-12　亚马逊网站上出售的披头士乐队收藏品

以上炙手可热的收藏品一再证明，像披头士和滚石这样已经经受了时间考验的乐队的相关收藏品，对于那些厌恶投资风险的收藏家来说，永远是最可靠的投资品。

参考文献

[1] McGuinness P. Pop Music: The World's Most Important Art Form[EB/OL]. https://www.udiscover music.com/in-depth-features/pop-the-worlds-most-important-art-form/, 2021-06-29.

[2] Rosie_16. Star Image – Richard Dyer[DB/OL].https://www.slideshare.net/Rosie_16/star-image-richard-dyer-36439083, 2014-06-29.

[3] Shay L. To What Extent Does a Pop Stars Image Influence Their Audience?[DB/OL]. https://www.slideshare.net/LarelleShay/to-what-extent-does-a–pop-stars-image-influence-their-audience, 2012-09-28.

[4] Seymour B. Why Artist Image Matters More Than Your Music[EB/OL]. https://diymusician. cdbaby.com/music-career/image-important-music-especially-indie-artists/, 2014-06-19.

[5] Taylor A. Can Celebrities Control Their Image Online?[EB/OL]. https://www.bbc.com/news/entertainment-arts-56592762, 2021-04-05.

[6] Bridges J. Celebrity Image Management: How It Works[EB/OL]. https://www.reputationdefender.com/blog/celebrities/celebrity-image-management-how-it-works, 2019-09-14.

[7] Act Image and Synchronisation: Branding Yourself as a Singer[DB/OL]. https://www.openmicuk.co.uk/advice/how-important-is-a–singers-image-in-music/,2021-08-04.

[8] Open Mic UK. How to Find Your Image as an Artist: Creating a Brand as a Musician[DB/OL]. https://www.openmicuk.co.uk/advice/finding-an-image-as-a–musician/, 2021-08-04.

[9] Baym N K . Fans or Friends? Seeing Social Media Audiences as Musicians Do[J]. Matrizes, 2013, 7(1).

[10] Derbaix M, Korchia M. Individual Celebration of Pop Music Icons: A Study of Music Fans Relationships With Their Object of Fandom and Associated Practices[J]. Journal of Consumer Behaviour, 2019, 18(2):109-119.

[11] Cool D. Fans or Friends? How Social Media is Changing the Artist-Fan Relationship (Part 1)[EB/OL]. https://bandzoogle.com/blog/fans-or-friends-how-social-media-is-changing-the-artist-fan-relationship-part-1, 2011-06-14.

[12] Margiotta M . Influence of Social Media on the Management of Music Star Image[D]. North Carolina: Elon University, 2012.

[13] Marc, Verboord, Sharon, et al. The Online Place of Popular Music: Exploring the Impact of Geography and Social Media on Pop Artists' Mainstream Media Attention: Popular Communication[J]. Popular Communication, 2015, (14)2 .

[14] Honeyman T. How to Use Fan Psychology to Get More Loyal Fans of Your Music[EB/OL]. https://www.careersinmusic.com/get-more-fans-music, 2016-01-18.

[15] Burke K. 10 Musicians Whose Memorabilia can Make You Money in 2035[EB/OL]. https://www.marketwatch.com/story/10-musicians-whose-memorabilia-can-make-you-money-in-2035-2015-11-19, 2015-11-23.

"我们都希望能够在世界点燃这条信息的火焰，现在比以往任何时候都迫切需要它——'我们在一起，我们确实需要彼此，我们会携手渡过难关。'"

——2020 年 4 月，史蒂文·柯蒂斯·查普曼，这位五次格莱美奖得主，在召集朋友布拉德·佩斯利（Brad Paisley）、劳伦·阿莱娜（Lauren Alaina）和塔莎·科布斯·伦纳德（Tasha Cobbs Leonard）一起演唱《携起手来，我们将战胜疫情》Together（We'll Get Through This）之后说道

18

结语：路向何方

"全副武装"

疫情中的流行乐坛

■ 突如其来的冲击

正是一夜萧瑟，已换了人间。

2020 年初，一场对 21 世纪人类的严峻考验不期而遇。新冠病毒肺炎不仅改变了全球化社会的运行方式，而且也深刻冲击了流行音乐产业。从 2020 年开始，全体人类跟跟跄跄、身不由己地步入了一个新的时代。

在欧美国家，新冠病毒肺炎对于整个社会的最致命的杀伤力在于人们必须承受长时间的"社交隔离"。社交隔离打断了长久以来的社交传统和娱乐方式，对心理和文化习俗产生了微妙而持久的影响。新冠疫情无疑将重新永久塑造人类社会的性格。

这场特殊灾难的令人不安的因素是它不能套用历史上用来应对社会危机的集体文化力量。原本人们聚集在一起，无论是跳舞、唱歌还是礼拜，都有助于建立一个文明赖以存在的文化纽带，并有益于建设人际关系和维持心理健康。

对于流行音乐产业来说，更糟的是这场灾难不巧正发生在现场音乐表演方兴未艾的关键时期。在人类历史的大部分时间里，现场演唱会曾是音乐传播的主要方式。但在 20 世纪下半叶，唱片、盒式磁带、CD 也曾短暂地取代现场表演的重要地位。当互联网在世纪之交破坏了实物媒介的销售时，这种模式又悄然开始转变。到了 21 世纪 10 年代末，现场音乐会的利润创下了纪录。美国史密斯学院（Smith College）的教授史蒂夫·瓦克斯曼（Steve Waksman）解释道："我们的生活越是被电脑或电视屏幕隔绝，我们就越渴望不只是被屏蔽的那种体验。"

世界发生了巨大变化，从大型表演到小型独立艺术家的现场巡回演出都被迫重新安排，给音乐家和幕后工作的人们带来痛入骨髓的煎熬。贸易组织 Pollstar 预计，2020 年，新型冠状病毒疫情可能使现场演出行业损失 90 亿美元的收入，约为此前预计的全年票房的四分之三。《滚石》杂志资深作家布莱恩·希特（Brian Hiatt）曾说："唱片公司经受住这场风暴不会有什么问题，但演唱会行业正处于大萧条中。"当时希特还担心，那些老一辈的艺术家，那些在巡回演唱会中占据主导地位的经典摇滚乐队和 20 世纪 80 年代式的流行音乐表演，能否在公众广泛接种疫苗之前登台亮相。

值得庆幸的是，在这个特殊的时期，女性艺术家的表现更加卓越。2020 年，凯莉·米洛（Kylie Minogue）凭借《迪斯科》成为英国首位连续 5 个十年里都有专辑位居排行榜榜首的女性❶。2021 年，蕾哈娜被《福布斯》评为全球最富有的女音乐家，总资产 17 亿美元。2022 年 2 月 8 日，阿黛尔获得英国音乐奖年度最佳艺术家、最佳歌曲和最佳专辑奖。

疫情后离我们而去的音乐巨人有：2020 年 3 月 20 日，美国歌手兼词曲作者和企业家肯尼·罗杰斯（Kenny Rogers）自然死亡，享年 81 岁；10 天后，与他同龄的美国 R&B 歌手兼词曲作者比尔·威瑟斯（Bill Withers）因心脏病离世；5 月 9 日，美国歌手兼词曲作者、摇滚乐先驱小理查德（真名 Richard Wayne Penniman）逝世，享年 87 岁；10 月 6 日，荷兰裔美国摇滚吉他手埃迪·范·哈伦（Van Halen）死于喉癌，享年 65 岁。2021 年 1 月 16 日，美国著名唱片制作人菲尔·斯佩克特（Phil Spector）在狱中死于新冠肺炎并发症，享年 81 岁；同年 4 月 19 日，美国格莱美奖获得者兼唱片制作人吉姆·斯坦曼（Jim Steinman）因肾衰竭去世，享年 73 岁。

❶ 依次是 1988 年的 *Kylie*、1989 年的 *Enjoy Yourself*、1992 年的 *Greatest Hits*、2001 年的 *Fever*、2010 年的 *Aphrodite*、2018 年的 *Golden*、2019 年的 *Step Back in Time: The Definitive Collection* 和 2020 年的 *Disco*。

■ 艺术家们的生存之道

在新冠病毒肆虐时期，各类音乐的歌迷们都渴望转移注意和宣泄压抑情绪；而且由于长期关闭了电影院，暂停了电影和电视制作，音乐人突然发现自己正在主导流行文化，虽然在那些日子里，所有的音乐家都被迫适应社交隔离，就像其他人一样。

饶舌歌手 G-Eazy 后来说："这场流行病以不同的方式影响了许多不同的行业。归根结底，我很感激我们至少还能体验和消费录制的音乐。有些其他行业则完全关闭了。……当然，我怀念巡回演唱会，想想我们可能还要等多久才能再次有这种体验，真是太可怕了。……我一直在努力保持积极的态度，并从中找到一线希望。因此，从这个角度来看，隔离给了我很多自由和自主时间去创造，在其他任何情况下，我都不会有如此稳定的、完全没有任何干扰的时间，所以我一直在努力利用这个时机。"

病毒肆虐期间，艺术家们的音乐创作和演出形式越来越有创意：

- Lady Gaga 为一场虚拟的"Together at Home"音乐会组织了可观的明星阵容，为医护人员筹集了 1.28 亿美元（图 18-1）。

图 18-1 "Together at Home"虚拟音乐会系列演出之一

- 作曲家林曼努埃尔·米兰达（Lin-Manuel Miranda）在 Zoom 上重新召集了音乐剧《汉密尔顿》的演出班底，在约翰·克拉辛斯基❶（John Krasinski，曾执导并主演《寂静之地》及续集）的 YouTube 节目《一些好消息》（*Some Good News*）中为一位年轻歌迷演唱该音乐剧的唱段（图 18-2）。

❶ 约翰·克拉辛斯基（1979—）美国演员、导演、制片人和编剧。他曾四次获得艾美奖黄金时段提名，两次获得电影演员协会奖。他被《时代》杂志评为 2018 年全球 100 位最具影响力的人物之一。执导并主演电影《寂静之地》及续集，他也是电影中的女主演 Emily Blunt 的丈夫。

图 18-2 《汉密尔顿》的演员们为小歌迷（左上角）献唱

- 特拉维斯·斯科特（Travis Scott）在电子游戏《堡垒之夜》（Fortnite）里表演了一场虚拟音乐会；
- 著名的 DJ"D-Nice"❶ 和 Questlove❷ 在 Instagram 推出了风靡一时的网上现场舞会。
- Pitbull 发行了一首单曲《我相信我们会赢》（I Believe That We Will Win），被誉为这个特殊时代人类不屈精神的赞歌。

普林斯顿大学音乐心理学教授伊丽莎白·马古利斯（Elizabeth Margulis）说："音乐把我们彼此联系起来，也把我们自己的故事感、历史感联系起来。"她补充说："在一场重大危机中，人们无法在身体上团结起来帮助彼此应对（灾害），这时一个共同的音乐联结可以成为一个重要的替代品。在当今的科技条件下，音乐有着惊人的能力，可以飞速地从一个地方跳到另一个地方，甚至跨越身体的鸿沟，构成一种共同的体验。"

不过，尽管艺术家们可以利用科技和社交媒体来吸引大量乐迷，但要将这种热情转化为盈利则是

困难重重。与此同时，传统的音乐传播方式正在进一步退出历史舞台，被大数据、云音乐、在线演唱会、秀场直播等方式和渠道所取代。

在这个特殊的时代，即使是（可能尤其是）像 Metallica 这样的头部艺术家也有危机感和焦虑感，会害怕其他有才华的新生音乐家在没有行业人脉基础的情况下，也同样能把音乐做得很好。

Spotify 首席执行官丹尼尔·埃克（Daniel Ek）最近在接受音乐产业顾问网站 Music Ally 采访时说："一些过去表现卓越的艺术家在未来的舞台上可能表现不尽如人意，因为你不能再每 3~4 年录制一批音乐，你以前认为这样就足够了。……成功的音乐家需要的是比过去更深入、更一致、更持久的努力。今天的艺术家们必须意识到，这份职业是关于持续沉浸于工作，围绕专辑讲故事，以及与你的歌迷保持对话。"

■ 流行音乐的进化

1994 年出生的英国非裔灵魂和 R&B 歌手、作曲人和唱片制作人萨姆·亨肖（Samm Henshaw）令人振奋的 2020 年新热门曲目《一切安好》（All Good）的灵感完全来自一张用智能手机拍摄的宠物小狗的日常照片（图 18-3），这种获取创作灵感的情形在疫情以来已经见怪不怪了。

❶ 德里克·琼斯（1970—），以艺名 D-Nice 而闻名，是一名美国非裔 DJ、拳击手、说唱歌手、制片人和摄影师。D-Nice 荣获 2020 年度韦比特殊成就艺术家奖。2021 年 3 月 27 日，他与美国网络广播系列节目《VERZUZ》的创作者 Timbaland 和 Swizz Beatz 共同获得了第 52 届全国有色人种协进会（NAACP）形象奖的年度艺人奖。2021 年 6 月 22 日，他被授予 ASCAP 文化之声奖，因为他在新冠疫情期间作为希望的灯塔和灵感的源泉。
❷ 本名 Ahmir Khalib Thompson（1971—），美国音乐家、歌曲作者、DJ、作家和电影导演。

图 18-3 萨姆·亨肖《一切安好》MV 画面

三星公司的研究报告 ❶ 揭示了 2020 年如何彻底改变了音乐的未来：

- 超过一半的千禧一代认为音乐是他们 2020 年感觉良好的第一来源。

- 与 2019 年相比，2020 年几乎四分之一的人每天要多听 5 个小时以上的音乐。

- 由于惊人的速度和专业能力，一场新的视觉革命即将到来，并将结束传统的音乐视频。扩展现实（XR）、增强现实（AR）和虚拟现实（VR）以及新的 5G 连接水平的进步，正在开创一个超体验、沉浸式音乐视频的时代，将观众的感知传送到不同的世界。

- 自 2000 年以来，人们的注意力跨度从 12 秒下降到 8 秒。据预测，在 2030 年结束时，平均每首歌最多只有 2 分钟，这让过去 3 分钟以上的流行歌曲显得十分冗长。

- 艺术家们正在进入一个新的时代，他们创造的内容是为病毒式传播而量身定做的，并且明确考虑了 TikTok 和 Instagram 等社交媒体的传播效果，而不是排行榜名次。

- 音乐列表彻底实现场景化和个性化。生物识别技术的进步促进了个性化音乐的未来，这种音乐可以响应你的心率甚至面部表情。艺术家的演奏和演唱将通过人工智能进行处理，以生成实时适应听众的音效景观，就好像艺术家特地为每个用户创作了专门曲目一样。

- 到 2030 年，新的平台将通过授权用户直接在智能手机工作室创作达到排行榜水准的音乐，将任何人变成偶像。音乐协作应用程序 Bounce 等新工具正在简化业余爱好者的音乐创作流程，改善操作体验。这类工具的用户在疫情隔离期

❶ 见 Samsung Newsroom. 2020: The Music Evolution[EB/OL]. https://news.samsung.com/uk/2020-the-music-evolution, 2020-12-09.

间呈指数级增长，在 180 个国家拥有超过 1 800 万用户。

- 三星公司预测，到 2030 年，随着触觉技术的进步，歌迷们将能"触摸"他们最喜爱的曲目——通过振动、运动和应力来模拟触觉——这将使在家听音乐的消费者能够感觉到声音通过身体的回馈，为音乐增加一个新的真实体验维度。

■ 人工编制的播放列表将称霸未来

播放列表的概念在过去几年开始特别流行。随着苹果音乐、Spotify、Rdio、Rhapsody、Deezer、Google Play Music、YouTube Music Key、SoundCloud、Amazon Prime Music、Tidal 等点播流媒体服务的迅速发展，每一个都有着庞大而大致相似的音乐库，内容也越来越丰富，都在通过帮助听众筛选和建立自己独特的播放列表来扩大其市场份额。

在流媒体中，播放列表和传统专辑之间有交叉点。现在，人们已经从根据喜欢的音乐来确定播放列表转向了根据每个用户当前身处的情景来定制歌曲目录。比如"洗澡专用歌曲集"或"乡间钓鱼歌曲集"。

流媒体公司绑定了音乐和健身房之间的紧密联系。2015 年 5 月，Spotify 推出了跑步功能，旨在监测用户的跑步速度。Spotify 还使用一种算法生成播放列表，让宠物可以和主人一起欣赏音乐；而且这些播放列表很快将包括专门为动物创建的曲目单，旨在引起宠物的积极反应。GooglePlayMusic 则提供了一系列的播放列表，标题从"乡间健身"到稀奇古怪的"抓着我耳环的女孩"等。

有趣的是，每个流媒体服务平台都强调了纯人工和人工智能之间在编辑播放列表时的微妙差别。谷歌首席流媒体音乐编辑杰西卡·苏亚雷斯（Jessica

Suarez，曾任 Pitchfork 副编辑，而 Pitchfork 是苹果音乐的策展合作伙伴之一）强调，他们的服务是人工编辑驱动的，其算法只在播放列表如何送达用户过程中起作用，而不是在选择歌曲方面。苹果公司同样表示："我们的广播目录和播放列表都是完全靠人工挑选的。"

相应地，行业巨头正把钱砸向播放列表专家们。谷歌收购了制作播放列表的初创公司 Songza；苹果音乐依靠其母公司斥资 30 亿美元收购 Beats Electronics；华纳音乐集团则收购了 Spotify 的播放列表聚合器 Playlists.net。

大公司也一直把"赌注"押在分析人们聆听习惯数据的初创公司身上。2014 年 Spotify 收购了 Echo Nest；而在 2015 年，潘多拉收购了 Next Big Sound，苹果则收购了 Semetric。"可以预见一个时代即将到来，在这个过程中，播放列表的创建者将变得和艺术家一样重要。"Spotify 用户和播放列表制作人乔纳森·古德（Jonathan Good）说。

除了专业人士的管理之外，普通用户生成的播放列表也是当前流媒体领域的另一个核心功能。据 Spotify 公司称，一半的该平台用户每月都会从其他用户的播放列表中下载音乐。播放列表比以往任何时候都更多地掌握在普通用户手中。

播放列表的兴起使歌迷对个别艺术家的强烈依恋减少，也使艺术家们将有更多的动力去尝试传统专辑以外的其他音乐发布形式，尽管几乎没有人预计专辑这种发行形式本身会很快消失。同时，如果播放列表的简化意味着传统巨星个人影响力的减少，那么这也有助于发掘那些以前并不出名的艺术家。一个例子是牙买加歌手 OMI 的《啦啦队长》（*Cheerleader*，图 18-4），一首 2012 年发布的雷鬼歌曲，最近在美国热门 100 强音乐排行榜中意外走红。

图 18-4　OMI 的《啦啦队长》MV 画面

"Z 世代"的流行音乐图景

■ 流行音乐的消费主体已经换代

自 20 世纪 40 年代早期的"西纳特拉❶狂热"以来，青少年一直是流行音乐发展的驱动力。在过去的二十年里，千禧一代❷的品位推动了流行音乐的发展方向，而他们的音乐偶像也从摇滚老将转向混音 DJ。到目前为止，千禧一代之后的 Homelander 一代（又称 Z 世代）的童年经历了 2008 年的次贷危机，现在又深陷新冠疫情。不仅每一代人都有自己的流行音乐，他们的音乐体验也与前几代人不同。随着青少年人口开始以 Z 世代为主，流行音乐变得越来越个性化。

❶　指弗兰克·西纳特拉（Frank Sinatra）。

❷　由威廉·施特劳斯和尼尔·豪建立的"施特劳斯－豪世代"理论描述了美国和全球历史中的"世代"理论。根据该理论，历史事件与反复出现的代际角色（原型）有关。每一代人都释放出一个新时代（称为转折点），持续 20~25 年，其中存在着新的社会、政治和经济气候（情绪）。该理论最近定义的世代如下：X 世代是指 1961 年至 1981 年出生的人；千禧世代（Y 世代）是 1982 年至 2004 年出生的一代，他们在新千年前后成长，经历了 911 事件、Y2K 恐慌（指计算机从 1999 年跨入 2000 年时，造成年序错乱而造成的问题）等；Z 世代是从 2005 年到 2020 年出生的一代，这一代人伴随着智能手机和社交媒体成长。注意"施特劳斯－豪世代"理论的世代划分与本书第 2 章的划分标准（见第 2 章脚注 59）有显著差距。

预计新生代的听众可能不会首先在广播中听到一首最新发布的歌，但当他们能在广播中听到这首歌时，就会知道这是一首真正的热门歌曲。换而言之，收音机不会影响点击率，但它会验证点击率。

■ 新世代开始掌舵音乐制作

流行音乐的制作传统上是由成年人进行的。即使表演者本身是青少年或更年轻的人，他们背后的制作人也总是更年长。例如，Jackson 5 的第一张专辑是由一位 30 多岁的加拿大灵魂歌手鲍比·泰勒（Bobby Taylor）制作的。

不过局面已经悄悄转变。现在，成年人对青年文化的控制正在被剥夺。科技对传统音乐录制和传播方式的颠覆，使年轻人得以绕开老一辈的参与。制作人，即工作室里的掌舵者，变得越来越年轻，录音工作室的场景也变为在卧室里使用笔记本电脑。他们的歌曲通常是在家里用音乐软件制作的，如 FL Studio 和 Ableton，这些软件很容易买到。曾经的演播室技能需要多年的培训，现在则可以很快掌握，同时工作成果足以满足商业发布标准。

当然，成人监督的日子并没有完全结束。在伦敦西部河岸街（Strand）的一个工业区里，年轻说唱歌手的孵化器 On Da Beat 录音室（即 Ondabeat Recording Studios，图 18-5）的联合创始人安东尼·拉比（Anthony Larbi）说："我们有很多 14 到 16 岁的年轻人。……他们正在创作音乐，并相互合作以完成制作。"

这一趋势也在说唱领域之外蔓延。2001 年出生的通俗歌手比莉·艾利什的成名之路始于她哥哥芬尼斯·奥康奈尔在洛杉矶家中的卧室。在那里，他使用普通的音乐处理软件制作了一系列歌曲——这就形成了比莉·艾利什的首张专辑《梦归何处》（*When We All Fall Asleep, Where Do We Go?*），它产

生于如此简陋的制作条件，这预示着一个音乐新时代的到来。

图 18-5　On Da Beat 录音室网页上对其服务内容的介绍

更多的创作者在创作歌曲时考虑的是能在 Spotify 和社交媒体上而不是在广播电台传播。如今，听众通常在 Spotify 上试听歌曲的片段，然后在几秒钟内就决定是否接下去听完整首歌。俄亥俄州立大学（Ohio State University）的一项研究发现，热门歌曲演示版（Demo）的平均时长从 20 世纪 80 年代的 20 秒下降到今天的 5 秒。

■ 曲风融合的艺术家接掌大旗

随着像 Lil Nas X，Billie Eilish 和 Lizzo 这样的音乐风格模糊的艺人崛起，旧的音乐类别正在失去过往的意义。流媒体技术的兴起、数字音乐制作工具的广泛使用以及嘻哈的融合文化，都成为新一代的、不以音乐流派作为个人身份标志的年轻艺术家们重塑音乐的力量源泉之一。

尼尔森音乐公司（Nielsen Music，现名 MRC Data）一直为《公告牌》的音乐排行榜提供数据。该公司的分析师的戴夫·巴库拉（Dave Bakula）表示："流派正变得越来越模糊，超越了以往任何时候。……我们的统计指标受到挑战，我们的数据图表也受到挑战。"

美国唱片业协会（Recording Industry Association

of America）的数据显示，音乐流派界限的消失是一种文化的嬗变，给美国唱片业带来了困惑。由于流媒体服务订阅的普及，音乐巨星摆脱了流派标签的束缚，他们可以减少对主要唱片公司传统营销渠道的依赖，变得更加独立。不过唱片公司可能更难向主流消费者推销那些模糊了流派的小型乐队。

人们不再关注流派，而是关注艺术家和歌曲本身。其中一部分原因是新技术改变了歌迷聆听他们喜爱的艺术家作品的方式。电台主持人控制人们收听内容的日子一去不复返了。根据音乐分析公司Chartmetric的一项研究，在流媒体服务方面，现在基于情绪或活动场景的播放列表的受欢迎程度超过了按流派分类的播放列表。该分析显示，Spotify上基于场景的、包含了"健身"等主题的播放列表，通常拥有超过 30 万粉丝；而纯粹基于流派的播放列表一般只有 20 万粉丝❶。

壁垒森严的音乐体裁类别的消失形成了一个音乐代沟：年长的听众倾向于坚持他们从小就熟悉的音乐分类方式；而年轻人则常常认为这些类别是多此一举，是旧时代种族和阶级偏见的后遗症。

一些评论家担心，流派的崩溃正在使流行音乐更加同质化和寡然无味，都日益变成流媒体时代的电梯里播放的背景音乐。他们认为这是因为多数流媒体服务播放列表喜欢平静、低调的歌曲，不鼓励那些会震撼听众的极端音乐。当艺术家试图通过蔑视流派的传统界限来表现自己的独特性时，适得其反的是，这可能会导致他们的作品听起来与其他音乐流派的颠覆者（genre-benders，也指把多种流派融合的艺术家）的作品相似，虽

然扩大了该艺术家在不同播放列表上的吸引力，但却抹平了与其他人音乐作品之间的边际。正像《纽约客》杂志的音乐专栏作者凯莉·巴坦（Carrie Battan）所说："现在的一切（音乐）听起来都平淡无奇。"。

一些 R&B 和嘻哈歌手似乎正在回归传统风格。例如，梅根·西·斯塔莉安（Megan Thee Stallion）和 YBN Cordae 就喜欢相对老派的、抒情的说唱方式。在音乐流派的某些角落，比如金属，人们公认强烈的流派差异依然存在。与此同时，音乐产业仍然坚持传统的思维方式，主要是因为分类有助于艺术家的营销，尤其是新出道的和不太成功的艺术家。几十年来，体裁分类帮助音乐营销主管们瞄准特定的消费者群体，特别是在广播电台，通俗歌曲、摇滚与嘻哈之间仍然具有相当明显的差异。

体裁类别很大程度上取决于大数据分析和音乐编辑们主观判断的结合。《公告牌》审查尼尔森音乐公司的数据，而尼尔森音乐公司主要从品牌营销部门获得相关信息。《公告牌》的工作人员确定音乐作品的流派之前会审核歌曲，并考虑诸多因素，如音乐结构、艺术家的创作历史，同时会参考电台和流媒体的分类列表。

"我们尽可能地作出谨慎得体的决定，有时候真的是左右为难。"《公告牌》图表和数据开发高级副总裁 Silvio Pietroloungo 说。但有迹象表明，音乐行业正在适应一个更不受音乐流派影响的世界。

大西洋唱片（Atlantic Records）的董事长兼首席执行官克雷格·卡尔曼（Craig Kallman）在 2019 年底说："跨多个流派的作品，在某种意义上是不可归类的，这是今年以来最伟大的艺术突破之一。"在国际音乐舞台上，流派颠覆者同样正在崛起，包括尼日利亚歌手伯纳男孩（Burna Boy）、拉丁明星坏

❶ 详细报道见Joven J. Spotify: The Rise of the Contextual Playlist[EB/OL]. https://blog.chartmetric.com/spotify-the-rise-of-the-contextual-playlist/, 2018-03-18.

兔子（Bad Bunny，图18-6）和西班牙弗拉门戈流行歌星罗莎莉亚（Rosalía）。

图 18-6 "坏兔子"在演出中

■ 音乐传播新霸主——TikTok

TikTok 就是一个病毒式传播降维打击的实例。TikTok 的全球下载量已超过 30 亿次，2019 年 10 月，其全球活跃用户已超过 10 亿。移动数据分析平台 App Annie 预测，2020 年 TikTok 的全球活跃用户数量将达到 15 亿。其母公司字节跳动（ByteDance）2018 年估值 750 亿美元，2020 年估值高达 5 000 亿元人民币。这款应用的起源可以追溯到卡拉 OK，基于中国开发的强大的互动技术，在 2021 年总访问量已超越 Facebook。2022 年的 TikTok 将继续成为颠覆性和流派融合的领军力量。

像 TikTok 这样的在线平台已经改变了表演者和观众之间的关系。正如流媒体颠覆音乐所有权的传统观念一样，TikTok 也让我们开始疑惑：歌曲的所有权到底属于谁？是属于原创者还是山寨者？

■ 人工智能的无限可能性

当代创作音乐的焦虑已经转移到人工智能和机器学习上。强大的人工智能系统每时每刻都在调查和分析我们的听力习惯。对于悲观主义者来说，这让我们陷入了双重困境——我们可能正在变成机器的奴隶，温顺地接受算法推荐和播放列表提供给我们的任何音乐；与此同时，这些机器正在暗中变成我们，开始谱写音乐，在他们征服人类计划的清单上又勾掉了一个已达成的目标。

2019 年，一款名为 Endel 的应用程序率先实现了收集用户数据并创建定制的情绪音乐，成为与主要唱片公司华纳音乐（Warner music）签署协议的第一款人工智能谱曲软件（图18-7）。目前人工智能作曲软件还只是学习和模仿人类，通过分析数以百万计的音乐片段来识别和生成音乐结构。其中成熟的用于作曲的人工智能还有 MuseNet、SongStarter、Amper Music、AIVA、Jukedeck、Ecrett Music、ORB Composer、Amadeus Code、Humtap、Muzeek、Popgun、Melodrive 等。

图 18-7 Endel 应用程序

不过，人工智能现在还处在模仿抄袭阶段，可以"制造"音乐，但不会"创作"音乐，"它"和人类真正的艺术原创能力之间还是有一条巨大的鸿沟。目前来看，人工智能更可能成为一种"人类增强"的辅助手段，完成原创性要求不高的配曲任务，而

不是取代人类作曲者，但是确实会在一定程度上冲击作曲家这个行业。随着人工智能对音乐的理解越来越复杂，它将超越和声与旋律层面，掌握更微妙的音乐角色和音色概念。

美国当代著名学者、认知科学家侯世达（Douglas Richard Hofstadter，1945—）说过："音乐是一种关于情感的语言，在程序能够拥有我们人类所拥有的如此复杂的情感之前，他绝无可能谱写出任何优美的作品。"人工智能音乐程序 EMI（由 David Cope ❶ 编写，与老牌唱片公司 EMI 即百代唱片无关）能够模仿肖邦的谱曲特点，编写出一首《玛祖卡舞曲》，并让多位专家都误以为真是肖邦本人的作品，但并不足以让人们发出"What the hell was that!"或"这是我听过的最美的歌！"这样的赞叹 ❷，以及产生那种浑身战栗的感觉。

音乐的原创不仅需要"拼贴"或"黏合"的能力，还需要人类真实情感与想象力的滋润和激励。某种意义上，真正的艺术都是"神赐"的产物，与技术（即优越的算法和强大的运算能力）无关。所以艺术家们的天赋，或者"心有灵犀"的那一瞬间，才弥足珍贵。也许创造艺术的独特能力，才是我们人类存在的终极意义；或者说，当人工智能终于突破这个界限的那一天，就是"他们"全面超越人类智慧的所谓"奇点"时刻的到来。

■ 虚拟歌手大行其道

日本虚拟流行歌星"初音未来"（Hatsune Miku）的诞生就是一个未来音乐演出场景的先兆。有着 16 岁卡通女孩外貌的"初音未来"其实是一个唱歌的声音合成器。在"她的"音乐目录中有超过 10 万首歌曲（任何人都可以为她创作歌曲）；而"她"可以在世界各地巡回演出 3D 成像音乐会。

■ "饭圈文化"的兴起

在移动互联网时代，音乐实际上比以往任何时候都更深入到年轻一代的日常生活中。互联网使粉丝社区能够不断交流，在任何地方巩固他们的群体认同。曾经有"粉丝俱乐部"，现在有了"饭圈"。歌星的追随者通常是女性群体，过去曾因其狂热而受到嘲讽，如今已成为支撑流行音乐行业的一股强大力量，在唱片销量枯竭之际，迷姐迷妹们是艺术家文化影响力和收入的有力保证。

艺名和扮相都明显讨好日本粉丝的"初音"模仿者阿什尼科 [Ashnikko，1996—，美国说唱歌手，真名阿什顿·凯西（Ashton Casey）] 感叹："现在你可以随时与歌迷直接接触，我认为这非常重要，因为没有歌迷你就不会有音乐生涯。"

■ 跨越阶层、种族和文化的演唱社交

两款非常年轻化的社交平台帮助地球上的人类实现跨阶层、跨地域、跨种族和跨文化的合唱。在 Omegle ❸ 上可以要求连线的对方表演特定的音乐，也可以合奏合唱；在 Smule ❹ 上可以跟连线的对方（可能是著名歌手）一起表演，然后有机会一举成名（图 18-8）。通过互联网，音乐把全世界的音乐爱好者面对面地联系在一起。

❶ 大卫·科普（David Cope，1941—）是美国作家、作曲家、科学家，曾任加州大学圣克鲁斯分校（UCSC）音乐教授。

❷ 这些台词见 2019 年的音乐电影《昨日奇迹》，当女主角和朋友们"第一次"听到男主角弹唱披头士的经典歌曲《昨日》后的场面。

❸ Omegle 是一个免费的在线聊天网站，用户无须注册即可与他人进行社交。该服务在一对一的聊天会话中随机配对用户，在隐身模式下，用户和"陌生人"匿名聊天。该网站是由时年 18 岁的美国青年莱夫·布鲁克斯（Leif K-Brooks）于 2009 年创建的。在 Omegle 上用户可以要求对方现场表演音乐，也可以远程合奏合唱。

❹ Smule 是一个美国社交音乐制作和协作应用程序。通过 Smule，用户可以和全球的朋友和粉丝一起演唱和创作音乐，甚至可以有机会与一流艺术家如 Ed Sheeran 和 Luis Fonsi 等对唱。

图 18-8　Smule 上的对唱

■ 中国流行音乐产业与世界同步

中国是世界第七大音乐市场，在亚洲仅次于日、韩。互联网音乐消费已经在中国成为主流，其中用户收听订阅是市场增长的主要动力，而中国也有线上演出替代线下演出的趋势。

中国歌迷对欧美流行音乐的热情不减。2021年12月17日晚9点，爱尔兰知名组合西城男孩（Westlife）现身微信视频号，专为中国歌迷定制了一场重磅的线上演唱会。整场演出共吸引了2 000万人观看，获赞数超过1.3亿。

未来欧美流行音乐的趋势

本书所谓的"大音乐时代"显然已经告一段落。那么后疫情时代的流行音乐会是一番怎样的景象呢？

■ 音乐风格分类的场景化

- 流行音乐的题材和表现手法更加多样化，有鲜明地方或民族特点的作品将会进一步取得突破性的成功。

- 各种传统流行音乐风格之间的严格界限将不复存在，未来流行音乐将以人的体验为中心，以场景和心情为分类标准，如入睡、唤醒、健身、跑步、散步、购物、学习和就餐，以及励志、伤感、修复、愉悦、激情等。

- 说唱音乐在今后一段时间内仍会继续独占鳌头，但是由于其歌词经常充满了性、暴力、种族偏见和性别歧视等重口味内容，而且其音乐本身的旋律感和艺术调性有限，从长远看，待审美疲劳后其江湖地位会有所下降。特别是随着社会老龄化的加剧，音乐消费市场的年龄段更加均衡，音乐销售不得不考虑甚至逐渐迎合中老

年乐迷的品位，这也会在一定程度上削弱嘻哈和说唱音乐的影响力。

■ 音乐创作和表演的平民化

- 传统乐队或组合有以下的弱点：团队的磨合时间长、成员变更风险大，物质基础条件苛刻（比如需要购置全套乐器、租用足够大的排练场地），演奏、伴奏、伴舞和后期制作成本高。从 21 世纪 10 年代开始，在流行音乐排行榜的前列，单人独唱歌手的比例不断提高，而那些严重依赖唱片公司财力才能实现商业成功的多人组合，或者传统的四到五人组成的摇滚乐队的比例日益萎缩。

- 传统的创作和制作流程会相应简化和压缩，创作门槛和成本不断降低，歌手成名会更加低龄化。目前音乐创作已经可以利用电脑软件和网络资源，乐器和声音采样也更加非传统。以后的音乐制作为了适应网络传播的节奏，会更加体现"短、平、快"的特点，创作和演唱不需要专业培训（特别是说唱类，只需要观摩视频、在街头与同好对练或自己对着镜子练习就能出师，见电影《8 英里》的场面）；在流行音乐领域，专业和非专业的界限会进一步地模糊。

- 传统弱势群体（包括女性、低教育水平、低收入和 LGBTQ 群体）的创作热情和潜力不断被发掘并释放出来，而且会大放异彩。

- 随着短视频平台成为助推音乐作品流行和取得商业成功的主渠道，音乐视频的策划、编排、制作在流行音乐成功道路上的作用会越来越重。

- 在不远的未来，人工智能必将深度介入流行音乐创作。任何有音乐创作欲望的人都可以借助人工智能独立制作音乐并匹配相应的视频，这将使得音乐创作的门槛和成本无限趋近于零。当然，所有这些创作出来的"音乐"注定是良莠不齐的。不难想象，人工智能本体最终也可以自发地创作音乐，甚至取得超越人类的成功。

- 虚拟歌星会越来越多，实现真人不能达到的完美形象。

- 音乐创作游戏化。甚至在"元宇宙"❶ 中创作音乐并完成后期制作。

- 音乐界的行为艺术会越来越多，就像泰勒·斯威夫特的白噪音噱头（详见本书第 7 章"劣币驱逐良币"小节）。

■ 推广、发行、存取的去中心化

- 网络平台（包括社交媒体）已经成为音乐推广发行的主渠道。现在，很多专业或

❶ "元宇宙"（Metaverse）一词，诞生于 1992 年的科幻小说《雪崩》，小说描绘了一个庞大的虚拟现实世界，在这里，人们用数字化身来控制，并相互竞争以提高自己的地位。准确地说，元宇宙不是一个新的概念，它更像是一个经典概念的重生，是在扩展现实（XR）、区块链、云计算、数字孪生等新技术下的概念具体化，是人们娱乐、生活乃至工作的虚拟时空。未来元宇宙的核心是数字创造、数字资产、数字交易、数字货币和数字消费，尤其是在用户体验方面，将达到真假难辨、虚实混同的境界。

业余音乐人创作的"音乐"作品，加上相应的视频画面就通过网络平台源源不断地发布，其中少数甚至如有神助而成为人生赢家。

- 传统"航母"级的唱片公司日薄西山，其市场份额持续被压缩（目前主要保持在古典音乐和20世纪经典流行音乐领域），线下的发行销量将日益降低，主要靠唱片版权苟延残喘。随着50岁以上中老年乐迷（他们中间有人以唱片收藏量为荣，有人把流行音乐的传统物理载体作为记忆的情感寄托）的逐渐消失，"巨无霸"型的传统唱片公司最终会因无利可图而逐渐解体。

- 音乐制作人、录音棚和市场营销等专业团队将陆续脱离传统的唱片公司，以个性化、轻量化的运营思路，直接贴身指导、辅助和包装歌手，确定其人设形象，提高其音乐作品品质，改善其演唱和表演技巧，通过引领或迎合大众口味，使之迅速成为明星。

- 在未来，所有音乐内容和个人目录都会保存在"云"中，随时随地调取。音响和随身播放设备的技术和产品也会随之进化。随着21世纪恐怖主义袭击的威胁，加上2020年新冠疫情的暴发和持续，现场演唱会面临的不确定性增强，流行音乐将会更加倚重"网上音乐会"这种形式；而且就像疫情期间人们已经习惯网购一样，欧美的乐迷们也不得不在特定时期接受这一现实。

- 音乐家变现的多元化。音乐家与其他领域的艺术家（或其他行业）合作的联名作品（或产品）的类型会不断翻新。在歌曲前面加一段硬广，是现在油管的生硬商业模式。在未来，音乐视频将通过展现生动场景为各种产品带货，包括食品饮料、时装饰品，家居房产旅游景点，就能养活一大票歌手。以后歌曲的收听、视频的观看和下载甚至都可以是完全免费的，但是在音乐（或音乐视频）里暗埋软广，通过歌词、图像巧妙植入商品信息，会像现在脱口秀表演带商务一样普遍。

- 未来更多音乐家会选择通过在线电子游戏甚至在元宇宙的虚拟世界直接发布音乐作品。

■ 音乐产品的金融化

- 由于其价值的市场高成长性和不确定性，流行音乐作品可能会成为重要的风险投资产品。

- 音乐作品的版权将会成为金融衍生品，甚至成为某种支付和跨境流通手段；区块链技术、数码指纹、NFT会助力加密数字音乐艺术品大行其道。

- 在音乐版权商品化、货币化的基础上，会出现专门交易音乐作品版权和那些作为风险投资产品的、尚未正式发行的音乐作品的网络金融平台。

我们见证的"大音乐时代"已经展开了全新的剧情。已故杰出流行艺术家大卫·鲍伊生前告诫说："明天只属于那些能预知其到来的人。"我们回顾过往，审视当

下，就是为了洞悉流行音乐产业的未来。或许，那些前辈艺术家们深邃的目光，正默默注视着流行音乐应当前行的方向。

参考文献

[1] Spencer Kornhaber. Pop Music's Version of Life Doesn't Exist Anymore[EB/OL]. https://www. theatlantic.com/culture/archive/2020/03/what-good-is-pop-music-during-the-coronavirus-pandemic/607894/, 2020-03-19.

[2] Ethan Sacks. COVID-19 Strikes Discordant Note for Music Industry, but Artists Find a Way to Persevere[EB/OL]. https://www.nbcnews.com/pop-culture/music/covid-19-strikes-discordant-note-music-industry-artists-find-way-n1202571, 2020-05-10.

[3] BeauHD. Spotify CEO: Musicians Can No Longer Release Music Only 'Once Every 3-4 Years' [EB/OL]. https://entertainment.slashdot.org/story/20/07/31/1918220/spotify-ceo-musicians-can-no-longer-release-music-only-once-every-3-4-years, 2020-07-31.

[4] Marc Hogan. Up Next: How Playlists Are Curating the Future of Music[EB/OL]. https://pitchfork.com/features/article/9686-up-next-how-playlists-are-curating-the-future-of-music/, 2015-07-16.

[5] Matt Bailey. What "Drivers License" Tells Us about the Future of Pop Music[EB/OL]. https://www.integr8research.com/blog/what-drivers-license-tells-us-about-the-future-of-pop-music, 2021-03-10.

[6] Ludovic Hunter-Tilney. Pop in the 2020s: How Music—and Fandom—is Changing[EB/OL]. https://www.ft.com/content/763f4fb6-f667-11e9-9ef3-eca8fc8f2d65, 2019-11-08.

[7] 易观分析. 中国音乐市场年度综合分析 [EB/OL]. 2022-07-21. http: //www. analysys. cn.

[8] 艾媒咨询. 2020—2021 中国在线音乐行业现状及发展趋势分析 [EB/OL]. 2021-03-12. http: //www. iimedia. com. cn.

[9] 〔美〕梅拉妮·米歇尔. AI 3.0 [M]. 王飞跃 等译. 成都：四川科学技术出版社，2001.

后记：经典被时间沉淀

本书定稿时可能已经跟不上瞬息万变的时代。

但是，"great music never ages"[1]。

就在此时此刻，1977 年发射的"旅行者一号"和"旅行者二号"两个飞行器正继续远离地球和太阳系，飞向深邃无垠的宇宙。

《地球之声》（*The Sounds of Earth*）是两个"旅行者号"上携带的黄金唱片（Voyager Golden Records，图 P-1）。这张唱片包含精选的音频和图像，用来传达地球上生命和文化的多样性，是为任何可能遭遇的外星智慧生命而汇编的，就像一个埋入宇宙的时间胶囊，其中包括了唯一一首流行音乐——美国歌手查克·贝瑞 1959 年创作并演唱的 *Johnny B. Goode*。

图 P-1 "旅行者号"上携带的黄金唱片

当然，只有流行音乐中的经典才能够代表地球上多姿多彩文明的一个侧面。

那么什么样的流行音乐能无愧于"经典"两个字呢？

"风物长宜放眼量"[2]；也许，是那样的一首流行歌曲，能传唱两代甚至三代人，当它再次被播放时，祖孙眼中都能放出光芒来；又或者是那样的一首当代音乐作品，能常常被跨界音乐家和古典乐团选中来重新演绎，从而证明它已经在传统意义上得到了承认，才是沉淀下来的经典。正像著名歌手布鲁斯·斯普林斯汀所说："随着岁月的流逝，一首好歌会变得更富有价值。"

本书虽专门讲述欧美当代流行音乐，但这并不表示笔者不喜爱其他音乐门类，比如古典音乐或中国本土的音乐，但那是另外的故事。

不论本书试图描绘的当代流行音乐场景多么纷杂，也只是人类艺术发展那个更大进程的一个小小片段。

听音乐是很个人的事情，不需要端个架子故作高雅，也不应担心被别人鄙夷而惴惴不安；不必说出门门道道来，只要感动自己就好，不必强求别人与你趣味相投。

流行音乐领域里从来都没有一成不变的音乐类型，而融合和扬弃才是一直的主旋律。

本书提及的歌曲，对于笔者有的是重温，有的是尝鲜。其实每个人都可以尝试离开自己欣赏艺术的舒适区，因为外面有更广阔的世界。以前我们是从前辈那里学到一切，从现在开始，可能我们会从后辈身上学到更多。

新西兰音乐评论家尼克·博林杰如是说："以为足够了解就可以止步不前，你将发现音乐大潮只会更加汹涌、澎湃、裹挟向前，唯你一人独留原地。"

无论如何，请保持少年心气。

人生短暂，但音乐经典永存。

本书写作期间，人们还没有摆脱新冠疫情的威胁，这个时期更需要音乐来抚慰。在网上看到一

[1] 这是英国鼓手、前 ABC 乐队成员 David Palmer 在 Even 耳机品牌广告中的一句话。

[2] 引自毛泽东《七律·和柳亚子先生》。

个真实发生的场景，笔者也为之动容。社交平台 Omegle 上十二三岁的非裔小胖随机配对了艺人小哥 Marcus Veltri，而他按小胖要求即兴演奏了约翰·帕赫贝尔的《D 大调卡农》；小胖惊异于 Marcus Veltri 的信手拈来，曲罢时竟忍不住抹了一把眼泪叹道：

"我的天……

太美了！

这真的让人落泪。"（图 P-2）

图 P-2　Omegle 平台上的互动

又回想起小学时读《儒林外史》，印象最深的是第五十五回"添四客述往思来　弹一曲高山流水"中的大结局：

"……次日，荆元自己抱了琴来到园里，于老者已焚下一炉好香，在那里等候。彼此见了，又说了几句话。于老者替荆元把琴安放在石凳上。荆元席地坐下。于老者也坐在旁边。荆元慢慢地和了弦，弹起来，铿铿锵锵，声振林木，那些鸟雀闻之，都栖息枝间窃听。弹了一会，忽作变徵之音，凄清宛转。于老者听到深微之处，不觉凄然泪下。"

不知怎的，那时虽小小年纪，竟心下怅惘，别有滋味。看来，不论古今中外，音乐真的能够触动人心最柔软的部分，实现跨年龄、跨阶层、跨种族无障碍的交流。

后来，不经意间再听到熟悉的老歌，就像偶遇久违的老友。弹指间已年届五旬，在《儒林外史》

的时代已经被称"老者"了。鲍勃·迪伦曾说："精心呵护你所有的记忆，因为你无法重温它们。"人生最心痛的不是曾经错过或失去，而是连那些错过和失去都渐渐淡出记忆。现在想来，高山流水，平生能得经久的一二知己足矣。

笔者一直没有英文名字，美国友人 Synthia 和 Richard 夫妇很好奇我名字的拼写"Song Gang"，这非常适合作为一个黑帮说唱团体的名称，因为这两个单词在英语里分别对应"歌曲"和"帮派"❶。他们会吃力地把"Song Gang"读成"桑干"或"三竿"。有一次我急中生智，告诉他们我名字的发音与迈克尔·杰克逊的歌曲名称 Gone Too Soon 相同，自此他们就很容易地正确叫出我的名字了。这也许是笔者与欧美流行音乐一点小小的缘分吧。

没有音乐、绘画、舞蹈、文学、建筑这些艺术，人类社会就会是了无生趣的机械世界，这样的"人类文明"将毫无价值。正如美国文学理论家乔纳森·戈特沙尔（Jonathan Gottschall，1972—）在其《讲故事的机器人之崛起》（The Rise of Storytelling Machines）一文中所言："艺术可以说最能区别人类与其他生物，这是我们人类引以为傲的事情。"英国歌手兼演员哈里·斯泰尔斯（Harry Styles）也感叹说："这就是音乐的奇妙之处：每一种情感都能对应一首歌。你能想象一个没有音乐的世界吗？那会令人窒息的。"

《滚石》杂志曾在 2004 年遴选出史上最佳 500 首英文流行歌曲，笔者最后谨以一首用其中部分歌名串起来的小诗，致敬我们身处的这个**大音乐时代**，那些天才的流行音乐家、那些沉淀下来的不朽作品、那些在音乐家背后默默付出的专业人士，还有我们对流行音乐的所有美好记忆。

❶　美国还真有 Kool & the Gang、Gang Starr、The Gang of Four 和 James Gang 这些名称里有"Gang"的乐队；而中国国内也有 Straight Fire Gang 乐队。

Yesterday has gone too soon

We've only just begun

Smells like teen spirit

Like a rolling stone

In the still of the night

You keep me hanging on

Into the mystic

Killing me softly with his song

I still haven't found what I'm looking for

With or without you

I want to know what love is

Since U been gone

We are the champion

Rockin'in the free world

Right here waiting

Yesterday once more'

Thank you for the music

Let it be the moment of surrender

Let's get it on the long and winding road

Thank you, for the music

附录

1960—2020年各十年段
欧美最佳流行歌曲

歌手、乐队名中英文对照
及其简介

古典跨界音乐家们的流行
音乐曲目单

本书图片来源